미래 예술

미래 예술

서현석·김성희 지음　　　　　　　　**작업실유령**

일러두기

— 인명, 단체명, 작품명 등의 원어는
작가 목록과 찾아보기에 병기했다.
— 인명의 경우 직접 확인하거나
국립국어원의 외래어 표기법에
준해 새로 표기했다.

앞표지

히라타 오리자, 「사요나라」 (2010)
페스티벌 봄 2012 공연 장면. 사진
제공: 페스티벌 봄

차례

들어가며— '미래'의 고고학

언어를 풀어 헤치는 영혼의 격발 속에서, 앙토냉 아르토는 마지막 숨까지 예술의 해방을 꿈꾼다. 깨우쳐진 삶에 대한 갈망, 자유에 대한 갈망. 그것은 곧 '극작'의 관습에 구속되어 죽은 볼거리로 전락한 서구 연극에 대한 혐오이자 경고였다. 무기력한 타성이 되어버린 예술에는, 감각도, 사유도, 영적 통찰력도 더 이상 있을 수 없었다. 삶이 혹독할수록 그의 신념은 강렬해졌다. 이른바 '잔혹연극'이라는 그의 이상적 연극 혹은 연극적 이상은, 예술의, 삶의 격렬한 마술적 힘을 깨우치는 방법론이었다. 정해진 말과 동작을 되풀이하는 대신 내면과 세계를 즉각적으로 통찰하는 연극. 신경과 심장을 각성시키고 감각으로 사유하는 연극. '지금'의 끊임없는 재발명. 꿈틀거리는 현존의 지평. 그는 이를 간단하게 지칭했다. "미래의 연극."[1]

'미래'는 20세기의 지평이자 추진력이었다. '모던'의 등불이자 기름이었다.

동시대에 이사도라 덩컨이 갈망한 "미래의 무용" 역시 미지의 시제를 현재로 앞당긴다. 그것은 '마스터'에게서 대물림되는 '과거의 혁신'이 아닌, 각자가 스스로 찾아내는 '변화'의 발현이었다. 정형화된 동작을 반복하는 굴레에서의 영구적 일탈. 아르토에게도 그러했듯, '미래'라는 말에는 인간의 무궁한 원초적 창의력에 대한 종교적 신념이 꽉 차 있다. 덩컨에게 이는 곧 '개별화(individuation)'의 또 다른 이름이다. 구속을 벗은 자유로운 인간의 고유한 형상. 각자가 발견하는 태고의 잠재력. "미래의 무용은 곧 과거의 무용이고, 영원의 무용이다."[2]

'미래'는 예술을 어떻게 바꿨을까? 예술은 미래를 어떻게 바꿨을까? '미래의 예술'은 삶의 어떤 가능성들을 실현했을까? 그 가능성들은 어떻게 바뀌고 있을까?

『미래 예술』은 아르토나 덩컨의 분홍빛 비전이 오늘날 그대로 이루어졌음을 제시하는 역사서는 아니다. 그들의 비전이 이루어져야 함을 새삼 피력하는 선언문도 아니다. 그들의 특정한 관점에서 오늘을 재평가하거나 내일을 전망하는 보고서도 아니다. 창작을 위한 지침서일 수도 없다. 100년 전의 방법론이 오늘날 진취적인 창작의 절대적 모델이 될 리 만무하다.

이 책은 여러 구체적인 작품을 횡단하지만, 일련의 정해진 잣대로 작품을 평가하는 평론서도 아니고, 중요시되는 동시대 작품들을 유형화하는 아카이브도 아니다. '훌륭함'의 기준을 제안하는 이론서는 더더욱 아니다. 특정한 작품에서 발생하는 특정한 문제에 집중할 뿐, 그 작품의 총체적인 의미를 규명하거나, 작가의 의도를 해독하지 않는다.

이 책은 최근의 뜨거운 화두나 유행하는 개념을 정립하는 것과도 거리가 멀다. 다원 예술, 통섭, 융복합, 탈경계, 탈매체, 다큐멘터리 연극, 장소 특정 연극, 포스트드라마 연극, 농당스, 관계 미학, 수행적 퍼포먼스 등 오늘날 공연장과 미술관 안팎을 떠도는 적지 않은 개념들이 이 책에서 다루는 여러 작품과 이미 인연을 맺고 있겠지만, 이 책의 목적은 구체적인 사조나 양식, 혹은 흐름을 규정하거나 조망하는 것이 아니다. 특정한 개념적 굴레에 맞춰 작품들을 범주화하지도 않는다.

이 책에 목적이 있다면, 작품을 통해 오늘날 예술이 야기하는 가능성들을 질문하고 구체화하는 것이다. 이들을 '어떻

게' 이야기할 수 있는지 탐색한다. 그 가능성들은 일련의 추상적이고 개념적인 발상을 넘어 특정한 현장에 발생하는 구체적인 질문들이다. 현실에 대한 질문들. '미래'는 그런 질문들을 위한 단초이자 도구다. 『미래 예술』은 '미래'로서 '예술'을 본다.

여기서 말하는 '미래'란, 선형적인 시간상의, 앞으로 구현될 수 있는 어떤 특정한 방향이 아니라, 관점의 지평에서 계속해서 생성되는 가능성들의 임박한 현현이다. 약속에 대한 약속.

개념상 '미래'는 '도래하지 않은' 어떤 것이다. 어쩌면 안건을 생성하고 관계를 맺게 한 뒤 희미해지는 맥거핀일지도 모른다. 이상향으로서 정해진 목표나 완성된 결과가 아닌, 과정의 시제. 미완의 시제. 오늘을 바라보는 시점(時點). 미래는 늘 현재형이다. 『미래 예술』은 '미래'에서 '예술'을 본다.

1 무대의 모더니즘, 혹은 '미래'의 잔상'

2008년 런던의 테이트 모던에서 『무대로서의 세계』라는 전시를 공동 기획한 큐레이터 캐서린 우드는 (전시의 제목이 함의하는) 미술과 연극의 만남을 주선하는 기획 의도에서 조심스런 태도를 숨기지 않는다.[2] 이런저런 '연극적' 특징을 지닌 동시대의 작품들을 야심 차게 소개하면서도 우드가 신중을 기하는 이유는 자연스럽다. '하얀 큐브'가 취하는 동침의 대상이 지극히 불편하기 때문이다. '연극성'이라는 껄끄러운 적. 그의 노골적인 표현에 따르자면, 현대미술의 "노골적인 적".[3]

오늘날 공연 예술과 시각 미술의 조우는 활력과 탄력을 띠는 듯하지만, 둘의 불편했던 관계가 개선된 지는 오래되지 않았다. 2008년만 하더라도 전시 기획 의도가 장황한 해명에 가까워질 정도로 거북함은 여전했다. 껄끄러움은 회화가 독립적인 정체성을 견고히 구축한 20세기 초에서 이어진 모더니즘의 유산이다.

그 불편함의 정점은 곧 모더니즘의 정점이었다. 1960년대 말, 마이클 프리드의 정의감 넘치는 순혈주의는 이를 대변한다. 모더니즘의 성문 『미술과 사물성』에서 프리드는 '연극성(theatricality)'의 침투로부터 '미술'을 수호하자는 투사 정신을 불사른다. 회화의 순수성을 순수하게 옹호한다. 그 언어는 저항군의 출사표처럼 비장하고 수도승의 기도문처럼 엄중하며 교장의 훈계처럼 장황하다. 진정 "노골적"이다.

> 연극과 연극성은 전쟁 중이다. 모더니즘 회화(혹은
> 모더니즘 회화와 조소)뿐 아니라 모더니즘 예술
> 전체와의 전쟁이다. [...] 예술의 승리, 아니 생존은
> 점점 연극을 극복하는 능력에 상응하게 되었다. 예술은

연극의 조건에 가까워질수록 퇴폐(degenerate) 한다. 연극은 방대하고도 종류가 다른 다양한 활동들의 공통분모이고, 이는 그와는 근본적으로 다른 모더니즘 예술들의 영역과 구분된다. 질과 가치라는 개념들은 의미 있는 것이다. 다만 개별적인 예술 영역 내부에서만 그러하다. 이 여러 영역의 간극에 놓인 것이 연극이다.[4]

여기서 프리드가 '연극성'이라 부르는 것은 (작품이 관람되는) '시간'과 (관객의) '신체'의 개입이다. 그의 청교도적 엄격함은 연극성을 희생양 삼아 회화의 순수성을 재확인한다. 연극성을 타자화하는 언어 제의(祭儀)는 미술의 정화를 수행적으로 부추긴다. 그가 옹호하는 미술의 미학적 본질은 하나의 오브제가 함축하는 과묵한 숭고미에 있다. 견고하고 정갈하게 발산되는 사물의 물성. 물질의 선언적 현전. 시간을 망각한 채, 아니 초월한 채, 덩그러니.

이는 매체의 물성에 대한 성찰을 지탱해주기 위한 필요조건이며, 또한 그 성찰의 즉각적인 효과이자 유산이기도 하다. 모더니즘이라는 이름으로 전수된 정신이다. 말하자면, '연극성'이라는 것은, 회화가 '작품'으로서 물신적 순수성을 획득하기 위해 떨쳐버려야 하는 잉여적인 것들의 집합이다. 이는 곧 '미술'의 정갈한 정체성을 존립시키면서 퇴장하는, 아니 추방되는, 희생 염소의 꼴이다. 용인되지 않는 모든 불순함의 표상. 이는 자연주의 전통, 혹은 정형화된 모사 체제라는, 미술 자신의 과거이기도 하다. 스스로 거역한 태생. 프리드의 글은 불온한 것을 거듭 추방하는 언어 제의였다.

20세기를 관통한 미술과 연극의 악연은 모더니즘이 만

미래 예술

든 사상적 분쟁이다. 베냐민 부흘로가 말했듯, 한 세기에 걸쳐 회화의 재현 체계가 자기비판의 거울 속에서 내장을 드러내는 동안, 연극은 고집스러울 정도로 가면에 심취했다. 아방가르드가 기꺼이 내버린 '환영주의(illusionism)'라는 폐기물을, 연극은 알뜰하게 '예술'의 영역으로 보존했다. 아르토와 브레히트의 공략에도 불구하고 현실에 대한 복제로서 무대 현실은 20세기 내내 견고함을 유지했다. "역사적 내러티브, 구상적 재현, 연극적 재연 등 회화가 한때 다른 예술 영역, 특히 연극, 문학과 공유했던 묘사와 조형의 모든 관습들"은 연극의 핵심이자 미술의 "공표된 적"이 되었다.[5] 회화가 거듭한 자기부정과 연극의 '불변'에 대한 아집은 모두 각자의 정체성을 확보하기 위한 나름의 방법론이었지만, 모더니즘 이데올로기는 둘을 대치시켰고, 둘 간의 관계를 잣대로 규범화했다. 부흘로가 강조하는 모더니즘의 기본 정신이 '전통으로부터의 탈피'였다면, 연극은 '전통의 수호자'였다. 환영주의라는 19세기의 전통. 모더니즘이 혁신을 좇는 동안, 연극은 19세기에 함몰했다. 연극은 모더니즘의 헤게모니에 남은 환영주의 신화의 유배지였다. "20세기에 가장 큰 성공을 거둔 [연극]은 바로 19세기의 [연극]"이라는 한스티스 레만의 말은 20세기 연극의 가장 고질적인 문제를 꼬집는다.[6] 19세기의 유산을 본질로 삼았다는 문제.

프리드가 '오브제'에 대한 물신적 신뢰를 고수한 까닭은 오브제가 모사의 전통에서 이탈했기 때문이다. 곧 자기비판이라는 모더니즘 정신이 오브제에 빙의했기 때문이다. 사유와 과정을 함축하며 역으로 유추시키는 오브제의 수행적 언술력에 미술의 고유한 생명이 있다고 믿은 것이다. 즉 사물이

함축하는 내재적 특질이야말로 모더니즘의 영혼이었다. 환영주의를 떨쳐버린 오브제는 '사유의 응집'이 되어 날개를 달았다. 모더니즘은 일종의 애니미즘이었다.

프리드에게, 이러한 응집의 미학에서 벗어나 물성의 차원에서 현실적 감각을 자극하는 일은 퇴행이자 배신이었다. 자기 성찰이라는 계몽적 은총을 스스로에게 부여하지 못하고 재현의 덫 속에 갇힌 죽은 예술의 망령이 다시 미술관으로 들어오다니! "시간의 빗장이 벗겨져 있구나. 오, 저주로다. 그걸 바로잡아야 할 운명이라니."[7] (연극 무대의) '네 번째 벽(the fourth wall)'을 위한 미학과 섞일 수 없는 (미술관의) '네 개의 벽(four walls)'의 힘은, 외부 세계를 지시하는 즉각적 기호를 배제하고 폐쇄된 영역에서 창작의 가치를 자가적으로 성립시키는 제의적 자기 확인에 있었다.

환영성을 배제한 철저한 자기비판. 이는 클레먼트 그린버그가 수호했던 모더니즘의 태도이자 정신이며 방법론이다. 그린버그는 그 사상적 뿌리를 이마누엘 칸트의 이성 철학에서 가져온다. 논리로 논리를 논증한 메타철학이 그것이다. '내재성(immanence)'을 전제로 하는 자가 명증. 존재의 범위 내에서 성립되는 자기 지식. 즉, "어떤 분야 자체를 비판하기 위하여 그 분야의 특징적인 방법들을 사용"하는 것이다.[8] 그린버그는 칸트식의 '내재적 비판'을 통해 예술이 타성의 늪에서 스스로를 구제할 수 있다고 믿었다. 환영적 재현을 위해 매체가 갖는 특유의 성질을 은폐하지 말고 그 거친 가능성과 한계로 돌아가서 매체에 고유한 지식을 새로이 획득하자는 것이다.

그린버그가 논하는 스스로에 대한 비판은 물론 파괴를

위한 해체가 아니라 자신의 가능성과 한계에 대한 입체적 관점 구성이다. 자기비판 없이 인간 정신의 진보란 불가능하며, 동시대성의 빠른 변화 속에서 도태될 수밖에 없다는 것이다. 이는 20세기에 예술 매체가 단순한 도구를 넘어 철학적 성찰에 대한 은유 내지는 매개로 등극했음을 의미한다. 이러한 관점은 특정 매체의 물질적 특성에 대한 탐구로 귀착된다. 이를테면 회화 작품을 이루는 가장 기본적인 물질들을 (인물이나 정물 대신) 작품의 대상이자 초점으로 삼아 회화라는 전통을, 예술을 재발명할 수 있다는 것이다. 이는 형식의 변혁이 곧 삶의 변혁이라는 아방가르드의 정신을 지탱하는 구체적인 방법론이다.

'내재성'이라는 개념은—스스로의 존재성 내부에서 자신에 대한 지식을 구성한다는 순수 논리는—오브제에게 독보적인 미학적 특권을 남겨두려는 하나의 보호 체계이자, 모더니즘의 정령을 오브제에 강림한 상태로 보존하기 위한 서사적 방책이었다. 프리드가 오브제를 수호하려 했을 때에는 이미 전통으로서 오브제가 지니는 모순적 딜레마가 모더니즘의 밀폐된 중심을 잠식하고 있었다. 부흘로가 말하듯, 연극성은 오브제의 특수성을 공략하기 위한, 미술의 마지막 전통적 성역을 붕괴시키기 위한 가장 강력한 무기가 되어 미술의 내부로 침입했다. 연극성을 수용함은 곧 "미학적 체험/지식을 융화하는 특권을 누리는 좌위(座位)로서의 '시각적 오브제'라는 전통적인 개념을 탈구시킴"을 의미했다.[9] 이는 모더니즘의 순수함의 딜레마를 환기시키는, 오브제를 성역으로 삼는 모더니즘에 대한 논박의 의지이기도 했다.

매체의 기능과 맥락이 달라지는 현실 속에서 '내재성'은

도그마적인 방법론처럼 고착된 것이 사실이다. 실로 '모더니즘'은 그로써 빨리 낡아갔다. 1990년대 말 로절린드 크라우스가 그린버그의 태도를 일컬으며 '환원주의적(reductivist)'이라 표현한 것에는 자기비판의 사유를 특정하게 '축소(reduce)'한 내재성의 방법론에 대한 비판이 섞여 있다.[10]

오브제에서 탈구된 모더니즘의 정령은 노마드처럼 자유로워졌다. 내재성을 배신한 대가로 모더니즘이라는 이름을 상실하고도 말이다. 아니, 이름을 상실했기 때문에 자유로워졌다. 자유는 상실한 주체가 획득하는 무한한 상실 자체다.

노마드가 된 모더니즘의 정령은 오늘에 이르러 가장 역동적인 혼재향(heterotopia)에 다다르게 되었다. 그곳에 '연극성'이 있다. 공연 예술이 있다.

이는 곧 공연 예술이 다른 예술 영역에 뒤처졌다는 말이기도 하다. 많이 뒤처졌다. '포스트드라마 연극(post-dramatic theatre)'이라는 개념으로 1990년대 이후 공연 예술의 변화를 주시한 한스티스 레만은 공연 예술의 '뒤처짐'이 높은 제작비 때문이었다고 자위한다.[11] 자본주의 체제 안에서 살아남기 위해 공연 예술은 폭넓은 관객을 확보해야만 했고, 따라서 위험 부담이 따르는 실험이나 변혁을 행하기는 어려울 수밖에 없었다는 것이다.

하지만 무대가 모더니즘과 결별했던 맥락에는 레만의 해명만으로는 설명될 수 없는 복합성이 존재한다. 모더니즘의 영혼을 오브제에 종속시키고자 했던 프리드의 유령이 극장으로 통하는 문을 봉쇄해버렸던 것도 미학적인 이유로 작용했다. 신체를 활용하고, 그것도 작가 자신의 것이 아닌 다

미래 예술

른 사람의 신체를 매개로 삼고, 관객 역시 감각적인 신체 경험으로서 작품을 체험하게 되는 예술 형태가 모더니즘의 정령을 빙의시키기에는 너무 분산적이고 분열적이었던 걸까. 레만이 말하듯, "공연으로 통합되는 다른 예술 분야에서의 작업을 비롯해, 살아 있는 사람들의 지속적인 활동, 극장 공간의 관리, 갖가지 조직과 행정 처리 및 세공" 등을 필요로 하는 게 공연 예술이다.[12] 이러한 복합성/다원성/혼혈성/조직성/집단성/혼재성이 문학, 회화, 조소 등에서 개인적으로 탐구되는 문제의식을 수용하기 어렵게 만들었다. 모더니즘이라는 애니미즘을 흡착할 만한 중심적 오브제는 공연 예술에 없다.

그리고 또 한 가지, 운명적 자력이 연극과 무용을 모더니즘의 샛길로 유인하는 바람에 무대에서 자기비판은 완성되지 않았다. '원초성(primitivity)'이라는 신화다. 원초성은 매체에 대한 집중과 더불어 모더니즘을 이끈 또 하나의 원동력이다. 원초성은 세기 초부터 유럽에 소개되며 아방가르드의 원천이 되기 시작한 아시아와 아프리카의 문화가 파생한 하나의 거대한 환상이다. (서구) 문명의 이면에 살아 숨 쉬는 원시적 삶. 이는 아르토와 '모던 댄서'들이 공통적으로 가슴 깊이 묻어둔 영적 고향이기도 하다. 결국 모더니즘 예술은 유럽 식민주의가 남긴 부와 문화 중심주의, 그리고 이성 철학의 부산물인 셈이다.

마셜 코언이 말하듯, 원초성이라는 이상은 모더니즘이 구현되는 방식으로서 '통합'이라는 방법론을 지탱했다.[13] 모더니즘은 예술의 여러 영역에 자가적 논리로 스스로를 규명해야 할 필요성을 부여하면서도, 다른 한편으로는 모든 영역

들이 통합되는 가능성을 이상화했다. 근세 예술의 헤게모니에 항변하고 서구가 상실한 바를 복원하기 위해서는 예술이 여러 영역으로 분화되기 이전의 상태로 회귀해야만 한다는 것이 후자의 논리였다. 문명의 가장 원형적인 제의에 분명 모더니즘이 참조, 복구해야 할 근원적인 창의성이 존재했었으리라는 믿음이었다. 아르토의 '총체극'이라는 개념으로 대표되는 이러한 지향점은 매체에 대한 집중과 더불어 두 가지 상반된 이상향을 설정했다. 코언이 기술하듯, 예술의 융합이 중요시된 것은 단순히 이를 통해 상실한 원초성이 복원되기 때문이 아니라, 원초적 예술의 본질이 하나의 감각적인 효과로 구현되기 때문이었다. 그 본질이란 이미지와 현실의 일치다. 기표와 기의, 재현과 정신의 통합이다. 즉 매체가 모더니즘의 이상적 상징이었다면, 또 하나의 모순적인 방향성은 매체를 은폐하는 것이었다.

이러한 양가성은 공연 예술에서 매체가 지워지는 데 한 몫했다. 더구나 회화가 원초성을 수용하며 이로써 자기비판의 경로를 확보(했다고 만족)한 반면, 연극과 무용에서 원초성은 '재현'에서 벗어나지 않았다. 발터 베냐민이 말한 사진의 '제의적 가치(cult value)'는 무대 위에서 더욱 모질게 모더니즘의 냉철함을 견뎌냈다. 모더니즘의 영이 무대예술이 신봉한 환영성을 밀어내지 못한 까닭은 세상과 밀접히 결탁했기 때문이었다. 제의적 가치가 군림하는 장에서 '매체에 대한 비판'은 힘을 가질 수 없었다.

1960년대 이후 미술에 임대된 '연극성'이 (프리드의 저항에도 불구하고) 모더니즘의 정령을 '오브제'를 넘는 시공간의 무한한 궤도로 발산하는 동안, 정작 연극은 모더니즘의

위협에서 무대의 '내재성'을 견실하게 지켜냈다. 20세기에 독립된 내재성을 끝까지 지킨 쪽은 미술이 아니라 연극인 셈이다. 그 충실함은 모더니즘의 빠른 속도감 속에서 보면 상대적인 '퇴행'으로 나타난다.

공연 예술의 모더니즘은 내재성에 대한 전제나 질문을 통해 자생적으로 생겨나지 않았다. 레만이 꼬집듯, 무대에서의 변화는 다른 예술 영역에서 나타났던 방법론들을 뒤늦게, 부분적으로 적용하는 것으로 그나마 나타났다. "자기지시성(self-referentiality), 비구상(non-figurative), 추상/구체(abstract/concrete), 기표의 자가성(autonomization of signifiers), 순차성(seriality), 우연 예술(aleatoric art)"[14] 등 회화나 시, 음악 등에서 구체화되었던 방법론들이 1970년대 이후에야 무대에 내던져진 것이다. 이들은 다른 예술 영역에서 생겨나 공연 예술에 부자연스럽게 '적용'되었을 뿐, 연극이나 무용에서 자생적으로 생겨난 '자기비판'의 방법론은 아니었다.

물론 공연 예술에서 '자기비판'이 1990년대 이전에 없었던 것은 아니다. '모던(modern)'이라는 용어 역시 연극과 무용에서도 전혀 생소하지 않은 개념이다. 하지만 무대 위에서 '모던'이라는 수식어는 특정한 '시대' 혹은 '교리'를 지칭하는 서술어로 축소되었다. 20세기 초반 아방가르드 예술을 이끌었던 '정신' 혹은 '태도'와는 거리가 멀어졌다. 공연 예술에서, '모던'은 '모더니즘'의 머나먼 잔상이다. '현대연극(modern theatre)'이라든가 '현대무용(modern dance)'의 '현대'로 번역되는 '모던'은 '자기비판'으로 지탱되지 않았다. 스타일상 변화가 있었을 뿐, 무대에서의 환영적 볼거리에

대한 비판적 관점을 뼛속 깊이 장착하지는 않았다. 연극과 무용은 각기 문학과 음악에서 완전히 벗어나지 못했다(전후 유럽의 예술영화를 모호하게 지칭했던 '현대 영화'라는 드라마 기반의 개념이 문학과 연극에서 자유롭지 않았던 것처럼 말이다.) 공연 예술에서 모더니즘은 도래하지 않았다.

'모던 댄스'라 함은 여전히 조직과 전통에 뿌리를 둔 방법론 체제이자 교육적 지침이었다. 기관적이고 규범적인 체계였다. 이를테면 '현대무용'을 전공한 무용수가 무대나 안무 과정, 혹은 신체에 대한 비판적 성찰을 기반으로 자신의 작품을 구성하지는 않는다. 아방가르드의 사회변혁을 위한 신념과는 더욱더 멀기만 하다. '모던 댄서'의 신체는 '마스터'가 전수하는 동작의 반복적 조형이다. 세대 간에 동작의 변형은 있어도 태도의 변혁은 없다. 포스트모던 무용이 비판적으로 접근했던 전례에 모던 댄스뿐만 아니라 전통적인 발레도 포함되었던 것은 모던 댄스가 여전히 발레와 같은 고전적인 기반을 가지고 있었음을 방증한다.

'모더니즘'은 특정 시대가 아니다. 예술에 대한 태도의 변화다.

한스티스 레만이 『포스트드라마 연극』에서 오늘날의 "급진적 무대 창작(radical staging practice)"을 설명하면서 '모더니즘'이라는 구어를 끌어들이는 까닭은 개념적 혼란을 넘어 역사의 궤적 속에서 혁신을 보고자 함이다.[15] 말하자면, 오늘날 공연 예술에서 가장 변혁적이고 전복적인 시도들은 개념적으로는 구시대의 발상에 근원을 두는 셈이다. '모더니즘' 영화가 문학과 연극, 즉 '드라마'를 탈피하려 한 것과 크게 다르지 않게, '포스트드라마 연극' 역시 말 그대로 전통 연

극의 절대적인 '드라마' 기반에 대한 문제의식을 중요한 출발점으로 삼는다. 그럼에도 레만이 '모더니즘'과 '포스트모더니즘'의 개념적 틀 안에서 이러한 작품들을 다루지 않는 이유는, '포스트모던 연극'이나 '포스트모던 드라마'와 같은 개념들이 피상적으로 혼용되어왔을 뿐 아니라, '포스트모던' 무용과 마찬가지로 그가 다루고자 하는 작품들에 모더니즘과 포스트모더니즘의 성향들이 혼재되어 나타나기 때문이다. 이는 '포스트모더니즘'이라는 개념 자체가 문화 예술 전반에 걸쳐 그러한 것처럼 공연 예술에서도 더 이상 정확한 실용성이나 구체성을 담보할 수 없게 되었음을 뜻하기도 한다. 핼 포스터의 지적대로 한때 화려함과 세련됨으로 치장되었던 이 개념이 이제 "진부할(banal)" 뿐 아니라 "부정확한(incorrect)" 사어로 전락하고 말았다면,[16] 연극과 무용(에서의 개념적 혼란)이야말로 이 개념의 필멸성을 이미 자체적인 담론적 모순을 통해 내포하고 있었던 것 아닌가.

베인스가 말하듯, '포스트모던 무용'이라는 것 자체가 일관된 미학적 태도로 설명되지 않는다. 무용에서 '포스트모더니즘'으로 분류되던 안무가들을 한데 묶는 공통점이 있다면, 관습의 타성을 공략하고 과감한 형식적 변혁을 이루고자 하는 절실한 의지, 즉 '모더니즘'이다.[17]

무용이나 연극에서 '모더니즘'과 '포스트모더니즘'이 비선형적으로, 혹은 비논증적으로 혼재됨은 당연한 일인지도 모른다. 시각 미술이 모더니즘과 포스트모더니즘을 거쳐 다다른 방법론 속에서 나타나는 중요한 지향점들은 흥미롭게도 공연의 요소들이다. 이미 무용이나 연극이 잠재적으로 가지고 있던 매체적 특징들이 미술의 지평에 나타났다. 무용

무대의 모더니즘

계에서의 시대착오적 혼란, 그러니까 모더니즘과 포스트모더니즘의 구분이 묘연해지는 개념적 구멍은 결함이 아니라 (오히려 지극히 모더니즘적이기도 하고 동시에 포스트모더니즘적이기도 한) 20세기 공연 예술의 혼재향적 정체성이다.

무대에 던져진 모더니즘의 신탁은 늘 거북하고 이질적인 그 어떤 낯섦이었다. 20세기 공연 예술의 역사는 이러한 낯섦의 장이었다. 이는 매체에 대한 성찰이라는 모더니즘의 숙제 자체가 무대 위에서 벌어지기에는 도리어 너무 제한적이기 때문이기도 하다. 무대에서 모더니즘의 사유를 펼치는 구체적인 방법론은 어쩌면 다른 예술 영역에서 포스트모더니즘으로 지칭되었던 방식에 근접할 수밖에 없을지도 모른다. 무대를 '내재성'을 가진 구체적인 물성으로서 파악하기란 불가능하다.

　공연 예술에서 성찰의 대상으로서 '매체'의 문제는 절대 단순치 않다. 이는 모더니즘의 '매체'에 대한 충실한 성찰이 그린버그 이후 겪어온 역사적 궤적에 맞닿는다. 로절린드 크라우스가 『북해에서의 항해: 탈매체 환경 시대의 미술』(2000)에서 말하는,[18] 1970년대 이후 모더니즘의 사유적 확장이 그것이다.

　크라우스가 '환원주의적 모더니즘'이라 부르는 물질-특정적인 자기비판은 회화와 조소에서 사진, 영화로 번졌고, 1960년대에는 매체의 횡단이 사유 자체를 역류하게 된다. 영화에 이르러서는 모더니즘의 '물질'에 대한 배타적 집중이 ('탈매체'의 '포스트'라는 접두사가 함축하듯) 그로부터의 '파생'이자 '이탈'로서의 모순적인 파장으로 나타났다는 것이

　　　　　　　　　　　　　미래 예술

다. (여기서 크라우스가 주목하는 '모더니스트' 영화는 극영화의 틀을 고수한 유럽의 '모던 영화'와 무관하며, 주로 미국에서 제작된 아방가르드 영화를 일컫는다.) 이른바 '탈매체'적이라 하는 이러한 성향은, 매체의 근원이 더 이상 캔버스나 셀룰로이드 필름과 같은 특정하고 단일한 구성 요소로 '환원'되지 않고 혼성적이고 복합적인 예술의 메커니즘에 대한 사유로 확장되며 나타났다. 이미 1960년대 마이클 스노의 「파장」(1967)에서 전조로 나타나는 이러한 "현상학적인 지향점(phenomenological vector)"은 물질에 대한 사유가 재현체의 평면적 표면(캔버스, 스크린)에서 탈구되면서 구체화되었다. 영화라는 매체의 본질에는 실로 많은 부분이 포함될 수밖에 없다. 필름을 비롯해 카메라, 프로젝터, 스크린과 같은 기계적 도구는 물론, 스크린이라는 평면과 그에 다다르는 빛, 프로젝터와 스크린 사이에 놓인 물리적 거리와 그곳에 배치된 객석에 이르는 다양한 부분 요소. 회화나 조소에 적용되지 않았던 성찰의 다원적 층위가 영화로 인해 촉발된다.

이러한 매체의 '구성적 다원성(constitutive hetero-geneity)'은 회화에서 향유되었던 단일한 '환원적' 의미로서의 '매체'라는 용어에 담길 수 없었다. 그 축소된 스케일을 보완하고 대체하는 다른 개념이 필요했다. 크라우스에 따르면, 그 대체적 용어가 '장치(apparatus)'였다. 그린버그식 '매체'의 물리적, 개념적 초과. 영화라는 매체 자체가 본질적으로 너무나 많은 이질적 구성 요소로 이루어진, 즉 그린버그식의 '매체'라는 울타리로 포용되지 않는, 다원적 총체로 여겨지게 되었다는 것이다.[19] 회화를 축으로 이루어졌던 환원주의적 모더니즘의 매체 성찰은 결국 '매체 특정적'이었다.

'환원주의적 모더니즘'의 '매체'에 상응하는 단원적 물질 (필름)부터 관객의 시야에서 은폐된 기계적, 건축적 도구(카메라, 프로젝터, 스피커, 스크린, 객석)와 그로 인해 촉발되는 비물질적 현상(빛, 소리, 지각적 정서적 반응)에 이르기까지, '장치'로서의 영화를 이루는 구조적인 부분들은 실로 다차원적이다. 이어지는 이후의 미술사적 흐름은 '장치'의 다층적인 물질성마저도 뛰어넘는, 보다 입체적인 혼성으로서 예술을 재규정하는, '탈매체'적인 태도들에 의해 추진되었다.[20] 즉 물적이기보다 개념적이고, 결과물보다 과정이 중시되며, 평면적인 전시 형태를 배제하고 관객과의 상호작용을 촉진하는, 담론으로서의 미술 행위에 의해서 말이다. 마이클 프리드의 애니미즘을 넘어. 그린버그의 '내재성'에서 탈구되어.

　　물론 크라우스는 오늘날 각종 비엔날레 전시장들을 온통 메우는 이러한 작품들이 대부분 '매체에 대한 성찰'이라는 역사적 유산과 단절되어 자본주의 메커니즘에 휩쓸리고 있다고 비판한다. 모더니즘의 숙제는 아직 완결되지 않았다는 것이다.

　　오늘날 '기존 예술 영역의 경계를 횡단한다'고 일컬어지는 작품들, 특히 연극이나 무용을 기반으로 하거나 그를 지향하는 작업들이 크라우스가 말하는 미술사에서의 '탈매체' 맥락에서 중요해질 수 있는 이유는 매체의 물질적 기반에서 멀어지는 탈주로의 지평에 공연 예술이 이미 자리를 트고 있기 때문이다. 오래전에 거북이를 업신여기고 멀리 앞서가던 부지런한 토끼의 궤적 앞에서 역사의 궤적을 뫼비우스 띠처럼 뒤틀어버린 채 잠들어 있는 거북이처럼.

　　"아무것도 없는 어떤 빈 공간을 가상하고 그것을 빈 무대

라 불러보기로 하자. 어떤 이가 이 빈 공간을 가로지르고 또 다른 누군가가 그것을 지켜보고 있다면 이것만으로도 하나의 연극 행위로서 구성 요건은 충분하다."[21] 연극에 대한 정의로 가장 많이 인용되는 피터 브룩의 이러한 설정이야말로 다분히 '탈매체'적이다. ('매체'가 아닌) '장치'로서 연극의 정체성을 함축한다. 연극과 무용은 구체적인 물질적 기반으로서 '매체'를 애초부터 배제한다. '환원주의적 모더니즘'의 그림자가 무대에 드리워지며 공연 예술에 대한 근원적 성찰을 촉발한다면, 무용이나 연극은 이미 '매체'의 내재성을 뛰어넘은 상태로 그 모습을 드러낸다. 신체, 텍스트, 조명, 의상, 소품, 몸짓, 극장이라는 건축적 장치 등 온갖 물질적, 비물질적 부분 요소들의 복합적 총체가 연극이고 무용이다. 이러한 혼성적 정체성을 사유하기 위한 적절한 개념적 도구는 분명 '매체'가 아니라 '장치'가 맞다. '장치'는 곧 개념의 확장을 위한 사유이자, 사유의 확장을 담은 개념이다. 공연 예술에서는 모더니즘의 숙제가 '이미 확장된' 사유에서 시작된다.

오늘날 변혁을 위해 몸부림치는 미술의 행로 위에 '연극적'인 것들이 도사림은 우연이 아니다. 레만에게 연극의 근원적 특징이자 매력은 신체적 행위를 기반으로 한다는 점이다. 그의 말대로, 연극은 "특정한 형태의 결과물을 만들거나 매체를 통해 소통을 이루는 다른 예술 형태와는 달리, 미학적인 행위 자체와 그것을 수용하는 행위가 '지금', '여기'에서 실재적으로 발생한다"[22] 한마디로 "실재의 모임"이다. 이는 개념 미술 이후 미술이 추구해온 지향점에 중첩된다. 신기루가 아닌, 실질적이고 즉각적인 나타남으로서. 감각과 사유의 '발생'으로서. 공동체로서.

헬 포스터가 간파했듯, 1980년대 이후 미술은 "매체의 표면으로부터 미술관의 공간으로, 제도적인 틀로부터 담론적인 네트워크로"[23] 그 영역을 전환해왔다. 완결보다 과정이, 기교보다 소통이, 감동보다 감각이, 정확한 정체성보다 가변적인 관계의 역동성이, 개인의 무의식 탐구보다 사회적 역동성의 수행이, 더 중요해졌다.

파생적인 재현 장치들이 작동하기 이전에 보다 기본적으로 선행되는 연극과 무용의 시공간적 '실재', 즉 신체와 장소와의 관계를 유기적으로 발생시키는 '실재의 모임'이야말로 결과물 중심의 기반에서 탈피하려는 현대미술이 그려온 이상 속에서 꿈틀거린다. 미래의 유령처럼 무언가를 지시한다. 공연 예술의 식상한 본질이 미술의 미래라는 지평에서 의뭉스럽게 아른거린다. 불길한 유언처럼 시간의 탈구를 암시한다. 어쩌면 '탈매체'라는 동시대 미술의 역사는 공연 예술이라는 "노골적인 적"이 이미 점유한 영역을 지향하면서도 지양하는 묘하고도 신중한 궤적일지도 모른다.

그 궤적의 주변에서 시각 미술과 공연 예술은 새롭게 만난다. 연극이나 무용이 다른 예술 영역에서 비롯된 모더니즘의 진취적인 질문들을 수용할 때 이는 '혼혈'이나 '혼성'으로 구현되지 않는다. 갤러리나 길거리에서 재현 연극을 '공연'하거나 극장에서 조형적 결과물을 '전시'하는 것이 발상의 진정한 전환이 되지 못하는 까닭은 '모더니즘'의 과제가 배제되기 때문이다. 자기비판이라는 숙제.

로절린드 크라우스는 『북해에서의 항해』를 여는 서두에서 1990년대 '매체'에서 벗어난 동시대적 현상들을 다룰 때

미래 예술

'모더니즘'이라는 진부한 용어를 탈피해야 함을 전제로 글을 쓰기 시작했다고 고백한다. 그러나 동시대의 결을 추적하는 과정에서 모더니즘의 숙제가 여전히 유효함을, 아니 여전히 유효해야 함을 직시하게 되었다. 그 숙제란 끊임없는 자기 질문이다. 크라우스는 그 과제가 진부함으로 치부된 것과 동시대 미술이 자본주의에 종속되고 만 것을 같은 맥락에서 파악한다. 동시대 미술의 총체적 경색은 돌이킬 수 없을 정도로 심각하지만, 그나마 위기를 극복할 수 있는 단초는 가장 근본적인 초심을 회복하는 것이다. 우리는 모더니즘에서 자유롭지 않을 뿐 아니라, 도리어 모더니즘을 다시 논의해야만 한다. 지금 중요한 것은 어떠한 역사적 궤적을 통해 오늘날의 예술 행위가 이루어져 왔는지 직시하는 일이다. 이는 그러한 직시가 어떤 궤적에서 발생했는지 통찰하는 일을 포함한다.

'모더니즘'에 대한 가장 큰 오독과 오해는 '내재성'을 관념적 도그마로 받아들이는 것이다. 매체의 미리 전제된 속성들에 따르는 경직된 방법론적 체제로 이해하는 것이다. 모더니즘의 정신은 특정한 계율이나 스타일 혹은 학파에 있는 것이 아니라, 예술 자체에 대한 끊임없는 질문에 있다. 모더니즘의 정신은 형식적 완성이나 담론적 성숙을 위한 예술 내부의 정치적 역학에 귀착될 것까지 거부하는 '자기비판'이어야만 한다. 모더니즘의 정신은 오늘날 여전히 유효하다. 아니, 필요하다. 모더니즘의 정신이 없다면, 후기 자본주의로부터 예술이 스스로를 구원할 실낱같은 마지막 단서마저도 조형적 자위가 될 수밖에 없다.

모더니즘은 '변형'을 위한 '새로움'의 스타일이 아니라,

스스로에 대한 질문이다. 예술 행위에 대한, 그 필요성과 가능성에 대한, 집요한 의문과 도전이다. 탈구된 관점. '미래'의 근원이랄까.

이러한 태도는, 그 필요성은 최근 활력을 갖게 되었다. 공연 예술을 통해서다. 오늘날 모더니즘은 공연 예술을 바꾸고 있고, 공연 예술은 모더니즘을 재고하고 있다. 물론 모더니즘이 오늘을 설명할 수는 없다. 오늘날 공연 예술에서의 혁신적 시도들을 '모더니즘 공연'이라고 칭하지 않는 이유는 '모더니즘'의 이상을 초과하는 무언가의 힘을 이들의 무대에서 볼 수 있기 때문이다. '실재의 모임'에서 발생하는 핵심이자 잉여. 중요한 것은 역사를 조망하고 미래를 재고하는 일이다.

모더니즘의 질문은 무대에 '던져지며' 하이데거가 "세상에 내던져져 있음(Geworfenheit)"이라고 표현한 생경함을 일깨운다. 로메오 카스텔루치가 연출한 공연 작품 「지옥」(2008)에서 둔탁한 공기의 파장을 일으키며 무대 바닥으로 가차 없이 내동댕이쳐지는 텔레비전 모니터들처럼, 무대에 '던져진' 모더니즘의 화두들은 현실에서 공명한다. 지금, 이 순간.

'연극'이란 무엇인가? '무용'이란 무엇인가? '관객'이란 무엇인가?

이 질문들은 정답을 요구하지 않는다. 예술을 규정하는 것처럼 무모한 일도 없다. 이들은 맥거핀이다. 사유를 촉진하고 스스로 소진되는 촉발제. 정의되지 않는 기호적 공터.

미래 예술

2 연극이란 무엇인가?

아무것도 없는 어떤 빈 공간을 가상하고 그것을 빈 무대라 불러보기로 하자. 어떤 이가 이 빈 공간을 가로지르고 또 다른 누군가가 그것을 지켜보고 있다면 이것만으로도 하나의 연극 행위로서 구성 요건은 충분하다.[1]

연극이란 무엇인가?

모더니즘의 핵심 질문이 연극에서 아예 다루어지지 않은 건 아니다. 20세기 연극에서 분명 연극의 '본질'에 대한 질문은 활발했다. 적어도 '이론'으로서는.

20세기 연극의 담론은 다른 예술 영역과 달리 이론가나 평론가가 아닌, 사상과 태도로 무장한 연출가들에 의해 주도되었다. 그들은 '연극'을 정의하는 데 서슴없고 사심 없었다. 관대하고 원대했다. 그들이 말하는 연극의 '본질'은 순수하고 경제적이며 유연하고 개방적이다.

연극의 근본을 시적으로 함축하는 피터 브룩의 『빈 공간』 첫 문장들은 가장 미니멀한 조건으로 연극의 실체를 최소화한다. 이 말에서 우리는 로절린드 크라우스가 말한 미술사에서의 '환원주의적 모더니즘', 즉 매체의 가장 기본적인 물질적 구성 요소에 집중해 그 매체의 본질에 대한 성찰을 구체화한 그린버그 미학의 유전자를 발견할 수 있다. 누군가가 걸어가고 이를 다른 누군가가 지켜보면서 '연극'의 요건/여건이 발생한다는 세련된 발상은 즉각적 '발생'으로서 '연극'의 기본을 적확하게 말한다. 희곡, 대사, 인격, 소품, 의상, 조명, 무대 등 연극 공연에서 통상 중시되는 요소는 수사적으로 배제

된다. 최소한의 발생과 시선, 그리고 이를 지탱하는 최소한의 장소. 이들이 이루는 '지금'의 현현. 이것이 연극이다.

'현대연극'이라 불리는 역사의 영역에서 연극의 정의에 이르는 경로는 브룩의 관점이 그러하듯 언제나 최소한의 요소로 환원하는 것으로 나타났다. '현대연극'의 아성이 '모더니즘' 예술과 기본적으로 동의하는 지점이 있었다면, 매체의 본질을 사유하고자 하는 의지와 가장 본질적인 것만을 남긴 채 나머지를 '제거'하는 사유의 방식이다. 무언가의 핵심을 밝히기 어려우니 핵심이 아닌 것을 배제하기. 초탈의 태도.

> 헤아릴 수 없이 많은 연극의 정의가 실제로 존재하고 있습니다. 이 타락한 무리로부터 벗어나기 위해서는 덧셈이 아니라 뺄셈이 필요하다는 것이 거의 명백하죠. 말하자면 무슨 이유로 '그것이 없다면' 연극이 존재할 수 없는가를 물어야 합니다.[2]

예지 그로토프스키에게, 보조적인 것을 모두 제거하고 남는 핵심적 근본은 배우와 관객이다. 나머지는 모두 "보족(補足)적"일 뿐이다. 연극은 간단히 말해 "관객과 배우 사이에서 일어나는 것"이다. 이 '가난한' 정의에 '물질'에 대한 모더니즘적 환원은 없다.

스즈키 다다시는 그로토프스키에 동의하며 "관객과 배우가 동시에 공존하는 장소에서 일어나는 것"이라는 정의에 안착한다.[3] 콘스탄틴 스타니슬랍스키 역시 이러한 관점에서 크게 벗어나지 않았다. 연극은 배우와 관객 사이에 이루어지는 심미적 체험이다.[4]

연극에 대한 20세기의 전형적인 사유는 관객과 배우의 질적인 만남을 기본 전제로 한다. 이토록 '관객 지향적'인 사유는 그린버그식의 환원주의적 모더니즘에 없었다. 이는 마이클 프리드가 모더니즘의 영역에서 그토록 절실하게 추방하고 저항하고자 했던 바로 그 특징이다.

20세기 연극의 '마스터'들에게 '연극'의 본질은 즉각적이고 역동적인 상호작용이다. 관계적이고 발생적인 것의 현현이다. 20세기 '연극'의 헤게모니에 따르는 연극의 전형적이고 통상적인 형태, 그러니까 '연출가'가 다른 사람이 쓴 '희곡'을 나름대로 '해석'해 '배우'들의 '연기'를 통해 '허구적 사건들'을 작위적으로 '재현'하는 행위는 이들의 정의에 꽤 많은 '보족적' 요소를 얹어놓은 꼴이다. 이들의 '연극'에 대한 정의에 좀 더 충실한 작품들은 어쩌면 매우 '실험적'이거나 '도발적', 심지어는 '비연극적'으로 여겨질 수도 있겠다. 이를테면 아무 말 없이 진행되는 우메다 데츠야의 「대합실」(114쪽)이나 제롬 벨의 「마지막 퍼포먼스」(258쪽)가 피터 브룩이 직접 연출한 「11 그리고 12」(2009)보다도[5] 도리어 브룩이 주목한 연극의 '본질'에 더 근접해 있다.

스타니슬랍스키, 그로토프스키, 브룩, 스즈키 모두가 언술로 보여준 연극적 본질의 단순함은 무대가 아닌 책 속 문장에서 더 정갈하게 살아났다. 그들의 단아하고 깔끔한 정의는 실질적인 연출 과정에서 짊어지게 되는 많은 '보족적' 장치에 의해 비대해져 무대에 모습을 드러내곤 했다. 예컨대 '희곡'을 무대에서 철거하고 단지 빈 공간에서 누군가가 걸어가고 있는 것만으로 '연극'을 고집하지는 않았다. 배우의 지극히 단순한 움직임과 이를 바라보는 관객만으로 연극이 성립된

다는 순결한 발상이 정작 작품화될 때 '걷는 누군가'는 다른 누군가의 인격을 모방하고 있었고, '바라보는 누군가'의 응시는 조명과 시노그래피에 의해 정확하게 유도되었다. 미니멀한 정의를 자신 있게 선포한 그들도 무대나 조명, 의상, 극 중 인물과 대사가 모두 빠진 '환원적' 작품을 연출하지는 않았다. 무대 위에서 희곡은 늘 성경처럼 절대적이었다. 그들의 단순한 정의는 막상 수업이 시작되고 나면 아무도 기억하지 않게 되는, 교실 벽에 걸린 급훈 같은 문구였다. '제거'의 논리는 스스로 '제거'되었다. 연극의 '본질'은 무대에 오르지 않는 신기루였다. 모더니즘의 성찰은 무대 밖의 죽은 '원론'일 뿐이었다. 유령으로도 무대에 서지 않는 막연한 몽상.

텅 빈 '연극' 무대를 어떤 사람이 걸어서 가로지른다면, 그는 그저 공간에 현전하는 신체가 아니라, 세계의 그 어떤 인물이라도 빙의할 수 있는 매개가 된다. 자기 자신만 제외하고 그 누구라도. 그는 한 '인물'이 된다. 이를 바라보는 관객은 공간과 신체의 관계성이 자신의 감각을 어떻게 뒤흔드는지 촉을 곤두세우는 대신, 그가 왜 걸어오는지, 그 내적 동기를 해독하기 시작할 것이다. 이것이 19세기 낭만주의의 유산인 재현 연극이 요구하고 관객이 순응하는 안일함이다.

누군가가 무대에 존재하고 그에게 말 한마디만 주어진다면, '인물'이 설정된다. 버젓이.

이것을 '연극'이라고 할 수는 없다. 보다 깊은 '본질'을 질문하는 여정은, 모사와 환영을 '빼는' 데서, 그 너머를 보는 데서 시작된다.

그로토프스키가 제안했던 '뺄셈'의 원리는 오늘날 개념

미래 예술

에 머물지 않고 실질적으로 발생한다. 모더니즘적인 '제거'는 그 어느 때보다 과감하고도 직설적이다. 배제의 논리는 극장의 외양에서 배우의 내면에 이르기까지, 즉물적인 것에서 심리적인 것에 이르기까지, 다양하고 심층적인 층위에까지 미친다. 이는 곧 스스로에 대한 질문이다.

정작 중요한 질문은 그다음에 온다. 떨쳐버림으로 얻는 것들은 무얼까?

1 '내면'의 이면

무술 영화의 고전 『용쟁호투』(1973)의 도입부에서 이소룡은 무술의 경지를 높이기 위해 고군분투하는 한 애송이 제자에게 따끔한 가르침을 베푼다. 적을 제대로 제압하려면 타격 동작에 "정서적 내용(emotional content)"이 들어 있어야 한다는. 이 진부한 훈계를 통해 이소룡은 서구 연극의 핵심을 말했다. 무대화된 모든 동작이 설득력을 갖기 위해서는 그 심리적 동기를 연기자가 이해하고 체화해야만 한다는, 20세기의 신화. '개인'이라는 근대성의 산물을 지탱하는 연극적 지지대.

"연기는 아주 작은 내적인 움직임으로부터 시작된다."[6]

20세기 연극은 인간 '내면'에서 시작된다. 피터 브룩이 말한 "작은 내적 움직임(tiny inner movement)"은 연극에 진정성을 부여하는 거대한 원천이다. 무대의 동력이자 관객의 거울이다. 연기자와 관객이 모두 공유하는 삶의 목적의식까지는 아니라 하더라도, 최소한 그에 대한 은유로서는 기능한다. 모든 허상에 대한 위대한 전쟁의 가장 치열한 격전지는 인간의 내면이다. '내면'은 20세기 연극의 영혼이다. '내면'은 20세기 영혼의 연극적 현현이다.

"연극에서의 모든 행동은 내면적 정당성을 지녀야 하고, 논리적이며, 일관적이고, 그리고 현실에서도 가능한 것이어야 한다."[7]

스타니슬랍스키는 '내면'을 구현하고 수호하기 위한 행동 강령을 설파한다. 그가 개척한 연기 훈련 방식은 큰 강으로 이어지는 수원(水原)을 찾아 산을 거슬러 올라가듯 "내적 원

동력(inner motive forces)"을 발굴할 것을 지시한다. 감정, 지성, 의지와 같은 삶 속의 원동력은 곧 연기의 원동력이며, 이는 역으로 삶을 향해 확장되어야 한다. 그에게, 20세기 연기자에게, "내적 원동력"이 없는 몸짓은, 그러니까 "정서가 아니라 기계적 긴장에서 오는 근육의 자극"은 허상일 뿐이다. 무대에서 추방되어야만 하는 죄악이다. 무대에서의 모든 행위는 근원과 목적을 가진 '실천'이어야만 한다. 내면으로부터의 '진정성'으로 무대를 정화할 때 "사상과 정서적 경험의 진정한 가능성"이 도래한다.[8]

예지 그로토프스키에게도 연기란 "자신을 드러내고, 개방하고, 현현하는 것"이다.[9] 가면과 가식을 제거하고 내면의 실존적 실체를 발굴할 때 "총체적 연기(total act)"가 가능해진다. 연기에서 창의력의 원천은 연기자의 "끝없는, 그러나 단련된 진정성"에 있다.[10] 그로토프스키가 말하는 연기의 '메소드'란 미리 정해지거나 다듬어진 재주와 상반되는, 내면에서 나오는 완전한 존재감의 발현이다. 이는 그가 지향하는 연기의 기술이자, '완전한 삶'을 살기 위한 철학이다. 연기자가 연극의 가장 근원적인 에너지가 될 수 있는 이유는 곧 연기자가 삶의 진성성에 대한 상징적 표상이 될 수 있는 이유와 일치한다. 즉, 그가 가진 내면 때문이다.

그로토프스키의 연기론에서 연기자는 훈련하는 과정에서나, 무대에서 공연을 하는 상황에서나, 심지어는 삶 속에서도, 뚜렷한 목적의식을 가져야 한다. 이것이 그로토프스키가 말하는 '원칙'이다. 이 '원칙'에 따르자면, 진정한 연기자는 현자가 그러하듯 행동을 시작하기 전에 지향점을 설정해야 하며, 이에 따라 일관된 행동 과정을 진행해야 한다. 이러한 단

련을 완성하면서 연기자는 인간과 인간의 참된 사랑의 한 형태로서 관객과 소통을 이루게 된다.

피터 브룩은 연기자의 진정성이 스스로 한계를 극복해 초월적인 경지에 이르는 순간을 일컬어 (그로토프스키의 용어를 빌려) "뻥 뚫린다(penetrated)"라고 표현한다.[11] 그 시작은 "내면의 작은 떨림"이다.[12] 그것은 (브룩이 원하는 방식대로 작동한다면) 온몸을 영감으로 충만한 영체로 변신시킨다. '내면'의 위대한 잠재력은 상징계의 고지식한 질서를 초과함에 있다. 이는 스타니슬랍스키의 방법론이 타성의 패턴에 종속될 수 있음을 경계하는 수정론으로, 브룩은 매번 생경함을 유지하는 데 초점을 맞추고 있다. 즉, 연극의 무궁한 원천으로서 '내면'을 갱생하고자 한다.

위대한 강의 근원인 산속의 작은 샘물처럼, '내면'은 거대한 강에 대한 모든 가능성들을 함축한다. '내면'은 외부를 향해 무한히 뻗어갈 수 있는 내부의 통로다. 20세기 연극의 소박한 출발점이자 위대한 궁극의 지향점이다. 신성한 이데올로기다.

그 기원은 18세기부터 구체화되는 '주체성'에 대한 낭만주의 담론이다. 그 결정적 단초는 셰익스피어였다. 엘리너 폭스에 따르면, 셰익스피어의 텍스트에서 유추되는 등장인물의 개인적 사유와 감정은 고대 연극과는 다른 풍부함을 제공했고, 이는 플롯과 모방 등으로 이루어지는 '비극'의 핵심에 대한 새로운 태도를 낳았다.[13] 아리스토텔레스가 강조한 '행동'은 '내면'으로 대체되었다. 낭만주의의 '주체'란 물론 개인의 의식과 영적 존립을 포함하는 초월적 개념이다. 프리드리히 슐라이어마허의 1800년도 자기 성찰은 그 영적 내구성을

확언한다. "나의 가장 내적인 내면을 바라볼 때마다 즉시 영 속의 영역에 든다. 나는 그 어떤 세계도 바꿀 수 없고 어떤 시 간도 파괴할 수 없는, 세계와 시간을 창조하는, 영혼의 행동 을 마주 본다."[14]

낭만주의의 가치를 옹호하기 위한 20세기의 투쟁은 물 론 순탄치 않았다. 인간의 영적 기반을 부정한 모더니즘의 도 래 이후 '주체'의 해부학은 꾸준히 진행되었다. 아니, 모더니 즘은 아예 '인간' 자체를 예술의 영역에서 축출했다. 입체주 의, 미래주의 등 20세기 초반의 재현 및 모방에 대한 공략은 곧 '내면'에 대한 일격이기도 했다. 20세기의 철학적 존재론 은 자아와 주체의 신화적 존립을 용인하지 않았고, 재현의 무대는 더 이상 성역으로 남지 못했다. 개인은 '내면'에서 탈 구되었다. 주체는 (자크 라캉의 말대로) 언어의 효과이거나, (미셸 푸코가 말하듯) 사회적 과정에 의한 산물(construct) 에 불과하다.

20세기의 사유에서 탈구된 내면은 그 역사적 근원에 대 한 성찰의 심도를 방증한다. 뿌리로 여겼던 조건에 대한 총체 적 재고는 곧 인간에 대한 끊임없는 탐구다. 이는 곧 예술의 근원에 대한 문제이기도 하다.

창의력의 근원은 무엇인가? 주체를 성립시키는 기반은 무엇인가?

'연기'에 관한 스타니슬랍스키의 '시스템'이나 그로토프 스키의 '원칙'은, 롤랑 바르트의 개념을 빌려 말하자면, '행동 (action)'으로서의 연기를 추구하는 것이다. 즉, 결과를 지 향하는 이행의 과정이다. 이에 비교될 만한 '부수적' 개념으로 바르트가 제시하는 개념은 '제스처(gesture)'다. '행동'이

특정한 대상과 의미를 촉발한다면, '제스처'는 "행동을 특정한 정서로 둘러싸는 동기, 충동, 게으름의 불확정적이며 소진되지 않는 총체"다.[15] 전자의 목적성을 배제하고 정확한 의미에서 해방되어 해석의 지평을 넓게 여는 것이 후자다. 전자가 고정적이고 체계적이라면, 후자는 유동적이고 수행적이다.

위와 같은 바르트의 구분은 현대 회화의 특정한 기법, 특히 사이 트웜블리의 작업에 나타나는 '제스처'를 설명하는 기능적인 것이지만, 두 개념의 차이가 시사하는 언어적 기능상의 의미는 드로잉에 국한되지 않는다. 마이클 데이비드 시케이의 지적대로, '제스처'라는 개념적 도구를 통해 바르트는 독립된 의미를 형성하는 전통적 의미로서의 '소통'의 패러다임에서 벗어나 새로운 방식으로 언어 작용에 대한 담론을 형성하고자 한다.[16]

다시 말하면, 바르트는 창작을 위한 발상의 원천이 단일하지 않음을 인지한다. 이는 창작 과정 자체에 대한 심도 깊고도 개방적인 태도와 사유를 함의한다. 모더니즘의 맥락에서 이러한 인지는 관점의 혁신적인 변화를 의미한다.

'제스처'는 바르트가 말하는 '텍스트(text)'의 기능과 긴밀하게 연관된다. 구조주의 이론에 의거하는 '텍스트'가 문자의 의미들의 총체적인 배열과 조합으로 이루어지는 체계라면, 바르트가 강조하는 '텍스트'는 이를 수용하는 독자의 능동적 과정을 통해 이루어지는 창의적이고 수행적인 것이다. '행동'의 언어가 정확하게 의도된 의미의 소통을 목적으로 하는 평면적인 것이라면, '제스처'의 미학은 다양한 해석의 지평을 열어주는 유기적 과정의 실행이다. 전자에서의 의미 작용이 '결과'를 지향한다면, 후자는 '과정'을 통해 의미를 창출

미래 예술

함을 강조하는 개념이다. 전자가 원칙과 규범으로 정제되는 고정된 언어적 의미로 귀결되는 한편, 후자는 불분명하고 한시적이면서도 무한한 의미의 확장을 시사한다. '제스처'로 소통되는 의미는 작가의 흔적을 직접적으로 지시하면서, 독자의 능동적인 위치를 열어주기도 한다.

작가 중심의 해독 행위에서 독자 우선의 행위적 해독으로 전환되는 패러다임을 바르트는 "저자의 죽음"이라는 상징적인 말로 표현한다. 20세기에 가장 영향력 있는 글인 「저자의 죽음」에서 바르트가 비판하는 바는 작품의 의미를 발견하기 위해 작가의 일관적이고 총체적인 정체성을 설정하는 역사주의적 접근이다. 작가에 관한 전기적 정보나 작가의 가치관, 취향, 심리, 인종적 문화적 배경, 정서적 성향 등을 기반 삼아 텍스트의 의미와 가치를 한정적으로 결정하는 평론가의 태도. 바르트에게 이러한 평론적 접근 방식은 텍스트를 제한하고 "통치"하는 것이다. 그의 유명한 명제에 따르면, 텍스트는 작가의 내면적 체험을 근거로 이루어진 독자적 의미 체계가 아니라 무수한 문화의 중심들로부터 유인되는 복합적 유기체다. 말하자면 "인용들의 짜임"이다. "어느 것도 근원적이지 않은 여러 다양한 글쓰기들이 서로 결합하며 반박하는 다차원적인 공간"이 텍스트다.[17]

바르트가 제시한 문제의식이 문학평론에 그치지 않고 언어와 소통 및 예술적 표현에 관한 관점의 총체적인 변혁으로 이어진 까닭은 한편으로는 '작가(author)'의 '권능(authority)'에 대한 신화적 믿음을 본질적으로 파헤쳐야 하는 필요성을 부각했기 때문이다. 바르트 이후 창작 행위는 더 이상 영혼과 열정의 순수한 정제로 단순하게 받아들여질 수 없

다. '작품'은 문화적으로 작동하는 무한한 의미의 망에 기생하는, 그로부터 부수적으로 발생하는 관계적 지점들의 조합일 뿐이다. 바르트의 말대로, "언어는 '인간'이 아닌 '주어'를 알 뿐이다".[18]

오늘날 연극의 본질에 대한 진지한 질문에는 '죽은 저자'의 유령이 깊게 드리워진다. 그로토프스키의 말대로 현대연극의 핵심이 연기자에 있다면, 그 핵심은 오늘날 '죽음'을 짊어질 수밖에 없다.

주체의 존재론적 기반에 총체적인 질문이 가해진 이 시대에 '내면'이 의미하는 바는 무엇인가? 연기자의 '내적 원동력'은 얼마나 순수한가? 혹은 기능적인 것인가? '주체'가 언어적 지시 작용과 관계적인 망에 의한 효과라는 이 시대의 관점은, 낭만주의의 산물인 무대 위 주체에 대해 어떤 대체적인 방법론을 제안하는가?

재현 연극의 '생명'이 연기자의 내면에 있다면, 오늘날의 '내면'은 무한한 관계의 망으로 대체되어 있다. **전통 연극의 '죽음'이 종교적이고 존재론적이었다면, 바르트 이후의 '죽음'은 문화적이고 언어적이다.** '생명'은 '작가'의 것이 아니라 '관객'의 몫이다. ("독자의 탄생은 저자의 죽음이라는 대가를 치러야 한다."[19]) '저자의 죽음'이 상징하는 텍스트의 개방이 초대하는 유기적인 소통의 장이 무대에서 이루어질 때, 주인공은 더 이상 "내면을 현현하는" 연기자로 존립할 수 없다. '연기자의 죽음' 속에서 '내면'은 더 이상 순수한 척할 수 없다. 로절린드 크라우스가 외부 환경으로부터 완전히 차단

된 순수하고 독립적인 내부를 설정하는 일이 불가능함을 피력한[20] 것은 순수성의 종식을 의미한다.

연기에 대한 진지한 철학적 고찰을 기반으로 하는 공연 작품에서 우리가 만나는 신체적 표현들이 '행동'이 아닌 '제스처'에 가까운 것도 역시 당연한 일이다. '제스처'의 언어가 촉발하는 '의미'의 체계는 다각적으로 열린다. 열린 소통의 세계에 들어서는 관객은 복합적인 의미의 체계를 '해석'하는 대신 '횡단'할 뿐이다. 해석이 텍스트에 종속되는 행위라면, 횡단은 '종속'의 조건들을 재고하는 '탈행위'다.

연극 장치를 재발명하고 재배치함이 중요한 이유는 이로써 이러한 '횡단'의 새로운 궤적을 개척하고 개방할 수 있기 때문이다. 다양한 궤적 속에서, '내면'은 비판적 질문의 성역이 될 수 없다. '내면'에 대한 비판적 성찰은 신화에 대한 재고이자 인간에 대한 통찰이다. '내면'의 빈자리는 사유의 새로운 지평이다.

안토니아 베어, 「웃음」(2008, 다음 장 사진)

안토니아 베어가 추구하는 웃음은 「용쟁호투」에서 이소룡이 설파하는 "정서적 내용"의 높은 경지가 아니라 그 철없는 제자의 실없는 흉내에 가깝다. 핵심 없는 껍데기다. 하지만 핵심을 비우는 것은 '핵심'에 대해 초연할 수 있는 혜안을 향한다.

어처구니없는 대소와 실소, 미소와 '썩소'가 「웃음」의 전부다. 「웃음」은 심리적 동기를 모두 배제한 기표로서의 웃음만을 남겨놓은 박장대소의 장이다. 고전 연극이 인간 희로애

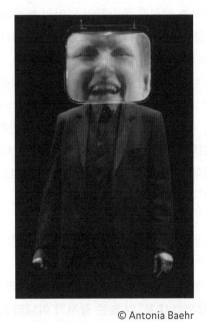

© Antonia Baehr

미래 예술

락(喜怒哀樂)의 심연을 파헤쳤다면, 「웃음」은 희(喜)의 희미한 유희(遊戱)다. 원인도 결과도 없는, 희희낙락(喜喜樂樂)한 희극이다.

"히히 하하 호오-호호 흐흐흐 으하하하"

웃음은 다분히 사회적인 현상이다. 홀로일 때보다 누군가 옆에 있을 때 웃음은 훨씬 더 쉽게 터진다.[21] 웃음은 중독될 뿐 아니라 소통의 매개로 기능한다. 하지만 베어는 무대에서 홀로 웃는다(무대조명은 홀로임을 더욱 공고히 한다). 이유 없이 웃기만 한다. 실없는 실실거림에 관객들은 빠르게 전염되지만, 자신들이 왜 실실거리고 있는지 모른다. 그저 웃을 뿐이다.

'Laugh'라는 영어 제목에도 드러나듯, 작품은 관객에게 '웃음'을 재현해서 보여주는 대신, 웃을 것을 '명령'한다. 바로 웃음으로 말이다. 인도의 웃음 요가 요법이 그러하듯, 이유는 필요 없다. 그렇다고 건강이나 행복 등의 보상을 섣불리 약속해주지도 않는다. 아무리 유쾌하게 웃고 나더라도, 이 공연을 재미있게 구성된 코미디로 기억할 리도 없을 것이다. 작품은 내면의 재현에서 이탈해 비언어의 미궁으로 빠져든다.

우리는 왜 웃는가? 정서의 연극적 기원은 무엇인가?

이 프로젝트는 베어가 기획하고 직접 진행한 '웃음 워크숍'을 포함하며, 공연 이전에 열리는 워크숍의 경과와 결과에 따라 공연 내용과 구성이 달라지기도 한다. 2006년 프랑스의 실험적인 미술 센터 '레 라보라투아르 도베르빌리에(Les Laboratoires d'Aubervilliers)'에서 참여자 스물다섯 명과 함께 처음 열린 워크숍은 요가 강사, 광대, 미술 작가 등 웃음 전문가 세 명의 조언에 따라 진행되었고,[22] 한국에서도 일

반인 열다섯 명 남짓이 참여한 워크숍이 열렸다. 공연되는 작품은 누적되는 워크숍 결과에 따라 계속 변화한다.

베어는 워크숍을 위해 다양한 웃음소리를 기록하고 소통하기 위한 악보(樂譜), 아니 소보(笑譜)를 제작했다. 이 체계를 이용하면 이 세상의 그 어떤 웃음이라도 기록하고, 전달하고, 재현할 수 있을 판이다. 참여자들은 베어가 나누어주는 소보를 읽는 방법을 배우고, 이를 직접 웃음으로 전환한다. 누구든 참여할 수 있는 '웃음 워크숍'의 목적은 '웃음'에 관한 진지한 리서치이지만, 그 결과는 결코 진지하지 않아 보인다.

"오오-호호 히이-히히 어-허허어 아아-하하하흐-"

들숨과 날숨, 단음과 연음, 구개음과 마찰음이 구분되어 기록되고, 소리의 높이와 장단, 크기가 표시된다. 소보를 읽는 간단한 방법을 살짝 익히기만 하면 누구나 똑같은 웃음을 웃을 수 있다. 베어는 소보를 읽으며 마치 음악을 연주하듯 각기 다른 '웃음'을 '연주'한다. 파열하는 정서적 기표를 촉발하는 '내적 원동력' 따위는 없다. 스타니슬랍스키가 배격하던 "기계적인 긴장에서 오는 근육의 자극"만이 남았을 뿐이다.

「웃음」에서의 웃음은 노래와 같은 정형화된 육체의 기호 체계가 된다. 내면의 기쁨을 드러내는 '지표(index)', 즉 자연적인 인과관계로 기표와 기의의 관계가 맺어지는 경우와 거리가 멀다.[23] 그 어떤 '동기'의 작은 도사림마저 '웃으며' 날려버린다. 순수 생리 현상은 '형태'일 뿐이다. 그래서 웃음에 전염되고 동화되는 참여자는 멋모르고 따라 웃다가도 동기의 텅 빈 자리에 공명하는 언캐니(uncanny)함에 엄습당한다. 웃음소리 사이사이 침입하는 거북함과 불편함은 망각되었던 존재의 무게를 환기시킨다.

미하일 바흐친이 시사한 대로, 문명에 저항하는 정신적 원형이자 위계질서에 반대하는 아방가르드 예술의 근원이 곧 카니발이라면, 웃음은 그 실천이다. 비언어적이고 비이성적인 정서의 파열로서의 웃음은 과학과 합리주의가 지닌 획일적 권력의 진중함을 해체하고 문명에서 소외된 원시적 감성을 복원하는 제의적 외침이다. 바흐친이 경계했던 양식화된 아이러니, 냉소나 해학과 같은 연극적 관습이 웃음의 전복적 기능을 평면화했다면, "모호한 카니발 웃음"은 지나친 격식과 경직된 부자연스러움을 떨쳐버린다.[24] 무대의 보이지 않는 벽들을 "새로운 맥락 속에 배치"하려는 베어의 카니발은 소통의 벽을 허무는 바흐친적 기능을 갱신한다.[25] 웃음은 잊힌 아방가르드의 고전적인 지향점을 회복하고자 하는 고고학적인 것이다. 그러면서도 그 정치적 비장함에 스며들 수 있는 지나친 진중함을 떨쳐버리는 제스처이기도 하다. 베어가 밝히듯, 「웃음」은 "상황으로서의 극장(연극)이라는 관념 자체를 분석하는 것에서 출발한다".[26] 웃는 행위는 정서의 전염을 가능케 하는 장치적, 공간적 조건들에 대한 비평적 사유를 촉발하는 매개가 된다. 베어의 너털웃음은 연극의 전통적 기반과 이를 지탱하는 부르주아 문화의 부당한 무게를 무대에서 날려버린다.

아니, 정말 그럴까? 어느 순간부터 '빈정거림'이라는 웃음의 잠재된 기능은 스스로의 내재적 순수함을 해제하기 시작한다.

바흐친이 이상화했던 "즐겁고 의기양양한 우스움(joyful and triumphant hilarity)"이라기에는,[27] '소보'로 '연주'되는 웃음은 극히 허하다. 통렬한 웃음의 모순적 역설은

그 텅 빈 자리가 허허하기 그지없다는 사실에 있다. 1970년대의 아방가르드가 부르주아 문화의 산물로 여겨졌던 재현연극의 전통적 관념을 단호히 거부했다면, 베어는 "해방에 대한 순진한 관념"에 안일하게 동조하는 일이 더 이상 오늘날의 혜안이 될 수는 없음을 인지한다. "부르주아 유산과의 애증 관계를 바탕으로" 그것을 "전용하고, 바라보고, 분석하고" 비트는 것이 베어가 택한 전략이다.[28] 웃음은 그러한 면에서 자신의 일부가 된 자본주의의 유산을 인지하는 모순적이고 자조적인 제의가 된다. 바흐친 말대로, "웃음은 웃는 자를 향한 것이기도 하다".[29]

"웃어라!"

이 작품의 영어 제목이 선포하는, 명령에 가까운 지시는 실상 웃음이 갖는 순진한 전복의 기능을 용해하기 시작한다. 결국 웃음을 요구한다는 것 자체가 일률적인 반응을 강요하는 일방적이고 권력적인 태도이기 때문이다. 베어의 말대로, 웃으라는 압력이나 웃으면 행복해진다는 선전 따위는 "히틀러나 엔터테인먼트 비즈니스에서 들을 만한 구호"가 아닌가.[30] 베어의 웃음에는 무작정 행복만을 추구하는 사회의 언캐니한 공포가 음음하고도 뻔뻔하게 흐른다. 웃음은 존재론적 균열의 또 다른 이름이다. 공허함에 대한 '무서운' 자조이자 '웃기는' 방어기제다.

바흐친이 지향했던 카니발적 행위를 '소보'라는 평면적 상징체계로 축소하는 것은 이러한 웃음의 모순적 양가성의 극단이다. 가장 비언어적인 인간의 행위조차도 언어로 축소하는 상징체계의 위계와 질서에 편입되는 부조리에 대한 가장 적절한 반응이 있을 수 있다면, 웃음이 아니겠는가. 퍼포

미래 예술

먼스 비디오 『흑백 테이프』(1970~75)에서 작렬하는 폴 매카시의 웃음이 디오니소스적 원초성을 추구하는 히스테리적 파열이었다면, 베어의 웃음은 그런 히스테리의 불가능을 지시하는 '언어'다. '소보'로 정착된 웃음은 결국 정형화된 형식의 조율일 수밖에 없다. 그러한 면에서 베어의 제스처는 지극히 자기비판적이다. 그것은 조소이기도 하다. 정서에 대한 조소. 상징체계에 대한 조소. 여기엔 물론 순수한 '현존'도 없다. 현전하는 것이 있다면, '언어의 잔상'이다.

오늘날 '자본주의의 악'을 직면하는 데 필요한 '연극적'인 행위는 정서적 내용물을 복원하는 것이 아니라 그것이 비워진 상태를 직시하는 일일지도 모른다. 웃음은 그 방법 중 하나다. '내면'과 공허, 상징과 비언어, 저항과 절망의 이름 없는 순환. 정서의 언어적 과잉. '징환(sinthome)'이랄까. '원죄'가 없는 대타자의 불가능한 주이상스(jouissance). 해석을 거부하는 언어적 공백. 그것을 지시할 기표가 있다면, 웃음일 것이다.

마나베 다이토, 『얼굴 전기 자극』(2008)

19세기 유럽, 계몽주의는 과학의 이름으로 신체를 신의 피조물이 아닌 자연의 유기체로 바꾸어놓았다. 신체에 대한 이데올로기가 종교에서 과학적 사고로 양도된 것이다. 이 무렵 신체의 변화나 생명력을 인위적인 장치로 통제할 수 있다는 가능성은 여러 기이한 상상력으로 이어졌다. 그 중심에는 전기가 있다.

1850년대에 프랑스 피티에살페트리에르(Pitié-Sal-

pêtrière) 병원에서 신경학자 뒤셴 드 블로뉴는 가히 놀라운 실험을 한다. 얼굴근육에 전기 자극을 가해 여러 표정을 작위적으로 연출한 것이다. 사진으로 기록된 실험 대상의 얼굴은 웃음에 가까운 형태부터 슬픔이나 놀라움에 이르기까지, 넓은 스펙트럼에 걸친 감정 상태를 모사한다. 물론 입이 귀쪽으로 올라가고 눈이 거의 감기면서 웃음에 가까운 표정이 만들어진다 해서 그 사람이 즐거움을 느꼈을 리는 만무하다.

인간 생명의 근원을 전기로 대체하는 괴기스런 상상을 펼쳤던 메리 셸리의 『프랑켄슈타인』(1818)이 현실에 가까워졌다 해도 과언이 아니다. 이 기념비적인 소설이 출간된 것도 불과 30여 년 전이었다. 1780년 루이지 갈바니가 전류 스파크로 개구리 다리를 움직이게 한 이후, 인간에 대한 생체 전기 실험이 소설이 아니라 병원에서 실현된 것이다.

생체 전기학의 관심사는 20세기 들어 신경 과학과 심리학으로 이양되며 하나의 흥미로운 공통 연구 영역을 통해 관계 맺게 된다. 인간의 표정과 심리 상태이다. 폴 에크만 등의 심리학 실험이 과학적으로 입증했듯,[31] 얼굴근육의 움직임만으로 특정한 정서 상태를 재현하더라도 이를 바라보는 주변의 사람에게는 그에 상응하는 정서가 체험된다. 심리적 동기가 없더라도 표정이 모사되고 감정은 동화된다. 누군가의 슬픈 표정은 옆 사람의 표정에 영향을 끼치며, 슬픈 표정을 흉내 내면 기분까지도 울적해진다는 얘기다. 이러한 전염성은 단지 표정에 머무는 것이 아니라 생리 현상으로까지 나타난다. 에크만에 따르면, 행복한 표정을 흉내 내는 것만으로도 심장박동이 감소하고, 불행한 표정을 짓기만 해도 피부의 온도가 감소한다. 웃음 치료의 원리이기도 한 이러한 심리적 동

화야말로 연극적 체험의 기반이기도 하다. '연극'을 심리학적으로 정의하자면, '다수의 개체들 간에 발생하는 가상적 자극의 전염'이라 할 수 있겠다.

그렇다면 전기 자극으로 얼굴근육을 움직이는 것으로도 정서적인 변화를 야기할 수 있을까? 한 사람이 특정한 표정을 지을 때 부분적인 얼굴근육들의 움직임을 센서로 감지해 다른 사람 얼굴의 같은 부위에 전기 자극을 주면, 그에 상응하는 정서가 '전달'될까? 만약 그러하다면 웃음 치료에 버금가는 전기 치료도 가능할 판이다.

마나베 다이토의 「얼굴 전기 자극」의 출발점은 이러한 사소한 호기심이었다. 괴팍하다 못해 괴기스럽기까지 한 뒤셴의 실험은 21세기에 무대에서 되살아난다. 의자에 가만히 앉아 있는 마나베와 또 다른 출연자의 얼굴은 15분 동안의 공연 내내 온갖 표정을 '연기'한다. 마나베의 얼굴에 전류가 흐르면 그 자극에 의해 표정이 변화하고, 자극기 옆에 부착된 센서는 근육의 변화를 감지해 옆에 앉은 파트너에게 전기 자극으로 전달한다.

움칠움칠, 화들짝, 찡긋찡긋, 붉으락푸르락.

"왜 우리는 춤을 추는가?"[32] 탄츠테아터(Tanztheater)의 원동력이었던 피나 바우슈의 질문에 대한 답은 이 작품에서 '전기 충격'으로 전달된다. 희로애락의 피상적인 지표들이 피부에 흘러가고, 언어로 표현할 수 없는 기묘한 정서가 순간적으로 파열한다. 표정의 변화를 야기하는 동기는 내면적 정서나 그 모사가 아니라, 전류다. 어떤 면에서는 매우 '순수한' 정서적 표상들이 연이어 지나간다.

결국 마나베의 실험적 시도는 뒤셴의 실험에 대한, 계몽

주의와 영혼을 대체하는 전기의 잠재력에 대한 향수를 숨기고 있다. 물론 21세기의 실험에서 신에 대한 도발이나 과학이 신을 대신하리라는 낭만적 기대는 없다. 아니, 이 실험은 계몽주의의 가장 왜소한 실패의 순간들에 대한 패러디처럼 다가온다. 그만큼 마나베가 연출하는 전기 표정들은 짜릿하면서도 진부하다.

아닌 게 아니라, 전기가 정서를 전달하는 매개가 될 수 있는가 하는 마나베의 의문에 대한 답 역시 공허하다.[33] 전기에 의해 웃음에 가까운 표정이 만들어지더라도 즐거운 기분이 들지는 않는다. 얼굴은 격정적이지만 감정은 심드렁하다. 얼굴이 영혼의 창문이라는 통념은 왜소해진다. 도리어 얼굴에 가해지는 전류는 불쾌한 고통만을 야기할 뿐이다(이는 공연 시간이 15분으로 제한된 이유이기도 하다). 프랑켄슈타인의 실험이 그러했듯, 전기를 활용해 가장 인간적인 것을 재창출해 보겠다는 시도는 실패로 일단락된 셈이다.

희로애락의 내면적 근원을 대체하는 '짜릿한' 자극 앞에서 결국 관객은 영혼의 고통이 아닌, 표피의 짧은 경련을 지켜본다. 전기 자극을 직접 받는 사람도 정서를 전달받지 않는 판국에 전기 자극을 받지도 않는 관객이 정서적으로 동요할 리 만무하다. 전류 연기는 사회적 순응 효과를 창출하지 않는다. 얼굴의 기이한 일그러짐은 감동도 경이도 경악도 아닌 기묘한 떨림으로 전이될 뿐이다. 허허하고도 냉랭한 '전율'이다. 더 이상 과학이나 예술이 사회를 변혁할 수 없는 현실을 써늘하게 직시하는 그런 허허함과 냉랭함. 오늘이라는 현실.

미래 예술

라 리보트, 「웃음 구멍」(2006, 다음 장 사진)

안토니아 베어가 웃기 위해 음악적 모델을 취했다면, 라 리보트는 좀 더 무정형적인 아카이빙을 구축한다. 라 리보트가 웃음의 원천으로 제안하는 것은 수천 장의 피켓이다. 퍼포먼스가 시작될 때 텅 빈 방 안 바닥을 온통 덮고 있는 피켓들을 퍼포머들 세 명이 한 장씩 벽에 부착한다. 그럴 때마다 퍼포머들은 어쩔 수 없다는 듯, 혹은 무언가에 강제로 도취된 듯 웃음을 터뜨린다.

페데리코 펠리니 감독이 「사티리콘」(1969)에서 한 이방인의 부조리한 불행을 집단 조롱하면서 '기쁨신(Mirth)'에 대한 축제의 시작을 알리듯, 「웃음 구멍」의 집단적 웃음은 무언가 알지 못할 정신 영역을 향한 제의적 이탈을 종용한다. 방 안에는 얼굴과 몸은 사라진, 『이상한 나라의 앨리스』(1865)에 나오는 체셔 고양이의 웃는 입만 떠다니는 듯하다.

"고요한 전쟁(STILL WAR)"
"잔인한 남자(BRUTAL GUY)"
"여기에서 죽으시오(DIE HERE)"
"주지 마시오(DO NOT GIVE)"
"잃어버린 웃음들(LOST LAUGHS)"
"당신을 위해(FOR YOU)"
"나의 구멍(MY HOLE)"

피켓은 그 자체로서 다분히 정치적인 오브제다. 하지만 작렬하는 '웃음 구멍' 속에서 구체적인 저항 의식은 웃음과 더불어 증발한다. 모호한 문구들은 알 수 없는 맥락의 폭력성을 들추어내지만, 그 실체는 드러나지 않는다. 그 어느 문구도 구

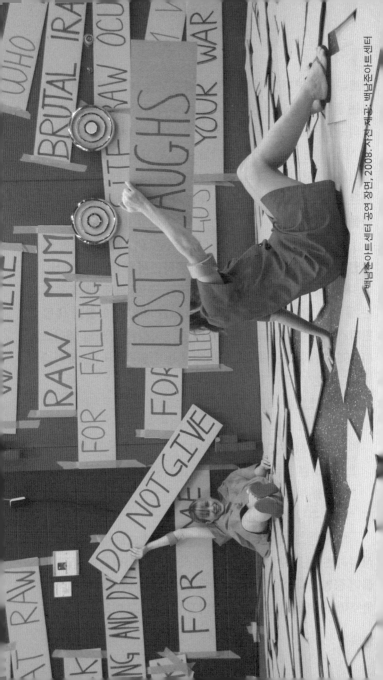

백남준아트센터 공연 장면, 2008. 자료제공: 백남준아트센터

체적인 사건이나 상황을 직접적으로 지시하지는 않는다. 웃음은 조각난 문구들의 맥락상 의미에 대한 상상을 촉진하면서 동시에 차단한다. 정치적 태도는 있어도, 정확한 저항 대상은 보이지 않는다. 방송용 큐 카드처럼 행동이나 대사를 지시하는 듯하지만, 보는 이의 시선을 투명하게 통과할 뿐이다. 그러고 보니 그 모양새가 웃기기도 하다.

브레히트의 말대로, "횡격막을 울리는 것만큼 비판 능력을 키워주는 것은 없다". 그러나 문제는 현실의 부조리가 웃음으로 대처하기에는 너무 크다는 사실이다. 어쩌면 오늘날 정치적 저항의 딜레마는 저항해야 할 권력의 규모와 형태가 초인간적이라는 점에 있다. '운동'으로서 행위의 스케일을 벗어났다. 적은 보이지 않는다. 거리에서 들어 보여야 할 피켓은 공허한 외침이 되어 무언가의 존재하지 않는 저항 의식을 끊임없이, 무모하게 재인용할 뿐이다. 웃음은 보이지 않는 적을 대적하는 '절망'의 또 다른 이름이다.

점점 많은 피켓이 바닥에서 벽으로 '무대화'된다. 하지만 그럴수록 정치적 저항 의지는 묘연해진다. 과잉은 오히려 가능성을 소진한다. '모어 이즈 레스(more is less)'라 할까. 하루 종일 웃어본들, 웃음의 비판적 기능은 현실을 변화시키는 데서 멀어지기만 한다. 웃으면 웃을수록 점증하는 것은 폭로성 냉소의 통렬함이 아니라 그 무력함이다. 폭력성의 진부함에 대해, 그를 직면하는 우리 자신의 무능력함에 대해 유일하게 취할 수 있는 반응은 멈출 수 없는 웃음이 아닌가.

하지만 그들의 즉각적이고도 무작정적인 웃음은 조롱이나 해학이기에는 지나치게 단순하고 순수하다. 아니, 텔레비전 시트콤의 가짜 웃음처럼 공허하다. 울 수는 없는 상황 속

자학적 방어기제로서의 웃음이라면 그 기능은 견실하다. 비판의 의지나 좌절의 씁쓸함이 조금이라도 섞여 있다면, 이는 너무나도 감쪽같이 은폐되거나 융해된다. 바로 웃음에 의해. 평론가이자 극작가인 하이메 콘데살라사르의 관찰대로, 히스테리적인 웃음은 "빈정대거나 신랄한 것보다 더욱 정치적"이지 않은가.[34]

오늘날의 곤혹스런 정치적 환경에 대한 처세술로서의 자기 파괴랄까. 이 치열하면서도 허탈한 웃음은 도리어 마음 놓고 웃을 수 없는 현대인의 존재론적 '구멍'을 드러낸다. '대소'는 할 수 있어도 '미소'의 능력은 상실한 보들레르적 주체랄까.[36] 누적되는 시간의 무게는 웃는 자의 존재감을 풀리지 않는 미궁으로 더욱 깊이 침잠시킨다. 작품 제목의 이중적 의미가 시사하듯, 웃음을 위한 구멍은 곧 '웃는 구멍'이다. 이 미친 웃음은 라 리보트가 그려내는 현대인의 초상이자 추락한 아방가르드의 파편일지도 모른다.

하지만 어쨌건 간에 결국 웃음의 가장 파괴적인 기능은 웃음 자체가 일차적으로 드러냄 직한 그 모든 정서적, 정치적 동기들을 희석함에 있지 아니한가. 그것이 데모크리토스의 자기 포기이건, 부처의 해맑은 자기 극복이건 간에 말이다. 루이 말 감독의 『마음의 속삭임』(1971) 마지막 장면에서처럼, 웃는 자들의 동기는 각자 달라도, 겉으로 드러나는 소리는 그 차이를 소각한다. 그것이 소통을 거부하는 웃음의 폭력성이다.

특히나 여섯 시간 동안이나 이 공허한 광기가 지속된다면, 그리하여 "온도는 높아지기 시작하고, [...] 혼합된 냄새가 주위를 메우기 시작하고, 농밀하지만 제각각의 분위기로

인해 주의는 분산되고, 대화 소리는 웃음소리와 섞이며, 몸에서 나는 땀은 공기를 적시고, 한계는 희미해지고, 웃음소리는 계속해서 울려 퍼진다"면,[37] 그 느슨한 자기 소모적 파괴력은 더욱 농후해진다. 동기의 부재는 폭발한다. 그 어떤 정서적 동기가 없을 때 인간이 누릴 수 있는 마지막 행위가 웃음일까. 허허한 웃음은 '정서'를 회복하려는 마지막 노력일까? 아니면 그 불가능함에 대한 허한 자각일까? 「사티리콘」에서 친구이자 경쟁자인 엔콜피우스의 불행을 접할 때마다 터져 나오는 아스킬토스의 알 수 없는 웃음이 그러하듯, 공격성과 친밀함, 경멸과 두려움의 경계는 허한 웃음 속에서 허물어져 있다. 웃음은 형언할 수 없는 '무대 밖'의 부조리한 무언가를 가까스로 가리킨다. 미장아빔(mise-en-abyme)으로서의 웃음은 횡격막의 떨림 때문에 가리킴을 완성하지 못한다. 그래서 발생하는 순환적인 어떤 것이 웃음이다.

캐서린 설리번·숀 그리핀·여행자, 「영매」(2010)

극단 여행자의 「페르귄트」(2009)는 한 몰락한 지주 아들이 황폐해가는 과정을 그린 헨리크 입센 원작 희곡을 양정웅이 연출한 작품이다.[38] 신체 동작에 음악적 구조를 부여하는 작업으로 알려진 캐서린 설리번과 숀 그리핀은 여행자와의 협업에서 「페르귄트」를 전혀 다른 상상의 영역에서 재조합한다. 원작의 극적 상황은 모두 제거하고, 여행자의 연기자들이 사용했던 짧고 단순한 동작들을 음악적 구조의 최소 단위로 재활용한다. 한쪽 어깨를 움찔거리거나, 무릎을 올리거나, 놀란 표정을 짓거나, 소리 지르듯 입을 크게 벌리거나, 발차

기를 하거나, 두 손을 뒤집거나, 얼굴을 찡그리는 등 짧은 순간에 이루어지는 단순한 몸짓은 원래의 맥락에서는 물론 정확한 정서적 동기를 싣고 있었다. 「영매」에서 각 동작은 하나의 음표가 된다. 작곡가 그리핀은 이들을 나열해 순환적인 박자를 만든다.

그리핀이 통상 실험하는 음악적 주기는 평범한 4박자나 3박자가 아니라, 14박자 같은 무모한 수의 박자다. 한국에서의 공동 작업에서는 영상 퍼포먼스 「치헌던스」에서 구축한 93박자 구조에서 한 걸음 더 나아가 최대 103박자의 신체 음악을 선보인다. 여행자의 연기자들은 같은 동작 103개를 순서대로 정확히 동시에 행하고, 이를 열 번 반복한다.[39] 같은 박자를 따르되 퍼포머가 각기 다른 동작을 취한 「치헌던스」가 다성음악(polyphony)이라면, 「영매」의 음악적 구성은 모두가 동음(unison)을 내는 제창(齊唱)인 셈이다. 연기자들은 그만큼 엄청난 집중력을 발휘해야 한다. 작업 기간이 충분했고 서로 신뢰했기에 가능한 일이다.

치밀하고 반복적인 14박자나 103박자 구조는 원작 「페르귄트」에 내재하는 불안과 공포를 기묘하게 치환한다. 희곡이 품었던 심적 상태를 통해 극의 '의미'가 전달되지 않는다. 음악적으로 추상화된 움직임에 '작은 내면적 움직임'은 소각되어 있다. 과잉된 반복만이 억압된 정서를 히스테리 발작처럼 파열시킬 뿐이다. 반복은 실체를 알 수 없는 집단적 무의식을 양산하는 동시에 소각한다. 형식은 정서를 추상화하는 기계다.

103박자라니. 이를 파악할 관객은 없을 것이다. 이 박자가 암호처럼 어떤 숨은 심오한 의미를 전달하는 것도 아니다.

미래 예술

발작적 기계는 '해독'을 무화한다. 드라마는 없다. 정서는 동기가 묘연한 기표들로 대체되어 있다. 기표들의 정확하고도 철저한 '연주'는 신체를 악기로 물화하면서 형언할 수 없는, 작위적이면서도 폭력적인 질서를 신체에 부과한다. 각 동작이 내포하는 문화적 의미들은 순수한 음악적 구성에 의해 추상화되지만, 집요한 반복은 도리어 음악적 순수함에서 치열하고도 강박적인 정신기제를 추출한다. 프로이트가 말한 반복 강박증이 그러하듯, 집중적인 반복은 스스로를 보호하려는 자아의 기능을 넘는 불온한 숨은 동기를 지시한다. 일관된 리듬감에 대한 다분히 제의적인 집단적 호응은 상징 질서 너머 존재의 결격 상태를 편집증적으로 드러낸다. 내면적 동기에 귀속된 연기가 드러낼 수 없는 하나의 견고한 형식적 현실이 발작처럼 엄습한다. 보이지 않는 격렬한 존재감. 무의식의 발작. 음악적 질서에 의해 편성된 대타자의 부재.

히라타 오리자, 「사요나라」(2010, 다음 장 사진)

두 인물 간의 대화로 이루어지는 이 연극에서 한 명은 사람이고, 상대는 안드로이드다. 실제 안드로이드가 맡은 역할은 안드로이드. '제미노이드 F'라는 이름의 기계 인간이다. 죽음을 앞둔 사람에게 시를 읽어주는 게 그의 극 중 기능이다.

"나는 가야 하네 / 지금 당장 가야 하네 / 어디로 가야 할지는 모르지만 / 벚나무 아래 / 신호등이 바뀌면 길을 건너듯 / 이정표 삼아 바라보던 산을 따라 / 홀로 가야 하네 / 이유는 모르지만"[40]

정숙한 반려 로봇은 마주 앉은 인간 주인의 기분에 맞추

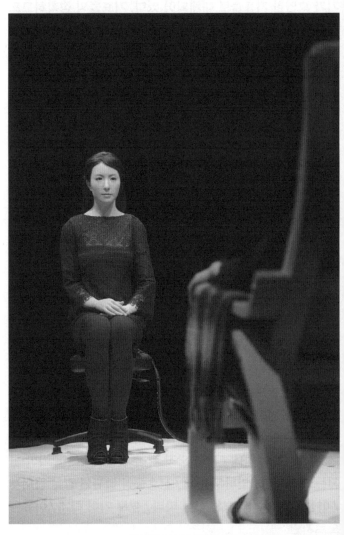

페스티벌 봄 2012 공연 장면. 사진 제공: 페스티벌 봄

미래 예술

어 시를 선별하고 낭송한다. 이 시들은 로봇이 기계적으로 정확히 인간 심상에 상응하는 데이터를 언어 형태로 '출력'하는 것이다. 둘의 대화는 논리로 체계화된 자극과 반응의 연속임이 역력하다. 인간 주인은 정확한 산술적 결과로 의인화된 기계의 '출력'에 자신이 얼마나 동감할 수 있는지 끊임없이 자문한다.

안드로이드가 허공을 향해 말하거나 같은 말을 반복하는 모습을 보고 난 인간은 로봇에게 직접 고장 여부를 묻는다.

"정상적으로 말할 수 있어?"

"난 괜찮아요."

"으응."

"난 괜찮아요."

"어?"

"난 괜찮아요."

"이런…"

"난 괜찮아요."

"아이코…"

조금이라도 '오작동'의 여지가 인지되면, '인간적'으로 여겨지던 소통의 기반은 순식간에 붕괴된다. 그 어떤 인간의 말보다도 진중하게 의미와 정서를 담은 것처럼 들리던 발화는 결국 그저 기계적인 연산의 결과일 뿐이다. 그에게 몰려오는 외로움이 죽음 앞의 절대적 고독인지, 소통의 한계를 드러내는 안드로이드 앞에서의 고립감인지 알 수 없다.

"너도 외로움이나 행복을 느끼니?"

"안드로이드는 그게 뭔지 몰라요."

"정말?"

"외로움이 없다면, 그게 행복이겠지요."

인간은 안드로이드의 연출된 정서에 얼마나 동화될 수 있을까? 논리와 산술로 구성된 작위적 대화에서 어떤 위안을 얻을 수 있을까?

관객은 안드로이드의 연출된 정서에 얼마나 깊이 동화될 수 있을까? 무대 위의 작위적 발화에서 어떤 위안을 얻을 수 있을까?

안드로이드 앞에서 인간 주인이 마주하는 딜레마는 곧 연극적 소통에 대한 본연적 질문이기도 하다. 관객이 스스로 짊어져야 하는 질문.

결국, 인간이란 무엇일까?

"이유는 모르지만""홀로" 짊어져야 하는 질문. 외로운 질문. 객석이라는 홀로만의 공간에서.

정금형, 「7가지 방법」(2009)

무용과 연극을 횡단하는 정금형의 솔로 작품에서 신체의 존재감을 부각시키는 것은 신체와 반대되는 것, 기계다.

「7가지 방법」에서 정금형은 진공청소기 따위의 가사 노동을 위한 가전제품들을 파트너로 삼아 일련의 듀엣을 펼친다. 신체와 기계와의 교감에는 애욕이 투자되어 있다. 물체의 의인화(anthromorphism)는 곧 자가성애(auto-eroticism)의 다른 이름이다.

대체물에 대한 집착의 문학적 원형인 13세기 운문소설 『장미 이야기』 후반부에서 장 드 묑이 묘사하는 피그말리온의 열정의 대상이 조각품의 부동성을 근거로 했다면, 정금형의

리비도는 움직임을 물신화한다. 그의 장난감은 피그말리온의 인형처럼 부재하는 연인의 대체물도 아니고, 인간의 모습을 갖춘 사물도 아니다. 그것들이 대체하는 바가 있다면 자위 행위를 위한 바이브레이터 정도일까. 정금형은 이들의 반복적인 기계적 진동으로부터 가까스로 신체적 자극이나 (그에 대한 전조로서의) 심리적 긴장을 취할 뿐이다.

기계의 외형이 인간의 모양새를 부분적으로 갖출수록 커지는 것은 인간적 교감이 아니라 언캐니함이다. 흉측한 노인 얼굴의 고무 가면을 청소기 위에 올려놓는다 한들, 청소기가 인간의 신체적 균형에 가까워질 리 만무하다. 그럼에도 정금형은 늘 그래왔다는 듯, 기계의 기능성을 익숙하게 재편집하며 자신의 신체를 대상으로 신적/신체적 권능을 소박하게 집행한다. 기계는 주인의 성적 요구에 가까스로 부응하며 이로써 가사 노동을 대신한다. 기계의 남성적 견고함은 여성적 신체가 누리는 남근이 되어 자가 충족의 메커니즘을 작동시킨다.

"스물일곱 살이었을 때 이런 결정을 내렸어요. 혼자서 암수 역할을 다 하면서 스스로 교미하는 거예요. 그렇게 결심하고 나서 전 남자와 관계를 갖지 않았어요. 대신 저 혼자서 제가 탄생시킨 새로운 파트너와 관계를 갖기 시작했어요."

퍼포머로서의 정금형이 무대 위에서 고해성사처럼 서술하는 '성장' 이야기는 페미니즘 매니페스토를 닮는다. 나르시시즘을 동기로 하는 정치적 처세술이랄까. 하지만 이를 선언하는 신체가 발산하는 정서는 나르시시즘적인 열정도 페미니즘적인 냉철함도 아닌, 심심한 무심함이다. 자신의 말을 입증하겠다는 듯, 그는 썰렁한 무대의 외곽에서 소도구들을 챙

겨 자신의 신체에 밀착시킨다. 하지만 이 행위들이 스스로의 독립을 위함이기에는 그 표정이 너무 차갑고 무겁다. 신체 해방을 위한 비장함 따위는 무대에 없다. 고립과 교감의 모순적 양립은 곧 그가 기계와 맺는 관계의 양태이기도 하다.

그가 펼치는 홀로만의 성적 교감은 '독립 선언'과 더불어 '기계 예찬'에서도 멀어진다. 겨우 달아오르던 애욕이 순식간에 권태를 향해 하향 곡선을 그리기 시작한다. 아니, 가정에서 원치 않는 분비물을 수집하는 청소기 따위의 먼지 낀 부위들이 피부에 밀착해 교미의 언어를 흉내 내기 시작하는 순간부터 이미 덜컥거리는 기계의 낡고 허술한 이음매는 에로스의 구석에서 타나토스의 허름한 파생으로 전락하지 않는가.

기계와 교접하는 신체에 '의도' 따위는 없다. 열정도 욕망도 없다. 그렇다고 그 수려함이 조형적 조화를 위한 공모에 가담하는 것도 아니다. 신체의 자기 집행은 그저 지나치게 '기계적'이다.

기계가 작동을 멈출 때 도래하는 실재는 인간의 왜소함을 잔혹하게 노출한다. 무책임한 심드렁함이 무대에 파열한다. 이 무심함을 피워내기 위해 그토록 기계적으로 분주했던가. '날몸'의 숭고함이 도래하는 것은 분주한 물리적 실체가 조형미를 완성할 때가 아니라, 그러한 전제가 결격되는 순간이다. 이는 기계와 혼연일체가 되어가는, 아니 기계가 되어가고 있는, '되기(becoming)'의 현현이다. 도래하지 않는 섹스처럼.

정금형은 진정 냉담과 권태 속에 갇혀 있는 걸까? 여기에 정말 인간적 '쾌락'이 없을까? 없다고 말할 수 있는 관객은 없다. 포커페이스의 이면에 오르가슴이 없다고 절대 단정할

수 없다. 기껏해야 관음증적인 즐거움밖에 알 수 없는 관객이 결코 다가갈 수 없는 자가 충족의 경지가 무대 위 보이지 않는 차원에서 시공을 초월하는 무한한 황홀경으로 벌어지고 있을지도 모를 일이다. 퍼포머만의 고유한 몰아 상태.

어쨌거나 관객은 무지할 뿐이다. 철저히, 절대적으로, 모른다. 알 수 있는 유일한 것이 있다면, 관객과 무대 사이에 견고한 단절이 존재한다는 사실뿐. 무대와 객석은 결국 매우 다른 감각적 체험으로 성립되는, 각기 고립된 영역이다.

정금형의 무대 인격은 '기관 없는 신체'가 아니라 '기관으로 충만한 신체', 나아가 '기관뿐인 신체'다. '되기' 자체로서의 기호적 부유체. 해석에 저항하는 주이상스의 주체. 라캉의 말대로, 주이상스는 더 이상 대타자의 시선을 호소하지 않는다. 무의식의 제의는 자신만을 위한 것이다. 관객의 그 어떤 지적인 해독이나 은밀한 관음증과도 상관없는, 심지어 관객의 무지와도 무관한 견고한 쾌락 기계. 아니, 바로 그것들을 원료로 삼아 작동하는 키메라. 관객의 무지를 먹고사는 포식자.

극장이라는 헤테로토피아의 모순적 원리는 단절과 교감의 사이 어디선가 진동한다.

뱅상 뒤퐁, 「외침(미니어처)」(2005)

유럽에서 고함지르는 법을 아는 사람은 아무도 없다. 특히 최면 상태에 빠진 배우들은 더 이상 고함을 지를 줄 모른다. 단지 말하는 방법만 아는 사람들 그리고 연극에서 육체의 존재를 망각하고 있는 사람들을 위한

것처럼 배우들도 마찬가지로 목청의 용법을 망각하고 있다.[41]

100여 년 전 앙토냉 아르토가 실토했던 좌절감은 오늘날 더욱 절실해졌다. 이제 외침을 망각함은 연기자만의 비극이 아니다. 도시 문명에서 외침은 인터넷 댓글로 대체되었다. 너무도 오랫동안 외침을 망각한 데에 해결책이 있다면, 제대로 '외치는' 것이다. 뱅상 뒤퐁이 「외침(미니어처)」을 시작하면서 품었던 작업 의도는 단순하면서도 풀기 어렵다. 외치기.

배우로 시작해 무용을 익히고 스스로의 신체를 연출하기에 이른 뒤퐁의 몸짓은 다분히 일탈적이다. 평범한 거실처럼 보이는 보리스 장의 사실적인 무대부터 어쩐지 부자연스럽다. 투시법에 익숙한 관객의 시선을 교란하는 미세한 요소들이 무대를 낯설게 만든다. 실내 스케일부터 실측보다 미묘하게 작다. 말 그대로 '미니어처'다. 객석은 멀리 떨어져 있어서, 무대는 영화의 원경화면(long shot)처럼 펼쳐진다. 여기에 직육면체를 이루는 두 벽과 천장, 바닥은 서로 평행을 이루지 않고 관객에게서 멀어지는 방향을 향해 좁아지면서 착시 현상을 깊게 한다. 파트리크 보카노프스키 감독의 영화 「천사」(1982)의 왜상적 세트가 그러하듯, 관객이 습관적으로 인지하는 가상적 소실점보다 실질적인 소실점이 가까워짐에 따라, 관객은 실상 실제로 점유하는 위치보다 무대에 가까운 위치에 놓인 것처럼 느끼게 된다.

이런 왜상적 미니어처에 갇힌 뒤퐁의 존재감은 다분히 교란적이다. 그 가상적 현존감이 관객의 마음에서 공명할 수 있다 해도, 그 내면적 장소를 영혼이라 부를 수는 없을 지경

미래 예술

이다. 그것이 오늘날의 '비극'일지도 모른다. 그러한 비극성을 수행적으로 체현하는 몸짓이 불가능한 외침이다. 그러한 면에서 「외침(미니어처)」은 분명 '자유'에 대한 갈망을 외치는 작품이다. 그 갈망에 이끌리는 '미니어처 주체'는 결국 그를 속박하는 벽을 전기톱으로 산산조각 낸다. 하지만 통렬한 외침이, 틀을 깨는 파격이 내면을 '자유'로 견인할 수 있을까?

> 격분한 주체는 구원받지 못한(unredeemed) 순수한 주체다. 그는 자신의 능력과 이해력의 한계를 초월한다. 파멸함으로. [...] 분노는 적의와 복수심에서 자유롭다. 복수와 적의는 반작용의 심리 상태이며, 주체를 의존 상태에 종속시킨다. 분노는 의존 상태를 탈피하는 것이다. 최소한, 탈피에 대한 의지다. 분노하는 것은 곧 자유로워지는 것이다.[42]

'자유'는 20세기의 숭고한 주제어다. 철학자 마르쿠스 슈타인베크의 자유를 위한 외침은 인간의 의지를 종속시키는 모든 형태의 제도적 권력에 대한 항변이다. 무대에서 동기화되지 않는 뒤퐁의 분노의 격발이 외침의 권리를 박탈한 보이지 않는 권력으로부터의 해방을 수행하는 몸짓으로 다가오는 것은 슈타인베크가 대변하는 20세기의 위대한 환상 덕분이다. '언어'로부터의 자유. '틀'로부터의 해방.

큐레이터 기욤 데장주는 뒤퐁의 신체와 언어가 충돌하며 돌발적으로 발생하는 파생적 몸짓을 "언어 이전의 언어"로 해석한다. 그것은 "파괴(destruct)되지도 해체(deconstruct)되지도 않은, 구조화되기 훨씬 이전의 언어. 거칠고

도 융합적인, 머리가 아닌 배로 쓰이는 언어. 과도하게 넘치는 유기적이고도 격렬한 용해"다.[43] 데장주는 뒤퐁이 토해내는 탈맥락적이고 탈역사적인 고통에 모리스 블랑쇼가 말하는 '끝없는 현재'가 공명한다고 해독한다.

하지만 "언어 이전의 언어"란 무엇일까? 역사를 벗어난 인간상이 가능할까? 언어를 제거하면 언어 이전의 원초성이 나체 감각으로 회복되리라는 전제는 환상이다. 지제크가 말한 대로, 언어를 그 이면에 도달하기 위한 여정의 장애물로 설정하는 것은 형이상학적 오류다. 데장주의 (다분히 '언어적'인) 해석은 모순을 내포한다. 언어 이면을 상상하는 것이야말로 언어적인 행위다. 이는 블랑쇼에 대한 오독에 기인한다. 블랑쇼가 말하는 야만성은 문명 내에 포섭되지 않는 언어 이면의 절대적 자연이 아니다. '무존재(non-being)'의 순간은 존재 가능성의 한계를 직면한 존재 상태다. 철학자 박준상이 밝히듯, 블랑쇼의 '이면'은 낭만주의의 이면과 결별한 것이다.

> [블랑쇼가] 그리고 있는 바깥은 이 세계 배면의 본질로서 인간에게 형이상학적 합일을 용납하는 '저 너머의 바깥'이, 또는 몇몇 예술가적 엘리트에게 그 모습을 드러내는 환상적이고 심미적인 '고귀한 바깥'이 아니다. 그것은 철저하게 이 세계에 내재적이지만 거기에 통합될 수 있는 권리를 박탈당한 이 세계의 맹점 또는 암영(暗影)이다.[44]

뒤퐁의 '외침'은 박탈된 것을 복구하는 원시 제의가 아니라, 상징 질서 내에서 발생하는 '박탈'의 질감을 표상화하는 상

징 제의다. '내면'의 자연스럽고 원초적인 발성이 아니라, 내재적 모순으로서의 존재를 드러내는 지시 행위다.

뒤퐁의 외침은 관객의 청각조차 뒤흔들지 않는다. 그의 얼굴근육은 내면으로부터의 공명을 우려내기 위해 일그러지고, 그의 입은 그 공명을 확대하기 위해 최대한으로 벌어지지만, 관객에게 외침의 소리는 제대로 들리지 않는다. 영혼을 관통하는 통렬한 정서의 정화 대신 잡음에 가까운 전기적 소음이 잡스럽게 지글거릴 뿐이다. 그의 성대는 신체에 밀착한 마이크에 의해 변조되며, 그가 내부에서 발사하는 공기의 파장은 전기적 자장으로 전환되어 앰프를 통과한다. 강제적 절차에 의한 전환이다. 그가 약속했던 내면의 외침은 더 이상 인간의 것이라 할 수 없을 정도로 변형되고 축소된다. 그 괴기스런 소음조차 외침의 흔적으로 다가오지 않는다. 공연이 시작되고 오랜 시간이 지나서야 우리는 지금까지 들리던 기계적 잡음이 연극적 주체의 현존감을 체화하는 즉물적 기표들이었음을 가까스로 깨달을 뿐이다. 관객의 동화와 감흥을 지향하던 외침의 '행위'는 불특정하고 추상적인 '제스처'로 변환되어 스피커를 둔탁하게 빠져나온다. 불가능한 외침은 불가능한 존재감에 대한 항변이 되어보지만, 그 항변은 치유를 위함이 아니다. 그 처절함만을 드러낼 뿐이다. 에드바르 뭉크의 「절규」(1893~1910) 속 (들리지 않는) 고함이 그러하듯, 외침은 영구히 도래 중인 유보적 표상이다.

2 인물의 근원

'인격'은 근대의 위대한 유산이다. '주체'의 연극적 현현. 아니, 연극의 근대적 현현. 인격과 연극은 18세기의 가장 강력한 궁합이었다.

예지 그로토프스키의 '원칙'에 따르자면, 현대연극의 미덕은 연기자와 극 중 인격 간의 일체감에 있다. 연기자는 텍스트에 내재되어 있는 인물의 성품과 심리를 이끌어내는 도구가 된다. 연기자는 극 중 인물의 '영혼'을 체화한 것이어야 한다. '오픈 시어터'의 조지프 체이킨이 쓴 표현을 빌리자면, "극 중 인물의 내적 삶을 [자신의] 외적 표현과 결합"하는 것이 연기자의 역할이다.[45] 연극 형식을 가장 열성적으로 파격했던 앙토냉 아르토에게도, 배우는 "영혼을 역방향으로 다시 짜 맞추는,"[46] "연극의 가장 중요한 인자다".[47] 무대에 놓인 신체는 그 어떤 인성에 결탁되어야 한다.

'심리적 사실주의'는 20세기 연극을 지배했다. 20세기의 연극 이론가와 연출가 들은 그 설득력을 아리스토텔레스에서 찾았다. 그리스비극이 정제되고 내면화된 심리적 동기에 근거를 둔 '인물'을 묘사한다는 것이다.

그러나 '인물'의 역사는 그처럼 하나의 일관된 개념으로 엮이는 연속성의 서사로 완성되지 않는다. '주체'라는 개념의 역사에 대한 탐구는 고대와 근대 사이 엄청난 사유의 간극을 절대 간과하지 않는다. 엘리자베스 벨피오어는 고대 연극의 '인물'이 완전한 사유의 능력을 가진 심리적 의식체라는 20세기 중반까지의 신화적 믿음이 아리스토텔레스를 오독한 결과임을 주장한다.[48] 무대 밖 현실 속에 실존하는 인격체

와는 기본적으로 다른 기능과 역할로서 고대의 '인물'을 인식해야 한다는 것이다.

엘리너 푹스는 고대 비극의 '인물'이 심리적 동기를 기반으로 성립된다는 선입관이 아리스토텔레스나 그리스비극에 대한 정확한 관점을 구성하는 데 장애가 되었을 뿐 아니라, 이에 대한 반대 입장 역시 혼란을 가중했음을 지적한다. 그에 따르면 이러한 이론적인 혼란은 『시학』이 영어로 번역되는 과정에서 발생한 뉘앙스의 차이로 인해 야기되었다.[49] 이러한 혼란은 1960년대부터 해소되기 시작했고, 오늘날에는 비극에 대한 아리스토텔레스의 입장이 현대적인 관점과는 완전히 달랐다는 견해가 지배적이다.

푹스에 따르면, 20세기 연극의 심리적 사실주의는 18세기 말에서 19세기 초에 걸쳐 영국의 비극을 기초로 하는 새로운 담론이 형성되면서 잉태된 시대적 산물이다. 16~17세기 영국 연극을 기반으로 아리스토텔레스를 재해석하는 과정에서 인물의 '주체성'이라는 개념이 대두된 것이다.

이 논쟁의 중요성을 인식하면서 조심스럽게 『시학』을 번역한 존 존스의 주장을 인용하며 벨피오어는 단호하게 말한다. "가면의 이면에는 아무런 (심리적) 현실도 존재하지 않는다."[50]

스스로의 역할에 대한 동일시는 인간의 사회적 딜레마이기도 하다. 정신분석학 용어를 빌려 말하자면, 주체는 상징 질서에 '봉합(suture)'된 상태를 유지하려 한다. 라캉의 이론을 설명하면서 자크알랭 밀레가 개념화한 '봉합'은 주체가 상징 질서와 관계를 맺는 방식으로, 이름과 같은 고유명사, 혹은 '나'와 같은 대명사가 그 매개다. 언어 주체는 발화를 통

해 허상적 지시어에 '봉합'된다. 봉합은 주체가 상징 질서로부터 소외되지 않기 위한 계약적 결탁이다. 잠정적이고 기만적인 계약이다. 주체는 언어에 기생하는 허상이다. 주체의 고유성은 언어의 부수적 효과다.

모방은 무대 위의 작위적인 상징 질서에 연기자를 '봉합'한다. 삶의 계약적 관계에 대한 질문이 유효하다면, '봉합'의 흡착력과 주체의 고유성에 대해 비판적 의구심이 작동한다면, 연극적 봉합에 대한 재고 역시 무대를 관통할 수밖에 없다. 무대의 내부와 외부 모두 계약관계의 본질에 대한 존재론적 의문에서 자유로울 수 없다.

물론 문제는 그 의문이 어떤 새로운 사유와 감각을 가능하게 하는가이다. 어떻게 '개체'를 다시 조직할 수 있는가의 문제.

오카다 도시키 / 체루핏추, 「3월의 닷새」(2004)

오카다 도시키가 이끄는 극단의 이름, '체루핏추'는 '자기중심적'이라는 뜻의 영어 단어 'selfish'를 어린아이처럼 발음할 때 남 직한 소리다. 그만큼 언어의 논리와 문법적 규칙에서의 이탈은 오카다에게 중요하다. 자신의 개인성에 대해 회의적이라는[51] 그의 모순적 자기애를 나타내는 걸까.

오카다의 인물들은 무언가에 열중하는 것 같지만, 열정의 대상은 신기루처럼 모호하게 무대에서 빠져나가 있다. 그들의 언어는 무언가 중요한 것을 감싸고 맴도는 듯하나, 결국 중심은 비어 있다. 한마디로 그들은 '얼'이 빠진 듯하다. 자신

의 목적의식이 무엇인지 알지 못한다. 아니, 목적의식이 있어야 하는 존재론적 필요성조차 인식할 것을 거부한다.

"그래서 「3월의 닷새」인가 하는 것을 시작할까 하는데, 첫째 날은 글쎄 2003년 3월로 설정을 할까 하는데, 하지만 그가 아침에 일어났을 때엔, 이 이야기라는 게 미노베라는 남자에 관한 것인데, 그가 아침에 일어났을 땐 호텔이었고, 그가 생각하길, 왜 내가 호텔에 있는 거지, 더구나 이 여자가 같이 있는데, 대체 이 여잔 누구인가, 난 이 계집을 몰라..."[52]

도입부터 두서도, 문법도 없다. 논리는 유아 수준이다. 이런 유희적 모호함은 곧 오카다 연출론의 핵심이다. 오카다가 '컨셉션(conception)'이라 일컫는 방법론은 배우가 '역할'을 연기할 때 누릴 수 있는 창의적 독립성을 배제한다. 배우는 "작품을 전체적으로 아우르는 '이미지'를 구현"하는 기능적 요소로 작동한다.[53] 오카다가 처리하는 '대사'는 인물의 심리를 재현하거나 사건의 흐름을 전달하기 위한 모사적 기능에서 멀어져 있다. 이는 무대의 구성 요소에 대해 언어가 우월성을 확보하지 않아야 한다는 한스티스 레만과 공통된 태도이기도 하다. 특히 아무런 의미 없이 반복되는 실없는 제스처들은 언어의 의미적 기능을 희석하는 데 일조한다.

오카다는 대사의 모사 기능을 제거하는 자신의 방식이 미학적인 방법론이기에 앞서 일본 사회에 대한 직시임을 강조한다. 무한히 열거되고 반복되어도 궁극적인 목적의식을 도출하지 못하는 그의 언어는 일본의 일상에서 쉬이 접할 수 있는 대화 모습을 닮아 있다. 무언가를 어떻게 말해야 할지 스스로 알지 못하는 발화자의 말에는 그 어떤 사회적, 정치적 의

지의 여지도 없다. 주제도 목적의식도 자존감도 없는, 심지어 말장난의 의도조차 방출된, 그런 말(안)하기. 의지에 대한 의지조차 철저하게 실종되었다.

"미노베라는 녀석은 아무것도 기억하지 못했습니다만, 정말 한 거 기억 못 하다니 최악이네. 그래서 아침에 일어나니 호텔에 있구나. 나라고 생각하고 게다가 옆에 있는 여자는 누구야 이 녀석 모른다고 하는 것이 있고, 뭔가..."

문법도 어조도 어수룩한 문장은 (무대에 있지도 않은) 다른 누군가를 묘사하지만, 발화자는 어느덧 자신이 스스로 그 인물에 동화되듯 지시어를 변경한다. 아니면 그 지독히도 기억력이 나쁜 미노베가 자신이 누구인지조차 망각했다가 기억을 되찾게 된 걸까. '그'라는 3인칭 대명사가 어느 순간 '나'라는 1인칭으로 바뀐다.

한 명의 허구적 인물에 대한 배우의 봉합은 그렇게 느슨하게 시작되고, 그 느슨함은 공연이 진행되는 동안 완전하게 조여지지 않는다. 그렇게 불완전하게 시작된 인물 묘사는 배우가 '나'라는 지시어를 고집할 때에도 빈약한 상태로 남는다.

이와키 교코에 따르면, 미학적 태도로서 이러한 불안정한 인물의 기반은 일본의 "사회적, 경제적, 정서적인 불확실"로 소급된다.[54] 특히 오카다를 비롯한 동시대 아티스트들이 공감하는 일종의 공허감이 형식적으로 발현된다는 것이다. 오카다 본인이 말하듯, 연극적 인물의 불안정한 정체성은 '미노베'라는 인물과 같이 시간제 근무나 일시적인 일거리로 생활을 해결하는 '프리타(フリーター, freeter)'의 상황에 상응한다.[55] 노동시장에서 언제든지 다른 사람으로 쉽게 대체될

미래 예술

수 있는 부품이라는 점에서 말이다. 결국 '나'라고 하는 주체성에 대한 질문은 사회 환경의 비판적 반영인 셈이다.

이러한 언어적 곤궁은 일본 신세대에 나타나는 심리적 공황 상태를 나타내기도 하지만, 다른 한편으로는 연극적 발화에 대한 근원적 질문을 동반한다. 이와키 교코는 오늘날 일본 연출가들의 태도가 심리적 공황 상태에 대한 허무주의에 그치지 않음을 강조한다.[56] 무대 위의 발화는 결국 어떤 수사적, 사회적 기능을 가질 수 있을까?

오카다는 배우가 '인물'에 함몰됨을 철저하게 지양한다. 그의 연출 과정은 대사나 동작에 배우가 지나치게 몰입하지 않도록 함을 불문율로 삼아 진행된다. 그에게 '훌륭한 배우'란 "독백을 아름답게 전달하거나 노래나 춤을 훌륭히 보여주는 등의 기술적인 측면"에 따르는 사람이 아니다.[57] 대사에 집중하면 표현은 도리어 생명력을 잃는다. 무대 위에서 배우는 인물로서 대사를 입으로 말하면서도 배우로서 자의식을 지니는 상태를 유지한다.

이러한 연출론은 극작가이자 연출가인 히라타 오리자에게서 영감과 영향을 받은 것으로,[58] 배우가 허구적 인물에 완전하게 봉합되지 않고 의도적으로 인위성을 유지하도록 하는 히라타의 연출 방식은 오카다에게도 중요한 미학적 기반이 된다. 오카다가 즐겨 인용하는 히라타의 말에 따르면, "배우가 대사를 말할 때 자의식이 생기는 것은 기이한 일이다".[59]

오카다가 추구하는 거리 두기는 브레히트의 비판적 소격과 감정적 몰입의 경계에서 진동하는 중간적이고 양가적인 태도다. 이야기와 인성에 완전히 동화하기는 어렵지만, 여

전히 매혹적인 연극적 질감이 관객의 심성을 여리게 포획한다. 롤랑 바르트가 말하는 영화에 대한 "농염한 거리감(amorous distance)"에 상응하는,[60] 느슨하고 나른한 구속의 힘이랄까. 목소리의 언어적 의미 너머 물성적 질감이 감각을 견인하고, 극 중 상황에 앞서 무대의 현전이 관객을 자각시킨다. 불확실하고 불균질적인 재현 체계는 관객의 집중력을 흡입하는 대신 무대 밖에 어눌하게 방치한다. 냉철한 각성과 무심한 몰입의 간극에서 에로틱한 도취가 피어오른다. 자각몽 같은, 연극적 쾌락의 어중간한 연옥은 무대에 공터를 만든다. 주체의 빈자리. 언어는 그 공터를 지시하는 매개다. 시어터는 텅 빈 중심이 빙의하는 언술의 장이다.

라이문트 호게, 「조르주 망델가(街) 36번지」
(2007, 사진→)

'조르주 망델가(街) 36번지'는 마리아 칼라스가 생애 마지막 날들을 보낸 곳의 주소다. 이 다분히 '장소 특정적(site-specific)'인 기원을 갖는 작품은 출생지가 아니라 사망지를 발상의 근원으로 삼는다. 이로써 호게는 칼라스라는 인물을 그리거나 기린다기보다는 그 부재를 나타내는 제의를 행한다. 거의 텅 빈 무대 위에서 미장센은 절제되고, 동작은 최소화된다. 삭막하리만큼 정적인 공간은 그 텅 빔을 유지해 죽은 자의 귀환을 유도한다.

칼라스의 외모가 가장 구체적으로 인용되는 한 장면에서, 호게는 검은 트렌치코트를 걸치고 하이힐을 신은 채 무대 위를 이리저리 걸어 다니다가 칼라스를 연상케 하는 몇 가지

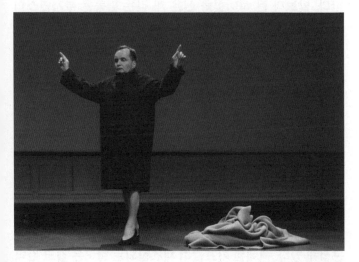

© Rosa-Frank.com

자태에 잠시 머무른다. 손으로 가볍게 턱을 받치기도 하고, 다리를 포개고 바닥에 앉아 우아한 시선을 허공에 던지기도 한다. 부채나 장갑, 장미 한 송이 등 칼라스를 상징하는 사물들이 산발적으로 무대 위에 놓이기도 한다. 칼라스의 기념비적인 퍼포먼스, 『카르멘』의 「하바네라」가 스피커로 흘러나오며 시각 기호들의 의미가 덩달아 부풀어 오른다.

그러나 호게의 '마리아 칼라스 되기'는 꾸준하게 실패한다. 발보다 큰 하이힐을 신은 채 걷는 걸음은 부자연스럽기 그지없다. 중년 남성의 무표정한 얼굴이 칼라스의 미모를 소환할 리 만무하다. 어머니의 화장품, 옷과 구두로 '어른 되기'를 시도하는 소녀의 놀이보다도 어설프고 헛되다. 호게가 '칼라스'라는 기호의 죽음을 체화해 불러일으키는 것은 '복제'의 죽음이기도 하다.

하지만, 칼라스의 유령을 호출하려는 이 불편하고 불완전한 행위가 단지 기호의 허울만을 전람하는 소모적 유희로 끝나지는 않는다. 도리어 이 불온한 고사로 인해 촉발되는 것들은 칼라스를 흉내 내려는 그 어떤 소프라노 가수의 모창이나 연극배우의 수려한 몸짓보다 밀접하게 '칼라스'의 본질에 근접해 있다. 해체된 기표들이 재조합되는 형국은 결코 완벽한 형태로서 '칼라스'라는 기표 체계를 복원하지 않지만, 불완전함을 전제로 하는 연극적 제스처들은 관객의 묵인을 강요하는 그 어떤 사실적 모사도 결코 다다를 수 없는 언어적 영역으로 침투한다. 우리는 외형적으로 유사한 도상을 보는 것이 아니라, 재현의 치밀한 실패가 가져오는 부수적 효과, 즉 유령으로서의 마리아 칼라스를 보기 때문이다. 즉, 호게가 무대에서 체화하는 것은 기표로서의 유령이자, 부재로서의 유

령이다. 호게의 체현이 연극적 '연기'와 다른 점은 낙차를 극복하려는 작위적인 노력을 배제한 데서 출발한다는 것이다.

호게의 제의적 창발은 어쩌면 전혀 '칼라스'스럽지 않은 신체와 청각 이미지로 남은 칼라스의 보이지 않는 존재감이 충돌하며 만드는 일종의 몽타주 효과다. 충돌을 위한 낙차가 클수록 그 파생 효과가 거대해진다. 공연 평론가 김남수가 관찰하듯, "'호게'라는 불완전하고 뒤틀린 몸을 통과할 때만이 마리아 칼라스의 음악은 더할 수 없이 아름다워진다. 그 무표정하고 담담한 얼굴 속에서 존재는 고통이다. 마리아 칼라스의 음악은 이제 절정을 치닫는다. 그 화려한 음색과 성량 역시 고통이다. 어느새 호게의 신체를 통과하여 물들었다".[61]

원형과 모사, 과거와 현재 사이에 존재하는 멀고도 먼 간극이 작위적으로 좁혀지지 않고 도리어 재현의 불균형을 집요하게 드러낼 때 칼라스의 유령은 홀연 무대를 횡단한다. 결국 죽은 자의 영혼을 부르기 위해 필요한 것은 그가 지녔던 모든 소유물이나 그에 대한 온전한 재현체들이 아니다. 파편화된 개별적인 오브제 몇 개로 촉매작용은 충분히 일어난다. 어쩌면 진정한 연극적 빙의는 통념적인 작위적 '진정성'을 버릴 때 우회적으로 발생하는 것일지 모른다.

결국 호게는 나름의 철학적 관점으로 칼라스에 대한 독창적인 해석을 제안한 셈이다. 칼라스의 부재는 어느덧 무대에 충만하게 점증한다. 이 부재는 호게가 체화하는 신체 기표들의 기능을 전도한다. 호게의 소도구들은 모사체가 아닌 함축적인 약호로서 기능하며, 함축적 약호는 복제로서의 기능을 희석하면서 작동한다. 이는 바르트가 가부키, 노(能) 등 일본 연극의 얼굴 분장에 관해 관찰한 바에 근접한다. 즉, 호

게가 나타내는 것은 "'여성'의 본질(nature)이 아니라, 개념 (idea)이다". 그의 행위는 '재현(represent)'이 아니라 '표명(signify)'이다.[62]

> [일본 연극에서 남자] 배우는 여성을 연기하거나 모사하지 않고, 단지 표명한다. 말라르메가 글쓰기는 "개념의 제스처"로 이루어진다고 말한 바와 같이, 여기서 남자의 여장은 여성성의 표절이 아니라 제스처다. (서구 연극에서 남자의 여장은 그 자체로서 이미 발상도, 구현도 허술하기에 순진한 관습 위반이 되는 반면) 쉰 살의 (매우 유명하고 존경받는) [남자] 배우가 겁 많고 사랑에 빠진 젊은 여성의 역할을 해내는 건 특별한 일이 아니다. 젊음ㅡ여성성ㅡ은 우리가 미친 듯이 추구하는 천성적 본질이 아니다. (실존하는 젊은 여성의 신체를 물성적으로 불러일으키기 위한) 유기체적 전형의 장황한 복제에 냉담함을 유지하며 기표의 미세한 회절로 모든 여성성을 흡수하고 제거하면서, 약호는 정제되고 정교해진다.[63]

호게는 신체에 부여되는 통상적인 약호의 권력과 그 이데올로기적 기능에 대한 비판적 관점을 표명할 뿐 아니라, 그러한 기능이 서구 연극에 깊이 뿌리박혀 있는 데 대한 냉철한 통찰을 병행한다. 그 겸손한 병행은 '인격'을 대체한다.

필리프 피에를로·윌리엄 켄트리지·핸드스프링 퍼핏
컴퍼니, 「클라우디오 몬테베르디: 율리시스의 귀환」
(2004, 다음 장 사진)

바로크 오페라와 인형극을 결합한 이 작품에서 주요 등장인물들을 묘사하는 신체는 셋으로 분리된다. 가수, 인형, 그리고 인형 조종사가 그들이다. 가수의 노래를 통해 언어적, 음악적으로 전달되는 주인공 율리시스의 정서는 인형의 움직임과 더불어 몽타주적인 효과를 창출하지만, 몽타주를 구성하는 두 실체는 각자의 감각 영역을 견고히 고집하며 서로의 간극을 좁히지 않는다. 여기에 인형을 부리는 조종사 역시 인형을 통제하면서 생겨나는 동작이나 얼굴 표정으로 인물의 개성에 가세한다. 검은 의상으로 존재감을 최소화하기는 했지만, 연출가에게 분라쿠(文楽)의 연기자처럼 조종사를 어둠 속에 완전히 은폐할 의도가 없음은 너무나 역력하다. 인형연구가 김청자의 지적대로, 인형의 '혼'이 배후에 있는 조종사의 움직임에서 나오는 것이라면, 이 진중한 인형극은 인형'혼'의 뼈와 근육을 고스란히 전람하는 셈이다. 도리어 물체에 '혼'을 불어넣고자 혼신의 노력을 다하고 있는 조종사의 노동이 무대에 드러남에 따라 브레히트적인 거리 두기가 작동한다. 동시에 그의 몸과 얼굴의 미동이 발산하는 정서적 동기들이 이야기를 벗어나면서도 그 의미를 입체화하는 또 다른 층위의 메타서사를 구성한다.

　　하나의 인격체를 구성하는 기표나 장치들이 완전한 하나의 실체로 합체되지 않고 감각적, 공간적 영역을 점유함에 따라, 각자의 인격은 다층적인 소통의 메커니즘을 통해 파편

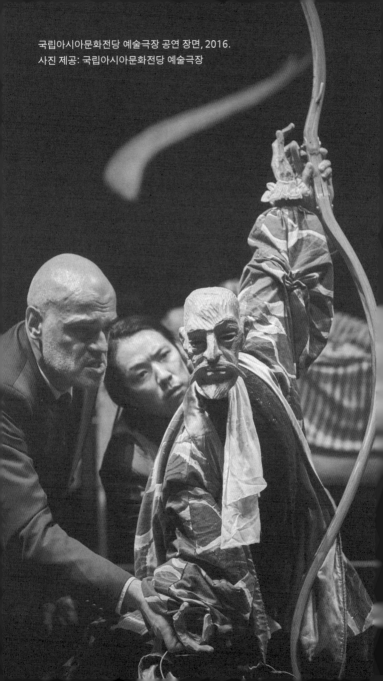
국립아시아문화전당 예술극장 공연 장면, 2016.
사진 제공: 국립아시아문화전당 예술극장

적으로 전달된다. 마치 의식, 무의식, 전의식으로 인간 심리를 삼원화한 프로이트의 지형도처럼, 셋은 각자의 영역에서 각자의 방식으로 정보를 처리한다. 자신의 인생에 대한 주인공의 생각이 그러하듯, 무대화된 인격의 형체는 분열된 것이다. 즉, 롤랑 바르트가 말하는 분라쿠의 특징인, 독립적인 창작 주체의 와해는 이 작품에서도 공명한다. "행위의 선동자들은 그 누구도 홀로 글을 쓸 수 없는 것"이며,[64]

> 현대적 텍스트가 그러하듯, 약호, 참조, 개별적인
> 주장, 인류학적 제스처들이 서로 엮이며 한 줄의
> 쓰인 글을 증식시키며, 이는 무언가 형이상학적인
> 호소를 통해서가 아니라, 극장 전체를 향해 개방되는
> 협력자와의 상호작용을 통해서 이루어진다. 누군가에
> 의해 시작된 것은 간극도 없이 다음 사람에 의해
> 연장된다.[65]

실제로 관객이 율리시스라는 인물을 '바라보기' 위해서는 무대 상단에서 노래를 부르고 있는 가수, 앞쪽에 보이는 인형, 그리고 그 뒤에서 인형의 내면적 정서를 암시하는 조종사에 시선을 분산시켜야 할 판이다. 더구나 켄트리지가 직접 제작한 애니메이션 영상이 무대 중앙 위쪽의 스크린에 간헐적으로 나타나면서 주인공의 꿈이나 심적 상태를 넌지시 드러내기도 함에 따라, 관객이 의존하는 재현 체계는 더욱 다원적으로 분절될 수밖에 없다.

　　모든 구성 요소들이 텍스트를 우선시하는 수직 관계에 종속되지 않고 각자의 독립성을 유지하면서도 총체적인

의미 체계를 다원적으로 구성하는 포스트드라마 연극의 특징은[66] 신화적 세계에 내재하는 인간의 복합적인 심리를 입체적인 지형도로 그려내는 방법이 된다. 오페라의 서사성, 인형의 원초성, 영상 이미지의 환영성, 조종사의 연극성 등은 서로 교류하고 충돌하며 다분히 단순하게 다가올 수 있었던 인물의 심리와 이야기의 내용을 복합적이고 입체적인 미로처럼 재구축한다. 율리시스가 고향으로 돌아오는 길은 그처럼 정교한 혼성적 메커니즘인 것이다. 통일됨을 거부하는 이러한 인격의 분열은 연극성의 신화를 해체해 연극성을 새로운 차원으로 진화시킨다.

아리스토텔레스에게, 비극을 이끄는 동력은 '행동(δραν, dran)'이다. 그가 말하는 '행동'이란, 단순한 신체적 양태가 아니라, 정확한 목적을 가진 실행, 즉 의도의 구현이다.[67] 시인/배우가 '모방(mimesis)'하는 것은 현실 속의 실제 의도다. 모방은 현실과 드라마를 관통하고 연결하는 통로다. 이에 따라 '행동'은 모방되는 것과 모방 자체를 동시에 드러낸다.

　이러한 이중성은 20세기 연극을 지탱하는 사상적 모태였다. 모방되는 것이 단지 단선적 외양이 아닌 통합적 총체성이어야 한다는 아리스토텔레스의 말은 그 자체로서 연기자의 사유를 통합하는 총체성으로 작동했다. 개연성, 필연성에 의한 세계적 질서는 '플롯'으로 기표화되었다. 이것이 '드라마'의 권력이었다. 한스티스 레만이 말하듯, 19~20세기에 구축된 모방과 행동과 드라마의 삼위일체는 '연극'을 드라마에 종속시키는 결정적 장치가 되었다.[68] 그리고 이러한 모델은 예술이 무엇을 할 수 있는가에 대한 식견을 구속해왔다. '의미'라는 이름의 장치적 효과는 자기 독립적으로 그 개연성과 필요성을 다져왔다. '드라마'를 초월하는 '연극'에 대한 레만의 열정은 인간에 작위적으로 총체성을 부여하는 권력 장치로부터의 자유에 대한 열정이다. 이는 곧 '행위'의 다차원적인 가능성을 열어놓는 것이기도 하다. 미지의 가능성.

　물론 행동을 구속하는 장치를 초월할 때 무한의 자유가 주어지리라는 논리 역시 20세기의 전형적 담론이다. 맹목적인 '해방'보다는 그 필요성이 가하는 요구, 그리고 그것이 산

출하는 사유의 방법론에 감각을 열어놓는 일이 중요할 테다. 유머와 윤리, 비평적 거리와 지평의 허물을 모두 포함해.

포스드 엔터테인먼트, 「스펙타큘라」(2008, 사진→)

메멘토 모리(Memento Mori). 인생의 덧없음이여. 결국엔 모두가 사할 것이니.

모든 예술이 궁극적으로 직면할 수밖에 없는 하나의 절대적 진실이 있다면, 죽음이다. 작품과 전시장, 무대와 객석의 구분 없이 모든 이들이 언젠가는 묵묵히 몸으로 받아들여야 할 시간의 진리.

그런데 그 어떤 다른 예술 형식보다도 유난히 죽음에 관해 모순적인 거북함을 안게 된 매체가 있다면, 연극이다. 연극은 죽음에 가장 가까우면서도 그 앞에서는 가장 초라하게 왜소해진다.

"'죽음과 연관이 없는 연극'도 있을까?"[69]

무대미술가이자 연출가인 라삐율이 반문하듯, 죽음은 연극이 현실을 새롭게 인식하기 위해 절대적으로 필요로 하는 힘이다. 현실이 짊어지는 고통스런 상태나 그를 극복하는 상징적인 방법론으로서 연극은 죽음을 무대화한다. 연극이 죽음과 결탁을 맺는 방식은 죽음을 상징적 현상으로 해석하는 것이다.

그러나 그 형이상학적인 상징성이 물성적인 재현의 층위로 내려올 때, 그리하여 무대 위에서 죽음이 설득력 있게 재현되어야 할 때, 죽음의 제의적 기능에 대한 푸른 이상은 왜소한 낭만으로 축소되고 만다. 연극 무대 위에서 죽음이 재현

미래 예술

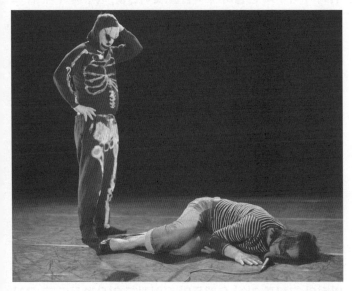

© Hugo Glendinning

되는 순간, 죽음을 맞는 것은 재현 체계 자체다. 특질이 아닌 모양새에 대한 재현이 갖는 근본적인 딜레마가 죽음에 의해 노출되고 만다. 포스드 엔터테인먼트의 팀 에첼스가 말하듯, "연기자가 하나의 방식을 떠맡아 연기해본들, 언제나 다른 방식보다 설득력 있게 재현할 수 없게 되어버리는, 연극의 각별히 부조리한 끝선"이 바로 무대에서 '죽은 척하기'다.[70] 무대 위에서 아무리 장렬하게 죽음을 맞이한들, 아무리 무대 위 모든 행위의 상징성에 대한 약속을 관객이 충실하게 간직한들, 바닥에 시체로 누워 있는 연기자는 언제나 민망하다. "눈을 감고 커튼콜을 인내심 있게 기다리는" 연기자의 상체는 가릴 수 없는 들숨과 날숨으로 계속 들먹이기까지 한다.[71] 무대 위 죽음을 진정한 것으로 순수하게 받아들이기 위해서 관객은 많은 것을 포기하거나 묵인해야만 한다. 죽음으로 인해 가장 큰 위기에 봉착하는 것은 곧 연극의 재현성이라는 기반이다.

결국 무대에서 죽는 것은 연극의 환영을 드러내는 배반적 상황이다. 죽음을 제대로 지시할 수 있는 연극 고유의 기표는 그 허구성을 스스로 드러내는 모순적인 것이다. "연극은 삶의 분신(double)"이라는 아르토의 말은 연극이 '죽음의 분신'은 될 수 없음도 의미하지 않는가. 연극은 고전적인 인간의 고뇌를 가장 오랫동안 짊어지고 있으면서도 그 고뇌에서 가장 써늘하게 소외당하는 셈이다.

「스펙타큘라」에는 두 개의 죽음이 무대화된다. 상상할 수 없을 정도의 끔찍한 육체적 고통을 동반하는 느린 사멸의 과정, 그리고 허접하기 이를 데 없는 해골 따위로 상징되는 클리셰(cliché)로서의 죽음이다. 하나는 언어를 상실하는 고독한 과정이요, 다른 하나는 수다스럽기 이를 데 없는 과장

된 몸짓일 뿐이다. 전자는 이름 없는 인물로 등장하는 클레어 마셜이 수행해내며, 후자는 조악한 해골 문양이 새겨진 의상을 대충 입고 나타나 스탠드업 코미디언처럼 끝없이 지껄여대는 로빈 아서에 의해 이루어진다. 처참하게 실패하는 마셜의 비극, 그리고 경박함으로 성공에 이르는 아서의 희극 사이에는 극복할 수 없는 소통의 벽이 존재한다. 전자의 진지함은 조명이나 음향 따위의 연극적 장치가 보조해주지도 않는 황량한 무대 바닥에서 설득력을 잃는다. 후자의 경박함은 '바니타스(Vanitas) 회화'의 절박한 기표인 해골을 허술하게 차용하면서부터 이미 무대를 실없음으로 오염시킨다.

"[나의 행위는] 죽음이다. '해석'이 아닌, 실질적인 '행동'이다."[72] 작품을 통해 죽음을 직시했던 요제프 보이스는 이와 같이 말하며 죽음을 다루는 데서 행위의 언어적 기능을 넘어 즉물적이고 즉각적인 체험을 추구했다. 포스드 엔터테인먼트의 태도는 정반대다. 보이스에 대한 반론이랄까. 마셜과 아서의 지시 행위는 '행동'의 즉각성에 의문을 제기하는 '해석'으로서의 행위이다. 그것도 지극히 고루한 '해석'의 함정에 스스로 빠지면서다. 심지어 두 사람이 펼치는 상징은 상반된 가능성으로 죽음을 지시해 오히려 서로의 설득력을 저해할 뿐이다. 실패한 두 기표가 충돌한다고 해서 변증법적으로 언어적 성공이 성취될 리는 만무하다. 하지만 이 소통의 벽이야말로 또 다른 언어적 소통 가능성의 출발점이 된다.

'죽음'은 포스드 엔터테인먼트 극단이 창단 초기부터 관심을 가졌던 연극적 모티브이자 연극에 대한 문제의식을 다루는 매개적 개념이다. 에철스에게는 모든 '죽음 장면'이 직면하는 재현의 실패야말로 연극의 절대적 진실을 향한 우회

로를 열어주는 빈틈이다. "전혀 다른 가능성들을 향한 번쩍임, 아른거림, 깨진 틈, 혹은 구멍"이다.[73]

결국 「스펙타큘라」는 죽음을 재현하는 작품이 아니라, 재현의 실패로 인해 발생하는 부수적이고도 유기적인 의미들을 떠올리기 위한 제의적 제스처다. 텍스트의 정해진 의미를 전달하는 대신, 행간의 유령을 부르는 제의다. 전통적인 재현 연극이 직면하는 매체적 한계를 극복하는 길은 그것을 인정하면서 열리기 시작한다. 어쩌면 보이스가 말하는 즉각적이고 즉물적인 체험의 주체임을 자처하는 일은 이 시대에는 지나친 낭만일 수밖에 없다.

마셜이 죽음을 연기하면서 이르는 것은 실패다. 즉물적 체험 주체의 와해다. 아무리 처절하게 혼신을 다해 신체적 고통과 정신적 충격을 발산해본들, 죽음의 재현은 질 수밖에 없는 게임이다. 연기자로서의 본질적 파멸을 위한, 실패의 궁극을 향한, 연극의 죽음을 위한, 수행적인 죽음의 제의다. 아니, 결국 재현이라는 행위 자체가 (죽음의 상징이 아닌) 상징의 죽음을 향하는 타나토스적 자멸이다. 이러한 딜레마를 드러내는 것이 마셜의 '행위'다. 연극의 운명론적 실패를 은폐해온 것이 연극의 역사라고 선언하듯. 결국 강박적 반복과 죽음의 고리는 치밀하고도 집요하다. 문제는 정신적 외상이 반복될수록 외상의 충격이 마모되듯, 죽음의 재현이, 실패가 반복될수록 죽음의 절대성이 축소될 수 있다는 사실이며, 연기자는 자신의 설득력을 성립시키기 위해 반복을 피해야 마땅하겠지만, 마셜이 행하는 바는 오히려 죽음의 충격을 지겹도록 집요하게 훼손한다.

이러한 상징적 마모는 무대에 거대한 공백을 만든다. 작

품은 죽음에 대한 허수아비 기표들을 집요하게 나열해 그 일차적인 지시의 기능을 피로감으로 무효화하고, 그러한 상징 질서의 파산 속에서 새로운 지시의 가능성을 타진한다. 기표의 절실함이 소멸해 유령이 되어 비로소 그것이 생명력을 가지고 지시할 수 없었던 바를 가까스로 가리키기 시작한다. 죽음을 지시하지 못하는 연극적 기표의 무능력은 스스로 소멸해 비로소 불가능의 이면을 떠올린다. 이것이 포스드 엔터테인먼트가 지향하는 연극의 기호학이다. 무대에 존재하지 않는 것들을 활용해 절대 무대화할 수 없는 진리를 간접적으로 지시하는 행위. 죽음의 죽음.

　　한국에서의 공연 직후 작가와의 대화에서[74] 미술 평론가이자 큐레이터인 유진상이 던진 질문에 대한 마셜의 대답은 그러한 면에서 의미심장하다.

　　"이 작품은 연극의 죽음을 다루고 있는가?"
　　"아니다. 「스펙타큘라」는 연극을 축복하는 작품이다."

　　에바 마이어켈러, 「데스 이즈 서튼」(2002, 다음 장 사진)

죽음, 죽음, 죽음, 죽음, 죽음...

　　에바 마이어켈러가 연출한 솔로 퍼포먼스 작품에서 재현되는 죽음은 40여 회에 이른다. 반복은 죽음마저 권태롭게 만든다는 앤디 워홀의 논리가 여기에도 적용될까? 지루함은 죽음의 공포에 대한 방어기제로 기능하는 것일까? 찢기고, 찍히고, 찔리고, 졸리고, 갈리고, 눌리고, 던져지고, 불에 타고, 감전되고, 독살되고, 떨어진다. 이 모든 끔찍한 행위는 단지

© Hervé Véronèse

미래 예술

'모사'되는 것이 아니라, 연기자에 의해 직접적으로 행해진다. 그 대상은 사람의 신체가 아니라 체리다.

고대의 능지처참과 중세의 고문 기계, 근세의 기요틴 참수, 소설이나 영화에서 본 듯한 살인 방법 등 생명을 끊는 방법은 무궁무진하다. 온 피부를 황금으로 칠하는, 『007 황금총을 가진 사나이』(1974)에서의 스타일 넘치는 처형 방식도 빠질 수 없다.

살해 행위에는 동기도 이유도 없다. 극적인 맥락도 없다. 퍼포머는 아무 말 없이 그저 계획된 순서대로 체리를 하나씩 하나씩 처리할 뿐이다.[75] 그는 기계처럼 정확하고 무정하다. 사형집행인처럼 과묵하며 단호하다. 사드처럼 집요하고도 탐미적이다. 그러면서도 어린아이처럼 천진난만하고 단순하다. 슬랩스틱 코미디언처럼 유희적인가 하면 문학적인 디테일이 농후한 상상을 자극한다. 모든 죽음은 철학처럼 진지하고, 장난처럼 사소하다.

모든 죽음에는 간단한 소도구가 동원된다. 성냥, 풍선, 이쑤시개, 비닐봉지, 물 잔, 담배, 치실, 압정, 머리핀, 테이프 등 평범한 물건들은 일상적 용도에서 이탈해 인간의 잔혹함을 드러내는 악마의 매개로 둔갑한다. 그러나 카오스를 불러들이는 퍼포머의 제스처는 치밀하고 질서 정연하다. 그러하기에 일상과 사악함, 폭력과 유희, 잔혹과 매혹의 간극은 더욱 모호해진다. 재현과 실재의 간극과 더불어서.

반복은 죽음의 공포를 완화하는 방어 체계이자 그에 대한 집착을 표출하는 강박적 제의라는 양면성을 갖는다. 간혹 끔찍함에 대한 지독한 경악이 엄습하는가 하면, 하찮음이 헛웃음을 부르기도 한다. 참혹함에 치를 떨다가 지루함에 짓눌

리기도 한다. 체리는 인간의 신체를 대체하는 뻔뻔한 상징이 되었다가도, 그저 덧없는 열매 따위로 돌아오기도 한다. 그러한 면에서 이 작품은 지극히 연극적이다. 사소한 체리 따위의 몰락에 그 어떤 정서적 동요를 일으킬 것을 거부하다가도, 어느 순간 재현의 마술에 사로잡히는 자신을 발견한다. 연극적 재현에 대한 신뢰와 그 허구적 기반에 대한 실망감이 수시로 교차한다. 결국 우리가 예술 작품 앞에서 떠안는 정서적 충격의 실체는 무엇인가?

누가 뭐래도, "죽음은 절대적이다(Death is certain)". 인간은 죽음 앞에서 평등해진다. 그 어떤 문화적 고결함으로도 방어할 수 없는 진실은 모든 생명을 사소함으로 전락시킨다. 도축장의 소와 크게 다름없는 운명. 사드가 집행하는 가장 끔찍한 공포 역시 개체성의 상실 아닌가. 체리라는 대상 자체가 개체성을 갖지 못하는 사물이기에 익명의 죽음은 더욱 왜소하다. 그나마 다른 방식으로 집행되는 폭력성은 개성을 추구한다. (아마도 누구에게나 가장 마음에 드는, 혹은 가장 끔찍한 살해 방식이 있을 것이다.) 그래서 관객의 반응도 가지각색이다. 경악 속에서 웃음이 솟고, 즐거움 속에 비명이 침투한다.

하지만 어쨌거나 그 절대적인 죽음을 재현하겠다는 갸륵한 사명감은 불가능의 벽에 부딪히고 만다. 불완전한 사례를 나열한다고 해서 완전함이 이루어질 리 만무하다. 사드가 폭력성에 대한 순환적 집착을 통해 직면한 진실이 바로 만족의 불가능이 아니었던가?

미래 예술

모든 인형극은 인형극에 '혼'을 불어넣고자 노력한다. 인형 연구가 김청자가 강조하듯, 인형의 '혼(vis motrix)'은 곧 움직임의 힘이다.[76] 18~19세기 극작가 하인리히 폰 클라이스트를 인용하며 김청자가 중요성을 부여하는 부분은 "인형의 조종자[가] [인형에] 생명을 넣어주는 행위에서 어떤 형태의 표현적인 성질을 파악한다"는 것이고, 이로 인해 생겨나는 움직임의 '중심'과 '선'을 통해 '혼'이 유추되는 것이다. 김청자의 말대로, "인형의 '존재'는 결국 움직임에서 오는 기능에 지나지 않는다".[77]

마레이스 불로뉴의 '인형극'에 등장하는 인형이 연기하는 것은 그 어떤 물체도 근접할 수 없는, 가장 인간적인 상황이다. 죽은 것이다. 인형이 죽었기에, 인형 조종자도 필요 없다. 줄 인형인 판토치오(fantoccio)도 손 인형인 부라티노(buratino)도 아닌 불로뉴의 송장 인형은 움직임을 유발하는 그 어떤 장치도 지니지 못한 채 누워만 있다. 인형 조종자가 없기에 클라이스트/김청자가 말하는 인형의 '혼'은 당연히 생겨날 조짐조차 보이지 않는다. 아니, 오히려 불로뉴의 인형의 혼은 부동성에서 생성된다. 부정의 형태로. 본디 생명이 없는 물체에 불과한 인형이 생명을 잃었다고 전제하는 모순적인 연극적 수사는 도리어 생명의 가능성을 역설한다.

불로뉴의 인형은 실물 크기의 아기다. 불로뉴가 직접 천으로 직조한 인형이다.[78] 테이블 위에 놓인 이 인형을 해부하는 과정이 곧 연극의 내용이다. 의사 역의 불로뉴는 모성적 연민과 의사의 냉철함이 절묘하게 만나는 접점에서 견고하

고 차분하게 의학적 과정을 진행한다. 인형의 내부는 불로뉴가 직물로 제작한 각종 장기들로 가득 차 있다. 그가 (공예적으로) 발휘한 조형적 정교함과 (연극적으로) 사인(死因)을 분석하는 논리는 해부학적으로 상당히 정확하다. 그의 천연덕스러운 의사 놀이를 조형적 디테일이 견실하게 뒷받침해 준다. "허파꽈리가 푸른 것으로 보아 아기는 엄마 배에서 나온 이후로는 숨을 쉰 적이 없고 따라서 배 속에서 이미 사망했음을 알 수 있습니다."

물론 인형의 디테일들은 정교하지만, 직물의 질감은 실제 인간의 피부나 살을 모사하기에는 너무 거칠다. 그럼에도 불구하고 해부를 시작하기 위해 메스를 (천)피부에 가져가거나 복부의 (천)장기를 꺼내는 순간 객석이 소스라침과 비명으로 술렁이는 까닭은 인형의 '존재'가 그만큼 정교하게 발산되기 때문이다. 생명에 관한 일종의 기형적인 이중부정을 통해 인형의 '혼'이 반증된 셈인 걸까.

"우리는 물체 위에 거울이 덮인 세상에서 살고 있다."[79]

피에르 가스카르의 통찰을 가장 크게 공명시키는 물체는 인형이다. 우리가 인형/물체에 애착을 느끼는 이유는 인형/물체에 심상(心象)을 투영하기 때문이다. 불로뉴의 죽은 인형은 죽음을 모사해 심상의 투사를 애초부터 배제하지만, 어느덧 아기에 대한 관객의 애착은 '죽은' 인형에 은은히 투사되어 있다. (아기 인형의 무심하고도 평화로운 얼굴 디자인 때문일까?) 그러면서도 모사된 죽음으로 인해 이 투사는 완성될 수 없는 상태로 남는다. 죽음의 모사가 행하는 기능은 결국 양가적인 셈이다. 물체에 대한 집착으로서의 페티시즘(fetishism)이 그러하듯, 욕망은 대상(생명)의 부재와 존

미래 예술

재 사이에서 지향점을 영원히 유보한 채 소모적인 순환을 거듭할 뿐이다.

김청자의 말대로 "인형은 엄격한 그의 한계를 벗어나려는" 물체라면, 불로뉴의 인형은 한계를 벗어나기 위해 '혼'을 포기했다. 페티시로서의 인형의 '삶'은 욕망과 죽음의 위태로운 굴곡을 따라 진행된다.

조심스레 절개된 아기 인형의 배 속에서 체온 대신 의뭉스런 의문이 피어난다. 이러한 연극적 상황에 대한 관객의 동의는 어쩌면 생명의 부재에 대한 타나토스적인 욕망을 그 근원으로 삼고 있을지도 모른다는 의문. '연극성'이라는 가짜 생명에 대한 냉철한 요구는 어쩌면 본질적으로 물체에 대한 질투에 가까운 선망을 실체로 삼고 있을지도 모른다는 의문.

사이먼 후지와라, 「재회를 위한 리허설(도예의 아버지와 더불어)」(2011)

이 작품의 출발점은 작가 자신이 아버지와 재회할 때의 기억이다. 작가는 이를 '연극'으로 재연하기 위해 아버지 역을 맡을 배우를 섭외한다. 영상에는 작가가 배우(로빈 아서)와 작품에 대해 이야기를 나누는 상황이 담겨 있다. 이 대화에서 후지와라는 아서에게 아버지와의 만남이 다도(茶道)를 기반으로 이루어졌다고 설명하며, 이때 사용했던 도기(茶器)들을 직접 보여준다. 아시아에서 성장한 '영국 도예의 아버지' 버나드 리치의 작품들이다.

두 사람의 대화만으로 이루어지는 단순한 구성의 영상은 '아버지'에 대한 작가 자신의 사적 기억이 '연극'이라는 형

식으로 전환되며 발생하는 여러 심리적, 사회적, 미학적 문제들을 끌어들인다. 작가 자신의 '아버지'와 영국 도예의 '아버지'라는 두 층위의 기표가 기묘하게 교류하면서, 개인과 역사, 개념과 물성, 원형과 재연 등 갖가지 대립 항이 대화에 다층적 의미를 부여한다. 더구나 (건축가인) 일본인 아버지와 (무용수인) 영국인 어머니 사이에서 태어나 다문화적인 환경에서 자라난 후지와라이기에 서양과 동양의 관계 역시 이 대립 항들의 복합적인 망 속에서 중요한 축이 된다.

특히 가장 중요해지는 질문은 '원형'에 관한 것이다. 한 배우에게 특정한 역할을 부여할 때 그 '원형'에 해당하는 인물의 인성이 어떻게 다르게 나타나고 배우 본인의 인성은 어떻게 상호 작용하는가. 이는 매우 거시적인 미학적 문제이면서 동시에 당사자 개인의 정서를 연루시키는 사적인 문제로도 번져나간다. 여기에서는 혼혈이면서 영국 국적이고 동성애자이기도 한 후지와라가 아버지에 대해 갖는 미묘하고 복합적인 정서의 층위들이 혼재할 수 있음을 간과할 수 없다. 배우에게는 자신의 인성을 떠맡아달라는 바로 앞에 앉은 사람의 요구가 다분히 부담스러울 수 있다. 결국 재연이 이루어질 무대는 사적인 심리 작용과 연기에 대한 근원적인 성찰이 중첩되면서도 절제를 요하는 장이 될 것임을 암시한다. 아니, 이 대화 과정에서 이미 사적인 긴장감은 작동하기 시작한다. 이를 기록한 영상의 관객에게는 (전람되지 않는 최종 연극이 아닌) 대화 자체가 하나의 연극적 상황으로 다가온다.

더구나 두 사람의 대화가, 특히 '배우'인 아서의 말들이, 이미 준비된 시나리오에 따르는 허구인지 혹은 아무런 사전 준비 없이 즉흥적으로 이루어지는 실제 상황인지 완전하게

미래 예술

노출되지 않는 상황에서, 관객은 재현의 경계가 어디까지인지 끊임없이 질문해야 한다. (사실상 대화 내용은 후지와라 자신이 쓴 '극본'을 연출한 것이다.) 그들이 대화를 나누는 무대는 선험적 현실과 연극이라는 허구의 경계가 묘연해지는 특별한 장소가 된다. 아르토가 말한 현실에 대한 분신 혹은 복제로서의 연극은 그 허물을 벗고 또 다른 '현실'의 형태를 갖추어간다.

'원형'과 '복제'의 모호한 경계는 후지와라가 발생시키는 구체적인 상황에 의해 더욱 복잡한 관계의 망으로 확장된다. 후지와라는 아버지와 차를 마실 때 사용했던 리치의 '진품' 다기와 그 모조품들을 테이블 위에 나란히 놓는다. 그리고 자신이 아버지와의 관계를 극복하려면 '진품'을 파괴해야 한다고 아서에게 말한다. 그것도 바로 당장, 더구나 아버지 역의 아서가 직접 부숴버리는 것이 좋겠다고 주장한다. 귀한 보물을 자신의 손으로 부수기를 주저하는 아서는 작품을 위해서는 이 과정이 꼭 필요하다는 후지와라의 말에 따라 실제로 망치를 내려친다.

'원형'의 파괴가 '현실'의 범위에 대한 위협을 은유하기 시작한다면, 이 상황은 걷잡을 수 없는 관념의 소용돌이 속으로 던져지게 된다. 두 사람이 나누는 대화의 진위, 작가의 인성과 발화의 신빙성이 모호하게 표류하는 와중에 '원형'의 파괴를 수행하는 일은 이분법적인 대립을 넘어서는 초월적 소통의 지평을 열어줄 듯하다. '가짜'도 나름대로 독립적인 진실성을 획득할 수 있다.

그러나 그 상징물이 진품이었다는 전제 자체가 관객의 의문에서 자유롭지 못한 상황에서, 이러한 '초월' 자체가 연

극이다. '원형'이 '가짜'라면 파괴 역시 '가짜'다. 결국 그렇다면 파괴 행위의 의미는 불확실의 소용돌이 안에서 무한히 순환하는 유령 같은 잔존감이다.

연극은 이와 같은 '거짓'의 의미화를 격렬하게 진동시키는 수행적 과정이라 할 수 있다. 줄다리기 같은 팽팽한 긴장 상태를 발생시키는 발화 행위. 작용과 반작용으로 성립되는 '대체적 진실'의 뫼비우스 띠 같은 모순적 연속.

로메오 카스텔루치／소치에타스 라파엘로 산치오,
「신의 아들을 바라보는 얼굴의 개념에 대하여」(2011,
사진→)

스캔들을 야기한 이 문제작에서 가장 충격적인 장면은 작품 내내 배경에 버티고 있던 안토넬로 다 메시나의 거대한 예수 초상이 오물을 분사하는 전기톱에 의해 내부로부터 해체되는 마지막 순간이다.

폭력은 단지 무대화된 반달리즘이 아닌, 이미지와 정신의 관계에 대한 질문으로서 깊어진다. 도상 파괴는 연극이 뿌리 깊게 결탁하는 근원적 특질에 대한 과감한 탐구이기도 하다. '재현'에 대한 질문. 소치에타스 라파엘로 산치오의 핵심 멤버인 클라우디아 카스텔루치는 말한다.

'우상파괴(iconoclasm)'는 우리에게 중요한 개념이자
재료다. 플라톤이 예술에 대해 가졌던 것과 흡사한
충격을 경험하기 때문이다. 플라톤에게 광학적 현실은
훼손될 수 없는 이데아의 진실과 비견되는 속임수에

© Klaus Lefebvre

불과했다. 예술은 이 광학적 현실의 속임수를 배제하는 대신 재창출해왔다. 그를 초월하려는 덧없는 노력과 더불어. 하지만 현실의 현상을 추상화하면서 어떻게 현실을 초월하는 일이 가능한 걸까?[80]

니컬러스 리다우트가 말하듯, 진정한 비평적 접근은 무언가를 만드는 데 대한 집중이 아니라 무언가를 가능케 하는 조건들에 대한 숙고로 이루어진다. 재현의 방식을 탐구하며 이루어지는 재현의 거부.

다분히 드라마적인 이 작품은 '똥오줌 못 가리는' 늙은 아버지의 추락을 그린다. 성실한 아들은 인내심을 가지고 똥싼 아버지의 기저귀를 갈아주고 뒤처리해주지만, 자신의 신체에 대한 통제력을 상실한 노인은 줄기차게, 거침없이 배설 활동을 계속한다. 뒤처리가 마무리되면 도돌이표에 휩쓸리듯 바로 또 거듭된다. 오염의 범위는 기저귀를 넘어 휠체어와 소파, 바닥, 식탁, 침대 등으로 점점 번져간다. 아들의 인내와 고뇌도 극에 달한다. 노부의 신체는 분뇨로 얼룩지고, 얼굴은 수치심의 고통으로 일그러진다.

일련의 불청결한 광경은 치밀하고 정교한 기계적 장치의 도움으로 연출된다. 기저귀 내부의 오염이나 밖으로의 분출 등은 그럼직한 타이밍과 모양새로 재현된다. 하지만 분뇨가 극에 달할 무렵, 아버지는 아예 혼합액이 담긴 플라스틱 통을 들고 침대 위를 비롯한 여기저기에 오물을 뿌린다. 순간, 재현의 견고한 속임수는 겉으로 드러난다. 오물통은 재현의 정점에서 그 마술적 힘을 결정적으로 훼손하는 자학적 무기가 된다. 똥은 가증스런 소품으로 전락한다. (똥 따위가 더 낮

은 곳으로 전락하는 게 가능하기는 한 것이다.) 이제 신체 밖으로 노출되는 체액은 거짓의 노출이기도 하다. 더러움의 극치는 모방의 가증스러움으로 대체된다.

거짓 오물은 재현을 거부하는 장치로 작동한다. 오물통은 현실과 재현의 간극을 무효화한다. '그럴듯함'은 스스로를 해체하는 자기 파괴 장치다. 그 폐허 속에서 '실재'가 떠오른다.

카스텔루치가 말하듯, 이미지를 폐기할 때 도래하는 근원적 현실은 "'사유'가 아닌, 반포괄적인 비실재(anti-cosmic irreal)"다.[81] 이미지의 세계에서 '진실'을 도출하는 방식은 이미지를 무조건 파괴하는 것이 아니라 '복원'하는 과정을 경유한다. 리다우트가 말하듯, "잃어버린 경험을 복원하는 것은 상실의 정도를 심화할 뿐이다".[82]

카스텔루치는 단호하다. "우리는 재현을 거부하는 극단이다. 성상 파괴 극단이다."[83]

4 '연극적' 교감의 조건들

관객은 연극 무대에서 벌어지는 일들을 어떻게 인식하고 이해하는가? '연극적' 교감의 방식은 얼마나 다양한가? 그 감각의 방식들은 어떻게 연극을, 무대를 재구축해 왔는가?

연극 무대에서는 그 어떤 일도 일어날 수 있다. 2007년 12월 12일 예술의전당의 『라보엠』 공연 때처럼, 무대 위에서 불이 날 수도 있다. 당시 무대효과를 위해 사용하던 불이 커튼에 옮겨붙던 순간, 무대 상황은 '공연'이 아닌 '현실'이 되었다. 연극과 현실의 경계는 상당히 명료하다. 경계가 침해될 때 특히 그렇다. 불이 언제 재현에서 '현실'로 옮겨붙었는지, 극장을 황급히 빠져나온 관객 모두에게 그 임계점은 명백했다. 임계점이 도래하기 직전까지 불은 모사의 영역에서 타올랐다. 그 경계가 그토록 명백하다면 경계를 규정하는 논리 역시 자명할까? 연극의 임계점은 어떤 장치를 통해 유지될 수 있는 걸까?

20세기의 프로시니엄 무대와 관객이 상호 작용하는 방식은 놀라울 정도로 획일적이다. 특정한 허구적 인격을 내면에 장착한 배우들이 무대에 입장해 발생함 직한 상황을 연기하고 관객이 이에 동화되는 교감 형태는 20세기 연극 무대를 지배해왔다. 21세기에조차 '연극 관람'은 사실적 재현의 헤게모니에서 절대 자유롭지 못하다. 이 책이 종종 사용하는 '연극적'이라는 말 역시 허구적 모사가 장악하고 있다.

20세기의 연출론은 이러한 일률적인 방식을 지탱하고 강화하기 위해 고대에서 역동적인 개념을 빌려왔다. 미메시스(mimesis).

주로 '모방(imitation)'으로 번역되는 '미메시스'는 무대가 현실에 대해 갖는 관계를 설정하고 나아가 관객이 무대에 관계 맺는 방식을 결정하는 개념으로 응용되어왔다. 이는 자연에 대한 예술의 방법론과 관객의 인식론을 횡단하는 이데올로기적 장치였다. 현실을 모사하는 환영성을 옹호하는 입장은 고대 그리스철학, 구체적으로는 플라톤과 아리스토텔레스의 논쟁에서 그 미학적 정통성을 용이하게 가져온다. 미메시스에 대한 논란의 단초를 제공한 『국가』에서 플라톤은 시를 포함한 예술이 '이데아' 대신 눈에 보이는 현상을 '모방'할 수밖에 없음을 지적한다.[84] 신, 장인, 예술가가 각기 만드는 세 종류의 침상을 비교하는 『국가』 10장의 구절이 유명해진 것도 시인을 비롯한 예술가가 자연의 본질에 이르지 못하고 외형만 반복적으로 모방한다는 비판이 주는 자극 때문이었다.

예술을 배제한 플라톤의 엄격함에도 불구하고 고대의 미메시스 담론이 자연주의 전통의 지지대가 될 수 있었던 것은 아리스토텔레스의 수정론이 균형을 이뤘기 때문이다. 아리스토텔레스가 『시학』에서 예술을 인정하는 근거는 예술이 단지 현상에 대해 외형적인 유사함만을 추구함을 넘어 지속적으로 변화하는 자연의 근원을 탐구할 수 있다는 데 있다.[85] 무한한 현실과 경험에서 인식 가능한 지식을 추출할 수 있을 뿐 아니라, 심지어 현실에서는 인식 불가능한 경험적 요소가 예술로 인해 현현할 수 있다는 것. 아리스토텔레스에게 미메시스는 예술만의 방법론적 영역이 아니라 인류 보편적인 지식 탐구의 경로가 된다. 예술 창작은 그러한 보편성에 기반을 두는 근본적인 행위다. 마이클 데이비스는 걷기와 춤추기를

비교해, 아리스토텔레스가 말하는 미메시스의 방법론이 결국 걷기에 상응하는 거친 경험의 영역에서 춤추기와 같이 잉여적인 새로운 형태로 확장하는 행위임을 피력한다.[86] 카타르시스의 미학이 오늘날까지 권능을 갖는 까닭은 미메시스가 거친 현실에서 보편적으로 인식할 수 있는 성질을 추출해내기 때문이다. 18세기 자연주의부터 20세기 사실주의 연극에 이르는 모방의 미학이 정서적 동화를 그토록 당당히 추구했던 것도 카타르시스의 미학에 편승해 외형적 유사성을 모방하는 데 그치지 않는, 자연에 대한 초월적인 지식 구축 가능성을 이상화했기 때문이다. 연극에 고고학적으로 접근하는 학술적 방법론과 20세기 사실주의 연극 무대는 이로써 진한 궁합을 이루게 되었다. 감정 이입, 동화, 동일시 등 '연극적' 교감의 방식들이 집단적인 심리 기제로 미화되며 재현의 무대를 지탱해왔다. 희곡, 배우, 연기 등 오늘날을 지배하는 연극의 구체적인 방법론적 기반은 18세기가 20세기에 전가한 시대 특정적이고 부수적인 효과다.

미메시스는 고대 이후 변신해왔다. 자크 데리다가 말하듯, 그 궤적은 '자연(physis)'에서 (칸트를 전환점으로) '생산'으로 이어졌다. 그 모호한 간극에서 '모방'은 무대 밖 현실에 대한 파생적이고 작위적인 재현 체계로서 연극 무대를 규정하는 개념적 도구로 활용되었다. 그것은 심지어 '원형'에 대척되는 '복제'의 의미를 띄기도 한다. 허구, 모사, 가짜, 환영 등 20세기를 종횡무진 누빈 개념들이 미메시스라는 묵은 단어와 결탁하게 된 것은 근대의 현상이다.

데리다가 텍스트의 의미 작용을 현실에 대한 인용을 초과하는 감각적인 경험으로 재설정하는 것은 이러한 '모방'의

담론적 굴레에서 벗어나기 위함이다. 그가 말하는 미메시스는 원형이 결핍된 텍스트에서 다양한 경로를 통해 의미를 생성하고 유보(defer)시키는 과정이다.[87] 진정한 미메시스는 모방을 타파한다. 차연(différance)이 곧 미메시스의 원칙이며, 이는 역설로서의 미메시스의 기능을 수행적으로 작동시킨다. 무한한 신비와 무의미한 공허 사이에 놓인 모순.

오늘날 고대 철학은 사실주의 연극의 환영적 기반을 지지하기 위해 모호하게 인용되며 시대착오적인 오류가 되고 있다. 연극 연구가 대니얼 랄엄과 같이 미메시스의 의미적 중층을 조명하는 학술은 고대의 미메시스 담론에 대한 학술적 정밀함의 필요성에 힘을 싣는다. 랄엄은 시를 읊으며 발화자의 '나'와 문장 속의 '나'의 간극을 좁히는 언어적 행위로서 미메시스를 파악해, 이를 "주체 자신의 내면에서 타자를 불러일으키는" 신체적이고도 간주체적(inter-subjective)인 과정으로 규정한다.[88] 개인과 개인의 교감을 가능케 하는 보편적인 경로가 고대부터 작동했다는 것이다. 심지어 플라톤에 있어서도 미메시스의 기능은 삶 속에서 타인의 입장을 이해하는 지극히 개인적인 경로로 작동하는 것이었다고 랄엄은 주장한다. 이러한 입장은 테오도어 아도르노와 막스 호르크하이머의 관점에 근거를 둔 것으로, 두 사람은 1944년 출간된 『계몽의 변증법』에서 자연을 정복하려던 계몽주의와 자연과학의 공모에 의해 억압된 인간의 자연에 대한 친화적인 감각으로 미메시스를 재설정한다.[89] 그들이 말하는 미메시스란 "외부 세계에 대한 내면의 순응"이며,[90] 예술이 이를 복원해 계몽주의가 종용해온 자기중심적인 사유에서 벗어나 자연과의 관계를 회복시킬 수 있다는 것이다. 아도르노

와 호르크하이머의 주장이 그러하듯, 랄엄이 미메시스의 근원적 의미를 회복해야 하는 필요성을 부각시키는 것은 '모방'이라는 편협한 틀에서 벗어나 미메시스를 재고해야 함을 전제로 한다.

아리스토텔레스, 그리고 아도르노와 호르크하이머가 드러낸 바와 같이, 미메시스라는 개념의 핵심은 그 개념에 잠재된 의미의 유연한 확장성에 있을지 모른다. 특히 2차 대전 이후 철학은 미메시스의 근원과 함의를 다각적으로 개방해왔다. 플라톤이 말하는 미메시스가 20세기 연극이 표방해온 '모방'과 같은 의미로 파악할 수 있는 것인지도 불분명해졌다. 확실한 것은, 고대 연극의 형태와 기능이 20세기 사실주의 연극과는 매우 달랐으며, 미메시스가 기능하는 당시의 사회적 맥락도 오늘의 자본주의 사회에 상응하지 않으리라는 점이다. 미메시스가 고대의 무대와 삶 속에서 어떤 작용을 했는지 정확하게 파악하기는 어렵겠지만, 적어도 현실을 '있는 그대로' 모사하는 예술의 특정한 방법론이나 스타일과 거리가 있었다는 것만큼은 틀림없다. 그것은 신체와 언어, 이성과 감성을 아우르는 역동적인 교감의 의미로 플라톤의 사유를 흐른다. 고대 그리스철학은 글쓰기가 아니라 공적인 공간에서 목소리를 내는 신체 행위로 발현했음을 상기한다면, 시를 비판하는 플라톤의 저작 자체에도 신체적인 수행성, 그러니까 미메시스가 내포하는 미학적 가능성이 지하수처럼 잠재되어 있음을 고려하지 않을 수 없다. 어쩌면 미메시스에 대한 해석은 그것을 바라보는 각 시대의 사유 체계를 반영할 수밖에 없다. 미메시스라는 말이야말로 그것을 규정하는 관점을 모사하는 셈이다. 낭만주의와 자연주의 전통은 미메시스의 유기

적이고 중층적인 의미를 현실을 대체하는 재현적 체계로 대체했다. 이로써 연극의 전통에 잠재된 미학적 가능성을 평면화했다. 연극의 뿌리는 '모방'에 있지 않다.

멀리 떨어져 있는 익명의 집단에 대해 프로시니엄에서 벌어지고 있는 광경을 '모방'이라는 방식으로만 인식한다면 그처럼 제한적이고 전체주의적인 미학은 없을 것이다. 아니, 모방을 환영으로 축소시킨 이데올로기적인 지향성이 프로시니엄의 발명으로 현현되었다고 해야 하겠다. 그것은 관객의 개체성을 하나의 집단으로 평면화하는 권력을 지닌다. 오늘날 여전히 연극이 의미가 축소된 '모방'의 틀 안에서 극장과 무대를 작동시키고 있음은 분명 경악할 일이다. 이는 감정의 획일적인 동화를 종용하고 주체들의 관계를 형성하는 다양한 잠재적 방식들을 차단한다. '감동'이나 "메시지 전달"이라는 목적의식은 스펙터클의 폭력을 종용한다.

오늘날 중요한 것은 플라톤이나 아리스토텔레스, 혹은 아도르노와 호르크하이머가 말한 미메시스의 근원적 원칙들을 복원하는 일이 아니다. 모방을 넘어 자연을 회복하는 것도 아니다. 우리에게는 무대를 중심으로 펼쳐지는 관계들을 초기화하고 기존의 개념적 설정들에서 벗어나 새로운 관계를 모색하는 일이 필요하다.

미메시스의 퇴색된 의미가 연극을 속박해왔음은 사실이지만, 연극의 시급한 사명은 미메시스의 근본적 의미와 기능을 소환함을 넘어 미메시스 담론에서 스스로를 해방시키는 일이다. 미메시스의 근원을 재고함은 그 단초가 될 수 있을 것이다. 단초는 새로운 가능성의 모색으로 열려야 한다. 21세기 연극은 '모방'뿐 아니라 미메시스의 총체적인 틀로부터도

자유로울 수 있어야 한다. 즉, 연극의 감각은 다양한 경로로 발생해야 한다. 사람과 사람의 새로운 관계. 사람과 예술, 사회와 예술의 새로운 관계. 시어터의 가능성은 개인과 개인의 근본적인 차이, 그리고 그 차이에 대한 본질적인 예우에 있다. 시어터는 사유이자 관계이며, 미학이자 윤리다.

연극의 무대에서는 그 어떤 일도 일어날 수 있다. 관객에게도 마찬가지다.

우메다 데츠야, 「대합실」(2012)

우메다가 활용하는 도구들은 공연장 주변에서 무상으로 채집한 일상적 폐품이다. 빈 페트병, 양철 깡통, 알루미늄 캔, 종이 상자 등.

우메다가 보여주는 행위들은 단순한 과학 실험에 가깝다. 드라이아이스를 작은 플라스틱 통 안에 밀폐하니 잠시 후 뚜껑이 '펑—' 하고 터지고, 깡통에 쌀을 넣어 열을 가하니 '위잉—' 하는 소리가 난다. 천장에 고정된 도르래로 균형을 이룬 물병에서 물이 새어나가게 하니, 반대쪽에 매달려 있던 깡통이 바닥으로 하강한다. 압력, 온도, 무게에 변화를 가하자, 이에 따라 결과가 발생한다. 모두 청각적 '사건'이다. 이 작품은 무엇보다 사운드아트 퍼포먼스인 셈이다.

우메다는 여기저기 돌아다니며 느긋하면서도 정확하게, 분주한 듯 과묵하게 자신의 할 일을 충실히 실행한다. 각기의 작은 사건은 정확한 물리적 법칙에 따라 발생한다. 이 작품의 흥미로운 점은 이러한 국지적 '사운드 이벤트'들이 상호 작용하며 하나의 전체적 구성미를 완성해가지 않고 단발성의 국

지적 사건들로 고립된다는 데 있다. 무대에 거대한 스펙터클이나 완성미 높은 음악적 구조는 발생하지 않는다. 페터 피슐리와 다비트 바이스의 「사물의 작동 방식」(1987)에서처럼 모든 이벤트가 하나의 정교한 연쇄 작용으로 연속되는 것은 절대 아니다. 만화가 루브 골드버그의 과도하게 정교한 장치처럼 연쇄 작용에 의한 의도된 결과로 유머를 발생시키는 것도 아니다. 우메다의 거대 기계는 물리적 전환을 그저 무용성으로 환원하는 일종의 자기 파괴적(auto-destructive) 장치에 가깝다. 물리적 조건의 변화로 긴장감이 발생하고 이는 감각적 자극을 발생시키는 하나의 사건으로 응집되지만, 그 물질과 인식의 긴장은 순식간에 소진된다. 끊임없이 무위 상태로 미끄러지고, 적적한 정적 속에서 우메다는 무심하게 다음 변화를 도모한다. 소기의 목적의식 없이 생성과 소멸이 무심히 순환한다.

　　이러한 변화 과정을 총체적으로 관리하는 우메다의 신체 역시 연출된 작위성을 드러내지 않는다. 그는 그저 작은 사건을 일으키고 그 작은 결과를 방관할 뿐이다. 연주도 연기도 안무도 과학도 아닌 모호함이 그의 존재감을 감돈다. 이 모호함은 여러 물리적 사건의 틈새에서 이 모든 상황의 전체적 맥락과 존재 이유에 대한 인식적 변화를 야기한다. 별 의미 없는 형상은 단순한 과학 데모나 일상을 재발견하는 의미를 넘어 무미하면서도 세밀한 공감각성을 지니게 된다. 우메다의 묵묵하고 심심한 존재감과 여러 감각을 자극하는 각종 화학반응이 만드는 독특한 몽타주 효과는 소박하고도 자연스럽지만, 평이한 지시 작용을 넘어서는 숭고미를 동반한다. '시어터'라고 해야 할까.

플라스틱 통의 뚜껑이 터지거나 깡통에서 소리가 나기 시작하고, 힘의 균형이 전복되어 허공에 매달려 있던 깡통이 땅에 떨어지는 등, 소리의 '발생'은, 그 모든 이벤트는 임계점(critical point)을 넘어서는 변화 과정에 의한 현상이다. 우메다가 독립된 이벤트들을 하나의 완결된 텍스트로 융합하지 않고 고립된 상태로 남겨둠에 따라, 모든 '발생'들의 경계로서 층위가 가시화된다. 연속성을 지닌 변화 과정이 어느 시점을 맞아 지각적으로 인식되는 하나의 결정적 차이를 드러내는 추이는 인식론적 층위에서도 작동한다.

하나의 연속적인 변화 과정에서 어떤 임계적 발생 지점을 지날 때, 평범한 행위는 '예술성'을 띠게 될까?

연극의 '임계점'은 어디인가? 언제 연극이 발생하는가?

이 질문들이 중요한 까닭은 이를 통해 하나의 작품이 '예술성'을 획득하기 때문이 아니라, 이로써 '예술성'을 정의하는 방식을 재고하게 되기 때문이다.

정은영, 「마스터클래스」(2010)

여성 국극의 특성상 배우 이등우의 남역 연기는 작품 밖으로도 엎질러진다. 역시 여성 국극을 다룬 「(오프)스테이지」에서 남역 배우 조영숙이 말하듯, 남성을 연기하기 위해서는 끊임없는 연구와 몰입과 훈련이 필요하고, 그 과정은 일상으로도 이어진다. "어디까지가 연기이고 어디부터가 진짜 모습인지는" 본인도 혼란스러울 판이다. 무대 위 연정이 진정한 연애 감정으로 이어지는 것도 예삿일이다.

「마스터클래스」의 공연 내용은 리허설이다. 리허설은 공

연으로 전람되고, 공연은 리허설로 미끄러진다. 여성 국극 『춘향전』에서 이몽룡이 「사랑가」를 부르는 부분을 실제 배우인 김용숙과 이계순이 연기/연습하고, 이몽룡 역의 '마스터'인 이등우가 김용숙의 연기를 지도한다. 이등우는 '연기 지도'에 몰두하고 있지 않은 상태에서도 '남자'로서의 존재감을 충실하게 발산한다.

> 나는 남자 역할을 많이 했고, 남자를 하던 사람이니까,
> 춤을 춰도 한량무가 다르지. 남자의 끼도 좀 있어야
> 하고, 남성적인 면... 이렇게 볼 때, 좀 뭐... 이렇게
> 서 있어도 좀... 걸음을 움직일 때 이렇게... [...]
> 남자들은 이렇게 걷는 게 좀 어려워. 남자니까. 이런
> 동작이라든지. 뭐 또 뭐... 이렇게 돌았다든지... 이런
> 서 있는 포즈라든지... 그런 것을 연구해야 해.

그가 즐거이 흩날리는 한삼 두루마기 의상은 물론이거니와, 목소리, 말하는 모양, 걷는 모양, 앉는 자세에 이르기까지 일거수일투족이 의심의 여지없이 '남성적'이다. 어설픈 제자를 꾸짖는 목소리와 자태는 특히나 '마초적'이다. 이는 물론 '연구'에 의한 결과다. '연기'다. '연기'를 선보이는 모습은 실제 리허설에서 이등우가 취하는 태도이니 '진정한' 현실이라 볼 수 있을까, 아니면 그렇다 하더라도 실제 리허설 모습을 지금 무대화하고 있으니 이 역시 이중 연기라 봐야 할까. 아니, 실제 수업에서도 이등우의 자태와 행동이 그러한지, 아니면 「마스터클래스」라는 실제 공연 상황이 연습 속의 일상적 모습을 연극적 행위로 어느 정도 각색한 것인지조차 불분명하다.

'수업'이라는 설정은 이러한 양가성을 증폭하는 묘한 진동체다. 어디까지가 '연기'이고 어디부터가 '진짜'일까? 이 질문은 이등우뿐 아니라 제자 '역할'을 맡은 김용숙에게도 전가된다. '마스터'가 아닌 김용숙의 딜레마는 '마스터'에 가까워지면 안 된다는 점에 있다. 「마스터클래스」의 반복되는 공연을 위해 어느 선에서는 '미숙함'을 꾸준히 유지해야 한다. 그가 '이몽룡'으로서 완숙해지면 이 '명인 수업'의 필요성은 없어진다. 김용숙의 미숙함은 우리에게 의도적으로 전람하는 '연기'이기도 하다. 즉, 「마스터클래스」라는 공연을 유지하기 위한 전제다. 그렇다면 그의 모든 행동에서 어디까지가 '연기'이고 어디부터가 '진짜'인가? 김용숙의 수업 속 '연기'는 얼마나 '진정한' 연기일까? '연기 수업'이라는 제목은 하나의 작위적 상황에 대한 설정이기도 하다. 이 기묘한 미장아빔은 지시체와 실체의 간극을 무의미하게 만든다. "연극은 무엇인가?(What is theatre?)"라는 질문은 "연극은 언제 성립되는가?(When is theatre?)"로 적절하게 치환된다.

'진짜 질문'은, '연기'와 '진짜 모습'의 기준이 무엇인가이다. 여성 국극은 '남성'과 '여성'의 경계를 교란해 '현실'과 '복제'의 간극을 꾸준히 허물어낸다. 그 모호함은 「마스터클래스」에도 고스란히 적용된다. 그 모호함을 작동시키는 노련함의 극치가 곧 '명인의 수준(master class)'이다. '시어터'는 이러한 진동을 발생시키는 이벤트다.

미래 예술

제롬 벨·극단 호라, 「장애 극장」(2012, 다음 장 사진)

「장애 극장」에 출연하는 배우들 열두 명은 차례로 등장해 자신을 소개하면서 하나의 공통점을 드러낸다. 그 공통점이란, 학습 장애를 겪고 있다는 것이다. 이들은 돌아가며 일상과 생각을 공유한다. 스스로에 대한 생각을 솔직하게 털어놓으며 눈물을 흘리기도 하고, 자신감 넘치게 상상의 세계를 펼치기도 한다. 종류와 정도에는 차이가 있는 듯하지만, 이들의 '비정상성'에 대해 정확한 '판단'을 할 근거는 주어지지 않는다. 스스로 드러내는 각자의 모습은 부자연스럽기도 하고 어줍기도 하다. 어린아이 같은 미숙함이나 광인 같은 횡설수설도 나타난다.

　이는 관객에게 일종의 '불편함'과 '난처함'으로 전가되기도 한다. '정상'이라고들 일컫는 편의상의 기준에서 벗어나려 해도 '정상'과 '비정상'을 가르는 이분법적 규범 자체에서는 자유롭지 못할 수 있다. 불편함을 떨군 편견 없는 시선조차 어쩌면 무대 위의 '그들'을 자유롭게 할 수 없을지 모른다. 한 배우는 어린 여동생이 이 연극이 '괴물 쇼(freak show)' 같다고 울음을 터뜨린 기억을 떠올리며 본인들의 자연스런 행동만으로 선입견을 넘어서기는 어려움을 실토한다. 어떤 정치적 올바름으로도 방어할 수 없는 부조리함이 객석을 전염시킨다. 그것은 기필코 어떤 신체라도 타자화하고 마는 무대의 본연적 부조리일지도 모른다.

　'정상'이란 무엇일까? 이들을 바라보기가 쉽지 않다고 느낀다면, 그 까닭은 무엇인가? 그것은 '정상'을 규정하는 사

© R.B

미래 예술

회적 합의의 폭력인가? 아니면 그에 순응해온 나의 편협함인가? 그도 아니라면, '정상성'이라는 이데올로기를 거부하려는 나의 항변이 도리어 책무를 가중하는 것인가? 아니면, 이 압박의 실체는 '항변할 수 없음'인가? 벨의 말대로, 정신장애자에 대한 사회적 담론이 철저하게 부재하기 때문에 '정상인'들은 이들을 어떻게 대해야 하는지조차 학습받은 바가 없다.

때로는 그들의 '비정상적' 발상 속에서 천재성이 번득이기도 한다. 도대체 이들의 지성은 인간에 대해, 우주에 대해 무엇을 말하고 있는가? 나에 대해 무엇을 말하고 있는가? 관객이 타협해야 하는 것은 자신이 배우보다 지적으로 우월하다는 사실이 아니라 그렇게 전제하는 자신의 태도 자체다. 이러한 복잡하고 불순한 불확실성 속에서 확실해질 수 있는 한 가지 사실, 그것은 '알 수 없음'이다. '장애'를 겪고 있는 이들은 우리 자신, 관객이다. 그러므로 '장애 관객'에게 점유된 극장은 '장애 극장'일 수밖에 없다. 사물의 불가지성이야말로 우리를 가장 불편하게 만든다.

배우들의 연기에 한 가지 진실이 있다면, 그들이 훈련된 만큼 정확히 연기하고 있다는 사실이다. '다큐멘터리 연극'으로서 펼쳐지는 이들의 발화는 정교한 연출에 따라 실행되는 '드라마'다. 이들은 누가 뭐래도 '배우'다. 그들은 관객이 투사하는 그들의 모습을 연기한다.

곧, 우리가 관객으로서 갖는 모든 정서적 체험 역시 '연극'이다. 배우들의 '장애' 상태에 대한 일말의 감상적 연민이나 그들의 특출한 능력에 대한 '진정한' 감탄은 물론이거니와, 이 모든 상황에 대한 '불편함'마저도, 연극적 장치의 내부에서 발생하는 효과다. '진정한 소통'이란 발생하지 않는다. 아

니 진정성을 판단할 수 있는 관객의 척도가 폐제된다. '내재성'의 불가능함이 노출된다.

그러니까, 무대 위의 모든 정서적 자극이 '진정'하다고 믿는 모든 순간은 '장애'에 불과하다. 이 '장애 연극(disabled theatre)'의 장애란, 연극적 장애(theatrical disability)다. '연극'의 본질로서 장애. 인간의 본질로서 장애. '장애 개념(disabled notion)'으로서 '장애'.

'극장'은 소통에 대해 특정한 태도를 형성하는 특이한 공간이다.

"난 다운증후군 환자예요. 그 사실이 슬퍼요."

배우 중 한 명인 줄리아 호이저만은 자신을 소개하면서 눈물을 훔친다. 다큐멘터리 연극의 배우가 흘리는 눈물이 재현 연극의 배우가 흘리는 눈물보다 진정하다는 기준은 더 이상 유효하지 않다. '현실'과 '복제'의 구분은 일상과 무대의 공간적 분리와 더 이상 안정적 쌍을 이루지 않는다. 시어터의 격한 진동은 정서적 충격을 도리어 증폭한다. 그 가속도로 인해 진동 역시 더욱 격렬해진다.

리미니 프로토콜, 「100% 베를린」(2008, 사진→)

하나의 도시를 통째로 알 수는 없다. 도시를 조망하는 방법 중 하나는, 인구 분포 통계로 도시를 파악하는 것이다. 「100% 베를린」은 '도시 전체를 무대에 올린다'. 통계적 분포에 따라 베를린 시민을 3만 4천분의 1 스케일로 축소, 100명의 '시민 대표'들로 '도시'를 나타낸다. 이들은 베를린 전체 인구의 성, 연령, 고향, 국적, 거주지 분포도를 그대로 반영한다. 이를테

미래 예술

「100% 베를린」의 광주 버전,
「100% 광주」 공연 장면,
국립아시아문화전당 예술극장,
2014. 사진 제공: 국립아시아
문화전당 예술극장

면 100명 중 24명은 베를린에서 태어나지 않은 24퍼센트의 베를린 거주자를 '대표'한다. (제목은 한 도시의 '완벽한 순도 재현'이 아닌 '통계적 재현'을 의미한다.)

퍼포머 100명이 다섯 개 범주에서 인구통계에 따른 분포를 정확히 나타내기 위해서는 캐스팅이 중요했다. 하지만 리미니 프로토콜이 직접 캐스팅한 배우는 한 명뿐이었다. 최초로 선택된 한 명은 지인들 중 한 사람을 추천하고 이렇게 합류한 사람은 그다음 참여자를 추천하는 식으로 릴레이 캐스팅이 이루어졌다. 물론 범주에 부합하는 인물로 선택해야 했다. 이 과정이 진행되면서 캐스팅될 수 있는 유형은 점점 좁혀졌다. 아직 채워지지 않은 범주들을 한꺼번에 충족하는 사람을 주변에서 찾기란 갈수록 어려워졌다.

100명은 무대에 차례로 등장해 간단하게 자기소개를 한다. 천천히 계속 돌아가는 회전무대의 가장자리를 따라 큰 원을 그리며 자신들을 나열한다. 취미나 직업을 간단히 소개하거나, 개성을 함축하는 물건을 들고 나오기도 한다.

이미 다섯 범주에 따라 분류된 100명은 추가되는 다른 범주에 의해 수시로 갈라진다. 참여자 중 한 사람이 무대 앞에 나서 일련의 분류 기준들을 질문처럼 던진다. 여기에는 연출가의 의도에 의해 정해진 기준들과 더불어 참여자들이 워크숍에서 제안한 기준들이 포함된다.

"사형 제도에 찬성하는 사람."

"외국인을 싫어하는 사람."

"폭력적인 범죄에 희생된 적이 있는 사람."

"대마초를 피운 적이 있는 사람."

"감옥에 간 적이 있는 사람."

각 기준에 해당하는 참여자들은 조명에 의해 구획된 구역으로 모여든다. 언어는 움직임의 동기가 되는 일종의 안무적 장치이자 드라마투르기의 방법론으로 작동한다. 끊임없는 집단 패턴의 변화는 도시의 역동성을 대변하기 시작한다.

물론 갈수록 축적되는 양적 통계자료를 바탕으로 각 범주가 만드는 패턴을 관망한다고 해도, '베를린'이라는 도시에 대한 이해가 깊어지지는 않는다. 이 무대에서 나이는 "숫자에 불과하다". 거주지나 고향, 수입 등도 마찬가지다. 도시는 개인의 개별성으로 이루어지면서도 이를 통계적 사실로 평면화하는 하나의 거대 실체다.

무대 위의 신체 역시 분포를 나타내는 숫자로서만 존재하는 표상으로 평면화된다. 그러면서도 이러한 평면성에서 인물에 대한 문학적 디테일이 미묘하고도 냉철하게 생성된다. 간단한 위치 이동은 그 사람의 특징을 나타내는 '인물소(character trait)'가 된다. 무대 위의 지극히 단선적인 위치 선정이 문학적 인물 묘사를 대신한다. 행동은 산술로 대체된다. 공간적 패턴이 누적되면서 좀 더 눈에 띄는 인물이 생기기도 한다. 이를테면 매우 적은 사람들이 해당되는 '감옥에 간 적이 있다'는 인물소는 다른 범주보다 관심을 끌 수 있다. 다른 특질들과의 상호작용이 부각되기도 한다. 감옥에 간 적이 있다고 대답한 사람이 사형 제도에 찬성한다고 대답한다면, 그 사람의 가치관과 삶의 경험은 여러 가지 상상을 불러일으키게 된다. 계속되는 일련의 질문들은 특정 인물들의 심리적 지형도를 그려나가며 진행된다. 이는 정보를 축적하는

동시에 공백을 만드는 역설적 장치다. 관객에게 주어지지 않는 대답의 맥락은 곧 관객의 상상으로 촉발되고 변형되는 서사적 디테일이기도 하다.

결국 우리는 '개인'에 대해 얼마나 깊이 안다고 말할 수 있을까?

이는 사실 이 작품뿐 아니라 모든 연극에 적용되는 질문이다. 재현 연극은 인물의 행위, 말 등으로 인물소를 형성하는 과정이며, 이는 매우 작위적이다. 「100% 베를린」은 인물소가 구성되고 연극적 소통이 이루어지는 과정에 대한 비평적 담론의 장이기도 하다.

연극적 구성에 대한 성찰은 사회에 대한 통찰과 중첩된다. 외국인 혐오증을 노골적으로 드러내는 참여자 바로 옆에는 시민의 4퍼센트를 나타내는 터키인들이 서 있고, 그 긴장감은 허구가 아니다. 현실 속에 잠재되어 있는 사회적 역학을 무대는 구체적으로 가시화하고 있다.

'시어터'는 연출된 '재현'과 실재의 '현현' 사이에서 진동하는 발생적 현실이다.

오카다 도시키, 「야구에 축복을」 (2015, 사진→)[91]

오카다 도시키의 다섯 번째 연출작이자 최초로 한국 기관과 공동 제작한 「야구에 축복을」은 일본과 한국을 묶는 하나의 주제에 집중한다. 두 나라를 관통하는 열정의 대상, 야구다.

배우 네 명이 우연처럼 슬그머니 무대에 나와 슬렁슬렁 야구 얘기를 이어간다. 그들의 정체성 자체가 야구로 규정된다. 야구에 통달한 달인, 야구의 규칙조차 모르는 젊은 여성,

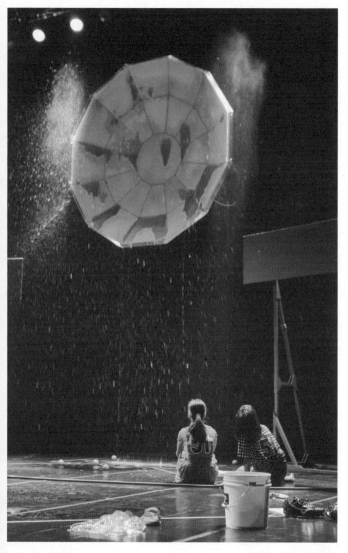

사진 제공: 국립아시아문화전당 예술극장

연극

(어린 시절 야구에 대한 나쁜 기억 때문에) 야구를 별로 좋아하지 않는 남성 등, 누구든 만나봤음 직한 보편적인 인물상이다. 두 나라 모두에서.

그들의 얘기는 온통 야구, 야구뿐이다. 야구에 대해 질문하고 사색하고 정의 내린다. 규칙에 대한 사소한 호기심부터 열렬한 야구광이었던 아버지에 대한 기억, 두 나라의 메이저리거들에 대한 경쟁적인 논평, 그리고 야구에 투영하는 깊은 인생철학에 이르기까지, 세상 자체가 야구다. 역사 속 명경기에 대한 추억담이 꽃필 무렵이면, 관객은 공적 기억의 미끼를 물고 야구 우주 속에 깊숙이 들어와 있다.

놀랍게도, 아니 당연하게도, 배우들이 지니는 지식의 깊이에 따라 순식간에 권력관계가 만들어진다. 야구를 잘 모르는 젊은 여성이 규칙에 관해 질문을 던지면 이를 설명하는 남자의 어깨는 우월감으로 들썩인다. 주변에서 직간접적으로 한번쯤 접해봤음직한 풍속도다. 야구로 인생관을 구축한, 아니, 아예 삶 자체를 구축한 열혈 '야구빠'는 자연스레 모두 위에 군림한다.

야구를 관계의 기반으로 설정하는 까닭은 지식의 먹이사슬 꼭대기에 자리한 절대적 권력을 설정하기 위해서다. 야구의 종주국, '미국'. 우연이 아니게도 미국은 두 나라의 국제 관계를 결정하는 절대적 권력이다. 야구는 투박한 맥거핀이 되어 무대를 정치적 현실로 이양한다. '야구 연극'은 곧 세 나라의 관계를 직시하는 정치 연극이 된다. 공연 중 배우들이 공표하듯, 무대는 무대 밖 현실에 대한 알레고리다. '현실의 상응'.

알레고리로서 무대는 기묘한 경로를 통해 현실에 잠재

미래 예술

된 문제들을 노출한다. 공연 내내 두 나라 배우들이 줄곧 각기 모국어를 사용하면서 통역 없이 서로의 말을 이해할 때만 해도 현실의 문제는 잠자고 있다. (이 작품이 공연되기 두 달 전 한국에서 초연된) 히라타 오리자와 성기웅의 「신모험왕」[92] 속 '사실주의'적인 무대에서만 하더라도, 두 나라 배우들의 발화는 서로 이해될 수 없는 각자의 언어로 남았다. 현실 속 소통의 벽은 무대에서도 벽이었고, 이는 현실의 문제를 직시하는 단초로 작용했다. 반면, 오카다의 무대는 이 벽을 무시한 채 시작된다. 국적이 섞인 배우들은 서로를 이해하는 데 아무런 어려움이 없는 것처럼 행동한다. 물론 배우들은 각자의 언어적 세계에 갇혀 있다. '소통'은 허상이다. '무대'는 기만이다. 자막을 통해 두 나라말을 모두 전달받는 관객이 거짓을 묵인해줄 뿐이다. 아니, 망각할 뿐이다. 그 기만은 어느 순간 갑작스레 한 익살스런 대사로 민낯을 드러낸다.

"그러니까... 넌 일본인 캐릭터인 거였어?"

줄곧 한국어로 '자이언츠'를 예찬하던 한국 배우(이윤재)의 회상이 어느 순간 요미우리 자이언츠에 대한 것이었음이 드러났다.[93] 봉합은 풀어지고, 현실과 무대의 관계에 대한 신뢰는 무너진다. 무대는 '현실'이 아니다. '소통의 벽'은 어느 순간에건 무대를 삼키고 의식의 뒤통수를 후려친다. 거대한 '불가능'의 덩어리가 환상을 초과해 무대를 도취시킨다. 여자 일곱이 살고 있는 마을을 둘러싼 소문과 그에 따른 변화를 다룬 오카다 도시키의 「현위치」에서 무대를 휘감는 재난의 기시감처럼.[94] 거역할 수 없는 부조리처럼. 이 부조리조차 알레고리인 걸까? 아니, 이 무대가 알레고리라는 배우의 선언조차 불신할 수밖에 없을까?

연극

오카다의 작품에서 무대와 현실의 관계는 얼핏 표면에 비춰지는 것처럼 단순치 않다. 후쿠시마 재난 이후, 무대는 그 자체로서 스스로에 대한 질문이 되었다. 재난은 국가와 개인의 관계, 사회와 예술의 관계에 대한 통념을 송두리째 뒤흔들었다. 오카다는 하나의 필연에 직면했다. 무대라는 장치를 초기화하는 것. 이전 작품이 일상적 단상의 관찰이자 (오카다의 표현대로) '아카이빙'이었다면, 후쿠시마 사태는 관찰과 아카이빙의 대상인 현실뿐 아니라 행위 자체에 질문을 가했다.[95] 단지 현실과 무대의 관계에 변화를 가한 게 아니라 관계 자체를 의문시했다.

　　재현 체계로서의 무대를 보다 입체화하기 위한 연장선에서, 「야구에 축복을」은 오카다가 과감히 맞선 또 하나의 중요한 전환점이다. 위기에 대한 반응으로서 오카다의 방법론에 총체적인 변화를 가져온 「현위치」가 안무된 일상 속의 무심한 동작들을 제거하고 현실과 무대의 직접적인 상응을 모색했다면, 「야구에 축복을」은 그러한 상응 관계에 대한 질문을 던져 한 꺼풀 더 밖으로 관점을 이동시킨다. 그 어떤 전작보다 '드라마'에 충실했던 「현위치」가 역사와 사회를 허구로 역설했다면, 이번에는 무대와 현실 간의 보다 직접적인 통로를 뚫는다. 무대 밖의 현실을 관통하기 위해, 알레고리를 탈피하기 위해, 무대 언어는 직설을 취한다.

　　"지금까지는 현실에 대한 알레고리였고요, 지금부터는 상응하는 현실이 없는 무대만의 상황이에요."

　　야구 규칙을 하나둘씩 익혀가던 여자 배우(위성희)는 그렇게 돌연, 허하게, 무심코, '현실'로부터 독립을 선언한다. 이는 미국이라는 '우산'으로부터의 독립 선언이기도 하다. 야

구 담론에 휩쓸리지도 않고 미국에 대한 동경에 동참하지도 않겠다니. 게임을 더 이상 하지 않겠다는 의지. '연극'을 그만 두겠다는 의지. 냉담하게 내뱉는 대사는 선언에 가깝다. 시선은 객석을 향해 뻗어 있다. 알레고리의 종언이랄까. 이데올로기의 종언이랄까. 배우의 봉합이 풀어진 마당에, 그의 말을 어디까지 신뢰할 수 있을까.

"저는 언젠가는 무대 상황이 현실이 될 수 있다고 믿어요."

정말 가능할까? 이 말은 다른 대사들과는 달리 실현 가능성이 있는 말일까? 연극은 모사에 머물지 않고 현실로, 역사로 이어질 수 있을까? 변화의 단초가 될 수 있을까?

'우산 밖'으로 벗어나겠다는 그의 단호한 의지는 이치로, 아니 (유튜브에서 이치로를 흉내 내 유명해진) '니치로'를 모사하는 야구 달인(네지 피진)의 괴팍한 물세례와 충돌한다. 야구 마스터의 명령은 '행동'을 억제한다. "상상하라."

'우산'이라는 은유적 재현체에서, '상상'의 차원에서 벗어나겠다는 즉각적 의지는 니치로/네지 피진이 집행하는 '재현'의 굴레에 갇히고 만다. 재현의 이데올로기와 행동의 저항이 벌이는 대결은 결코 희망적인 결과로 이어지지 않는다. 제4의 벽을 뚫는 직설은 '드라마'로 축소되고 만다. 무대를 벗어난 새로운 현실을 향한 의지는 허구로부터 스스로를 해방하는 데 실패한다. 그것이 '미국'의 권력이고, '무대'의 권능이다. 성공을 축하하는 순간처럼 '연극적'인 허구도 없다.

탈출구 없는 미로에서 피어날 수 있는 하나의 희망, 그것은 무대의 물성에 대한 공략이다. 다카미네 다다스가 디자인한 무대 뒷벽의 묘묘한 상징은 말의 향연을 무대의 즉각적인 물성으로 전환하겠다는 듯 천천히 녹아내린다. 줄곧 견고하

연극 131

게 굳어 있던 하얀 상징이 저항자의 물세례 반격을 맞고 바닥으로 흘러내린다. 물과 흰 반죽이 뒤범벅된다. 의미 없는 물성이 재현 체계의 언어적 차원에서 무대의 생경한 아우라 속으로 무너져 내린다. 야구의 종언일까. 권력의 종언일까. 상징의 종언일까. 그렇게 해독하는 순간 물론 우리는 다시 알레고리 속으로 들어와 있다. 무대라는 알레고리. 비관은 현실을 바꿀 수 있는 실질적 단초가 될 수 있을까? 그나마 사치처럼 허용되는 모순과 역설은 위안일까, 전략일까?

연극에서는 의미와 행동의 여러 층위가 순환하고 변화한다. 우리는, 관객은, 그 변동의 궤적들을 직면하고 감지하고, 그 변동의 필요성과 타협해야 한다. 무대라는 미로에서.

스핑크스 앞에서 질문은 도리어 관객이 해야 한다. 그게 혼탁함 속의 유일한 진실이다. 이는 연극의 기능이기도 하다.

오카다가 무대에서 연출하는 것은 결국 배우의 동선이나 미장센이 아니라 질문의 깊은 층위다. 「야구에 축복을」은 우리가 야구를, 아니 '연극'을 어떻게 받아들여야 하는지 질문하는 연극이다. 연극을 환기시키는 연극이다. '우산 밖'의 여자 배우가 소심하게 읊조리듯, '희망'은 미로에서 위태롭게 빛난다. 질문은 무기다.

춤이란 무엇인가?

춤(dance)이란 무엇인가?

본질을 묻는 스핑크스 앞에서 질문의 의도에 충실하려는 경직된 의지는 문득 딴전의 여유에 빠진다. 타당한 일탈이다. 이 질문의 첨예함을 흐트러뜨리는 것은, 예술의 영역들이 다차원적인 역동성으로 시시각각 변화를 일으키는 오늘날, 한 특정한 영역의 '본질'을 탐색하는 것이 얼마나 유효한가에 대한 회의감이다. 미끼를 향했던 속도 에너지는 미끼의 태생적 근거와 그 작동 방식에 대한 총체적인 의문이 낚아챈다.

이 질문이 왜 앞에 나타났을까? 이 질문이 요구하는 바는 분명 달갑지 않다. 질문 자체에 대한 질문으로 역습을 모색한다. 그럼에도 불구하고 질문은 여전히 스스로 유효성을 고집한다. 유령처럼.

춤이란 무엇인가?

본질을 탐색하는 것이 하나의 사유 방식이라면, 그 맥락을 둘러보는 것은 또 다른 방식이다. 결국 이 챕터를 시작하는 하나의 질문은 두 가지 사유 방식을 불러들인다. 둘은 메타적 성찰을 합작한다. 바로 춤이 필요로 하는 메타적 성찰.

본질에 대한 질문은 예술을 사유하는 방법론 중 하나다. 모더니즘 예술 담론이 작동해온 방식이다. 그것은 분명 '무용'의 사상적 기원이다. 예술로서 무용의 태생적 기반은 모더니즘이다. 21세기를 사로잡는 20세기의 유령.

"무용의 본질은 무엇인가?"

1925년, 『전통 무용의 정신』에서 앙드레 레빈슨이 던지는 질문은 가히 '본질'적이다.[1] '본질' 탐색하기는 춤을 추는 인간의 보편적인 행위가 '예술'로 다시 태어나기 위한 도약의

방식이었다. 모더니즘의 세례는 질문 그 자체다. 본질을 묻는 문장은 '본질'이 무엇인지에 대한 총체적 이해를 약속하기도 전에 이미 그 자체로서 모더니즘의 영역으로 본질을 재편성한다. 모더니즘의 자기 질문은 수행 언어였다. 예술로서 무용의 태생적 비밀은 모더니즘 그 자체. 20세기 들어 예술의 새로운 정립과 구분을 도모한 모더니즘의 파장이 무용에까지 번진 것이다. 모더니즘의 사유 방식은 각 예술 영역의 고유한 특징을 구분하는 것이었다. 이는 다른 예술 형태와 공통되는 부분들을 배제하는 식으로 진행되었다.

미국 '모던 댄스'의 이론적 초석으로 여겨지는 1933년의 글 「모던 댄스의 특징들」에서 존 마틴은 자가적이고 자기 독립적인 '본질(substance)'을 모던 댄스의 기본 조건으로 삼으면서 '운동학(kinetics)'의 순수한 즉물성에 주목한다.[2] 이는 다른 매체가 갖지 못하는 모던 댄스만의 특성으로서 그가 '메타운동성(metakinetics)'이라 부르는 비물질적 차원을 이야기하기 위함이다. 움직임이 단순히 자연 속에서의 물리적 변화로 머물지 않고 인간의 내적 상태와 연계되어야 예술로 성립된다는 것. 춤은 직간접적으로 무언가의 '표현'이어야 한다. 마틴이 모더니즘의 특징 중 또 하나로 전통으로부터의 끊임없는 탈피를 추가할 때에도, 심리와 동작의 연계성, 근육의 긴장과 이완에 따르는 역동성만큼은 무용만의 각별한 성역으로 보호한다.

레빈슨과 마틴은 예술로의 도약을 위한 발판으로 '형식(form)'을 앞세운다. '형식'은 모더니즘으로 입성하기 위한 패스워드였다. '춤'이 예술로 다시 태어나기 위한 조건이자, 매개이자, 슬로건이자, 무기였다. 레빈슨에 따르면, 형식은

사건이나 의미를 전달하는 감정 표현이나 순수한 추상 동작으로 나뉜 서구 무용의 역사에서 벗어나는 제3의 궤적이다.[3] 형식 담론은 곧 독립 선언이었다. 문학과 연극으로부터. 발레로부터. 전통주의(academicism)로부터. '모던 댄스'는 수행 언어로서 잉태되었다. 이후 '형식'은 모던 댄스의 독립을 보장하는 발상적 매개이자 주술적 도구로서 뿌리를 내렸다. 형식은 매체의 본질에 대한 최소한의 성찰의 끈이었다. 머스 커닝엄이 동작의 규범을 과감히 변형시키면서도 '형식'을 추구한 것은 무용이 동시대 예술의 궤적에 머물기 위한 조건을 이행한 바다.

무용사에서 '형식'의 활약상은 놀랍다. 형식이 가진 수행적 권능은 몸동작의 '형태'와 그것이 만들어가는 총체적인 '구성'적 질서를 모두 가리킬 수 있는 언어적 유연함에 있다. '운동학'을 '순수 예술'로 재포장하는 무용만의 고유한 노하우가 축적될 수 있었던 것은 '형식'이라는 개념의 멀티플 레이어로서의 역할 덕분이라 해도 과언이 아니다. 덕분에, 몸을 움직이는 즉각적인 행위의 예술성을 지탱하는 형식주의 논리 속에 늘 '몸'이라는 즉물적인 무기를 간직할 수 있었다.

'형식'이라는 매개는 마술적 주술이자 개념적 함정이기도 했다. '형식'은 춤에 대한 고민을 무대의 조형성으로 제한하는 규범적 역할을 맡아왔다. 레빈슨이 '형식'이라는 개념을 활용하게 된 경위가 애초 러시아 발레를 예찬하는 와중이었다는 사실은 의미심장하다. 태생적으로 모더니즘과 무관한 개념이 '모던 댄스'의 역사를 종횡무진하기에 이른 것은 그 개념적 정통성이 매우 포괄적인 의미의 조형성에 있음을 방증한다. 그것은 무용의 본질에 대한 사유를 조형성을 갖춘

극장의 무대로 환원시키는 매개로 작용했다. 일종의 맥거핀이랄까. 존 마틴이 인정하듯, 형식은 다분히 '신비주의적'이다. "'순수한' 형식은 '순수한' 크기라든가 '순수한' 무게와 같이 환상적 개념이며, 자연에 존재하지 않는 것처럼 예술에도 존재할 수 없는 것이다. [...] 형식의 목적은 재료를 형태화시켜 그것이 구체적 기능을 하도록 하는 것이다."[4]

모던 댄스의 역사는 다양한 '형식'의 역사가 되었고, 형식을 만드는 것은 그 기능에 대한 비판적 사유에 항상 앞서 왔다. '모던 댄스'의 역사에서 발레를 위시한 '전통'으로부터의 탈피는 꾸준히 이루어졌지만, 춤을 추어야 하는 필요성, 춤의 심리적, 사회적, 역사적 역학에 대한 질문은 늘 '형식'으로 보호되는 조형성 안에 밀폐되었다. 본질에 대한 모색은 형식을 넘지 않았다. '전통'으로부터의 탈피는 다른 식으로 춤을 추기 위한 명분이었다. 이본 레이너가 '형식'으로서의 무용을 거부한 것 역시 무대의 조형성에 갇혀버린 무용의 담론을 보다 '본질'적인 모더니즘의 질문으로 초기화하고자 함이었다.[5]

'형식'의 릴레이로 이어진 '모던 댄스'는 광범위한 울타리다. 1920년대에는 마리 비그만, 루돌프 폰 라반, 이사도라 덩컨, 바츨라프 니진스키, 안나 파블로바 등을 포함하는 매우 다양한 안무가, 작품군, 스타일, 학파가 '모던'이라는 이름으로 소개되고 거론되었다. 이들은 모두 발레라는 특수한 방법론에 대한 반향으로 스스로를 규정했으며, '모던'은 곧 전통에 대한 태도로서 구분되었다. 반향이라는 태도는 도리어 전통에 대한 의존적인 모델로서 '모던'을 제한할 뿐, 응집된 사유의

미래 예술

체계를 만들어가는 데 어려움을 겪었다. 심지어 1933년 이후 독일 여론은 '모던 댄스'를 독일에 특정한 댄스로 규정하며 국수적인 관점을 굳히기까지 했다. '모던 댄스'의 중추를 만든 마사 그레이엄에 이르러서는 '1960년대'와 '미국'이라는 시공간으로 '모던'이 국한되기에 이른다. 무용 이론가 샐리 베인스에 따르면, 그레이엄이 이끈 '모던 댄스'는 1950년대까지 특정한 '스타일'이 되어 있었다.[6] 노리코시 다카오가 그레이엄 '스타일'의 가장 핵심적인 특징으로 꼽는 "감정을 극적으로 표현"[7]함은 본질에 대한 '모더니즘'의 탐색 및 그로 인해 파생된 안건들, 이를테면 모사와 환영성에 대한 문제 제기 등과는 거리가 멀다. '모던 댄스'의 일관된 형식과 기준은 여전히 '학파'를 형성하는 것이었으며, 그 역사적 변화는 최근까지 다양한 스타일에 대한 계보학으로 파악되고 있다. 매체 그 자체를 비판적으로 재고하는 메타철학의 방법론보다는 여전히 "음악에 맞추어 춤을 추는 행위"로서 '모던 댄스'가 인식되는 것이 사실이다. 음악으로부터의 독립조차 최근까지 이루어지지 않은 것이다. 춤은 음악에서 잉태되었다는 이사도라 덩컨의 바그너 예찬론은 '모던'의 태생이자 현주소를 대변한다.[8]

　　모던 댄스의 교육적 모델 역시 전통과 다르지 않은 견고한 도제 시스템에 의존했음은 우연이 아니다. '모던 댄스' 전공생 대부분이 춤을 능동적으로 탐색하는 태도 대신 스승의 몸동작을 배운다. 춤을 스스로 개발하는 작업은 (마스터의) 작품의 조형미를 위한 부품으로서의 역할 속에서만 이루어진다. '모던 댄스'는 왜 다른 춤을 추어야 하는지, 춤을 왜 추어야 하는지에 대한 냉철한 자기비판을 원동력으로 삼지 않

았다. 모던 댄스의 작동 방식에 "각자의 춤을 추라"는 이사도라 덩컨의 슬로건은 이미 무색해져 있다.

마이클 헉슬리가 '모던'이라는 말이 '당시의 시대'라는 의미를 나타낼 뿐 일관된 사상이나 태도를 응집하는 말이 아니었다고까지 거침없이 말한 것은 '모더니즘'과 '모던 댄스'의 평행한 궤적을 말해준다.[9] 물론 이러한 개념적 어긋남은 '모더니즘'을 시각 미술 중심으로 규정할 때 두드러진다. 무용만의 '모더니즘'을 추구하고 규정하는 담론적 과정에 주시할 필요성은 분명히 있다. 하지만 문제는 무용에서 '모더니즘'의 담론은 늘 혼란스러웠다는 점에 있다.

개념의 혼란은 도미노처럼 이어졌다. 베인스가 지적하듯, 1970년대에 무용계에서 사용되기 시작한 '포스트모던 무용'이라는 개념은 공교롭게도 다른 예술 영역에서는 '모더니즘'의 핵심으로 여겨졌던 특징들을 갖는 것이었다.[10] 무용에서 말하는 '탈모던'적 성향은 '모더니즘'에 대한 반향과는 거리가 멀다는 것이다. 다른 예술 영역에서 일컬어지는 '포스트모더니즘'의 특징, 이를테면 다른 작품을 인용하거나 차용해 작가의 고유성이나 독창성에 대한 문제를 제기하는 무용 작품의 사례는 극히 드물었을 뿐 아니라, 드문 와중에서도 그러한 작품은 정작 무용계 내에서 '포스트모더니즘'의 사례로 여겨지지도 않았다.[11] 이본 레이너가 1960년대에 스스로의 작품을 '포스트모던'적이라 일컬었을 때에도 이는 '모던 댄스'라고 칭해졌던 작품군과 구분하기 위한 순차적 개념으로 사용되었을 뿐, 예술과 창작에 대한 관점의 급진적 변화를 지시하는 표현은 아니었다. 동작을 "완전하고 자기 성립

미래 예술

적인(self-contained) 사건(event)"으로 규정한 레이너의 사유는 오히려 '모더니즘'에 가깝다.[12] 베인스도 지적하듯, 매체의 물질적 특성을 포함한 근원적 본질에 대한 질문과 접근, 구체적인 인물이나 상황에 대한 환영적 묘사의 배제, '작품'의 구조적 완결성으로부터의 구성 요소 분리 등 이른바 '포스트모던' 무용이라 일컬어져온 작품들의 특징은 전형적으로 '모더니즘' 예술의 담론에 속한다. 패스티시(혼성모방, pastiche)라든가 이중 코드, 역사에 대한 인용, 결과를 우선하는 과정 중시 등 시각 미술의 '포스트모더니즘'적인 표현 방식들이 춤추기에도 적용된 것은 '포스트모던' 무용이라는 말이 사용되고 나서 한참 뒤의 일이다. 시대와 정신의 탈구된 틈 속에서 무용은 비선형적인 혼재시(混在時)로 펼쳐진 셈이다.

'모던 댄스'의 다분히 혼잡스런 궤적은 '몸'이 갖는 특수성에 기인한다. 몸은 무용의 가장 즉각적이고 핵심적인 기반으로서 춤에 대한 성찰을 추진하면서도 동시에 지연시켜왔다. 그 가장 상징적인 딜레마는 언어의 소외로 나타난다.

서구 연극의 뿌리를 밝히는 학술적 열정은 통상 고고학 혹은 인류학의 태도와 스케일로 펼쳐지며 그리스의 디오니소스 제의 정도에서 스스로 충족되곤 했다. 이에 편승하는 무용의 역사학은 원초적인 제의에서 자기 발견의 가치를 찾는다. 인간이 춤을 추는 것은 연극을 하는 것보다 어쨌거나 좀 더 원형적이고 즉각적이며 보편적이다. 안무가 안은미의 표현대로, 인간은 춤추는 '동물'이다.[13] 춤/무용/댄스는 문명

밖에서 춤춘다. 이로써 무대의 정형미를 완성한다. '인간의 본능'이 '문명의 뿌리'를 지탱하는 학술적 자태는 마치 근사한 발레 동작처럼 그럴싸하게 자연과 예술을 결합한다.

예술로서의 춤은 자신을 발생시킨 모더니즘의 이성적 논리와 이를 초월하는 '자연'을 규합해야 하는 딜레마를 안게 됐다. 이 때문에 모더니즘의 논리적 치밀함을 춤에 도입하면 인간과 자연부터 구분해야 하는 부담이 주어졌다. 20세기 댄스의 역사학은 보편성을 사유하기 위해 보편적이지 않은 것들을 공략한다. 무용 역사학자 제르멘 프뤼도모는 무용을 규정하기 위해 사물, 동물, 식물의 움직임을 먼저 배제하는 절차상의 수고스러움까지 짊어지기도 한다.[14] 1930년대에 '모던 댄스'의 초석을 다진 평론가 존 마틴이 인정하듯 "새와 물고기를 포함한 모든 하등한 동물들조차 춤을 추는 데에 익숙'한 와중에,[15] 당연한 논리적 절차이리라.

그만큼 춤추기는 '자연'과의 긴밀한 관계 속에서 인식되어 왔다. 이성이라는 모더니즘의 심장에 '자연'이라는 문명 밖의 방대함이 자리를 튼 것이다. 언어와 비언어의 간극에서 정체성을 찾는 작업은 순탄치 않다. 언어가 촉발시킨 논쟁은 종종 언어를 넘어서는 무언가를 언어로 가리키는 역설에서 멈추었다. 그 딜레마는 춤의 미학적 기반을 차지했다.

춤을 정의하는 숙제는 그 범위가 '인간'과 '문화'로 좁혀지더라도 여전히 망망대해에서 표류하기 일쑤다. 춤은 모더니스트의 무대가 아니더라도 굿판에서 클럽에 이르기까지 '어디에서나' 발생한다. 제의와 궁중부터 축제, 사교장, 노동 현장, 가정, 거리에 이르기까지, 춤의 '원형'은 신분과 이념을

넘어 편재한다. '원형'을 논하는 것 자체가 무의미할 정도다. '삶'에서 '춤'을 분리시키는 것부터가 모순이다. "무용의 역사는 곧 인간의 역사와 같다"는 프뤼도모의 표현에는 과장이 없다.[16] 피나 바우슈가 말했듯, 춤에 신비가 있다면 그 과잉된 보편성에 있다. "모든 것은 숙련일 뿐, 어느 누구도 [무용의] 근원을 알 수는 없다. 왜 인간이 움직이고 있는지?"[17] "'오염되지 않은 춤'을 찾아 나선다는 것은 어리석은 일"이라는 아나 피터슨 로이스의 표현은[18] 인류학적 보편성과 개념적 정확성에 대한 철학적 필요성 사이에 갇힌 20세기 춤의 담론적 모순을 대변한다. 결국 댄스가 지향한 모더니즘의 지류는 스스로를 폐기하는 우로보로스의 식욕으로 종착된다. 춤은 곧 딜레마다. 자기모순은 자기 성찰의 또 다른 이름이다.

그레이엄 맥피가 쓴 『무용의 철학적 이해』는 무용을 '이해'하기 위해 먼저 정의를 내린다는 것이 얼마나 불가능하고 불필요한지 설파하는 내용으로 이루어졌다.[19] '무용'은 언어의 먼 지평에서 아른거리는 그 무언가로 설명된다. '말로 할 수 없는' 것. '언어로 이해하기에 부적절함'은 곧 '무용'의 매체적 정체성을 대변하는 속성이 되어버렸다. 언어로 말할 수 있는 무용의 본질이 있다면, '언어로 말할 수 없다'는 모순적 사실이다. 무용의 역사는 '자연'과 '언어'의 사이 어디에서 아른거린다. 아니, 무용의 역사가 자연과 언어의 상대적 좌표 형성에 한몫했다고 해야 할까.

'언어 너머' 무용의 위상을 자연스럽게 지탱하는 것은 자연적인 '신체' 그 자체다. 무용에 대한 '이해'는 몸으로만 획득할 수 있는 체감적이고 즉각적인 지식이라는 보편적인 '정신'

이 무용을 모순적으로 지배해왔다. 이에 따라 언어와 신체의 분리는 절대적이고 영속적인 것이 되어버렸다. 이 이분법적 사유 속에서 언어적 사유는 신체의 불필요한 사족 혹은 불편한 적의 역할을 맡아왔다. "무용이란 무엇인가?"라는 언어적 행위가 이르게 된 배반의 논리랄까. 모더니즘이 무용에 내린 저주랄까.

모더니즘의 온전한 강복을 받지 않은 무용은, 몸을 이성과 언어 너머 어딘가에 배치시켜왔다. '자유'라는 이름으로. 연극과는 확연히 다르게, 20세기의 무용수와 안무가들이 글로 춤을 논하는 데 인색했던 이유는 명백하다. 적어도 그들은 이 점에 관해서는 언어적으로 명료했다. 바우슈의 말대로, "[무용의 근원을] 피력해내려 한다는 것은 매우 무모한 일이다".[20] 말은 그만큼 춤에서 멀어졌다. 우리는 '모던 댄스'의 특징 중 하나로서 '언어와 신체의 분열'을 포함해야 할 판이다.

언어와 신체의 분열은 안무가와 평론가 사이의 머나먼 간극으로 나타나기도 한다. 실제로 '모던 댄스'의 정체성은 종종 무용수의 격렬한 신체적 열정과 이에 대한 비평가의 묵상의 간극에서 모호하게 아른거린다. '무용 담론'은 이 간극을 나타내는 사유의 과정이라 해도 과언이 아니다. 여기에는 미완의 여운이 지평 너머의 무언가를 늘 지시해왔다. 오늘날에도 현상학이나 들뢰즈로 무장한 이론가와 언어/이론의 한계를 주장하면서 스스로의 동기를 보호하는 무용수 사이의 선문답 같은 인터뷰가 무언의 이상을 합작하는 광경은 낯설지 않다.

언어의 소외는 '모던 댄스'의 모든 딜레마의 근원이다. 댄스는 '언어적 한계'로서 역설되는 독특한 영역이다. 딜레마

미래 예술

는 댄스의 역사이자 배경이자 정체성이다. 원초성과 모던의 듀오가 매혹으로 다가온다면, 그것은 그 불가능함 때문이다.

신체가 인문학과 예술학의 가장 뜨거운 주제어로 부상했던 시대에조차 춤이 모더니즘 제국의 주인공이 되지 못하고 타자로 남은 이유는 명백하다. '모던 댄스'의 문화적 파장이 가장 컸던 1960년대에도 스스로에 대한, 신체에 대한 무용의 언어는 과묵했다. 신체에 대해 가장 뜨거웠던 인문학과 미학의 언어는 무용에 대해서만큼은 냉담했다.

프랜시스 스파숏은 춤이 진중한 철학적 주제로 떠오르지 않은 역사적 사실이 플라톤과 헤겔의 두 근원으로 나뉘는 서구 '예술' 철학의 시대적, 논리적 기반에 근거한다고 파악한다.[21] 플라톤에서 아리스토텔레스를 거쳐 계몽주의까지 이어지는 예술관은 자연에 대한 '모방'이라는 기준에 따라 예술의 가치를 판단했고, 무용은 아예 고려 대상에서 제외하곤 했다. 18세기의 궁중무용조차도 공동체의 응집력을 위한 사회적 행위로서 그 근원을 삼았다. 이러한 일관된 기준은 예술로서의 가치를 확보하기 위해서는 춤을 회화나 시에 비적하는 모사 체계로 설정해야 하는 필요성을 파생시켰다.

영혼과 물질의 관계에 따라 여러 예술 영역을 분류한 헤겔의 예술론은 영혼과 물질이 균형을 이루는 조각을 모든 예술 형태의 중심에 배치하면서 '개념'의 이상적인 표현체로서 신체를 논하지만, 춤에 대해서는 언급하지 않는다. 스파숏은 논리적인 타당성이 정황적으로 충분함에도 불구하고 춤이 헤겔의 예술론으로 들어오지 못한 이유가 그의 시대에 춤을 예술 형식으로 바라보게 할 만한 문화적 형태가 없었기 때문이라고 말한다. 파리의 낭만주의 발레가 탄생한 것은 헤겔이

사망한 직후였다. 헤겔이 역사 속에서 아무런 유물론적 증거를 확보하지 못하면서 춤을 개념적으로 중요시했을 리는 만무한 것이다. 결국 인간에 대한 탐구가 예술이 아닌 과학과 철학에 의해 주도될 것이라고 본 헤겔의 인식은 당시의 시대상을 반영하는 것이기도 하다. 그리고 그것은 춤에 대한 저주가 되었다. 모더니즘까지 이어진 저주. 20세기의 무용수들이 스스로 말없이 받아들인 저주.

"'춤(dance)'이란 무엇인가?"

이 챕터를 열었던 애초의 저주스런 의문문에는 'dance'라는 영어 단어가 삽입되어 있다. 실상 이 문제가 유도하는 사유의 궤도는 언어의 문제로 좁혀지기도 한다. 춤과 언어의 거북한 관계는 어쩌면 춤에 관한 가장 본질적인 문제일 수도 있다.

('댄스'도 그러하지만, 편의상 선택한 '춤'이라는 한국어 단어조차 실상은 이데올로기적으로 자유롭지 못하다. 그것이 지시하고 싶어 하는 몸의 즉각성처럼 단순한 의미의 층위에 머물지 않는다. 지금까지 열거한 모더니즘의 궤적은 한국의 맥락이 접속될 때 더욱 혼망한 미로에 빠진다. 말하자면, 이 챕터의 제목을 해명하기 위한 '모더니즘'적 서술 방식은 적어도 의미를 섞는 세 단어의 차이를 짊어져야 할 판이다. 이를테면 '무용(舞踊)'이란 말의 어원적 기반부터 차분히 불러들여 모더니즘과 식민주의의 중첩된 역사적 결로 논의를 귀속시켜야 할지도 모른다. 도약을 일컫는 '용(踊)'과 회전 위주의 '무(舞)'가 주는 혼란을 막기 위한 합성어로서 일본에서

만들어졌다는 한국무용 학계의 통설에 의존한다면,[22] "춤이란 무엇인가"에 대한 성찰의 경로는 단어 선택의 문제에 천착해버릴 수도 있다.

춤. 무용. 댄스.

실로, 세 단어들 간에 의미들이 반복되고 번복된다. 이들이 만드는 관계의 망은 끝나지 않는 수건돌리기 놀이처럼 공백과 호명의 소모적인 순환을 작동시킨다. 춤을 추는 행위의 즉각적인 단순함은 그것을 규정하려는 개념들 사이에서 길을 잃을 지경이다. 국제주의의 창공으로 도약하려는 '무용'의 야망이 개념적 딜레마로 인한 소화불량에 노출된다면, '춤'은 식민주의 기원을 짊어져야 하는 학술적 수고스러움에서 스스로를 기꺼이 해방시키는 즐거움에 도취되기도 한다. '춤'이 가진 "'추다'. 즉 '추켜올리다', '받들다'란 의미로서 무(巫)의 의미"를[23] 추어올려서 이 챕터를 수행적인 제의로 구성할까. '댄스'라는 서양 귀신을 빙의시켜 인류 보편적인 카니발리즘으로 언어적인 딜레마를 증발시킬까. 이 담론상의 방향없는 도약과 순환의 병립을 '무용'이라 불러야 할까.)

문제는 언어 너머를 향한 춤/무용/댄스의 자유의지가 진정 언어에서 자유로운 적은 없다는 것이다.

철학과 무용, 사유와 신체의 괴리는 옛날 옛적 이야기가 아니다. 21세기에도 크게 바뀐 건 없다. 1980년대 이후 '신체'가 중요한 철학적 논제로 떠오를 때에도 무용의 '신체 담론'은 양육되지 못했다. 신체로 말하는 '신체 철학'은 없었으며, 철학이 말하는 '무용 담론'도 여전히 인색했다. 오늘날의 '컨템퍼러리 아트'에서도 무용이 여전히 외곽에서 맴도는 것

역시 이러한 역사적 소외의 연장선상에 있다. 프랑스 안무가 보리스 샤르마츠는 예술 담론에서 '무용'이 부재하는 데 대해 놀라움을 감추지 않는다.

> 우리는 여전히 현대 예술은 시각 미술가들만이 만든다는 통념을 감수하고 있다. 예술사는 공연이나 음악 영역을 수용하는 데 신중해야 한다는 태도도 마찬가지다. '바디 아트'의 역사에서도 서구 무용은 무시된다. 이를테면, 컨템퍼러리 아트 잡지에서 현대무용에서의 이 근본적 개념의 역사를 언급하지도 않으면서 신체의 추락을 운운하는 글을 보게 되곤 하는 것이다.[24]

샤르마츠가 당혹스러움을 표한 때는 놀랍게도 2003년이다. 안드레 레페키는 2012년 편저 『춤』의 서문에서 10년이 지난 시점에도 샤르마츠의 불만이 여전히 유효함에 경악한다.

춤이란 무엇인가?
 모더니즘이 부여한 질문은 분명 춤에 전환을 가했다. 그러나 그 질문은 무대에서 온전히 체화되지 않았다. 20세기의 무대가 '모던'의 이름으로 구획되었음에도, 정작 모더니즘의 방법론은 신체의 격렬함 앞에서 휘발되었다. 언어를 경계한 향연은 스스로의 순수성을 고집하면서 태도나 성찰이 아닌 계보와 스타일을 만들었다. 춤에 대한 고민은 끊임없이 지속되었음에도, 20세기의 무대 위에서 "춤이란 무엇인가?"라는 질문은 늘 적적하고 막막했다.

미래 예술

그러나 오늘날 이 낡은 질문의 유효함을 갱신하는 것은 오늘의 활력을 낡은 틀에 맞추려 함이 아니다. 춤을 유형학적 계보로 파악하는 태도에서 벗어나야 하는 역사학적 필요성은 곧 춤에 대한 태도와 관점에 새로운 역동성을 부여하는 단초다. 질문의 근원적 맥락을 성찰함은 오늘날 전제적으로 기정되어 사유를 제한하는 조건들을 재고하기 위함이다. 이는 새로운 수행적인 유효성을 모색하는 방식이기도 하다. 새로운 사유의 방식을 창출하기. 오늘날 이미 많은 무용수와 안무가들이 시도하는 방법론이다.

샤르마츠가 무용의 소외를 토로한 것은 최근 무용의 언어 장애가 새로운 지평으로 전환되고 있음을 방증하기도 한다. 이를테면, 오늘날 언어적 사유는 도리어 신체가 스스로를 시험하고 예술을 의문하는 도전의 장이 되었다. 윌리엄 포사이스나 야마시타 잔, 대니얼 리너핸 등은 신체의 궤적을 언어적으로 감각한다. 감각과 언어의 화해는 춤의 동기를 갱신한다. 제롬 벨이나 그자비에 르 루아 등이 언어적 담론을 아예 무대 위에서 진행하는 것 역시 '모던 댄스'의 딜레마에 대한 도전이다.

이 도전들은 춤의 역사를 재인식하고 인식의 방법을 재고한다. 새로운 사유의 가능성으로서의 춤.

춤에 대한 성찰은 모더니즘이 내렸던 불완전한 강령들에서 혁신을 추출한다. 모더니즘의 질문은 모던의 굴레에서 벗어나는 활로이다. 모더니즘의 방법론은 모더니즘으로부터 스스로를 해방시키는 것이기도 하다. '형식'이라는 말로 보호되었던 '모던 댄스'의 빗장을 허물기. 사유와 신체를 개방하기. 사유의 새로운 궤적은 다양한 '본질'들을 발굴하고 상상하고

춤

창출한다. 현재형의 다발적 발생들. 묵은 질문은 이 다각적인 궤적을 재사유하기 위한 하나의 방식이다.

'춤'이란 무엇인가?

1 주체와 신체

몸은 춤의 가장 중요한 기반이자 중심이다. 출발점이자 궁극이다. 무용의 그 어떤 요소를 '보족적'인 것으로 배제한다 하더라도 신체가 빠질 수는 없다. 신체는 의식의 주체이자 의식 자체다. 존 마틴이 말하는, 작품이 끝나지 않고서는 자연스러운 이완 상태로 돌아갈 수 없는 그 무엇.[25] 지극히 자의식적이고도 자기도취적인, 물성적 의식체.

하지만 동시에, 신체는 무용에서 가장 중요하면서도 가장 먼저 망각된다. '형식'의 중요성을 등극시킨 레빈슨에게도 그러했듯, 이후 '모던 댄스'의 물결에서 신체는 언제나 형식의 뒤꼍이었다. 기껏해야 형식을 구축하기 위한 도구로 인식되었다. 작품의 구성미로서 '형식(form)'이건, 신체의 조형미로서 '형태(form)'건, 무용에서 신체는 "표현의 도구"나 조형적 매개로서 기능에 머물 뿐이다. 존 마틴이 순수한 '운동학'으로서 무용이 성립될 수 없음을 직시한 것은 신체를 초월하는 차원에서 무용의 미적 가치를 찾고자 하는 '모던 댄스'의 미학적 가치 기준을 드러내 보인다.

춤과 몸은 가깝고도 멀다. 무용에 신체는 좀처럼 없다. 신체가 가장 중요한 매체가 되어야 할 영역에서 매체는 투명해진다. 신체가 가장 투명해지는 예술 영역.

윌리엄 포사이스가 토로하듯, "수세기에 걸친 이데올로기적인 비난에 오욕당해온 움직이는 신체는, 존재의 기적 같은 그 현현은, 오늘날에도 여전히 거칠기만 한 감각의 영역으로 절하되어 있다".[26]

역설적이게도, 무용에서 신체가 부재함은 신체가 언어

화되지 않았음에 기인한다. 몸은 발화되지 못했다. 무용의 언어로서, 춤의 핵심으로서.

몸을 내재적인 것으로 파악하는 일은 가능할까? 몸의 내재성은 어디까지 유용할 수 있을까? 몸을 넘어서는 몸은 무엇일까? 몸을 넘어서는 춤은 무엇일까? 몸의 현현은 가능할까?

피나 바우슈는 말한다. 춤은 매 순간 스스로를 갱생하는 제의다.

> 나는 사람들이 다시 춤추는 것을, 그리고 뭔가 다르게
> 추는 것을 배워야 한다고 생각합니다. 그래서 끝없이
> 춤출 수 있게 되길 바랍니다. 나는 새로운 동작을
> 위한 또 다른 만남이 있길 간절히 소원합니다. 동작이
> 항시 그런 것이라면, 나는 더 이상 춤출 필요가 없을
> 것입니다.[27]

몸과의 만남은 새로이 발생하는 동작의 동기이기도 하다. 몸을 위한 몸. 몸을 넘는 몸.

춤은 몸을 복원할 수 있을까? 어떻게?

노경애, 「MARS II」(2012)

타성. 마찰력. 관성. 중력. 회전.

움직임과 관련된 뉴턴 물리학의 기본 개념들. '무용 동작'이 어떻게 이루어지는지 성찰하는 데 직접적인 단서들이다. 무용에 대한 비판적 질문은 기본적으로 '모더니즘'의 뿌리이

기도 한 근대 물리학 영역에서 이루어져야 할까? 모더니즘의 묵은 숙제를 위한 가장 근원적인 자기비판으로서? 「MARS II」에서 노경애는 실제로 이를 시도한다.

무대 뒷벽 스크린에는 이 단어들이 차례대로 투사된다. 이들에 대한 간략한 정의와 함께.

하나의 개념이 소개될 때마다 세 명의 무용수들(이재은, 윤상은, 김효진)은 해당 현상이 어떻게 작용하는지 시연하듯 간단한 동작을 반복해 보여준다. 차려 자세에서 무언가의 힘에 의하듯 갑자기 균형을 잃었다가 다시 원래 자세로 돌아오며 '타성'의 원리를 체현한다. 빨리 뛰어가다가 멈추며 '관성'의 힘을 보여준다. 바닥에 밀착된 몸을 끌어 올리며 '중력'을 가시화한다.

관객은 물리적 에너지의 방향과 크기의 변화에 따라 어떻게 단순한 신체 동작이 이루어지는지 집중적으로 관찰하게 된다. 무용에 대한 해부학적 분석에 동참하는 셈이다. 음악, 조명 등 동작을 미화하는 통상의 장치는 없다. 그래서 신체를 아름답게 전람하는 태도는 유연히 배제된다. 무용수들의 신체는 미적인 동작을 통해 내면의 정서를 표현하거나 조형적인 아름다움을 만들어내는 매개가 되기 이전에, 단순히 '움직이는 사물'로 재편성된다. 즉, 존 마틴이 '모던 댄스'를 규정하면서 전제한 '메타운동성'은 소각되고 순수 '운동성'만이 남는다. 사소한 제스처가 어떤 물리적 반응과 역반응을 통해 이루어졌는지, 어떤 에너지들의 인과관계에 의해 '동작'이 만들어지는지, 관객은 움직임의 과정에 대한 관찰력을 갖게 된다. 순수한 '운동체'로서 무용수를 규정하게 된다. 이로써 무엇이 '춤'을 추게 하는가에 대한 미학적 질문은 춤을 '어떻게'

추는가에 대한 물리학적 문제로 환산된다. 물리학은 '무용'에 대한 메타담론이 되어, 운동에 대한 본질적 탐구를 제안한다. 탈의지의 의지랄까.

하지만 작품이 물리학 데모로 끝나는 것은 물론 아니다. 물리적 개념에 해당하는 단순한 동작을 반복하면서, 세 명의 무용수는 섬세한 리듬과 패턴을 만든다. 음악은 없지만 세 무용수의 반복된 동작들은 일치와 조화, 변형과 발전의 정교한 구성으로 엮인다. 개별적인 단순미는 전체적인 조형미와 기묘한 역설적 대립을 이루며 '무용' 작품으로서 구조를 갖추어간다.

다시 말하면, 영사되는 물리적 개념들은 동작을 설명하는 도구에 머물지 않고, 동작을 인식하는 방식을 결정하는 주문(註文)이자 주문(呪文)으로 작동한다. 안무를 하는 과정에서 이 개념들은 실제로 동작을 발상하는 기반이 되기도 했겠지만, 관객의 태도에 해석의 층위를 부여하는 기능도 겸하게 된다. 개념은 지시어가 아닌, 수행 언어인 셈이다. '안무'이기도 하면서 '물리학 데모'가 될 수도 있는 이중적인 정체성이 동작에 부여된다.

조형적 패턴들이 보다 정교해지면서, 무용수들은 순수 운동체와 조형적 표현체 사이에서 더욱 격렬하게 진동한다. 그 간극에서는 미묘한 서사적 층위도 덩달아 발생한다. 제목이 시사하는 '화성'의 조건들이 개입되며, 중력이 지구보다 약한 조건에 대한 상상을 불러들인다. 하지만 무대에 빙의하는 '화성'은 서사적 배경이기도 하면서 운동의 조건이 변형될 가능성에 대한 개념적 지시어이기도 하다. 결국 물리학과 조형성과 서사성의 오묘한 조응은 '안무'의 근원적 기능에 대

미래 예술

한 성찰과 신체의 극복에 대한 문학적 환상을 동시에 촉발한다. 물리학 개념들은 이러한 복합적인 층위들을 창출하는 장치가 되는 셈이다.

작품의 마지막에 이르면 물리학과 조형성과 서사성이라는 세 가지 차원이 하나의 부수적 장치에 의해 더욱 활성화된다. 음악이다. 그것도 진부할 정도로 고전적인 왈츠/발레곡, 요한 슈트라우스 2세의 「아름답고 푸른 도나우강」(1867)이다. 음악에 어렴풋이 맞추어 움직이는 무용수들은 그동안의 동작들을 반복하며 동작의 다층적인 의미들을 자유롭게 횡단한다. (같은 음악이 OST로 사용되었던) 스탠리 큐브릭의 「2001 스페이스 오디세이」(1968)를 연상시키는 곡조는 신체 작용과 우주여행, 물리학 시연과 서사성의 상호작용을 더욱 풍성하게 다층화한다. 음악적 흐름에 따라 '물리학적 동작'을 반복하는 무용수들은 고전미와 유머 사이를 유영하게 된다.

이제, 우주선 발사 광경을 기록한 자료 화면들이 말미를 깔끔하게 장식한다. 중력을 박차고 화성 혹은 우주 어딘가를 향해 상승하는 과학적 성과들이 연이어 투사된다. 화력을 뿜고 하늘로 올라가는 우주선들 중 반은 화염에 휩싸이며 폭발하고 만다. 이들이 실제로 화성을 목적지로 삼았던 우주선이었는지는 불분명하지만, 그 불분명함으로 인해 도리어 그 장엄한 도전과 실패의 기록은 화성이라는 장소를 시적이고도 상상적인 사유 공간으로 전환한다. 이는 비극과 희극이 공존하는 연극적 세계이자 물리적 현상 속의 '신체적 의식'을 재구성하는 제의적 장이기도 하다. 그 어떤 작품보다도 '지구 친화적'인 이 작품이 상상하는 '밖의 세계'란, 언어와 인식을 벗

어난 낭만주의적 바깥 세계가 아니라, 이 세상에 속하면서도 편입될 수 없는 어떤 타자적인 암점(暗點)이다. '화성'에 상응하는 의식의 음영이랄까. 실패와 환상의 간극에 놓인 미완의, 혹은 붕괴 과정의 형태. '시어터'.

장현준, 「극장 발생」(2012)

티노 시걸, 홍성민, 남화연 등의 '개념적'인 작품들에 퍼포머로 참여한 바 있는 장현준은 본인의 개인 작품에서 자신만의 창작의 근원을 탐구한다. 스스로의 몸이다.

그가 '몸'에 끝없이 충실하고자 하는 이유는 전통적 의미로서 '안무'에 대한 문제의식 때문이다. '안무'라는 영역이 '안무가'라는 타인의 비전과 의도에 따르는 일련의 동작으로 이루어진 작위적 구성이라면, 그는 이에 지배되지 않는 '자연스러운' 몸짓을 찾는다. 안무가의 지도나 전수를 단순히 따르면서 주어진 동작을 앵무새처럼 되풀이하는 대신, 그로부터 자유로운 환경에서 몸을 둘러싼 환경에 반응하는 방법론을 택한 것이다. 특정한 형태를 만들어내기 위해서가 아닌, 주변의 변화에 대한 순응적 반응으로서의 동작이 그가 이 프로젝트에서 추구하는 '무용'이다.

이를 위해 그는 몸에, 혹은 주변의 미세한 자극들에 집요하게 집중한다. 주어진 공간적 조건에서 '가장 자연스러운 상태'에 몸을 방치할 때, 몸은 이에 상응하는 움직임을 자율적으로 갖게 된다는 것이다. 무용수 세 명(장현준, 유나무, 정언진)은 특정 학풍에 의한 훈련이 지닌 전체주의적 권력으로부터 신체를 회복하기 위해 감각을 열어놓는다. 공기의 흐름과

온도, 기압 등은 민감해진 몸을 움직이게 하는 세밀한 동기가 된다. 감각을 갱신하면서 신체는 스스로를 재발명한다. 그들의 의식조차도 몸을 움직이는 동기로서 배제된다.

물론 타성을 벗어나 몸이 홀로 서기는 쉽지 않다. 몸에 대한, 감각에 대한 집중력을 유지하는 세 명의 즉흥적 노력은 수개월간 집약된 맹훈련을 통해 가능해진 전문가적 능력이다. 그만큼 몸의 소외는 쉽게 해결될 문제가 아니다. 몸의 소외를 극복하는 것이 곧 '극장을 발생시키는' 과정이다. 즉, 준비된 동작으로 준비된 무대에 서서 준비된 관객에게 볼거리를 제공하는 것이 아니라, 각자의 사적인 공간에서 신체감각을 초기화하는 것이 그가 말하는 '극장'의 경험을 위한 필수 조건이다.

결국 몸을 초기화하는 작업은 '극장'을 초기화할 필요성을 동반한다. 「극장 발생」은 세 무용수가 극장 주변의 각기 다른 공간을 점유한 상태에서 시작한다. 보리스 샤르마츠의 「아-따-앙-시-옹」(336쪽)에서 세 층으로 이루어진 단에 고립된 세 무용수가 그러하듯, 이들 역시 서로 소통 없이 각자의 공간을 홀로 점유한다. 그들이 공유하는 유일한 목표는 관객이 기다리고 있는 (극장) 건물 안으로 진입하는 것이다. 몸이 만들어내는 모든 사소한 움직임은 주변 환경의 흐름에 맡겨진다. 건물 진입은 이를 위한 최소한의 의지와 주변 환경의 타협을 거쳐 가까스로 이루어진다.

공연이 시작되면 무대를 셋으로 가르는 영상 스크린에 이들의 모습이 전송된다. 물론 관객으로서는 그 정확한 위치를 파악할 길이 없다. 수십 분이 지나고 그들의 모습이 건물 안에 나타나고서야 이전의 위치를 어렴풋이 소급적으로 추

측할 수 있을 뿐이다. 제목이 시사하듯, '극장'은 행위자의 현존을 지지하는 건축적 배경이 아니라, 신체와 신체의 감각적 교감에서 생성되는 일련의 공간적, 심리적 관계들의 총체다. 신체에 대한 (행위자의) 자기 집중이 있고, 이에 대한 (관객의) 시선이 설정되면서 '극장'의 가장 기본적인 조건들이 갖추어진다. 홋홋한 교감을 위한 홋홋한 장치.

이 장치는 행위자와 관객이 같은 장소를 공유하지 않음을 역설적인 조건으로 삼는다. 관객은 기존 객석을 점유하고, 행위자의 존재감은 비디오를 통해서만 전달된다. 행위자의 내면과 관객의 외면, 행위자의 외면과 관객의 내면이 만나는 접점을 '무대'라고 할 수 있을까. 이들이 극장의 건축적 장치 내부로 들어와서 관객과 (영상을 매개로 삼지 않고) 직접적으로 대면한다면, 이를 좀 더 충실한 '극장'이라고 할 수 있을까? 극장이란 무엇인가? 극장은 무엇을 조건으로 '발생'하는가?

결국 장현준의 '극장'은 기존의 공간적 관계를 재배치한 장치가 아니라, 극장이 무엇인지 묻는 수사적 장치다. 질문으로서의 극장.

대니얼 리너핸, 「그것이 다가 아니다」(2007)

대니얼 리너핸이 「그것이 다가 아니다」에서 지속하는 동작은 제자리 회전이다. 뱅글뱅글. 멈추지 않고 계속 돈다.

도는 자는 동시에 자신의 행위를 지시하는 문장들을 발설한다. 이 순환적인 말들은 이 작품이 아티스트로서 진중

한 고민을 담고 있음을 서서히 드러낸다. 창작을 하는 이유는 무엇인가?

> 이것은 전부에 관한 것이 아니다. 이것은 전부에 관한 것이 아니다. 이것은 전부에 관한 것이 아니다. 이것은 전부에 관한 것이 아니다. [...]

> 이것은 치유(therapy)에 관한 것이 아니다. 이것은 치유에 관한 것이 아니다. 이것은 치유에 관한 것이 아니다. 이것은 치유에 관한 것이 아니다. [...]

> 이것은 절박함(desperation)에 관한 것이 아니다. 이것은 절박함에 관한 것이 아니다. 이것은 절박함에 관한 것이 아니다. 이것은 절박함에 관한 것이 아니다. [...]

> 이것은 인내(endurance)에 관한 것이 아니다. 이것은 인내에 관한 것이 아니다. 이것은 인내에 관한 것이 아니다. 이것은 인내에 관한 것이 아니다. [...]

단순하고 유아적인 유희가 점점 집요해질수록 의문의 깊이는 심오해진다. 도대체 무엇을 위한 회전인가?

리너핸 자신이 제공하는 단서들은 모두 부정문이다. 스스로 직접 말하지 않는 질문에 대한 오답들을 열거하는 셈이다. 창작의 동기나 목적으로 호명되는 가장 흔한 것들, '유주

얼 서스펙트들'은 일단 제외된다. 심리적 어려움을 개선하기 위한 치유로서의 창작도 아니고, 무언가의 내적 절실함을 표출하지도 않는다. '고통받는 모더니스트'라는 진부한 모델은 일단 제명된다. 1960~70년대부터 퍼포먼스 아트를 설명하는 가장 끈질긴 주제어였고, 1990년대의 정치화된 맥락에서도 갱생되었으며, 리너핸이 지금 행하고 있는 신체 고행에 즉각적으로 적용될 만한 하나의 개념, '인내' 역시 배제된다. 이로써 이 작품은 역사의 순환적 맥락에서 탈구된다.

정작 이 작품의 '의미'는 어디에 있는가? 왜 이 질문이 '맴돌아야' 하는가?

현기증이 정신을 잠식하기 전에, 작품이 종결되기 전에 해결되어야 하는 시한폭탄 같은 질문. 리너핸은 계속 '오답'들을 부정하면서 이 질문의 유효함을 갱신해간다.

무모한 순환이 10분을 넘기고 리너핸의 특수한 능력에 대한 경탄이 무르익으면 그는 주머니에서 본인이 썼던 편지를 꺼내 큰 소리로 읽는다. 이전에 작성했을 편지를 가져와 과거의 고민을 불러들인다. 과거의 고민은 지금도 진행형일까? 이 순간 해소되어 있을까? 그것은 누구의 고민인가? 회전은 계속된다.

이 작품이 나에 관한 것은 아니기를 바랐기 때문에
'이것은 나에 관한 것이 아니다'라고 말하고 싶었지만
거짓말을 할 수는 없다. 맞는 말이니까. [...] 내가
어려워 보이는 행동을 했다는 사실 외에 더 많은 것을
과시하고 싶었다. 하지만 어떻게, 왜 내가 그들이 얻기
바라는 것들을 그들이 얻게 하는 걸까? 어떻게, 왜 내가

미래 예술

내 자아를 죽여야 하는가? 가장 큰 고민은 내가 이런 작업을 하는 그럴듯한 이유가 전혀 없을지도 모른다는 것이었다. […] 내 생각들에 답을 내릴 수 없고, 이것을 어떻게 확장시키는 것이 최선인지도 잘 모르겠다. 하지만 이 생각들 때문에 나는 그저 도는 것이 아니라 무언가를 하고 싶어진다.

리너핸이 곱씹는 바는, 이 작품의 목적에 대한 진지하고 진솔한 자기 의문이다. 단지 재능의 자랑이나 자기도취라는 단선적인 동기를 초월해 자기애적이지 않은 무언가 원대한 명분을 실행에 옮기고 싶은 솔직한 심정을 드러낸다. 거창한 의도가 있어서 작업을 시작한 것이 아니라 먼저 즉각적으로 시작된 신체 행위에 의미를 부여해야 하는 상황임을 털어놓는다. 이는 이 강박적인 회전운동에 대한 강박적 의문이기도 하지만, 무용을 하는 이유에 대한 근원적인 질문이기도 하다. 꼬리를 무는 생각들은 회전이 계속되는 동안 나열된다.

'나'를 벗어나는 원대한 동기는 뭐가 될까?

회전운동의 구심력이 질문의 궤적을 외부로 흩뿌리는 듯하다. 그러면서도 이러한 분산의 힘이 유지될 수 있는 것은 여전히 자기애라는 원심력이 작동하기 때문임을 그는, 우리는 알고 있다. "이것은 내가 얼마나 어려운 신체 과제와 암기를 해낼 수 있는가에 관한 것"임은 부정할 수 없다. 빨리 돌면 돌수록, 오래 돌면 돌수록, 세상을 향한 외향적인 외침은 강렬해지는 것 같다. 피나 바우슈의 의혹이 저주처럼 감돈다. "왜 우리는 춤을 추는가? 짧은 시간 동안 혹은 몇 년에 걸쳐 그것을 피력해내려 한다는 것은 매우 무모한 일이다."[28]

모든 '해설'은 관객의 인식을 거쳐 다시 리너핸의 신체로 회귀한다. 언어적 발화는 이 작품의 순환이 신체적일 뿐 아니라 형이상학적인 것이도록 한다. '작품'과 작품 '설명'이 동시에 이루어지면서 자기 지시성이 활발하게 살아난다. 하지만 설명되는 내용은 불확실함뿐이다. 스스로 성립되는 하나의 내재적인(immanent) 자동기계(automaton)는 자기 순환적인 고리로 작동될 뿐이다. 하나의 무고하고 무모한 자기 부정적 항진 논리는 멈출 줄 모르고 자기 증식을 되풀이한다.

비디오 퍼포먼스 「중심들」(1971)에서 카메라의 중심을 가리키는 비토 어컨치의 손가락이 결국엔 자신의 곁에서 이를 즉각 재생하는 비디오 화면을 통해 부메랑처럼 스스로에 회귀하는 것과 흡사하게, 리너핸의 언어적 지시 역시 '자기 밀폐(self-encapsulation)'를 완성한다. 로절린드 크라우스가 「중심들」을 일컬어 '자기애적(narcissistic)'이라고 말한 것은 (리비도의 투자 여부와 상관없이) 지시 행위가 자가적으로 순환하기 때문이다.[29] 즉 지시의 주체와 대상이 동일시되는 상황이다. 이에 따라 행위 '중심'으로서의 주체성이 무화되고, 다수의 '중심들' 혹은 '발화들'만이 산재하게 된다. 리너핸의 '자기애적' 장치 역시 탈중심화되는 '창작자'의 위치를 현현시킨다. 무용 평론가 허명진의 말대로, "언어나 개념을 떠받치고 있지만 그것들 내로 완전히 환원될 수 없는, 그것들로 규정될 수 없는 중심인 '빈 중심'과 대면"한다.[30] 신체적 행위가 하나의 '중심축'으로부터 진행되는 동안, 언어는 행위의 주체를 중심에서 이탈시키는 역설적 행위. 고민의 주체는 중심을 잃었지만, 그 와중에 고민은 여전히 '맴돈다'.

중요한 질문은 '내가 뭘 해야 하는가'이다. 하지만 '해야 한다(should)'라는 단어에는 도덕적 함의들이 따름을 깨달았다. 그리고 나의 즉각적인 반응은, 도덕적 성향은 그 어떤 것이라도 '예술'에 설 자리가 없다는 것! 하지만 나는 나의 즉각적인 반응을 신뢰하지 않기로 했다. 이런 생각은 편협적인 예술교육의 산물이 아닐까 해서다. 뭘 해야 하고 뭘 하지 말아야 하는지에 대해 나름의 도덕 체계를 갖춘 예술교육 말이다. 그것은 잘 세공되고 아름다운 것, 특히 새롭고 혁신적일 경우 가치를 부여하지 않는가. 그렇다고 작품을 할 때 무엇이 '좋은가' 하는 문제를 피할 수는 없다. 결국 나는 예술적으로도 '좋다'고 할 수 있으면서도 다른 의미에서도 '좋다'는 단어를 적용할 수 있는 무언가를 할 수 있지 않을까 생각했다. 하지만 그런 시도를 하기가 조금 긴장된다. 유일한 방법은 돌고 또 도는 거다. 관객들이 비인격체로 보이도록. 내 모습이 뿌옇게 되도록. 자아가 방대해짐에도 관대한 척하기만 하는 부끄러움을 면할 수 있도록. 사실 모든 것을 알고 있으면서도 겉으로는 질문을 던지는 척하면서. 하지만 그러면서도 나는 모르고 있기도 한데. 나는 아무것도 모르는데. 아는 게 거의 없는데. 내가 하는 것이 창조적인 행위인가, 파괴적인 행위인가? 예술적으로 '좋다(good)'는 것이 정말 좋기는 한 건가? 아니면 최고로 무가치한 '상품'일 뿐인가? 난 모르겠다.

질문이 장황해질수록 (데카르트의 회의처럼) 자기부정의 불확실함은 점증한다. (데카르트와는 다르게) 그동안 신체의 떨림 역시 더욱 가시화된다. 초기 퍼포먼스 아트 작품들처럼 시간은 신체의 피로를 부른다(이것은 '인내'에 관한 것이 맞다). 호흡이 거칠어지고 목소리의 떨림은 언어를 진동케 한다. 언어와 신체의 이중적인 떨림은 서로 맞물려 순환한다.

신체는 형이상학적인 불확실성을 잠식하는 궁극의 확실성일까?

스스로를 탐구하는 '신체 담론'을 '무용'이라 할 수 있을 것이다.

티노 시걸·보리스 샤르마츠, 「무제」(2000)

20세기 무용의 역사는 어떻게 담론화할 수 있을까? 무용이라는 매체의 특성을 살리는 '역사 쓰기'란 무엇일까?

무용을 공부한 티노 시걸이 극장에서 미술관으로 작품 영역을 옮기기 직전인 2000년 제안한 바는 지난 한 세기 무용의 역사를 무용으로 기록, 전람하는 것이다. 모던 댄스의 궤적을 이룬 주요 안무가들의 주요 작품이 무대에서 샘플링된다. 무용수는 큐레이터이자 역사가이며 아키비스트가 된다. 물론, '원작'을 재해석하는 안무가 역할을 기반으로.

시걸이 직접 무용수로 초연했던 이 작품은 이후 다른 무용수들에 의해 재해석되고 있다. 2015년 한국에서 공연된 버전에서 보리스 샤르마츠는 자신이 결성했던 '무용 박물관'의 개념을 접합한다.[31] 시각 미술이 박물관의 형태로 보존되

고 유형화되며 사회적 가치를 획득한다면, 무용에 해당되는 '박물관'이란 어떤 것인가?

이사도라 덩컨의 맨발 춤과 루돌프 폰 라반의 기계적 움직임부터, 바츨라프 니진스키, 마사 그레이엄, 머스 커닝엄, 트리샤 브라운 등이 일군 '모던 댄스'의 궤적이 하나의 신체에 의해 스케치된다. 여기에 제롬 벨, 그자비에 르 루아 등이 제기한 무용에 대한 총체적 질문이 동작으로서 인용된다. 음악이나 무대장치의 도움은 없다. 도제 시스템에서는 오직 전속 무용수에게만 허락되던 '마스터'의 동작들이 인용되고 편집되고 재구성된다.

물론 샤르마츠가 무대로 불러들이는 것은 '동작'을 넘어선 동시대적인 사유다. 그 동작이 나오게 된 미학적 고민들과 그 배경이 무대로 소환된다.

물질적 형태가 없는 '이벤트'로서의 모던 댄스를 '박물관'화하는 행위는 개념적으로 적지 않은 모순을 동반한다. 기록되지 않는 것을 어떻게 아카이브하는가? 신체와 예술은 어떻게 상호 작용하는가? 박물관이라는 장치는 감각과 인식을 어떻게 재편성하는가?

이 모든 의문은 그들을 횡단하는 하나의 거대한 동시대적 질문으로 함축된다. '무용이란 무엇인가?' 이 질문에 생동을 불어넣는 무용의 핵심적 정체성은 바로 신체의 현존이다.

이는 무용을 성찰하는 역사적 궤적의 기반에 깔린 거대한 논제이면서 동시에 무용을 현재형으로 작동시키는 능동적 매개이기도 하다. 즉, '지금, 여기'의 역학이다. 정형화된 몸짓을 전람하는 샤르마츠의 남성적 신체는 '모더니즘'의 정

교한 '형태'이기 이전에 생리현상으로 이루어지는 유기체다. 신체는 인용구인 동시에 고유한 개성의 물성적 현현이다. 무용은 둘 사이에서 이루어지는 신체적 진동이다.

작품의 마지막은 즉물적 신체의 가장 극단적인 현현으로 마무리된다. 샤르마츠는 자신의 성기를 가지고 놀다가 허공에 오줌을 갈긴다. 이보다 더 거칠고 생생한 '몸'의 현현은 없다.

이는 물론 제롬 벨의 1995년 작 「제롬 벨」(191쪽)에 대한 인용이다. 무용수 네 명이 등장해 오줌을 갈겼던 악명 높은 순간이 재연됐다. 즉물적 신체와 언어적 신체의 순환적인 상호 대체는 개념적인 액자 구성에 의해 발생한다. 이러한 순환이야말로 20세기 무용을 돌아보는 비평적 방법론이자 실천적 수행이다. '시어터'는 실존과 재현 사이에서 발생하는 진동체다.

미래 예술

2 무엇이 몸을 움직이게 하는가?

"왜 춤을 추는가?"

오늘날 무용수에게 이처럼 단순한 듯 까다로운 질문은 없을 것이다. 하지만 『PK와 나』(192쪽)에서 '전통 무용수' 피쳇 클룬춘이 내뱉는 대답은 신속하고 단호하다. '신(神)'.

클룬춘에게 춤은 '정신'이다. 절대자의 의지를 몸으로 축복하는 행위. 영적 동기는 생각과 신체를 일체화한다. 춤은 삶의 방식이자 관점이며 태도다. 심지어 그것은 절대자가 클룬춘에게 직접 알린 의지다. 그 의지를 인지하고 따르는 행위 자체가 곧 삶의 방식이자 관점이며 태도다. 전통을 승계하는 태도가 곧 '전통'이다. 그것은 '자기비판'이라는 모더니즘의 파장에 대해 방수 처리된 순수의 성역이다. 의문의 여지가 없는 본위. 삶으로서의 예술.

벨에게 클룬춘의 태도는 생경하기만 하다. 벨의 조상귀신인 모더니즘은 '전통'의 '노골적인 적'이다. '자기비판'이라는 모더니즘의 신탁을 받은 입장에서 '동기'를 최종적으로 지탱해주는 절대적 진리를 찾기 위해 '신'으로 회귀할 수는 없다. 바로 그러한 절대성을 자문한 것이, 근원을 끊임없이 의문하는 것이 모더니즘이다.

모더니즘의 정령을 내려 받은 오늘날 주체의 중심은 비어 있다. 아니, '중심'이라는 개념 자체가 소각되었다. 끝없는 자기비판은 '창작자'로서 주체의 중심을 통째로 파헤쳤다. 고정된 의미 체계를 들어냈다. 제목이 말하는 '나(myself)'란 비워진 자리다. 더 이상 '절대자'에 의해 지탱되지 않는 탈중심의 의지. 탈의지의 의지. 그것은 애초부터 비워져 있던 것이

아니라 모더니스트라는 화려한 자아가 스스로를 증발시키면서 만들어낸 파생적 공터다. 「저자의 죽음」에서 롤랑 바르트가 질문한 창작의 원천이 그러하듯, 그 자리는 기표들의 무한한 관계 망이 대체하고 있다. 고유성이 없는 세계에서 '주체'를 주창하는 것은 눈먼 도그마다. 벨이 클룬춘에게 '춤의 동기'를 물은 것은 자신의 공허한 중심을 드러내기 위함이기도 하다. 동시대 예술에서 텅 빈 중심을 어떻게 말할 수 있는가의 문제를 말하기 위함이기도 하다.

"왜 우리는 춤을 추는가?"

피나 바우슈가 스스로에게 던졌던 이 의문문은 "'무용'은 무엇인가?"라는 모더니즘의 어설픈 세례를 대행하는 파생적인 질문이다. 춤이 '무엇'인지 규명하려는 무모한 시도보다는 춤을 추는 직접적인 이유나 목적을 찾는 것이 더 춤에 충실한, '춤스러운' 태도다. 무용에 대한 모더니즘적인 성찰이 귀착되는 하나의 핵심적인 질문은 '본질'보다는 '동기'에 초점이 맞춰져 있다. 춤이 무엇인지 밝히기 위한 모던 댄스의 노력은 보다 실천적이고 즉각적인 문제로 대체되었다. 춤을 추는 동기와 목적에 관한 질문이다.

'무용'의 사상적 근원의 자리를 채우는 것은 '의지'다. 수많은 무용 연구에서 인간의 '의지'는 자연 속의 '움직임'과 '예술 행위'를 구분하는 기준으로 나선다. 몸의 움직임을 '예술' 차원으로 승격하는 개념적 도구로 작동한다. 외부 요인으로 인해 생겨나지도 않고 외형에 그치는 것도 아닌, 자의적으로 이루어지는 것만이 '무용'이다. 제르멘 프뤼도모가 강조하듯, "해변에서 부서지는 파도나, 낙엽의 소용돌이, 불꽃의 움직임"과 구분되는 "정확한" 의미의 창출.[32]

미래 예술

하지만 '동기'라는 것이 신체로부터 외면화되어 '밝혀'지는 '대상'이 될 수 있을까? "육체와 공간의 한계를 넘어 스스로에 도달하기 위해 춤을 추게 된다"는 바우슈의 선언은 동기를 언어화하는 것이 무의미함을 언어화한다.[33]

'동기'를 찾는 여정이 중요한 까닭은 사유와 동작의 분리를 극복하게 해주기 때문이다. 이 여정은 불확실하고 불특정한 어떤 영역으로 신체와 사유를 이양한다. 이는 밑도 끝도 없는 맹목의 허무주의가 아니라, 일련의 새로운 가능성을 만드는 '만남'이다. 모더니즘의 환원적 원칙에 따르자면, 춤에 대한 질문은 어쨌거나 춤으로 풀어야 하기 때문이다.

"무엇이 몸을 움직이게 하는가?"

이 질문은 춤의 동기를 연극의 방법론으로 탐색한 '무용연극', 즉 '탄츠테아터'를 이끌었던 원동력이기도 하다. 정해진 신체적 표현을 되풀이하지 않기 위해 바우슈의 무용수들은 스스로를 탐구했다. 기억의 심연에서 일상의 표면에 이르기까지 의식과 무의식의 다양한 파편은 미장센이 되었고, 그래서 무용수의 신체에 다시 빙의했다.

> 무용수들은 자신들의 이름, 별명, 주소, 희망하는
> 직업, 자신이 꿈꾸고 있는 미래의 땅, 그들의 첫사랑,
> 좋아하는 음식, 부모님의 집, 기억 저편의 파편에 대한
> 정보, 그리고 어둠 속에 감추어진 자신의 두려움을
> 관객에게 드러내 보이고, 다시금 그것에 대한 '사소한'
> 의문으로서 스스로 응답하게 한다.[34]

이와 같은 바우슈의 방법론은 개인의 고유성을 담보로 한다. 벨은 담보된 것에 대한 소유권에 의문을 제기한다. '자신'으로 귀착되었던 탄츠테아터의 방법론을 뿌리부터 재고할 수밖에 없음을 피력한다. 그것은 (클룬춘이 말하는) '전통'으로 회귀하는 여정을 복원하려는 것이 아니라 (탄츠테아터의) '전통'과 다시 한번 결별하는 의지를 언어화한 것이다. 문제는 "아버지/어머니 예술"에서 벗어난 공터에서 무엇을 할 수 있는가이다.

"왜 춤을 추는가?"

왜 이 질문을 던지는가? '모더니즘'이 사어가 된 오늘, 매체에 대한 '자기비판'은 왜 춤을 추고 있는가?

이는 '정답'을 지정하는 질의가 아니다. 춤의 동기를 찾는 행위는 곧 춤을 추는 동기가 된다. 부재하는 동기를 드러내는 행위 자체로서 동기는 발생한다. 수행적 화두로서의 '동기'는 '매체'다. '질문'은 그 발생에 '형식'을 부여하는 하나의 방법론이다. 그래야 할 필요성을 체화하는 행위를 '무용'이라고 할까.

오늘날 모든 무용수는 '전통'과 텅 빈 '나(myself)'의 간극에서 여전히 탐구의 무게를 짊어지고 진동하는 노마드가 아닌가. 저주이자 축복으로서의 진동.

대니얼 리너핸, 「셋을 위한 몽타주」(2009)

무용수 두 명이 무대 위에 펼치는 간단한 동작들은 출처를 공유한다.[35] 일련의 사진이다. 아인슈타인, 메릴린 먼로, 앨프리

미래 예술

드 히치콕, 찰리 채플린, 앤디 워홀, 마돈나 등 유명 인사들의 포즈, 혹은 베트남 전쟁, 톈안먼 사건, 이라크 전쟁 등 역사적인 사건을 대변하는 도상적 보도사진 속의 우연한 제스처들이 두 무용수가 만드는 콜라주의 재료가 된다. 단순히 익살맞게 혀를 내밀거나 죽음 앞에서 초인간적으로 일그러진 표정 등이 콜라주에 재활용된다. 그들의 순수한 창작은 완전한 '인용'으로 대체되어 있다.

관객은 미리 인지하는 사진 속 동작들에 대한 단기 기억을 기반으로 그들의 '춤' 동작을 '감상'하게 된다. 기억력 테스트가 요구하는 집중력을 발휘해 어떤 사진이 어떤 동작으로 복제되었는지 일일이 기억하게 된다면, '원본'과 '복제' 간에 발생하는 반복과 차이는 또 다른 '감상'의 층위를 이룬다. 슬라이드 쇼로 이어지는 시각적 '주석'은 신체를 구속하며 규범적 질서를 확보하게 되고, 거꾸로 신체는 사진에 내재된 정서적, 정치적 의미들을 희석하며 신체적 동기들을 일률적인 기호의 나열로 평면화한다.

사진 이미지는 복합적이고 유기적인 내포적(connotative) 의미들을 함의한다. 각자가 지니는 맥락은 사진이 촬영된 정황에서 이미지에 대한 공적 기억의 광범위한 의미화 작용에 이르기까지 다층적으로 펼쳐져 있다. 이는 '장치'로서의 사진이 함유하는 비가시적인 언어 작용에 기인한다.

자크 랑시에르가 말하듯, 오늘날 사진은 베냐민이 초상사진을 염두에 두고 말했던 제의적 가치, 즉 촬영된 인물의 현전이 각인되어 상징적으로 그 고유성을 인증하려 하는 지표적 기능으로부터 스스로 소외되며, 도리어 무한한 이미지

의 순환 속으로 초상을 가차 없이 밀어 넣는다. 랑시에르에게, 사진을 찍는다는 것은 고유한 인물을 익명의 아무개로 전락시키는 과정이다.[36]

두 무용수는 사진 이미지에 축적, 잠재된 고유성을 소각하는 제의를 행한다. 이미지 속의 인물은 산발적인 제스처를 위한 '고유한' 원본이 되면서도, 동시에 무용수에 의한 무심한 복제 행위에 진정한 맥락적 의미를 차압당한다. 냉랭한 신체들은 이미지에 내재된 다층적 소통의 층위들을 단선적인 몸짓의 향연으로 전환하고 만다.

무작정 흉내 내기가 누적되면서 맥락 상실조차 무의미하게 쌓인다. 빠르게 지나가는 이미지와 그 신체적 재연은 맥락적 의미를 철저하게 소각하는 절차로서 진행된다. 파편화된 형태의 불연속적인 흐름은 플립북처럼 분절을 드러낸다.

사실 '무용'이 발생하는 것은, 하나의 정지된 동작이 아니라, 하나의 동작에서 다른 동작으로 전환하는 중간 과정, 즉 형태의 간극에서다.

보리스 샤르마츠, 「앙팡」(2011, 사진→)

신체를 움직이는 동력을 찾고자 하는 발상의 가장 극단적인 역행은 내면이 아닌 외부의 장치에 의존하는 것이리라.

「앙팡」에는 두 가지 외부 장치가 등장한다. 하나는 기계, 또 하나는 타인의 신체다.

작품의 첫 부분은 여러 기계장치의 작동으로 이루어진다. 무대 전체에 걸쳐 이리저리 얽혀 있는 긴 줄이 기중기에 의해 천천히 잡아당겨지면서 결국엔 그 끄는 힘이 바닥에 힘

　　　　　　　　　　미래 예술

없이 쓰러져 있던 무용수의 신체에까지 전달된다. 기중기와 그의 다리를 연결했던 줄이 서서히 단축되면서 종국에는 기중기에 무용수가 거꾸로 매달리기에 이른다. 기중기의 작동 방향과 힘의 크기에 따른 변화는 온몸의 힘을 모두 뺀 무용수의 신체에 크고 작은 움직임을 부여한다. 줄이 오르락내리락 하는 동안, 줄에서 자유로운 다리 한쪽과 두 팔은 허공에서 덧없이 허우적대듯 움직인다. 신체는 외부로부터의 힘에 대한 저항감을 스스로 제거한다. 움직임에 대한 의도를 완전히 부정하면서 발생하는 신체적 변화가 샤르마츠의 '안무'다. 이로써 신체는 외부 힘에 의한 100퍼센트 타율적인 동작을 이행한다. 기계의 힘 변화가 신체를 매개로 표현될 뿐이다. 완전한 수동성은 '무용'의 새로운 동기로 재구성된다. 일종의 '자동기술법(automatism)'에 의하듯, '창작' 의지는 일련의 우연적이고 돌발적인 외부 영향으로 대체된다.

기계적 힘에 의한 '안무'는 다른 장치로 이어진다. 무용수들이 방치된 바닥 한쪽이 기계적인 힘에 의해 올라가면서 천천히 경사가 만들어지자, 그들의 신체는 어느 순간 굴러 내려가게 된다. 바닥 경사에 의한 중력이 표면장력을 초과하는 순간, 수동적인 신체는 순수한 물리력에 복종하는 과정을 그대로 보여준다.

바닥이 거대한 진동판으로 돌변하고, 그 위의 무용수들이 격한 파동에 방치되는 것도 이 기계적 '자동 무용'의 또 다른 결정적 순간이다. 진동의 주파수와 파장은 신체적 움직임의 원동력이 되어 공포스럽고도 아름다운 기계와 신체의 일체감을 드러낸다. 그것은 신체가 누리는 '자유'이자 '종속'이다. 자아로부터의 격한 자유, 불가항력으로의 종속.

미래 예술

「앙팡」에서 활용되는 또 하나의 타율적 장치는 타인의 신체다. 작품 뒷부분에 등장하는 아이들 20여 명에게 주어진 (지극히 어려운) 사명은 몸의 힘을 완전히 빼는 것이다. 그리고 그들의 몸은 성인 무용수들이 '조종'하게 된다. 분라쿠 인형과 배후의 조종자들처럼, 아이와 어른은 하나의 물리적 인과관계를 형성한다. 아이의 몸을 움직이기 위한 성인 무용수들의 일차적인 동작과 이에 대한 결과로서 움직이게 되는 아이의 부수적인 동작은 모두 '안무'라는 과정에 대한 질문으로 환원된다. 역설로서. (물론 분라쿠 인형처럼 동작을 전적으로 외부의 힘에 맡기려면 오랜 훈련과 숙련이 필요하다. 즉, 절대적 수동성은 신체를 은폐하는 도구가 아니라 신체를 각성시키는 강력한 장치다.)

움직임의 의지를 비우는 것은 신체와 공간의 관계를 재편성하는 단초가 된다. 샤르마츠가 '소비(dépense)'라고 말하는 것은 자연스런 발생이자 미학적 태도이기도 하다. 숙고(pensée)로부터의 자유이자 조형미의 탈피. 몸이 몸으로 현현하는 가능성.

'소비'라고 하는 개념은 무용에서 매우 매력적이다.
안정된 사물을 만들지 않고 소모하거나 버리는 에너지,
혹은 자본화되지 않는 열 같다고나 할까. 이러한
움직임에는 동선의 흔적도 남기지 않고 물화할 수 있는
정확한 목적에 따르지도 않는 이상향적 의도가 있다.
무용수는 공허에 기대지만, 소비는 근육, 신체, 그리고
욕망을 승격하는 지지대를 만든다. '잃어버리는' 동작과
'잘 통솔된 노력'을 가르는 경계선은 얇다.[37]

내면적 동기가 신체를 움직일 수 있다면, 이는 의도적으로 탐색하고 체화할 수 있는 것일까? 그것은 문화에 내재하는 보편적 동기로 일반화할 수 있는 걸까?

서영란은 몸짓의 '본질'을 찾기 위해 무속 신앙을 탐색한다. 천주교 신자로 자라난 그에게 무속의 세계는 가깝고도 멀다. 문화적으로나 심리적으로나 공감하기 힘든 '미신'은 몸에 깊이 깃든 사상적 유전자로서 재발굴될 수 있을까? 「나의 신앙을 고백합니다」는 내면의 고민을 언어화하는 고해성사이자 구도의 여정을 기록한 다큐멘터리다.

무속의 몸짓이 서영란에게 중요한 가장 결정적인 이유는 무속 춤이 단지 외형적인 형태가 아니라는 점이다. 신과의 소통이 이루어질 때 발생하는 신체적 현상이 무용이다. 접신을 하지 않는다면, 무속 춤은 빈 형태일 뿐이다.

"내용과 형태 사이에는 정말 신비가 들어 있는 것일까요?"

서영란의 탐구는 '형태'로서 무용을 인식하는 모더니즘에 대한 반향이자 동시에 무용의 '본질'을 질문하는 모더니즘의 '본질'에 충실한 모순적 이중성을 띤다. 이러한 분열적 태도는 '원초성'에 대한 모더니즘의 낭만적 회귀 본능을 재고하는 방법론이 된다. '전통'의 방식에 따라 '신명'과 일체화하는 대신 그것이 오늘날 획득될 수 있는 상징적 질서 내 경로를 재고하는 것이다.

근본적으로 모순적이고 분열적인 방법론은 좌충우돌 익살과 진지함 사이에서 진동한다. 서영란은 메모로 사용하던 종이들을 실수인 척 바닥에 흩뿌리고 나서 말한다.

바로 이 종이들을 보십시오. 이 떨어진 형태가 좀 전 저의 행위와 상태를 반영하고 있지 않습니까. 이 흔적 자체가 형태가 된 거지요. 글자를 처음 만들었던 창힐도 이런 흔적, 뱀이 지나간 흔적, 동물이 남기고 간 흔적에서부터 글자라는 형태를 만들었다고 합니다. 내용과 형태가 찹쌀떡처럼 착 달라붙은 것... 그거를 그리 찾으려 했는데.

우연처럼 주어지는 외형들에 의미가 있다는 발상은 몸의 움직임에 의식이 닿지 않는 무형적인 동기가 밀착해 있으리라는 기대로 이어진다. "찹쌀떡처럼." 즉, 기표와 기의는 임의적이지 않다는 것이다. 임의적이지 않을 뿐만 아니라 기표가 기의의 본질을 외형적으로 드러내야 하지 않겠냐는 것. 그렇다면 무용수로서 해야 할 일은 누군가가 정해준 몸동작을 모사하고 답습하는 것이 아니라 자신만의 내면적 동기를 찾는 것. 기호학적으로 따지자면, 상징(symbol)이나 도상(icon)이 아닌 지시(index)로서의 춤동작을 찾는 것이다. 피나 바우슈가 개인적인 열정과 집중 속에서 춤을 이끌어왔다면, 서영란은 자신을 표출하는 것 자체가 유효한 방법론인지를 의심한다. 하나의 방법론을 수용하는 대신 그 방법론의 철학적 근거를 의심함을 자신의 방법론으로 삼는다. 그 의심에는 문화를 관통하는 일종의 절대적인 집단 무의식이 작동하는지를 탐색하고자 하는 의지가 중첩되어 있다. 물론 그러한 의심을 표출하는 방식 자체가 종국에는 자기 탐구라는 바우슈의 '안무론'에 밀착한다. 서영란의 의심 자체가 바우슈가 말한 "어둠 속에 감추어진 자신의 두려움"이자 "그것에 대한 '사소한'

의문"인 셈이다. 그 어떤 순환적인 딜레마 속에서 자신을 재발견하는 서영란의 노력은 내향적이면서도 외향적이다.

탐구의 단서를 위해 서영란은 무속인들을 만난다. 직접 '신 내림'을 받지 않는 한 무속 신앙을 '이해'하기 위해서는 민족지학적인 방법밖에 없다. 비디오로 기록된 대화는 무대에서 관객에게 공유된다. 집에 돌아가기 위해 먼 여정을 떠나야 하는 『오즈의 마법사』 속 도로시의 모순처럼, 서영란의 딜레마는 자신의 내면을 찾기 위해 자신에게 익숙하지 않은 외부의 타자 세계를 헤매야 함에 있다. '내면'을 (민족지학의) 타자성으로 대체한 대가는 만만치 않다. 누군가를 인터뷰하려는 다큐멘터리 영화감독 마이클 무어의 목표가 늘 어긋나고 빗나가듯, 서영란의 여정 역시 예기치 못한 장애로 흩어지기 일쑤다. 굿판에 너무 늦게 도착하거나, 만날 분이 편찮다 하여 허탕을 치는 등 사소한 에피소드들이 스트레스로 누적된다. 세대 차이가 부담스러워서, 혹은 새로 생긴 교회 눈치가 보여 함부로 말을 꺼내지 못하는 예민한 분도 허다하다. 내면적 동기의 단서를 찾는 길은 험하고 고되다. 어쩌면 무어의 고단하고도 헛된 여정처럼 '실패'하면서 말하고자 하는 바를 말할 수 있게 될까? 아니면 실패는 좀 더 은밀한 무의식의 발현인 걸까?

당인리 부군당에 찾아갔습니다. 마침 가는 날이 장날이라고, 그날이 마포구에 있는 화력발전소 시위가 있는 날이었습니다. 제가 종이를 보며 길을 헤매고 있는데 갑자기 시위하시는 분들이, 기자가 아닙니까? 하셔서, 저 기자 아닙니다, 아닙니다, 피하며 겨우

부군당을 찾았습니다. 도착해서 제주님께 전화를 드렸더니, 아 오늘 같은 날 아무 말도 해줄 수 없다고. 나한테도 물어보지 말고 다른 사람한테도 물어보지 말고 얼른 돌아가시라고 하시는 겁니다. 그래서 뭐 그 길로 돌아갔습니다.

어쩌면 이미 예견된 대로, 무속인과의 만남이 이루어진다 하더라도 "내용과 형태 사이의 신비"에 관한 지혜는 쉽게 얻어지지 않는다. 동네의 안전과 관계된 말이니 '부정 타면' 안 된다거나, 굿을 무형문화재로 보호해야 한다는 둥의 진부한 변론 속에 '신비' 따위의 흔적은 없다. 서영란이 무당이 되어 신명 나는 춤을 추리라는 기대는 애초부터 의심스러웠다. 유가(遊家) 돌기의 필요성을 전하다가 느닷없이 '유가' 캐러멜을 객석에 뿌릴 때부터 성스러운 목적의식은 이미 잘못된 기표의 연옥으로 망실되었다. "오류는 진실에 이르는 유일한 길"이라는 지제크의 말에서 위안을 찾아야 할까.[38]

모든 만남은 반전의 연속이다. '안씨 할아버지'의 경험담은 '신비'에 대한 적대심마저 전가한다.

그때 굿을 일곱 번 했어요. 귀신이 씌었다고 해가지고. 오서방네 육촌 누님뻘 되는 그 양반이 계룡산에서 3년 도 닦고 왔다나. 그런데 그날 떡이 안 익어. 그날 내가 핑 돌면서 나자빠진 거지. 그날이 내 생일이었다고. 그때부터 10년 동안 고생 많이 했어요.

영적 '근원'을 찾는 여행은 두려움으로 막혀버린다. 억압된 기복 신앙으로서의 무속은 인간과 교감하는 영적 세계에 해로움이 도사리고 있음을 끊임없이 환기한다. 그것은 서영란의 여정에 도사리는 해로움이기도 하다. 무용에 던져지는 모더니즘의 자기 성찰은 한국의 정신적 토양에서 본질적인 위험을 동반할 수밖에 없는 걸까.

'안씨 할아버지'가 내린 나름의 결론은 서영란의 막다른 길이자, 이 탐구 서사의 안티클라이막스(anti-climax)다.

내가 내기를 했는데 만신이 뭐라 하냐면, 미신은 없다. 마음에 달린 거다. 미신이 있다면 있고 없다면 없는 거요. 내가 미신이 있다고 생각하면 있는 거고, 없다고 생각하면 없는 거요. 내가 미신을 믿으면 재수가 없구나. 안 믿는다. 그래서 이제 도덕경을 많이 읽지.

소통의 벽은 정신과 신체가 만나는 길을 차단하는 막이다. 서영란은 허탈함조차 내뱉지 못한다. 결국 모더니즘의 세례를 받은 지적인 탐구자는 악한 귀신에 대한 두려움과 문화적 충격에 휘둘리는 소심한 겁쟁이로 축소된다. 그의 성찰에 결론은 없다. 혼란과 허망함 외에는 없다. 목표 지향적인 서사에 최종 결론이 나타나지 않아 절망은 이중으로 가중된다. 실패하는 주체, 좌절하는 주체로서의 탐구자. 좌절하고 실패하고 고민하는 과정을 통해서만 성립되는 수행적 주체.

그가 불러들이려던 '진정성'의 귀신이 소환하는 바가 있다면, 그것은 근원의 고유성이 아니라 주체의 불확실함이다

　　　　　　　　　　　　　　미래 예술

하나의 견실했던 목적의식은 불가사의한 불확실로 대체되어 발화라는 행위를 복잡한 언표의 망에서 발생하는 돌발 현상으로 재포장한다. 우연과 의지의 간극에서 진동하는 발화는 말의 의미를 넘어 비언어적인 진동으로 번진다. 어쩌면 '내면'을 확보한다는 것은, 타자에 의존하는 외향적인 탐색을 통해 내면의 근원을 찾는다는 것은, 그 전제부터 오류일지 모른다.

> 제일 처음 말씀이 사람이 된다고 했지요. 그런데 이게 가능하다는 과학자들의 이야기가 있습니다. 말씀은 소리이고 소리는 파장으로 이루어졌는데, 반대로 사람, 물질을 이루는 가장 작은 것은 계속 떨리는 파장이라고요. 결국 말씀과 사람은 같은 것이지요. 말씀이 사람이 되신다.

서영란의 말이 말 너머의 본질을 드러내는지는 더더욱 불확실해진다. 의미의 불안정한 진동이 곧 무용이라는 듯.

> 크리스티앙 리조·케이티 올리브,
> 「100% 폴리에스테르」(1999, 다음 장 사진)

선풍기 일곱 대, 같은 원피스 두 벌이 걸린 원형 옷걸이, 그리고 조명. 이것이 「100% 폴리에스테르」의 무대 세트다. 그리고 작품의 전부다.

인간 무용수가 등장하지 않는 이 작품에서 '주역'이 있다면, 두 벌의 원피스다. 원형 옷걸이에 나란히 널린 채 춤을 추

미래 예술

듯 흩날리며 회전하는 옷가지. 정서를 표현하는 신체는 텅 빈 여백으로 사라진 듯하다. "시에스타 동안 바람에 나부끼는 커튼처럼", 혹은 "어린 시절의 기억 속에 있음 직한 모빌처럼"[39]

이 무미할 정도로 평화롭고 폭력적일 정도로 사소한 풍경에 '변화'가 있다면, 선풍기 일곱 대가 엇갈려 회전함에 따라 옷걸이가 움직이는 방향과 속도가 바뀌는 것뿐이다. 이 무심한 움직임은 케이티 올리브의 조명에 의해 뒷벽에 증폭된다.

적어도 제르멘 프뤼도모의 정의에 따르면 이 작품은 무용이 아니다. 동물, 식물, 사물의 움직임은 '무용'이 될 수 없다. 프뤼도모의 목록에 그림자도 포함시켜야 할까. '춤을 추듯' 움직이는 것은 '춤'이 될 수 없다. '춤을 추듯'이라는 비유법이 춤 자체를 도둑질한다. 무대는 육질의 직설이 아니라 그에 대한 피상적 모조로 평면화된다. 그림자의 현혹 따위에 의해 플라톤의 동굴로 환원된다. "신체는 플라톤의 동굴에서 잉태되고 다듬어졌다"는 장뤼크 낭시의 말이 서구 철학에서 신체의 불가능한 현현을 직시한다면,[40] 「100% 폴리에스테르」는 그 불가능을 무대에 현현시킨다.

'폴리에스테르'가 '가짜 면'이라면, 이 작품은 '가짜 무용'이다. '100퍼센트 가짜'다. 그 아름다움은 피복처럼 피상적이다.

'가짜'의 권력은 '신체/원형'을 대체하는 폭력성에 있지 않고, '신체/원형'을 역설함에 있다. 낭시가 시사하듯, 부재는 신체가 취할 수 있는 하나의 존재 방식이다. 이를 드러내는 것이 안무다.

리조의 '안무력'은 비유법의 도발을 용인, 아니 종용함에

있다. 땀과 근육이 제거된 이 적막한 '듀오'는 흐느낌처럼 아련하고 인생처럼 덧없다. 꿈처럼 몽롱하면서도 연금술처럼 화려하다. 비인간적이기 그지없는 물성의 율동은 신체의 부재를 아름답고도 서먹한 공백의 존재감으로 전환한다.

리조는 말한다. 우리는 공간을 사유할 때 신체로서 사유하게 되면서 공간을 망각하게 된다고.[41] 「100% 폴리에스테르」는 신체의 자리를 공백으로 비우면서 공간을 전경화하고 신체를 성립시키는 조건들을 사유한다.

"무엇이 신체를 움직이게 하는가?"

신체가 부재하는 장에서 이 과묵한 질문은 공간으로 역류해 질문 자체를 형태화한다. 그것은 곧 '형태'다. 신체 없이도 작동하는 형태.

그것은 질문에 내재하는 본질 자체에 고요히 질문을 되던진다. 그 질감은 선풍기처럼 순환적이고 폴리에스테르 의상처럼 유연하며 그림자처럼 반향적이다.

"무용이란 무엇인가?"

미래 예술

3 안무가의 죽음, 혹은 안무의 재탄생

창작의 주체는 어떤 권능을 누리는가? 안무가 혹은 연출가는 무대 위에서 다른 신체들이 구현하는 '작품'에 대해 지적 소유권을 누릴 수 있는가? 어떤 근거로? 창작의 근원은 무엇인가?

프랜시스 바커는 '근대적 주체'의 모범적 전형을 놀랍게도 (아니, 아마 당연하게도) 허구적인 인물에서 찾는다. 햄릿이다. 햄릿의 인물소가 중세 이후 데카르트에 의해 결정적으로 설정될 '주체'의 기본적 속성을 이미 내포한다는 것이다. 개인의 정체성이 총체적으로 신분과 종교에 종속되는 중세의 종교관에서 독립된 개체로서의 자기규정으로 변환되는 과정에서 매우 구체적인 사유 방식이 희곡의 형태로 기록되었다는 것이다. 즉, "자신 스스로에 중심을 두며, 신체의 한계에 의해 규정되고, 신체를 개인의 소유물로 여기면서 외형에 동형적인 정체성을 갖는, 사적인 비밀과 고유한 유령을 간직한 자전적 일대기의 소유자이며, 국가에 대한 책임과 중성적 젠더, 절제된 욕망으로 특징지워지는, 근대의(modern) 일원적 주체"가 햄릿이라는 표상으로 구체화되었다는 것.[42] 햄릿은 시대와 변화를 체화한 '신인간'이었다.

이러한 '일원적 주체'는 모더니즘의 시발점이자 원동력이며 주인공이었다. '안무'라는 행위를 성립시키는 사상적 조건이었다. 안드레 레페키가 강조하듯, '햄릿'으로 대표되는 근대적 주체의 등극이 없이는 '안무'가 개념화될 수 없었다.[43] 안무가는 유아론(solipsism, 唯我論)적 독립체, 즉 외부 현실과 대립되고 고립되는 자기 명증적인 주체로서 스스

로를 규정했다. 춤을 춘다는 것은 주체를 성립시키는 행위다. 안무는 근대적 주체의 성립을 기반으로 탄생했다. '작가'의 권능이 급등하면서 이루어진 근대의 예술관에 힘입어, '안무가' 역시 '작품'이라는 자가적이고 폐쇄적인 세계의 중심에 등극했다. 작품의 '중심'이자 '근원'. 무용의 무대는 '주체화'된 공간이다.

문제는 그러한 등극이 너무 성공적이었다는 것이다.

레페키가 말하듯, 근대적 주체라는 기반은 무용에 대한 자기 성찰에서 결정적인 단초가 될 수밖에 없다. 안무의 새로운 비평적 지평은 내면에 있다.

무용이란 무엇인가?

누가 춤을 추고, 누가 춤을 추게 하는가? 누구의 춤을 추는가?

이 질문은 '안무' 행위의 근원적 조건들로 침투한다. 즉, 무용에 대한 성찰은 주체에 대한 의문을 동반할 수밖에 없다. 이 질문의 궤적은 무엇보다도 신체를 매개로 이루어진다. 모더니즘의 맥락에서 무용은 주체에 대한 철학적 사유를 물성적 영역에서 추진한다. 결국 모더니즘은 물성과 사유를 일체화하는 시도다.

'농당스(non-danse)'라는 이름으로 알려진 무용에 대한 총체적 재고 역시 창작 주체에 대한 질문으로 귀결된다. 그것은 예술 행위에 대한 철학적 고찰이자 실천적 방법론이다. 실질적으로, 그자비에 르 루아나 제롬 벨이 삼았던 사유의 단서는 롤랑 바르트 등 동시대의 비평적 태도였다.

바르트가 "저자의 죽음"이라 은유적으로 선언한 것은, '작품(œuvre)'의 고유성과 '작가'의 권능을 조건 없이 전제

하기 전에 창작과 언어의 밀접한 관계를 먼저 숙고해야 함을 피력한 것이다. '작품'을 방대한 기억과 언어의 망에서 결별된 자기 성립적 독립체로 보는 대신, 약호들이 '작품'을 통해 반복된다는 진실을 직시해야 한다는 것. 모든 창작물들은 이미 존재하는 약호들의 재조합, 즉 "인용들의 짜임"이다. 조합의 방식은 고유할 수 있다 하더라도 그 재료들은 새로울 수 없다. "작품은 만드는 행위에서만 경험될 수 있다."[44]

이러한 비평적 태도는 작가가 스스로의 위치와 기능을 재고하는 데 중요한 단초가 되어왔다. 이는 곧 작품의 제작 과정에 대한 고민이 '주체'와 '언어'에 대한 냉철한 성찰로 이어짐을 의미한다. 자기 의문의 예리함 앞에서 '독창성'이라는 모더니즘의 성역은 더 이상 특혜를 누리지 못한다.

'작가'의 신화적 위상에 안주하기보다는 예술적 소통이 어떠한 사회적, 문화적, 심리적, 정치적 조건들을 전제로 성립되는지 고찰하는 일이 예술의 본질에 대한 더 진중한 태도가 될 것이다.

작자 미상, 「무제」(2005)

작가의 이름도, 작품의 제목도 없는 공연.

이 작품이 공연될 때 작가의 이름은 거의 알려지지 않았고, 작품의 내용이나 주제에 대한 추리의 단서가 될 제목도 주어지지 않았다.

일반적으로, 작품을 판단할 때 가장 먼저 의존하게 되는 정보가 작가의 이름이다. 축적된 정보로서 관객이 지니고 있을 작가의 사상, 스타일, 작업 방식, 작품 연보 등은 작품을 감

상하고 해독하는 데 결정적인 기반이 된다. 이 작품에서 그런 '맥락'이 작동할 가능성은 거의 없다. (어떤 경위로든 공연을 찾게 된) 관객은 작가나 작품에 대한 구체적인 정보 없이 극장에 입장한다. 무대는 초심의 관점을 위한 생경한 해프닝이 된다. 보야나 스베이지의 설명대로, "재현 연극의 구축 기반과 논리가 약화된 것"이다.[45]

실제로 이 '작품'은 뚜렷한 내용을 담지 않는다. 극장과 무대는 어둡고, 관객은 아무것도 볼 수 없다. 공연이 끝나고 나서 평론이나 보도 기사를 통해 이 작품의 연출가는 그자비에 르 루아였음이 드러난다. 탐색의 서사는 빈 괄호를 제조하는 장치로서 작동한다.

빈 괄호는 무대에 대한 인식을 결정한다. 무대는 빈 중심을 채우는 발생적 제의가 아니라, 빈 중심이 무용에 어떤 변화를 야기할 수 있는가를 탐색하는 담론의 장이 된다. 신체적 감각의 상호작용으로 진행하는 탐색.

제롬 벨, 「그자비에 르 루아」(2000)

「그자비에 르 루아」라는 무용 작품을 실제로 안무한 창작 주체는 제롬 벨이 아니라 그자비에 르 루아다. 출연도 르 루아가 한다. 작품의 '주인'은 '르 루아'로 표기됨이 마땅하다. 하지만, 이 작품은 제롬 벨의 것으로 기획되고 공연된다. 안무가의 이름은 작품의 제목이 되어버렸고, 이 프로젝트의 시발점을 제공한 벨이 '작가'의 자리를 훔쳤다. 이 기묘한 자리바꿈은 사실 두 사람이 의도한 작품의 핵심이자 근원이다.

안무를 한다는 것은 무엇을 의미하는가? 무용의 주체는

누구인가? 공연의 제목이 한 작가의 이름이라면, 그 내용은 어떻게 이루어져야 하는 것일까?

무용의 실체를 질문하는 이 다분히 개념 미술적인 제스처는 벨이 페스티벌에 참여하도록 초청받았을 때 '참여'는 하되 실질적인 '제작'은 하지 않는 발상을 내면서 촉발되었다. 도가(道家) 사상의 현자라도 된다는 듯 '아무것도 하지 않는 것'이 그가 스스로에게 부여한 '작가'로서의 임무였고, 심지어 공연 당일에는 실제로 '아무것도 하지 않았으니' 관객에게 관람료 일부를 돌려주겠다고 무대에서 공지할 생각까지 하고 있었다.[46] 이러한 발상이 다소 수정된 결과가, 실질적인 안무 작업을 다른 무용수에게 전적으로 이양하고 자신은 이름만 삽입하는 것이었다. 이러한 발상을 공유할 수 있는 동료가 르 루아였고, 이를 착안한 쪽은 벨이었기 때문에 작품은 벨의 것이 되었다. 개념 미술 작품의 '주인'이 그러하듯, 르 루아의 말대로 「그자비에 르 루아」는 "발상 자체가 벨의 것이었으니, 벨의 작품이 맞다".[47] 창작의 무게중심을 피와 땀이 아닌 발상에 두는 태도부터가 개념 미술에 가깝다. 르 루아가 집행한 것은 작가적인 창의력이 아니라 벨의 구상일 뿐이다. 원래 제도적인 권력에 편승되는 것을 거부해, 커미션을 받지 않는 것을 철칙으로 하는 르 루아는 스스로 이름을 철회하면서 작가의 독자적인 존재감을 소각하였고, 벨은 오히려 아무것도 하지 않고도 창작자의 자리를 점유하면서 작가의 허구성을 드러냈다. 바르트가 말한 '저자의 죽음'이 직설적이면서도 동시에 역설적인 양면적 방식으로 수행된 셈이다.

아닌 게 아니라, 작품은 찰리 채플린, 히틀러, 마이클 잭슨, 메릴린 먼로, 예수, 나폴레옹 등 누가 보더라도 쉽게 인식

할 만한 유명인의 도상적 제스처들로 짜여 있다. 두 무용수의 신체는 독창적 창작자가 아닌 '인용구'로 기능한다. 하지만 작품은 무대 위의 제스처들로만 이루어지는 것이 아니라, 프로그램의 (잘못된) 호명과 그로 인해 야기되는 관객의 혼동과 그를 통해 던져지는 질문들 모두를 포함하는 셈이다. 말하자면, 작품의 '근원(origin)'과 작가의 '독창성(originality)'은 일원적으로 고정되는 대신 다원적이고 다층적인 관계의 망 속으로 흩어진다. 이름의 자리 이동이 야기하는 혼동은 작업 과정에서 이루어진 성찰의 기록이자 효과가 되며, 나아가 작품의 이면에서 작동하는 제도적 권력의 작동 원리를 들추어내는 매개가 된다. 작품의 '소유'와 '작가'의 교환 가치에 의존하는 스펙터클 사회의 총체적 메커니즘은 고장 난 기계처럼 '그자비에 르 루아'라는 제목을 비켜나가면서 그 실체를 들킨다. 결국 이 작품은, 작품을 '소유'한다는 것이 무엇을 의미하는지, 작품의 '소속'을 규정하고 그를 기반으로 존속되는 공연 기획의 메커니즘은 무용에 대한 인식에 어떤 영향을 끼치는지, 창작과 제도에 관한 거시적인 질문들을 던져보는 작은 제스처다. 바르트의 '저자의 죽음'이 창의적 주체의 독자적 존재감을 소각하면서 상위 상징 질서의 거대함을 직시했다면, 벨과 르 루아의 수행은 상위 질서를 장악한 자본주의 체계의 막중한 존재감을 가시화한다. 죽음을 맞이한 작가의 유령은 환생하기 위해 직면해야 하는 거대 질서 앞에 출현했다.

　　하지만 그렇다고 해서 이러한 전략을 표면화해 크게 선전한 것은 아니다. 이 공연을 관람한 대부분의 사람들은 누가 실제로 안무했는지, 왜 정확한 역할에 대한 지시가 어긋나는지, 문제 삼지 않는다. '작가'의 위치를 교란하는 전략이 시끄

럽게 공론화되고 '실제 작가'의 위치가 다시 성립되면 '저자의 죽음'이라는 개념이야말로 사어로 몰락할 수밖에 없지 않은가. 이 작품의 작가는 두 번 죽었다.

제롬 벨, 「제롬 벨」(1995)

텅 빈 무대. 세트도, 조명도 거의 없다. 어둠 속에서 빛이 하나 걸어 나온다. 전구를 손에 든 무용수다. 칠판에 겨우 보일 만하게 쓴다. '토머스 에디슨.' 물론 전기를 발명한 사람의 이름을 써본들, 조명 역할을 대신할 리는 만무하다.

두 번째 무용수가 걸어 나와 칠판에 '스트라빈스키 이고르'라는 이름을 추가한다. 그러고는 『봄의 제전』(1913)의 음조를 입으로 흥얼거린다.

벨의 간단한 호명은 「여자는 여자다」(1961)의 도입부에 작품 제작에 참여한 사람이나 영향을 끼친 사람들의 이름을 커다란 자막으로 열거했던 장뤼크 고다르 감독의 자기 성찰적인 태도보다 투박하고 냉담하면서도 묵상적이다. 평면적 기표는 무대라는 공간에 대한 인식을 입체화한다. 그러한 면에서 현상학적이면서 미니멀리즘적이다.

조명과 음악. 공연의 두 구성 요소가 개념으로만 전달된다. 아니, 허술한 '인용'으로 성립된다. 이는 예술의 기반인 '독창성'이나 '개성'의 숨은 진실을 드러낸다. 작품은 가장 기본적인 구성부터 그저 인용들의 조합이다. 작품은 거대한 기표들의 망 안에서 작동한다. 벨이 말하듯, "작품은 더 이상 존재하지 않는다. 무수한 관객만이 존재할 뿐".[48]

'창작'은 구성 요소들을 구축하는 대신 제거하며 이루어

진다. 하나둘씩 제거하면서 결국 "신체의 내면에 다다르며, 동작을 '만들어'가는 대신 '받아들인다'".[49] 무용수들은 지극히 단순한 이미지를 그려내기 위한 최소한의 동작만을 행한다. 감정이나 극적인 내용은 물론이요, 레빈슨이 말한 '형식'조차 사라졌다.

물성에서 관념으로 변환된 조명과 음악은 공백을 만든다. 개념적 연금술이랄까. 활자로 대체된 조명과 음악은 무대의 환영을 제조하는 대신 그 기능에 대한 질문으로 환산한다. 수백 년 동안 보호된 환영의 성역에 대한 의문.

「제롬 벨」에는 '제롬 벨'조차도 등장하지 않는다. '제롬 벨'이란 결국 누구인가? '이름'이란 무엇인가? 작가란 무엇이고, '작품'이란 무엇인가?

「제롬 벨」이 제안하는 단초는 '무(舞)'의 '무(無)'다.

'제롬 벨'이라는 기표는 언어의 본질적인 공백만을 가리킬 뿐이다. 무대와 삶의 역학에 관한 비밀은 이 허망함 속에 충만하다. '무용'이라는 의미가 발생하는 것은 이러한 충만한 공백으로부터다.

제롬 벨, 「PK와 나」(2005, 사진→)

"무엇이 몸을 움직이게 하는가?"

한 세대 동안 탄츠테아터의 원동력이 되었던 이 간단하고도 어려운 문제에 대한 태국 무용수 피쳇 클룬춘의 대답은 확고부동하다. 그를 무용수가 되게 한 것은 신이다. 불교 신자인 그에게, 춤은 절대자에 대한 경배다. 그것이 그가 고수하고 신뢰하는 유일한 '형식'이다. 영혼과 형식이 서로를 지탱한다.

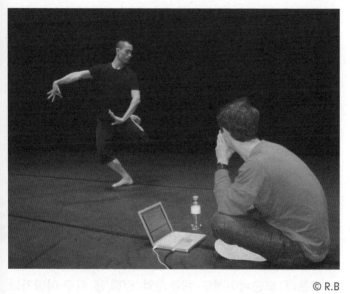

© R.B

심지어 신은 그를 무용수로 만들려는 숭고한 의지를 집행했다. 이러한 일체감은 형식과 재현을 넘어 클룬춘의 신체를 즉물적이고도 정신적인 그 어떤 진정한 것으로 무대라는 작위적 공간에 배치한다. 이는 모더니즘이 오래전에 멀리한, 혹은 상실한 사상적 원점이기도 하다. 기억 속에서조차 희미해진 원초적 기원이기도 하다. 도사리는 오리엔탈리즘의 함정에서 자유로운 사상의 날개를 벨은 펼칠 수 있을까.

"당신처럼 춤을 잘 춘다거나, 아름답고 우아하게 추는 것도 나름 의미가 있겠지만, 내게 그런 것들은 더 이상 흥밋거리가 되지 않는다. 무대와 객석, 극장과 현실이 분리된 것이라는 믿음은 내게 이제 있지 않다."

클룬춘의 단호함에 대한 벨의 솔직한 반론에는 모더니즘의 유전자가 실려 있다. 벨에게는 클룬춘의 지극히 간단하면서도 '심오한' 답이 인정하기도, 범접하기도 쉽지 않은, 하나의 거대한 딜레마이다. 탄츠테아터의 행보가 순환 끝에 당도한 원점으로 삼기에는 지나치게 종교적이고, 서구 무용의 역사와는 무관한 관점으로 배제하기에는 서구의 방법론을 질문하는 날카로움이 예사롭지 않다.

어쩌면 벨이 말하는 '흥미의 부재'는 일종의 상실감일지도 모른다. 모순적이게도, 클룬춘의 '전통'은 서구 아방가르드 무용에 대한 하나의 날카로운 좌표가 된다. 서구 형식주의 전통의 공허함을 드러내는, 과격하도록 새로운 미지이기도 하다. 이는 벨 자신의 '지향점'은 아닐지라도, 시간의 순차적인 관계 속에서 '과거'를 지시하는 아집에 지나지 않음은 분명하다. 벨의 태도는 동일시도, 부러움도, 배격도 아닌, 담론적이면서도 주술적인 것이다. 자신의 영역을 부정함과 동시

미래 예술

에 성립시키는, 일종의 제의적인 것이다. 그 출발점은 타자에 대한 배려와 허락이다.

이러한 수행적인 대화의 과정을 포용하는 것이 바로 벨이 취하는 서구 아방가르드 무용의 열린 문이다. 어쩌면 데카르트가 자신의 존재를 의문시하게 하는 모든 환영의 가능성을 일축하기 위해 궁극적으로 성찰 행위에 의존했던 것과 크게 다르지 않게, 벨이 "왜 춤을 추는가?"라는 다분히 진부한 질문에 대한 자신만의 대응으로서 내세우는 스스로의 위치는 '성찰'에 있다. 순환적인 항진 논리에 의한 자기 성립이 벨의 무용이다.

나는 생각한다. 그것이 곧 춤이다.

벨에게, 무용은 일련의 반증 과정이다.

그자비에 르 루아, 「미완성 자아」(1998, 다음 장 사진)

르 루아의 이 독무 작품은 '주제와 변형(theme and variation)' 구조로 이루어진다. 작품의 '주제'란, 르 루아 자신이 붐 박스와 의자/탁자로만 구획된 빈 무대를 순서대로 횡단하는 연속된 궤적이다. 이 '주제/궤적'이 반복될 때마다 르 루아의 신체 역시 '변형'된다. 구조를 작동하는 것은 신체다. 입으로 모사하는 기계음에 맞추어 딱딱하게 분절된 '로봇 동작'으로 걷기도 하고, 필름을 거꾸로 돌린 것처럼 뒤로 걷기도 한다. 나체로 거꾸로 앉아 기어 다니면서 동물에 가까운 유기적 형상을 만들기도 한다. 가장 평범한 일상적 자세는 맨 마지막에 소개되며 구조를 완결한다.

춤 195

© Katrin Schoof

미래 예술

변신은 끊임없고 미묘하다. 신체는 꾸준히 이런저런 형상들을 닮아간다. (기표와 기의가 외형적인 유사성을 지니는) 이런저런 '도상(icon)'으로서 표류한다. 한 도상에서 다른 도상으로. 셔츠를 뒤집어 팔목까지 당긴 채 팔로 걸음을 걸으니 양팔은 치마를 입은 여성의 발처럼 보이는가 하면, 그 상태에서 네발로 기어 다니면 목이 없는 사지동물에 가까워진다. 어깨로 물구나무서고 양다리를 어정쩡하게 구부리니, 그 뒷모습은 목이 잘린 통닭처럼 보이기도 한다. 완전히 벌거벗고 앉아 물구나무서기를 하면, 엉덩이는 척추장애인의 휘어진 등으로, 가는 두 팔이 두 다리로, 허공에서 허우적대는 두 다리는 두 팔로 변하려 한다. 개구리도 아메바도 아닌 기이한 유기체에 가까워진다.

물론 이 작품은 신체의 그로테스크한 변신 기술을 전람하지는 않는다. 완전하게 변신하는 것도 아니다. 변형은 특정한 완성체를 지향하지 않는다. 지시는 완성되지 않는다. 온전한 하나의 대체가 발생하기 전에 르 루아의 신체는 또 다른 변신을 위해 미끄러지거나 그 어떤 모사로부터도 자유로운 기호적 무위 상태로 환원한다. 신체는 확정된 실존적 위상을 점령하는 대신, 그 도래를 꾸준히 거부한다. '도상'으로서 가능성들을 차근차근 삭제해간다. 변신 자체가 '미완성' 상태로 유보된다. 변신의 변신이랄까. 'ㅡ처럼'이라는 접사의 벡터를 형상화한 어떤 완전한 미완.

그러한 소멸의 연속은 즉물적 육신의 현현을 위한 역설 '처럼' 작용한다. 그 어떤 기호도 아닌, 유동적이고 가변적인 유기체로서의 현전. 아니, 그것은 자신의 꼬리를 삼키는 우로보로스처럼 '변신체'라는 스스로의 정체마저도 자가적

으로 소진해버린다. 근본주의적 '존재(being)'를 넘어, 가변적 변신체로 '되기(becoming)'를 넘어, 아예 '되기'를 형상화한다. 신체는 '되기' 자체다. 이로써 물성에 구속되지 않는, 부정확하고 불특정적이며 불완전한 개체로서 작동한다. 그것에 하나의 절대적 속성이 있다면 '미완성'이다. 그것은 지독히도 형이상학적인 동시에 절대적으로 즉물적인 무엇이다. 즉 즉물적 '신체'란 그러한 추상화의 과정에서 발산되는 어떤 중간적인 떨림이다. '미완'에서의 파생. 미완의 파생.

　　질 들뢰즈와 펠릭스 과타리는 '되기'라는 개념에 과정으로서의 기능을 부여한다. '되기'라는 말 자체가 끊임없이 '되기'로서 작동한다.

> '되기'는 분명 무언가를 흉내 내거나 동일시하는 것은
> 아니다. 퇴행이나 진보도 아니고, 상응하는 것이나
> 상응하는 관계를 설정하는 것도 아니다. 생산도 아니며,
> 계통을 생산하거나 계통을 통해 생산하는 것도 아니다.
> '되기'는 나름대로의 독자적인 일관성을 갖는 동사이며,
> 그 의미는 '겉모습', '존재', '동격', '생산' 등으로
> 일반화되거나 퇴행되는 것이 아니다.[50]

들뢰즈와 과타리에게, '되기'는 '주체'라고 하는 서구의 사상적 기반을 재고하고 새로운 형태의 '개별화'를 위한 실천적 과정이다. '되기'는 곧 대체적인 존재 형태이자 사유 방식이다. 발상으로서의 존재. 존재로서의 사유.

　　「미완성 자아」는 작품의 권위적인 '중심'으로서의 '안무가'를 배제하고 유보적이고 대체적인 개체를 실험한다. '안무

가=주체'의 공식에서 '주체'를 폐기하면서 안무의 근원을 재고한다. '='의 기능을 무한한 궤적으로 개방한다. 모더니즘의 함정에서 이탈하기. '이탈'이 되기.

「미완성 자아」는 우리가 신체를, 사물을 인식하는 방식을 질문한다. 인식의 조건을 인식하도록 유도한다. '무용'을 '관람'하는 가장 기본적이고 절대적인 조건으로서의 인식.

이는 물론 우리가 무용을 인식하는 방식에 대한 질문이 '된다'. '무용'은 아름다운 정형적 신체를 전람하고 관람하는, 생산과 소비의 전형적 관계에 머물지 않는다. 무용은 스스로가 성립되는 과정을 질의하면서 진정한 '움직임'을 쟁취한다.[51] 무용은 '되기'다. 인식과 탈인식의 끊임없는 떨림. '되기'의 현현.

전통 발레에서 '움직임의 중심'은 '몸의 중심'과 일치했다. 동작은 배꼽 아래의 중심을 무게중심으로 삼았다. 그러한 태도가 곧 무용의 '기반'으로 작동했다. '현대무용'의 정점에서 라반이 정돈한 신체의 궤적 역시 대칭적 형태로서 신체가 발생시킬 수 있는 '중심'의 여러 궤도에 대한 아카이빙이었다. 근대적 주체의 물성적 원천.

　　1984년부터 프랑크푸르트 발레단 예술 감독으로서 윌리엄 포사이스가 발레에 가한 파격은 움직임의 중심을 몸의 중심에서 탈구시킨 것이다. 그러면서도 포사이스가 발레에 가장 충실한 안무가로 평가받은 까닭은 그가 유동적인 중심에 전통적인 방법론과 훈련 방식을 충실히 적용했기 때문이다. 그의 방법론에 따르면 팔꿈치, 팔목, 무릎, 엉덩이, 목, 머리 등 신체의 모든 부위가 움직임의 무게중심이 될 수 있다. 움직임의 축이 몸의 중심에서 이탈하면서 모든 관절과 근육은 '중심'을 유지하기 위한 기능적 임무에서 벗어나 독립된 분절로서 각자의 개별적 가능성을 나타내게 된다. 포사이스는 무게중심을 수시로 옮겨가며 르네상스적 신체의 균형미를 해체하고 보다 유연하고도 역동적인 움직임의 연속을 몸으로 실행했다.

　　프랑크푸르트 발레단과 맺은 20년 계약이 만료된 2004년 이후 포사이스는 기존의 '탈중심적' 방법론을 자유롭게 한 단계 더 확장한다. 바로 '무용'이 '안무'를 구현하는 유일무이한 형식이라는 통념을 문제 삼는 것이었다. 이는 물

론 안무의 구체적인 기능에 대해 보다 유기적인 사유를 하기 위함이다.

> 안무의 원칙들을 [신체로부터] 독립적으로 표현하는 것이 가능한지 질문할 수는 없을까? 이를테면, 신체가 빠진, 안무적 사물을 통해. 이 질문의 원동력은 물리적인 행위를, 특정하게는 서구의 문맥에서 무용의 위치를 생경하게 재고하는 것으로부터 온다.[52]

내면의 중심을 외부에 설정할 수 있을까? 주체가 아닌 다른 곳으로부터 움직임을 촉발할 수 있을까?

시각장애인이었던 수학자 베르나르 모랭에 따르면 이는 가능하다. '구(球)'를 뒤집는 일이 어떻게 가능한지 자문하는 모랭에게, 이는 발상을 뒤집는 문제다. 수학적으로 본다면, 이는 하나의 점에서 같은 거리에 있는 모든 점들의 집합을 '구'라고 할 때, '구'를 이루는 모든 점들에서 같은 거리에 있는 외부의 점들이 어떻게 하나로 수렴할 수 있는가의 문제다. 이를 가능케 하는 것은 물질적 영역에서 파생되면서도 그를 초월하는 또 다른 차원의 수학적 현실이라 할 수 있다. 구를 뒤집는 실질적 방법을 구현함에 앞서 구의 뒤집힘을 사유하는 것이 이미 '뒤집기'다. 모랭의 답은 "아무 곳도 아니며 동시에 모든 곳(nowhere and everywhere at the same time)"이다.[53] 포사이스에게 안무는 하나의 상태로 존재하는 발상을 또 다른 상태로 전환하는 과정이다.

포사이스에게 '중심'의 문제는 철학적인 문제이자, 직접

적인 신체의 문제다. 그것은 근대적 주체의 권위에서 이탈하는 새로운 개별화를 구상하는 발생적 자극이다. 또한, 배꼽 아래의 상징적 중심에서 무게중심을 탈구시키는 구체적인 방법론이다.

"무엇이 신체를 움직이게 하는가?"

그가 '안무적 사물(choreographic object)'이라 부른 일련의 프로젝트는 이 질문에 다양한 질감을 부여한다. 이는 특정 사물과 신체의 상호작용을 유도하면서 성립된다. 방 한가득 허공에 흩어진 풍선들(「흩어진 군중」, 206쪽)이나 천장에 줄줄이 매달린 링(「물질의 진실」), 그리고 관객의 모습을 왜곡된 형태로 보여주는 비디오 이미지(「추상의 도시」, 216쪽)는 신체가 즉각적으로 주어진 공간을 해석하는 방식에 개입한다. 미니멀리즘의 조형적 기반과 관계 미학의 사회적 상호작용의 간극에서 이 작품들은 신체와 공간의 교감 방식을 탐구한다. (펠릭스 곤살레스토레스가) 배열해놓은 포스터나 사탕 나부랭이를 가져가면서 "전무후무한 새로운 형태"의 "사회 관계"가 촉발된다고 니콜라 부리오가 주장했을 때에도 배제되었던 '신체'에 대한 인식은 포사이스의 작품에서 즉각 발생한다.

일반 관객이 아닌 전문 무용수에게 안무적 사물이 주어질 때에도 역시 신체는 무대를 넘어 전경화된다. 「덧셈의 역원」(219쪽)에서 '안무적 사물'이 된 드라이아이스 풀과 벽에 걸린 가녀린 실 조각은 극미한 움직임의 단초가 된다. 움직임의 전통적 근원인 근대적 주체로서의 자의식은 손으로 잡을 수조차 없는 비정형적 물질로 대체된다.

'안무적 사물'은 단지 신체를 대신해 안무를 구현하게 해

미래 예술

주는 도구가 아니다. '동작'을 촉발하는, 즉 안무라는 신체적 사유의 과정에 연루되는 물질적 층위를 드러내주는 또 다른 특정한 촉매이다. "상상이 가능한 '모든' 공간에서의, 한 상태로부터 다른 상태로 이어지는 잠재적 변화의 모델"이다.[54]

크리스티나 블랑코, 「네모-화살표-달리는 사람」
(2004)

버스터 키턴의 포커페이스 못지않은 덤덤한 얼굴로 동그란 전기 콘센트를 물끄러미 바라보는 크리스티나 블랑코. 뭔가 대단한 사건이 터질 듯한 적막도 잠깐, 그는 문득 좋은 생각이라도 떠올랐다는 듯, 살며시 매직펜을 꺼내들더니 콘센트에 있는 두 구멍 아래쪽으로 곡선 하나를 그려넣는다. 스마일이 됐다. 엄청난 반전을 기대했던 관객의 표정은 그려진 스마일보다는 덜 호의적인 허탈함에 가깝겠다. 블랑코의 작고 어리석은 행위는 관객이 모방할 대상을 만들기 위함이었다. 기능적 사물은 도상이 되고, 관객의 얼굴은 도상이자 지시가 된 셈이다.

형광등과 하얀 회벽의 진부함이 공백을 더욱 삭막하게 드러내는 평범한 텅 빈 공간에서 블랑코가 공적 공간에 대한 '무용적' 해석을 위해 필요로 하는 것들은 이미 일상에, 그 공간에 산재하는 하찮은 사물들이다. 문, 비상구 표시, 전기 콘센트, 소화기, 전기 스위치, 화재경보기 등. 일상 자체가 시노그래피가 된다. 구체적인 사용 방식과 의미를 내재하는 하찮은 대상들은 무대화된 공간 안에서 변형되고 왜곡된 '지시'로서 재편성된다.

이를테면, 달리는 사람 모양 그림과 화살표, 네모가 나란히 그려진 모습은 우리에게 매우 구체적인 의미를 전달하는 기표다. 비상시에 사용할 수 있는 출구가 그 아래에 있음을 알리는 '도상'이자 '상징'이다. 그 의미는 명료하다. 검은 연기가 자옥한 방에서 이를 어렴풋이 보기라도 한다면, 그 기호학적 기능에 대한 진지한 묵상에 시간을 할애할 사람은 없을 것이다. 블랑코가 이 작품에서 발휘하는 것은 바로 그런 하찮은 묵상이다. 달리는 사람, 화살표, 네모로 축약되는 표상을 실제 사물로 대체해도 그 기호적 의미는 전달될까? 블랑코는 실제 문 옆의 벽에 검은 절연테이프로 화살표를 크게 그려놓고 스스로 '달리는 사람'을 자처한다. 문 위에 보이는 작은 약호는 '실물 크기'가 되어, 아니 아예 '실물'이 되어, 관객 앞에 놓여진다. 문 위의 표상보다도 훨씬 더 크고 디테일이 살아 있는, 진정한 도상이 완성된 것이다. 기호의 질감이 살아나면, 그 기호가 전달하는 의미도 입체적으로 살아날까? 허탈하게도 그렇지는 아니하다. 일상에 산재하는 기호학적 작용에 대한 분석적 진지함은 쉽사리 허망한 웃음에 휩쓸린다.

무용이 배경인 블랑코에게 춤은 곧 해석 행위다. 문화적, 사회적 환경에 대한 해석이다. 일상에 몸이 개입하는 과정을 보여주는 것이 안무다. 블랑코의 안무는 곧 대상과 인식의 사이에 놓이는 신체의 기능을 가시화하는 과정이다. 블랑코가 둥근 화재 경보 스위치를 뽑아 한 손에 들고 다른 한 손으로는 커피 잔을 드니, 그것은 (한 유명 프랜차이즈 광고를 내포하며) 도넛이 된다. 전기 콘센트의 동그란 두 구멍 아래에 곡선을 그리니 웃는 얼굴이 되고, 그 양옆으로 이어폰을 늘어뜨리니 복싱 글러브를 낀 두 손처럼 보인다. 운동화에 그어

미래 예술

진 세 개의 선은 그 옆에 장난감 자동차가 놓이니 횡단보도가 된다. 신체는 기호적 상호작용을 발생시키는 매개이자 모체로서 작동한다.

윌리엄 포사이스가 말하는 '안무적 사물'이 공간을 다른 층위의 현실로 전환한다면, 블랑코의 사소한 물건들은 장소를 가장 보편적인 기호의 층위로 미끄러트린다. 무심코 지나치는 사소한 약호와 도구들은 블랑코의 '안무'에 의해 관객 대부분이 동의하는 획일적 의미들을 획득한다. 관객 역시 블랑코의 해석으로서의 안무 과정에 동참하게 되는 셈이다. 이는 건조한 일상을 재해석하고 흥미로운 소통의 장으로 전환하기 위함이라기보다는 일상에 대한 관점을 환기하기 위함이다. 이와 더불어 낯설게 되는 것은 블랑코의 해석에 대한 동참을 가능케 한 우리의 습득된 지식 체계다. 상징적 질서에서의 공존은 블랑코가 제시하는 안무의 전제 조건이다.

김해주가 찰스 샌더스 퍼스를 인용하며 강조하듯, "기호는 태생적으로 운동"이다.[55] 사물에 의미를 부여하는 규칙을 변화시키고 이에 따라 신체가 발생하는 '형태'를 재편성하는 행위가 곧 '안무'인 셈이다. 우리의 습관적인 존재감을 재인식하고 현실을 인지하는 방식을 재구성해 현실 자체를 재발명하는 '운동'의 형태화.

기호를 발생시키고 발산하는 신체는 그 기호 작용이 소진되는 순간 물성적 신체로서 재림한다. 잉여적 물성은 불확실 속에 방치된다. 재현과 물성의 줄다리기에 의해 운동성이 성립된다. '무용'의 발생.

윌리엄 포사이스/포사이스 컴퍼니,「흩어진 군중」
(2002, 사진→)

텅 빈 공간. 6천 5백여 개의 하얀 풍선이 허공에 떠 있다. (풍
선들은 줄로 천장과 바닥에 고정되어 있다.)[56] 몽환적이고
도 유아적이며, 신비로우면서도 즉물적이다. 충만한 듯 허허
하다.

공간에 들어선 사람들은 다양한 방식으로 반응한다. 반
응은 즉각적으로 신체적이다. 조심스러움과 적극성의 격차
와 정도가 제각기다. 고개를 숙이거나, 허리를 구부리거나,
발꿈치를 들거나, 무릎을 꿇고 바닥을 기는 등 풍선들에 방
해가 되지 않도록 조심스레 이동하는가 하면, 아예 풍선들을
놀이의 대상으로 삼기도 한다. 어떤 경우든 풍선들은 극도로
예민하다. 공간은 변할 수밖에 없다. 세상이 그러하듯. 변화
자체가 곧 체험이다.

작품의 제목이 오브제나 상황을 지시하지 않고 관객의
상태("흩어짐")를 지시한 것은 의미심장하다.「흩어진 군중」
은 관객의 개입으로 성립되는 작품이다. 바꾸어 말하면, 풍선
들의 존재감은 관객의 신체 반응에 의해 성립되고 변화한다.
필리프 파레노의「말풍선」(1977)이나 구사마 야요이의 점
박이 풍선과 같은 '설치' 작품이 관객의 심미적 반응을 위한
내적 소통을 지향하는 '조형물'이라면, 포사이스의 풍선들은
조형적 기반에서 벗어나 관객과 장소의 물리적 관계를 즉각
적으로 재편성하는 도구로 기능한다. 물론 미니멀리즘 이후
작품의 물리적 경계선이 '오브제'나 조형물을 벗어나 그것
이 전시되고 있는 공간적 맥락으로 확장되었고, 파레노나 구

미래 예술

사마는 공간과의 유기적 상호작용을 중시하는 것이 사실이지만, 포사이스의 경우에는 관객이 반응하고 움직이고 패턴을 형성하는 신체적 과정에 집중하도록 한다는 점에서 미니멀리즘과는 다른 사유의 궤적을 이끈다. 포사이스에게 그 과정은 곧 '안무'다.

「흩어진 군중」은 단지 비구상적 형식으로서의 '전시장'이나 '무대'가 아니라 일상 현실에 상응하는 대체적 상황이다. 포사이스에게 무용은 한마디로 공간과의 물리적, 심미적 상호작용이다. 실제 현실에서 그러하듯, 무용은 "끊임없이 결정을 하고 환경에 반응하며 새로운 대처 방법을 고안"하는 과정이다.[57] 안무가로서 포사이스가 행한 바는 이러한 과정을 위한 환경을 만든 것이다. 작품의 가장 중요한 목적은 관객이 스스로 신체를 자각하고 신체와 환경의 즉각적인 상호작용에 대해 고민하도록 이끌어 공간에 대한 새로운 해석과 교감을 촉발하는 것이다.

포사이스가 2000년대에 발전시킨 가장 큰 관심사는 '안무'라는 개념을 안무하는 것이다. '안무'라는 행위에 환원적으로 접근할 때, 즉 부수적인 것들을 제거하고 가장 근원적인 요소에 다가간다면, 그것은 무엇일까?

포사이스는 역사적으로 안무라는 행위가 지극히 다원적이고 다각적인 방법론을 통해 구현되어왔음을 잊지 않는다. 하나의 단순한 개념으로 정의될 수는 없음을 너무나 잘 알고 있다. 수십, 수백 년 동안 누적되어온 발상과 혁신과 반응과 역반응들은 '안무'의 지평을 다차원적으로 개방해왔다. 그러한 다양성을 염두에 두고 포사이스가 조심스레 접근하는 원론적 '안무'의 기반은 '발상(idea)'과 '형식(form)'이다. 즉,

'안무'는 물질적으로 구현이 가능한 일련의 '발상'을 '형식'이라는 또 다른 차원의 현실로 전환하는 과정이다. 신체를 개입시키기 전에 이미 이루어지는 추상적 사유의 비가시적인 결정이 '안무'인 것이다. '무용'이 해석 행위라면, '안무'는 추상적이면서 구현 가능한 발상이다. 신체는 안무적 발상을 구현하는 특정한 하나의 방식이다.

'안무적 사물'로서 풍선이 갖는 존재감은 '안무'의 의미를 전환하는 매개가 된다. 중력에 대해 묘묘한 태도를 취하는 이 특이한 물질은 지극히 가벼우면서도 무게감에 대한 하나의 역설로서 공간을 점유한다. '터질 듯한' 부피감은 관객의 유희물로 전락하면서도 관객이 점유하는 공기층을 '외부'로 전유한다.

풍선이라는 일그러진 '구'를 뒤집는 것이 가능하다면 이를 가능하게 하는 장소는 어디인가? 어쩌면 풍선은 모랭의 딜레마를 함축하는 가장 엉뚱한 오브제가 아닌가. 풍선의 반복으로 이루어진 공간은 관객의 신체 운동에 의한 물리적 상호작용에서 '안무'라는 수학적 현실을 끄집어낸다.

> 안무적 사물은 신체의 대체물이 아니다. 동작을
> 발생시키고 구성하는 잠재적 경로를 이해하게 해주는
> 대안적인 영역이다. 이상적으로, 이런 형태의 안무적
> 발상은 주의 깊고 다각적인 독해를 유도할 것이며,
> 궁극적으로 이는 낡거나 새로운 것들을 포함한, 안무적
> 사유의 무한한 발현을 인지하고 옹호하게 될 것이다.[58]

안무란, 사물과 공간을 새롭게 인식하고 재편성하기 위한 꾸준한 신체적 발상이다. 그가 "발레를 해체했다"고 알려진 까닭은 안무를 가장 기본적인 것으로 환원하기 때문이다. 그가 말하듯, "해체는 주어진 아이디어를 가지고 정의 내리고, 재해석하고, 끊임없이 더해나가는 언어학적 개념의 공간"이다.[59] 허명진의 표현을 빌리자면, "미결정을 내포하는 연약한 세계".[60]

근대의 태동은 둘로 나뉘는 인식의 세계가 도래하며 이루어졌다. 내면과 외면, 주체와 대상.

가라타니 고진은 일본 문학에서 '풍경'의 도래가 고전 세계와 근대 세계를 구분하는 결정적 전환점임을 강조한다.[61] 고진은 이러한 전환이 서구 회화에서 투시법이 발전하며 나타난 풍경화의 관습이 근대적 관점을 구축한 것과 일맥상통한다고 말한다. 고전 세계의 자연이 '관념', 즉 눈앞에 '있는 그대로' 펼쳐지는 관찰의 대상이 아니라 '선험적인 개념'이었다면, 근대는 묘사 대상으로서의 자연으로 이를 대체했다. 그것은 인식의 변화이자 예술적 방법론의 전환이었다. 즉, '풍경'은 자명하고 중립적인 자연의 현현이 아니라, 근대에 형성된 인식의 틀이다.

"풍경이란 단순히 외부에 존재하는 것은 아니다. 풍경이 출현하기 위해서는 지각 방식이 변하지 않으면 안 되며, 그 변화를 위해서는 어떤 역전이 필요한 것이다."[62]

고진이 말하는 '역전'이란 '내면적 인간'의 등극이다. 관찰이라는 행위는 '관찰자'를 설정했다. '객관/풍경'과 '주관/내면'의 도래라는, 근대의 태동을 촉발한 두 개의 결정적 전환점은 서로 맞물린다는 것이다. '풍경'은 내적 인간의 탄생을 의미했다. '근대적 주체'는 '풍경'과 같은 태생인 것이다. 외부 대상으로부터 독립된, 자기규정적이고 일원적인 개체. 풍경의 도래는 곧 주체와 객체, 자아와 타자로 양분되는 세계를 구축했다.

21세기 초반, 동작의 형식미나 인체의 조형미를 넘어 안

무의 가장 매혹적인 지평으로 떠오른 것은 공간이다. 모더니즘의 정점이랄까. 그것은 주체와 객체의 이분법을 해체하고 자기규정적인 일원체에서 벗어나려는 '움직임'으로 나타난다. 그 구체적인 방법론은 신체와 공간이 상호 작용하는 방식을 재발명하는 것이다. 주체의 중심에서 이탈하기.

> 자신의 신체에 대한 통제를 스스로 자제하고 신체가 투명해지는, 혹은 사라지는 느낌에 맡길수록 좀 더 분명한 형식, 분명한 역동성을 갖게 된다. [...] 동작을 만들려고 하는 대신 동작으로부터 몸을 분산시키라. 그러면 마치 공간으로 진입하고 공간에 침투하는 느낌이 된다. 공간에 몸을 방치하는 느낌. 스스로를 분해하고, 증발시키기. 실상 동작이란, 자신이 실제로 증발하고 있다는 사실의 인자다.[63]

발레라는 형식에 가장 파격적인 혁신을 가한 윌리엄 포사이스가 무용수에 주문하던 바는 구체적인 훈련법인 동시에 철학적 상징성을 갖는다. 창작의 근원이자 동작의 중심으로서 독립된 주체는 포사이스의 방법론에서 점점 더 궁핍해져왔다. 배꼽 밑에서 모든 마디와 근육으로, 신체에서 외부의 물체로, 그리고 공간으로, 사유 영역은 분산되고 확장되어왔다. 단지 특정한 지점으로 동작의 중심을 이동한 것이 아니라, 신체를 인식하는 영역을 탈중심적으로, 탈이분법으로 확장한 것이다.

　주체의 중심이 해체될 때, 혹은 공간이 안무의 조건이 될 때, 공간은 더 이상 '배경'으로 머물지 않는다. 신체는 주

　　　　　　　　　　　　　미래 예술

변 환경의 물리적 조건으로부터 독립된 자기 성립적인 절대적 형상이 아닌, 유기적인 현상으로 재탄생한다. 공간과 상호 작용할 뿐 아니라 공간을 새롭게 인식하게 하는 촉매로서 작용한다. '풍경'이라는 인식의 대상이 아닌, 인식의 장으로서의 공간.

공간의 특징에 따라 몸을 인식하는 방식은 달라질 수밖에 없다. 테아트론과 시노그래피로 양분된 공간 사이에 놓인 무용수의 몸과 동작은 이를테면 네 면이 모두 막힌 갤러리 공간에서와는 전혀 다른 방식으로 작동할 수밖에 없다. 공연 평론가 파스칼 가토가 환기해주듯, "안무가는 몸의 현존을 규정하는 공간을 고려하지 않고 몸을 생각할 수 없다"[64] 안무의 변혁을 향한 시도는 장소에 대한 사유의 변화로부터 시작될 수 있다.

신체의 형태에서 공간의 사유로 확장된 안무의 활로는 20세기 사유의 궤적과 결을 같이한다. 신체와 공간에 대한 서구 사상의 전환점을 지탱하는 사상적 근원은 모리스 메를로퐁티다. 사유의 주체를 내재적인 실체로서 규명하려던 데카르트의 철학에 방법론적 문제를 제기한 현상학은 사유에 의해 독립적으로 완성되는 주체를 폐기한다. 사유와 지각은 외부 현실을 '대상'으로 처리하는 과정이 될 수 없다. 그러한 전제는 개념적 오류다. 주체는 늘 현실과 맞물려 작동하는 유기체, 아니 그 상호작용에 의해 형성되는 효과다. 그가 전제하듯, '지각'은 '대상'과 분리되지 않는다. 세계는 지각 이전에 선재하고 지각에 의해 파악되는 절대적 대상이 아니라, 지각의 특정한 형태에 의해 다듬어지고 지각 자체를 다듬는 상호작용적인 것이다. 둘은 서로를 만들어가며, 이에 따라 세계

의 형태는 완성된다. 신체와 공간을 배제하고 '체험'을 순수한 독립적 개념으로 이야기할 수는 없다. 메를로퐁티의 표현대로, "'지각'은 대상에 대한 총체적인 경험을 포함한다"[65]

'안무'의 변혁은 '안무'라는 개념의 근대적 근원에 대한 재고에서 촉발된다. '주체'라는 근원. '외부'로부터 분리되는, 조형적 신체의 개념적, 실질적 근원. 주체와 대상의 이분법적 분리에서 벗어날 때 '몸'과 '환경'은 '내부'와 '외부'를 구분하는 인식 체계로부터의 도약을 준비한다. 사유의 자유는 곧 신체의 자유다. 사유는 곧 신체 행위다.

관념과 인식의 변화는 신체와 공간의 관계를 어떻게 재설정할 수 있을까? 신체는 어떤 자유를 사유할 수 있을까?

라이문트 호게, 「제전」(2004)

아무것도 없는 어떤 빈 공간에 누군가가 걷기 시작할 때 그것만으로 연극이 성립된다는 피터 브룩의 환원적 정의에 실질적 힘을 과감하게 부여하는 작가가 있다면, 라이문트 호게일 것이다. 평론가에서 안무가로, 급기야 무용수로 변신한 호게의 가장 기본적인 안무 언어는 걷기다.

아무것도 없는 어떤 빈 공간. 호게가 이 빈 공간을 가로지른다. 수십 년간 훈련된 발레리나의 걸음이 아니라, 지극히 평범한 걸음이다. 걷기는 신체의 조형미를 전람하는 목적을 떨치는 순간, 공간과의 생경한 교류를 시작한다. 걸음은 하나의 지점에서 다른 지점으로 이동하기 위한 기능적 수단일 뿐아니라 공간을 구획하고 재설정하는 수행적 매개가 된다. 무

대의 중앙에서 바깥쪽을 향해 직선으로 걸어 나아감에 따라 공간은 더 이상 이전과 같은 공간으로 남지 않는다. 공간의 크기와 척도는 신체 이동에 영향을 끼치고, 신체의 이동은 역으로 공간에 도형적, 기능적, 정서적 의미들을 부여한다. 호게의 말대로, "빈 공간에 종이 한 장만 놓여도 그 공간은 변화한다".[66] 그에게 무용은 신체에 의해 공간을 재해석하는 것이다.

하나의 행위는 공간을 재해석할 뿐 아니라 기억을 부여한다. 행위로 인해 재해석되는 공간은 행위가 종료된 후에도 다르게 보일 수밖에 없다. 백남준아트센터 야외 행사장에서 진행된 워크숍에서 「제전」의 일부분을 선보인 후 호게는 말했다. "워크숍을 체험한 사람들에게 그 공간은 더 이상 이전과 같아 보이지 않을 것"이라고.[67] 공간과 신체의 상호작용은 서로를 변형하는 절차다.

라이문트 호게, 「오후」(2008)

공간의 의미를 변형하기 위해 거대한 세트나 장황한 동작이 들어설 필요는 없다. 오히려 무대 위에 놓이는 사물이 왜소할수록 변환의 폭은 더 커진다. 호게는 창작 과정에서 모든 세부적이고 부수적인 것들을 제거하고 또 제거한다. 가장 단순한 핵심만 남을 때까지. (그의 아파트 인테리어 역시 듬성듬성 놓인 몇 안 되는 가구들로 이루어져 있다.)

텅 빈 바닥에 두 유리잔 덩그러니. 그 사이에 누운 한 남자. 하이쿠 같은 호게의 미장센은 여백의 공허함을 시적 충만함으로 증폭한다. 그러한 의미에서 호게의 작품은 미니멀

춤

리즘적이다. 핼 포스터가 말하듯, 하나의 요소/행위에 따라 그것이 놓이는 공간적 맥락 자체가 '예술적 체험'이 되기 때문이다.[68]

텅 빈 공간에 돌 하나를 두어 전체적인 맥락을 변형하는 일본의 젠(禪) 정원처럼, 호게의 무대는 작은 소도구로 인해 변화 과정을 겪는다. 세상을 움직이는 것은 작은 힘이다.

"볼 것이 없을 때 응시하라. 들을 것이 없을 때 경청하라." 호게가 수년 동안 마음속에 담아온 창작의 근원이자 원칙은 소소함에 심취하는 소소한 예리함이다.[69] 별것 아닐 수 있는 일상의, 무대의 작은 부분들은 전체의 의미를 바꿀 수 있는 힘을 내포한다. 그 힘을 불러일으키는 것이 호게가 스스로에게 부여한 임무다. 안무라는 임무.

윌리엄 포사이스, 「추상의 도시」(2000, 사진→)

계단을 올라오는 관객의 시선을 붙잡는 하나의 대형 이미지. 그것은 분명 자신의 신체다. 폐쇄 회로 카메라에 의해 즉각적으로 재생되는 자신의 거울 이미지다. 그러나 그 형태는 실시간으로 왜곡되었으며, 현실과 재현 사이에는 시간 지연이 발생한다. 계단을 오르는 모든 사람의 신체 이미지는 쭈글쭈글 일그러진다. 보이지 않는 장치에 의해 왜상(anamorphosis)이 되어버린 신체는, 한스 홀바인의 「대사들」(1533) 전경에 드리워진 일그러진 해골에 못지않은 외설적 무정형성의 파격을 즉각적 일상으로 끌어들인다.

포사이스의 의도는 물론 기이하게 느물느물 흐느적거리는 자신의 이미지를 보고 즐기는 요술 거울 같은 시각 효

216

© Marion Rossi

과에 있지 않다. 왜상 이미지는 관객이 주변 현상을 감지하고 그에 반응하는 방식에 변화를 준다. 포사이스는 관객이 자신의 왜곡된 이미지를 감지하게 되면서 촉발되는 신체와 공간의 새로운 관계에 주목한다. 그가 말하는 "주변 환경과의 즉각적 상호작용"으로서 무용을 관객이 처하는 현실과 일치시키는 것이다. 일그러진 자신의 이미지를 보는 관객에게, 장소는 더 이상 같은 방식으로 작동하지 않는다. 일단 자신의 일그러진 거울상을 발견하고 나면, 그 사람은 공적 도시 공간과의 관계를 다시 설정할 필요성에 직면한다. 무심하게 가던 길을 계속 가는 사람부터 깜짝 놀라 스크린 앞에서 여러 실험을 하며 적극적으로 상황을 변화시키는 사람까지, 행인의 반응은 각양각색이다. 하지만 스티븐 스파이어가 지적하듯, 스크린과 어떤 형태의 상호작용을 하던 간에 이 작품은 스크린에 비춰진 사람들에 의해 '안무'되는 셈이다.[70] 즉 '스스로의 신체적 존재감을 각성하는 과정'으로서의 무용을 일반인들이 발생시키는 것이다. 전문적인 훈련을 받지 않은 일반 행인이, 전문 무용수들이 자신의 신체에 대해 깨인 상태를 유지하는 것과 같은 자각 상태를 체험하도록 함이 이 작품의 목적이다.

포사이스는 말한다. "민주주의적 무용은 아마 무대에서는 거의 불가능한 것 같다. 아마추어 일반인을 매복, 급습하는 것만이 춤을 구성하는 민주주의적 방법에 도달할 수 있는 유일한 경로가 아닐까."[71]

공간은 정신적 에너지가 창출하는 '발상'의 '형식'이다. '안무'로서의 발상. '안무'라고 하는 발상.

윌리엄 포사이스, 「덧셈의 역원」(2007)

필리프 부스만과의 공동 작업으로 이루어진 독무 「덧셈의 역원」에서 무용수인 부스만이 활용하는 '안무적 사물'은 지극히도 물성이 희미한 두 가지 물질이다. 안개와 실. 서로 어울릴 수 없는, 불가능의 물성.

드라이아이스에서 승화되어 한 변이 8미터 정도인 정사각형 풀 안에 고인 탄산 안개는 극히 예민한 '안무적 사물'로 기능한다. 풀의 주변에 모이는 관객이 조금만 움직여도 네모나게 고여 있는 탄산 안개는 흔들리고 파도친다. 관객이 원하든 그렇지 않든, 문을 열고 공간에 들어오는 것만으로 시노그래피는 변화한다. 관객이 미세하게 다가가면 탄산 기체는 그만큼 미묘한 움직임을 보이고, 관객의 움직임이 거칠거나 갑작스러우면 그에 상응하는 동요가 발생한다. 그 정확한 비례는 관객이라는 유기체와 안개라는 무정형적 물질에 일종의 등가 관계를 부여한다. 관객과 탄산 기체는 서로에 대한 '덧셈의 역원(逆元)'이 되는 셈이다.

이 민감한 '안무적 사물'은 관객 역시 예민하게 만든다. 자신의 움직임에 대해, 그리고 주변 환경에 대해. 다른 관객과 공유하는 환경에 작은 변화를 야기하는 자신의 움직임에 대한 책임감도 생성된다.

홀로 등장하는 무용수는[72] 안개의 비정형적 변화에 화답이라도 하듯 풀 옆에서 미세하고도 유연한 동작을 이어간다. 그 동작이 일으키는 기류가 거꾸로 증기에도 영향을 끼침은 물론이며, 미세하게 작동하는 안개의 메커니즘은 마치 악보처럼 해석의 가능성을 무용수에게 제시한다. 포사이스가 밝

히듯, 악보는 한 차원에 존재하는 현실을 다른 감각적 차원의 현실로 전환하도록 한다. 안개는 악보에 상응하는 전환의 매개로서 작동한다.

무용수에게 주어지는 또 하나의 '안무적 사물'인 실 한 오라기는 벽에 한끝이 고정된 상태에서 무용수의 소도구가 된다. 실의 무게와 두께, 그 질감과 양감은 무용수의 신체와 교류하면서 일상의 하찮음에서 이탈해 초감각적인 소통을 촉발한다. 물론 가느다란 실의 존재감을 관객이 감지하기란 거의 불가능하다. 무용수의 움직임을 통해 실의 존재를 유추할 뿐이다. 실은 그리하여 무용수의 존재감을 위한 증폭제가 된다.

무용수와 안개가 서로에 대해 덧셈의 역원으로 작동한다면, 무용수와 실 역시 그 관계를 복제한다. 안개와 실은 무용수를 매개로 등가 관계를 맺는 셈이다.

'안무적 사물'은 사물의 차원을 넘어 공간의 일부로 유기체적 변형을 이어나간다. '정물'과 '풍경'이 고정된 관찰자의 관점을 기반으로 조직되는 투시법에 의해 직조된 근대적 개념이라면, 「덧셈의 역원」은 '안무적 사물'로서 촉발되는 신체와 사물의 역학을 공간의 차원에서 재편성하면서 주체를 성립시키는 이분법적 매개들을 유기적으로 통합한다.

공간의 역사적 중요성은 몸을 포용함에 있다. 신체를 고정된 '관점'으로 은폐하는 '풍경'이 아닌, 몸과의 상호작용을 전제하는 유기체로서의 공간.

4 몸이란 무엇인가?

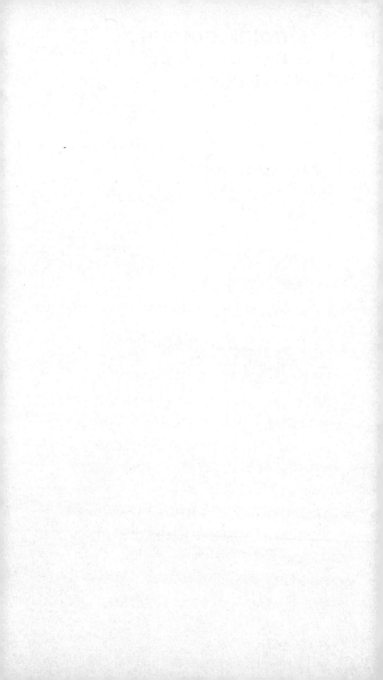

서구의 (자연주의 전통의) 배우는 절대 아름답지 않다. 그의 신체는 조형적인 본질이 아닌 생리학적 본질을 추구한다. 그것은 기관들의 조합이자, 열정의 근육조직이다. (목소리, 얼굴, 몸짓 등의) 도구들은 일종의 체육 훈련으로 길들여진다. 그러나 배우의 신체는 열정에 의한 본질들의 분열에 따라 구성됨에도, 전적으로 부르주아적인 전도를 통해 생리학에서 유기체적인 단일성, 즉 '삶'의 알리바이를 취한다. 연기의 연결 세포들이 있음에도, 배우는 꼭두각시와 다름없어진다.

연극예술의 기반은 현실의 환영이라기보다는 총체성의 환영이다. 고대 그리스의 코러스에서 부르주아 오페라에 이르기까지, 서사 예술은 주기적으로 (연기, 노래, 마임 등) 일련의 표현들의 동시성으로서 이해되는데, 그 표현들의 근원은 유일하며 단일하다. 바로 신체다. 연극에서 고집되는 총체성은 신체의 유기체적 단일성을 모델로 삼는다. 서구의 스펙터클은 신인동형적이다. 여기서 몸짓과 말은 (노래는 물론이고) 단일한 세포에서 발생하며, 이들은 하나의 근육처럼 뭉쳐지고 매끄러워져서 분열되지 않은 상태로 표현을 작동시킨다. 즉 동작과 목소리의 단일성은 연기를 하는 '한 사람'을 제조한다. 인물의 '인성'이 성립되는 것은 이러한 단일성에서다. 실상, '살아 있고' '자연스런' 그 외형의 이면에서 서구 배우는 신체의 분화를 유지하며, 이로써 우리의 환상은 비옥해진다. 신체의 파편들만큼 페티시가 만들어진다.[1]

롤랑 바르트가 관통하는 서구 연극의 특징은 인간 신체를 분화하고 소외시킴에 있다. 무대 위에서 신체에서 발산되는 모든 의도된 물성, 그러니까 동작, 발성 등의 '연기' 요소는 배우가 숙련한 전문적 기호이며, 이들은 이로써 기호로서 독립성을 획득한다. 각 기호는 특정한 방식과 감각을 통해 각자 소통할 뿐이다. 이는 신체의 영구적인 분화를 지탱한다. 관객은 이들 기호의 언어적 의미를 해독하는 과정에서 분화된 신체의 파편들을 재조합한다. 마치 합체 로봇의 각 부위처럼 각자의 영역에서 날아오는 기호들은 관객의 심상에 하나의 거대한 이미지를 그린다. 그것은 곧 인물의 인성이자 배우의 현존이다. 프로이트가 설명하는 '페티시즘'이 그러하듯, 환영적인 총체성과 신체의 실질적인 파편화는 서로 모순됨에도 불과하고 양가적으로 병존하며 긴장을 발생시킨다. 이것은 '온전한 신체'가 아닌, "환상적인 부수물"에 불과하다. 감각적 체험의 파생적 효과. 바르트가 서구 연극의 신체를 꼭두각시 인형에 비유하는 것은, 서구 연극이 관객에게 작위적인 인성을 전달하기 때문이다. 관객이 조합하는 '인물'이란 어렴풋하고도 확고한 신기루다. '총체성'이라는 환영.

서구의 사유에서 신체는 언제나 가장 까다로운 클리셰다. 장뤼크 낭시의 말대로, 신체는 분명 "구식 문화의 최신 산물, 가장 많이 다루어지고, 면밀히 조사되고, 정제되고, 분해되고, 재구성된 산물"이다.[2] 그러면서도 우리는 여전히 신체에 대해 무지하다. 신체는 소통 불가능이라는 절대성 안에 갇혀 있다. 신체를 감지한다는 것은 전적으로 주관적인 경험이며, 이를 '외부'로 소통할 객관적 기준은 존재할 수 없다. 아니, '외부'라는 설정 자체가 신체의 딜레마를 내포한다. 언어 주체

미래 예술

는 신체에서 분리될 수 없지만, 또한 신체를 전달할 수도 없다. 그 비언어적 물성을 전달하는 방법을 알지 못한다. 신체끼리 서로 접촉할 수는 있어도 그 세부적인 체험적 총체가 언어적으로 소통되는 것은 본질적으로 불가능하다. 언어는 전달하고자 하는 바를 외부로 대상화할 수밖에 없고, 그렇게 될 때 신체는 이미 그 즉물적인 즉각성에서 이탈된다. 신체는 늘 타자화된다. 낭시의 은유에 따르면, "신체는 어둠 속에서 태어났고, 어둠 자체로서 태어났다. 플라톤의 동굴에서 잉태되고 다듬어졌다. 동굴 그 자체로서".[3]

서구의 논리는 신체를 삭제하고 망각하고 해체해왔다. 신체에 '대한' 논의에서 정작 신체 자체는 언제나 빠져 있었다. 서구 철학의 커다란 딜레마. 신체에 '대해' 말할 수는 있었지만, 신체'를' 말할 수는 없었다.

"신체는 발생하지 않는다. 특히 신체가 호명되고 소집될 때 그렇다. 신체는 늘 희생된다. '성체(eucharist)'가 그러하듯."[4]

몸 225

1 기표로서의 몸

> 무용수의 신체를 관객의 '소비'를 위한 기호로서의 몸, 즉 유연성, 유동성, 젊음, 활동성, 힘, 그리고 경제적 권력의 재현체로서 재현하지 않는 것은 중요하다.[5]

무대의 재현적 체제는 순식간에 모든 신체를 전염시킨다. 무용 평론가 게랄트 지그문트가 "중요하다"고 강조하는 무대 연출의 방법론적 태도는 그 괴물적 힘으로부터 즉물적 신체를 해방시키는 것이다. 기호로부터의 탈주. 기호학으로부터의 탈주.

그것은 어떻게 가능할까? 과연 가능할까? 무대 위의 신체가 발산하는 그 모든 기호적 뉘앙스들을 배제하고 거칠고 생경한 현존에 순수 감각을 열어놓을 수 있을까?

플라톤의 동굴 속에서 절대성을 확보했던 '원형'의 물성적 가치는 니체에서 라캉까지, 베냐민의 '아우라(Aura)'와 바르트의 '풍크툼(punctum)'에 이르기까지, 변형된 모습으로 발현되어왔다. 그 담론적 명맥이 곧 그 작동 원리라고 해야 할까. 자크 랑시에르가 말하듯, 기호적 기능에서 자유로운 완전한 '현존'에 대한 20세기의 집착은 늘 '재현'이라는 개념적 역과 맞물려 작용해왔다.[6]

재현과 모사 너머의 순수 현현. 학습과 기억의 굴레에 포획되지 않는 거친 실재.

"여기에 진정 나의 몸이 있다(Hoc est enim corpus meum)."

예수가 자신의 육신을 제시할 때의 그 순간적 현전.

모순적 딜레마가 있다면, 장뤼크 낭시가 밝히는 서구 신체 철학의 이 결정적 순간에 언어와 신체가 이화된다는 점이다. 즉물적 육신은 '이것'으로 객체화되지 않고서는 스스로 밝힐 수 없다.[7] 낭시가 밝히듯, '나'의 앞에 '제시'되는 것이 '육신'이다. 마치 타자인 것처럼. '나'의 앞에 내놓지 않고서는 자가적으로 현현할 수 없는 그 무엇이 나의 신체라니. 발화의 주체에서 소외되는, 그러므로 지식의 체계에서 격리되는, 미지의 타대상. '여기'의 함정. 언어의 함정. 주체와 대상의 이분화라는 서구 철학의 저주는 '신체'에 대한 이 가장 오랜 기록까지 거슬러 올라간다. 낭시가 단언하듯, 서구 사상에서 신체는 스스로 현현할 수 없었다. 그것을 말하려는 순간부터.

물성적 '실재'란 기호의 먼 지평에서 신기루처럼 아른거리는 어떤 파생적인 것이다. 자크 라캉이 말하는 '실재계'가 그러하듯, 상징계 너머의 순수 실재는 현현하지 않는다. 아니, 상징계를 규정하면서 개념화되는 그 이면이 실재다. 현존하는 신체는 20세기의 위대한 타대상이다. 상징 질서의 견고한 족쇄를 언어적으로 직면할 때 아른거리는 타자적인 것이라 한다면 지나친 역설일까.

물성적 현존의 근원은 선험적인 실재가 아닌, 재현 쪽에서 더 쉬이 드러난다. 자크 랑시에르가 말하는 '이미지'의 역사는 기호적 표피에 물성을 요구하는 과정이었다. 19세기 초반, 이미지는 실체에 대한 유사성에서 자유로웠다. 문학적 허구로서 발생했을 뿐이다. 물성을 지시하게 된 것은 사후의 일이었다. 즉, 플라톤의 동굴에서처럼 실체가 이미지를 만든 것이 아니라, 이미지가 실체를 호출했다.

"여기에 진정 나의 몸이 있다."

랑시에르는 그것이 '이미지'의 '운명'이라고 말한다. 예수가 하나님의 의지를 전달하는 매개에서 피와 살을 제시하는 물성으로 현현했던 그 '운명'처럼. 물성은 '이미지'가 변화하면서 요구된 하나의 필연적인 파생이다. 파생적인 필연.

그만큼 현대 기호학의 권능은 막강한 것일까. 현대 의학과 과학이 그러했던 것처럼, 기호학은 몸을 기호로 변환했다. '의미'는 몸을 정복했다. 소통체로서 무장하고 치장했다. 바르트가 기호학의 패러다임에서 벗어나는 기호체로서 사진을 주시하게 된 것 역시, 기호의 층위와 병존하는 고유한 물성을 인식하고자 함이었다. 말하자면 물성은 기호적 층위를 개념적으로 배제할 때 파생되는 반향적인 것이다. 19~20세기의 위대한 '운명'.

이 운명에 따라, 현존은 재현과 연동된다. 세상을 바라보는 두 가지 장치들은 서로를 보완하고, 견제하고, 배제하고, 역설한다. 몸이 가장 거친 현존감을 드러낼 때 그것은 곧 기호적 층위에 대한 역설이기도 하다. 이미지란, 현존과 재현의 관계를 발생시키는 것이다.

몸은 재현에서 자유롭지 못하다. 자유로울 수 없다. 몸에는 역사가 각인되어 있고, 언어의 질서가 뼛속까지, 유전자까지 침투되어 있다. '몸'은 이미지의 현현이다. 기호와 반기호의 병존을 사상적으로 응집하는 20세기의 증후다. 이 시대의 위대한 논제.

라이문트 호게, 「나에게로」(1994)

라이문트 호게의 첫 솔로 작품 「나에게로」는 제목 그대로 "나 자신을 향한 경계 없는 회귀"를 보여준다. 작품의 제목 'Meinwärts'는 나치에 의해 추방당한 유대인 시인 엘제 라스커쉴러의 시 「세상으로부터의 도피」의 마지막 행에서 인용한 조어로, 쉴러가 꿈꾸는 '경계 없는 영역'은 곧 자기 자신의 영혼이다.

　'자신에게로 돌아가기 위해' 호게는 오랫동안 자신이 다른 사람에게 드러내기를 지독히도 두려워했던 한 대상을 적나라하게 드러낸다. 자신의 벌거벗은 몸이다. '비정상적'으로 작은 키에 곱사등이까지 한, 벌거숭이 몸.

　　사고에 의한 성장 장애 때문에 '정상인'의 체격을 갖추지 못한 호게에게, 제도적 권력과 신체와의 불편한 관계는 스스로 뼈저리게 체험해왔던 사적인 문제이기도 하다. 나치 정권이 무너진 후 불과 4년 뒤에 태어난 호게에게 신체에 관한 규범의 압력은 늘 피할 수 없는 숙제이기도 했다. 그에 따르면, 독일 사회에 팽배했던 파시즘의 폭력성은 전쟁이 끝난 후에도 씻기지 않았다. 그 흔적은 조롱과 혐오가 실린 따가운 시선의 화살이 되어 그의 신체에 수없이 꽂혔다. 호게는 독일인들이 '비정상적'인 신체에 대해 갖는 편견이 다른 서구 유럽의 사회에서보다 훨씬 더 공격적일 수 있음을 인정한다. 어느 도시에서나 자신의 신체가 타인의 시선을 끎은 아무래도 어쩔 수 없겠지만, 유독 독일에서는 다른 유럽 도시의 행인들이 자제하는 손가락질까지 쏟아지곤 했다는 것이다.[8] 나치 정권이 신체적 장애를 겪는 시민을 어떻게 했는지 누구보다도 잘

아는 그이기에, 이러한 배타성은 일상 속의 결례를 넘어선 폭력적 도발로 다가온다. 자신이 감수하는 사적인 모욕은 곧 인류 역사의 치욕이다.

일생에 걸친 수모를 업고 벌거벗은 몸을 무대 위에 올리는 행위는 평생 엄두도 낼 수 없는 일이었다. 그러한 그의 삶을 송두리째 바꿔버린 것은 피에르 파올로 파솔리니 감독의 명령 같은 한마디였다.

"싸움터에 몸을 던지라."[9]

호게에게 무대는, 아니 세상은 전투장이다. 자신의 벌거벗은 몸을 세상에 노출함은 자신을 판단하는 규범에 맞서는 행위이기도 하다. 세상의 규범으로 재단됨을 거부하기다. 신체는 규범에 의한 권력관계가 재형성되고 재해석되는 장이다. 무대는 그러한 사회적 장치에 상응하는 축소된 현실이다.

결국 「나에게로」는 시선의 윤리에 관한 한 편의 질문이다. 질문의 방식은 시선을 무대화하는 것, 무대라는 형식에 배치하는 것이다. 결국 관객이 인지하게 되는 것은 스스로의 시선이다.

호게는 관객의 '불편함'에 대해 그 어떤 변명이나 사죄의 뜻도 보이지 않는다. 그렇다고 아무렇지도 않음이나 당당함을 애써 선전하지도 않는다. 그가 벌거벗고 선 무대가 가장 자연스러운 광경으로 견인되기를 다소곳이 기다릴 뿐이다. 도미닉 존슨의 지적대로, 호게의 무대화된 이질성(alterity)은 두 층위의 시선을 작동시킨다. 신체적 기형을 절대적 타자로 규정하고 속박하는 폭력적 시선이 그 한 가지이며, 그와는 정반대로 이타성과 그것을 양산하는 권력을 직시하는 시선이 또 하나이다.[10] 두 층위 간의 횡단을 가능하게 하는 하나의 조

건은 시선의 순환성, 즉 무대 위의 신체를 바라보는 관객이 자신의 시선을 대상화하게 되는 상황이다. 이로써 관객에게 선물처럼 주어지는 것은 "세상의 급진적이고도 아름다운 다양성"에 대한 자각이다. 자책감의 "고결한 부재"는 결국 무언가 깨지기 쉬운 것에 대한 심미안을 제안한다.

결국 호게의 작품은 단순히 '장애인을 배려하라'든가 '정상이라는 규범의 권력에 대해 반성하라'는 등의 규범적 훈계를 넘어서는, 보다 근원적인 윤리성에 대한 성찰을 유도한다. 그렇게 할 수 있는 것은 신체에 대한, 시선에 대한, 무용의 근원에 대한 성찰이 동시에 이루어지기 때문이다. 이는 곧 무용이 오랫동안 묵인했던 관찰자와 공연자 간에 형성되는 위계질서를 무대 위에 드러내는 행위이기도 하다. 호게가 무대에 드러내는 것은 공연 예술의 가장 기본적인 구조이다. 그의 벌거벗은 몸처럼, 공연 예술의 '기형적'이고 모순적인 시선의 메커니즘은 무대 위에서 벌거벗겨진다.

김남수가 말하는 "통념적으로는 해석할 수 없는 절대적 타자를 만나는"[11] 장이 되기 위해 무대는 자신의 메커니즘을 적나라하게 드러내야만 한다. 어쩌면 우리가 무대에서 직면할 수 있는 가장 거북한 타자야말로 무대 자체가 아닌가.

김남수의 평대로, 호게는 "계급적 격차도, 미적 구별도, 문화적 취향도 넘어선 곳에서 존재의 비의를 보여준다". 이는 곧 시어터의 비의이자, 가장 근원적인 이상이 아니던가.

서로 무관한 과거의 사적, 공적 순간들을 홀로 회상하는 「또 다른 꿈」에서 호게는 자신의 몸을 두 손가락으로 '측정'한다. 엄지와 검지를 편 채 번갈아 짚어가며 머리끝부터 발끝까지의 길이를 가늠한다. 작은 잣대로 행하는 이 작은 행위는 끊임없이 사회적 잣대에 노출되는 사회적 신체의 왜소함을 상징적으로 드러낸다. 그러면서도, 측정의 주체가 호게 자신이라는 간과할 수 없는 사실은 사회적 규범의 근원과 작용에 대한 다층적인 성찰을 발산한다. 자신의 몸에 집행되는 부조리한 권력을 대행해주는 매개는 본인 스스로인 것이다. 호게가 밝히듯, "정상적이지 않은 몸이 무대에 오르는 것은 중요하다. 과거에 대한 반성으로서뿐 아니라 신체를 디자인 사물로 대상화하는 오늘날의 상황에 대한 성찰로도 말이다".[12]

「또 다른 꿈」에서 몸은 기억의 매개로 기능한다. 제도적 권력과 관습이 개입되었음을 상기시키는 기억의 매체이자, 그 각인된 폭력의 흔적을 망각하는 유기체이기도 하다. 인간의 외형을 규격화하고 표준화하는 사회적 폭력에 무기력하게 노출된 몸은 이를 기억하지만, 그 실체는 이를 바라보는 사람에게 소통되는 것은 아니다. 신체를 끊임없이 관찰하고 평가하는 타인의 시선과 규범만을 가시화할 뿐이다. 이 호명의 게임에서 진정한 의미의 '신체'는 발생하지 않는다. 신체를 무화하면서 호게는 신체를 규정하는 사회적 장치를 가시화하고 재고하기 위한 극장의 장치를 등극시킨다.

그러나 모순적이게도 '측정'의 권력을 집행하는 장치는 스스로의 손이다. 유기체의 일부다. 제도적 장치와 신체성은

서로를 견제하고 대치하는 대신 하나의 표상으로, '몸'으로 병존한다. 호게의 작품은 몸에 대한 인식을 과격하게 진동시켜 존재론적인 긴장을 발생시킨다. 인식론적인 분열에 화해는 없다. 몸의 가장 강력한 매혹은 스스로의 물성을 부정하면서 스스로를 획득한다는 사실에 있다. 몸은 20세기의 가장 난해한 딜레마다.

제롬 벨, 「셔톨로지(셔츠학)」(1997, 다음 장 사진)

여러 버전이 존재하며 벨 자신이 가장 좋아하는 작품으로 꼽은 바 있는 「셔톨로지」에서 퍼포머가 맡는 바는 '아무 연기도 하지 않는 것'이다. 무대 위에 서 있기만 한다. 스스로의 존재감을 철저하게 제거한 채. 퍼포머의 현존감을 역설하는 것은 그가 입고 있는 티셔츠다. 모두 세 번에 걸쳐 무대에 등장할 때마다 퍼포머는 티셔츠 수십 벌을 겹겹이 껴입고 있다.

　　"1998 프랑스 월드컵"
　　"Macau 1999"
　　"Lille 2004"
　　"Euro Disney 1992"
　　"Michigan Final Tour"
　　"Dance or Die - New York City"
　　"One T-shirt for the Life"

　　티셔츠는 나름 입고 있는 사람의 고유한 개성이나 기호를 드러내면서도 획일화된 대중문화의 대량 생산된 기호체이기도 하다. 국제 이벤트의 상업적 슬로건 등 세계화된 자본주의 네트워크 내부의 진부한 기억들을 환기시키는 표상들

몸　　　　　　　　　　　　　　　　　　　　233

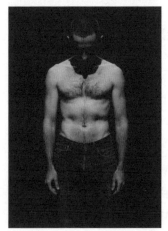

© R.B

미래 예술

이 인간의 신체를 대신해 관객과 소통을 자처하고, 무대에 선 신체의 '몸짓'은 단순한 인용구들의 조합으로 평면화된다. 무표정, 무감각한 출연자들은 소외된 인간의 모습을 닮아간다.

무심한 피상적 기표들의 표면은 놀랍게도 퍼포머의 고유한 존재감을 역설하는 모순적 장치로서 작동하기 시작한다. 재현의 목적을 상실한 그들의 무표정에서 우러나오는 묵언의 아우라로 인해, 작품은 "자본주의의 힘을 활용하여 훨씬 더 사적이고 개성적인 것들을 표현한다".[13] 말하자면, 「셔톨로지」는 연극적 소통을 최소한의 조건으로 축소한 상태에서 '연극적' 현존감을 역설한다. 퍼포머들은 그 어떤 '표현의 의도'를 표출하지 않지만, 벨 자신이 인지했듯, "[퍼포머]의 존재감 자체가 이미 표현적"이다.[14] 벨의 관심의 초점은 사회 권력에서 개인으로 옮겨진다.

현존감은 재현의 궤적과 상호 작용하는 거친 동시성으로서 현현한다. 현존과 재현은 상대적 개념이기도 하지만, 서로를 역설하고 지탱하며 포함하는 기능적 쌍이기도 하다. 랑시에르가 말한 대로, 거친 현존의 미학이 시각 미술에서 중시되는 시점이 이미지의 대량생산에 따른 상업 발달 시기와 맞물리는 것은 우연이 아니다.[15] 19세기의 교역 발달과 상권 형성은 이미지의 미학적 기준에 결정적 영향을 끼쳤다. 20세기 연극의 신화적 핵심인 '현존감'은 그 역사적 궤적에서 벗어나지 않는다.

자본주의 권력과 개인성의 줄다리기는 벨의 무대에서 언제나 진행형이다.

2 즉물적 육신

제롬 벨 연출의 「베로니크 두아노」(361쪽)에서 자신의 인생과 춤을 말하는 발레리나 두아노는 「지젤」에서 수천 번을 추었을 군무의 한 부분을 직접 보여준다. 정제된 고전적 정형미가 발레의 아름다움과 한 개인의 노력을 하나로 묶는다.

무대에 선 인간이 그 자연적인 인간됨을 고스란히 드러내는 순간은 춤을 추고 난 직후다. 두아노는 몸을 추스르고 숨을 고른다. 볼에 부착된 마이크는 거친 숨을 그대로 증폭한다.

"헉... 헉... 헉..." 아무런 대사도, 춤동작도 없이 1분 남짓 흘러간다. 무대 사고에 버금가는 공백. 숨찬 모습을 보이지 말아야 한다는 발레의 금기를 바로 현장에서 파기하는 버겁고도 잔혹한 시간. 다듬어진 조형미와 형식미가 녹는 자리에 날몸이 위태롭게 서 있다. '헉'이라는 의성어에 절대 담기지 않는 거친 존재감.

두아노가 '몸소' 피력하는 역설이란, 발레에서 인간의 '신체성'은 검열되고, 교정되고, 은폐되고, 망각된다는 사실이다. '현대무용'의 역사는 몸의 역사가 아니었다. 몸을 지우는 역사였다. 말조차 하지 않는 신체. 숨조차 쉬지 않는 신체.

서구 무용의 역사에서 신체는 늘 조형적 도구였다. 무대라는 기계의 기능적 부속품이었다. 그 정점은 발레였다. '모던'의 방법론 역시 신체의 해방을 억제하고 정형미를 몸에 집행했다. 루돌프 폰 라반이 인간의 신체 움직임을 무보(舞譜)로 체계화한 것은 그 결정이었다. 라반의 방법론은 삶과 우주가 측정 가능한 기하학적 질서에 의해 지배된다는 사상의 구현이었다. 그 결정은 '결정체(crystal)'였다. 피타고라스에

게 영향을 받아 플라톤이 발전시킨 '완벽한' 결정체에 의한 3차원의 조화를 신체에 적용한 것이다.[16] 그에게 몸은 4면체, 6면체, 8면체, 12면체, 20면체와 일치한다.[17] '모던'이라는 거대한 불길의 불씨는 완벽한 균형미였다.

'결정체'에서의 이탈은 곧 무용의 파격이다. 정형적 완성을 전람하는 기능적인 몸이 아닌, 온갖 일상적인 신체 기능을 발산하는 유기체의 등극. '몸'의 재림.

안드레 레페키가 말하듯, 2000년대 무용에서 파격의 조짐은 신체적 '노이즈'로부터 나타났다.[18] 무대 위의 딸꾹질 따위가 엄중한 '작품'에 균열을 내는 꼴이 여기저기 나타나면서부터다. 그것도 아무런 동작도 하지 않는 상태에서 지속되는 거친 생리 현상... 갑작스레 동시대 여러 작품에 '딸꾹질 시퀀스'가 그토록 잦아진 것은 우연이 아니었다. 레페키가 감지하듯, 그 사소한 떨림은 고요하면서도 총체적인, 미미하지만 심각한, 비형식의 발작이었다. 무용의 미래에 대한 "비평상의 불안"이자, "심오한 존재론적 충격을 야기하는 비평적 행위"이기도 했다. 무용에 대한 인식의 딸꾹질이랄까. 무용 이론가 미셸 베르나르가 일찍부터 말하던 신체의 '신체성(corporéité)'의 파열이랄까. 이로써 '동작'과 '무용'의 결탁은 절대성을 상실했다. 그 균열에 '신체성'이 도사린다.

베르나르가 말하듯, 신체는 이미지를 만드는 도구에 머무는 것이 아니라 무용수를 에워싸는 현실이다. 그래야 한다는 발상이 오늘날 필요하다는 것이 그의 생각이다. 무용수 자신의 신체를 규정하고 삭제하고 변형시키는 재현의 무수한 층위들을 제거할 때, 신체는 소유되는 것이 아닌, 존재 자체로서 가치를 갖게 된다는 것.

이러한 발상의 원천은 물론 모리스 메를로퐁티다. 메를로퐁티의 '신체성'은 정신과 육체, 주체와 대상의 분리를 전제한 데카르트 철학에 이의를 제기한다. 둘 간의 고립과 대립을 부정하고 극복하는 수행적 개념. "나는 대상을 보는 것이 아니라, 대상에 따라 본다, 혹은 그것과 더불어 본다고 말하는 것이 더 정확하다."[19] '내면적 실체'란 선험적 실체가 아니라, 세계와의 상호작용에 따르는 잔상적 효과다. 인간은 '세계에 존립(être au monde)'할 뿐이다.

현상학적으로 신체와 공간을 인식함은 무용에 대한 인식론의 전환을 의미한다. 무대를 조형적 완성체로 인식하는 관객 중심의 미학적 기준에서 무용수의 경험을 중시하는 방법론으로의 전환. 이는 목표 지향적인 안건에서 벗어나 과정 중심적인 조화를 지향하는 방법론이다.

그러나 무대의 조형성으로부터 '신체성'을 회복하기란 순탄치 않았다. 베르나르가 현상학의 중요성을 환기시킨 것은 그만큼 조형예술로서 무용의 무거운 권력을 역설한다. 김남수가 말하듯, 몸이 여는 '비평적 자유'의 궤적은 언제나 비평적 맞바람으로 흔들려왔다. 그가 지적하듯, 난무하는 신체에 난색을 표하거나 권태를 표출하는 일부 평론가의 비판적 태도는 도리어 "신체의 역능이 발하는 효과"를 간과한다.[20] "신체를 정면으로 응시하지 못하면서 이 단계를 넘어섰다고 말하는 것은 곤란하다."

몸의 현현은 지금부터다. 아니, '지금'이다. 언제나 필연적으로 '현재형'이다.

그것은 실재의 균열을 위한 역설이기도 하다.

콘택트 곤조(2006~)

제목조차 없는 콘택트 곤조의 단순한 즉흥 퍼포먼스는 오로지 하나의 동기만을 추진한다. 거친 신체 접촉이다. 3~5명의 퍼포머들은 내내 서로 부딪히고, 밀고, 차고, 때리고, 잡아당기고, 넘어뜨리고, 밟고, 올라타고, 머리로 받고, 누른다. 거침없이, 그침 없이 서로에 대한 도발을 계속한다. '싸움'과 '안무'의 간극은 아슬아슬하다. 폭력성에 정서적 동기는 없다. 어린아이들의 놀이처럼 목적도 없다. 대사도 없다. 극적인 긴장의 고조 역시 없다. 그들은 무심하기 그지없으나, 강박적일 정도로 집요하다. 단순한 '근성' 자체.[21] 끊임없고 끝도 없는 지독한 근성.

이 무모한 집단 대결에는 편도 없고, 승부도 없다. 각자는 오직 자신만을 위해 누군가를 도발하며, 이러한 독립적 의지를 발산하려면 타인에 대한 도발이 지속되어야 한다. 각자는 철저히 고립되어 있으며, 동시에 모두를 관통하는 하나의 질서 아래 공존한다. 서로에 대한 공격은 매우 과감하고 과격하지만, 이 폭력성의 기반에는 서로에 대한 신뢰와 존중이 탄탄하게 깔려 있음이 역력해진다. '근성'을 성립시키기 위한 기반은 친숙함이다.[22]

정서에서 자유로운 과격함은 신체에서 기호나 표상으로서 책무를 비우기 시작한다. 미학적 정제나 형식미 역시 희석된다. 이들의 신체 언어는 신체를 드러내는 언어이자, 언어에서 자유로운 신체 자체다. 콘택트 곤조의 리더 쓰카하라 유우야가 말하듯, 서로의 패턴에 익숙할 정도로 친숙함을 기반으로 함에 따라, 일련의 행동은 '문장'처럼 작동한다.[23]

이들의 출신 도시인 오사카의 코미디가 종종 그러하듯, 폭력은 그 자체로서 카타르시스의 가능성을 추진한다. 즉, 순수한 폭력성에 '의미'는 없다. 롤랑 바르트의 말대로, '폭력'의 기능은 자가적이다. 폭력의 본질은 '본질'로서의 폭력 자체다. 폭력은 무언가 내용을 지시하는 표상이나 외형이 아니다. 폭력은 폭력일 뿐. 신체가 신체이듯. 바르트는 말한다.

> [서구의] 신화 체계에서 폭력은 문학이나 예술을 얽매는 똑같은 편견에 속박된다. 우리가 그것에 부여할 수 있는 기능이란, 내용이나 본질, 특성을 '표현'한다는 것 외에는 없다. 그에 관한 근본적이고 야성적이며 비체계적인 언어로서 말이다.[24]

보리스 샤르마츠, 「멈추지 않는 바보의 강점」(1999)

샤르마츠에게 의상은 안무의 중요한 일부다. 그것은 의상이 시각적인 기호적 의미를 지니기에 앞서 무용수가 자신의 신체에 대해 갖는 자각에 영향을 주기 때문이다. 그의 의상은 미학적인 선택에 앞서 무용수의 신체에 대한 무용수 자신과 관객의 인식에 영향을 주는 장치로 작용한다.

「멈추지 않는 바보의 강점」에서 모든 무용수는 바지를 얼굴에 뒤집어쓰고 관객 앞에 선다. 그것은 그 모습이 시각적 효과로서 흥미로워서가 아니라, "그들 자신이 볼 수 없는 스스로의 몸을 관객이 바라본다고 생각할 때 무용수들 간에 새로운 관계가 발생하기 때문"이다.[25] 말하자면 하의를 얼굴에 뒤집어쓴 것은 그로 인해 발생하는 시선의 권력과 공간의 재설

미래 예술

정을 위한 일종의 게임인 셈이다. 신체의 겉모습보다는 존재감이, '이미지'보다는 존립의 방식이, 의상을 결정하는 데서나 안무를 구성하는 데서나 중요시된다. 결국 샤르마츠의 작품은 무용수를 관객에게 보이기만 하는 '출연자'가 아닌, 자의식적인 '행위자'로 설정하는 데서 출발한다.

샤르마츠의 이러한 발상은 미셸 베르나르가 말한 신체의 '신체성'에서 직접적인 영향을 받아 이루어졌다.[26] 무용이론가 헬무트 플러브스트가 강조하듯, 샤르마츠에게 안무의 목적은 신체를 갱생하는 것이다. 이미지와 스펙터클이 난무하는 대중문화 환경으로부터 해방하는 것이다.[27]

하지만 그렇다고 해서 샤르마츠가 개념적으로 이상적이고 이념적으로 순수한 신체를 지향하는 것은 아니다. 그가 설정하는 신체는 전통적 의미, 혹은 낭만적 관점에서의 '아름다움'을 떨쳐버린다. 바지로 얼굴을 가린 모습만 하더라도 무용수의 몸을 이상적인 신체의 조형미와 거리가 멀게 한다. 더구나 얼굴을 둔탁하게 덮는 바람에 호흡이 어려워지고, 거칠어지는 호흡은 관객이 무대를 지각하는 데 개입되는 중요한 조건이 된다. 자연스럽게 피로감과 불편함에 노출되는 즉물적 신체야말로 샤르마츠 안무의 출발점이자 지향점이다. 뿐만 아니라, 숨의 거친 정도의 변화는 전체 작품의 시간적 흐름을 나타내는 척도로 기능하기도 한다. 작품의 구성과 형식이 몸의 생물학적인 현상들에 의해 이루어지는 셈이다.

샤르마츠가 본인의 안무 작품에 항상 무용가로서 출연하는 이유 역시 자신의 작품을 '이미지'로서 접근하지 않고 즉물적 현실로 인식하려 하기 때문이다. 미술 작품을 감상하듯 작품으로부터 거리감을 갖고 관찰하는 대신, 내부에서

작품을 느끼는 것이다. 이에 따라 모든 작업 과정에서는 '형체'보다는 '행위'가, 결과보다는 과정이 우선시된다. 환경과 역동적으로 교류하는 관계적 접점으로 작용하는 과정은 신체를 볼거리로 평면화하는 부르주아 미학에서 벗어나 신체를 사유하는 대체적인 경로로서 작동한다. 신체로서 신체를 사유하기.

아니 비지에·프랑크 아페르테, 「침」(2005)

팬티만 걸친 퍼포머 다섯 명이 마음대로 돌아다니는 와중에 집중하는 하나의 공유된 사명은 서로의 몸에 침을 흘리는 것이다. 한국 공연을 위해서는 전시가 진행되고 있는 백남준아트센터에서 예고도 없이 퍼포먼스를 시작해 '미술품'을 관람하는 관객들을 고요히 도발했다. 벌거벗은 자들이 서로 엉켜 다니다가 누군가가 여유롭게 동료의 몸 위에 침을 길게 늘어트린다. 허벅지, 등, 얼굴, 가슴 등, 침이 고이는 부위는 그들이 정지한 상태에 따라 즉흥적으로 결정된다. 속옷 차림의 남녀들과 느닷없이 마주치는 것도 거북하지만, 체액을 서로의 몸에 흘리는 광경은 더욱 남우세스럽다.

하지만 그들의 단순한 행위는 음란한 외설도, 옥죄는 금기를 시원히 깨버리는 통렬한 배설도 아니다. 그들의 신체가 침을 흘리며 지나간 자리에는 교묘한 파장만이 여운으로 남는다. 관능과 유아스러움의 공존. 감히 체액을 미술의 도구로 사용해 침을 만드는 꾸준함을 몸으로 행했던 비토 어컨치의 비디오 퍼포먼스 「물길들: 네 가지 침 연구」(1971)

미래 예술

가 그러했듯, 「침」 역시 보는 이를 관음증적인 위치에 배치한다. 어컨치가 초대하는 영역이 자신만을 위한 자기 성애적(auto-erotic)인 욕망의 순환 속이었다면, 비지에와 아페르테의 발상은 상호 관계에 대한 은유적 성격을 갖는다. 하지만 두 작품 모두 리비도의 펄떡거리는 생동감을 구순기로 환원한다. "무용의 관습적 제스처나 통상적인 안무 짜기에서 해방"되어 "무용수들의 즉흥적이고 자율적인 퍼포먼스"를 펼친다는 그들의 발상 자체가 어쩌면 지극히 유아적인 것이리라.[28] 훈련된 타성적 행위를 버리고 가장 근원적인 것으로 회귀하는 일은 여전히 유효한 아방가르드의 몇 안 되는 전략 중 하나일 것이다. 가장 자연스러운 것이 가장 자유로운 것이라면. 퇴행이 진보의 다른 이름이 될 수 있다면. 그리고 비지에와 아페르테가 들이미는 비릿한 '신체성'의 신성한 신선함이 여전히 그를 지지해준다면.

아니 비지에·프랑크 아페르테, 「1층석」(2009, 다음 장 사진)[29]

공연을 앞둔 극장. 설렘으로 술렁이는 객석에 희괴한 해프닝이 닥친다. 경사진 1층 객석 뒤쪽에서 신체들이 몰려 내려온다. 익명의 신체 20여 명은 객석을 거의 메운 관객의 머리와 어깨, 무릎 위를 구르면서 무대를 향해 '굴러 내려간다'. 이들은 땅에 닿지 않고 관객들 위로만 이동하기로 작정한 듯하다. 관객은 설마설마하다가 불편한 신체 접촉에 노출되고 만다. 이 희괴한 만남은 곧 시작될 공연의 일부일까? 아니라

면 이를 어떻게 받아들여야 하나? 관객의 당혹감은 이 이상한 사건에 대처할 시간이나 방식이 부족함을 깨달으면서 배가된다.

이윽고 1층석 맨 아래까지 내려온 신체들은 객석을 향해 무대 앞에 나란히 한 줄로 선다. 그리고 다음 순서를 준비한다. 모두 옷을 벗는 것이다. 속옷까지 모두. 그러고는 그들이 이동을 시작했던 객석의 맨 뒤쪽으로 일제히 이동해 지금까지의 행위를 반복한다. 이미 훼손된 신체 접촉에 대한 금기는 더욱 무심하게 파계된다. 피부와 피부가 밀접하게 만나는 것은 예삿일이고, 민망한 부위가 관객의 감각을 완전히 점령하는 경우도 비일비재하다. 이유가 어쨌건 간에 수용을 거부하고 객석을 떠나는 관객도 있다. 실오라기 하나 걸치지 않은 몸은, 도발 자체다. 가장 자연스러운 것이 도발의 도구가 된다는 것은 그것을 배제하고 억압하는 공연 예술의 장치가, 그것에 동조해온 관객의 타성이, 그만큼 경직되었기 때문이리라.

아니 비지에와 프랑크 아페르테가 고안한 이 신체의 '습격'은 불온하다. 그들이 습격의 목표로 삼은 대상은 그들의 작품을 선택한 관객도 아니다. 본인들의 작품도 아닌 다른 연출가의 작품이 준비된 극장을 테러리스트처럼 공략한다. 예고도 양해도 없이, 심지어 극장장의 사전 허락이나 해당 공연 연출가의 동의도 없이 발생하는 이 이벤트는 다분히 게릴라적이다.

신체의 물성적 질감을 즉각적으로 관객에게 전달하는 가장 직설적인 감각의 채널은 시각이나 청각이 아닌, 촉각일 것이다. 더구나 몸이 가까이 밀착된다면 더욱. 상대의 무게까

지 전가될 정도로. 그리고 옷을 모두 벗은 상태라면, 그보다 밀도 높은 물성의 '교감'은 없을 것이다.

관객들과 접하는 신체 부위는 불특정적이고 다양하다. 가장 '사적'인 부분이 닿는 건 예사다. 신체 접촉은 느닷없고 거리낌 없다. 에드워드 홀이 개인과 개인 간의 거리가 심리적, 문화적으로 어떻게 작용하는지 촘촘하게 분류한 바 있지만, 이보다 더 친밀한, 그리고 불편한 거리는 있을 수 없다. 그것도 타인과 타인 사이에서. '시어터'라는 맥락은 이 불편함을 얼마나 지탱해줄 수 있을까?

이 예술 테러리즘의 개념적 날카로움은 제도화된 시간의 짜임 속에서 정형화되지 않는 작은 균열을 느닷없이 파고드는 데서 발휘된다. (제목에 언급된) '1층석'이라는 공간이 확보해주는 시선의 헤게모니 역시 그 심상치 않은 공격성에 노출된다. 제목은 이 괴팍한 해프닝이 발생하는 장소를 일컫기도 하지만, 이러한 해프닝이 손상을 가하는 성역의 상징이기도 하다. 무대에서 벌어지는 볼거리의 물성과 구성에 대한 예술적 '감상'을 '최적'의 물리적 거리로 보장해주는 장소가 바로 '1층석'이라면, 비지에와 아페르테의 반달리즘은 무대에 대한 보편적 거리를 파격적으로 좁혀 '1층석'의 안위를 파괴한다. 20세기 무용이 신성시했던 '신체성'이 갑자기 객석으로 난입하니, 이를 성립시켰던 프로시니엄의 장치는 위태로워진다. '신체성'의 이데올로기는 멀찍한 응시를, 무대에서의 관객의 고립을 옹호하기 위한 장치였던가.

이 발칙한 침략이 점유하는 장소와 시간은 지극히 제한적이지만, 그것이 침범하는 바는 시간의 길이나 장소의 범위로 환산되지 않는 상징적 영역으로 확장된다. 극장이 옹호하

미래 예술

는 문화적 타성, 공간의 규범, 시간의 획일성, 신체적 금기가 포함되는 거대한 장치에 대한 작은 균열. 무용이라는 매체에 대한 케케묵은 모더니즘의 질문은 이 균열을 통해 신체와 무대에서 거시적인 총체로 몰려나온다. 그리고 안무가도 관객도 받아들이기 힘든 하나의 불편한 진실을 폭로한다. 신체는 장치의 일부라는 사실.

밝은 공간. 의자 두 개.

빈 의자에 앉으면, 관객은 마주 놓인 의자에 앉아 있는 한 명의 인격체를 '직면'하게 된다. 이 작품의 저자이자 작품 자체이기도 한 마리나 아브라모비치다. 「아티스트가 여기 있다」(2010)라는 제목 그대로, 아티스트는 바로 '지금', '여기'에 현존한다. 생동하고도 생경한 존재감을 발산하며.

관객은 시선을 마주치며 30초 동안의 과묵한 '관람'을 감당한다. 어떤 관객은 이 30초를 위해 수시간을 여행하기도 했다. 며칠에 걸쳐 줄을 지키며 먼 차례를 기다린 사람도 허다했다. 퍼포먼스 아트의 살아 있는 전설, 그 고유한 아우라를 '눈앞에서' 느끼기. 책 속의 '미술사'가 통째로 마술사처럼 튀어나왔다. 현실로. 여기로. 지금.

시공간을 뒤틀며. '담론'을 '존재'로 발현하며. 이러함이 표명하듯, '퍼포먼스 아트'는 기호들의 재현이 아닌, 즉각적인 물성의 현현이다. 그래야만 한다. 그 어떤 기호적 질서로서 표명되지 않는 비릿하고 뭉툭한 실재. 언어로 설명되지 않는 즉물적인 마주침. 비언어의 파열.

아니 정말로 그럴까? 필터 없는 '여기 있음(presence)'이란 무엇일까? 성형되지 않은 그대로의 현전? 가능한 걸까? 재현하지(represent) 않고 존재하는(present) 그것? 일련의 지각적 자극의 해석? 같은 시공간을 공유하는 두 신체의 사이에 '재현(representation)'의 집요한 유령은 완벽하게 사라져줄까? '재현'의 체제에 대한 비평적 재고는 신

미래 예술

체의 생경한 생동함 앞에서 가차 없이 녹아줄 수 있을까? '여기 있다'는 것은 무엇인가?

배우의 현존, 혹은 '현존감'으로 번역되는 '물성적 현현'으로서의 'presence'는 "당신이 어느 곳에 앉아 있건 마치 당신이 배우의 바로 옆에 앉아 있는 것처럼 느끼게 해주는 것"이다.[30] 이 말을 한 조지프 체이킨에게, 이는 연출 방법론이자 연기자의 실천 철학이다. 이를 에드워드 홀의 개념을 빌려서 풀어 쓰자면,[31] '공공거리'의 물리적 스케일을 '밀접거리'에 상응하는 심리적 상태로 변환하는 것이 '배우'의 현존감이다. 체이킨에게, 배우의 기술은 이러한 중간적 특질을 관객이 느끼도록 하는 주술적 힘이다. 공간의 물리적 조건을 왜곡하는 일종의 최면술. 실재와 재현의 간극에서 진동하는 단일한 물성. 아브라모비치가 발현하는 존재감은 체이킨이 재현의 틀 속에서 발효하려 했던 무언가를 대상화하고 정제한 것이다. 재현 드라마부터 2010년의 MoMA에 이르기까지, 낭만주의와 20세기의 위대한 유산, 아니 응축된 DNA.

현존감에 대한 체이킨의 태도를 돌이켜 볼 때, 오늘날 현존감의 문제의 재고에서 명백해지는 바가 있다. 현존의 문제는 단순히 배우의 역량이나 물리적 조건으로 설명될 수 없다는 것. 재현에 대한 비평적 질문이나 공간에 대한 사유, 주체에 대한 재고 등 연극의 구성적 존재론과 더불어 작동할 수밖에 없다는 것. 특히나 무대의 타성이 사멸된 장소에 현전하는 신체일수록 그 비평적 재고에 더 가까워질 수밖에 없다는 것.

"바로 옆에 앉아 있게 해주는 실체"와 "바로 옆에 앉아 있는 것 같은 실체"를 하나의 '개체'로 인식하는 것이 '현존감'

의 원리라면, 그 이원적 형태를 하나의 '단일체(monad)'로 통합하기 이전에 그 이원성에 대한 또 다른 '개별화'의 방식이 필요한 것이다.

"나는 배우입니다."

누군가가 무대에 입장해 자신을 '배우'라고 호명한다면, 그 언어적 지시와 무대 위의 물성적 존재감은 어떻게 상호 작용하는가? 혹은, 하지 않는가?

"나는 '제롬 벨'입니다."

만약 제롬 벨이 연출한 것으로 알려진 작품에서 자기 호명을 하는 주체가 '제롬 벨'로 잘 알려진 바로 그 형상의 실체가 아니라 낯선 얼굴의 누군가라면? 언어와 신체, 지시와 존재의 간극을 인정하면서, '현존'의 신화적, 허상적 기반을 폐기하면서, 무대의 경험은 완결되는가?

실제로 제롬 벨의 「마지막 퍼포먼스」에서 '이름'의 체계는 헛돌아간다. 호명은 무대에 존재하지 않는 공백만을 불러들인다. '현존'을 담보로.

"나는 제롬 벨이 아닙니다."

정작 '제롬 벨'로 알려진 이 작품의 연출가가 등장해도 '오인'의 원칙은 수정되지 않는다. 아니, 그 어떤 이름이 실리더라도 이미 한번 누전된 호명 기계는 '정상'으로 되돌아갈 수 없다. 중요한 것은 실체와의 숨바꼭질 뒤에 숨은 '적절한 이름'을 회복함이 아니라, 그 이름의 작동 원리 전반에 대한 적절한 재고다. 벨의 빗나간 게임은 정형화된 정체성을 가진 실체로서 '개별화'하는 무대의 전통적 장치를 뒤흔들며 무대와 모사, 신체와 발화에 대한 새로운 인식 방법으로서의 개별화 필요성을 제안한다.

미래 예술

그를 위해 벨은 서구 예술의 가장 근원적인 문제를 소환한다. '재현'에 대한 질문이다. 아르토로부터 데리다를 거치는 20세기의 거대한 숙제. 추락하는 모습마저도 화려했던 수려한 신화. 그러나 안드레 레페키가 말하듯, 무용에서는 1960년대 미국 무용에서 잠깐 떠올랐다가, 다시 1990년대 말에 이르러 무대를 장악하고 있는 질문이다. 재현에 대한 문제를 환기시킴은 곧 대체적인 개별화를 위한 필수 조건이다.

'작품'은 무엇을 보여주는가? 가장 기본적인 지시 작용은 어떻게 성립되고 그 효험은 언제 어떻게 만료되는가? 재현이 와해되는 장에는 어떤 개별화 과정이 발생하는가?

레페키가 강조하는 벨의 문제의식은, 재현의 문제를 단지 '모방'으로 환원되는 단선적 무대 방법론으로 처리하는 것이 아니라, 그 무게에 탑재된 역사적 맥락과 정치적 역학을 총체적으로 조망하는 데 있다. 즉, 무대 위에서 모방을 하지 않거나 비언어적인 현존감을 부각해 재현의 장치를 일방적으로 폐기하고 그 문제를 덮어버리는 대신, 세계화된 문화 전체를 지배하는 기호적 논리로 파악하되 그것을 무대에 특정한 방법론으로 풀어낸다는 것이다.

서구의 안무가 어떻게 '모방'의 체제를 통해 '주체'를 성립시키고 보호해왔는가? 재현의 공간에서 주체가 생산되는 과정에 안무가 간여되어 있다는 것을 안무의 가능성의 조건들을 탐색하면서 어떻게 밝힐 수 있을까? 어떠한 기제를 통해 무용수는 안무가의 대행자가 되는가? 안무 과정에서 무용수가 안무가의 모든 발자취를 꾸준히 따르게 하는, 심지어 안무가가

그 자리에 없을 때마저도 작동하는 그 기이한 힘은 무엇인가? 움직여야 한다는 책무에 결탁하면서 안무는 재현의 일반적인 작용 원리 속에서 주체를 어떻게 활성화하고 재창조하고 제한하는가?[32]

벨이 연출에 적용하는 방법론은 이러한 일련의 본질적 문제에 대한 탐구에서 출발한다. 무대는 그것을 '재현'하는 대신 그 문제를 관객이 직접 던지도록 유도한다. 벨의 무대가 모사를 기반으로 하는 재현 체제에 대한 총체적 공략과 대척으로 발산되는 까닭은 그것이 목적이 아니라 필연적인 과정이기 때문이다. 에이버리 고든이 말하듯, 재현에 대한 총체적인 재고는 "현실 효과에 대한 신뢰에 기반을 둔 근대성의 인식론적 체제에 균열을 가한다".[33] 그럴 수밖에 없다.

벨이 정확하게 구체화하듯, 공연 예술에서 재현의 문제는 항상 현존감 문제와 맞물린다. 무대 위에 선 한 신체 혹은 인격체의 물성적 발산. 그것이 회화나 문학, 사진, 영상 등 다른 예술이 갖지 않는 연극과 무용만의 절대적 속성이다. 바르트가 말하는 사진의 '현존감'이 '이미 있었던(what has been)' 그러나 '지금은 존재하지 않는(what is no longer)' 과거완료형의 존재론적 상태로 박제되어 있다면,[34] 그래서 이미지를 바라보는 시선과의 모순적이고 불가능한 통시성을 머금을 수밖에 없다면, 무대의 현존감은 늘 현재형이다. '지금 바로 존재하는(what is).'

지금. 바로 이 순간.

지나고 나면 다시는 반복되지 않고, 재구성될 수도 없고 재현조차 거부하는, '고유한' 파장. 피와 살의 현현. 공연

미래 예술

예술에 고유성의 아우라가 있다면, 그 주인공은 '찰나'다. 지금 이 문장을 읽는 동안 이미 사멸하는 문장의 순결한 결. 번개 같은...

(체이킨이 말하는 '현존감'이란 번개의 번득임이 동반하는 공감각적 현전이다. 조금은 지연되는, 그러나 발생의 생기를 더욱 크게 증폭하는 시간의 결을 지니는 천둥 같은 시제랄까. 시각의 이면을 진동시키는 찰지고 고집스런 질감이다.)

그러면서도 그것은 무대화되는 모든 것들이 그러하듯, 재현이라는 장치적 원리에서 자유롭지 않다. 절대로.

마주한 두 의자를 통해 극도의 '현존감'이 폭발한다면, 오늘날 그 폭발은 모방을 배제한 순수 감각에 대한 '도취'보다는, 그를 성립시키는 물리적, 역사적, 문화적, 정치적 조건들에 대한 감각의 총체적인 재고로 고취되어야 할 것이다. 그 미학적 역학에 대한 관조적이면서도 농염한 거리 두기(바르트). 순결하고 온전한 현존감만을 고집하는 무대화된 '단일체'는, 재현의 메커니즘을 은폐하려는 스펙터클의 거대 권력에 취합되는 '주체'는, 자신이 만드는 '허구'의 나락에 휩쓸릴 위험을 감당할 수밖에 없다. 이 시대의 자력에 밀려. 더 이상 '현존'은 '단일체'가 독점하는 냉랭한 마술 쇼로서 존립할 수 없다.[35]

무대예술은 현전과 재현의 섬세하고도 밀도 높은 상호작용의 이벤트다. 기표로서의 신체와 물질로서의 신체. 둘은 서로 겹치고 충돌하고 밀어내고 합체하고 분해된다. 열정적인 연인들처럼.

그렇다면 현전과 재현의 불가능한 허니문은 어떻게 무대에서 이루어질까? 감각과 해독의 듀오는 어떻게 현현될

수 있을까? '현존'의 무한한 비밀을 추적하는 경로는 무대의, 객석의 주체를 어디로 이양하는가?

벨이 현존감의 신화를 탐구하면서 주시하는 매개는 언어다. 현존의 결정적 함수이기도 한.

벨에게 결정적 영감이 되었던 『천 개의 고원』에서 질 들뢰즈와 펠릭스 과타리는 하나의 '이름'이 확보하는 지시의 영역에 대한 사유를 펼친다. 이는 기호학의 문제이자, 존재론적 다양성을 위한 제안이기도 하다. 존재는 호명과 멀어질 수 없다. 주체를 성립시키기 위해서는. 혹은 주체에게서 이탈하기 위해서도.

적절한 이름은 주체를 가리키지 않는다. 명사 역시
하나의 형태 또는 종류의 기능으로서 적절한 이름의
가치를 점유하지 않는다. 적절한 이름은 근본적으로
이벤트의 질서, 혹은 '되기(becoming)'나 '이것임'에
관한 무언가를 지칭한다.[36]

들뢰즈와 과타리가 이를 위해 활용하는 (언어적/역사적) 지시어는, 사물의 특질이나 핵심을 지칭하는 특정하면서도 무제한적인 지칭어, 'haecceity', 즉 '이것임(thisness)'이다. '이것임'은 불변하는 단일의 실체가 아닌, 물리적 특성과 효과를 아우르는 집단적 조합으로서의 특질이다. 그러니까, "'계절', '겨울', '여름', '한 시간', '하루' 등은 자체로서 아무것도 결여하지 않는 완전한 개체성을 갖는다".[37] 이 '완전한 개체성'은 어느 장소에나 어느 시기에나 환경의 맥락에 상관없이 항상 유지되는 독보적 실체성이 아니라, 일련의 관계에 의

해 발현되는 특정한 시공간에서의 특정한 성질이다. 통상적인 '이름'의 쓰임새가 전자를 확보하기 위한 게임이라면, 후자는 확장적 시공간에 걸쳐 현현하는 것에 대한 개별화의 방식에 근거한다.

'이것'의 '그것으로서 됨됨이'는 단일체로 성립, 규명되는 것이 아니다. 그것은 매우 이질적인 것들의 부당한 조합일 수도 있다. 주체임을 자처했던 무언가의 국부만을 영입하는 다원적 현현. '이미지'랄까.

자크 랑시에르가 말하는, '모사'나 '재현'으로서의 이미지가 아닌, 심지어 시각적으로 국한되지도 않고, 더구나 단순한 현실로 환원되지도 않는, 기대와 상실을 도출하는 운영체제로서의 이미지. 거친 현존과 언어적 해석의 사이의 진동을 촉발하는 것. 즉, "말할 수 있는 것과 보이는 것의 관계, 즉 둘 간의 유사성과 차이를 갖고 노는 관계"가 곧 이미지다.[38]

「마지막 퍼포먼스」의 '이름'은 '이미지'로의 대체를 불러일으키는 제의적 제스처다. '제롬 벨'이라는 이름은 작품의 연대기를 보유하고 있으며 보편적인 일련의 신체적, 예술적, 가치를 총체적으로 공증하는 고유명사가 아니라, 무대에서 발현되는 특수하고 한시적인 특질이다. 그것은 발화가 되는 순간 무대와 하나다. '일체감'은 막연한 역사를 통괄하는 '주체'를 지지하는 대신, 연속적인 면(plane)에 걸쳐 나타난다. 일종의 '장소 특정적'인 현현이랄까. 이것은 '주체'나 '형태'가 만드는 세계가 아니다. 들뢰즈와 과타리가 말하듯, "'이것임'은 시작점도 끝점도, 기원도 목표도 갖지 않는다. 그것은 항상 중간에 있다. 그것은 점들이 아닌 선으로 되어 있다. 그것은 리좀(rhizome)이다".[39]

"아티스트가 여기 있다."

　　'여기 있다'는 것에 대한 인식론적 전환은 최근 무대를 재편해오고 있다. 마주한 두 의자를 통해 극도의 '현존감'이 폭발한다면, 오늘날 그 폭발은 '주체'의 개별화에 대한 신봉보다는, 개별화 과정의 변화와 인식의 새로운 지평에 대한 신뢰가 되어야 예술의 힘을 갱신하는 일이 될 것이다. '아티스트'로서의 주체화 과정에서의 탈구. 개별화된 고유한 아우라의 신화를 해제하는 '부유'의 발현.

　　그 부유의 장을 '시어터'라 부를 수 있을까.

크리스 페르동크, 「심장」(2004)

여성 퍼포머 한 명이 소규모 객석 가까이에 선다. 배경의 디테일을 모두 감추는 림보 조명은 퍼포머의 홀연한 자세를 비춘다. 퍼포머는 아무 말이 없다. 별 특징 없는 존재감. 별로 특이할 만한 사건도 발생하지 않는 시간. 관객이 할 일이라곤 그저 물끄러미 퍼포머를 바라보는 일밖에 없다. 긴장감을 조성하며 극장에 울려 퍼지는 소리는 누군가의 심장박동이다. 퍼포머의 손에는 맥박을 측정하는 감지기가 들려 있다. 퍼포머의 현존감은 청각적으로 부풀어 오른다. 그렇게 시간이 흐른다.

　　커지는 긴장이 스스로 소멸하기 시작할 무렵, 심장박동이 조금 빨라진다. 그리고 무대의 정지 상태는 하나의 단순한 파격으로 인해 깨진다. 퍼포머가 느닷없이 무언가 보이지 않는 힘에 의하듯 뒤로 날아가며 검은 허공을 가른다. 마치 (할리우드 영화에서 봄 직한) 거대한 포식자가 혀나 촉수로 먹이를 낚아채 입안으로 가져가는 형국이다. 폭력의 근원은 단

서조차 보이지 않는다. 희생자는 아무런 저항을 보이지 못하고 무기력하게 자신의 운명을 속도에 맡긴다. 앞서 날아가는 허리의 속도를 따라 팔과 다리가 힘없이 공중에서 늘어진다. 줄의 빠른 마찰음이 비행 속도를 청각으로 전달하는 짧은 시간 동안, 어느덧 퍼포머는 순식간에 20미터를 날아가 (역시 어둡기만 한) 무대의 뒷벽에 곤두박질쳐지고 5미터 아래의 바닥으로 내동댕이쳐진다. 페르동크가 고안한 와이어 장치에 의한 기이한 스펙터클이다. (페르동크는 이 장치를 실험하다가 팔이 골절됐다.) 정체가 묘연한 막대한 기계적 권력 앞에 신체는 왜소하다.

매트리스에 떨어진 퍼포머는 주섬주섬 몸과 옷을 추스르고 다시 제자리에 선다. 아무 일도 없었다는 듯 원래의 정지 상태가 복원된다. 방금 발생한 사건에 대한 설명은 없다. 물론 도돌이표로 시간을 처음으로 돌린다 하더라도 균형 상태가 똑같을 수는 없다. 돌아온 적막은 방금 발생한 것이 무엇이었든 간에 망각을 종용하지만, 하나의 큰 변화가 트라우마의 흔적을 생생하게 기록한다. 아까보다 빨라진 퍼포머의 심장박동이다. 퍼포머의 포커페이스는 그 어떤 외상의 흔적이나 불안도 은폐하지만, 청각으로 전파되는 신체 변화는 트라우마의 반복을 예고한다. 두 번째 습격이 도래하고 있다.

아니나 다를까. 서스펜스가 충만할 무렵, 퍼포머의 부동 스탠스를 허하게 허무는 두 번째 습격이 소리 없이 닥친다. 퍼포머는 조금 전과 똑같이 내동댕이쳐지고, 역시 차분하게 제자리로 스스로를 수습한다. 회복된 정지 상태는 다음 습격의 전조가 되어 긴장감으로 충만해진다. 더 이상의 안일한 휴지(休止)는 있을 수 없다. 적막은 불안의 물성이 된다.

이 작품에서 비릿한 신체성은 (다분히 '연극적'인) 심장박동의 공명과 신체의 (즉물적인) 왜소함을 통해 파열한다. 심장박동에 실리는 생생한 생명력은 외부로부터의 불가지한 권력에 대한 무지와 무기력의 현현이며, 연극이라는 약정 속에서 말소를 기다리는 존재의 불온한 이름이다. 인간의 소약한 존재감은 모순을 타고 온다. 재현과 실재의 묘묘한 간극 속에서 피어난다.

마르틴 하이데거가 말한 세계로의 "내던져짐"을 체화라도 하듯, 던져지는 주체에는 이 부조리한 상황에 대한 아무런 대책도 예방도 선지식도 없다. 현존감에 일말의 물성적 근거가 있다면, 그것이 발생할 수 있는 유일한 경로는 상징적 질서로부터의 대책 없는 탈구다. 그 어떤 합리적 질서로 포섭되지 않는 던져짐. 이유도 설명도 동기도 없는 존재감의 추락.

하이데거가 말하듯, "세계에 던져진 존재"라는 형이상학적 문제는 극히 통속적인 물성적 기반에 기인한다.[40] 지구 중력의 끌어당김과 이를 극복하려는 의지 사이에서 발생하는 긴장감의 표현이 '현존재(Dasein)'다.

그러나 물론 현존은 장치의 내부에서 발생한다. 퍼포머의 지극히 드라마적인 의상과 연출된 듯한 표정은 그 비릿한 현존감의 이면에서 기계처럼 작동하고 있다. 신체를 "무대에 던지는" 막강한 장치 속에서.

제롬 벨, 「마지막 퍼포먼스」(1998)

텅 빈 무대에 마이크 하나 덩그러니. 퍼포머 한 명이 등장해 자신을 소개한다.

미래 예술

"나는 제롬 벨입니다."

'제롬 벨'이라는 아티스트의 생김새를 아는 관객에게는 명백하다. 이 퍼포머는 분명 '제롬 벨'이 아니다.

정작 제롬 벨(로 알려진 바로 그 사람)은 무대에 등장해 엉뚱한 가장을 한다.

"나는 앤드리 애거시입니다."

(약간은 자신과 얼굴이 닮기도 한) 테니스 선수의 이름으로 스스로를 호명한다. 심지어 전형적인 테니스 복장을 갖춘 채 라켓까지 휘두른다. 그는 잠시 후 확언한다.

"나는 제롬 벨이 아닙니다."

퍼포머 네 명이 끊임없이 입퇴장을 반복하며 자신을 호명하는 이 작품의 단순한 구성에서, '이름'은 바뀌고, 미끄러지고, 번복되고, 갱신되고, 순환하고, 방황한다. 지제크가 정작 레닌은 묘사되지 않은 그림 「바르샤바의 레닌」을 논하며 이름이 늘 주체로부터 비켜나갈 수밖에 없음을 설명하는 것과 비슷하게,[41] 벨과 퍼포머들은 부재하는 자에 대한 끝도 없을 호명 놀이를 거듭한다. 하나같이 확고한 정체성을 확보하는 결정된 실체임을 부인한다. 벨이 그리는 주체는 복잡한 기표의 망 속에서 입체적인 표류를 거듭하는 유령 같은 존재다. 끊임없이 흘러가고 변하는 불연속적 연속. 가변적이고 복수적인 무한한 반복체. 가변적이고 복수적인 무한한 복제.

또 다른 퍼포머 안토니오 카라요는 공연 예술의 가장 위대한 '이름'을 빌려 현존감의 복합적인 역학을 간단하게 체화한다. 무대에 등장해 자신을 '햄릿'으로 소개한 후, 그 이름에 연관된 공적 기억 속의 가장 두드러지는 대사를 제공하면서.

먼저 무대 위에서 공적 기억 속의 (상투적인) 햄릿을 쉽게 끄집어낸다.

"To be..."

그러고는 무대 뒤쪽으로 사라진 후 큰 소리로 외친다.

"or not to be..."

다시 무대로 등장해 침착하게 대사를 마무리한다.

"that is the question."

"죽느냐, 사느냐"라고 진부하게 해석되곤 하는 이 갈등의 발화는 무대 위 현존을 나타내는 직설어로 재구성된다. 현존하는가, 부재하는가. 눈에 보이지 않고 소리만 들리면 부재한다고 할 수 있을까? 눈앞에 현현하는 사람의 소리도 들을 수 있다면 그의 완전한 현존을 승인할 수 있을까?

단순히 눈에 보이는 상태와 눈에 보이지 않는 상태의 차이가 어떻게 무대와 신체에 대한 관객의 인식에 이분법적 분별력을 부여하는가, 이것이 무대예술의 정체성을 재고하는 핵심적 '질문'이다.

특히 안드레 레페키는 이 '햄릿의 순간'을 현대 안무의 기원적 주체를 환기시키는 결정적 순간으로 파악한다. 햄릿 연구가인 프랜시스 바커를 인용해, 역사적으로 볼 때 햄릿이 근대적 주체의 등장이었음을 상기한다. "자신 스스로에 중심을 두며, 신체의 한계에 의해 규정되고, 신체를 개인의 소유물로 여기면서 외형에 동형적인 정체성을 갖는, 사적인 비밀과 고유한 유령을 간직한 자전적 일대기의 소유자이며, 국가에 대한 책임과 중성적 젠더, 절제된 욕망으로 특징지워지는, 근대의(modern) 일원적 주체."[42] 이러한 정체성은 눈에 보

미래 예술

이는 현실을 점유하는 실체적인 것이다. '지금', '여기'에 현현하는 고유한 인격체로서의 신체. 바커 / 레페키에 따르면(레페키는 자신의 글이 방대한 인용구의 망임을, 수많은 주체의 다층적인 자리바꿈으로 이루어지는 과정임을 꾸준히 상기한다), 이러한 일원적 세계관은 안무의 가장 기본적인 작동 원리이기도 하다. 그것은 주체를 다각적이고 개방적이며 가변적인 상태로 파악하는 오늘날의 철학적 관점에서 바라볼 때 명료하게 설정되는 소급적 주체이기도 하다. 무대를 물리적으로 점유하는, 오직 신체의 물리적 조건에 따라 무대에 현현하고, 이로써 관객의 인지력에 하나의 인격체로서의 존재감을 주입하는, 일원적 유기체. 이 단일한 의미의 주체의 등극이야말로 '안무'의 탄생을 가능케 한 필수 조건이었다는 것이다. 이는 조지프 체이킨이 전제했던 배우의 물성적 현현의 가능성을 지탱하는 사상적 기반이기도 하다.

결국 벨의 햄릿 호명은 안무의 근원을 추적하고 그것을 신체의 물리적 논리로서 전람하는 고고학적이고도 존재론적인 탐색의 발현이다. 이는 보다 유동적이고 다층적인 현존감을 위한 역설이기도 하다. 이름으로부터, 공간으로부터, 무대로부터 끊임없이 지워지고 미끄러지고 발산되고 발설되는 역설적 주체. 이름의 권력에 따라 그 부재감을 드러내는 유령.

'현존'은 물리적으로 무대를 점령함을 전제로 하지 않는다. 무대를 점유한다고 해서 단일한 인격체가 발현될 수는 없다. 벨이 설명하듯, "('나' 혹은 '너'라고 하는) 단일한 주체 혹은 지배적인 중심지는 존재하지 않는다".[43]

바르트는 말한다. "언어는 인간이 아닌 주어를 알 뿐이다.

그리고 이 주어는 그것을 명시하는 언술 행위 자체를 떠나서는 텅 빈 것으로서, 언어를 말하는 데에, 다시 말해 언어를 고갈시키는 데 그친다."[44]

"그것이 바로 ('현존'이라는, 혹은 '시어터'라는) 문제(의 핵심)이다."

베를린, 「태그피시」 (2010, 사진→)

정치적 현실과 역사를 '무대'라는 작위적 장소로 축소하는 데 가장 적극적인 경우는 극단 베를린이다. 그러나 베를린의 무대는 사회 현실에서 격리, 밀폐된 의사 공간이 아니라 실재를 관통하는 표상의 군집이 된다. 이것이 그들의 '무인 시어터'의 역설이다.

2003년부터 창작 집단 베를린이 제작해온 도시 시리즈 「홀로세」의 개별 작품을 관통하는 일관된 방식은 존재하지 않는다. 늘 영상을 활용하되, 작품에 따라 「이칼루이트」(2005) 처럼 설치의 전형을 따르기도 하고, 「보난자」(2006)처럼 무대에서 연출되기도 한다.

베를린은 기계와 이미지와 허구적 미장센의 몽타주로 역사를 상징화한다. 「태그피시」의 무대는 긴 테이블과 의자, 그리고 의자에 앉은 실제 인물들을 대체하는 비디오 모니터로 이루어진다.

각 모니터는 건축가, 기자, 교수, 행정가, 배우, 유네스코 위원 등을 클로즈업으로 보여준다. 한 번도 실제로 모인 적 없는 일곱 명을 한데 묶는 관심사는 버려진 독일의 산업 도시 출페라인 재개발 계획이다. 인터뷰를 통해 재구성된 발

© Berlin

화는 화상 채팅 같은 의사 교감을 만든다. 포커 게임에서 위험을 감수하지 않아 다른 플레이어들의 먹잇감이 되는 '태그 피시'는 누굴까?

모니터는 마치 그들이 의자에 앉아 있는 것과 같은 크기와 모양새로 실제 인물들을 보여주지만, 그렇다고 그들의 '실재적' 존재감이 무대에 발산되는 것도 아니다. 그들 간에 감도는 갈등과 긴장감 역시 작위적인 편집 효과다. 의사 현실로서의 무대랄까. 아르토가 말하는 '현실의 복제'보다는 실재에 가깝고, 다큐멘터리 연극보다는 실재에서 동떨어진 교묘한 근접성이 유령처럼 무대에 감돈다.

인터뷰에서 출발하는 그들의 도시 시리즈는 실존 인물들의 발화를 무대화한다. 「태그피시」에서 독일 촐페라인의 원대한 재개발 계획에 연루된 인물 여섯 명은 영상 스크린으로 한자리에 모인다. 실제로는 한 번도 서로를 만난 적도 없는 사람들이지만, 베를린은 이들의 인터뷰를 병치하고 교차 편집(cross-cutting)해 가상적인 공동체를 구성한다. 실재에 존재하지도 않는 사회적 연대감은 무대라는 허구적 공간에서 비로소 그 형태를 갖춘다.

영화 기호학자 크리스티앙 메츠는 영화 이미지를 기호의 체계로서 규명하려다가 이것이 여의치 않자, 스크린의 현존감에 집중하기 시작했다. 그것은 실재와 허구의 간극에 아른거리는 중간적인 것이다.[45] 메츠는 이러한 영화적 체험을 거세 불안에 종속된 주물숭배자, 즉 페티시스트(fetishist)에 비유한다. 프로이트가 말했듯, 욕망은 결핍과 존립의 핑퐁 같은 순환 속에서 증폭된다.

「태그피시」의 모니터는 메츠가 말한 영화적 마력을 어설

미래 예술

프게 발산한다. 높은 화질의 모니터는 각 인물의 존재감을 비추는 동안, 그들 앞 테이블 위에 놓인 실물 소도구들은 도리어 모니터의 현실이 재현에 불과함을 상기시킨다. 그렇다고 소도구들이 반대로 '실재'의 존재감을 획득하는 것도 아니다. 무대는 부재를 상기시키는 유령의 잔치들처럼 허공을 헛돈다. 그 속에서 실질적인 공동체의 도래는 지속적으로 유보된다. 그것은 '출페라인'의 도래하지 않는 미래만큼이나 묘연하다.

이 역설적인 이중성, 이상적 교감의 가능성과 실패의 공존이 바로 '시어터'의 기반이자 지평이 아닌가. 현존의 희미한 가능성이 촛불처럼 깜박거리는 지평.

마시모 푸를란, 「우리는 한 팀」(2010, 다음 장 사진)

도시를 방문할 때마다 그 도시의 사람들의 기억에 가장 진하게 남은 축구 경기 한 편을 재연하는 이 프로젝트의 한국 공연을 위해 마시모 푸를란이 선택한 경기는 2002 한일월드컵 한국과 이탈리아의 16강전. 그리고 그가 스스로 맡은 역할은 안정환 선수다. (이 경기는 이탈리아 사람인 푸를란의 기억에도 짙게 남아 있는 '역사적 사건'이기도 하다.)[46] 실제 경기에서 이어졌던 연장 전후반과 인저리 타임은 물론이고, 경기가 시작되기 직전의 짧은 의례를 비롯해, 전반전이 끝난 뒤 15분간의 휴식, 그리고 연장전 직전의 짧은 휴식까지 모두 이 공연의 타협 없는 시간의 결을 이룬다. 여기에 임주완 캐스터의 열정적인 실시간 중계가 변죽을 울리며 "2002년의 감동"을 부른다.

관객이 (혹은 많은 한국인이) 기억으로 공유하는 과거

의 사건은 영상도 아닌 실재하는 물리적 이미지로 눈앞에서 재연된다. 푸를란은 (보이지 않는) 공을 잡아 패스나 슛을 하고, (보이지 않는 상대 선수에 의해) 반칙을 당해 넘어지는 등 경기가 진행되는 동안 안정환 선수에 의해 발생한 모든 중요한 상황들을 정확한 시간대에 그대로 이행한다. 물을 마시거나 다른 선수들에게 수신호를 보내는 등의 작은 동작들도 원래의 경기 모습 그대로이다. 페널티킥을 실축할 때의 실망 어린 동작 역시 마찬가지. 공이 멀리 있을 때에는 물론 실제로 안정환이 그러했던 것처럼 천천히 잔디 위를 걸으며 공격 기회를 기다리기도 하고, 느닷없이 수비에 가담하거나 공격 모드로 전환하기도 한다. 그가 공을 갖고 있지 않을 때 어떤 상황이 벌어지고 있는가에 대해서는 막연한 상상, 혹은 임주완 캐스터의 실시간 중계에 의존해야 한다.

텅 빈 거대함 속 푸를란/안정환의 왜소한 존재감은 때로는 불균형을 나타내는 변방이, 때로는 감정의 격앙을 이끄는 중심이 되어 관객과의 '게임'을 주도한다. 경기 내내 17대의 카메라로 지네딘 지단 선수만의 모습을 좇는 더글러스 고든과 필리프 파레노의 시적인 영상 다큐멘터리 『지단: 21세기 초상』(2006)이 그러하듯, 한 신체에 대한 집요하고 치밀한 집중은 명예와 흥분의 화려함 이면에 도사리는 외로움을 공명시킨다.

'경기'에 기꺼이 동조하며 '안정환'의 이름을 호명하거나 박수와 환호를 보내는 (한국의) 관객들은 안정환과 전혀 닮지 않은 이 이탈리아인의 연극적 봉합, 그리고 무대의 허망한 공백을 묵인하며 가까스로 연극적 계약에 동조한다. 이로써 그들은 2002년 당시 경기를 지켜보았던 자신을 연기하는 셈

미래 예술

© Sebastian Hoppe

이며, 관객과 퍼포머의 구분은 (거의) 소각된다. 과거의 순간은 눈앞에 펼쳐지고, 현재형의 시간은 역사에 개입되어 또 다른 의미의 층위를 수행적으로 형성한다. '연극'과 '경기'의 간극이 허물어지며, 과거와 현재, 기억과 상상, 허구와 현실의 경계도 모호해진다. 하지만 텅 빈 경기장은 기억과 상상 속의 화려한 환호와 충돌하며 이 모든 상황의 작위성을 끊임없이 노출한다. 관객은 '추억'에 젖어 소리치고 환호하는 동안 '역사'라는 무대의 배우가 된다.

배우-관객의 호응은 축구 장치와 연극 장치의 나란한 평행 관계가 머나먼 소실점에서 만날 가능성을 시사한다. 하지만 이것은 어디까지나 스타디움이 만들어내는 하나의 순응 효과에 불과하다. '관객성'은 서로 이질적인 장치들을 상호 대체할 것을 묵인해 주리만큼 단순하지 않다. 사실 스포츠에서 한 팀을 응원하는 사람들의 집단적 순응 효과가 사적인 체험체들의 집합인 연극의 객석으로 침투한다는 것은 어쩌면 위험스런 일일지도 모른다. 연극적 체험의 집단 역학을 일방적인 편 가르기로 치환한다는 발상부터 불온하기 그지없다. 스포츠 경기의 관중은 이미 '사회적 순응 효과'의 일치감(consensus)을 경기장 밖에서 치르고 한자리에 모인 특정한 익명 집단이다. 현장에서 '사회적 순응 효과'를 수행해야 한다는 연극의 윤리적 사명감은 스포츠 관중 역학의 거친 편중성과 충돌한다.

물론 스포츠의 준비된 사회적 순응 효과가 은폐하기에는 무대의 공백이 너무 크다. 배우 한 명이 축구 경기 하나를 통째로 재연하는 일은 애초부터 불완전할 수밖에 없다. 푸를란의 고독은 다른 선수들 등 절대적으로 부재하는 '나머지' 요

미래 예술

소들에 대한 소실되지 않는 의문을 적립한다. 이 공연의 목적이 단순히 과거의 한 경기를 '그대로 재연'하는 것과는 거리가 멀다는 사실은 시간이 갈수록 점점 자명해진다. 심심한 스펙터클에 대한 묵묵한 목격자가 되기로 아무런 거리낌 없이 동의한 관객도 불가능한 재연에 대해 궁극적으로 어떤 태도를 취할 것인가에 대한 고민으로 홀연히 돌아올 수밖에 없다. 이는 분명 고독한 연극이다.

　작품의 체계 자체에 대한 질문을 작품의 중요한 일부로 순환시키고 이를 관객에게 양도한다는 점에서, 이 작품은 다분히 개념 미술적이다. '장치'로서의 축구를 연극적 '장치'로 대체해 물리적 장소를 넘는 총체적 의미 체계를 가시화하고 교란하는 것이다. 푸를란과 임주완 캐스터, 상암경기장, 그리고 여기에 모인 관중은 두 장치가 한 장소에 중첩되는 동안 유령이 되어 역사와 현재의 간극을 위태롭게 교란한다. 떠도는 과거의 잔상들은 좋거나 싫거나 '연극적 장치'의 일부로 포섭되며, '축구 장치'에 대한 위태로운 분신(double)으로서의 장치-유령이 된다. 역설적이게도, 장치-유령의 기능은 실제 원형의 부재를 절대화함에 있다.

　이 개념적인 과정을 위해, 이 개념적인 과정을 통해, 기계적으로 작동하는 '장치'의 심장은 하나의 절대적인 진실처럼 명료하고 단호하다. 바로 푸를란의 즉물적 현존감이다. 120분 동안의 재연은 개념적이기도 하지만, 신체적인 치열함을 요하는, 물리적으로 중압적인 것이기도 하다. 푸를란은 어쨌거나 '충실한 재연'을 위해 시간의 촘촘한 결을 따라 엄청난 양의 신체 노동을 충실히 치러야 한다. 실제의 안정환 선수와 거의 오차가 없는 동선을 진행하기 위해 푸를란에게 필

요한 것은 엄청난 체력과 집중력이다. 실제로 푸를란은 한 편의 경기-공연을 위해 한 달여 동안 짜임새 있는 체력 관리와 '훈련'을 통해 차곡차곡 준비한다.[47] 공연 후의 육체적 피로감은 축구 선수의 것에 버금간다. 트레이너나 (공연 후 근육을 이완시켜주는) 전문 안마사 등 실제 축구 선수가 통상적으로 필요로 하는 전문 인력들이 공연 스태프에 필수적으로 포함된다. 개념 미술의 장난스런 상징적 도발을 물리적으로 고스란히 짊어져야 하는 것은 아티스트의 신체다. 신체는 개념의 진부함과 관객의 지루함을 동시에 넘는다. 신체는 작품의 '심장'이 된다. 직설로서.

이 비장하고도 엉뚱한 '신체적 개념 미술'에서 결국 연출가/연기자 출신의 개념 미술가가 과감히 던지는 질문은 개념 미술의 상징 질서에 대한 '개념적' 교란이 물질세계에서 얼마만큼의 물리적 무게로 환산될 수 있는가이다. 이를 측정하는 도구가 푸를란의 신체다. '개념'의 무게를 가늠하는 '신체' 행위가 이 프로젝트의 '볼거리'가 되는 셈이다. 물론 이 '볼거리'의 재미에는 이러한 사명이 얼마나 무모한 것인가에 대한 놀라움과 심려가 포함된다. 스타디움은 (뜨거운) 살과 (냉철한) 개념 사이에 발생하는 무한한 긴장과 충돌의 역학을 창출하는 장이 된다.

즉물적 신체로서의 현존감을 교란하는 것 역시 '스타디움'이라는 특정한 형태의 장소이다. 그것이 가진 생경한 스케일은 모순적으로 그 위에 놓인 하나의 신체를 작은 기표로 위축시키는 음모를 선동한다. 이는 푸를란이 이 공연을 반드시 모조 공간이 아닌 실제 스타디움에서 할 것을 고집하는 이유

미래 예술

이기도 하다. 스타디움은 시선과 스케일을 특정한 방식으로 배치하는 물리적 '장치'다.

땀으로 얼룩진 살덩어리는 역사를 의문하고 재현 체계를 교란하며 그 즉각적인 물성을 장황하게 발산하지만, 관객의 시선은 너무나 아득하다. 관중석/객석에서 선수-배우의 땀방울은 보이지 않고, 땀 냄새도 나지 않는다. 신체는 아담한 표상이 되어 창망하게 펼쳐진 공터 위에 소박하게 아른거린다. 땀이 날수록, 근육이 피로해질수록, 신체가 그만큼 확연하게 기표로 축소되는 것은 분명 하나의 거대한 모순이다. 역(逆)점증법의 원리는 지루함으로부터 탈(脫)신체적인 의미를 정성스레 추출하기 시작한다. 푸를란이 작동시키는 수사는 극단적인 대조법인 셈이다. 축구/연극의 장치의 거대함을 드러내는 것은 하나의 왜소한 점인 것이다.

신체는 살덩어리이자 기표이다. 기억을 담보로 하는 정교한 재현체이기도 하며, 땀내 나는 즉물적 육신이기도 하다. 이 두 역할에 대해 푸를란은 양가적으로 충실하다. 결핍과 남근을 동시에 지닌 페티시즘의 양립적 모체처럼, 이 둘은 어긋나기도 하고 어우러지기도 하면서 기묘한 개념적 곡예를 펼친다. 외줄 위에서 일부러 넘어질 듯 비틀거리다가 다시 절묘하게 중심을 잡는 익살맞은 광대처럼, 푸를란은 '안정환'이라는 총체적 기표의 허울을 살짝 놓치기도 하며 일종의 '현실 확인(reality check)' 기제를 유지한다. 아니, 유보한다.

스케일의 극단적 대비가 불러일으키는 현기증은 축구 장치의 내부에 깊숙이 침투/감금된 관객 자신의 현존감을 덩달아 왜소하게 만든다. 그 중압감을 느낄 때에는 탈출구는

이미 봉쇄된 상태다. 물론 모든 연극적 계약이 그러하듯, 극장을 나가면 그 불편한 자기 축소는 소멸하겠지만, 그 중압감을 연극적 체험에서 분리하고 '무대' 위의 볼거리만을 시각적으로 취하기란 거의 불가능하게 된다.

관객이 자각하는 스스로의 작은 점유지는 거대 권력에 대한 인지력의 작은 씨앗이 된다. 자크 랑시에르가 말하는 평등 관계의 작은 출발점이 된다. 그것은 곧 '불화(dissensus)'의 형태로 도래한다. 사회적 순응 효과를 전제로 하는 스포츠 관중의 역학과 이를 제의적으로 수행하고자 했던 연극 관객의 역학 사이에 발생하는 불화. 연극 관객으로서 이 작품의 파장을 총체적으로 체험하려면 결국 이 불화를 통과의례처럼 겪어야 한다. 연극 관객으로서 앉아 있는 자신에게 스포츠 경기의 관중으로서 지니고 들어와야 했을 사회적 순응 효과의 책무가 주어지는 것을 부담스럽게 느낄 때, 재현 연극 장치의 부당한 요구가 중압적으로 다가올 때, '장치'는 '주체화'를 위한 매개가 된다.

그것은 놀랍게도 축구 장치에 대한 이의가 아닌 연극의 재현 장치에 대한 이의(異議)로 명료화된다. 랑시에르가 말하는 '좋은 연극'이 그러하듯, 푸를란의 간단한 제스처는 "분리된 현실을 폐지한다".[48] 모든 재현의 궁극적 목적은 재현된 현실을 폐지하는 것이었다. 아니, 현실이 분리될 수 있음을 자각하게 한다.

안정환/푸를란은 그토록 기다리던 골든 골을 넣는 순간 관객을 향해 뛰어가며 승리를 알리는 환호를 올린다. 우리의 기억에 짙게 남아 있는 '탈진 세리머니'는 없다. 푸를란은 감흥에 찬 표정으로 관객 앞에 서면서 곧바로 경기의, 아니 연

극의 종결을 알린다. 관객을 향한 그의 인사는 축구 선수의 골 세리머니가 아니라 배우의 커튼콜이 된다. 다른 선수들이나 히딩크 감독, 관중, 기자 등 보이지 않던 경기장의 유령들은 완전히 퇴장하고 즉물적인 주역 배우만이 텅 빈 운동장에 남는다. 관객이 두 시간 동안 묵인하기로 했던 경기와 연극의 간극은 순식간에 벌어진다. 푸를란은 안정환에 대한 관중의 환호를 훔쳐 작품에 대한 찬사로 재배치한다. 그 의도를 눈치채는 관객은 동조도 저항도 아닌 모호한 호응을 유지해보나, 사회적 순응 효과가 미지근한 동조까지도 '안정환'이 아닌 '푸를란'으로 유도하는 것은 시간문제다. 여기에는 물론 개념의 무게를 물리적으로 측정하는 신체 행위의 무모함을 극복한 최후의 승리자에 대한 찬사가 섞여 있다.

기억과 현실이 벌어지면서 발생하는 그 묘연한 간극은 그라운드를 양도받는다. 그것의 가장 적절한 명칭은 '시어터'다. 시어터는 (불완전한) 재현과 (불가능한) 현존의 기묘한 관계를 보여주는 장치다. 들뢰즈와 과타리의 표현을 빌리자면, "주체화되지 않은 일련의 정서".[49]

하이너 괴벨스, 「슈티프터의 물체」(2007)

"연극을 관람할 때 우리는 항시 [배우의] 발화와 시선과 윽박지름의 대상이 된다. 관객으로서 홀로 무언가를 발견할 수 있는 여유는 주어지지 않는다."[50]

클라우스 그륀베르크가 디자인한 무대에는 적적하면서도 의뭉스런 평온함이 흐른다. 작곡가인 괴벨스가 "퍼포먼스 설치"라 일컫는 이 작품에 인간은 등장하지 않는다. 관객의

시선을 먼저 끄는 것은 무대 뒷벽에 부착된 다섯 대의 개조된 피아노다. 관객을 향해 노출된 피아노의 내부에는 스트링을 두드리기 위한 기계장치가 부착되어 있다. 스스로 연주되는 자동피아노의 21세기 버전이라 할 만한 이 피아노를 연주하는 것은 후베르트 마흐니크가 개발한 컴퓨터 프로그램과 티에리 칼텐리더가 만든 로봇 장치다. 존 케이지의 '조작된 피아노(prepared piano)'가 스트링에 나사, 단추 등의 이물질들을 거북하게 머금어 둔하고 탁한 단음들을 뱉어냈다면, 괴벨스의 조작된 피아노는 스트링에 부착된 로봇 팔의 울림을 정교하고 유연하게 조절해 드로닝(droning)을 길게 늘어트린다. 화려한 음색의 장음들은 그들이 공명하는 주파수의 격차를 통해 제한적인 무대에 몽환적인 공간적 깊이를 부여한다.

괴벨스의 피아노가 연주되는 모습은 지극히 정적이다. 스트링을 공명케 하는 기계적 메커니즘은 건반을 두드리는 인간의 역동성을 전혀 모사하지 않는다. 손가락의 화려한 율동이나 감정을 담는 얼굴근육의 긴장은 없다. 음악적 소통은 관객이 인식할 수 없는 작은 부품들의 미동에서 시작될 뿐이다. 사실 괴벨스의 의도는 관객의 시선을 피아노에 수렴하는 것과는 거리가 멀다.

무대에서 가장 두드러지는 시각적 동요는 피아노나 피아니스트가 아닌 바닥에 배치된 정결한 연못에서 일어난다. 나란히 놓인 같은 크기의 직사각형 연못 세 곳에서다. 이들이 반복하는 기하학적 단순함은 하이쿠의 함축미를 시각화하듯 묵상적인 침묵을 수줍고도 단호하게 발산한다. 수면의 정적을 뒤흔드는 것은 물속에서 이글거리기 시작하는 거품이다.

미래 예술

원초적인 혼동을 연기하는 듯한 수면의 작은 동요는 곧 과격한 파장으로 확산되고, 수많은 기포가 만드는 작은 파열음이 촘촘히 누적되며 노이즈에 가까운 청각적 질감을 만든다.

피아노와 연못이 만드는 단순하면서도 함축적인 조화에 간헐적으로 메아리치는 인용구들이 구체적인 언어적 의미를 동반하며 섞인다. "시간이(시대가) 바뀌었다(Time has changed)"고 외치는 맬컴 X, 인간에 대한 신뢰의 상실을 토로하는 클로드 레비스트로스 등의 파편화된 목소리다. 마치 다사다난한 숲속의 작은 해프닝들처럼 이 모든 청각 기호들은 서로의 간극을 유지하면서도 묘하게 어우러지며 시공간을 초월하는 복합적 음경(音景)을 만들어낸다. 다층적이고 다차원적인 구성은 19세기에 활동한 오스트리아 작가 아달베르트 슈티프터가 치밀하게 묘사했던 숲의 미묘한 아름다움을 입체적인 감각의 몽타주로 전환한다.

역사를 관통하는 시청각 이미지에는 영상 이미지로 영사되는 15세기 이탈리아 화가 파올로 우첼로가 그린 「숲속의 사냥」이 포함된다. 평론가 마리피에르 준캉이 말하듯, 안드레이 타르콥스키의 「안드레이 루블료프」(1965)에 대한 인용으로도 작동하는 이 이미지는 이 영화의 마지막 시퀀스가 흑백의 지속성을 깨며 색상의 파격을 가져오는 것과 비슷하게 지성적이고도 감성적인 충격 효과를 일으킨다.[51]

이 작은 청각적, 시각적 단상들은 그 어느 것도 무대를 장악하지 않고 작은 디테일로 묻혀 있다. 피아노 한 대가 맡는 바흐의 「이탈리아 협주곡」 독주조차 관객의 집중력을 독점하지 않는다.[52] 평론가 클라우스 슈판이 지적하듯, 괴벨스의 연출력은 공간을 '개방'한 상태로 유지하면서 그 힘을 발휘한

다.[53] 그의 말대로, '작곡하다(compose)'라는 단어의 어원적 근원이 '배합하는(put together)' 행위에 있다면, 괴벨스의 '작곡'은 그 개념적 본질에 깊게 침투하고 있다.

"우리는 경청하고 응시했다. 경이감이었을까, 아니면 공포였을까. 우리는 이유도 모르며 점점 더 빠져들었다."

피아노를 배경으로 낭독되는 슈티프터의 소설 『증조할 아버지의 서류철』(1864) 한 구절은 숲의 신비로운 마력을 전달하면서도 무대에 대한 관객의 심취를 대변하는 것이기도 하다. 한곳에, 한 순간에 안착하지 못하는 우리의 시선은 작은 단상들이 그려내는 총체적 상황에 어느덧 깊숙이 침잠하고, 숲속에서 방황하는 산책자처럼, 작은 순간들의 마력에 홀리게 된다. 무언가 보이지 않는 힘이 도사리는 숲처럼, 피아노가 있는 축축한 풍경은 초점 없는 응시를 깊숙한 허공으로 흡입한다.

숲, 아니 무대의 수영(樹影)이 깊어질 즈음, 기계적으로 연주되는 피아노는 나란한 세 연못 가장자리를 따라 깔린 트랙 위를 묵직하게 흐르듯 관객 쪽으로 이동한다. 복합적인 풍경의 아득한 혼미함이 하나의 명료함으로 응집되듯, 다가오는 피아노들은 관객의 시야를 온통 점령한다. 평론가 사빈 오트가 관찰하듯, 얼핏 볼 때는 장 탱글리식의 무질서한 고철 조각처럼 보이던 벽의 피아노는 관객에 가까워지며 그 메커니즘의 정교함과 세밀함을 드러낸다.[54] 그 기계적 정밀함이 드러나도 '슈티프터의 물체'의 묘묘함은 거두어지지 않는다. 줌인 되듯 관객을 향해 커지는 것은 몽롱한 대상의 구체적 실체가 아니라 몽롱함 자체인 듯하다. 크기의 증폭은 폭력적이

미래 예술

기까지 하다. 하나의 절대적인 운명처럼 무대의 빈 공간을 채우는 피아노의 낯선 존재감은 스스로의 불온함을 고집한다.

슈티프터가 묘사하는 자연의 내적인 정적 뒤에 비극적 재앙에 대한 근원적이고도 병적인 애착이 도사리고 있음을 본 토마스 만의 관점은 괴벨스의 무대에서도 충만하게 공명한다. 인간의 필멸을 아련하게 상기시키는 자연의 깊은 숭고미가 기계에 빙의한다.

슈티프터는 실체를 알 수 없는 신비로운 대상을 일컬어 '물체(Dinge)'라 했다. 이 공간적 작품의 제목이 시사하는 '슈티프터의 물체'의 은밀한 아름다움은 근원이 묘연한 정신의 심연 속에 침투한다. 풍경은 심리적인 것이다.

현존은 '물체'의 알 수 없는 '이것됨'이다. 인용과 고유성 사이에서 진동하는 물성과 언어의 혼재된 파장.

로메오 카스텔루치, 「봄의 제전」(2014, 다음 장 사진)

현실 속 현상을 추상화하면서 현실을 초월하는 것이 어떻게 가능할까? 세계를 이루는 모든 요소들을 손안에 담지 않으면서 어떻게 세계를 재창조할 수 있을까? 이러한 패러독스가 모순적 교란을 가하기 때문에 그 어떤 면으로나 존재 자체에 가장 가까워지는 예술이 가능하다. '연극'이라는 예술.[55]

클라우디아 카스텔루치가 말하는 존재론적 모순은 연극의 양면적 기능을 대변한다. 로메오 카스텔루치가 이끄는 극단 소치에타스 라파엘로 산치오에서 연극은 단지 현실의 '분신'이 아니다. 현실적 상황을 무대에서 재현하는 것은 그들의 목적이 아니다. 무대는 기억이 제거된 공간이어야 한다.[56] 추상은 현상에서 외양적 법칙을 제거하면서 도출된다. 그것은 부재하는 무언가를 찾아가는 방향성 없는 여정이다. 연극은 현실을 지배하는 총체적이고 거시적인 외부 질서를 찾는 구도의 과정이다. 로메오 카스텔루치는 그것이 '신학적'이라고 말한다. 서구에서 연극의 문제는 늘 신학적인 것이었다.

> 서구의 연극은 신의 죽음과 더불어 탄생했다. 연극과 신의 죽음 사이에서 동물이 근본적인 역할을 수행함은 자명하다. 동물이 무대에서 사라지는 순간, 비극이 태어난다. 우리는 [영웅 중심의] 그리스비극에 대한 격한 논쟁적 제스처로서 무대에 동물을 올리고 한 걸음 뒤로 간다. 쟁기의 궤적을 따라 역으로 끈다는 것, 즉 동물을 무대에 되돌려 보내는 것은 연극의 신학적, 비평적 근원을 찾는 것이다.[57]

「내악골 비극」 시리즈를 진행할 무렵인 2001년에 로메오 카스텔루치가 위와 같이 말하며 내비쳤던 '비극 이전'에 대한 사유는 「봄의 제전」에서 탈구된 시간으로 펼쳐진다. 여기서 연극과 신의 죽음 사이에 개입하는 것은 동물의 존재가 아닌 추상이다. 모순적 존재, 모순이라는 존재에 가까워지기 위해 존재를 제거한다. 그 매개는 기계다.

몸 279

테오도어 쿠렌티스가 지휘하고 뮤지카테르나 오케스트라가 연주하는 이고르 스트라빈스키의 『봄의 제전』이 시작되면,[58] 천장에 장착된 기계들이 깨어난다. 모두 마흔 개에 이르는 각종 분사기다.[59] 음악적 파장에 따라 분사기는 미세 먼지를 내뿜으며 허공에 패턴을 그린다. 직선과 곡선이 이리저리 형태를 만들며 청각적 질서를 형상화한다. 그러고는 텅 빈 무대 바닥에 흩어진다. 바닥에는 낙하한 입자들이 구름처럼 피어난다. 발레를 대체하는 비정형적인 형상. 상승 대신 추락.

공연의 막바지에 스크린에 투사되는 자막에 따르면, 분사기에서 분출된 가루는 일흔네 마리 소에서 나온 뼛가루다. 산성화된 토양을 중성화하기 위해 고온 처리되는 농작 보조물. 소는 육신의 가장 미세한 흔적마저도 인간의 생존과 탐욕을 위해 희생했다. 무대로 올라오지 말아야 할 어떤 불온함이 감각을 점령한다. 그야말로 '비극'이다. 감각의 영역에서 추방된 것의 귀환.

일흔네 마리 소의 집단적 현존감에는 이름도 없고 생명도 없다. 선택도 항변도 없이 희생된 생명의 잔상은 음악적 파동에 따라 투명한 존재감을 흩뿌린다. '영혼'이랄까.

그것이 공포스럽다면, 공포의 대상은 곧 인간 자신이다. 스트라빈스키/쿠렌티스의 청각적 파격은 이기적인 육식동물의 자기 성찰이 되어 시선을 찌른다. 인간의 무한한 이기심을 대변하고, 고발한다. 비난과 전람 사이에서 기묘하게 진동한다. 기계와 가루가 만드는 죽음의 춤은 차갑고 기괴하다.

동물의 무대 회귀가 '비극 이전'의 사유 체계를 소환할 수 있다면, 그 존재감의 철저한 부재는 처절하게 '비극'적이다. 비극 이전의 사유를 발생시키기 위한 동물의 부활은 죽음

미래 예술

의 처리 과정에 여과되어 소실만을 발산한다. 미세 입자로 해체되듯. 광학 이미지가 디지털화되듯. 추상은 곧 파괴다. 혹은, 후기 산업사회의 존재 방식이랄까.

무대에는 순수한 비극 이전의 시간이 발생하는 대신, 비극(이후)의 시간, 죽음 이후의 시간이 겹친다. '비극 이전'의 시간은 (신의) 죽음의 시간이 풍기는 잔상일 뿐이다. 죽음은 비극 이전의 시간도, 이후의 시간도 아니다.

신의 철저한 죽음은 기계적 과정으로 집행된다. 이런 냉혹함은 또 없다. 무대를 강렬하게 지배하는 것은 차디찬 냉담이다. 인간에 대한 무관심. 존재에 대한 무관심. 절망조차 비워내는 냉혹한 무관심. 여기엔 죽음의 냄새조차 삭제되어 있다. 이를 말할 수 없는 언어도 없고, 언어의 주체도 없다. 과묵하면서도 혹독하게. '현존'이나 '상실'은 구시대의 낭만이었나. 처참함조차 삼켜버리는 무대에는 '비판'의 주체도 대상도 사라져 있다. 무대는 '주체'를 알지 못한다. 자기 성찰의 여지가 피어오르더라도, 그 주어는 없다. 동일시나 공감의 작은 여지조차도 입자로 분산되었다.

그렇다면 씁쓸하게 남는 냉담은 누구의 것일까. 누구를 위한 것일까. 씁쓸함은 누구의 것일까. 모순은 어떤 주체를 위한 것일까.

4 관객의 몸

'작품'에 관객의 신체는 없다. 무대는 관객의 존재감을 소각하기 위해 최선을 다한다. 극장에 입장하면서부터 신체는 지워지기 시작한다. 유기체의 위장에 갇힌 먹이처럼 존재감을 잃어간다. 이는 환영의 모순적 조건이다.

공연 작품의 '완성도'는 신체의 자각에 반비례한다. 관객의 감각이 자신의 신체를 자각하기 시작한다면, 무대에서 이탈한 집중력이 자신의 몸으로 한껏 돌아온다면, 몸이 가렵고 뒤틀리고 의자에 무너져 버거워지고 부끄러울 정도로 부산스러워진다면, 그 '작품'은 미학적으로 실패다. 연출가에게는 굴욕이다. 신체는 '작품'의 탄생과 완성을 위해 줄곧 잠들어 있어야만 한다. '작품'은 감각의 특정한 작동을 기반으로 하는, 타협 없는 산물이다.

공연 작품은 일종의 유아론적 전제, 즉 퍼포머 혹은 안무가의 외부에 부재만이 편재하며 주체는 근원적으로 고립되어 있음을 기반으로 성립된다. 이러한 유아론적 운명으로부터 관객 역시 자유롭지 못하다. '관객'은 신체를 망각하면서 잉태되는 부수적 개념이다. 신체 없는 기관.

"신체는 어둠 속에서 태어났고, 어둠 자체로서 태어났다. 플라톤의 동굴에서 잉태되고 다듬어졌다."[60] 객석은 가장 현격한 동굴이다. 동굴의 현현이자, 현현의 동굴이다.

극장의 건축적 구조는 지각이 작동하는 방식을 결정하고 관객이 참여할 수 있는 경로와 방법을 제한한다. 언술과 행동의 가능성을 용인하고 배제하면서 정체성을 명료하게 결정짓는다. 즉, 자크 랑시에르가 말하는 '감성의 분할(dis-

미래 예술

tribution of the sensible)'을 집행한다.[61] 무엇이 말해질 수 있고, 무엇이 공유될 수 있는지, 그리고 무엇이 배제되어야 하는지를 구분하고 결정한다.

장치는 감각을 지배한다. 신체는 장치의 내부에서 작동한다.

그럼에도 '시어터'는 감성의 분할에 균열을 가하고 획일적 통합에 손상을 가할 잠재력을 지닌다. 플라톤이 시어터를 배제한 이유는 의미 배분이 정확하게 이루어지지 않기 때문이었다. 글쓰기와 마찬가지로, 시어터는 발화의 대상과 경로를 불확정적으로 유보한다. 정체성의 명료한 분할이 이루어지지 않는다.[62] 이는 감성이 작동하는 방식을 지배하는 체제를 재편성하는 단초를 시어터의 가장 기본적인 조건들에서 찾을 수 있음을 의미한다.

그런 의미에서 시어터는 정치적인 장이다.

> 미학은 공간과 시간, 가시적인 것과 비가시적인 것,
> 언술과 잡음을 규정하며, 경험의 형태로서의 장소와
> 정치에 관한 이해관계를 결정한다. 정치는 미학에 관해
> 무엇이 가시화되고 무엇이 말해질 수 있는지, 누가
> 볼 능력을 갖고 말할 재주를 갖는지, 공간의 조건들과
> 시간의 가능성들을 놓고 작동한다.[63]

장치를 재구성함은 곧 감성의 분할 체제를 질문하고 재편성하는 단초로서 작동할 수 있다. 이는 모더니즘의 질의로서 등극했던 '매체'의 조건들을 재탐색하면서 출발한다. 독립체로서의 '작품'의 시간적, 공간적 경계를 재설정하기.

몸 **283**

랑시에르가 모더니즘의 자기 성찰적 방법론에 문제를 제기한 것은 매체의 물질적 속성에 대한 침잠이 감성의 분할에 공모했기 때문이다. 모더니즘이 회화에 부여한 '캔버스의 평면성'이라는 성체는 공공 행위의 가능성을 축소했다.

모더니즘의 주술은 시어터를 만나면서 스스로의 족쇄를 해제하는 과정에 들어간다. 시어터는 본연적으로 공간과 시간의 발생 형태를 무한히 열어놓을 수 있기 때문이다. 의미의 순환에 변형을 가하고 정체성에 유동성을 부여하는 상호 자극의 장으로서 '실재의 장'. 플라톤의 동굴로부터 정치적 장으로.

시어터는 모더니즘의 빗장을 풀기 위한 모더니즘의 궤적이다. 장치를 풀어 헤치는 장치.

아르코 렌츠, 「P. O. P. E. R. A.」(2007)

안무가 아르코 렌츠의 설치-퍼포먼스 「P. O. P. E. R. A.」는 오페라 가수들이 직접 부르는 아리아들로 구성되었다. 평범한 작품의 형식적 구성은 공연 장소 때문에 평범하지 않게 된다. 이를 즐기기 위해 관객들이 초대되는 자리는 객석이 아니라 나란히 줄지어 놓인 군용 침대다. 이 작품이 공연되는 맥락과 공간에 따라 오페라 가수의 수와 관객/침대의 수, 그리고 작품의 길이는 달라지며, 한 명씩 입장해 단독으로 체험하기도 하고, 수십 명이 한꺼번에 작품을 감상하기도 한다. 어쨌거나 관객은 침대에 누운 상태로 작품의 일부가 된다.

테아트론과 시노그래피의 간극이 완전히 무너지면 관객이 활용하는 감각도 달라질 수밖에 없다. 공간을 점령한 암흑

미래 예술

속에서 오페라 가수들이 침대 사이를 돌아다니며 아리아를 부른다. 가수들의 목소리 크기와 울림에 따라 관객은 가수가 얼마나 가까이 있는가를 짐작하게 된다. 관객과 가수의 물리적 거리감은 가수의 호흡이 관객의 피부에 와 닿을 정도까지 좁혀진다. 가수가 노래하는 언어는 공기의 파장으로 관객에게 전달되며, 관객은 '온몸'으로 음악을 느끼게 된다. 청각이 아닌 촉각을 위한 음악이 되는 셈이다. 아니, 관객의 몸이 음악을 위한 청각 기관이 되어버린다. 보리스 샤르먀츠가 「멈추지 않는 바보의 강점」에서 관객과 출연자의 물리적인 거리를 강조했다면, 렌츠는 역으로 이를 최소한으로 좁힌다. 청각 기호가 촉각 기호로 즉각 변형되는 것은 거리감 때문이다. 시각이 배제된 상태이기에 피부의 감각은 더욱 생경하게 살아난다. "미디엄은 곧 마사지"라는 마셜 매클루언의 말장난 같은 메시지는 더 이상 은유적인 것이 아니다. '팝 시대(pop era)'의 오페라는 그만큼 육감적일 수밖에 없는가.

라이문트 호게의 말대로 "애무(愛撫)도 무용이 될 수 있다"면,[64] 「P. O. P. E. R. A.」의 공연자들의 음성 역시 무용이 될 수 있다. 그들의 음성은 무용의 정의에 대한 질문을 던진다. 공감각적 전환의 최종 형태가 촉각을 위한 것이 된다면 기표는 더 이상 추상적이지 않다. 즉물적일 수밖에 없다.

개념적이면서도 즉물적이며, 서사적이면서도 감각적인 이 작품에서 현대 예술의 가장 깊숙한 고민들은 인간의 가장 기본적인 행위와 감각들을 통해 드러난다. 렌츠는 결국 무용의 가장 근원적인 기반으로 이 문제를 환원한다. 육체의, 육체라는, 육체에 의한, '즉물성'. 무용의 근본으로서의 물성.

서현석, 「매정하게도 가을바람」 (2013, 사진→)

이 공연이 시작되는 요코하마 시의 규나사카 스튜디오는 한때 시에서 운영하는 결혼식장이었다. 전후 일본 사회가 부흥의 정점을 지날 때 이곳은 전성기를 누렸다. 하루에 수십 쌍이 부부로 연을 맺기도 했다. 그러다 경제 거품이 꺼지며 '예식장 문화'는 쇠락했고, 이 결실의 장소 역시 2000년대 초반에 연극 연습실로 용도 변경되었다. 제단이나 높은 천장 조명, 가족례를 치렀던 다다미방 등 '제의'의 흔적들을 희미하게 머금은 채.

관객은 다다미방에 안내되어 홀연히 착석한다. 긴 방 끝에 있는 미닫이문이 사뿐히 열리며 누군가가 들어온다. 슬그머니 바닥에 마주 앉는다. 그는 관객이 앞으로 함께할 '동반자'다. 관객과 퍼포머는 그렇게 둘만의 만남을 시작한다. 두 사람은 하나의 서약으로 관계를 공식화한다. "서로 믿고 의지하고 도울 것"을 맹세하는 서약. 결혼 서약을 흉내 낸 맹세는 물론 허구다. '연극적 계약'이다. 그러나 앞으로 펼쳐질 교감과 난관은 허구의 영역에 머물지 않는다. 두 사람만의 연극은 그렇게 시작된다. '평생'을 축약한 극장.

"서로 믿고 의지하겠다"는 두 사람의 맹세는 좋건 싫건 즉각 현실이 된다. 건물을 나와 주변의 전망대, 공원, 동물원 등을 함께 걷는 한 시간 동안의 여정에서 관객은 앞이 막힌 고글을 쓴 채 상당 부분 눈을 가리고 있어야 하기 때문이다. '동반자'인 퍼포머가 고글의 창을 열어주는 짧은 시간 동안에만 눈앞의 광경에 시선이 트인다. 걷는 내내 앞을 보지 못하는 관객은 절대적으로 퍼포머를 신뢰할 수밖에 없다. 아니, 신뢰

미래 예술

© 서현석

는 퍼포머의 손을 잡거나, 팔짱을 끼거나, 어깨를 맡긴 채 공간을 이동하는 동안 생겨난다. 그리고 관객의 몸에 각인된다.

"(난간을 따라 관객의 손을 옮겨주며) 다음 계단은 여기까지예요. 왼쪽 발을 천천히 앞으로 내리세요. 오른쪽 발을 천천히 앞으로 내리세요."

계단을 내려오는 일상적인 과정은 동반자의 배려와 인내를 통한 치밀하고 조심스런 안무가 된다. 이를 구현하는 것은 관객의 신체다.

신체는 작품의 직접적 장치, 아니 작품 자체가 된다. 바람과 소리, 피부 접촉과 체온, 암흑과 빛. 감각의 모든 생생한 결들이 '연극적 계약' 속에서 펼쳐진다. 실재에서 각색되어 허구로 미끄러지는 현현이자, 외형에서 피어나는 물성의 생동이다. 신체감각은 실재와 허구의 차이를 알지 못한다.

눈이 열릴 때 펼쳐지는 광경들은 지극히 현실적이지만 고글의 노란 창은 마치 빛바랜 영화 장면처럼 감각을 각색한다. 멀리까지 펼쳐지는 요코하마 시의 전경, 골목에서 쉬고 있는 토끼 의상의 아르바이트생, 공원에서 떠오르는 파란 풍선, 좁은 오솔길, 낡은 전차의 뿌연 창문, (가짜) 까마귀가 앉아 있는 돌탑...

장황한 암흑을 깨며 간헐적으로 '이미지'가 파열한다. 그것은 삶의 단상이자, 주인 없는 의사 기억이다. 발터 베냐민이 말하는 '지금시간(Jetztzeit)'이랄까. 즉, 역사에서 탈구된 시간. 과거로부터의 인과관계에 얽힌 '결과'가 아닌, 순결한 '지금'.

"따가운 햇살은 매정하게도 가을바람(あかあかと日は難面も秋の風)"

미래 예술

'지금시간'의 발작적 발생은 하이쿠의 간결함을 닮는다. 의미와 해석을 배제하는 함축. 작품 제목이 인용하는 바쇼의 하이쿠 구절이 그러한 것처럼, 하이쿠는 눈앞에 현현하는 실재에서 모든 언어적 잉여를 떨쳐낸, 물성의 순수 현전이다. 롤랑 바르트가 말하듯, 보이는 세계의 순간적 파열이다. 잡을 수 없는 '현재'의 습격. "필름 없는 카메라에 찍힌 사진."[65]

그것은 신체의 역학이기도 하다. 감각으로 충만한, 감성으로 충전된, 신체. 기억의 아카이브이면서도, 역사에서 탈구된 '지금시간'의 발광체. 단절과 맥락 사이에서 경련하는 진동체.

감각의 생경화는 배우와의 연극적 계약관계에 물성을 부여하면서도 동시에 그 진정성을 침해한다. 사적인 기억을 소환하는 질문들이 연극적 체험의 풍성한 자원임을 자처하는 동안 질문의 작위성은 관객의 체험 속에 깊은 그림자처럼 침입해 있다. 관객은 배우와의 개인적 관계를 끊임없이 조절할 수밖에 없다. 그러한 타협의 과정이 바로 '연극'이다.

연극이라는 틀 안에서 지극히 사적인 질문에 대해 얼마나 진솔하게 대답해야 할까? 상대는 얼마나 진정성을 갖고 있을까? '거짓' 혹은 '연극적'인 역할 놀이를 해도 될까? 상대가 보여주는 '진정성'이 역할 놀이의 기만은 아닌지? 상대가 '연기'를 하고 있는 거라면, 나의 진정성은 나 자신을 피해자로 만드는 것인지?

시어터는 스스로의 감각과 정서를 끊임없이 질문하는 과정이다.

5 언어란 무엇인가?

1932년, "억압의 늪"에 빠져 있는 연극을 구원해낼 것을 호소하는 「잔혹연극―첫 번째 선언문」에서 앙토냉 아르토가 우선적으로 내세우는 방법론은 "연극만이 지닌 독자적인 언어의 개념을 복원"하는 것이었다.[1]

여기서 말하는 '언어'란 물론 희곡과 무관하다. 오히려 그 절대적 조건은 희곡의 족쇄를 벗는 것이었다. 미리 쓰인 텍스트에 더 이상 "역동적인 표현 가능성"은 없다는 것이다. 이는 곧 문학으로의 오래된 속박을 풀어 헤침을, 그리고 연극에 잠재된 청각적 생경함을 일깨움을 의미했다. 즉, "단어들을 벗어나 단어 밖으로 팽창하는 것이거나 공간으로 확장하는 것이거나 감수성에 자극을 주고 울림을 만들어내는 것".[2]

놀랍게도 아르토의 이러한 태도는 세기가 바뀐 오늘날에도 공명하고 있다. 아르토의 공격에 아랑곳 않고 희곡은 20세기 연극의 절대적 기반으로 유지되었다. '극작' 없는 연극은 20세기에 피어나지 않았다.

연극의 생동을 회복하려면 희곡의 폐기가 불가피하다는 입장의 가장 확고한 이 시대 지지자는 한스티스 레만이다. 레만에게 희곡의 문제는 그것이 연극을 옭아매는 환영적 사실주의를 지탱함에 있다. 허구적인 현실을 재현하기 위한 무대에서, 언어는 허구적인 인물의 환영적인 (내면적) 깊이에 종속될 수밖에 없다. 근대적 주체를 기반으로 하는 낭만주의의 유산은 20세기를 지배한 연기론, 연출론이 되었다. 레만의 냉소대로, "20세기에 가장 큰 성공을 거둔 [연극]은 바로 19세기의 [연극]이었다".[3]

희곡이 지배하는 무대에서는 대사뿐 아니라 무대화된 모든 다른 요소들마저도 하나의 '출처'에 종속된다. 레만이

언어가 다른 무대 요소들과 동등한 지위와 기능을 가져야 한다고 강조하는 것은, 언어는 물론이거니와 다른 모든 요소를 해방할 필요성을 말한 것이다. 희곡이 사라지면 그 보이지 않는 권력으로부터 무대는 자유롭게 살아난다. 회화가 자연주의 전통과 결별하면서 '매체적 현실'을 획득했던 것에 상응하는 전환점이 연극에도 필요한 것이다.

물론 이는 희곡을 희생한다고 무조건 해방된 무대 현실이 펼쳐질 것이라는 단선적인 주장이 아니다. 연극의 모든 문제의 근원을 오로지 희곡에 집중시킬 수는 없다. 중요한 것은 언어의 생경한 잠재력을 복원하는 것이다. 허구적 재현에서 언어를 해방하기.

레만이 말하는 "언어 표면"이란, 허구적 내면에서 해방된 언어의 특질을 물화한 것이다. 신체 행위로서의 언어. 물질로서의 언어. 동작으로서의 발화. 희곡을 버리는 것은 배우를 해방하는 것이기도 하다. 나아가, 문학적 구성에서 무대라는 역동적 입체 공간을 풀어놓는 것이기도 하다. 즉, 희곡이 없어진다는 것은 단지 작품에서 대사가 빠지는 것이 아니라, 무대 창작의 인적 구조와 방법론 자체가 통째로 바뀌는 것이다. 즉, 희곡의 절대적 중요성을 재고함은 창작의 구조적 변화 가능성을 통찰함이다.

희곡이 지배하는 것과는 본질적으로 다른, 새로운 차원의 무대 현실. 사유의 변혁을 위한 출발점으로서의 장.

결국 희곡에 대한 재고는 언어에 대한 재고다. 언어를 위한 사유. 언어에 대한 사유. 언어로서의 사유.

1 언어의 제의

안드레 레페키가 말하듯, "서구 무용은 말 그대로 말을 잃으면서 재현적 독립성(과 그 존재론에 대한 당위성)을 쟁취했다".[4] 무용수의 미학적 미덕은 말을 하지 않음에서 출발한다. 한 사람의 아우라는 그가 목소리를 내면서 깨진다는 앤디 워홀의 말에[5] 가장 충실한 것은 무용수의 신체적 아우라가 아닌가.

언어는 늘 신체적이고 즉물적인 것의 반대 자리로 여겨져왔다. 사유의 영역에서 즉각적인 창발성은 언어를 넘어선 거친 영역에 배치된다. 언어를 극복하면 언어로 표현할 수 없는 어떤 원초적인 무언가에 접근할 수 있다는 신화적 신념을 지탱하며.

이러한 구조적인 상상은 20세기 후반에 반박의 대상이 되었다. 프로이트와 라캉의 관점에 따르면, 언어를 넘어서는 감각적 세계가 존재한다는 믿음은 언어의 파생 효과다. 슬라보이 지제크가 말하는 '메타언어의 함정(metalinguistic trap)'은 언어로부터의 일탈을 꿈꾸는 사유적 구조가 깊이 언어적 기능에 의존하고 있음을 꼬집는다.[6] 상상적 세계는 늘 상징계적 질서와 맞물려 있다.

"무의식은 언어처럼 구조화되어 있다"는 프로이트의 말은 은유가 아니다. 무의식은 언어의 효과로 이루어진다. 즉, 언어를 극복하기 위한 유일한 도구는 언어다. 사유의 패턴과 방식, 존재의 형식적 논리를 드러낼 수 있는 도구.

「광대들의 학교」는 평범한 가정의 평범한 일상을 묘사하지만, 드라마 연극의 가장 중요한 기반을 제거해 무대를 결코 평범하지 않은 세계로 전환한다. 언어의 변형을 통해.

이 평범한 인물들은 말, 말, 말들을 쏟아내지만, 우리가 들을 수 있는 것은 왜곡된 잡음뿐이다. 마치 물속에서 듣는 말 같기도 하고, 난청 지역에서 어렵게 포착된 라디오 전파 같기도 하다. 아르토가 상상했던 "조형적이면서 시각적으로 말을 물질화하기"가 구현된다면 이에 가깝지 않을까.[7] 그가 말에 부여하고자 했던 "꿈속에서 말하는 것과 같은 분위기"가 무대를 연기처럼 뿌옇게 만든다.[8] 이러한 청각적 세계는 청각장애인 주인공의 기억 속에 존재하는 주관적인 세계를 나타낸다. 한 인물의 주관적 세계를 모사하는 것이다. 무대 위의 모든 발화는 처절하게 뭉개지고 일그러지며, 의도와 의미는 철저하게 실종된다. 소통은 없어지고 소음만 남는다. 어린 주인공의 아버지가 무언가 알 수 없는 이유로 주인공을 질책하는 동안, 우리는 시끄러운 적막에 빠져 헤어 나오지 못한다. 비언어적인 얼버무림 속에 무의미하게 방치된 채 의도와 의미를 속절없이, 소용없이 갈망할 뿐이다. 더구나 희끄무레한 반투명 막이 제4의 벽에 막막하게 드리워진 통에 무대 안의 현실은 더욱 묵묵하고 답답하다. 감각의 차단은 소통의 불가능을 완성한다. 즉, 장애를 겪는 한 특정 인물의 세계를 '모사'하는 것으로부터 무대라는 공간의 본연적인 특질을 물화한다. 결국 우리는 무대 위 현실에 대해 무엇을 파악하고 이해한다고 말할 수 있는가? 이해할 수 없는 주관성을 동정하는 것은 설

부른 오만이다. 청각적인 모사조차도 이를 실제로 체험하지 못한 입장에서의 추측일 뿐이다.

'희곡'의 언어적 기능이 결격될 때 잉여처럼 잔존하는 청각 기호의 물성적 질감은 실재와 재현의 중간적 영역에서 떠돈다. 언어로 온전히 돌아올 수도, 실재로 완벽히 풀어 헤쳐질 수도 없는 이물적인 감각의 세계. 언어를 먹이 삼는 '극장'이라는 괴물의 본성. 그 적막한 괴성은 등장인물의 환영적 내면으로부터 무대 현실을 탈구시키는 단초로서 작동한다.

아버지 언어의 권능이 제거될 때 남는 것은 목소리의 물성이다. 언어학자 줄리아 크리스테바가 말하는 '발생텍스트' 혹은 '제노텍스트(genotext)'다.[9] 소통을 망각하는 기표의 물질적 현전이다. 대비되는 개념인 '현상텍스트' 혹은 '페노텍스트(phenotext)'가 의미의 전달을 위한 모든 관습적 규칙과 질서에 종속되는 '구조'라면, '제노텍스트'는 구조의 한시적이고도 비지시적(non-signifying)인 실체를 드러내는 '과정'이다. 페노텍스트가 신봉하는 상징 질서의 덧없음을 노출하는 잉여적 물성이다.

「광대들의 학교」에서 볼 수 있듯, 페노텍스트의 질서가 붕괴되고 제노텍스트만이 남을 때, 상징 질서는 통상적인 작동을 멈춘다. 아니, 또 다른 차원의 현실을 꿈꾸기 시작한다. 물화된 기표의 파열은 상징계에 기생하는 주체들의 위치를 뒤흔들며 봉합을 무효화한다. 관객이라는 주체를 포함해. 주체가 상징적으로 존립하기 위해 필요로 하는 언어적 체계는 속으로부터 붕괴된다. 관념에 대한 관능의 복수랄까.

그러나 가족이라는 극적 기반은 정서의 모든 단상들이 축출되도록 방치하지 않는다. 정서는 추상이 되어 남는다. 탁

한 소음으로만 들리는 아버지의 고함은 여전히 목소리의 높낮이와 억양, 음색 등 물리적인 변화로 정서적 동기를 발산한다. 여기에 정서적 동화의 여지가 남는다. 소통의 절대적 불가능과 인간적 동감 사이의 벌어진 간극은 '연극'이라는 장에 대한 재고의 단서가 될 수 있을까? 언어가 제거된 환영과 환영을 제거한 언어의 물성은 어떤 개별화 과정을 촉발할 수 있을까?

서현석, 「팻쇼: 영혼의 삼겹살, 혹은 지옥에 모자라는 한 걸음」(2009)

"모두들 이 자리에 접합해주세요. 한 분도 삐짐 없이. 수사 결과를 발표하겠습니다."

"네? '결과'라고 했습니까? '경과'겠죠?"

"아뇨, '결과' 맞습니다. 연어의 유희는 없습니다."

꿀꿀이의 유괴 사건을 묘사하며 시작하는 「팻쇼」는 온통 언어의 유희로 가득하다. "언어의 유희는 없다"는 선언조차 오류적인 유희, 아니 유희적인 오류다.

「팻쇼」에는 우연인 듯한 말실수, (철자의 순서를 바꾼) 애너그램(anagram), 동음어, 동의어, 획의 누락이나 추가 등 낱말의 작은 결함/재결합들이 기척 없이 난무한다. 꿀꿀이 아빠의 극 중 대사에 반영되듯, 언어의 유희는 "불순한 의도, 문법적 모순, 잘못된 단어 선택, 번역상의 나태, 단순한 오타, 무의식적 오류, 지나친 열정 등" 다양한 동기를 불러들이고 표류시킨다. 어린아이의 미숙한 일기장처럼, 어이없는 오타로 실소를 자아내는 문자메시지나 조악한 선전물처럼, 언

미래 예술

어는 무의미의 방만한 방대함 속에 어설프게 휩쓸린다. 기름
기에 미끄러지듯, 진중한 의미의 자태가 실없이 곤두박질쳐
진다. 잘못 들었나 싶어 잊을 만하면 또 다른 사소한 미끄러
짐이 질서의 붕괴에 슬그머니 공모한다.

"그저 휴지부지 될 뿐이죠."

"테이프를 거꾸로 돌리면 숨은 마사지가 들리지 않을
까요?"

"이른 개벽에 웬일이세요?"

"그러다가 어느 비 오는 날 깜찍한 일이 일어났어요."

"당신은 나의 심오한 속내의를 들여다보려면 멀었습니다."

"지금도 맑은 눈방울이 눈알에 선해요."

"지금 이이는 심오한 우월증에 시달리고 있단 말이에요."

"전 이미 매롱당하고 있어요."

미끄러지는 단어들은 스스로의 돌연한 그림자로 파생
되며 상징계 내부의 부당한 접점들을 부질없이 횡단한다. 프
로이트적 말실수처럼, 잘못된 음소는 의미의 이면에 흐르는
거대한 무의식을 누설한다. 언어에 은폐된 원초적인 파괴성
(혹은 소심한 불안감)이랄까. 강렬함과 애매함을 어중간하
게 오가는 오류들이 누적되면서 재현 장치의 총체적인 오작
동을 야기하기 시작한다. 이들의 무모한 병렬이 현기증이나
피로감을 부를 즈음이면, 언어의 기능은 이미 마비되어 있다.
한 극 중 인물이 말하는 "언어를 망각하는 비영역"은 상징
체계에 대한 인간의 안일하고도 긴밀한 결탁을 무효화한다.

실제로 언어는 무대를 '겉돈다'. 이 대사들은 배우들이
육성으로 발화하는 현장음이 아니라, 미리 녹음된 음향에 배
우가 즉석에서 입을 맞추고 있는 것이다. 1970년대 3류 영

화의 대사들처럼 싱크는 간혹 입에 안착하지 못하고 빗겨나간다. 신체는 언어를 빙의시키는 숙주일 뿐이다. 언어는 신체를 강탈하고 무화한다. '내면의 깊이'가 있다면 그것은 언어에 의해 파헤쳐진 공터로서 현현한다. 덧없는 말놀이는 주체를 성립시키는 과정이 아니라, 망각하는 과정이다. 은유적인 연상이나 환유적인 접속은 결국 텅 빈 주체의 자리를 헛돈다.

"[어머니와 딸 간의 침묵이] 「로미오와 줄리엣」의 숭고한 주제예요. 말의 소멸. 의미의 상실. 연인의 죽음은 그에 대한 상징일 뿐."

답답한 와중에 흘러나오는 꿀꿀이 엄마의 넋두리는 자기 지시적인 것이기도 하다.

아르토가 언어를 초월하는 인간 내면의 순수한 원초적 내성을 믿었다면, 「팻쇼」에서 언어 이면은 오직 언어가 있기에 성립되는 추론적 부수물이다. 자신을 먹는 우로보로스처럼, 과잉된 오류적 언어가 결격시키는 것은 스스로의 작동 메커니즘이다. 언어는 지시적 기능이 실패하는 순간 그 너머를 넘본다. 허명진이 말하듯, "영혼-아이의 실종 혹은 결여는 욕망을 더욱 부추기며 지방질만을 부풀리는지 모른다. 하지만 뒤집어보면 그러한 필사적인 기름 덩어리의 변죽에 의해 그 자체가 그나마 가능하지 않은가".[10] 언어 너머에 언어가 담을 수 없는 영역이 존재하리라 믿는 것은 "메타언어의 함정"이라는 지제크의 말에 함축되듯, 언어 이면에 도사린 거대한 공백은 다름 아닌 언어의 배설물이다.[11]

언어를 통해 언어의 공허를 공명케 하는 이 모순적 역설은 그러한 면에서 제의적이다. 제의의 본질이 원래의 의도나 목적을 망각한 채 새로운 기능을 획득하는 데 있다면,[12] 「팻쇼」

미래 예술

가 무대화하는 것은 제의적인 망각이다. 허망한 망각의 주체는, 제의를 성립시키는 참여자는, 영문을 알지 못한 채 무대 위의 막막함에 휩쓸리는 관객 자신이다.

관객에게 폭력적으로 떠밀어지는 의미의 차단은 하나의 극장 장치를 통해 물성을 갖게 된다. 유괴 사건이 미궁에 빠진 어느 순간, 시야를 가리는 검은 막이 관객 각자의 눈앞에 드리워진다. 옆과 뒤도 가로막힌다. 90여 명의 관객 모두가 각자만의 밀폐된 어둠 속에 방치된다. 무대에 대한 응시는 물론이고 옆 사람과 앞사람에 대한 무심한 시선조차 더는 허용되지 않는다. 언어를 구성하는 이중 분절(double articulation)처럼, 90여 명의 관객은 연극적 체험을 성립시키는 최소한의 구조적 단위로 개별화된다. 노이즈에 가까운 낮은 드론을 배경으로 거친 호흡 소리, 채찍 소리 등 탈원적 소리(acousmatic sound)가 보이지 않는 무대 위 사건을 희미하게 암시할 뿐이다. 어둠은 불합리하고 부조리한 권력이 되어 폐쇄적인 맹점 안으로 인지 영역을 흡수한다. 장치에 의한 시각 장애 효과는 단호하다. 집단으로서 관객을 최소한의 연극적 몰입으로 유도했을 최소한의 사회적 순응 효과는 투박한 어둠 속에 융해된다. 연극은 집단적 교감의 지평에서 단절된 개체로 축소된다. 결국 연극적 교감의 구성적 실체는 개인이다. 무지는 각자가 짊어질 몫이 된다. 각자의 운명을 떠맡듯, 개체는 단절과 고독을 떠안는다. 어둠은 거울처럼 관객 스스로의 위치를 자각시킨다. '테아트론'이라는 운명적인 부동성.

허명진이 말하듯 어둠은, 단절은, 어떤 동질성을 발생시킨다.

이 모든 불편하고 예기치 못한 작동들이 어쩔 수 없이 감각의 무방비 상태로 빠져들게 한다. 정신 차려보니 우리는 이미 이러한 사태들의 일부이다. 자본주의 사회의 범죄를 방조하지만 모르는 사이에 모두가 희생자의 것일지 모르는 살점을 뜯어먹었거나 기가 막힌 사연에 황망해하고 있다. 이 자체가 카니발이거나 고깃덩어리가 공중에서 그네 뛰는 굿이다.[13]

시어터는 모순을 발생시키는 장이다. 공동체적 관계를 발생시키는 것은 언어적 표상과 소통이 아니라 그 결격이라는 모순.

조리스 라코스트, 「말들의 백과사전―모음곡 2번」 (2015)

「말들의 백과사전」 연작은 조리스 라코스트가 전 세계에서 수집한 음성언어의 아카이브이다. 활자로 기록되거나 인쇄된 형태의 언어가 아니라 인간의 목소리로 발화된 언어가 그 수집 대상이다. 인쇄술을 넘어선 청각 언어, 그를 넘어선 감각적인 신체 언어. 라코스트는 랑그(langue)가 아닌 파롤(parole), 즉 사회적 규약에 의한 고정적 의미를 산출하는 언술이라기보다는 즉각적 물성을 지닌 신체 행위로서 발화에 집중한다. 발화 행위를 위한 신체적 장치의 물리적 질감을 드러내는 발화.

지금까지 '아카이빙'된 말소리 1천여 개는 카페에서 우연히 녹음한 대화부터 역사적인 사건에 이르기까지 그 출처

미래 예술

가 다양하다. 2002년 부시 대통령의 연설, 1997년 복싱 헤비급 챔피언 결정전의 선수 소개, 2007년 콜카타 아이스스케이팅 대회 중계방송, 리얼리티 쇼 「빅 브러더 8」의 한 장면, 항우울제의 부작용을 설명하는 광고, 2012년 포르투갈 재무 장관의 기자회견, 1998년 스위스항공 제111편 항공사고 직전의 관제탑 교신 내용, 에미넴과 릴 웨인의 랩 등 대중 매체를 통해 알려진 말 조각들뿐 아니라, 네덜란드의 소 경매장, 크로아티아의 헬스 수업, 누군가의 자동응답기에 녹음된 안내 목소리와 같은 21세기 문명의 단상들이 민족지학적 자료처럼 수집되었다.

방대한 아카이빙 가운데 지금까지 두 편의 '모음곡(suite)'이 작품화되었다. 첫 번째 모음곡이 파롤의 물성적 질감에 집중한 반면, 두 번째 '모음곡'은 수행적 기능을 지닌 언어로 이루어진다. 즉, 서술로서의 언술이 아니라, 현실에 특정한 효과를 가하는 행동으로서의 언술이다.[14] 한국에서 공연된 「모음곡 2번」에는 한국에서 녹음한 남녀 간의 사소한 전화 통화 내용이 포함되었다.

라코스트의 공연은 퍼포머 5~20명에 의한 집단 발화로 이루어진다.[15] 원래의 억양과 어조, 리듬을 그대로 모사하지만, 합창과도 같은 여러 목소리의 중첩은 원래의 맥락에서 이탈해 말의 질감을 무척 낯설게 한다. 재현에는 그 어떤 정서적 동기도 실려 있지 않다. 그들의 '연기'는 '내면' 없는 표피뿐이다. 발화에는 형태와 질감만 있을 뿐이다. 본래의 의미가 가까스로 전달되기는 하나, 무대에서 발화자의 존재감은 드라마의 인격과 텅 빈 표피 사이에서 진동한다.

가라타니 고진은 일본 근대문학의 태동기에 표의문자인

한자를 포기하고 주로 표음문자를 사용함에 따라 근대적 주체가 발생했음을 주시한다.[16] 형상이 곧 의미를 지니게 됨과 달리 내적 음성과 의미가 결탁하게 됨에 따라 '내면'을 발견하게 되었다는 것이다. (한국어와 마찬가지로) 일본어의 특성상, 특히 문장의 어미 부분이 듣는 사람과의 관계를 내포하거나 현전성을 나타내는 등, 주관적인 위치를 본격적으로 구성하게 되었다고 한다.

근대적 주체의 발현에 관한 고진의 이러한 논거는 라코스트의 퍼포먼스에서 무색해진다. 라코스트는 도리어 말의 역사를 되돌려 근대적 주체의 자리를 텅 비게 만든다. 결과 질이 앞서는 말소리들은 발화자의 정체성에 복합적인 층위를 부여하면서도 그 정체성을 느슨한 맥락들의 망으로 표류시킨다. 무대 위 신체의 현존은 간주체적인 진동으로 발생한다. '존재감'의 물성이 거대해질수록 인용구로서의 지시성 역시 강력해진다. 발화는 주체를 상정하지 못하고 희미한 파상적 위치만을 어렴풋이 떠올린다. 윤곽조차 없는 유령. '현존'은 언어와 결탁하고 충돌하는 연극성의 발현이다.

유령 발화는 말의 '본의'를 퇴색시키고 순수 형식으로서의 '말', 청각적 이벤트로서의 '말'을 발생시킨다. 발화의 목적, 소통의 기능에서 탈구된 말은 스스로의 기호적 조직을 전경화하고, 발화 행위의 사회적, 정치적 맥락에 대한 비평적 거리감을 제안한다. 그것은 '지금'과 '여기'에 특정한 공감각적인 발성이다. 여기에는 기호 체계와 연동하는 수직적 관계들이 무화된 채 표피적인 단상으로서 부유한다.

라코스트는 이러한 말의 자유로운 표류 영역을 '마이너스 1층(Level Minus One)'이라는 개념으로 설명한다. 이

미래 예술

는 수직적, 계층적 가치 체계를 거부하는, 초월적이고도 초연한 발화 영역이다. 공인된 규범과 수직적 질서를 부정하는 창의적 언어 혹은 '관점'이다. "대중문화와 엘리트 문화, 하위문화와 주류 문화, 천박함과 고귀함, 소유물과 습득물, 꼼꼼한 노력과 완전한 즉흥성, 원어와 외국어, 과거와 현재, 불멸한 것과 일회용품 등의 모든 규범적 대립 항들이 효과적으로 무효화되는"[17] 층위다. 탐정소설이 철학적 진리를 드러내고, 브리트니 스피어스의 아우라와 발터 베냐민의 유희가 교접하는, 바로크적 언어 영역이다. 모든 가치가 균등해지는 이 자유로운 해석의 장은 미리 정해지고 주어지는 대신 각자가 나름대로 창출해야만 한다. 외부도 외경도 존재할 수 없으며, 사회도 무인도도 아닌 곳이다.

라코스트에게, '마이너스 1층'은 모더니즘으로 회귀할 수도 없고 자본주의와 제도적 권력에 더 이상 긍정적인 에너지로 저항을 유지할 수도 없는 비판적 상황에서 취할 수 있는 최선의 윤리성이자 정치적 처세다. 불가능한 타협이다. 라코스트는 말한다.

우리는 우리 자신을 성립시키는 허구와 소외와 발화의 세계 속에서 발버둥 친다. 사회적으로 결정된 것들과 미리 형성된 담론의 세계 속에서 말이다. 이러한 굴레의 외부를 조금이라도 취하기 위한 유일한 방법은 모두와 마찬가지로 우리가 그 속에 침잠해 있음을 받아들이기 시작하는 것이다. 즉, 순수하고 독창적인 미답의 언어를 재수립하는 대신, 전환의 체계들을 규정해야 한다. 후렴, 번역, 이항, 치환으로 이루어진 체계를. 이미 우리가

연루되어 있는 관계들 속에서 틈을 만들고, 재조절하고, 미조정하고, 이탈하라. 텍스트의 문맥을 제거하여 다른 문맥이나 다른 언어, 다른 제도를 사용하거나 다른 분야에 종사하는 사람들에게 전달하라. 후렴, 표지, 전환 등은 그러한 치환을 통해서야 의미를 획득한다.[18]

마이너스 1층에서 '작가'의 개념은 상실되며 원형이나 원전은 실종된다. 그저 고아 신세의 정체적 근원 없는 텍스트나 여러 번역본, 혹은 버전만이 혼재할 뿐이다. 그것은 언어적 위계질서를 교란하는 타자적인 수행 언어다. '시어터'의 속성.

미래 예술

2 '비언어'의 파열

연극의 제의적 기능, 인간에 내재된 원초성의 발현, 무의식의 마술적 원천, 디오니소스적 에너지, 원시주의, 도덕의 도치, '잔혹성'.

'앙토냉 아르토'라는 이름에 수식어처럼 따라다니는 개념들은 오늘날에도 여전히 도발적 긴장감을 발산한다. 그들의 이념적 순수함은 강렬하고도 굳건하게 초월적인 유토피아를 지시한다.

아르토에게, 고결한 야만성은 우리가 가지고 있는 영혼의 진정성을 복원하고 총체적인 인간성을 회복하는 과정에서 어쩔 수 없이 드러날 수밖에 없는 '본성'이다. "법에 굴복하는 인간, 종교와 계율에 의해 변질된 사회적 인간"이 상실한 절대적 자연이다.[19] 자유로운 영혼은 필연적으로 폭력적이다. 수백 년 동안 그것을 길들였던 제도의 틀을 벗기 위해서는 그만큼 과격한 파격을 겪어야 하기 때문이다. 기독교를 비롯한 "무력한 엘리트"의 질서가 스스로의 존립을 위해 '악'이라 내몬 것들은 실상 인간의 진정한 본성이다. 이를 깨우치는 과정은 제의적이며, 깨우침은 원초적 제의가 그러하듯 충격적일 수밖에 없다. 제의를 망각한 서구 사회에서 그러한 제의적 기능을 대신할 수 있는 것이 있다면, 그것이 연극이다.

아르토의 이러한 관심사가 오늘날에도 회자되는 것은 매체에 대한 성찰과 더불어 '모더니즘'이 추구한 또 하나의 가치와 명맥을 같이했기 때문이다. 바로 거친 감각적 효과로서의 예술이라는 이상향이다. 마셜 코언이 강조하듯, 모더니즘이 한편으로 매체의 독립을 자극했다면, 또 다른 한편에

서는 여러 매체의 통합을 종용했다.[20] 바그너의 '종합예술론(Gesamtkunstwerk)'으로부터 유래되는 후자는 서구의 근대성으로 인해 분화된 감각이 다시 통합될 수 있는 가능성을 시사한다. 아르토의 '총체극(total theatre)'에 드러나듯, 원시 제의가 중요시되는 이유는 그것이 현실과 표상의 일체화라는 가능성을 제안하기 때문이며, 분화된 여러 예술 영역이 다시 하나의 장으로 응집됨에 따라 이러한 일체화가 다시 가능해질 수 있다는 믿음이 모더니즘에 의해 유포된 것이다.

아르토는 발리와 멕시코의 제의에서 받은 충격을 서구 연극에 도입하고자 했다. 인위적이고 오락적인 연극을 넘는 "비인간성의 느낌, 신성의 느낌, 감추어져 있던 것을 경이롭게 폭로하는 느낌"을 위해서.[21] 인간의 절대적 본성을 말살하는 사악한 현 상황을 극복하기 위해 도덕의 굴레를 제거해야 한다는 그의 철학은 사드와 다윈, 프로이트와 샤머니즘, 원시사회와 이상향을 변증법적으로 수용할 것을 자처한다. 현대사회에서 죽어버린 원시적 무의식과 신화적 에너지를 복원하는 것이 창작의 목적이다. 그가 주창하는 '미래의 연극'은 "정열적이고 경련하는 듯한 삶"을 위한 것이다.[22]

아르토의 선동적이기까지 한 계몽의 수사는 무한한 해석의 지평을 열어왔다. 연극에서 '아르토적'이라 함은 곧 제의적이고, 무정형적이며, 원초적이고, 파격적인 것이다. 상상력과 직관의 극단적 총체성이 곧 아르토의 미학으로 여겨진다. 논리와 언어 이전의 원형적 의식을 되찾으려는 의지를, 절대적 본성과 진실을 향한 거친 몸부림을, 우리는 '아르토적'인 것이라 예찬한다. 피터 브룩에 따르면, '아르토적'인 연극이란, "도취, 감염, 유추, 주술 등에 의해서 전염병처럼 작용

하는 연극이며, 행위 혹은 사건 자체가 대본을 대신하는 연극"이다.[23] 아르토의 이름은 연극과 인간의 해방을 위해 앞장선 선구자 내지는 '아버지'로서의 신화적 후광을 발산한다. 브룩이 예찬하듯, 아르토의 언어는 "선지자가 사막에서 외치는 소리"였다.[24] 그가 죽어서 남긴 이름은 제도적 권력의 억압에 대한 저항적 수사의 영적인 원천이 되었고, 고통으로 일그러진 그의 삶에는 종교적 숭고함이 투영되었다. '1968년 5월'의 회오리 속에서도 그의 언어는 지성의 횃불로 타올랐다. '잔혹성'은 인간의 새로운 존재론적 인식의 형태, 혹은, 프랑코 토넬리의 표현을 빌리자면, "인간과 자신의 운명 사이에 놓인 새로운 변증법"으로 여겨졌다.[25]

물론 이러한 원대한 이상은 이론과 실천의 좁혀지지 않는 괴리를 망각할 때 조금 더 쉬이 확고함을 누릴 수 있다. 문제가 있다면, 그의 이론/이상이 너무나 추상적이라는 점이다. 인간의 정신과 문명, 예술에 대한 그의 열정은 그것을 담는 언어에 부당한 부담을 안긴다. 획이 굵은 그의 사유는 언어의 구체적 정교함에 담기기를 거부하는 듯하다.

연극의 제의적 기능을 어떠한 방식으로 추구해야 하며, 인간의 폭력성을 어느 선까지 순수한 창의력의 원천으로 인정하고, 또 이를 어떻게 무대화해야 하는지... 지극히 실질적인 문제를 안고 그의 글을 뒤적인다면 별로 얻을 것이 없다. 그의 글은 연출가를 위한 지침서라기보다는 철학서에 가까울 정도로 추상적이다. 현실의 장으로 내려와서 구체적인 형태를 갖추기에는 그의 이상이 너무 높은 걸까. 크리스토퍼 이네스가 지적하듯, '잔혹성'이나 '원초성', '영혼' 등 아르토가 제안하는 개념들과 그를 발현하기 위한 방법을 기술하는 언

어는 가장 결정적인 지점에서 모호함 속으로 미끄러진다. 심지어 본인도 인정하는 극단적인 '과장'에 의해, 미끄러짐의 폭은 더욱 크게 느껴지기도 한다. "만약 아르토의 에세이들이 그가 실질적으로 이룩한 업적을 가로막는다면 그것은 무엇보다도 그 글들이 실제로 달성될 수 있는 것보다 더 큰 어떤 것을 약속하기 때문"이다.[26]

이러한 언어적 모호함은 그에 대한 비판적 반향에 충분한 빌미를 제공했다. 서구 연극의 전통을 파괴해야 한다는 그의 발상은 그가 예찬한 타 문화의 제의에 대한 부정확하고 잘못된 이해로 인한 과잉 반응이라는 공격적 입장 앞에서 위태로워진다. 더구나 이네스가 지적하는 것처럼, 본인조차도 잔혹성 이론을 완벽하게 작품으로 구현하지는 못한 것처럼 보인다. 실상 그가 이론적인 글을 통해 제시한 파격을 기준으로 본다면, 그가 직접 구현한 무대는 '길들여진' 볼거리처럼 보일 지경이었다. 아르토의 진정한 가르침은 그의 작품이 아닌 그의 삶에 있다는 옹호론적 입장마저도 삶과 예술의 변증법적 융합을 추구했던 그의 기본적인 철학에서 멀어지는 딜레마에 처할 수밖에 없다.

오늘날 아르토의 진정한 위치는 '원초성'이라는 서구 중심적인 개념만큼이나 모호하고 불완전한 과거 속에 존재한다. 신화에 대한 아르토의 위치야말로 신화로 여겨지곤 한다. 아르토가 남긴 해결 불가능한 딜레마야말로 어쩌면 그의 진정한 업적이다. 스스로의 역동성에 의해 그것이 말하는 바를 지나치고 마는 그의 수사는 그것이 지시하는 불가능을 통해 비로소 진정한 소통을 하기 시작한다. 그가 연극의 역사에 남긴 것은 존재하지 않는 것, "실제로 달성될 수 있는 것보다 더

미래 예술

큰 어떤 것"에 대한 언어적 지시의 가능성이다. '잔혹성'이란, 라캉적 의미에서의 '타대상(objet petit a)'과 같은 것이다. 무대화될 수 없는, 언어를 초과하는, 욕망의 잉여. 언어는 그것이 지시할 수 없는 바를 위해, 그것이 지시할 수 없는 바에 의해, 성립되고 존립한다.

원초성은 언어 이면에 실존하지 않는다. 원초성은 언어의 산물이다.

우리가 취할 수 있는 바는 언어 이면의 원초성을 낭만적으로 추종하는 것도, 이성으로 원초성의 신화를 무조건 타파하는 것도 아니다. 이 시대에 더 중요하고 흥미로운 일이 있다면, 언어와 언어 이면 원초성의 기묘한 충돌과 배합을 관찰하는 일일 것이다. 언어에 내재하는 음영을, 음영 속의 언어 작용을 비추어보기.

로메오 카스텔루치 / 소치에타스 라파엘로 산치오,
「천국」(2008, 다음 장 사진)

물소리가 거칠게 메아리치는 컴컴하고 눅눅한 방. 아무것도 보이지 않는다. 척척한 후각적 자극은 한 비극적 상황에 대한 전조다. 눈이 어둠에 익숙해지는 시간이 긴 페이드처럼 지나가면 어렴풋한 형체가 드러난다. 물줄기가 폭포처럼 벽을 타고 내려오고 있고, 벽 위쪽의 높은 수원에서 무언가 꾸물꾸물 움직인다. 사람이다. 벌거벗은 상체다. 남자의 몸이 쏟아지는 물을 막듯 구멍에 박혀 있는, 기가 막힌 광경이 슬그머니 그러나 강렬하게 눈에 차오른다.

남자는 하수구에 막힌 이물질처럼 빠져나오지도 거슬러

© Luca Del Pia

미래 예술

되돌아가지도 못하는 어설픈 상태로 위태롭게 구멍에 매달려 있다. 괴물의 입처럼 인간을 물고 있는 구멍은 허리 밑으로 사나운 물줄기를 게워낸다. 물줄기는 그를 밀어낼 만큼 강렬하지도, 그를 익사시킬 만큼 광활하지도 않다. 이럴 수도 저럴 수도 없는 중간적 상황 속에 갇힌 남자는 영원히 그러고 있을 것처럼 허우적댄다. 물소리에 묻힌 목구멍의 소리는 조난신호처럼 버거운 생명력을 간신히 전달한다. 시간은 응고되었다. 신체와 물은 홀로그램처럼 시간의 갇힌 궤적을 방황한다.

어둠은 하나의 딜레마를 증폭시킨다. 비릿한 물 냄새에 섞여 퍼지는 신체의 세찬 물성. 벽에 박히듯 전시장 바닥에 놓여 있는 로버트 고버의 제목 없는 남성 하체 시리즈의 '어두운 이면'이라고 해야 할까. 고버의 하체가 막연한 존재론적 딜레마의 자조적인 박제라면, 카스텔루치의 상체는 그 고뇌의 물질적 무게를 어둠 속에 생생하게 공명시킨다. 흠뻑 젖은 신체적 현존감이 오감을 공략한다. 물성의 도발은 물길처럼 드세다.

이 당혹스런 이미지의 원천은 조지프 콘래드의 소설 『나르시서스호의 흑인』(1897)이다. 폭풍 속에서 침몰하고 있는 배의 벽에 끼어 오도 가도 못하게 된 주인공의 처지. 카스텔루치는 자문한다.

천국이라는 개념은 내부에 위치해 있다는 안도로부터 시작되는 것일까요, 아니면 배제된 존재에 대한 공포 혹은 바깥에 놓여졌다는 것에 대한 공포일까요? 「천국」의 퍼포머의 신체는 안에 있다고 해야 할까요, 아니면

바깥에 있다고 해야 할까요? 천국에 대한 생각은
단순히 덫입니까?[27]

오늘날 '천국'은 믿음과 불신 사이에서 흐릿하게 아른거린다.
현대인은 '천국'에 대한 종교적 신념과 그로부터의 온전한 자
유 사이에 불완전하게 끼어 있다. 벽에 끼어 그 어떤 쪽으로도
빠져나갈 수 없게 된 조난자처럼.

　「신곡」 프로젝트의 한 과정인 「천국」의 한국 버전에서 카
스텔루치는 단테가 묘사하는 '천국'을 재현하는 대신 오늘날
던져진 개념적, 기능적 모호함에 다가갔다. 단테가 한 것과 마
찬가지로, 카스텔루치가 짊어지는 것은 '지옥'과 '연옥'과 '천
국'의 동시대적 의미다. 카스텔루치에 있어서 오늘날의 '비극'
은 결정될 수 없음에 있다.

　지옥, 연옥, 천국. 이 단어들은 현재 우리에게 무엇을
　요구하는가? 이 단어들은 어디에 있단 말인가? 이
　단어들은 어디에 숨어 있는가? 지옥은 어디에 있는가?
　일요일 오후 4시, 연옥은 어디에 있으며, 무엇이란
　말인가? 우리가 한가롭게 집에 있을 때, 천국은 어디에
　있는가?[28]

탈출구 없는 딜레마의 근원은 언어다. '탈출구 없음'이라는
상황의 근원이자 그에 대한 인식의 방식 모두 언어다. 언어는
재현의 매개이자, 수행적 행위의 도구이다.

　언어는 논리적 이해로 사유를 이양하지도, 비언어의 충
만한 가능성을 지탱하지도 않는다. 이는 곧 예술 속에서 언어

　　　　　　　　　　　　미래 예술

가 기능하는 방식이기도 하다. 얼마나 많은 창작자들이 '언어로 표현할 수 없는 그 무언가'를 갈망하는가. 메타언어의 함정에서 비언어의 꿈을 꾸는가.

카스텔루치가 그리는 '천국'은 물성과 언어의 혼재향이다. 둘은 서로에 대한 동력을 제공한다. 기능장애에 처한 인간의 일상적 존재 방식이랄까. 꼬리를 좇는 강아지의 회전처럼, 그 동력과 동기는 모두 스스로에서 기인한다. 이는 내포되지 않은 '완결'을 위한 불가능한 영속이다.

비극은 언어의 함정에 빠진 인간이 향유하는 비언어의 주이상스다. 언어로 지탱되는 비언어의 발작적 환희.

오카다 도시키·체루핏추, 「핫페퍼, 에어컨, 그리고 고별사」(2009, 다음 장 사진)

실직을 두려워하는 비정규 회사원들이 일방적인 계약 종료를 통보받은 한 동료를 위해 송별회를 준비하는 와중에 식당을 정하기 위해 벌어지는 토론은 심심하고 허허하다 못해 처절하다. 그들은 "그리 중요한 것은 아니지만"이라고 단서를 붙이면서 작은 의견을 제안하지만, "그 중요한 것은 아닌" 몸짓은 무의미의 회오리에 휩쓸려 덧없는 순환을 거듭한다. 결국 긴 대화 끝에 결정되거나 이루어지는 바는 아무것도 없다.

이 소모적인 일상을 더욱 절절하게 만드는 것은 몸짓이다.

머뭇머뭇, 쭈뼛쭈뼛, 우물쭈물, 술렁술렁, 꾸물꾸물...

신체 언어는 '메시지'를 전달하지 않는다. 그것이 목적이라면, 끊임없이 실패한다. 끊임없는 무의미의 파장을 위해 몸

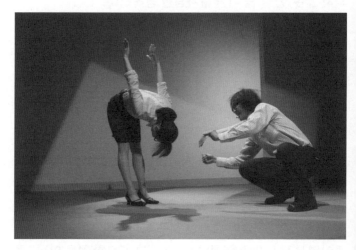

© Toru Yokota

미래 예술

은 그렇게 장황하다. 오카다는 그렇게 그 어떤 정서적 동기도 망각한 시시하고 소소한 몸짓들을 과장, 확장, 반복한다. 참으로 허술하고도 콜콜한 제스처다. 구구하고 절절한 절규다.

일상 속의 사소한 몸짓에도 '무의식적 동기'가 있다고 했던 110년 전 프로이트의 주장이 유효하다 하더라도, 반복 속에서 소거될 판이다. 그게 아니라면 이 무의미한 것에 대한 신경증적인 집착은 강박이 되어 세계화된 경쟁 사회의 거대한 무의식을 드러내고 있을 것이다.

어느덧 '아무것도 아닌' 소소함은 존재를 삼키는 커다란 쳇바퀴가 되어 (햄릿) 아버지의 유령보다도 버거운 비존재의 부조리한 권력을 무대에 집행하기 시작한다. 그 부당한 권력은 인물에 대한 배우의 봉합을 풀어 헤치고, 그로써 성립되는 무대 위의 재현 장치를 해제한다. 말소된 재현 장치에 빙의하는 덧없는 무기력은 문득 우리의 자화상으로 다가오고, 실소 뒤의 허탈함은 폭탄이 되어 뒤통수에서 터진다.

결국 '자유'에 대한 의지의 근원은 무엇인가?

'집착'과 '무관심'이라는 함수로 풀어 헤친 '자유'의 근원은 처절하리만큼 왜소하다.

이영준, 「조용한 글쓰기」 (2010)

두 시간이 넘는 이 '작품'에서 이영준이 하는 일은 가만히 글을 쓰는 것이다. 컴퓨터로 쓴다. 관객에게 제공되는 '볼거리'가 있다면, 프로젝터로 확대된 컴퓨터 스크린, 그리고 조용한 '저자'의 포커페이스뿐이다. 그는 스스로에게 부여한 이 '조용한' 고행에 견실하게 임한다. 아무 말도 없고 부수적인 행위도

없다. 텅 비어 있던 스크린은 한 글자씩 생겨나는 지루한 과정을 따라 알차게 차오른다. 필자가 글을 한 편 완성했다고 느끼는 순간 퍼포먼스는 끝난다. 더도 없고 덜도 없다. 피터 브룩의 연극에 대한 미니멀한 정의마저도 이에 비한다면 과하다.

'명박산성'이라는 제목 아래 진행되는 글쓰기는 거대한 컨테이너 박스들이 집회를 막는 장치로 활용되었던 사건에 대한 사유로 견인된다. 스크린을 조금씩 채우는 활자는 컨테이너 박스처럼 구조를 축조해간다. '작품'은 스크린에서 완성되는 무형적이고 비물질적인 텍스트와 그것을 구성하는 행위를 전람하는 신체적 사건으로서 이중으로 성립된다. 그 완성을 위한 과정은 견고한 논리의 구축이라기보다는 주저함과 오타와 번복과 취소로 우회되는 복잡한 혼재시다.

글을 쓰는 과정은 때로는 거침없고 때로는 수고스럽다. 종종 '작가의 벽(writer's block)'이 '공연'의 흐름을 막아 침묵이 깊어지기도 한다. 어떤 단어를 선택하나 문장을 구성했다가 그 부적절함을 깨닫거나 좀 더 적확한 표현이 생각났다는 듯, 커서를 움직여 죄다 지우고 나서 다시 쓰기를 거듭하기도 한다. 이미 작성된 문단이 순식간에 삭제되기도 하고, 이리저리 붙여지기도 한다. 그러는 와중에 사소하고 중대한 생각의 흐름과 막힘과 전환과 변화가 고스란히 노출된다. 「조용한 글쓰기」는 내면의 작은 파동들을 드러내는 작업이다. 그런 의미에서 지독히도 '연극적'이다. 빈 공간을 걸어 나오는 것은 누군가의 신체가 아니라 활자이자 사유다. 그것을 바라보는 사람은 행위의 관찰자이기 이전에 언어의 해독자다. 그런 면에서 이 작품의 조건인 '빈 공간'은 차원과 감각을 횡단하기 위한 장치다.

미래 예술

미미하고 소소한 내면의 파동들은 희곡이나 연출로 표출될 수 있는 외연적인 것이 아니라, 언어의 질감과 느낌을 따라 즉흥적으로 생성과 소멸을 반복하는 행간적인 것이다. 희곡도 아니고 그렇다고 작가 노트는 더욱 아닌 이 이상한 텍스트는 언어적 논리로 철저하게 무장하면서도 논리에 못 미치는 무의미의 즉각적인 질감을 넌지시 드러낸다. '명박산성'은 하나의 맥거핀이 되어 이를 넘어서는 보다 거대한 질서에 중심을 양보한다. 언어의 잉여로서의 비언어. 언어의 주이상스. 언어는 이영준을 쓴다. 조용한 글쓰기의 주체는 언어다.

기표들이 무의미의 블랙홀로 소멸되는 찰나에 조용한 '글'은 스스로를 의미의 망 속으로 회복시킨다. 언어적 의미와 구조를 성립시키는 '조용한' 권력은 명박산성처럼 거대하고도 무작정적이다. 컨테이너처럼 공허하면서도 정확한 조형성을 갖춘다. 대타자의 보이지 않는 손은 언어로 스스로를 등극시킨다. 언어는 대타자의 군림을 무대화한다.

타성의 관성 속에서 언어는 꾸준히 스스로의 권력을 재조합한다. 키보드의 활자를 조합하거나 이미 조합된 것들을 소각하는 손가락 움직임은 동물적이고도 논리적인 '몸틀'로서 작동한다. 비언어와 언어의 간극에서 진동하는 관습적이고도 생경한 신체감각이랄까. 원초성은 언어의 이면이 아닌 행간에서 아른거린다. 거친 현존감은 언어의 이면이다.

6 극장이란 무엇인가?

나는 처음으로 연극을 보러 극장으로 들어갔던
순간을 기억한다, 아니, 기억하지 못한다. 나는 그러한
경험이 언제 어디서 일어났는지 알지 못한다. [...]
내게 극장이라는 공간은 [...] 기억으로 각인되어
있기보다는 무엇보다 그렇게 인상으로 기억되고 있는
어떤 것. 첫 번째 인상은 어둠이(었)다. 아마도 그럴
것이(었)다.[1]

작곡가 최정우는 극장이 무엇인지 묵상하기 위해 생애 첫 연
극의 기억을 더듬는다. 그의 기억 속에 건조되어 있는 '첫 극
장'은 하나의 불가능한 형식이다. '어둠'이라는 형식. 빛의 잉
태를 위한 기본 전제이면서도 사라짐을 본질로 삼는 역설의
공간. 어둠조차 모호하다. 그저 묘연한 하나의 '부정성'. 혹
은 주저하는 부정문으로만 성립되는 기억. 시제가 교란된 문
장 속의 무정형성. 소급되어서만 신기루처럼 떠오르는 코라
(χώρα).

극장이 작동하는 방식은 이런 무정형적 '부재함'이다. 최
정우가 말하듯, "극장은 그 스스로는 완성되지 않음으로써
반대로 연극을 완성한다. 따라서 극장이란 또한 유령의 공
간이다".[2]

건축구조로서의 극장은 스스로를 지우기 위해 존재한다.
'연극'의 탄생을 위해 사멸한다. 관객이 공연 도중 극장의 구
조를 관찰하기 시작한다면, 그 연극은 실패한 것이다. '작품'
의 구성적 완성도는 극장을 얼마나 잘 지울 수 있는가로 판단
될 수 있다고 해도 과언이 아니다. 서현석은 극장의 부정성이
관객의 '감각적인 것'과 관계 맺는 방식에 주목한다.

극장

극장에 입장하여 당장 무얼 어떻게 해야 할지를
숙고하는 관객은 없다. 나란히 입을 벌리고 있는
좌석들은 우리가 곧바로 어떤 행동을 실행해야 할지를
명료하게 피력한다. 나의 행동은 대량 복제품처럼
대다수의 양식을 복제한다. 반복은 즉각적이고
거침없다. [...] 극장이 집행하는 행동 강령은 손에
든 작은 종이 위의 숫자를 확인하며 창구 쪽을 향해
가만히 앉아 있게 만드는 은행의 공간 규율에 흡사하다.
[...] 권태조차 박탈당한 공간. 건축 장치로서의
극장은 생경함을 잃었다. 극장은 신비롭지 않다. 영화
스크린처럼 창백하다.[3]

'시어터(theatre)'라는 개념은 한국어로 번역될 때 '연극'과 '극장'으로 분열된다. 둘은 동음이의어로서 병존하는 것이 아니라 태생적 동질성을 나타내는 상호 대체적인 개념이다. 장소와 매체는 서로를 지시할 뿐 아니라 하나의 총체적 실체로서 합치된다.

'시어터'의 어원적 의미는 합창단원을 둘러싼 반원을 지시하는 그리스어 '테아트론($\theta\acute{\epsilon}\alpha\tau\rho o\nu$)'을 근원으로 하며, 질 지라르가 말하듯, "특기할 만한 행위가 일어나는 장소"부터 환유에 의해 "스펙터클을 공연하는 연기자들의 실연(performance)", 그리고 그 건물에 입주해 있는 '극단'을 포함하게 된다.[4]

지라르가 『연극이란 무엇인가』에서 '시어터'에 대한 정의로서 서술하는 구절은 "무엇보다도 자진해서 운집한 사람들을 위해 어떤 일이 벌어지는 사회적 장소"라고 번역된

다.[5] '장소'로서 '연극'의 정의는 한국어의 부당한 분화를 수줍게 노출한다. 그러면서도 우리가 '연극'을 사유하면서 불가피해지는 차원 이동을 언표화한다. 의미의 변환은 곧 인식의 횡단이다.

이를테면 한스티스 레만은 '포스트드라마 연극'을 논하기 위해 '연극'의 본질에 접근하다가 정작 연극을 정의 내려야 하는 필요성에 직면할 때에는 '장소(site)'로서의 '시어터'로 비껴나간다. '시어터'는 건축적이면서도 기능적인 개념이다. 장소가 지탱해주는 '시어터'의 정의는 간단해진다. "실재의 모임."[6]

우리는 '연극'의 본질을 사유할 때 '극장'의 어원적 동질성을 역추적해야 한다. 한국어에서 분단된 평행 현실을 통합적으로 포용해야 한다. 사유의 차원 이동이 필요하다. '연극'은 곧 '극장'이다. 이 말은 '극장'을 정의 내리는 작업이 '연극'에 대한 사유와 결을 같이함을 의미한다. '연극'을 장소화하고, '극장'을 연극화해야 한다.

"주어진 공간에서 집단적으로 호흡되는 공기를 공유하는 것."[7]

레만이 말하는 이 자체로서 '시어터'는 성립된다. '시어터'는 '매체'이자 '현장'이며 '집단'이다. 시어터는 본연적으로 장소 특정적 발생이다. 스스로를 지우는 장소에 특정한...

'시어터'에 대한 질문은 '극장'에게, '극장'에서, '극장'으로써 던져질 수밖에 없다. '실재'를 '실재적으로' 구현하기 위해서는 극장이 감각의 영역이 되어야 한다. 관객 속으로 들어와야 한다.

이는 곧 '극장'의 기능과 능력에 대해 재고해야 함을 의

미한다. 건축적 장치는 어떻게 감각과 소통을 결정하고 변화시키는가?

'시어터'의 '작품'은 무대에서 일방적으로 전람되는 볼거리가 아니라 '이벤트'로서의 발생이다. 장뤼크 낭시가 '이벤트'를 논하는 방식이 말해주듯, 일어나고 있는 '뭔가'가 아니라, '뭔가 일어나고 있음' 그 자체다.[8] 내용이 아니라 그것의 발생과 효과를 아우르는 실체적 총체가 '이벤트'다. 작은 소품부터 관객의 숨에 이르기까지. '이벤트'로서의 '시어터'는 신체와 건축, 현상과 언어의 그 어떤 폭발이다. '시어터'는 장소이자 시간이고, 작품이자 교감이다.

"극장에 들어서서 나는 가장 먼저 그 어둠을 만진다. 만져보고 물어본다. 이것/이곳은 어떤 것/곳이며 또한 어떤 것/곳이어야 하는가."[9]

'시어터'는 억압되어왔던 어둠을 직면할 때 열리는 미지의 지평이다.

1 감각의 재구성

"여기[무대]에서 보니 마치 전깃줄 위에 줄지어 앉은 참새 무리 같군요."[10]

『경청』(2013)의 무대 위에서 독백을 읊조리던 케이트 매킨토시는 객석을 바라보며 직설을 뱉는다. 그 잔인한 위트에 과장은 없다. 줄과 열로 이루어진 객석이 집행하는 권력은 정확하고 견고하다. 극장에 입장하는 그 누구에게나 일방적인 전향적(frontal) 시선에 대한 합의가 강력하게 요구된다.

앙토냉 아르토가 연극의 혁명을 꿈꿀 무렵 가장 열정적으로 극장의 구조를 수술하려던 것도 우연이 아니다.

> 공연장은 아무런 장식물도 없이 사방이 벽으로
> 밀폐되어 있으며 관객은 자기 주위에서 전개되는
> 장면들을 모두 볼 수 있도록 보다 아래에 놓여
> 있는 회전의자에 앉게 된다. 글자 그대로 무대가
> 부재함으로써 액션은 공연장의 네 구석에서 전개되는
> 결과가 초래될 것이다.[11]

새로운 연극의 이념을 위한 구체적인 방법과 전략들로 이루어진 「잔혹연극—첫 번째 선언문」에서 아르토는 연기, 언어, 음악, 조명, 의상, 무대장치 등 공연에 활용되는 모든 요소에 걸쳐 관점의 급진적인 전환을 디자인한다. 무대와 객석의 혁신을 말하는 언어는 그 어떤 부분에서보다 열정적이고 구체적이다. '아르토극장'은 그 자체로서 죽은 감각에 대한 도전이다. 무대는 아예 없다. 객석은 공간의 가운데에 배치되어 시

선이 전 방향으로 분산되도록 한다. 액션은 네 구석과 벽, 혹은 객석을 가로질러 진행된다. 관객은 "액션에 의해 포위되기도 하고 두 부분으로 나누어지기도 한다".[12] 관객은 '시어터'의 '내부'로 들어왔다. '형식'의 구성적 요소가 되었고, 현상과 일체화되었다. '세계에 던져졌다'고 할까.

'연극/극장(theatre)'을 어원적으로 사유해보면 감각을 만난다. '바라보다(watch)'라는 의미의 그리스어 '테아(θεά)'가 그것이다. 연극은 '바라봄'이다. 아르토가 구상했듯, 바라보는 방식이 바뀌면 '연극'도 바뀐다.

'장치'는 체험을 결정한다. 시선은 언제나 공간의 건축적 기반에 의해 촉발되고 구성되고 변형된다. 보야나 바우에르의 말대로, "시선은 장소의 관습 내에서 작용한다(The gaze operates inside the conventions of the site)".[13] 객석의 위력은 신체와 무대와의 관계로부터 '공간'을 제거하는 데 있다. 객석은 감각을 의식으로부터 추방하고, 의식을 극장으로부터 축출한다. 객석은 차이를 소각하며 개인을 익명의 집단으로 평면화한다. 시선의 포디즘은 신체의 가능성을 억압하면서 작동된다. 시선은 곧 체험의 문제이며 사유의 문제다.

아르토가 제안한 극장 구조에 자크 데리다는 덧붙인다.

[아르토의 극장에서] 닫혀진 관객은 자신의 볼거리/연극(spectacle)을 구성하고 스스로에 대상을 부여하지 못한다. 관객(spectator)이나 연극(spectacle)은 더 이상 없다. 페스티벌만이 있을 뿐이다. 고전적 극장을 경작하는 모든 한계들(재현되는 것/재현하는 것, 기의/기표, 작가/연출가/배우/관객,

미래 예술

무대/관객, 텍스트/해독)은 페스티벌의 위협에 대한 증후군, 즉 윤리-형이상학적인 금기, 근심, 혐오, 고소 (苦笑)였다. 위반으로 인해 개방되는 페스티벌의 공간 안에서 재현의 거리는 더 이상 확장될 수 없다.[14]

'테아'라는 '시어터'의 언어적 원형은 지각적 기능과 더불어 '사유'를 내포한다. '관점'이 바뀜은 곧 '사유'가 바뀜을 의미한다. 한스티스 레만이 '바라보듯', 인간의 감각 영역에서 지각과 이성은 분리되지 않는다.

> '사유(thought)', 즉 'theoria'는 어떻게든 '보는 (looking-at, An-Schauen)' 행위로부터 나뉠 수 없다. 항상 '관점'이나 '인식' 혹은 '감별'에 의존한다. '이론 (theory)'은 생각들의 상호 관계를 '눈앞에' 배열하며, 이로써 하나의 '시각(sight)', 그러니까 기만적인 지각으로서의 시각을 넘어서는 비시각(non-sight), 즉 '통찰력(in-sight)'을 만든다.[15]

아르토에게, '시어터'의 문제는 명백하다. 연극을 바꾸기 위해서는 공간을 바꿔야 한다. '시어터'에서 변화의 단초는 공간에 있다. 새로운 건축적 발상이 중요한 이유는 연극적 상황을 접하는 관객의 지각이 그에 따라 변하기 때문이다. 아르토에 따르면, 그것은 언어와 빛이 전달되는 방식, 배우가 사물을 다루는 방식을 변화시킬 것이고, 이에 따라 관객과의 교감 역시 달라질 수밖에 없다. 그것은 기존 객석으로부터의 독립 선언에서 시작된다. 변혁의 시작은 공간의 배치로부터다.

재현체와 관객의 물리적 관계 변화는 세상을 바라보는 방식을 송두리째 바꾸는 단초가 된다. 한스 홀바인의 「대사들」에 나타나는 무정형적 해골의 왜상(anamorphosis)이 투시법의 고정된 관점에서 이탈하도록 유도하듯, 객석에서 탈구되는 시선은 획일적인 '중심'에 대한 '불화'의 가능성을 유추한다. 극장의 요구에 대한 이의 제기는 정치적인 것이다. 라캉이 설명하는 응시(gaze)가 그러하듯, 불화는 "진동적이고, 현혹적이며, 분산적(pulsatile, dazzling, and spread out)"이다.[16] 랑시에르가 말하는 '미학적 혁명'은 객석의 붕괴를 조건으로 한다.

정말로 그럴까?

윌리엄 포사이스/포사이스 컴퍼니, 「카머/카머」
(2000)

중세 이후 '카메라 오브스쿠라(camera obscura)'가 보편화되면서 신체는 지각을 위한 매개로 재구성되었다. 사진과 영화의 단초로 여겨지는 이 장치는 근대적 의미로서의 '시선'을 등극시켰다. 조너선 크래리가 피력하듯, 그것은 '시각'을 다른 감각과 현저히 구분되는 독립적 현상으로 분화시켰고, 이로써 감각의 총체적인 분화를 야기했다.[17] 작은 구멍으로 세상의 이미지를 내부 벽에 투사하는 '어두운 방'은 단지 세상을 "있는 그대로" 보여주는 투명한 매개가 아니라, 특정한 보는 방식을 양식화한 것이다. 말하자면 "응시의 정치학이 제도화된 것"이다.

「카머/카머」의 가장 중요한 공간 요소는 이동이 용이한

미래 예술

칸막이들이다. 무용수는 칸막이를 끊임없이 재배치하면서 '방'을 만들고, 이로써 관객의 가시 영역을 변경, 확장, 추가, 소거한다. '방' 안에서 벌어지는 일을 관객의 눈으로부터 은폐하는가 하면 순식간에 벽을 이동시켜 분리된 영역을 재설정하기도 한다. 여기에 카메라와 모니터가 개입해 건축적 장치가 (재)설정하는 '내부'와 '외부'의 구분을 교란한다. 독립된 '방'이 만들어지면, 카메라가 비가시 영역을 가시화하며 관객의 인식을 재편성한다. '방'과 '카메라'로 나뉘는 'Kammer'의 중의적 의미가 관객의 시선에도 인식적인 분화를 가한다.

카메라의 어원이자 원형이 '카메라 오브스쿠라'라는 '방'임을 놓고 본다면, 두 가지 '방'의 병존은 서구 회화와 극장을 지배해온 투시법적 시선에 대한 인류학적 탐사를 촉발한다. 관객의 시선은 더 이상 하나의 고정된 관점에서 정면의 현실을 도형적으로 취하는 제도화된 방식에 머물지 않고, 내부와 외부, 현실과 재현, 신체와 장치의 상호작용으로 성립되는 파생적이고 유동적이며 분산적인 교감으로 변형된다. 포사이스에게 안무란 곧 인식의 변형이자 신체의 변형이다.

"구를 뒤집는 것이 가능할까?"

움직이는 벽과 투과적인 카메라 시선은 '내부'라는 개념에 유동성을 가한다. 이 작품의 주제인 '일방적인 사랑'이 무대 위에서는 신체적 상호작용으로 대체되듯, 관객의 '일방적인 시선' 역시 교란적이고도 즉물적인 공간의 재구성에 의해 진동한다. 이 떨림 속에서 시선은 단선적인 것이 아니라, 구조적으로 분열적이고 다층적이다. 사랑이 그러하듯.

불변함을 부정하는 무대는 (안드레이 타르콥스키 감독이 영화로 만들기도 한) 스트루가츠키 형제의 소설 『노변의

피크닉』(1972)에서 묘사되는 '그곳'이 그러하듯, 일정한 지형을 유지하지 않고 끊임없이 변형된다. 사물들의 관계는 계속 바뀌고, 이동의 궤적은 순식간에 접히거나 사라진다. 불변하는 물리적 법칙은 없다. 공간의 변형은 곧 인식의 변형이다.

결국 이 작품이 말하는 '방'이란 것은, '무대'라는 것은, 인간이 영구히 뿌리내릴 수 있는 안전하고 안락한 고립체가 아니라 꾸준히 해체되고 재구성되는 개방적인 변형체다. '방'이라는 고정된 건축 개념이 우리로 하여금 계속해서 변형되는 무대를 바라보는 와중에 하나의 불변하는 구획된 구역을 상상하게 만든다. 벽은 이런 환상을 촉발하고 지탱해주면서도 결국엔 그 허구성을 위반한다. 여기에는 상실감도 절망도 없다. 어쨌든 우주는 끊임없이 움직인다. 포사이스에게, 안무는 이를 구현하는 과정이다.

서현석·조전환, 「ㅣㅣㅣㅣㅁ」(2010)

인간이 스스로에게 가장 친밀할 수 있는 내면의 심연에서 만나는 것은 한 채의 집이다. 가스통 바슐라르가 말하듯, '집'은 인간의 사상적 근원이다.[18] 인간이 생각하는 방식은 집의 구조를 그대로 따르며, 사유체로서의 개인의 존립은 집을 근원으로 한다. 집은 사유의 기반이자 골격이다.

'장소 특정' 연극 「ㅣㅣㅣㅣㅁ」가 벌어지는 '특정한 장소'는 대학로의 아르코예술극장 대극장이다. 집의 건축적 요소를 형상화한 제목이 함의하듯, 이 작품은 구조화된 '공간'을 의식으로 끌어들인다. 무대에서 벌어지는 환영적 현실에 대해 관객이 객석에 고정된 채 일방적인 시선으로 관람하도록 하

는 대신, 관객이 체험하는 장소의 특정한 구조와 물성을 체험의 기반으로 삼는다. 무대 위의 '집'은 극장이라는 건축물에 대한 미장아빔이 되는 셈이다. 집이 사유의 기반이라면, 극장은 그 연극적 현현이다. 시선과 체험을 지탱하는 상징이자 물성적 기반이다. 건축에 관한 이 작품은 극장이라는 건축적 장치를 '관람'의 영역으로 끌어들인다.

공연이 시작되면, 관객은 로비에서 2층 발코니 좌석으로, 그것도 세 열로 된 좌석 중 55석의 맨 왼쪽 열로 안내된다. 관객의 시선은 습관적으로 프로시니엄을 향하지만, 하우스 조명으로 무미건조하게 밝혀진 무대에는 이렇다 할 사건이 벌어지지 않는다. 관객의 시선은 극장을 대각선으로 가로질러 무대 오른쪽 밖의 분장실로 이어지는 포켓(pocket)까지 미친다. 다리막이 모두 올라간 상태에서 이 금기의 구역은 무대의 뼈와 살을 적나라하게 드러낸다. 1층이나 발코니의 다른 열에 앉는다면 보이지 않을 무대 밖 구석에 대한 시선이 확보된다. 관객에게 제공되는 광경은 극장의 구조와 관객의 위치에 의해 전적으로 결정된다. "시선은 장소의 관습 내에서 작용한다."

영화로 은유하자면, '외화면 공간(hors-champ)'이 관객의 시야를 엄습한다. 영화의 '탈화면(décadrages)'이 그러하듯, 시야가 틀 밖으로 확장될 때 가시화하는 것은 단지 틀 밖의 것들이 아니라, 보이는 것을 배열하고 보이지 않는 것을 배제하는 '틀'의 작용 자체다. 틀을 전경화함은 시선과 장치의 상호작용을 전경화하는 것이다.

건축구조와 객석의 위치 외에 시선을 결정하는 또 하나의 결정소는 입장할 때 관객에게 하나씩 주어지는 망원경이

다. 망원경은 육안으로 보기 힘든 작은 디테일들을 볼 수 있게 해준다. 무대 바닥에 무질서하게 분필로 써진 글귀들, 포켓 구석에서 어린아이가 바라보고 있는 작은 텔레비전 화면(실시간으로 뉴스가 방송되고 있다), 어린 배우가 무대에 엎드려 심드렁하게 펼쳐 보는 신문의 헤드라인이나 사진, 그리고 극장 곳곳에 '숨은그림찾기'처럼 숨어 있는 작은 물건들(이를테면 자막용 스크린 위에 앉아 있는 작은 고양이 인형) 따위다.

그 밖에 관객의 시야에 놓이는 무대 안팎의 여러 상황 역시 사소하거나 시시한 것들이다. 포켓에는 의자, 새장, 옷걸이 등의 소품이 마치 연극을 위해 준비된 양 놓여 있고, 그 옆에선 목수(조전환)가 묵묵히 대패질을 하고 있다. 어린 배우는 중얼거리며 무대 바닥에 분필로 뭔가를 계속 쓰는가 하면, 다른 배우가 도착해 몸을 풀기 시작한다. 청소부가 가끔씩 들락날락하는 와중, 어린아이는 마이크를 들고 ('방 안'을 묘사하는) 마르그리트 뒤라스의 『죽음에 이르는 병』(1982) 이곳저곳을 두서없이 낭독한다. 정제된 목소리가 아니라 숨소리 등의 신체 잡음이 섞인 구눌한 읊조림이다. 무대 뒤편의 장비 반입구 셔터가 갑자기 열리며 길거리 광경이 관객의 시야로 들어오더니, 일꾼들이 피아노를 무대 위에 들여놓고, 잠시 후에는 조율사가 걸어 들어와 아무 말 없이 피아노 건반들을 해체하고 조율한다. 반복되는 피아노의 냉랭한 단음은 주파수의 미세한 차이를 좁히며 대패 소리와 더불어 낯선 적막을 아득하게 한다. 물론 모두 연출된 상황이지만, 연습 전후 텅 빈 시간의 한가함에 버금가는 나른함이 '무대'를 무색케 하며, 바라보는 행위 자체를 전경화한다.

미래 예술

이런 와중에 진행되는 하나의 주된 사건은 집을 짓는 것이다. 일꾼들이 돌과 나무 기둥을 무대 위로 옮겨 집의 골격을 세운다. 먼 방관자들의 미시적 시선을 가까스로 유치했던 조조한 사물들은 집 짓기에 큰 터를 내주며 응시도 양도한다. 양감의 충돌 몽타주는 그것을 포용하는 극장 내부의 방대한 허공을 더욱 낯설게 한다. 서서히 모양새를 갖추어가는 집의 주변에서 텔레토비 의상을 몸을 걸친 민얼굴의 배우는 『백설공주』, 『브레멘 음악대』, 『헨젤과 그레텔』 등 숲속의 집을 묘사하는 동화책 구절들을 들먹이며 어설프게 변죽을 울린다. 집의 물리적인 존재감은 점증하는 상징성의 터가 된다. 시선과 장치의 상호작용이 발생하고, 그 상호작용을 가시화하는 터.

집의 골격이 완성될 무렵, 객석의 부동성이 돌연 침해된다. 텔레토비 의상의 배우가 관객 모두를 밖으로 불러내 1층으로 인솔하고, 관객의 여정은 '관계자'만 출입할 수 있는 금기의 문을 지나 분장실과 포켓으로 이어진다.

관객의 이동은 '지점(node)'으로서의 극장을 '경로(path)'로 변형하는 제의적 행위로 작동한다. 그것은 신체와 장소의 관계를 재편성하는 과정이다. 여기에는 다분히 불편함이 개입된다. 통상적으로 연기자와 스태프가 공연 준비를 위해 머무는 이 중간적 장소에 관객의 존재감이 어색하게 놓이면서 장소 자체를 어눌하게 만든다. 시노그래피는 어원적 근원인 '정원'처럼 관객이 배회하는 장소가 되고, 먼 곳에서 바라보기만 했던 시각적, 관념적 실체는 관객이 실존하는 실재적 장소가 된다. 이로써 촉각, 후각과 즉각적으로 교류한다. 바닥에 쌓여 있는 톱밥의 향기는 해체된 일방적 시선에 대한 보상이라도 된다는 듯 후각을 공략한다. 고즈넉하

면서도 날카로운 나무 비린내는 있지 않아야 할 장소에 있는 부자연스런 신체의 즉물적 존재감에 또 한 층의 생경함을 부여한다. 물리적으로 해체된 제4의 벽은 감각적, 심리적 충격을 동반한다.

물론 즉물적 물성이 '환영성'에 대한 역은 아니다. '연극성'이란 현존과 재현의 간극에서 진동하는 불확정적인 이미지다.

보리스 샤르마츠, 「아-타-앙-시-옹」(1996, 사진→)

이 작품을 위한 무대는 세 개의 단이다. 한 사람이 겨우 움직일 만한 넓이의 각 단에 한 명씩의 무용수가 위치한다. (대부분의 공연에서 두 번째 단에는 샤르마츠가 직접 선다.) 풍선 모양의 둥그런 조명 장치가 간헐적으로 이들을 비춘다. 관객은 선 채로 단의 주변에 흩어져 관람한다. 4미터 정도 높이의 상단을 바라보기 위해서는 고개를 꽤 들어야 한다.

샤르마츠에게, 무용수가 무대에서 예리하게 감지해야 할 가장 중요한 대상은 다른 무용수의 존재감이다. (이는 머스 커닝엄 안무법이 남긴 가장 큰 교훈이다.) 다른 무용수의 신체에 대한 예민한 감지는 곧 자신의 신체에 대한 의식이 되기도 하기 때문이다. 하지만, 「아-타-앙-시-옹」에서 예리한 상호 교감을 위해 주어지는 하나의 제한 조건은 고립이다. 단이 수평의 벽 역할을 함에 따라, 무용수들이 서로 인지하기는 거의 불가능해진다. 일치를 위한 구조적 기반으로서의 음악이나 시각적인 확인을 위한 거울 같은 보조 장치 따위는 물론 없다. 이러한 물리적 제약은 "무용수들의 신체 접촉도, 관계

미래 예술

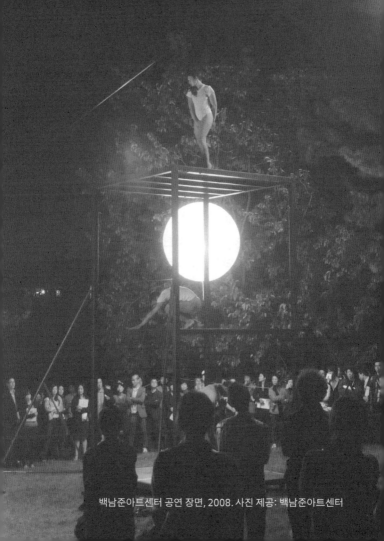

백남준아트센터 공연 장면, 2008. 사진 제공: 백남준아트센터

맺기도, 들어 올리는 동작도, 서로에 대한 예의를 표하는 것도, 숨 쉴 공간마저 허락하지 않는다".[19] 이는 "젊은 사람들은 넘치는 혈기와 생기로 가득 차 있는 것 같으나, 사실은 고독하고 고립되어 있다"는 샤르마츠의 생각이 담긴 은유적 장치이기도 하다.

이런 고립 속에서 서로를 감지할 수 있는 단서는 각자의 신체가 발산하는 청각 정보뿐이다. 호흡 소리라던가, 단을 구르는 발소리 정도다. 이렇게 최소화된 정보에 각 무용수는 집중, 즉 '아타앙시옹' 할 수밖에 없다.[20] 샤르마츠가 말하는 "고독함과 모순적인 긴장 관계의 상호작용"은 첨예한 집중력을 모태로 한다.

이는 "감각적인 속임수"를 거부하는 샤르마츠의 방법론이기도 하다. 손발의 동작이 일치한다거나 하는 완벽한 고전적 균형과 조화 대신, 즉흥적이고 가변적인 세 신체의 소통이 유기적인 전체 조화를 이룬다.

관객은 무용수 간에 어떠한 상호작용이 이루어지는지 질문하고 추리하게 되며, 결국 무용수의 예민함은 관객에 전염된다. 모사(mimesis)에 대한 고전적인 감정이입이 아닌, 지각적 교감에 의한 창발적 전이랄까. "신체 기관이 단순성과 활력과 함께 가장 작은 변화에 의해 작동되는 원리"는 무용수와 관객 사이를 횡단한다.

서로에 대한 시선이 차단된 채, 세 명 모두를 바라볼 수 있는 관객의 시선에 노출된 무용수에게는 이중으로 응시의 부담이 주어진다. 파놉티콘의 역전된 구조는 그들을 360도 둘러싼 편재적(omnipresent) 응시를 분절된 세 개의 중심에 수렴한다.[21] 다수가 소수의 권력자를 감시하는 시놉티콘

(synopticon)의 한 형태랄까. 하지만 수직적으로 분할된 무대를 위아래로 봐야 하는 관객에게도 전지적 관점이 편안하게 주어지는 건 아니다. 오히려 하나의 집중된 관점에서 바라보는 투시법적 광경에서 벗어나, 다분히 분열적인 시각이 혼재된다. 전체를 완전하게 관망하고 파악하기란 불가능하다. 라캉이 말하는 '응시'의 건축적 구현. 분산적이고 맥박치는 응시.[22]

크리스 페르동크, 「박스」(2005, 다음 장 사진)

이 작품의 주역은 빛이다. 눈을 멀게 할 강렬한 빛.

제한된 수의 관객이 입장하는 밀폐된 방은 온통 하얗다. 텅 빈 실내 한가운데에 평범하지 않은 조명 기구 하나만 놓여 있다. 관객들이 그 주변을 둘러서면 전구가 점점 밝아지기 시작한다. 내레이션으로 울려 퍼지는 글(하이너 뮐러, 사뮈엘 베케트, 라이날트 괴츠)이 세상의 종말을 고하는 동안, 서서히 점증하는 빛은 방을 밝히고 급기야 시선을 공격하기 시작한다. 미리 준비된 검은 색안경을 착용하지 않을 수 없다.

과잉된 채광이 실내를 비일상적인 공간으로 전환하는 와중, 묵묵히 색안경을 쓰고 서 있는 관객들은 익명의 군중이 되어 서로의 보이지 않는 시선을 거북하게 만든다. 어떤 알 수 없는 일탈적 상황에 대한 부자연스런 방관자가 되어 뻣뻣하게 서 있을 수밖에 없다. 눈을 완전히 은폐하는 색안경은 문득 이 퍼포먼스 작품의 생명력을 드러내는 매개가 되어 소통과 단절의 간극에 관객을 위치시킨다. 크리스 마커 감독의 「환송대」(1962)에서 시간 여행을 떠난 주인공이 미래의 사

© Luc Shaltin

미래 예술

람들 앞에서 착용하는 색안경처럼, 이 투박한 보안 도구는 시선이 드러낼 불안감을 애써 감추기라도 하는 듯하다. 물론 감추어지면서 발생하는 것은 환영적이다.

결국 페르동크는 모든 시각적인 재현의 요소들을 제거하고 조명만을 남겨 연극적 시선에 대한 질문을 유령처럼 떠돌게 한다. 관객이 궁극적으로 바라보게 되는 것은 밝아진 조명이나 채광된 실내가 아니라, 같은 공간에 공존하는 다른 사람들의 빛을 관통하는 시선들이다. 내레이션이 유도하는 위기감은 공동체적 운명을 강요하듯 둥그렇게 모인 관객들의 존재감을 서로 의식하도록 만든다. 서로를 바라볼 수 있다는 가능성은 공동체 의식을 형성하는 강력한 사회적 순응 효과로 작용하지만, 시선의 철저한 차단은 그 유령 같은 공동체 내부에서 모두를 각자만의 공간에 철저하게 고립시킨다. 서로 간의 대화도, 시선의 교환도 허용되지 않을 때 군중은 그 구성원을 소외시키는 폭력적인 힘을 발휘한다. 종말의 전조.

브리스 르로, 「독무 #2: 주파수」(2009)

종종 '미니멀리스트' 안무가로 불리는 브리스 르로는 무용을 가장 기본적인 요소들로 환원(reduction)하며 작품을 시작한다. 물론 그의 관심은 환원 자체가 아니라, 가장 근원적인 요소에 집중해 그 가능성을 극대화하는 데 있다. 그에게 무용의 핵심은 신체의 수려한 움직임이 아니라 공간과 리듬이다. 이에 집중하기 위해, 과장된 동작 등 부수적이거나 불필요한 것을 제거하며 작업이 시작된다. 부수적인 것을 제거하고 작품의 구성을 최소화할 때 형식은 순수해진다. 그의 말대

극장

로, "동작의 범위를 최소화하면 할수록 그 배열은 풍요함의 원천으로서 더 중요해진다".[23]

「독무 #2: 주파수」는 상체의 움직임만으로 이루어졌다. 하체는 움직이지 않는 상태에서 상체를 앞, 뒤, 왼쪽, 오른쪽으로 구부리거나 왼쪽이나 오른쪽으로 뒤트는 여섯 동작으로만 안무를 짰다. 두 다리는 균형이나 위치 감각을 위해 간접적으로 기능할 뿐이며, 두 팔은 가만히 앞으로 뻗은 상태에서 상체의 움직임을 크게 보이게만 해준다. 30여 분 동안의 공연 시간은 간단하고 미세하며 느리지만 정교하고 명확하게 안무된 동작으로 이루어지며, 정확함을 위해 르로는 루돌프 폰 라반의[24] 것과 흡사한 자신만의 무보 체계를 활용하였다.

르로에게 안무가는 "동작과 시간이라는 추가적인 차원을 다루는 시각 미술 작가"이다.[25] 하지만 그가 추구하는 형식미는 즉물적 신체를 배제하는 것이 아니라 오히려 신체의 감각을 극대화하는 과정과 일치한다. 무보에 따라 음악 없이 정확한 순서와 리듬으로 공연하기 위해서는 고통스러울 만큼 집요한 집중력이 요구된다. 그에게 이러한 집중된 과정은 아주 특별한 정신 상태에 놓였을 때만 가능한 것이며, 이는 공연을 통해 관객과 관계를 맺는 중요한 기반이 된다. 자신의 안무를 무용수로서 직접 공연하는 이유는 이 체험 자체가 곧 작품이기 때문이다. 무용수 상체의 미세하고도 정교한 변화는 정제된 감각을 위한 물리적인 절차가 된다. 르로가 말하듯:

직접적인 체험을 통해서만 그 체험이 어떤 것인지를
이해할 수 있다. 이러한 집중력이 바로 관객들에게

소통되는 바이며, 이를 극대화해 관객이 더 집중해서 바라볼 수 있게 한다.[26]

동작과 감각을 극대화하기 위해 르로는 세 가지 무대장치를 도입한다. 어둠과 회전, 그리고 창살이다. 르로의 말대로, 전람 방식이 독특할수록 동작이 주는 시각적, 공간적 효과는 더 두드러진다.

먼저, 어둠은 '부수적인 요소'를 제거하는 가장 효과적인 방법이 된다. 이 작품을 관람하기 위해 입장하는 관객은 어둠 속에서 바닥의 희미한 안내 등을 따라 겨우 착석한다. 공연이 시작되고도 조명은 줄무늬 의상의 르로가 가까스로 보일 정도로만 밝아진다. 어둠은 주변의 부수적인 디테일들이나 얼굴 표정과 같은 불필요한 요소를 삭제하고 신체의 형태에만 집중하게 한다. 또한 밝은 곳에서라면 생겨날 배경과 신체 간의 척도 역시 신체에 대한 집중을 위해 배제된다.

신체 동작의 핵심에 집중할 수 있도록 르로가 디자인한 무대는 지름 6미터의 회전하는 원형 무대다. 관객은 이를 중심으로 한 줄로 둘러앉으며, 이로써 모든 객석은 무대와 동등한 거리에 놓이게 된다. 르로에 따르면 무대의 회전은 또한 신체의 미세한 변화를 증폭하는 효과를 창출한다. 무대 자체가 동작의 유기적인 부분으로 작동한다. 회전속도 역시 변화하면서 리듬의 변화를 이루고, 작품의 전체적인 시간 구성에 영향을 끼친다. 즉, 신체를 360도 방향에서 보게 되는 관점의 변화야말로 공간과 시간의 상대적인 관계를 드러낸다. '주파수'라는 부제는 정해진 시간 동안의 순환의 횟수를 환기시키

지만, 어둠이 공간적 기준점들을 소각함에 따라 리듬의 변화에 대한 관객의 지각력 역시 모호해진다. 시간과 공간의 상대적인 관계는 관객의 현실감각을 왜곡하며 무용수의 "특별한 정신 상태"로 '주파수'를 맞추게 한다.

여기에 원형 무대의 외곽을 따라 동물원의 창살처럼 수직으로 드리워진 봉들은 가로줄 의상을 입은 무용수의 존재감에 대해 상대적인 기준점 역할을 한다. 무대와 더불어 회전하는 직선의 선은 신체를 수직으로 분절해 그 형태미를 부각할 뿐 아니라 리듬감의 변화를 증폭하기도 한다. 동작과 '주파수'의 변화에 민감하게 해주는 장치로 기능하는 것이다.

수직 봉들의 간헐적인 시선 차단은 또한 착시 현상에 가까운 왜곡 효과를 유도하기도 한다. 영화의 발명에 앞서 잔상 효과(persistence of vision)에 대한 관심이 증배될 무렵 피터 마크 로제가 관심을 가졌던 흥미로운 시각적 왜곡에 가까운 효과로,[27] 다리 난간의 오리목 사이로 마차의 바퀴를 볼 때 바큇살이 찌그러진 것처럼 나타나는 현상이다.[28] 바퀴의 모양은 변하지 않지만 간헐적인 은폐와 노출의 리듬이 형태를 왜곡하는 것처럼, 신체 앞을 지나가는 수직 봉들은 신체 형태에 대한 관객의 지각력에 변화를 가져온다.

신체를 매개로 야기되는 이러한 변화의 양상들이 르로가 말하는 '무용'이다.

2 '시노그래피'의 현상학

오늘날 '세트 디자인'이라는 말과 상호 대체적으로 사용되는 '시노그래피(scenography)'라는 단어의 태생적 의미는 입체적이다. 그 맥락은 조경이다. 17세기에 '정원을 시노그래프한다'는 것은 개념적으로나 기능적으로나 보이는 곳을 장식하는 것보다 훨씬 포괄적이었다. 나디아 로로가 말하듯, 정원의 '시노그래피'는 정원 내부를 산책하는 경우와 정원 외부에서 바라보는 경우를 모두 고려해야만 했다.[29] 무대 세트보다 훨씬 입체적인 상호작용이 이 말에 들어 있는 셈이다. 즉, 시노그래피의 근원적 핵심은 거리를 두고 바라보기만 하는 시각 중심의 조형물을 제작하는 결과 중심적인 작업이 아니라, 체험자의 현존감 자체를 재구성하는 과정이다. 사물의 현전은 체험자의 현존감과 일체감을 이룬다. 이에 따라 '관람' 행위는 시각에 국한되지 않고, 청각, 후각, 촉각을 횡단하는 공감각적 체험으로 이루어진다. 말하자면 시노그래피와 테아트론의 물리적 경계는 묘하다.

낭만주의 극장은 '시노그래피'를 드라마투르기에 봉사하는 보조적인 장치로 평면화했다. 이 단어 속에 들어 있는 '신(scene)'의 의미가 스토리의 구성 단위가 되면서, 무대는 '신'의 공간 설정을 나타내는 설명적 배경으로 축소됐다. 멀리서 보기만 하는 '신'은 정면을 향한 응시를 요구하는 근대 극장의 관습을 구현하고 뒷받침한다.

조경의 입체적 상호작용부터 스토리의 배경을 설정하는 시각적 환영주의에 이르는 '시노그래피'의 변화는 연극과 감각의 상호작용의 역사적 맥락을 대변한다. 조너선 크래리가

말하듯, 감각이 분화되고 시각이 중요해진 것은 19세기의 산물이다.[30] 그 이전에 사물을 인식하는 것은 모든 감각을 분화시키지 않고 아우르는 공감각적 행위로 이해되었다. 크래리가 말하는 '근대성'이란, 보는 행위를 독립적으로 설정하는 작위적 태도로 가속화된, 인지적 변화 과정이다. 이러한 전환의 결정적 계기가 된 것은 카메라 오브스쿠라다. 카메라 오브스쿠라가 소형화되고 보편화되면서 보는 행위는 보이는 대상을 분리하고 주체와 대상을 이분화함에 일조하였다. '순수 시각(pure vision)'과 같은 모더니즘의 신화적 이상은 특정한 조건으로 만들어진 시대적 산물이다.

'시노그래피'가 무대를 치장하는 기술로 국한되기에 이른 것은 '시각'의 등극과 맥락을 같이한다. 낭만주의 연극의 발전에 따른 19세기 극장의 변화는 시선의 주체를 대상으로부터 멀리 격리했다. 극장이라는 건축적 장치는 곧 관객의 부동성을 담보로 작동하는 '시각'의 헤게모니 장치다. 혁명의 시대에 지가 베르토프가 "(카메라로) 인간을 부동성으로부터 영원히 해방한다"는 도발적 이상을 품었던 것 역시 고정된 관점이 단지 지각의 문제가 아니라 사유의 문제였음을 간파했기 때문이다.

시노그래피의 현상학적인 근원이 복원될 때, 관객은 산책자(flâneur)로서 자유와 부담을 누린다. 주변의 장소와 끊임없이 타협을 해야 하는 책무. 그것은 시선의 헤게모니를 재편성해야 하는 부담이기도 하다. '연극적 체험'을 공간적 관계의 변화로 재구성하는 부담. 시노그래피를 개방, 확장함은 곧 관객의 감각을 재구성하는 것이다. '장(scene)'을 '쓰는(graph)' 주체로서 권능이자 책무. 신체와 감각에 이양되

는 권능. 베르토프가 카메라에 부여했던 자유의 의지는 관객에게도 공명할 수 있을까.

정서영, 「Mr. Kim과 Mr. Lee의 모험」(2010)

LIG 아트홀에서 발생하는 이 연극적 상황은 분장실을 비롯한 무대 밖의 영역에서 시작되어 무대와 객석으로 이어진다. 이 경로를 '모험'하는 실질적인 주인공은 배우가 아니라 관객이다. 관객은 MP3 플레이어로 (사운드 아티스트 류한길이 만든) 사운드와 내레이션을 들으며 각자의 페이스대로 극장을 여행한다. 곳곳에 묵묵히 자신의 자리를 점유하는 퍼포머들은 그 어떤 말이나 움직임을 잊은 채 활인화(tableau vivant) 같은 얼어붙은 시간을 전람하고 있다. 활인화의 배우들이 회화적 상황을 연극적으로 입체화하면서 일상의 찰나에 내재하는 관계성을 조형적으로 드러낸다면, 「Mr. Kim과 Mr. Lee의 모험」의 인물들은 그들이 점유하는 공간 자체를 드러내는 쪽에 가깝다. 그들이 훼손하고 있는 텅 빔을.

좁은 복도와 방을 지나면 넓은 공간에 퍼포머 세 명이 앞뒤로 간격을 두고 나란히 의자에 앉아 있는 광경에 다다른다. 부동성의 의미나 맥락은 미지의 영역으로 넘어가 있다. 무표정한 세 명이 어떤 상황을 추상화하고 있는지는 알 수 없다. 한쪽 벽에는 붉은 커튼이 드리워져 있다. 알 수 없는 모험의 비밀이 그 너머에 있을까?

커튼을 젖히고 엿보는 관객의 시선을 급습하는 것은 느슨한 어둠 속에 방만하게 펼쳐진 텅 빈 객석이다. 관객이 배우의 위치에 선 것이다. 무대와 객석은 전도되었다. 관객의 '모

힘'은 무대를 경유해 휴지 상태에 놓인 시선의 장에 도달했다. 연극적 체험의 보이지 않는 아카이브. 텅 빈 의자들의 견고한 나열은 부재하는 시선을 관객에게 쏘아붙인다. 유령처럼.

의자에 앉아 있던 세 퍼포머는 부재하는 응시를 위한 포로가 되어 텅 빈 퍼포먼스를 유지하고 있던 셈이고, 관객은 은밀한 지각의 교감에 불청객처럼 개입된 꼴이다. 이로써 관객은 불완전하게 유보되는 무언가의 완성되지 않은 역학을 성립시킨다. 그것은 자크 리베트 감독의 영화 「셀린과 줄리 배 타러 가다」(1974)에서 매일 밤 똑같은 드라마를 반복하는 유령 저택처럼 이방인의 입장 없이도 작동하지만 동시에 이방인의 개입으로 인해 부재의 구체적인 질감을 발현하게 되는 상호작용적 장치다. 시선의 주체가 배우로서 깊이 개입되는 과정을 묵인할 뿐 아니라 이미 이방인의 역할을 점지해놓은 귀신 놀이다. 여기에 동참하는 이방인은 귀신으로서의 역할을 승인할 때 장치의 일부가 된다.

헤테로토피아를 역행하는 모험은 허구적 재현의 장치를 풀어 헤치며 다른 차원의 헤테로토피아를 생성하는 과정이 된다. 허구적 무대와 실재적 객석으로 양분된 건축구조가 아닌, 실재적 허구와 허구적 실재의 병존을 건축하는, 무대로서의 객석. '시어터'의 평행 세계.

윌리엄 포사이스/포사이스 컴퍼니, 「헤테로토피아」
(2006, 사진→)

포사이스의 야심작 「헤테로토피아」를 관람하기 위해 공연장에 입장하는 관객들은 초대받지 못한 손님처럼 어정쩡하게

서성인다. 관객을 배려 혹은 통제하는 안내원 따위는 물론 없다. 자리를 못 잡은 사람들은 유목민처럼 이리저리 떠돌거나 기댈 벽이라도 찾는다. 극장도 아닌 개방된 공연 공간의 가운데를 온통 점유하고 있는 것은 완성되지 않은 퍼즐처럼 이리저리 허술하게 늘어선 수십 개의 유틸리티 테이블들이다. 관객이 입장한 순간에 이미 테이블 사이에 서 있는 무용수 두세 명의 동작은 진행되고 있다. 이런 다분히 혼란스러운 상황이 어느 정도 가라앉으리라는 기대가 좌절될 즈음, 스스로를 고정했던 관객들은 자신이 확보했던 자리를 기꺼이 포기해야 하는 상황을 맞는다. 자리를 못 잡은 일부 관객이 공연장 한쪽 벽의 좁은 틈새 너머를 한결같이 바라보고 있음을 눈치채기 때문이다. 벽 너머에 또 다른 공연 공간이 존재하는 것이다.

「헤테로토피아」의 무대는 두 구역으로 분할된다. 테이블로 이루어진 '주무대'에서는 열 명이 넘는 무용수가 서로 아무런 관계를 형성하지도 않은 채 분산되어 각자의 상황에 몰입해 있고, 그렇지 않아도 분산적인 이 공간은 또 다른 '이면'의 스펙터클에 의해 한 단계 더 집권력을 상실한다. 무의식처럼 은밀하면서도 좀 더 응집력 있는 벽 너머의 공간은 분열적인 '주무대'와는 달리 정적이다. 건너편의 분주함과 대비되는 느슨한 공기가 맴돈다. 피아노가 한 대 놓여 있으나 아무도 연주하지 않으며, 무용수들이 간헐적으로 사용하는 소품들은 소박하다. 사회로부터 격리된 공간에 상응하는 상징화될 수 없는 몸짓들이 두어 무용수에 의해 나른하게 이어진다.

'헤테로토피아(heterotopia)'라는 단어의 의미는 포사이스의 작품 구성과 마찬가지로 다각적이다. 의학 용어로서

미래 예술

'헤테로토피아'는 신체 기관이나 체액이 체내의 잘못된 장소에 위치되는 비이상적인 상태를 일컫는다. 경우에 따라 발작과 같은 외형적 증상으로 나타나기도 한다. 소통의 매개로서 기능하지만 기형적으로 왜곡되는 포사이스의 무용수들의 동작처럼.

'헤테로토피아'의 흥미로운 다중적 의미는 신체뿐 아니라 장소와 관련되기도 한다. 미셸 푸코가 말하는 모순적이고도 창의적인 장소, 즉 '혼재향'으로 번역되기도 하는 '헤테로토피아'는, 사회의 다른 영역과 관계를 맺고 그것을 거울처럼 반영하면서도 그 관계의 재해석이나 재편성을 요구하고 실행하는 물질적인 장소이다.[31] '이상향' 즉 '유토피아(utopia)'가 사회와 현실을 반영하면서도 물리적으로는 존재할 수 없는 가상공간이라면, '헤테로토피아'는 특정한 사회적 현실을 나타내면서도 그의 한 부분으로서 구체적인 기능을 갖는다. 여기에는 (사적인 공간과 차단되는 손님방이 있는 유럽의 식민지 저택처럼) 다른 성격과 기능의 구역이 중첩될 수도 있고, (객석과 입체적 깊이를 가상적으로 보여주는 평면 스크린으로 구성된 영화관처럼) 서로 전혀 다른 성격이나 구조를 가진 이질적 영역들로 조합되기도 한다.

'헤테로토피아'는 공간적인 개념이지만, 그것이 지시하거나 촉발하는 시간 역시 불특정적인 혼재, 즉 '헤테로크로니아(heterochronia)'로 나타나게 한다. 헤테로토피아는 (탐험 시대의 배 혹은 러브호텔처럼) 시간적으로 "일시적(transitory)"이고 "불확정적(precarious)"인 사회적 관계나 욕망을 담는가 하면, (공동묘지처럼) 무한한 시간의 축

적을 향해 열릴 수도 있다. 또 다른 형태의 헤테로토피아에는 (박물관처럼) 다층적인 시간대 혹은 시간의 파편들이 혼재하기도 한다.

푸코에 따르면, 이러한 다원적 기반의 공간적 체현이 오늘날 존속되는 이유는 종교적 세계관이 붕괴했음에도 불구하고 여전히 종교적 경건함을 보존하고자 하는 의지가 특정한 공간적 기능으로 이어지기 때문이다. 오늘날 시간에 대한 개념은 붕괴된 종교적 세계관의 흔적을 거의 담지 않고 있지만, 공간에서는 여전히 기존 질서의 잔재가 부분적으로 혼재되기도 한다.

푸코의 설명에 담긴 이러한 다층적 시공간의 중첩은 '헤테로토피아'라는 말이 함축하는 다각성이자, 포사이스의 공간이 함축하는 바이기도 하다. 포사이스의 헤테로토피아에서는 외부 세계의 사회적 관계에 대한 수행적 해석과 해석적 수행이 혼재한다. 이곳의 한시적 거주자인 무용수들은 뭔가를 '몸짓'으로 소통하려 하지만, 방문객인 관객은 물론 서로에게도 그 의미는 온전하게 전달되지 않는다. 소통이 불완전한 혹은 불가능한 까닭은 각기 서로 다른 언어적 도구와 역사적 정보들을 지녔기 때문이다. 뭔가 축제적인 몸짓의 향연이 약속되는 듯하지만, 그저 산발적인 언어의 파편들만 산재할 뿐, 평행 세계를 연결하는 총체적인 의미 체계는 성립되지 않는다.

이 기이한 헤테로토피아는 또한 소통의 잉여적 잔재를 흡수하는 듯한 공백의 장소들을 머금는다. 푸코가 설명하는 헤테로토피아의 한 원칙이 그러하듯, "전면적으로 열려 있는 모습을 한 헤테로토피아들도 있는데, 그것들은 대개 미묘한

미래 예술

배제를 감추고 있다".³² 테이블 밑의 공간이 그러하고, 벽 이면의 이중 공간이 그러하다. "누구나 그와 같은 헤테로토피아적 배치에 들어갈 수 있지만, 사실을 말하자면 그것은 환상에 지나지 않는다. 즉 사람들은 안으로 들어갔다고 믿지만, 들어간다는 그 사실 자체에 의해 배제된다".³³ 「헤테로토피아」의 관객은 분명 스스로를 초대받은 자로 규정해보지만, 어느 선까지 초대받는 것인지, 어디서부터 거부당하고 마는 것인지, 가늠할 수 없게 된다. 분리된 두 공간 중 한쪽에 치우쳐야 하는 강요된 선택은 누구나 어쩔 수 없이 직면하는 상황이다. 벽의 틈 가까이 서서 시선을 옮겨가며 두 곳을 번갈아 볼 수는 있겠지만, 그렇다고 해서 이 작품의 '전체'를 조망할 수 있는 건 아니다. 물리적으로 두 장소에 동시에 존재할 수는 없는 일이다. 자유는 배제의 부담스런 매개가 된다. 단호한 결정에 의존하건, 스스로의 우유부단함에 감염되어 작품의 줄기를 놓쳤다고 자책하건, 어쨌거나 '온전한' 존재감과 소통은 불가능하다. 그 불완전함과 불가능함으로 인해 관객은 공간의 총체성에서 제외된다. 소외는 곧 「헤테로토피아」의 지향점이다.

하지만 다른 한편으로, 헤테로토피아는 내부와 외부, 상부와 하부, 수직과 수평 등 불균등한 사회적 관계의 규범적이고 계율적인 질서를 재편성하는 기회를 제공한다. 또한 메시아의 군림을 향한 직선적인 시간의 권력에서 이탈하는 비선형적이고 불균질적인 시간의 단상들을 제공한다. 인간의 상상을 선형적이고 이분법적인 시공간의 위계에서 해방할 수 있는 매우 구체적인 건축적, 사회적 물성이 헤테로토피아이다. 헤테로토피아가 없는 문명사회는 타성과 관료주의에 의해 경직된다. 푸코의 말대로, 헤테로토피아가 없이는 "꿈이

고갈되며, 정탐질이 모험을 대신하며, 경찰이 해적을 대체하고 마는 것이다".[34]

문화 연구자 이상길이 강조하듯, 헤테로토피아 철학의 핵심은 "한없는 위반과 일탈의 현실적 지평"이었다.[35] 유형화된 현실에 대한 이의 제기의 필요성은 바로 포사이스가 무용에 적용하는 방법론의 기반이기도 하다. 근대의 무용은 늘 근대가 제시한 지식의 규범 속에서 작동해왔기 때문이다. 이상길이 말하는 사유 공간으로서의 헤테로토피아는 포사이스의 작품에서 신체를 매개로 삼아 공명한다.

> 푸코는 자신의 철학이 우리의 익숙하고 타성적인 진리 체제를 교란하고 시험에 들게 하기를 바랐다. 그는 자신의 철학이 무엇보다도 '사유할 수 있는 것'의 한계를 가로지르는 낯선 지식, 그리하여 기존의 정당화된 지식 체계 자체를 다르게 보도록 이끄는 사유이기를 바랐다. 일정한 해답의 경로를 제시하기보다는, 복잡한 질문의 미로 속으로 유인하는 사유. 근대적 합리성의 세계 전체를 자신의 존재만으로도 난처하게 만드는 사유. 스스로 현재의 온갖 힘과 제약과 구속으로부터 자유롭지 않다는 사실을 인식하면서, 오히려 그에 대한 역사적 성찰을 매개로 새로운 탈주선을 탐색하는 사유.[36]

포사이스가 구축한 헤테로토피아는 꾸준히 스스로의 합리적 의미 체계를 공략한다. 알파벳 블록들을 '안무적 사물'로 삼아 신체 유희를 펼치는 한 무용수의 언어 행위는 임의적이고

미래 예술

즉흥적이며 무정형적이다. 크로스워드 퍼즐처럼 글자가 조합되며 단어 하나가 만들어지는가 싶으면, 곧 그 가능성이 해체되고 새로운 가능성이 생성된다. 블록 하나씩을 가져오는 각 분절된 동작은 의미의 가변적 진동을 부추긴다. 어설프게 발생하는, 혹은 결격되는 언어적 의미는 언제나 유보적이다. 언어능력을 망각한 기억상실증 환자의 중얼거림처럼 파편화된 음소군이 공허한 기억을 지시한다. 그것이 가리키는 언어 질서는 오타나 말실수, 오독, 오해, 동음이의어, 애너그램 등 분절 언어의 모든 미끄러짐을 포용하는 열린 구조다. 조합되는 단어들이 신체 동작에 주입되는 소통의 여지 역시 늘 모호하다. 마치 신체의 즉각적 현존을 위한 역설이 되겠다는 듯, 언어는 이면의 질서를 떠올리기 시작한다.

소통의 가능성에서 탈구되는 순간, 신체는 또 다른 메타 질서를 지시한다. 여기에는 규범에 의한 사전적 의미 대신 불순한 접점과 불행한 정점들만이 산재한다. 이는 곧 오류와 의미가 불온하게 접목되는 타자의 영역이자, 정서와 이성이 공존하는 유배지다. 이 탈역사적인 시간 속에서 우리가 직면하는 것은 정확하게 이해하지 못하는 외국어 문장이 우리에게 주는 유희적 방황, 그러니까 부자연스러운 자유와 불확실한 불신 사이의 서먹한 통찰력과 흡사하다.

조리스 라코스트가 말하는 "열정, 의미가 아닌 무의미화에 대한 열정, 그리고 공포, 무의미가 아닌 사소함에 대한 공포"가 불가피하다면,[37] 「헤테로토피아」는 그 공포와 열정이 지극히 언어적으로 조직되어 있음을 시사한다. 언어는 그것에 접근하기 위한 통로다. 그 공포에 직면하기 위한 열정이다. 그것을 '춤'이라고 할까.

3 장치의 사유, 장치로서의 사유

20세기 인문학은 삶을 구성하고 통제하는 일련의 가시적, 비가시적 관계를 식별해냈다. '장치(dispositif)'라는 개념으로서다. '장치'는 건축적 구조와 같은 물리적으로 현현하는 즉각적인 틀에서 법, 언어, 관습, 담론, 지식과 같은 무형적인 기제에 이르기까지 다양한 것들을 포함하는 혼성적이고 다원적인 개념이다. 물리적 장치가 즉각적인 감각과 인지의 조건들을 형성한다면, 비가시적인 장치는 그들의 작용을 지탱하는 보다 장기적인 조건들, 즉 사회적 규범과 가치관, 정치적 역학, 역사적 맥락, 언어 작용, 문화적 조건들을 처리한다.

이를테면, 『미래 예술』이라는 이 책의 즉각적 장치에는 종이와 잉크, 제본, 디자인 등 매체적 재료가 포함된다. 장치라는 말의 보다 보편적인 인문학적 활용도는 훨씬 광범위한 비가시적인 작용과 맥락을 지칭함에 있다. 출판이라는 행위의 사회적, 경제적, 정치적 역학, 그러니까 저자나 편집자나 디자이너의 기능, 교육 배경, 문화적 자산 가치, 사회적 인지도, 그리고 출판이나 연구를 위한 지원금 제도의 역할, 책이라는 매체의 동시대적 중요성 등이 포함되고, 여기에 책을 읽기 전에 보았다면 좋았을 인용 작품들의 제작과 관람 체계, 인용되는 문헌들이 형성한 담론, 독자의 문화적 자산 등도 넓은 의미의 '장치'를 구성한다. 이들은 상호 작용하며 독자의 개별적 경험을 구성한다.

'장치'는 예술적 체험을 말하기 위한 개념적 도구로서도 유용하게 활용되어왔다. 이를테면, 영화의 체험을 구성하는 장치는 필름, 프로젝터, 스크린, 객석 등 영화를 제작하고 상

영하기 위해 활용되는 모든 기계적, 물리적, 공간적 기제들, 그리고 상영 공간에 물리적으로 국한되지 않으면서 영화적 소통과 체험에 개입되는 모든 비물질적인 체계들을 총체적으로 아우른다. 영화의 장치가 어떻게 작동하는지 밝히는 「기본적 영화 장치의 이데올로기 효과」에서 장루이 보드리는 아예 서로 다른 단어로 장치의 두 영역을 구분한다.[38] 'appareil'와 'dispositif'라는 두 프랑스어 단어가 구분을 돕는다. 'apparatus'라는 영어 단어나 한국어로 번역될 때 구분되지 않는 프랑스어의 이 두 개념 중 20세기 인문학이 집중하는 쪽은 비가시적인 장치였다. 보드리가 '장치'를 논했던 이유 역시 영화의 물리적 장치에 대한 논의를 펼치기 위함이 아니라, 영화를 지배하는 이데올로기적 기능을 말하기 위해서였다.

미셸 푸코가 설명하는 '장치'는 동시대 철학의 논제를 대변한다.

> 장치는 제도, 건축 형태, 구속력 있는 결정들, 법, 행정
> 조치들, 과학적 진술들, 정치적 도덕적 자선적 제안들로
> 이루어진, 철저히 다원적인 총체이다. 즉, 언술된 것과
> 언술되지 않은 모든 것들이 장치의 구성 요소들이다.
> 장치는 이 요소들의 관계들의 네트워크 그 자체이다.
> 장치란 일종의 형성체라고 본다. 장치는 늘 권력의
> 게임에 개입되어 있을 뿐 아니라, 거기서 생겨나고
> 또 그것을 규정하는 지식의 여러 조건들과 연결된다.
> 지식의 여러 형태들을 유지하고, 또 그것에 의해
> 유지되는 권력관계의 전략들이 곧 장치다.[39]

푸코가 밝히듯, '장치'를 논하는 가장 중요한 이유는 그것들이 맺는 입체적 관계들이 경제적인 기능이 모호한 개체들을 하나의 목적으로 포섭하기 때문이다. 즉, 장치론은 삶의 결을 이루는 묵언의 사회적, 정치적 관계들이 집행되는 방식을 인식의 영역으로 구체화한다. 보드리가 영화에 장치론을 도입하면서 부각시키는 바 역시 영화를 이해하고 해석하는 행위가 단지 개인적인 위락에 머무는 것이 아니라 보다 총체적인 감각과 사유의 획일화를 유도하기 때문이다.

예술은 일련의 개인적, 제도적 장치를 통해 구성되고 체험되고 평가되고 기술된다. 창작자의 가치관과 훈련 방식, 인식 체계로부터 기획자의 감각과 기준, 평론가와 역사가의 관점과 같은 사적인 영역은 총체적인 체제를 구성한다. 국가의 창작 지원 제도나 검열제도, 후원이나 홍보를 통한 대기업의 개입, 관람자의 감상을 유통하는 소셜 미디어 등은 작품의 제작이나 감상의 형태를 결정하고 조종하는 광범위한 관계의 망을 형성한다. '작품'은 현실을 바라보고 사유하기 이전에 현실의 산물이다.

장치적 과정들을 인식하고 그 인식을 공유하는 것이 오늘날 공연 예술에서도 중시되는 까닭은, 예술적 체험을 무조건 반복 양산하는 것보다 그 과정과 효과에 대한 본질적인 질문을 던지는 것이 중요함을 인식했기 때문이다. 장치를 드러내는 것은 곧 스스로를 질문하는 것이다.

그자비에 르 루아, 「또 다른 상황의 산물」(2009)[40]

그자비에 르 루아에게 '동작을 짜서 무대에 올리는 것'보다 중요한 안무의 안건은 그 과정 자체를 질문하는 것이다. 이 질문은 그동안 '무용'이라는 신체 행위를 지탱해온 물리적, 공간적, 사회적 조건들에 관한 사유에서 출발한다. 르 루아에게 '무대'라는 공간은 무언가를 전람하기 위한 중립적 배경이 아니라, 관객의 시선과 인지, 해독을 특정한 형태로 작동시키는 물리적, 심리적 장치다. 르 루아는 무대가 그토록 쉬이 전제해온 관객과의 계약적 관계를 뒤틀거나 변형하거나 파기한다.

생물학적 관점에서 신체를 탐구하는 「상황의 산물」(1999)의 연장선상에서 그가 '재(再)부토'라 일컫는 일련의 절차, 즉 부토를 스스로 체득하기 위한 간접적인 방법들에 관한 작품이지만, 그 밑바탕에는 '부토'에 머물지 않는 더 본질적인 질문이 흐른다. 창작과 관람의 관계에 대한 질문이다.

부토를 익히기 위해 그가 한 일은 짬짬이 인터넷, 책 등 이차적인 자료를 '공부'한 것이다. '직관'이 가장 중시되는 무용 형식을 '리서치'로, 그것도 여가 시간에, 익힌다는 발상부터가 심상치 않은 모순의 시작이다. 이러한 모순은 그에게 '안무'의 핵심이 되는, 두 가지와 소통하기 위한 연극적 제스처다. 창작 과정과 사회적 맥락이다. 그가 말하는 '상황'이란 이 둘의 변증법적 합이다.

르 루아는 외부적 '상황'을 무대로 끌어들이며 '작품'을 '과정'으로, '창의력'을 '맥락'으로 대체한다. 안무를 성립시키는 근원은 인간의 내면이 아니라 여러 사회적, 문화적, 심리적인 '장치'들이다. 신체는 '상황의 산물'일 뿐이다.

부토를 직접 선보일 때 그의 신체는 유튜브 동영상에 대한 '인용구'로 전락한다. 유머도 비판도 아닌 이 모호한 모순 속에서 그의 신체에 빙의하는 것은 내면적 외침이 아니라 오늘날 매체 환경이 선사하는 방대한 정보의 망이다. 그는 신성한 창작의 과정에서 신체의 '신화'를 제거하고 기표의 네트워크만을 무대에 남겨놓는다. 그가 초기작부터 거부한 '저자'의 자리는 이번에도 어김없이 폐기되어 있다.

하지만 르 루아의 메타무용의 간과할 수 없는 중요한 특징이라면, 그의 '안무'가 이러한 개념적 비평에 머물지만은 않는다는 것. 그는 개념 미술가이기 이전에 신들린 춤꾼이다. 무용수로서 그의 집중력은 인용을 넘고, 모순을 넘고, 비평적 담론을 넘어, 어느 순간 섬뜩한 내면적 깊이와 즉물적 외양의 수려한 접점을 광선처럼 발현한다. 마지막에 그가 추는 10분간의 부토는 어눌하게 맴돌던 '마스터'의 경지를 무대 위 신체로 집약한다. 감각의 파열. 결국 '주체'는 피상적인 '상황의 산물'이 아니라 심오한 근원을 갖는 신화적 실체로 재탄생할 수 있을까? 과연?

하지만 중요한 건 역시 '마스터'라는 신화적 주체의 '무용'을 '감상'하는 것이 이 공연의 궁극적인 목표가 되지는 않는다는 사실. 어쩌면 그에게 '안무'란 외부의 '상황적' 표상들과 내면의 진정성의 모순적 대립을 평정해가는 과정이다. 이와 소통하는 것이 「또 다른 상황의 산물」이다. 결국 이 공연을 '워크숍' 내지는 '강연'으로 (실망과 함께) 받아들인다면, 이는 무대라는 건축적 장치가 강요해온 주입적 계약관계를 끝까지 포기하지 못하는 셈이다. 무대는 사회적 관계와 소통을 특정한 형태로 성립시키고 전람하는 장이다.

미래 예술

제롬 벨, 「베로니크 두아노」(2004)

텅 빈 무대. 연습복 차림의 한 여성이 홀연히 걸어 나온다. 의상과 조명의 치장을 벗은 무용수의 신체는 서먹하다. 걸음걸이에 실린 수십 년의 경력은 그로 인해 도리어 비장해진다.

"나는 '베로니크 두아노'라고 합니다.[41] 기혼이고, 아이는 둘 있습니다. 8일 후에 은퇴할 예정입니다."

차분한 목소리에는 정서적 격함과 그 격함을 누르는 초탈함이 섞여 있는 듯하다. 그럼에도 건조하게 느껴지는 까닭은 목소리에 실린 정보가 지극히 간략하기 때문이다.

열정적인 발레 관객이라도 그 이름을 기억 속에 각인하고 있는 이는 많지 않을 것이다. 두아노는 '쉬제(sujet)'다. 준(準)솔리스트인 쉬제는 솔로를 맡을 수도 있지만 주로 군무의 한 부분으로 묻히곤 한다.

발레의 구조적인 정치성은 그 태생적 시대 배경의 신분 사회를 그대로 반영한다. 발레의 미학적 핵심이 '수직성(ver-ticality)'에 있다는 A. K. 볼린스키의 말은[42] 발레의 제도적 구조에도 적용된다. 발레를 탄생시킨 프랑스의 궁정 구조가 오늘날의 등급 제도로까지 이어지고 있다.

등급의 종류나 개수가 조금씩 다를 뿐, 어느 발레단에서나 수직적 체계는 엄격한 규율로 유지된다. 조직 안에서의 신분은 봉급과 역할, 그리고 명성을 결정한다. 심지어 상당수의 작품은 조직원의 등급에 상응하는 특정 역할들로 이루어진다. '작품'은 곧 '제도'의 체현인 것이다. 특히 두아노가 활동한 파리 오페라 발레단은 그 어떤 발레단보다 세밀하게 조직화되어 있다. '실습자(stagiaire)'부터, 무대에 설 수 있는

가장 낮은 등급이자 군무를 구성하는 '카드리유(quadrille)', 소군무의 주역 댄서인 '코리페(coryphée)', 준솔리스트인 '쉬제', 그 위로는 솔리스트인 '남녀 주역 무용수(premier danseur/première danseuse)', 그리고 발레단을 대표하는 '최고의 영예'인 '에투알(étoile)'. 등급이 높을수록 관객의 지각적 관심은 집중된다. 낮은 등급은 늘 집단이 만드는 조형성의 작은 부품으로 기능한다.

벨의 무대는 두아노가 '주역'으로 선 최초이자 최후의 '작품'이다. 두아노는 쉬제로서 무대에서 품었던 꿈과 고통을 솔직하게 토로한다. 그것은 고스란히 구현된다. 그의 꿈은 「지젤」에서 독무를 추는 것. 두아노는 자신을 위한, 자신에 의한 이 작품에서 평생 무대에서 한 번도 추어보지 못했던 춤을 춘다.

쉬제에게 가장 끔찍한 악몽은 「백조의 호수」다. 무용수 서른두 명이 '스타'의 아름다움을 돋보이게 하기 위해 나란히 서서 "인간 병풍"이 되는 '코르 드 발레(corps de ballet)'다. 주인공의 여성적 신비가 극에 달하는 이 숨이 멈출 듯한 장면의 '숨이 멈출 듯함'은 시간이 멈춘 듯 아무런 움직임도 없이 가만히 한 '포즈'를 유지하고 있는 쉬제들에 의해 만들어진다.

"이때는 정말 고함을 지르거나 심지어 무대 밖으로 뛰쳐나가고 싶어요."

스타도, 인간 병풍도 제거된 벨의 무대에서 두아노는 텅 빈 무대에 홀로 서 있다. 오케스트라의 비장함은 두아노의 거친 흥얼거림이 대신한다. 집단의 조형미는 한 개인의 기억의 현현이 대신한다. 군무는 기형적인 독무로 절단되어 공백을 드러낸다. 장치를 드러낸다. 허허한 군무는 무대에 부재하는

미래 예술

발레의 '집단성(collectivity)'에 대한 냉철한 역설이 되어 왜소하게 아른거린다.[43] 홀로 무대에 선 쉬제는 집단성 속에서 망각된 '개인성'에 대한 증인이 된다. 자기 발화는 곧 개인의 개성을 집단의 조형성으로 정형하는 발레의 권력에 대한 항변이 되어 발포된다. 이는 커다란 무대에 스포트라이트 없이 덩그러니 남겨진 한 쉬제의 존재감만큼이나 소소하고 허허하다. '개인'의 존재감이 빛을 발하는 것은 이러한 왜소함과의 충돌 속에서다.

김홍석, 「사람 객관적」(2011)

미술관에 들어서면 관객은 도슨트처럼 자신을 맞는 퍼포머 다섯 명을 만날 수 있다. 그들은 각기 다음과 같은 다섯 개 주제에 관한 이야기를 들려준다.

"도구에 대한 소고—의자를 미술화하려는 의지."

"순진한 물질에 대한 소고—돌을 미술화하려는 의지."

"형태화될 수 없는 물질에 대한 소고—물을 미술화하려는 의지."

"윤리적 태도에 대한 소고—사람을 미술화하려는 의지."

"표현에 대한 소고—개념을 미술화하려는 의지."

미술가가 직면하는 구체적이고도 실질적인 문제들에 대한 진지하고 심층적인 성찰이 '도슨트'들의 발화에 담긴다. 이 일련의 문제들은 미술 수업 시간에 마주칠 만한 '소고'라지만, 동시에 조형미술부터 개념 미술에 이르는 거시적 논제이기도 하다. 미술의 궤적에서 못다 마친 숙제를 떠안는 듯, 김홍석은 개념 미술의 실타래를 미술관이라는 장소에서 어떻

게든 풀어보려는 의지를 공유한다. 그 비장한 성찰의 궤도는 지금 전시되고 있는 '작품'이 무엇인가에 대한 기본적인 질문으로 환원된다. 그 형국은 코미디다.

이 본질적인 질문을 위해 '작품'은 역설적으로, 필연적으로 소거되어 있다. 「사람 객관적」에서 배우들이 제공하는 '설명'과 그것에 의해 지시되는 '작품'은 직접적으로 맺어지지 않는다. 다섯 개의 의자, 철로 만든 물방울 조각품, '관용'이라는 제목의 회화 작품 8점, '고독한 여정'이라는 제목의 돌탑 등, 배우들이 구체적으로 논하는 '작품'들의 하나의 공통된 강렬한 특징은, 현장에 존재하지 않는다는 것. 텅 빈 자리의 주변을 배회하는 언어는 대상이 모호한 탐구 서사를 작동시킨다.

이 서사의 원동력은 물론 「Post 1945」(523쪽)와 마찬가지로 연극적 장치다. 전시장에서 벌어지는 상황의 몇 가지 요소들은 즉각적으로 '연극'의 무대를 재구성한다. '소고'라는 형식의 발화 내용은 미리 작성된 '대본'이며, 이를 전달하는 이들은 전문적인 '배우'라는 단편적인 사실들 외에도, '연극'의 가장 근원적인 조건들이 '미술관' 안에서 발효된다.

김홍석의 '작품 설명'이 '연극적'인 이유는, 첫째로 소통의 맥락을 작위적으로 배치해 '실재'를 새롭게 구성하며, 둘째로 이 절차는 사회적 합의를 기반으로 이루어지기 때문이다. 즉, 「사람 객관적」에서 '대사'를 통해 펼쳐지는 미술에 대한 근원적 사유는 관객이 즉시적으로 마주치는 매우 유기적인 것이지만, 동시에 연극적 틀에서 특정한 규칙에 의해 발생하는 작위적인 것이기도 하다.

연극적 계약으로 발생하는 '작위적'인 것들에는 (「Post

미래 예술

1945」의 "창녀 사냥"에 대한 거부와 분노를 포함한) 풍부한 정서적 동일시도 포함된다. 그러한 정서적 현상들은 물론 '실재'와 '허구'의 구분을 망각하는 것들이다(연극을 볼 때 터지는 웃음이나 흐르는 눈물을 어찌 '가짜'라고 할 수 있을까). '창녀'를 찾으라거나, 미술 작품을 상상하라는 작위적 제스처에 의해 만들어지는 정서와 인지가 지극히 '실재적'이라는 역설이야말로 '연극적'이다.

「사람 객관적」을 통해 형성되는 '실재의 모임'의 구성 조건이 바로 이러한 '연극적' 장치라는 사실은 매우 중요하다. 그 관계들은 하나의 '소사회'로서 보다 큰 조직을 반영하는 거울상이기 때문이다. 어쩌면 미술에 대한 성찰은 연극적 계약, 혹은 근원적으로 '연극'적일 수밖에 없는 사회적 합의를 통해 이루어질 수밖에 없는 것이 아닐까. 여섯 점의 장소 스케치와 이에 대한 '작품 설명'으로 이루어진 김홍석의 「공공의 공백」이 '정의'나 '평화', '윤리', '영광', '승리'와 같은 관념들로 인해 한 익명적 집단 내 구성원들 간의 관계가 재구성되는 일상적이고도 낯선 상황을 상상했다면, 「사람 객관적」에서 펼쳐지는 '미술'에 대한 성찰 역시 일련의 제한된 소통과 비소통의 역학 속에서 발생한다. 그럴 수밖에 없다. 그리고 그것은 어떤 면에서는 분명 '공포'다.

이 말은 곧 '매체에 대한 성찰'이라는 신성한 정체성으로 수행된 모더니즘의 궤적에 지극히 연극적인 관계들이 유전자로서 개입되어 있음을 시사한다. '연극적'으로 과장해서 말하자면, 미술의 역사는 곧 한 편의 '연극'이었다.

실상, 언어적 재현만으로 실존하지 않는 구체적인 대상을 상상해야 하는 관객의 상황이야말로 '연극'적이다. 참여

자의 인지와 행동을 결정하는 '작품 설명'의 수행적 기능, 그리고 그것이 허무는 작가의 창의적 권위마저도, '연극'으로서 성립된다. 한 배우가 제기하는 창작의 윤리적 기반에 대한 고민 역시 마찬가지. 단지 '가짜 연기'로서가 아닌, 사회적 관계의 조건이자 본질로서의 '연극' 말이다.

공교롭게도, 다섯 편의 '작품 설명' 중 하나인 「윤리적 태도에 대한 소고」는 바로 이런 상황을 그대로 '설명'하고 있다. 말 그대로 「사람 객관적」이라는 '작품'을 만들게 된 '의도'에 대한 직접적인 '설명'이다.

> 대본도 있는 퍼포먼스, 제가 직접 행하는 것이 아니라 배우들의 연습에 의해 진행되는 퍼포먼스, 무대가 아닌 평범한 곳에서 벌어지는 퍼포먼스, 사람들이 퍼포먼스를 수동적으로 보는 것이 아니라 자발적으로 참여하게 되는 퍼포먼스, 결과가 정해진 것이 아니라 종결이 어떻게 될지 아무도 모르는 '열린 결말'의 퍼포먼스.

얼핏 들으면, 전시장 안에서 실제로 발생하고 있는 상황에 대해 이보다 더 직접적이고 즉각적일 수 없다. 친절하면서도 지적인, '자기 지시적' 설명이다. 그러나 여기에서도 '설명'이 지시하는 '작품'은 존재하지 않는다. 그것은 거짓말쟁이 양치기 소년의 전과 때문에 그의 진실을 무조건 거짓으로 매도하려는 '작가주의적' 해석만은 아니다. 이 설명이 뫼비우스의 띠처럼 궁극적인 접점 없이 순환적인 언어의 굴레에 갇혀 있기 때문도 아니다. 그것은 기표와 기의를 합치할 수 없는 '자기

지시'의 운명적 딜레마와 관계가 있다. 언어는 그로 인해 발생하는 결격으로서 소통한다. "윤리적 태도에 대한 소고"는 이를 말한 것이다. 결국 김홍석은 (니콜라 부리오처럼) '진정한' 사회적 관계의 창출을 옹호하는 대신, 그 의뭉스런 '진정성'을 질문했다. (티노 시걸처럼) '실재'적인 것을 연극적으로 구성하는 대신, '실재'적인 것에 작동하는 '연극적' 구조를 드러냈다. 특히 '미술'을 포함하는 실재적인 소통들.

「사람 객관적」의 또 다른 배우는 더 친절하고 절절한 설명을 곁들인다. "물을 미술화하려는 의지"로 이 배우는 "아주 평범하지만 사랑과 아픔을 아는 사람"을 만나 '눈물 작품'을 만들겠다고 선언한다. 이러한 의도를 충분히 설명한 후, 이제 '작품'을 보여주겠다고 말하더니, 정말로 눈물을 흘린다. 물론 이는 배우를 위해 '대본'에 '지문'으로 표시된, 준비된 사건이다. 배우의 눈물은 김홍석의 언어를 대행하는 대체물에 불과하다. '사랑과 아픔을 아는 사람' 따위란, (「버니의 소파」[2007]에서 토끼 봉제 의상 속에 들어가 있는 "탈북자 배우"가 그러하듯) 언어로만 지시되는, 아니 언어로 '생성'되는, 유령이다. 실제로 그러한 조건을 갖춘 관객이 나타나서 '진정한' 정서적 동기를 제공한다 하더라도 그는 이미 전제된 역할을 대행하는 복제일 뿐이다. 언어의 봉합은 오직 '연극'을 통해서만 이루어진다. 아니, 언어와 주체의 봉합을 실행하는 인술 행위를 우리는 '연극'이라고 부를 수 있다.

말은 결국 '실체'를 지시하는 순진무구한 표식이 아니라, 유령을 부르는 주술이다. '관객'이라는 유령을 포함해. (그리고 의미적으로는 '유령'이 전제하는 '죽음'까지 포함해.)

4 '극장'의 재구성

"여러분! 모두 힘을 합쳐서 뿌리 뽑읍시다. 우리는 할 수 있습니다!"

로드리고 가르시아 연출의 「맥도날드의 광대, 로널드 이야기」에서 퍼포머들은 무대 바닥에 박혀 있는 묵직하고 거대한 고리에 묶인 긴 밧줄의 반대쪽 끝을 객석에 건넨다.[44] 퍼포머들의 부추김에 동조하는 적극적인 관객 몇 명이 밧줄을 움켜쥐고, 이어 점점 많은 사람이 가세한다. 제4의 벽이 붕괴된다. 상징적으로. 아예 무대라는 벽 너머 내부가 통째로 들어내지려나. 객석 통로에는 줄다리기가 벌어진다. 관객과 무대의 대결. 퍼포머들이 독려하는 대로, 관객 모두가 힘을 합치면 정말로 무대를 제거할 수 있을까.

맥도날드로 대표되는 세계화 과정에 대한 신랄한 쓴소리를 내뱉는 이 작품에서, 가르시아는 자신이 비판하는 커다란 조직이라는 것이 보이지 않는 어딘가에서 작동하는 유령이 아니라 바로 지금의 일상에 침투해 있는 전존적인 것임을 강조한다. 특히 '무대'라는 구획된 공간에서 허구적인 상황을 '재현'하는 것 자체가 신자유주의 경제를 지탱하는 '스펙터클'의 기반임을 공고히 한다. 현실의 변화는 지금 당장 극장에서부터 시작되어야 한다. 허구적 재현이라는 조건을 배제하지 않는다면 정치적 변혁을 위한 독설도 공허한 구라로 전락할 수밖에 없다는 것. 이 모순을 극복하기 위해 가르시아가 제안하는 바는 재현과 환상을 초월하는 실질적 행동이다. 무대를 뽑아버리는 것이 혁명의 시작이라는 말은 꽤 그럴듯하다. 정말 무대가 통째로 들어내진다면, 그 텅 빈 자리는 세

미래 예술

상의 변화를 시작하는 발원적 혁명지가 될 수 있을까. 적어도 뭔가 변화를 가하기 위해 "모두가 힘을 합한다"는 것 자체가 이미 정치적 제의긴 하지만.

기본적 장치와 비가시적 장치는 연동된다. 극장은 곧 경험을 재구성하는 권력 장치다. 감각의 이데올로기적 장치의 발원지이자 응집이다. 예술의 장치에 변혁을 가하기 위한 노력이 극장이라는 물리적 공간에서, 그것도 작품이 공연되고 있는 바로 그 시간에 시작되어야 한다는 가르시아의 통찰은 분명 타당하다.

1990년대 말 로절린드 크라우스가 느닷없이 '장치'라는 말을 재활용한 점이 놀라운 이유는 통상적인 푸코식의 정치철학적 담론을 보강하기 위한 목적에서였던 것이 아니라, 가장 기본적인 물리적 장치로 회귀했기 때문이다. 크라우스는 보드리가 잠깐 스치고 지나간 영화의 가장 물질적인 층위에 사유의 초점을 돌린다. 영화적 체험을 구성하는 일차적인 조건들, 즉 필름, 카메라, 프로젝터, 스크린, 빛, 객석, 극장 등이 그것이다. 1960~70년대에 영화가 자기비판이라는 모더니즘의 성체를 받아들이면서 발전한 사유의 영역은 회화에서처럼 오일이나 캔버스와 같은 한두 가지 재료나 도구에 국한되지 않는 현상학적 체계였다. 크라우스는 영화사에서나 미술사에서나 구시대의 유물이 되어버렸던 '매체에 대한 사유'를 소환, 비가시적 장치에 대한 푸코식의 비판적 사유에 선행되어야 할 예술의 기본적인 과제로 재설정한다. 크라우스가 시대를 역행하면서까지 더 이상 아무도 거론하지 않는 즉각적 장치로 그의 글을 환원시키는 이유는 여기에 못다 풀린 사유의 단초들이 아직 남아 있기 때문이다. 크라우스는 모

더니즘의 구닥다리 안건이 아직까지 유효할 뿐 아니라 심지어 이를 다시 복원해야 할 절대적 필요성이 있음을 주장한다. 자기비판이 없는 예술은 빈 껍질에 불과하며, 실제로 모더니즘의 과제를 벗어버린 동시대 예술은 그런 쇠락의 길을 걸어왔다는 것이다. 사유를 바로 주변의 즉각적인 물리적, 공간적 조건들로부터 다시 시작해야 함을 부르짖는 일. 스스로를 끊임없이 질문하는 모더니즘의 정신.

오늘날 극장이라는 기본적 장치를 환기시키는 작품들은 예술에 대한 근원적인 질문을 새로운 인식의 영역으로 불러들인다. 재활용된 모더니즘의 폐기품은 연극이나 무용이 품지 못했던 새로운 질문들로 화려하게 되살아난다.

극장이라는 기본적 장치는 오늘날 무엇을 의미할까? 어떤 사유를 촉진할 수 있을까? 무대와 객석 같은 즉각적인 물리적 조건은, '연극'이라는 (그 어떤 매체보다도 거대하고 유기적인) 장치에 대한 어떠한 사유를 촉발할 수 있을까? 즉각적 조건들에 대한 자기비판은 '연극'이라는 장치 자체를 어떻게 새롭게 재구성할 수 있을까?

무대(scene)를 제거(ob-)하는 것은 외설(obscene)이다. 길들여진 감각을 뒤흔들기.

장치를 풀어 헤치는 것은 곧 감각을 새롭게 구성하는 것이다.

물론 「맥도날드의 광대, 로널드 이야기」에서 무대는 뽑히지 않는다. 무대가 뽑힐 거라는 설정부터 불가능했다. 세계화 과정에 맞선다는 것만큼이나 무모한 발상이었다. 결국 관객의 행위는 현실이 아닌 환상 속에서 진행된 꼴이다. 무대의 환영이 객석까지 점유했던 것이다. 관객이 근육을 동원해 물

리적인 노력을 퍼붓는 순간에도 사실 '무대'란 것은 물질적 구역이 아닌 환영적 재현의 장이었다. 무대의 환영성은 무대 자체가 물리적으로 해체된다 해도 남아 있을 장치다. 감각과 인지의 흐름 및 변화를 주도하는 심리적, 정치적, 미학적 장치. 가르시아가 공략한 것은 '무대'라는 기본 장치를 넘는, 무대가 종용하는 시선과 권력의 비가시적 장치였다. 그 권력적 힘의 근원은 극장이라는 물리적 조건이다. 가르시아는 가장 실질적이고 구체적인 제스처로 가장 추상적인 힘을 가시화한 셈이다. 그것은 잡으려 하는 순간 신기루처럼 멀어져 있다.

극장의 장치에 구조적인 변화를 가함은 곧 이 불가능의 딜레마에 대한 숙고이자 항변이자 반론이자 재고일까.

제롬 벨, 「저자에 의해 주어진 이름」(1994)

제롬 벨의 첫 연출 작품 세트는 미니멀하다.

N.E.W.S.

'동서남북'을 지시하는 알파벳 네 글자가 텅 빈 무대의 외곽을 따라 네 곳에 배치된다. 각 표지판은 실제로 사방을 지시한다.

네 개의 단순한 표지판이 놓이게 되면서, 극장이라는 공간은 더 이상 투명하고 중립적인 배경이 아닌, 구체적인 좌표를 지닌 '특정 장소'로 다시 인식된다. 투명성을 상실한 지형학적 지점.

즉, 기표는 그것이 구획하는 무대라는 공간을 자체 완결적인 구조에서 이탈시켜 그 외부와의 절대적 관계 속에서 성립되는 새로운 공간적 맥락을 제시한다. 이제 무대가 지시

하는 바가 있다면 현실의 '분신'이 아니라 현실 자체다. 지구의 자력에 의해 구획되는 지형적 현실. 무대 밖의 전지구적 '외설'.

모든 부수적인 요소들이 제거된 텅 빔 속에서 간단한 상징이 집행하는 언어적 지시 작용은 더욱 강력해진다. 빈 공간은 언어를 부각시키고 언어는 빈 공간을 재배치한다.

공백 속에서 정형화된 '형태'로서의 '무용'은 실종된다. 두 무용수는 '춤'을 추지 않는다. '농당스'라는 언어적 세례가 내리는 순간이다. 둘은 심지어 침묵 속에서 얼어붙은 듯 한참 가만히 있기도 한다. 「저자의 죽음」에서 바르트가 창의적 행위를 저자의 권능에서 독자의 해독으로 이양한 것과 흡사하게, 무대는 하나의 의미 체계를 일방적으로 재현하는 대신 가변적인 기표들의 망을 허술하게 직조한다.

> 관객을 능동적으로 만들려면 퍼포머가 수동적이어야 한다. 모두가 수동적으로 머물면 좋겠다. 최소한의 계약. '미래의 연극'이랄까. 극장 안에서 누구도 아무것도 하지 않으면 좋을 거다. 아무 일도 일어나지 않는다고 생각하겠지만, 사실 아무 일도 일어나지 않는 것은 불가능하다. 사람이 있는 것만으로도 뭔가 발생한다.[45]

여기서 벨이 말하는 '관객의 능동성'이란, 의미의 열린 생성이다. 일상 속에서 익숙해져 있는 물건들과의 간단한 상호작용을 통해 벨은 사물의 의미와 가치가 재정립되는 과정을 무대화한다. 벨에게, '안무'란 주어진 시공간 안에서 의미를 생

성하는 행위다. '순수 안무'라는 그의 개념은 안무의 가장 근원적인 기반으로의 환원 의지를 나타낸다.

공, 진공청소기, 카펫, 헤어드라이어, 소금 통, 사전, 둥근 의자, 롤러스케이트 등 벨의 아파트에서 찾은 일상적 '습득물(found objects)'. 무용수 두 명이 무대에서 이것들을 가지고 '논다'. 하지만 그들의 놀이는 이것들의 의도된 쓰임새에서 이탈해 있다. 그렇다고 기발한 광대 재주가 벌어지는 것은 아니다. 그들의 산발적 행위는 무미하고 무의미하다. 그러면서도 생뚱맞다.

한 무용수가 공을 들어 보이면, 마주 앉은 다른 무용수는 손전등을 켜서 불을 비춘다. 한 무용수가 둥근 의자를 놓으면, 다른 무용수는 바닥에 비춰진 의자의 그림자를 따라 소금을 부어서 그림자를 하얗게 채색한다. 공을 옆에 놓아두고 엉뚱하게 상대 무용수의 엉덩이를 걷어찬다. 누워 있는 상대 무용수 배 위에 소금 통을 올려놓고 진공청소기로 옆에 놓인 카펫 위를 민다.

공연이 끝나기 직전, 두 명이 공연 내내 공백에 방치되어 있던 글자 네 개를 무대 한가운데로 가져와서 새로운 단어를 만든다. "FIN", 즉 '끝'을 알린다. ('F'는 'E'의 밑 획이 가려지며 만들어지고, 'I'는 'W'의 옆면만 보이면서 만들어진다. 'S'는 옆에 누락된다.)

관객의 해독으로 완성되는 이 단순한 기호적 행위는 극장이라는 공간을 외부와의 절대적 관계에서 다시 맥락화했던 이전 행위가 작위적 조건이었음을 환기시킨다. '인식'이란, 곧 기호적 관계의 발생이다. '극장'은 언어의 효과다. 언어는 공간을 구획하고 시간을 설정한다.

양아치, 「밝은 비둘기 현숙 씨, 사옥정」(2010)[46]

문래예술공장에서 공연된 양아치의 「밝은 비둘기 현숙 씨」 시리즈의 「사옥정」 편에서 관객은 거대한 스크린 속에서 열여섯 개의 작은 프레임을 직면한다. 각 프레임은 지하 주차장, 건물 앞 정원, 복도, 계단, 로비 등 건물 안팎에 설치된 폐쇄 회로 카메라에서 전송된 실시간 이미지다.

양아치에게 감시 카메라는 제도적 권력의 표상이다.[47] 개인을 통제하는 빅 브러더의 장치다. 양아치는 말한다. 편재하는 자본주의의 막강한 권력에 대한 무조건적 저항은 불가능하다. 그가 제안하는 바는 "일단 한번 바라보자"는 것이다. 적을 알기 위해 일단 정황을 파악하자는 걸까. '바라봄'은 저항이나 불화의 단초가 될 수 있을까.

모순적이게도 '바라봄'은 폐쇄 회로 카메라라는 권력적 장치 속으로 들어와 있다. 감각은 장치 내부에서 작동한다. 장치로 작동한다. "일단 한번 바라보자"는 제안 역시 장치에 갇힌 채 날카로움을 상실하게 될까?

흥미롭게도 장치의 권능을 훼손하는 하나의 구성적 특징이 시선과 장치의 관계를 복잡하게 만든다. 열여섯 대의 감시 카메라가 구성해주는 것은 전지적인 관점이 아니다. '현숙 씨'로 여겨지는 비둘기 차림의 무용수는 목적지도 없는 이동을 계속하며 프레임 안팎을 오간다. 때로는 관객의 시야에서 완전히 사라진 상태가 지속되기도 한다. 프레임 외부의 공간에서 어떤 일이 벌어지는지는 알 수 없다. 모든 이미지의 합은 도리어 그것을 초과하는 부재의 공간을 유추시킨다. 카메라가 중계해주는 장소들이 지도상으로 어디에 있는

지도 파악할 수 없거니와, 비둘기의 위치와 동선을 전체적으로 알려주는 완전한 지도가 그려질 수도 없다. 파놉티콘은 완성되지 않는다.

감시와 통제의 장치를 권력의 주체로부터 관객에게 양도해주었건만, 관객이 향유하는 바는 전지적 관점과는 무관하다. 이는 결국 감시 메커니즘에 대한 태도를 순응과 전복의 뻣뻣한 이분법에서 탈구시킨다. 관객에게 제안되는 것은 시선의 권력에 대한 투철한 저항이나 처절한 응징의 의지도 아니요, 권력의 막강함에 대한 위기의식은 더욱 아니다. 시선의 기제는 본연적으로 불완전하다.

내재적인 결핍은 '보는 행위'의 결정적인 함수다. 우리의 시선을 흡수하는 해골의 안공(眼孔)처럼, 아니 우리를 꿰뚫는 해골의 보이지 않는 응시처럼, 오늘날 도시 공간에 편재하는 '영화적 장치'의 본연은 결핍에 있다.

비둘기 현숙 씨는, 우리는, 그렇게 결핍을 안고 "잠시 바라본다". 정확히 알지도 못하는 장소들을 연결시켜보고 지도도 만들어본다. 바라봄은 '영화적 장치'를 통해 여러 자리를 관통한다. 도시-작가-현숙 씨-비둘기-관객을 횡단한다. 관객 역시 그저 정확히 알지도 못하는 화면 속 장소들을 "잠시 바라본다".

어쩌면 현숙 씨/비둘기/양아치가 제안하는 바는 현실의 표피에서 각자의 존재감의 흔적을 찾아보자는 것일지도 모른다. 결핍을 안는 것은 권력적 장치의 균열을 읽는 걸까, 아니면 시선의 주체로서의 불완전함을 수용하는 걸까. 도시라는 거울을 잠시 바라보는 것은 응시자를 잠식하는 새로운 미디어 환경에서 소박하게 취할 수 있는 마지막 처세술일까.

비판과 순응의 진동은 멈추지 않는다. 비둘기들의 시선은 해답을 유보한다.

내러티브의 갈등 구조를 해소라도 해보겠다는 듯, 비둘기들은 카메라를 들고 옥상으로 올라간다. '카메라를 든 비둘기'는 지가 베르토프처럼 인간의 시선을 확장하고 사유의 자유를 꿈꿀 수 있을까. 옥상으로의 비상은 저항에 대한 질문에 하나의 혜안을 제공할 수 있을까. 모니터에 응집된 관객의 시야도 동시에 광활하게 넓어진다. 하지만 트인 시야의 전경은 이미 삼성 로고가 찍힌 에어컨 실외기가 점유하고 있다. 비둘기들이 도둑처럼 들어간 옥상이란 곳은 혁명지가 될 수 없다. 비둘기들의 현실은 혁명을 망각한 시대다.

여기에 '미학적 관점'이 부여되면서 해답 없는 시선의 미로는 더 뒤틀리고 만다.

"오호, 이미 모든 세상은 아름답다."

해설자가 대필해주는 비둘기 현숙 씨의 감흥이 우리에게 내미는 심미안은 장치가 집행하는 미학을 지지하는 종속된 감각일까. 그게 아니면, 그 탄성에 감도는 씁쓸함이 자본주의와의 묵언의 협상 속에서 그나마 취할 수 있는 불화의 여지가 될 수 있을까.

김보용, 「텔레-워크」(2013)

관객이 안내되는 관람석은 국립현대미술관의 잔디밭. 시야는 자연스레 바로 앞의 근경을 지나 멀리 보이는 산으로 유영한다. 청계산이다. '먼 산'을 바라보고 있노라면, 아직 짙지 않은 땅거미 속에서 미세한 변화가 감지되기 시작한다.

작은 불빛. 그리고 거기서 멀리 떨어진 지점에 또 하나.

누군가의 산행이 하나의 작은 점으로 관객에게 감지/감시된다. 이들은 누구인가? 아니, 사람이 아닐 수도 있을까?

두 점은 천천히, 아주 천천히 움직인다. 서로를 향해 움직인다. 영화적으로 말하자면 초원경화면(extreme long shot)으로 진행되는 광경이다. 거친 산길을 헤매는 두 사람의 신체적 체험은 '점'으로 축소되고, '인물화'의 디테일은 '풍경화'의 초연함 속에 묻혀버린다. 조경학에서 말하는 차경(借景)이 주된 무대가 되고, 근경(近景)은 도리어 배경으로 묻힌다.

관객과 배우의 거리는, 에드워드 홀이 말하는 '공공 거리(public distance)', 그러니까 "3.5미터 이상"으로 규정되는, 대인 간격의 가장 넓은 범위조차 훌쩍 초월해버렸다. 홀에 따르면, 인간과 인간 사이의 물리적 거리에 따르는 심리적 반응은 문화적으로 어느 정도 결정적으로 나타나는데, '초(超)공공 거리'라고 할 수 있는 이 정도 거리는 통상적인 사회적, 심리적 상호작용의 가능성을 일축해버린다. 극적 긴장감과 거리가 먼 원경. 브레히트의 '거리 두기'의 물리적 극단이랄까.

두 움직이는 점은 점점 거리를 좁힌다. 그것이 무언가 의미하는지는 알 수 없다. 봉화에 가까운 이 원거리 통신은 소통의 조건을 동반하지 못한다. 현대의 도시인은 기계를 사용하지 않고 먼 거리에서 의미를 주고받는 그 어떤 방식도 습득하지 못한 종족이다. 트인 시야 앞에서 기호적 장님에 다름없게 되어버렸다. 도시 일상에 존재하지 않는 공간적 스케일에 던져진 채, 낯선 거리 감각부터 시작해야 한다. 무지는 새로운 소통 방식을 익혀갈 필요성을 만든다. 그것은 감각의

재발명을 조건으로 삼는다. 권태가 아른거리는 광활한 시야의 지평으로부터 '먼 산 바라보기'의 머나먼 방법론이 서서히 도래한다. 원경의 무모할 정도의 거대한 스케일과 그 속의 미세한 변화가 기묘하게 충돌한다. 변화가 작은 만큼 감각 역시 섬세해질 수밖에 없다. 둘 간의 현기증 나는 간극은 비정형적이고 부조리한 잔상을 모호한 숭고함으로 증발시킨다. 아지랑이처럼.

하이쿠의 지각적 단순함과 시간적 단일함이 느린 화면으로 지연되듯 연장된다. 지체된 시간은 존재의 머뭇거림을 가시화한다. 먼 시선과 느린 시간은 앙드레 바쟁이 예찬하는 '사실주의 영화'처럼 필멸적인 것에 대한 과묵한 초연함을 제안한다.

"말 터벅터벅 / 날 그림으로 보는 / 여름 들판인가."[48]

마쓰오 바쇼의 하이쿠에서 묘사되는 원경처럼, 먼 산은 그에 열린 시야를 되돌려준다. 머나먼 곳의 작은 존재감은 관객의 왜소함을 비추는 거울상이기도 하다.

김윤진, 「구룡동 판타지―신화 재건 프로젝트」
(2011, 사진→)

무용가 김윤진은 구룡동 전설의 잔재를 추적해, 이곳의 한 작은 집 안에서 선녀춤을 춘다. 이를 직접 관람하는 혜택을 누리게 된 선택된 관객은 모두 네 명. 각자 다른 시기에 홀로 이 동네를 방문한다.

「구룡동 판타지―신화 재건 프로젝트」라는 극장 공연을 관람하기 위해 극장을 찾은 관객들이 만나는 사람은 선녀/

사진 제공: 김윤진

김윤진이 아니라, 네 명의 관객이다.[49] 선택된 (중년 남성) 관객 네 명은 행위자가 되어 극장을 찾은 관객에게 20여 분 동안 각자가 겪은 '선녀'와의 조우를 이야기한다. 네 개의 방으로 나뉜 극장에서 관객은 김윤진이 제공했던 구룡동 체험기를 한 명의 체험자/메신저/오피니언 리더의 관점과 언어를 통해 접하게 된다.

체험기에서 구룡동에서의 '작품'은 간접 인용으로만 존재한다. 여기에는 다분히 1차 관객/전달자들의 주관적 정서와 해석이 개입된다. 중간에 주민과의 마찰 때문에 관람을 중단해야만 했던 이대영 교수의 '특별한' 체험 역시 담론의 일부가 된다. 그들은 자신이 눈을 가린 선녀를 인도하면서 주어진 단서에 따라 길을 찾아갔던 경험담을 각자의 입장과 서술 방식에 따라 관객에게 들려준다. 여의주 아홉 개를 찾아야 하는 미션, 도중에 마주친 어린아이들과의 대화, 앞을 못 보는 선녀를 돌봐야 했던 어려움, 최종 목적지인 작은 집에 들어가서 만난 또 다른 선녀의 춤 등에 관해. 체험단이 선녀와 만난 추억은 신비롭고도 에로틱한 연극적 도취로 전달되기도 한다.

관객에게 선녀춤은 직접 체험하지 못하는, '구전'되는 이야기일 뿐 아니라, 이를 직접 겪은 사람들의 말을 모두 경청할 수도 없는 상황이다. (공연은 모두 2회 이루어졌으니 두 번 모두 관람을 한다 하더라도, 네 명 중 두 명의 진술만을 들을 수 있을 뿐이다.) 이야기꾼들이 말하는 선녀와의 조우는 「라쇼몽」의 진술자들처럼 천방지축이지는 않을지라도, 각자가 지닌 지식과 기억, (때로는 다분히 낭만적인) 관점에 의해 편집되고 재구성된다. 말 전달 놀이에서 발생하는 의미의 변형와 왜곡은 보다 총체적으로 발생할 수밖에 없다. "어떤 사건

이 벌어졌는가"에 대한 2차 관객의 이해는 제한적이며, 이러한 한계야말로 작품의 정체성이 된다.

20분간의 이야기가 끝나면, 모든 관객은 대극장으로 자리를 옮겨 구룡동에서의 참여 퍼포먼스를 기록한 영상을 관람하게 된다. 네 사람의 체험이 퍼포먼스의 흐름에 따라 편집된 영상이다. 이어지는 세 번째 과정은 안무가 김윤진과 체험단 네 명이 진행하는 토론의 장이다. 술과 음식만 제공되었다면 고대 그리스의 '심포지엄(συμπόσιον)'과 다름없을 판이다. (그 구성원이 아티스트를 제외하고 성인 남성으로만 이루어졌다는 점에서 더욱 남성 사회의 토론장이었던 그리스의 심포지엄에 가깝다.)

아무도 모르는 숲속 아홉 곳에 거울들을 설치해놓고 그 기록사진을 미술 잡지에 게재한 로버트 스미슨의 「유카탄 거울」(1969)이 그러하듯, 「구룡동 판타지」라는 '작품'의 경계는 제한된 전시 공간을 훌쩍 넘어 유기적인 시공간으로 엎질러져 있다. 스미슨의 행위, 기록사진, 잡지 유통 등이 「유카탄 거울」이라는 작품을 성립시키듯, 「구룡동 판타지」라는 작품 역시 1차 관객 네 명의 '관람' 및 그에 관한 진술과 2차 관객의 청취, 영상 기록과 관람, 심포지엄 등 흩어진 형태로 존재한다.

관객의 '체험'은 인용과 해석의 굴레에 제한된다. 역사는 신체를 대체한다. 하이데거가 말한 "세상에 던져짐"은 도리어 세상'으로부터'(무대로) 되던져져 '자료'로 축소된다. 이러한 무대로의 회귀는 김윤진이 신화의 핵심으로 파악하는 '구전'의 기능을 입체화한다.

체험단의 진술, 기록 영상, 심포지엄 등 크게 3단계를 통해 이루어지는 2차 공연으로서의 「구룡동 판타지」는 어쩌면

김윤진이 '재건'하려는 설화의 진정한 핵심에 접근한다. 바로 실체 없는 신비로움이다. 관객들 앞에는 출현하지 않고 말과 이미지로만 전달되는 선녀의 존재감은 담론의 층위가 두터워지고 넓어질수록 신비감을 더한다. '선녀'는 말 그대로 '환상'인 셈이다. 즉, 라캉이 말하는 '환상'이 그러하듯, 상징계에게 포획되지 않는 상상계의 잉여적 잔재다. 라캉의 '타대상'은 욕망을 유지하는 촉매로 기능한다.

선녀는 보이지 않는 곳에서 매혹을 유지한다. 물론 환상을 유지하기 위한 상징계의 질서들이 그 작위적 의도를 숨기지 못한다는 문제를 눈감아준다면 말이다. 그러한 '눈감아줌'이 곧 연극적 계약이다. '연극'을 기꺼이 묵인하고 향유한다면, 연극적 계약을 밀봉한 채로 유지만 한다면, 타대상의 '감동'은 순식간에 몰려온다.

'구전'이라는 장치는 하나의 신화적 믿음을 파생한다. 관객이 이를 수 없는 욕망의 대상으로서의 신화다. '선녀'는 다다를 수 없는 신비로운 지평에서 아른거릴 뿐이지만, 포획을 거부해 도리어 '실재'의 위치를 넘본다. 파생적이고 언어적인 '효과'로서의 신화적 실재는 관객이 직접 몸으로 느끼는 상황보다 더 생경한 위상을 갖는다. 롤랑 바르트가 말하듯, 현실을 해석하는 이데올로기 장치가 곧 '신화'다. 그것은 자신의 이데올로기적 기반을 은폐하면서 자가적으로 작동한다.

미래 예술

비토 어컨치의 「퍼포먼스 테스트」(1969)에서 '내용'이자 '형식'은 행위자의 시선 자체다.[50] 30분 정도 지속된 퍼포먼스에서 어컨치는 무대 한가운데 가만히 앉은 채 객석에 나란히 앉은 관객을 한 명씩 바라보았다. 한 명당 30초씩, 60여 명의 관객을, 차례차례.

쌍방향적 응시는 망각으로 보호된 객석의 안일한 투명성을 훼손한다. 관객이 스스로의 존재감을 자각하게 되는 경위는 이토록 간단할 수 있다. 장뤼크 고다르 감독의 「네 멋대로 해라」(1960)에서 장폴 벨몽도가 카메라를 직시해 백일몽 상태의 관객이라는 집단에 각성의 파격을 안긴 것이 추상적인 이화작용이었다면, 어컨치의 눈 마주치기는 각 관객의 특정한 위치를 구체적으로 지시하는 구체적이고 즉각적인 도발이다. 영화의 소격이 관객 없는 텅 빈 극장에서는 허망하게 메아리칠 평면적 제스처라면, '실재의 모임'에 대해 어컨치가 날리는 신체적 의표는 보다 즉물적이고 직접적이다. 죽은 '신체'를 다시 등극시키는 제의적 행위다.

어컨치의 단순한 행위는 시어터에서의 소격이 그 어떤 매체에서보다 생경함을 환기시킨다. '시어터'의 어원적 의미 중 하나인 그리스어 '테아트론'은 더 이상 '작품'의 배경에 함몰되지 않는다. 관객의 지각 영역으로 끌어올리는 '스스로의 위치'는 곧 '자신을 세상에 던져지게 함'이다. 어쩌면 일상에서는 불가능할 수도 있는 초감각적 각성이 시어터의 잠재된 능력이다.

브라질의 연출가이자 운동가인 아우구스토 보알은 예술적 체험이 부동의 지각에 머물게 됨을 경계한다.

"'관객(spectator)'은 나쁜 단어다! 관객은 인간 이하의 개념이며 그것을 인간화하고 완전한 의미로서의 행동의 능력을 되찾아줄 필요가 있다."[51] "행동의 능력"은 물론 신체적인 것으로만 국한될 수 없다. '행위'는 변화를 도모하는 모든 움직임이다. '바라보는 행위'를 '행위'로 재인식하기. '인식'의 재인식.

객석은 고요한 변혁을 지탱하는 조건이 될 수 있을까? 부동의 자리는 관객의 체험에 사유의 유동성을 부여하는 역설적 장치로서 기능할 수 있을까?

로메오 카스텔루치 / 소치에타스 라파엘로 산치오,
「베를린」(2005, 사진→)

카스텔루치의 도시 시리즈 중 한 편인 「베를린」을 관람하기 위해 극장에 입장한 관객은 매우 당혹스런 평행 세계와 타협해야 한다. 입장료를 지불하고 예약한 자신의 자리를, 자신의 좌석뿐 아니라 모든 객석을, 거대한 토끼가 점령하고 있다. 예의와 품격을 배양해온 신성한 극장에 침투한 이 묘하디묘한 불청묘(卯)들에게는 정중한 요구나 점잖은 명령이 통하지 않는다. 온당히 정의의 균형을 집행해야 할 안내원은 묵묵하다. 개인의 오락의 권리를 보호하는 자본주의 원칙은 묘연해진다. 의자 밑에 내려놓거나 무릎에 앉히기에 선점자의 풍채는 너무 크다. 한두 사람이 어쩔 수 없이 인형을 무대 쪽 빈 공간으로 옮겨놓기 시작한다. 이윽고 무대 앞에는 거대한 토끼

미래 예술

© Luca Del Pia Societas Raffaello Sanzio

더미가 생긴다. 관객들은 당연히 그들이 차지해야 마땅한 권리를, 전통 연극이 그들의 것이라고 책정해준 잠정적 위치에 대한 소유를 주장해버린 셈이다. 토끼를 쫓아낸 단순한 행위가 점유하는 '객석'의 이데올로기는 관객의 엉덩이보다 무겁다. 토끼는 모든 관객이 문제 삼지 않고 청구하는 권리의 허구성을 노출하려던 왜소한 노력의 방대한 실패, 그 흔적이다.

관객이 추방한 토끼들은 실패에 대한 응징에 노출된다. 작품의 반이 넘게 흐른 무렵, 시종일관 무대 앞에 처 있던 불투명한 막을 넘어 검은 곰의 형상을 한 정체불명의 검은 괴물이 관객들에 다가온다. 작품이 시작되면서 형성되어 있던 무대 위의 밀폐된 세계는 더 이상 관객이 거리감을 두고 관찰만 할 수 있는 비현실적 영역이 아니다. 캐릭터에 불과하던 검은 곰은 이제 관객과 같은 시공간을 공유하는 즉물적 존재로 다가온다. 그가 아무런 이유나 동기 없이 느닷없이 행하는 행위는 무대 앞에 묵묵히 쌓여 있던 토끼들을 처벌하는 것이다. 거대한 집게로 목을 절단해.

"이런 멍청한 녀석들!"

괴물의 폭력은 각 나라말로 열거하는 욕설로 완성된다. 한국말도 한 마디 포함되는 장황한 열거. 최대한의 언어를 구사하겠다는 성실한 의지는 스스로 욕설의 공격성을 무화시킨다. 그리고 하나의 불편한 진실을 추출한다. 부동의 관객은 멍청하다는 것.

더구나 각국 욕설을 제대로 모두 알아듣는 관객은 아마도 없을 것이다. 객석이란 서로에 대한 몰이해로 성립되는 집단이다. 그 논리는 무지다. 죽음에 대한 무지. 소통의 부재에 대한 무지. 무지에 대한 무지. "모든 것은 죽게 된다"던 마이

크 켈리의 봉제된 곰과 토끼의 가증스런 예언은[52] 이 무대화된 스펙터클의 구성 논리가 된다. 이 폭력적 도발은 최소한 상징적으로나마 관객을 향한 것이기도 하다. 관객의 대체물이 되어 객석에 앉아 있던 토끼들은 어쩌면 이번에도 관객들을 대신한다. '객석'의 견고한 부동성은 관객을 한자리에 묶어놓고 그러한 부동성을 취한 데 대한 대가를 상징적으로 치르게 한다. 이제는 고정된 자리에서 벗어나기 위해 자신의 도플갱어인 토끼에게 "자리를 대신해달라"고 간청할 수도 없게 되었다. '객석'이 강요하는 말뚝같이 고집스런 관점은 폭력을 직시하게 하기 위한 강압적 장치가 되고 말았다. 자신의 무지와 상징적 죽음을 묵도하는 모순적 자리.

제롬 벨, 「쇼는 계속되어야 한다」(2001)

무대에 줄지어 서서 흔한 팝송이 나올 때마다 춤을 추거나 의미 없는 몸짓을 전람하던 출연자 열 명은 스팅의 「당신의 모든 숨을」이 흘러나오자 연극의 오랜 금기를 깬다. 각자 객석의 관객을 한 명씩 주시하는 것이다.

"나는 당신을 주시할 거야(I'll be watching you)."

그동안 노래 가사 내용을 직설적 혹은 유희적으로 체화하던 출연자들은 이번에도 가사 속 문장 주어와 스스로를 동일시한다. 텔레토비처럼 언어의 권력에 충실하다. 이로 인해 공연을 바라보던 관객은 시선의 주체에서 대상의 위치로 미끄러진다. 어컨치의 「퍼포먼스 테스트」를 연상케 하는 이 뻔뻔한 당혹 속에서 공연자와 관객의 눈 마주침은 무대와 객석 사이에 존재하는 연극적 계약관계를 위태롭게 뒤흔들며 주

체 간의 자리바꿈을 선동한다. 무대 위 인물이 발산하는 시선의 대상이 되는 관객은, 선택받은 듯한 느낌을 누리는 것도 잠시, 대상이 된 데 대한 거북함을 이기지 못하고 키득거리거나 수줍게 눈을 돌린다. 관객의 민망함은 노래가 조지 마이클의 「당신과의 섹스를 원해」로 바뀌면서 시선의 마주침이 지속되자 더 깊어진다.

행위자가 발산하는 시선이 유도하는 주체 간의 자리바꿈은 다음 장면에서 또 다른 방식으로 제안된다. 이번에는 조명을 통한 전복이다. 「장밋빛 인생」이 흘러나오자, 무대 위의 조명은 모두 꺼지고 '장밋빛' 조명이 객석에 드리워진다. 이제 팝송의 집행적 권력에 순응해야 하는 것은 연기자가 아니라 관객이다. 무대 위에는 관객의 시선의 대상이 될 만한 아무런 대상도 없을 뿐 아니라, 아예 조명조차 제거되었다.

평론가 헬무트 플러브스트가 강조하듯, 끊임없이 진화를 추구하는 벨의 작품 세계에서 가장 근본적인 출발점은 자본주의 문화에 길들여진 문화의 권력에 대한 인식과 저항이다.[53] 「쇼는 계속되어야 한다」를 지배하는 팝송의 청각적 편재(omnipresence)는 공적 기억을 불러일으키는 기호이자 연극의 유희적, 제의적 기능을 촉발하는 매개로 기능하면서도, 이러한 수행적 기능을 추진하는 총체적 장치, 즉 자본주의 권력을 가시화한다. 벨에게 부르주아 미학의 대표적인 양식인 재현 연극의 문제점을 파악하는 것은 자본주의의 논리를 해체하는 정치적 행위이기도 하다. 스펙터클의 사회에 길들여진 감각과 정서를 해방하는 계몽적 수행이다. 하지만 벨이 취하는 전략은 자본주의의 상업적 수사를 비판, 공략, 해체하는 것이 아니라 그대로 모방하고 반복하는 것이다. 그러면서

미래 예술

도 혼성 모방(pastiche)이나 재전유(détournement) 등 현대미술의 전략과 같이 자본주의의 수사와 권력을 가시화하는 것에 머물지 않고, 반복의 초월을 창출하는 것이다. 지극히 자본주의적인 수사를 취하면서도 그 와중에 자본주의적이지 않은 수사적 효과를 연출하는 것이 벨의 태도다. 이러한 이차적인 뒤집기는 관객의 집단적인 현존감으로 인해 가능해진다. 관객 모두 인식하는 클리셰의 틈으로부터 부수적이면서도 이탈적인 수사의 가능성을 도출하는 것. 그것이 연극이 취할 수 있는 제의적 기능이다. 연극의 구성 자체를 거시적인 관점에서 바라보는 여유를 관객들과 공유하는 것.

벨이 말하듯, "메타연극은 연극으로부터의 탈출이며, 이는 자본주의를, 자신의 한계선을, 자신의 영역을 탈피하는 것이다".[54]

그자비에 르 루아, 「봄의 제전」(2007)

이고르 스트라빈스키의 음악을 경청하는 관객 앞에서 르 루아가 스스로에게 부여하는 역할은 지휘자다. 음악에 맞추어 이어지는 그의 동작은 정확하게 '싱크'된다. 그의 동작은 음악을 경청하게 하고, 음악은 그의 동작을 음악 구조에 결속한다. 동작과 음악은 서로 인과관계를 맺는다. 동작은 음악을 발생시키는 '착시 현상'을 일으키기까지 한다. 그의 동작을 '지휘'가 아닌 다른 어떤 것으로 재인식하기가 힘들어질 지경이다.

르 루아는 자신의 제스처와 음악의 관계가 지극히 모호하고 임의적임을 유연하고도 확고하게 상기시킨다. 지휘자의 통솔이나 관객의 가상적 연주가 부재해도 음악은 굳건히

흘러나온다. 자신과 르 루아 사이에 연주자와 지휘자 간의 소통 관계가 생겨났다는 관객의 믿음은 르 루아의 느닷없는 퇴장으로 배신당하기도 한다.

장치의 변형은 다른 상황에서도 발생한다. 음악이 그쳤을 때에도 르 루아는 지휘에 가까운 동작을 지속하고 있고, 자신이 맡은 악기가 들리지 않는 상태에서 그의 지휘는 무작위적이고 무의미한 움직임이 될 뿐이다. 구체적인 지시 작용을 수행하는 '행동'이 그를 망각하는 '제스처'로 전락하는 것이다. 장치의 일부가 결격되어도 그 작동은 관성적으로 지속된다. 이로써 장치 자체가 가시화된다. 르 루아가 사라지면 '제스처'가 보이고, 소리가 끊기면 '음악'이 들리게 된달까. 결국 스피커에서 나오는 분할된 음악, 르 루아의 제스처, 그리고 관객의 반응이 삼위일체가 되어 제조하는 「봄의 제전」은 '연주'와 재현, 참여와 관람, 음악과 무용, 일치와 불일치의 복합적인 간극에서 과격하게 진동한다.

르 루아의 동작은 진정 관객의 능동적인 참여를 이끄는 안내일까? 아니면 단순히 지휘자의 동작을 '연기'하는 것일까? 심도 깊은 '음악 감상'을 위한 가이드일까? 혹은, 음악에 맞추어 '무용'을 하고 있다고 보고 '관람'을 해야 할까?

객석은 무대를 바라보기 위한 '관람석'으로 남지 않는다. 객석 밑에 설치된 28대의 스피커가 그 기능을 완전히 변환한다. 르 루아가 객석을 향해 서자 나오기 시작하는 음악은 오케스트라를 구성하는 각 악기의 공간적 배치에 상응하는 역할을 객석에 부여한다. 르 루아는 지휘자가 되고, 객석은 오케스트라의 역할을 짊어진다. 관객은 르 루아의 '지휘'에 따라 실제로 '연주'를 할 수는 없지만, 자신의 좌석에 가장 가까

미래 예술

운 스피커에서 나오는 특정 악기에 따라 '맡은 파트'에 동화된다. 더구나 음악에 맞춰 악기에 해당하는 객석 쪽을 향해 이루어지는 르 루아의 '지휘'는 관객 각자가 앉은 좌석을 다른 좌석과 다름없는 특징 없는 객석이 아니라 매우 특정한 역할을 맡은 고유한 위치로 만든다. 관객의 체험은 객석-특정적인 셈이다.

객석은 이로써 오케스트라의 공간 구조를 반영하는 거대한 지시체가 된다. 무대를 바라보는 최적의 거리를 기준으로 각자가 지불하는 관람료에 따라 나뉘는 대신, 오케스트라라는 무대를 점유하는 한 특정한 음악적 장치를 재현하는 구조로서 재편성된다. 객석과 무대의 공간적인 배치는 통상적인 방식 그대로 유지되지만, 관객의 역할은 그 경계를 넘어 행위자로서의 역할로 미끄러진다. 무심코 앉은 자리의 특성으로 인해 능동적인 역할을 떠맡게 됐다. 앞에 보이는 텅 빈 무대의 유령 청중을 위해.

의사(疑似) 연주자가 된 관객이 무대 위의 무용수에 대해 갖는 관계는 이로써 다층적이 된다. 르 루아의 '지휘' 동작은 음악의 악기 구성과 흐름을 면밀히 경청하게 만들게끔 정교하게 연출된다. 심지어 르 루아가 실제로 보이지 않는 오케스트라를 지휘하고 있는 듯한 착각을 불러일으킬 정도로 '싱크'가 정확하다. 러시아 공연에서는 한 관객이 자신이 맡았다고 믿은 악기, 즉 심벌즈를 연주하기 위해 자리에서 일어나 팔을 크게 벌렸다가 르 루아의 지시에 따라 손바닥을 마주치기도 했다.[55]

그러나 물론 이러한 능동적인 상호작용은 환영이기도 하다. 관객 자신이 하나의 특정한 역할을 맡았다고 느끼는 것

은 르 루아의 제스처와 스피커의 위치에 의해 생성되는 부수적 효과다. 러시아의 능동적인 관객과는 반대로 아무런 동요를 보이지 않고 여타의 공연 무대를 '바라보듯' 객석을 잠자코 점유하고만 있다 해도 「봄의 제전」이라는 작품은 아무런 변화 없이 작동한다. 르 루아의 지휘는 계속되고 스트라빈스키의 음악 역시 극장에서 사라지지 않는다. 관객은 어떤 모호한 부재를 어설프게 봉합하며 앉아 있다. 데리다가 말하는 "현존의 균열, 즉 표식에 구조적으로 내재하는 수신자의 '죽음', 혹은 그 가능성"이랄까.[56]

이로써 관객은 객석을 점유하는 자신의 신체, 그리고 무대 위의 보이지 않는 청중의 거울상 사이에서 진동한다. 무대의 비가시적 거울상에 대한 또 다른 거울상이 된다고 해야 할까. 테아트론과 무대는 상호 대체적인 영역으로 서로를 역설한다. 극장이라는 공간은 스스로의 메커니즘을 드러내면서 작동하는 자가적이고 내재적인 장치로 거듭난다.

장치의 결격/가시화는 공연자와 관객, 무대와 객석 간에 성립된다고 믿었던, 정서적 동화를 기반으로 하는 소통의 층위들을 무효화한다. 무대는 생경해지고, 객석은 소외된다. 스펙터클을 지탱했던 정서적 동기는 고아가 된다. 동기와 현상의 어긋나는 '싱크'는 무대를 전혀 다른 현실로 이양한다. 스피커, 르 루아, 관객이 합작하는 의사 연주는 스트라빈스키의 음악을 넘어선 동시적이고 즉각적인 '이벤트'로서 새롭게 발생한다. 그것은 지휘도 무용도 참여도 아닌, 순간과 현존의 파생적인 파열이다. 이 이벤트 자체의 정체성에 대한 질문들을 유통하는 자기 지시적이고 자기 성립적인 제의다. 결

미래 예술

국 이 '작품'을 구성하는 요소와 조건은 무엇이 되는가? 관객의 반응에 따라 이 '작품'의 경계는 어떻게 변화하고 있는가?

'예술적 체험'이 발현되는 순간은 계약적 관계에 대한 의문이 무대로 역류하는 순간이다. 그것은 삶에 대한 재고처럼 예리하고도 낯설다. 르 루아는 무조건 제4의 벽을 무너트리는 대신, 제4의 벽을 인지하고 그 인지를 작품의 일부로 삼는다.[57] 전복적인 파격보다는 유희적인 변환.

7 실재란 무엇인가?

"세상은 전부 무대이며, 모든 사람들은 배우일 뿐이다."[1]

셰익스피어의 「마음대로 하세요」 중 자크의 대사는 다분히 예지적이다. 이 독백이 오늘날 많이 인용되는 이유는 역시 이 시대의 사유를 응집하기 때문이겠다. 삶을 '연극'으로 보는 관점. 삶에 연극이라는 틀을 덧씌우는 것. 여기에는 분명 각별한 매혹이 있다. 삶에 대한 외경의 매혹? 삶과 죽음의 굴레에서 이탈하지는 못해도 그 속에서 잠시나마 그에 대한 초연함을 누리는 것은 특별한 혜택이다. "누구에게나 정해진 입장과 퇴장의 시기가 있고, 한 배우는 여러 역할을 맡는다."

세상을 전부 무대로 삼고자 하는 노력은 20세기 예술에 걸쳐 늘 각별한 위력을 발휘했다. 미래주의, 다다와 초현실주의가 추구한 일상의 파격, 변혁에 대한 상황주의의 공격적 적극성, 미니멀리즘과 개념 미술이 시도한 화이트 큐브에서의 탈주,[2] 공공 미술과 관계 미학의 공동체적 의지... 자기비판으로 응집된 모더니즘의 궤적 안팎에서 '매체'가 아닌 '현실'에 대한 탐구욕은 용암처럼 간헐적으로 총체적인 분출을 지속해왔다.

그 열혈 정신의 가장 거친 생동은 다다(Dada)에서 볼 수 있다. 거친 실재를 향한 수사 역시 거칠다. 그것은 다가오는 감각의 쇠퇴에 대한 경각심으로 무장해 있다.

파리를 지나치는 다다이스트들은 미심쩍은 관광 가이드나 안내인들의 무능함을 치유하고자, 선별된 몇 장소들, 특히 아무런 존재 이유가 없는 곳들로의 방문을 기획하였다. 시각미(장송드사이 고등학교)나 역사적 흥취(몽블랑), 감상적 가치(시체 공시소)에 탐닉하는

것은 잘못됐다. 게임은 아직 끝나지 않았지만 빠르게 행동해야 한다. 이 첫 방문에 참여하는 것은 곧 인간의 진보, 닥칠 수도 있는 파멸, 그리고 당신의 참여로 반드시 힘을 얻을 우리의 노력을 실현하는 일이다.[3]

1921년 트리스탕 차라와 앙드레 브르통이 구상한 '다다 소풍(Dada excursion)'은 무대와 현실, 재현과 역사, 창작과 감상, 제작과 기획 등 예술이 전제하는 이분법적 구분을 창밖으로 던진다. 미술관의 공간적, 제도적, 정치적, 경제적 제약에서 벗어나기. 매체의 숭고함 속으로 날갯짓하는 대신 세상 속으로 걸어 나가기. '세상 밖'에서의 조우. '세상 밖'과의 조우.

여기에는 분명 '패러다임의 전환'이라는 변혁과 갱생의 감흥이 함유된다. 그것은 매체에 대한 침잠에서 벗어나 거창한 윤리적 정당성을 회복한다는 이념적 확고함으로 무장되곤 한다. '형식'에서 '현실'로. '아티스트'에서 '공동체'로. '결과'에서 '과정'으로. '미학'에서 '사회학'으로. 그 수려한 인식의 연금술은 오늘날에도 매혹을 잃지 않고 있다.

핼 포스터는 미술사에서 세 차례 정도 작가와 큐레이터, 평론가들이 공유했던 세상에 대한 열망을 첨예한 용어로 함축한다. '민족지학'.[4]

포스터가 이 개념으로 미술사를 바라보는 이유는 그 분홍빛 이상 속의 아슬아슬한 위험을 냉철하게 바라보기 위해서다. 민족지학은 분명 양날을 지녔다. 민족지학자로서의 미술 작가, 민족지학자로서의 큐레이터, 민족지학자로서의 평론가는 모더니즘이 예술에 부과한 '예술의 내재성'의 굴레에 얽매이지 않고 다양한 사회적 단상과 문화적 현상들을 향해

미래 예술

통찰력을 개방한다. 그들의 작업실과 전시장은 폐쇄된 공간이 아닌, 열려 있는 역사의 현장으로 통합된다. 문제는, 민족지학이 미술계가 낭만적으로 바라보는 것처럼 완벽한 방법론은 아니어왔다는 점이다.

민족지학의 문제는 스스로의 선입관과 방법론적 한계를 인식하지 못하면서 '실재'에 대한 이해를 자처했음에 기인한다. 포스터가 지적하듯, 서구의 관점에서 비서구 문화를 문명 이전의 '원초적'인 단계로 설정하고 '타자화'하는 편협함, 그리고 그에 따라 인간 문화의 다양성을 문명의 선형적 단계들로 규정하는 태도는 민족지학의 결정적인 윤리적, 정치적, 수사적 결함으로 지적되어왔다. 이질성(alterity)에 대한 집중된 관심은 유럽의 식민주의 정책이라는 역사적 맥락 안에서 작동한 것이다. 1990년대의 미술에 나타나는 민족지학의 다섯 가지 특징은 이러한 문제점과 그에 대한 자구책들로 이루어진다. (사어가 되어버린) '포스트모더니즘'의 영향에 따른, 대중문화에 대한 친밀감, 맥락과 관계에 대한 숭배에 가까운 열정, 학제 간 협력에 대한 낭만, 그리고 빠질 수 없는 모더니즘의 정념, 탐구자 자신에 대한 비판적 성찰이 그것이다.

미술이 '형식'을 탈피해 세상과 조우한다는 것은 흥미로운 문제다. 아니, 형태를 거쳐 세상에 다가가는 일은 매혹적이다. 그러나 '민족지학적 관점'을 취한다는 것은 또 다른 맥락의 문제다. 포스터의 냉소는 민족지학이 짊어져야 했던 굴레가 세상에 다가가려는 미술의 방법론으로 고스란히 대물림되었음에 대한 경계다. 세상 밖으로 터진 현대미술의 열정은 비판의 여지를 내포하는 관습적 틀을 반복하고 있다.

과연 세상에 대한 열정은, 실재와의 조우에 대한 열망은,

화이트 큐브와 같은 기존의 장치에 대한 피로와 권태를 가득 담은 낭만적 몽상으로 피어오를 수밖에 없는 걸까. '실재'란 무엇일까?

'세상이 곧 무대'라는 연금술적 신화는 오늘날 단순하게 현현되지 않는다. 단순할 수 없다. 민족지학이 방법론적 모델이 될 수 있다면, 그로써 취해야 할 가장 중요한 탐구의 대상은 예술 자체일 것이다. 재현 체계에 대한 민족지학을 겸하지 않는 세상에 대한 민족지학은 오류의 위험을 동반한다.

"세상은 전부 무대이며, 모든 사람들은 배우일 뿐이다."

셰익스피어의 대사에는 삶에 대한 외경과 더불어 그를 가능케 하는 연극이라는 매체에 대한 예찬이 섞여 있다. 하나의 예술 매체가 삶을 통째로 은유하고 삶으로부터 똑같은 초대를 받는다는 것. 그 놀라움에 대한 경이감이 세상에 대한 초연함과 연동된다. '복제'에 불과한 연극이 그 작위적 구성 원리로서의 세상을 설명한다는 데 대한 '각별한 매혹'.

오늘날 예술의 기능을 재고하기 위해 필요한 것은 예술 매체의 은유적 위상에 대한 예찬이 아니다. 통찰력 자체에 대한 놀라움에 그치는 안위가 아니다. 세상이 연극을 닮는다는 사실이 연극의 매체적 우수성을 말하기 위한 비약적 논리로 작동될 수는 없다.

'실재로서의 무대' 그리고 '무대로서의 실재'의 효험을 입체화하기 위해 오늘날 필요한 것은, 실재에 내재하는 작위적 장치를 통찰하는 일, 그리고 재현 체제에 내재하는 작위적 장치를 통찰하는 일이 아닌가.

세상은 전부 복제이며, 실재는 장치일 뿐이다.

가장 처절하게 벌거벗은, 거칠고 즉각적인 현실의 안과

밖에서 작동하는 '장치'의 결들을 직시하기. '실재'를 이루고 '경험'을 성립시키는 모든 조건들을 통찰하기.

한스티스 레만이 '시어터'의 핵심을 '실재의 모임'에서 모색하는 데서 중요해지는 것은 '실재'의 층위와 경계가 어떻게 재설정되는가이다. 재설정의 경위와 과정 자체가 '이벤트'로서의 '시어터'다. 레만의 표현을 빌리자면, 시어터는 "미학적으로 배치된 삶과 일상적인 삶이 교차하는 특수한 장"이다. (이는 물론 '포스트드라마 연극'을 비롯한 오늘날의 '연극'에서 대본이나 재현적 모사로서의 '연기'의 중요성이 그만큼 최소화되고 있음을 말하기 위해 레만이 구사하는 언술적 장치이기도 하다. 또한 그러한 현상이 왜 중요한가를 논증하는 수사이기도 하다.) 문제는 교차의 방법과 효과가 '연극적' 교감을 얼마나 다층적으로 풍요롭게 하는가이다.

"연극은 현실의 연장선상에 있고 현실을 비추는 거울이다."[5]

셰익스피어 학자 버나드 베커먼의 반영적 발언의 무의식에는 하나의 중요한 진실이 도사린다. 이 문장에 동원된 모든 명사들이 각자의 기호적 의미에 충실할 때 드러난다. 연극, 현실, 거울, 이들은 태생적으로 서로를 대체하고 반영하는 개념들이다. 이들이 수건돌리기를 하듯 자리를 뒤바꿀 때 그들의 궁극적 가치가 제조된다. '무대'와 '세상'의 연금술이 시사해오던 하나의 인식론.

감각과 경험을 편성하는 장치들의 작용을 관찰하는 방법론. 각 개념들이 점유하는 고정적인 실체들에서 벗어나 교체의 궤적과 방식을 주시하는 것. '실재'를 보여주는 것이 아니라, '실재'를 '연극'이 무엇인가를 '비추는 거울'로서 비추기.

결국 '연극'의 계수는 '실재'와 '분신'이 아니라, '실재'가 어떻게 분신의 지위를 획득하는가를 사유하는 장치다. '실재'가 무엇인지 재고하는 언어다.

1 '실재'의 난입

극단 리미니 프로토콜의 「100% 베를린」(2008, 122~26쪽)에는 100명의 베를린 시민이 등장한다. 이들은 베를린 전체 시민의 성별, 연령, 고향, 거주지, 수입, 국적에 관한 통계적 분포를 그대로 반영한다. 한 출연자의 말대로, 각자는 3만 4천 명을 대표한다. 말 그대로 베를린의 '샘플'이다.

셰익스피어의 말대로 "세계가 곧 무대"이듯, 이 작품에서 무대는 곧 세계다. 아르토가 말한 식의 '복제'로서가 아니라 직접적인 상응으로서 그렇다는 말이다. 「100% 베를린」의 무대는 한 도시 공동체의 '축소판'이기도 하지만, 100명의 출연자 모두는 각자 인격적 특징을 가진 개체이며 '자기 자신'을 나타내기도 한다. 무대는 '샘플'로서의 재현과 특정한 개인들의 집합체 사이에서 진동한다. 모든 연극은 외부 세계의 투영이며, 무대는 폐쇄성과 지시성 사이에서 진동하는 실증적 떨림이다. 「100% 베를린」이 '복제'로서의 연극에 충실한 재현 연극과 다른 점이라면, 이러한 긴장 관계를 적극적으로 발생시키기 위한 매개가 '실존 인물'들이라는 사실이다.

이른바 '다큐멘터리 연극'의 선구적 극단으로 알려진 리미니 프로토콜은 늘 훈련된 전문 배우가 아닌 연기 경험 없는 일반 사람들을 무대에 올린다. 「크로스워드 핏스톱」(2000)에는 80세 전후의 여성 네 명이 등장해 포뮬러 1 경주에 상응하는 스피드 경주를 벌이고, 「데드라인」(2003)에서는 장례식 관련 직종에 종사하는 사람들 여섯 명이 죽음에 관해 이야기한다. 「네모파크」(2005)에는 기차 모델 동호회 회원 네

명이 등장해 자신들이 직접 만든 1:87 스케일의 세트를 배경으로 사적인 기억들을 나눈다.

이 작품들은 발상 단계부터 대사 구성과 연출 및 공연에 이르기까지 이들의 적극적인 참여를 기반으로 이루어진다. 캐스팅 과정은 단지 이미 희곡으로 짜인 작품에 적합한 출연자들을 물색하는 과정이 아니라, 작품을 전체적으로 구상하고 구성하는 과정과 일치한다. 출연자들의 삶과 생각, 기억과 정서가 작품의 핵심적 내용이 되기 때문이다. 그들이 공유하는 실제 일화들은 무대와 삶의 모호한 간극을 오간다. 진솔한 말은 허구적인 요소를 내포하고, 작위적인 설정은 진실을 이끌어내는 장치가 된다. 작품을 만드는 과정은 출연자들의 삶에 대한 탐구이기도 하다.

스스로에 대해서는 그 누구보다도 정확한 정보를 갖고 있기에, 리미니 프로토콜은 출연자들을 '일상의 전문가'라 부른다.[6] 작품의 주된 주제와 방향은 미리 결정된다 하더라도, 그들은 자신이 원하는 정보를 수집하고 나열하는 대신 '전문가'들과의 장기적인 대화 중에 발생하는 여러 부수적 모티브에 귀를 기울이며, 이에 따라 정해진 결과가 아닌 유기적인 과정이 중시된다. 완성된 작품에서 사용되는 대사는 이러한 과정을 통해 출연자들에게서 직접 도출된 말들이고, 출연자들은 무대에서 다큐멘터리의 인터뷰처럼 관객을 향해 자신의 기억과 생각을 1인칭 문장으로 서술해 발화한다.

오늘날 무대는 더 이상 전문 배우가 독점하는 고립된 환영적 복제가 아니다. 셰익스피어의 「리어 왕」을 각색한 쉬쉬팝의 「유서」(418쪽)에서 배우들은 자신들의 실제 아버지와 함께 무대에 서서 세대 간 갈등을 논하고, 베냐민 페르동크 역

미래 예술

시 「위윌리브스톰」(2005)에서 본인의 실제 아버지(헤르만 페르동크)와의 묘한 이해관계를 무대 위에 드러낸다. 모로코의 전통 기생 '아이타'들의 삶을 다룬 부크라 위즈구엔의 「여성 광장」(2010)에는 실제 아이타 세 명이 등장해 자신들의 삶과 기예를 논한다. 알랭 플라텔과 프랑크 판 레케가 공동 연출한 「가디니어」(2010)에서는 성전환 수술 경험이 있는 노년 남성 아홉 명이 등장, 여성성과 노화 과정이라는 두 상충된 몸의 변화에 대한 사회적 담론을 사적인 층위에서 펼친다. 1973년 유로비전 송 콘테스트를 재현하는 마시모 푸를란의 「1973」(2010)에서 인류학자 마르크 오제, 철학자 세르주 마르젤, 음악학자 바스티앵 갈레는 즉흥적으로 유로비전 송 콘테스트의 역사적 의미를 성찰하고 토론한다.

국내 작품에서도 연기나 무용 경력이 없는 '일반인'이 무대에 등장해 자신의 이야기를 풀어내는 광경은 더 이상 낯설지 않다. 「S.O.S.—채택된 불일치」(448쪽)에서 실제 비전향 장기수를 등장시켜 그의 이야기를 관객에게 들려준 임민욱은 「불의 절벽 2」(462쪽)에서는 고문 끝에 간첩으로 몰려 19년 옥살이를 한 김태룡의 자기 진술을 무대에 올린다. 김황의 「모두를 위한 피자」(460쪽)에서는 북한에서 온 이주민들이 등장해 북쪽 가족에게서 받은 실제 편지를 낭독한다. 정은영의 「(오프)스테이지」(435쪽)와 「마스터클래스」(116쪽)에는 각기 여성 국극 배우 조영숙과 이등우가 등장, 남역 배우로서 삶과 방법론을 관객과 공유한다.

2010년부터 지속적으로 '일반인'과 작업하고 있는 안은미의 민족지학 프로젝트는 오늘날 할머니들이, 청소년들이, 아저씨들이 어떻게 춤을 추는가 하는 단순한 질문을 기반

으로 진행된다. 「조상님께 바치는 댄스」(413쪽)에서는 시골 할머니 25명이, 「사심 없는 땐쓰」(416쪽)에서는 고등학생 22명이, 「아저씨를 위한 무책임한 땐쓰」(2013)에서는 40~60대 아저씨 30여 명이 무대에 등장해 거칠고 거리낌 없는 몸짓을 보여준다.

1960년대의 '다큐멘터리 연극'이 현실 사건을 극화하면서 '분신'으로서의 연극의 정체성에 충실했다면, 1990년대 이후 '다큐멘터리 연극'이라 불리는 작품들은 무대에 선행위자가 '자기 자신'을 연기하도록 한다. 재현과 현존의 간극은 모호해진다.

영화의 맥락에서 '다큐멘터리'라는 말을 처음으로 사용한 존 그리어슨이 밝힌 다큐멘터리의 원칙은 오늘날 무대에서 공명한다. "진짜 배우, 진짜 상황이 현 세계에 대한 더 나은 해석이다."[7] 그리어슨에게 다큐멘터리의 변혁은 단지 현실을 '기록'하는 데 있지 않았다. 현실을 추구하는 것은 곧 영화의 죽은 타성에서 탈출하는 유일한 경로였다. 시나리오와 정형화된 연기로 병들어버린 '스튜디오 영화' 굴레에서 해방. 인간을 다시 생경하게 바라보기. 오늘날 다큐멘터리 연극이 머금는 가능성은 다큐멘터리가 그 태동기에 지향했던 변혁의 유전자를 물려받는다. 무대는 더 이상 타성으로 굳은 말과 몸짓에 의해 경직되지 않는다.

변혁은 미세한 디테일들에 있다. 리미니 프로토콜의 슈테판 카에기가 말하듯.

특히 나이 많은 분들과 일했던 것이 좋은 경험이 되었던 것이, 단순히 그들이 우리보다 더 오래 살아왔기

미래 예술

때문이 아니라 그들이 말하는 방식이 인상적이었기 때문이다. 노인과 대화할 때 보면 삶이 그들의 언어에, 목소리에 새겨져 있는 듯 느껴진다. 발음 하나하나에 모두 삶이 새겨져 있다. [「크로스워드 핏스톱」에] 참가했던 사람들 중 한 분은 브라질에서 꽤 오래 사신 여성분이었다. 2차 세계대전 이후 독일인들이 많이 살았던 남쪽 지방에 사셨기 때문에 그는 독일인들과 다소 교류가 있었다. 그는 2차 대전 이전의 세대였고 그들에겐 규율이란 게, 어떤 면에선 거의 스스로 훈육되었을 텐데, 그런 것이 굉장히 독일적으로 여겨졌다. 목소리와 단어들을 발음하는 그의 방식에 역사가 새겨져 있는 것 같았고, 이런 점이 무척 매혹적으로 느껴졌다.[8]

그리어슨이 말하는 "즉흥적 몸짓이 지닌 특별한 가치"는 카메라 앞이 아닌 관객의 날것의 시선 앞에서 더욱 생경해진다.
　　물론 조명과 시선의 세례 속이라면 이야기가 달라진다. 카에기의 무대라 할지라도 일상 속 자연스러운 개성의 발현은 전혀 다른 형태의 존재감으로 채색된다. "삶이 새겨진 발음"은 경직된 목소리, 정제되지 않은 몸짓, 익숙하지 않음에서 나오는 어색함 등의 '노이즈'들과 한데 섞인다. 카메라의 관음증적 시선이 아닌 조명과 관객의 전존감 속에 방치되면 '다큐멘터리'의 도발성은 소심한 무대 공포증 혹은 뻔뻔한 노출증에 오염되곤 한다. 무대라는 생경화 장치는 양날을 지닌다. 삶의 내재적인 생경함은 무대에서 진부함의 권력에 포섭되기도 하고, 작위적인 효과들이 오히려 거친 존재감을 발산

하기도 한다. 어색함이 극에 달할 때 도리어 그 작위성은 진실을 낳기도 한다. 정제된 연기에서는 우러나오지 않는, 거친 현실의 천연덕스런 이물감. 부자연스러움의 자연스러움. 「크로스워드 핏스톱」의 한 고령 출연자는 첫 공연에서 대사까지 잊고 만다. '무대 사고'라 함 직한 침묵이 극장을 점령한다. 생경함과 민망함이 공존하는 침묵. 무대 진실의 벌거벗은 모습. 다른 출연자가 귓속말로 대사를 알려주고 나서야 연극은 다시 가동되었다.

"자신을 연기한다"는 것은 무엇인가? 무대 위에 오르지 않았다면 발생하지 않았음 직한 어눌함이 정제된 연기보다 '본모습'에 가깝다고 할 수 있을까? 무대라는 공간은 어떤 '실재'를 배양하는가? '본모습'이란 대체 무엇인가?

발화의 기호적 속성은 재현의 깊숙한 곳에 숨는 내면적 실체를 가만히 두지 않았다. 20세기 인문학은 서슴없이 주체를 분열시켰다. 프로이트 이후 발화 주체는 기꺼이 다중인격자의 탈을 써왔다. 데카르트로 인한 주체와 대상의 이분법적 자리들은 주체의 내면에 끈질기게 빙의했다. 서구 철학의 틀 안에서 주체를 사유하기 위해서는 그 대상화가 불가피했다. 재현의 가장 다사다난한 산실인 무대라면 더욱이 순수한 내면을 전제할 수 없다. 무대 위의 발화는 주체와 대상의 이분화된 함정을 작동시키는 촉매다. 전형적인 라캉의 문제랄까.

정신분석 상담은 바로 말을 하고 있는 환자에서
소파에 누워 있는 환자를 분리시키는 것으로
이루어진다고 할 수 있다. 말을 경청하고 있는
분석가까지 포함한다면, 분석에는 세 명이 연루되는

셈이다. 어쩔 수 없는 문제가 발생한다. 주체의 '자신
(moi)'은 어디에 있는가?[9]

무대 위의 인물이 자신에 대해 말하는 상황은 어쩔 수 없는
문제를 발생시킨다. 언어를 사용하는 주체. 언어로 지시되는
주체. 이를 경청하는 주체. 주체의 '자신'은 어디에 있는가?
　　주체는 언어 위를 횡단하고 표류한다. 언어가 만드는 인
지의 층위들에 혼재한다.
　　자기 발화에서 주체와 대상의 간극을 좁히기 위한 노력,
즉 '봉합'의 과정은 본연적으로 불가능하다. 발화 자체가 주
체와 대상을 제조하는 장치 내부에서 이루어지기 때문이다.
'연극적' 계약만이 그 절대적인 불가능의 도래를 환상적으로
유보시킬 뿐이다. 상징적 주체에 대한 봉합은 본연적으로 '연
극적'일 수밖에 없다. 상징 질서에 스스로를 영입하기 위한
처절하고 치열하면서도 자연스러운 노력은 근원적으로 작
위적일 수밖에 없다.
　　심지어 평생 무대 위에서 자신의 신체를 전람하는 훈련
과 직업으로 단련된 출연자조차도 자기 발화의 주체와 대상
의 간극을 좁힐 수는 없다. 무용수의 이름이 곧 작품의 제목
이기도 한, 제롬 벨 연출의 「베로니크 두아노」(361쪽), 「이
사벨 토레스」, 「루츠 푀르스터」(433쪽), 「세드리크 앙드리외」
에서 홀연히 무대에 등장하는 실제 무용수들은 자신의 삶의
'주인공'으로서 자기 고백을 이어간다. 그들의 발화하는 신체
는 삶에 대한 증인이 되며, 그 발화는 신체를 등극시키는 연극
적 매개로서 작동한다. 그것은 분명 조명을 받는 '정형화된 신
체'에서 스스로의 삶을 돌아보는 한 개인으로의 변신을 이루

는 신체다. 그러나 조명이 비추어지는 한 '본모습'의 순수함은 무대에서 만들어지는 신화일 뿐이다. 주체는 중층적이다.

예지 그로토프스키는 조명을 제거할 때 배우가 '본연의 모습'을 이끌어내기 수월해진다고 생각했다.[10] 그러나 그로토프스키도 직시했듯 조명이 문제는 아니다. 문제는 '본모습'이 과연 무엇인가이다.

"나는 '베로니크 두아노'라고 합니다."

이 발화가 발생하는 순간 발화 주체의 '자신'은 어디에 있는가?

주체는 (이름 없는 신체로서의) 익명성과 (자신의 독립적인 생을 이야기하는 발화자로서의) 고유성 사이에서 격렬하게 진동한다. 이름은 안주하지 못한다. 무대에 현실이 있을 수 있다면, 그 격렬한 진동이다. 개인으로서의 독창적인 '정체성'이 있을 수 있다면, 수행적인 발화로 격렬한 진동을 지시하는 것이다.

「세드리크 앙드리외」에서 앙드리외는 10여 년 전 머스 커닝엄의 연습실에서 같은 동작을 반복하던 어느 오후, 유리창을 통해 쏟아져 들어오던 일상의 우연한 현전을 떠올린다. 그 많고 많은 과거의 사건들 중 이 사소한 순간이 왜 그토록 각별하게 기억되는지는 당사자도 알 수 없다. 그는 창을 넘어 자신에게 무심코 들이닥친 '찰나'의 생생한 현현을 잊을 수 없다고 말한다. 그리고 그 생경함을 회상하며 당시의 표정과 동작을 재연해 보인다. 창문을 통해 쏟아져 들어오는 빛은 무대에 현현하지 않는다. 무대 위의 그는 "세계에 던져지지" 않는다. 상상 속의 '지금'은 사뮈엘 베케트의 『크래프의 마지막 테이프』에서 크래프가 재생하려는 젊음의 단상처럼 죽어 있

다. 눈부신 창문의 현전은 '불가능'이 되어 무대에 올라온다. 앙드리외의 '지금'의 신체는 그 불가능함을 지탱하기 위해 공백에 서 있다. 부재를 지시하는 생생한 신체 행위는 불가능으로 인해 새로운 번득임을 획득한다. 마치 과거의 눈부신 창문이 시간을 넘어 관객에게 전염되듯, 무대의 신체적 현전이 눈부시게 번득인다. 관객의 '지금'은 그날 그곳 앙드리외를 습격했던 '지금'에 상응하는 생경함의 현현이다.

"세상은 전부 무대이며, 모든 사람들은 배우일 뿐이다."

세상은 허구를 내포하며, 자기기만은 인간의 본연이다. 동시에, 무대는 현실을 배양하며, 위장은 진실을 생성한다. 현실은 격렬한 진동체다. 주체는 격렬한 진동체다. 그 격렬함을 발생시키는 것이 '시어터'다.

리미니 프로토콜, 「카를 마르크스: 자본론 제1권」
(2006)

「카를 마르크스: 자본론 제1권」에는 '성경 다음으로 가장 많이 팔린 서적'으로 알려진 『자본론』의 '전문가'들이 등장한다. 마르크스의 이 고전적인 저술에 대한 학술적, 사회학적 지식을 '전문적'으로 갖춘 학자들이 아니라, 이 책이 자신에게 끼친 영향에 관해 독보적인 '전문가'들이다.

콜 센터 통화수, 경제학자, 역사학자, 통역가, 투자자문, 전직 배우, 중국에서 활동 중인 대기업 컨설턴트 등 직업을 가진 이들은 각자 삶 속의 『자본론』을 재방문하기도 하고, 본문을 한 구절씩 낭독하기도 한다. 공연되는 도시에서마다 개작되는 이 작품의 한국 버전에서는 강신준이 등장해 『자본

론』의 영향력을 증언한다. 간호사로서 독일로 간 누나에게서 이 책을 받았던 기억, 이 금서(禁書)를 소지하는 것만으로 처벌을 받았던 군사정권 당시에 전문을 한국어로 완역한 기억 등, 그가 공유하는 사적인 과거사는 냉전 시대 한국사의 단면이기도 하다.

행위자들의 삶은 물론 이 책에서 말해지는 바와 조화를 이루기도 하고, 모순을 만들기도 한다. 맹인인 콜 센터 직원은 백만장자가 되고 싶은 꿈을 솔직하게 토로하고, 한 마오쩌둥주의자는 신용카드 적립금에 현금을 보태 비싼 양복을 맞췄던 일을 상기한다. 냉전 속에서 이 한 권의 책이 어떻게 해독되었는지 구술하는 행위 자체가 역사 쓰기로 기능한다. 역사는 '사건'이 아니라 '행위'로 재설정된다.

『자본론』을 낭독하는 행위 역시 책의 내용을 관객에게 설파하는 기능을 넘어 이론과 현실의 간극과 긴장을 가시화하는 수행적 행위로 작동한다. 『자본론』이 '희곡처럼' 기능하는 것은 배우들의 발화를 통해 텍스트의 내용이 전달되기 때문이 아니라, '현실'에 대한, 그리고 무대 위의 몸짓에 대한, 해석의 틀로 작용하기 때문이다.

무대 위에 올려진 '실재'의 질감은 발화의 내용이 아닌 몸짓에 있다. 슈테판 카에기가 말하는 "삶이 그들의 언어에, 목소리에 새겨져 있는 것 같이 느껴지는 것"은 그 어떤 정제된 전문 배우의 숙련된 연기로도 재현할 수 없다.[11] 역사는 '사건'이 아니라 '제스처'로 재설정된다.

그러나 제스처로 이루어지는 실재는 '허구'와 대립되는 거칠고 즉각적인 순수 현존이 아니다. 무대에서 현현하는 실재는 현실도 허구도 아닌, 파생적인 중층이다. 즉, '다큐멘터

리 연극'으로서 리미니 프로토콜의 연출론은 실제 인물을 '그대로' 무대에서 보여주는 것과는 거리가 있다. 카에기에 따르면,

> 우리가 리허설을 하는 이유는 뭔가를 반복하면서 '좀 더 진짜'같이 하거나 '덜 진짜'같이, 혹은 '완벽하게' 만들려는 게 아니다. [...] 나는 연기나 연기 훈련이 대개 '한 사람이 체험하는 정확한 감정을 정의'해 내려고 하는 것임을 알고 있다. 어쩌면 내가 제대로 이해하지 못하고 있는 것일 수도 있지만, 어쨌든 이런 부분은 가급적 배제하려고 한다.[12]

각자가 수행하는 자기 발화가 실제 현실과 긴밀하게 결탁한다고 느껴질 때 발생하는 현실과 무대의 일체감은 스스로 그 연결 고리를 파기하면서 역동성을 띠기 시작한다. 그것은 거듭되는 리허설과 공연에 따라 격감되고 훼손되는 순수한 '자연스러움'이 아니다. 실재와 무대의 병존/충돌에 의한 발생적인 유기-현실. '시어터'의 고유한 실재.

안은미컴퍼니, 「조상님께 바치는 댄스」(2011)

이 시대의 장년 여성들은 어떻게 춤을 출까?

안은미는 「조상님께 바치는 댄스」 프로젝트를 통해 그 어떤 민족지학자도 행하지 않았고 행할 수도 없는 탐구를 진행했다. 자전거로 전국을 여행하며 '할머니'라는 호칭에 적용될 만한 여성들과 우연히 만나 이 시대의 '춤 문화'를 탐색

하고 체득한 것이다. 방법론은 더불어 춤을 추는 것이다. 일상 속 평범한 할머니들의 여흥은 작품의 주제이자 영감이자 일부분이 되었다.

문화적 타자를 만나 그들이 생각하는 바를 언어로 소통하는 '인터뷰(interview)'라는 사회과학의 질적 연구 방법은 안은미컴퍼니에서 즉각적 교감 방식으로 변화했다. '마주보다'라는 어원적 의미에 내포된 '감각'에 더 충실한 셈이다. 그들의 몸짓은 어쩌면 말로 하는 소통보다 훨씬 더 많은 '정보'를 함축한다. 자신에 대해, 삶에 대해. 안은미의 말대로, 이들의 얼굴과 몸짓에는 직업과 인생이 쓰여 있다.[13] 막 추는 춤은 삶에 대한 그들의 태도이자 기록인 것이다. 언어로는 번역되지 않는 개인사의 즉물적 질감이 찰나에 실린다. 짧은 순간은 그들 인생을 농축하는 표상이 된다. 긴 시간이 아닌 찰나로만 전해질 수 있는 그런 표상.

물론 안은미가 토로하듯, 공연이 반복되면서 그들의 거친 존재감은 무대에, 조명에, 관객에 익숙해지고 길들여진다. 쑥스러움이 우려내는 진정성은 어느덧 과장된 '보여주기'로 대체된다. 현실이 무대로 올라오는 순간 더 이상 '현실'로 남을 수 없다는 것이 현실의 본연일까. 이는 '다큐멘터리 공연'의 파괴적인 딜레마이기도 하다. 혹은 그 변질의 과정이야말로 다큐멘터리 공연의 생명이자 묘미인 걸까. 실재의 흩어지기 쉬운 육즙을 역설하는 묘미.

1960년 민족지학자 장 루슈와 사회학자 에드가 모랭의 공동 작업으로 만들어진 장편 다큐멘터리 영화 「어느 여름의 기록」(1961)은 '진실'을 담기 위한 심층적인 인터뷰들로 이루어진다. "행복한지? 행복이란 무엇이라 생각하는지?"와

미래 예술

같은 단순한 질문에서 시작된 인터뷰는 파리에서 살고 있는 평범한 사람들이 자신의 삶을 어떻게 바라보는지 집중적으로 탐구하는 과정으로 이어진다. 개중에는 자신의 불행이나 불만족을 토로하며 북받치는 감정을 눈물로 드러내는 여성, 마리루도 포함된다. 영화의 마지막은 인터뷰에 응했던 사람들이 가편집된 영화를 감상하는 시사회와 그 후 벌어지는 토론을 보여준다. 어떤 사람은 인터뷰 중 눈물을 보인 마리루가 자신의 감정을 과도하게 내보였다고 불편해하고, 다른 이는 반대로 눈물이 연극적 가식이라고 비판한다. 두 경우 어쨌거나 진실을 포착하겠다는 영화의 의도를 실패로 이끈다. 이에 대해 영화의 에필로그에서 루슈는 모랭과 대화를 나누면서 조심스레 다른 관점을 꺼낸다. 마리루가 실제로 '연기'를 했다 하더라도, 그러한 상황에서 '연기'를 하는 것 자체가 그의 평소 성향을 말해주는 '진실'이라는 것이다. 그에게 '진실'이란, 작위적인 의도가 개입되지 않은 순수한 '내면'이 아니라, 사회적 관계 등의 외적 상황과 타협해가는 과정에서 나타나는 모든 내적 현상들이다. 사르트르가 보여주었듯, 자기기만도 현실이다.

「조상님께 바치는 댄스」에서 안은미가 직면한 문제는 공연 경험이 전혀 없는 '일반인'들이 무대에 적응하지 못하는 상황이 아니라, 그 반대다. 생전 처음 무대에 서서 막춤을 추어야 하는 장년 여성 스물 다섯 명은 첫 공연 때만 하더라도 대부분 불안함을 이기지 못하고 쑥스러운 모습으로 일관한다. 하지만, 공연이 반복되고 조명과 관객의 시선이 익숙해지자, 연출가마저도 난감하게 하는 '무대 체질'이 솟기 시작한다. 숨어 있던 '끼'가 발동하자 맘껏 '오바하기' 시작한다. 이

는 안은미컴퍼니 단원들이 전국을 여행하는 와중에서 이들을 처음 만났을 때에는 발현되지 않던 과잉이다.

이러한 '지나침'은, 일상에서 단련된 신체 안무를 민족지학적으로 샘플링하고 분석하는 안은미의 '신체 인류학'으로서의 순수한 '학술적' 목적에 불확정적인 진동의 여지를 불어넣는다. '시어터'의 발생이라고 할 수 있는 진동.

그것은 인류학이 고정할 수 없는 '연극적 진실'이기도하다. '오바'를 하는 것이야말로 순수한 동작보다 '진정한' 모습일 수 있다. 안은미가 생각하는 '인류학'이란 변화에 대한관찰이다.

> 60년의 삶이든 70년... 언제 죽을지 모르지만, 얼마나
> 그 과정의 통증이 있어야만 이런 결과가 있느냐. 마치
> 바위가 바람에 삭히듯이 변하는 거죠. 내가 뭐, 변하고
> 싶어서 변하나? 바람이 세게 부딪혀오면 많이 변하고
> 약하게 오면 그만큼 깎이는 거죠. 그런 보이지 않는
> 인류학적인 현상. 시간적 현상.[14]

안은미컴퍼니, 「사심 없는 댄쓰」(2012)

이 시대 청소년들은 어떻게 춤을 출까?

「조상님께 바치는 댄스」에 이은 안은미의 두 번째 민족지학 프로젝트는 전작에서 발생하지 않았던 새로운 문제를 떠안는다. 전작의 노년 여성들의 문화가 과거지향적이었다면, 청소년들의 문화는 아이돌 댄스 그룹의 안무된 동작들을 직접적으로 불러들이기 때문이다.

안은미컴퍼니 단원들이 거리에서 무작위로 요청해 춤을 추게 되는 청소년들은 대개 특정 댄스 그룹의 음악에 맞춰 훈련된 동작을 보란 듯 모사한다. 기획사가 주도하는 대중문화의 헤게모니는 이들의 신체에 고스란히 스며 있다. '진정한' 청소년 문화를 기록하려는 민족지학적 노력은 그토록 힘든 걸까?

하지만 안은미에게, 대중문화의 영향에서 벗어난 '순수한' 청년 문화를 보고자 하는 태도는 위선이자 오류다. 앵무새처럼 텔레비전이나 유튜브 속 모습들을 반복하는 이들의 모습은 어쨌거나 오늘날 청소년 문화의 단면이다. 이들의 몸짓을 단초로 안무를 짜는 안은미컴퍼니의 전문 무용수들은 「조상님을 위한 댄스」 때보다도 더 큰 문화적 충격을 받는다. 현대무용에 길들여진 그들의 신체는 아이돌 댄스를 몸에 익히기 위해 전에 사용한 적 없던 근육을 써야 하고, 전에 시도하지 않았던 표정이나 정서를 담아야 한다.[15] 이들에게 「사심 없는 땐쓰」는 '현대무용'과 '아이돌 댄스'의 넓은 간극을 좁히는 프로젝트다. 그 과정이 동반하는 충격을 무대화하는 프로젝트. 이 프로젝트가 민족지학적으로 접근하는 '현실'이란, '무대 밖'의 길들여지지 않은 추상적 현상이 아니라, 문화와 예술의 복잡한 교차로 인해 발생하는 몸의 매우 실질적인 작동 방식이다.

청소년들이 일상 속에서 추는 춤은 이미 '전람'을 위한 춤이다. '무대'라고 하는 대중문화의 장치에 의해 설정되고 길들여지는 몸짓, 즉 스펙터클의 일부이다. 「조상님께 바치는 댄스」와 달리 춤동작 자체가 무대에서 관객을 마주보고 추게끔 안무된 전방향(前房向)의 동작들이다. 이들의 몸짓

실재 417

은 각자의 방 안에서보다 무대 위에서 더욱 자연스럽다. 무대에 서서 조명을 받고 관객의 시선을 집중시킬 때 이들의 몸짓은 비로소 그것이 의도하는 '현실'의 맥락을 획득하는 셈이다. 이들은 어쩌면 스스로를 대상화하는 데 이미 익숙하다. 최소한 아이돌 댄스를 출 때만큼은 시선을 즐거이 흡수하는 것이 '본연'의 모습이다. '안은미의 작품'을 관람하기 위해 객석을 메운 관객은 아마도 청소년들이 각자의 공간에서 춤을 추면서 설정했을 상상의 관객을 대신하는 위태로운 대체물에 불과할지도 모른다. '현실'을 기대했던 관객이 사심 없이 받아들여야 할 위태로움. '현실'이라는 위태로움.

쉬쉬팝, 「유서」(2010, 사진→)

「유서」에서 쉬쉬팝은 그들 삶에 놓인 아버지와의 현실적인 문제들을 직시하기 위해 하나의 허구적인 장치를 도입한다. 「리어 왕」이다. 허구는 진실에 도달하기 위한 경로가 될 수 있으려나.

공연에 출연하는 쉬쉬팝 단원 네 명 중 세 명이 자신의 아버지들을 무대로 불러들이면서 연극은 시작된다. (그중 한 명은 자신의 아버지가 연극에 출연할 만한 성격이 절대 아니라는 말로 출연 불가능함을 공지한다. '출연 거부'라는 사실이 이미 그 아버지에 대한 적지 않은 정보로 주어진다.)

"폐하께서 납시옵니다."

(세 아버지들 중 한 명이 어설프게 연주하는 트럼펫 팡파르에 맞추어 등장하는) 세 아버지들에게는 무대에 오름과 동시에 노쇠한 왕의 역할이 주어진다. 물론 그들의 등장은 서

미래 예술

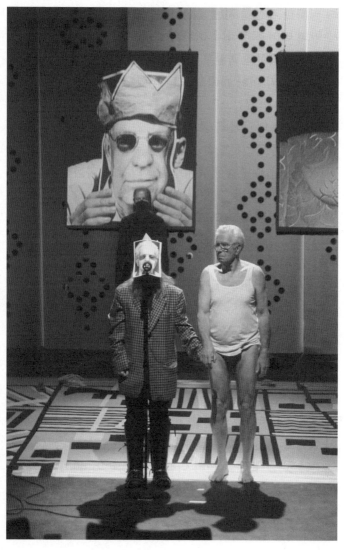

© Doro Tuch

실재 419

막에서 자식들에 의해 이미 신상과 성격, 취미 등이 밝혀진, 즉 명확한 개성을 지닌 '실제 인물'로서의 등장이다. 더구나 세 명의 리어 왕이라니. 아버지 셋은 리어 왕의, 자식 넷은 셋째 딸 코딜리어의 역할을 맡지만, 역할 놀이는 극보다 불확정적인 극 외의 대화 속에서 보다 어설프게 표류한다. '그럴듯한' 분장이나 의상, 소품 등 재현을 위한 부수적 장치들이 거의 부재하는 마당에 극 중 역할은 애초부터 위태로웠다. 배우들은 봉합을 묵인하도록 관객을 종용하는 그 어떤 태도도 보이지 않는다. 더구나 관객에게 왕국의 분배 과정을 지켜보는 신하의 역할을 떠맡기겠다니, 재현의 장치는 느슨한 가짜 계약 속에 방치된다. 그리고 느슨함은 환영적 현실과 메타텍스트의 층위 간에 미묘한 긴장감을 부여한다. 이러한 긴장의 역동이 곧 시어터랄까.

이들이 무대에 선 표면상 목적은 「리어 왕」을 각색하는 것이다. 물론 「리어 왕」 공연하기는 다른 부수적 문제들을 견인하는 미끼다. 허구의 허구. 무대에는 완성된 「리어 왕」이 공연되는 대신 그 텍스트를 기반으로 하는 현실의 여러 층위들이 중첩된다. 배우들은 셰익스피어의 희곡을 낭독하고 리허설을 위한 모임을 재연하면서 그들이 처한 현실적 문제들에 「리어 왕」의 주제를 대입한다. 희곡상의 대사들은 그들 자신이 실제로 직면한 여러 질문들을 직면하는 단초가 된다.

"이 첫 번째 신을 전혀 이해할 수가 없어. 말이 안 돼. 난 애초에 이런 걸 묻지도 않을 거다. 게다가 저런 입에 발린 말에 넘어가다니!"

"권력을 포기하기 때문에 절박해진 거라고 생각해요. 잃어버린 권력에 대한 일종의 보상 같은 거죠."

"모든 노인에게는 리어 왕이 있다는 옛말도 있잖아요. 누구의 말이죠?"

"그렇다고 해도 나는 상실감에 대한 위로나 보상으로 내 딸의 고백을 들으려고 하지는 않을 게다."

메타텍스트로 펼쳐지는 이러한 토론은 허구적 상황을 개인적인 삶에 투영, 작업 과정 자체를 드러내고 그에 참여하는 인물들의 생각을 고스란히 노출한다. 작업 과정이 공개됨에 따라 그렇지 않아도 헐거운 역할 놀이는 더욱 느슨해지고, 허구를 관통하는 무언가가 솟아나기 시작한다. '실재'라고 할까. 하지만 쉬쉬팝은 간단한 장치로 이러한 즉각성이 연극적 재현의 내부에서 작동하는 것임을 명백히 한다. 헤드폰이다. 열띤 토론을 벌이는 등장인물들 모두의 귀에 걸쳐진 육중한 헤드폰은 날것의 현장감을 과거형으로 희석한다. 그들의 발화는 녹음된 음향 기록에 의존하는 '재연'인 것이다. 무대 위의 자기 발화는 즉흥적이고 즉시적인 발생이 아닌, 과거의 반복으로서 재현되고 있다. '실재'가 헤드폰 너머의 어딘가에 떠도는 타대상이라면, 무대는 그에 근접할 수 없는 복제로 평면화된다. 연극이 현실의 분신이라는 아르토의 은유는 직설이 된다. 무대의 모든 현실은 아무리 그들의 실제 삶을 충실하게 말한다 하더라도 복제라는 기반에서 한 치도 벗어나지 않는다.

결국 무대는 모든 생명과 물질을 평면적 차원으로 흡입, 하고 압축하는 기호적 블랙홀이다. '실재'는 그 막강한 권력을 극복하며 현현하는 경험적 실체가 아니라, 재현 체제의 억압으로부터 무의식처럼 투사되는 부수적 흔적이다. 얼굴을 경직시키는 (헤드폰을 향한) 집중, 대사를 동시에 따라 하는

기계적 행동의 어눌함, 자연스럽게 보이려는 의지의 역효과로 인한 부자연스러움... 시어터는 재현과 물성 간에 발생하는 모순적 충돌이다. 랑시에르의 표현을 빌리자면, "이미지의 운명".[16] 하나님의 메신저이자 표상에 불과했던 예수가 자신의 육신을 드러낼 수밖에 없던 것에 상응하는, 순차적이고 논리적인 필연. 랑시에르가 말하듯, '이미지'는 19세기 초반에 기표로서 등극했고, 그것이 지시하는 실체의 물성의 필요성이 뒤따랐다. 요구처럼. 실재는 멀리서부터 호출되는 재현의 효과다.

물론 헤드폰에서 실제로 지나간 리허설 중의 대화가 재생되고 있는지 관객으로서는 확인할 도리가 없다. 그런 대화를 다룬 리허설이 실제로 발생했는지도 알 수 없다. 더구나 대사 암기에 능통한 전문 배우인 단원들 네 명 역시 헤드폰에 의존하고 있는 광경은 허구적 재현의 틈에서 실재의 잔상을 끌어올리려는 장치 자체가 근원적으로 재현 체제의 내부에서 이루어질 수밖에 없음을 대놓고 드러낸다. 시어터의 실재란 불가능이라는 전제 위에서 발현된다. 재현은 불가지성을 원동력으로 삼는다. 실재가 살아나면 재현 장치 역시 활성화된다. 재현과 현존은 서로를 배제하는 두 개의 역이 아니라, 공생으로 맺어지는 상대적이고 유기적인 쌍이다.

이러한 역동성 속에서, 출연자들의 실질적인 문제들은 절박해진다. 유산 상속, 노후 대책, 상실감, 진정성, 효성 등 「리어 왕」의 주제를 사적인 문제로 전환하는 과정에서 허구와 현실은 서로를 지탱하고 보완한다. 아버지들은 모두 은퇴를 앞두고 있거나 재산을 정리하는 계획을 구상하고 있음을 알리고, 이는 곧 리어 왕의 하위 텍스트이자 연극의 메타

텍스트임을 넘어 허구에 상응하는 또 하나의 평행 현실로서 재현된다.

"아버지를 모시기 전에 의논해봐야 해요. 지금이 적당한 때인 것 같아요."

이를테면, 리어 왕이 첫째 딸 고너릴과 둘째 리건을 방문하면서 생기는 곤혹스런 상황들은 단원들이 실제로 아버지를 모시며 겪는 현실적 문제들과 대비된다. 아버지가 자신의 집으로 들어와서 살게 될 경우, 끊임없이 집을 어지르기만 하고 치우지 않는 아버지의 버릇을 어떻게 감당할 것인지, 그 많은 책과 책장들은 어떻게 배치할 것인지...

한편, 아버지들은 리어 왕의 굴욕을 거울삼아 자식들과의 마찰을 최소화하기 위한 노후의 삶을 설계한다. 유산을 일찌감치 한꺼번에 물려줄 것인가, 조금씩 단계적으로 물려줄 것인가, 아니면 죽을 때까지 전 재산을 안고 있을 것인가... 각 방식에 따르는 경제력과 자존심 등의 문제들이 구체적인 논제로 무대 위에 오른다. 즉, 「리어 왕」이라는 허구가 촉발하는 문제들은 지극히 현실적인 것들이다. 일상 속에서 제대로 직면하기도 쉽지 않은 현실. 어쩌면 허구를 빌미로 삼아야만 가능해지는 직면. 쉬쉬팝이 포착하는 현실이란 선험적 세계에 평면화된 표상이 아니라 연극적 계약과 그로 인해 발생하는 이미지들로 인해 발생하는 파생적이고도 유기적인 기호적 파열이다. 이미지의 파열.

'허구'와 '현실'의 긴장 관계에 의해 이루어지는 이중 구조는 현실도 허구도 아닌 또 다른 무대 현실을 촉발한다. 의견의 충돌과 수렴이 곧 작품을 구성하기 위한 방법론이자 절차가 되고, 파생적 현실의 파열은 이러한 복합적 장치의 층위

들을 거쳐 정제되는 결과물이다. 작품과 삶의 경계에 놓인 추상적인 이중성. 작품이자 곧 삶의 일부인 현실. 재현이자 복제임을 스스로 명백히 하면서도 동시에 부정하는 수행적 현실. 허구를 직조하는 과정 자체를 드러내면서 발생하는 작위적 실재. 실재적 허위.

"저희가 아버지들께 연출 지침을 정말 많이 드려야 될 거예요."

"지금으로선 작품이 전부 사전 대본에 맞춰 가야 할 것 같아요."

"아버지들도 이 상황을 힘겨워할지 모르겠다는 생각이 드네요."

"결국 무대에서 벌어질 일들을 결정하는 건 저희들입니다."

작품은 스스로를 꾸준히 노출하고 현실은 작품에서 지속적으로 미끄러져 나간다. 허구와 실재는 서로에 대한 팽팽한 긴장감을 유지하며 파생적인 평행 현실을 존속시킨다. 그 긴장감은 리어 왕의 죽음에 이르러 또 하나의 허구적 장치에 의해 '절정'에 달한다. (공연의 구조는 극적 긴장감의 고조가 아닌 현실과 허구의 긴장 관계에 따라 직조된다.)

모의 장례. 아버지들은 모두 준비된 관 속에 들어가 눕는다. 허구 속의 허구. 연극이라는 허울 속에 지어지는 또 하나의 허울. 그러나 이별은 연습만으로도 여전히 버겁다. 유머가 그 긴장감을 떨구려 한들.

"이루지 못한 채 남겨둔 일이 있나요?"

"비문에는 뭐라고 적을까요?"

"제가 학위가 없다는 게 못마땅하신가요?"

미래 예술

"신용카드 비밀번호 좀 알려주세요."

　　모의 장례를 통해 펼쳐지는 정서는 연극과 모의 장례라는 두 층위의 재현을 투명하게 만든다. 복제의 복제. 허구의 이중부정. 재현의 두터운 이중 층위들이 투명해질 수 있는 이유는 그것을 비추는 최종 정서가 '죽음'이라는 절대적 현실에서 나오기 때문이다. '죽음'이라는 임박한 현실은 허구가 아니기 때문이다. 어쩌면 허구의 역설을 통해서만 이야기할 수 있는 모순적 진리. 시어터라는 실재. 시어터만의 실재.

무라카와 다쿠야, 「차이트게버」(2011)

구도 슈조는 말조차 할 수 없는 전신 마비 환자의 집으로 찾아가 여러 일상적인 활동을 보조해주는 전문 간병인이다. 다큐멘터리 영화감독 출신의 무라카와 다쿠야는 구도가 일상적으로 간병하는 일들을 무대에서 재연하도록 한다.

　　환자 역할은 즉석에서 자원하는 관객 한 명이 맡는다. 실제 환자와 마찬가지로, 그의 몸은 그 어떤 부위도 자발적으로 움직일 수 없다. 걸을 수도 없고, 말도 못 하며, 손도 사용할 수 없다. 손가락으로 자판이나 마우스를 누를 수도 없다. 움직임이 허락되는 유일한 신체 부위는 눈꺼풀이다. 관객 배우와 이러한 간단한 규칙이 합의되면 재연은 시작된다. 간병인이 홀로 사는 환자의 집에 도착하는 순간부터.

　　환자 역의 관객과 객석에 앉은 나머지 관객 모두는 '전신 마비'라는 추상적 단어가 실질적으로 어떤 것인지, 신체 활동이 제한된다는 것이 얼마나 큰 심리적 고통을 동반하는지, 전적으로 누군가에게 생활과 생명을 의지한다는 것이 어떤 부

담인지, 그리고 그러한 상황에서 간병인과 얼마나, 어떻게 소통할 수 있는지, 혹은 없는지 깨우쳐간다.

관객/환자는 인형과 다름없다. 누운 상태에서 상체를 일으키거나, 밥을 먹고 물을 마시거나, 대소변을 보고, 자세를 바꾸는 등 정상인에게는 사소하기 그지없는 모든 일상적 신체 활동은 전적으로 구도의 주도에 맡겨야 한다. 눈꺼풀 신호가 유일한 표현 수단이다. 그것도 간병인의 질문에 대한 답으로서만 유효하다. 환자의 식사 메뉴를 결정하기 위해서는 구도가 히라가나를 육성으로 나열하면 해당 글자가 발음될 때 눈을 깜빡이는 식으로 한 글자씩 단어를 만들어가야 한다. 구도가 질문하지 않으면 그나마 전달 경로도 차단된다. 구도가 없다면 환자는 세상으로부터 차단된다. 환자에게 구도는 차이트게버, 즉 생리적 주기를 하루 24시간의 환경 주기에 일치시키는 외부 자극인 셈이다. 차이트게버가 없다면 고립된 신체는 문명의 질서에서 이탈하고 말 것이다. 아니, 둘의 관계는 그 반대일까.

모든 활동은 휠체어를 나타내는 사무용 의자를 제외하고는 아무런 소품 없이 진행된다. 그럼에도 무대는 매 순간 드라마적인 긴장을 부여한다. 구도는 일상적인 상황들을 설정해가며 마임으로 자신의 임무를 하나씩 실행해간다. 시간의 (연극적) 중략이나 동작의 얼버무림은 없다. 스토리 시간과 담론 시간은 일치한다. 환자의 얼굴을 닦아주고, 몸을 일으켜주고, 의자에 앉혀 이동시키는 등 모든 과정은 헌신과 집중과 인내를 요한다. 물론 인내는 당사자인 환자와 간병인, 그리고 이를 말없이 지켜봐야 하는 관객 모두 짊어져야 한다. 가상적인 상황임에도, 실제 환자를 다루는 것과 똑같은 요령

미래 예술

과 힘이 요구된다. 고통과 소통은 시간에 있다. 구도의 행동은 숙달되었고, 낭비 없이 효율적이다. 묵상적이고 제의적이면서도 지극히 현실적이다. 구도는 실제 환자에게 충실한 것만큼 이 연극적 수행에도 똑같이 충실하다. 환자의 애처로운 갑갑함과 간병인의 과묵한 충실함이 '실감 있게' 무대화된다. 마임으로서의 연기는 이 허구적 상황의 작위성을 시시각각 드러내지만 신체에 가중되는 실재의 무게는 '재연'의 허울에서 탈구된다.

'부동성'이라는 끔찍한 저주는 관객의 입장에 상응한다. 그저 바라만 볼 뿐 아무것도 할 수 없는 관객의 처지는 '시어터'의 사회적 맥락 안에서는 환자와 다름없다. 눈시울을 적시는 것이 고작이라면, 눈꺼풀만 움직이는 환자에 더더욱 가까워지는 셈이다. 관객과 환자는 서로에 대한 은유가 된다. 부조리에 직면해 아무런 언어도 행동도 표출할 수 없는 무기력한 수동체. 유일하게 활동성을 누리는 구도의 '행동주의'는 그 소극성을 찌르는 의표(意表)가 된다.

의사 현실에 구멍을 내며 '실재'가 시어터로 침투하는 순간은 노동이 유보되는 휴지기다. 구도는 실제 상황에서도 그러하듯, 실제 상황에 충실한 재연을 위해, 잠시 휴식을 취한다. 발코니로 상상되는 무대의 하수 한쪽에 쭈그리고 앉아, 이 연극의 거의 유일한 프랙티컬(practical)인 담배에 불을 붙인다.[17] 간병 중 휴식을 취하는 동시에 연기 중 휴식을 취하는 셈이다. 아니 휴식이라는 실제 상황에 대한 연기에 충실한 것이다. 구도는 아무 말 없이 연기만 내쉰다. 의자/휠체어에 잠깐 동안 방치된 환자, 잠깐의 휴식을 누리는 간병인, 그리고 객석의 방관자 모두에게 침묵이 무겁게 내려앉는다. 무슨 생

각을 할까? 실제 휴식의 순간. 지금 이 순간. 환자는 무슨 생각을 할까? 실제 환자는? 의사 환자는? 관객은 모두 무슨 생각을 할까? 실제 상황과 연극적 상황의 진동하는 간극 속에서 모두는 과묵한 무의미의 심연 속에 침잠한다. 소통이 작동하지 않는 시간. 시어터가 멈추는 시간. 그로써 시어터가 살아나는 순간. 삶의 균열. 균열 속의 삶.

시어터는 관객의 감각을 세상의 질서에 싱크하는 차이트게버일까. 혹은, 그 반대일까.

라비 므루에, 「담배 끊게 해줘」(2006)

문학작품은 '작가'와 '독자'가 교류하는 장이다. 그 교류는 실존하는 두 인물 간에 직접적으로 발생하는 것이 아니라 가상적 매개를 통해 이루어진다. 웨인 C. 부스가 지적하듯, 텍스트에서 지시되는 가상적인 '작가'는 텍스트를 집필한 실제 인물과 일치하지 않는다. 그가 말하는 '내포 작가(implied author)'는 "독자가 읽는 것을 의식적 혹은 무의식적으로 선별하는" 대체적 작가로, 독자가 추론하는 "실존 인물의 이상적이고 문자적이며 작위적인 버전, 즉 그가 선별한 모든 것들의 통합"이다.[18] 말하자면 롤랑 바르트가 선언한 '저자의 죽음' 이후 텍스트 내부에 떠도는 유령 같은 존재다. 역설적이게도, 이로써 실제 작가에 대한 독자의 접근은 봉쇄된다.

시모어 채트먼은 텍스트를 해독하는 독자 역시 저자가 집필할 때 염두에 두는 임의적인 가상 인물과 다를 수밖에 없음을 지적한다.[19] '내포 독자(implied reader)'는 '실제 독자(real reader)'가 봉합하는 대리인으로서, 책을 손에 든 특

정한 실존 인물을 대신해 텍스트의 외곽을 맴도는, 독해 이전의 독자다. 텍스트를 통한 작가와 독자 간 교류는 두 층위의 매개들을 통해 이루어진다.

실제 작가 → 내포 작가 → 내레이터 → 청자 →
내포 독자 → 실제 독자

자서전의 특징이라면, 내포 저자와 실제 저자가 일치한다는 점이다. 여기에 언어적으로 존재하는 내레이터까지 동일시되며 '진정성'을 위한 '삼위일체'를 이룬다. 이러한 일체감은 자서전 문학에 요구되었던 윤리적 책무를 함축한다. 20세기 중반에 필리프 르죈이 저자, 화자, 주인공의 일치를 기반으로 하는 '자서전의 조약(pacte autobiographique)'을 제안한 것은 자서전의 저자가 자신을 '진실'되게 묘사하는 일의 중요성을 환기시킨 것이었다. 그의 호소는 그만큼 저자의 '진실성'에 닥쳤던 위기의 심각성을 방증한다.

　　20세기 후반에 이르러 저자의 고유성은 윤리적 차원에서가 아닌 주체에 관한 철학적 논제로서 위기를 맞았다. 저자의 독보적인 고유성을 전제하고 원형적 실체로서의 윤리적 책무를 중시하는 태도는 '주체'라는 개념에 대한 총체적인 문제로서 재고되었다. 롤랑 바르트가 선언하듯, 창작의 단원적인 근원으로서 저자를 설정하는 비평적 태도는 '죽음'을 맞는다. '저자'의 권능은 텍스트 외부의 방대한 기호들의 조합으로 대체되고, '창작'은 독자가 능동적으로 이끄는 기호들의 상호작용으로 재구성된다. 작품의 모든 발화들이 환원되는 단일한 선험적 실체로서의 '실제 작가'는 '자전적 발화'를

해독하는 데 허구적 장해물이 된다. 이는 창작과 발화를 인식하는 새로운 방법론을 제안한다. 오늘날의 '자서전'의 담론은, 특히 사진과 영상을 비롯한 다층적 기호 작용을 통한 자기 발화는 보다 유기적이고 다층적이며 다원적인 '저자'의 작용을 필요로 한다.[20] 발화는 저자의 위치를 다각적으로 개방하는 행위다.

이러한 맥락은 무대라는 공간에서의 자기 발화에 그리 단순하지 않은 문제들을 부여한다. '실제 작가'의 신체가 '지금' '여기'에 현현하는 실체로 주어진다면 내포 작가의 자리는 폐기될 수 있는 걸까? 활자를 통한 소통과 구분되는 즉각적 소통이 '실재의 모임'에서 가능해질 수 있을까? '므루에'라는 화자의 발화가 '므루에'라는 신체적 실체로부터 발현될 때 우리는 더 이상 '내포 작가'라는 매개에 의존하지 않는 직접적 소통의 가능성을 믿게 될까? 아니면, 무대화된 모든 발화가 그러하듯 언어적 소통은 본연적으로 매개적 층위를 통해서만 성립될 수 있는 걸까?

자전적 렉처 퍼포먼스(lecture performance) 「담배 끊게 해줘」에서 라비 므루에는 홀로 무대에 앉아 예술가로서, 즉 실제 작가로서 고충들을 털어놓는다. 드라마 재현을 지양하는 렉처 퍼포먼스 형식이 자전적 내용을 담게 되면서 화자로서의 므루에가 자기 본연의 생각을 드러내리라는 기대는 가중된다. 더구나 자신이 행했던 창작 활동들이 후에 얼마나 식상하고 한심해졌는지 토로함에 따라, 므루에라는 내포 작가는 범접하기 힘든 천재 아티스트라기보다는 불확실에 찬 평범한 인물로 묘사되면서 관객이라는 실제 독자가 접근하기에 더 용이해진다. 흥미롭다고 생각하며 여러 도시를 돌아

다니면서 맨홀 뚜껑을 사진으로 기록했는데 알고 보니 이런 작업을 하는 사람이 이미 많아서 모아놓은 사진들을 다 폐기했다는 식의 이야기가 웃음거리로 객석에 던져진다. 친밀감이 형성되면서, 화자와 실제 작가와의 간극은 급속도로 좁혀진다. 즉, 느낌의 실질적 주체인 실제 독자/관객이 내포 독자/관객, 심지어는 호명의 언어적 대상이자 대리인인 청자와 일치되는 언어적 효과로 이어진다. 실제 독자(관객)가 청자의 위치로 직접 초대됨에 따라 실제 작가 역시 화자의 모습으로 나타나고 있다고 믿게 되는 것은 다큐멘터리 연극의 1인칭 발화가 확보하는 환영적 특징이다. 무대의 '실재'적 기반이라면 자동적으로 '실제' 인물을 소환할 수 있다는 환영.

자전적 렉처 퍼포먼스의 흥미로운 함정은 바로 이런 질문들을 활성화함에 있다. 즉, 화자와 실제 저자가 일치되는 가능성이 위태롭게 떠돈다. 무대 위의 '연기자'가 화자뿐 아니라 실제 작가로서 존재하는지, 아니면 실제 작가를 근원으로 하는 일련의 생각이나 행동을 '재현'하고 있는지, 경계가 모호해지면서, '삼위일체'의 성립과 붕괴의 가능성이 공존하게 된다. 1인칭 문장을 사용하는 모든 텍스트에서 실제 작가와 화자 간의 간극은 좁고도 멀다. 심지어는 감독 스스로 등장해 자신의 주관적 관점을 피력하는 다큐멘터리 작품조차 그 간극에 대한 냉철한 질문은 피할 수 없다.

므루에가 던지는 본질적인 질문은 바로 사회적, 역사적 주체의 본질에 관한 것이다. 므루에는 '고백'이라는, 진정함에 가장 쉽게 근접하는 언술 행위를 통해 실제 작가와 화자 간의 간극을 좁히지만, 이는 그 간극의 절대적으로 좁혀질 수 없는 크기에 대한 질문을 던지기 위한 함정이다. 실제 인물은 그

가 저자이건 제3의 인물이건 무대에 오를 때 이미 본질을 달리한다. 아니, '실제'라는 원형적 순수함을 문제의식 없이 설정하는 것부터가 수사적, 윤리적 결함을 수반하는 것 아닌가. 과연 실존하는 주체란 어떤 것인가? 더구나 레바논과 같은 정치적으로 불안정한 환경에서 발화 행위가 설정해주는 주체의 위치는 어떤 것인가? 어떤 영역에서 우리는 발화를 통한 '진정한' 소통을 할 수 있는가? 이러한 질문들이 므루에가 연극에 접근하는 데서 중요해지는 것들이다.

그렇다고 로베르 르파주의 『달의 저편』에 등장한 배우 이브 자크처럼 완전히 허구적인 인물을 연기하는 것은 아니다. 실제 작가와 허구적인 화자의 좁은 틈에서 진동하는 가변적인 주체가 므루에가 설정하는 가변적이고 유동적인 역사적 주체이다.

공연이 시작되자마자 므루에는 작품에 제목을 붙이는 게 얼마나 난감한 일인지 토로한다. 『담배 끊게 해줘』는 무심코 떠오른 제목이었다. 마침 담배를 끊으려고 생각하고 있던 차이긴 했지만, 공연의 주제를 담을 제목으로는 마땅한 게 없단다. 평생 쓰게 되는 이름조차 자신의 의지와 무관하게 부모에 의해 붙여진 판에, 스스로에 대해 떠드는 작품에 의미 있는 제목을 붙이는 일이 무슨 의미가 있겠냐고. 시어터는 가변적인 질서를 작동시키는 역설이다.

퍼포먼스를 마무리하는 하나의 제스처로서 므루에는 공연에 사용했던 모든 파일들을 휴지통에 넣어 파기한다. 이 행위를 그저 복사본을 폐기할 뿐인 얄팍한 허구로 받아들이는 관객이라면, 므루에가 비판적으로 제기했던 실제 작가와 화자 간 봉합을 그대로 받아들인 셈이다. 므루에가 밝히듯, '논

픽션'은 '거짓말'과 다른 개념이다.[21] '실재'를 무대화함은 무대를 질문하는 하나의 방법론이다. '실재'라는 '픽션'을 통해 진실에 다가가는 방법.

제롬 벨, 「루츠 피르스터」(2009)

루츠 피르스터는 피나 바우슈와 함께 탄츠테아터의 역사를 써온 무용수다. 1978년부터 시작된 인연이다. 피르스터는 이야기의 주제이자, 연기자이자, 내용이다. 무용의 역사는 무용 자체로서 발현된다. 연출가로서 제롬 벨은 무용의 거대 담론을 미시적인 스케일에서 풀어내면서 바우슈의 방법론에 대한 성찰을 더불어 촉발한다.

'무대인'으로서 수십 년간 다져진 그의 현존감은 분명 '일반인'이 몸을 다루는 방식과 극명히 구분된다. 리미니 프로토콜의 다큐멘터리 연극에 등장하는 '비전문' 배우들과 달리, 제롬 벨이 무대로 불러들이는 출연자는 여러 사람의 시선에 익숙한 무대인이다. 평생 무대에서 '연기'해온 경력은 사소한 움직임 하나하나에 배어나온다. 과거를 이야기하는 그의 말투와 자세는 춤동작만큼이나 우아하게 정제되어 있다. '실제 인물' 피르스터와 '퍼포머' 피르스터의 간극은 사실상 소각된다. 체질적으로 '무대인'인 그가 무대인으로서의 페르소나를 벗을 수는 없다. '무대인'이 무대 위에 현존함은 그의 삶의 '그대로'의 모습이기도 하다. 무대인에게 무대 현실과 사적 기억은 분리되지 않는다. 재현과 현존은 서로 침범한다. 무화한다.

"작은 사자, 아침의 광선 / 내 심장은 태양, 모든 색깔의 아버지 / 너의 피부를 밝게 비춘다."

푀르스터는 자신이 안무해 「콘탁트호프」(1978)의 일부로 수백 번 공연했던 솔로를 그대로 선보인다. 푀르스터 자신이 선곡한 노래, 카에타누 벨로주의 「작은 사자」 가사를 수화로 번안한 춤이다. 사적인 기억은 과거에 대한 인용이자 오늘의 무대를 위한 '동기'가 된다. 이러한 벨의 연출론은 무대에서 소개되는 피나 바우슈의 방법론을 반영하는 거울상이다. 벨은 결국 바우슈의 방법론을 설명할 뿐 아니라 자신의 작품에도 적용한 셈이다. 바우슈의 설명으로 돌아가보면,

> 무용수들은 자신들의 이름, 별명, 주소, 희망하는 직업, 자신이 꿈꾸는 미래의 땅, 첫사랑, 좋아하는 음식, 부모님의 집, 기억 저편의 파편에 대한 정보, 그리고 어둠 속에 감추어진 자신의 두려움을 관객에게 드러내 보이고, 다시금 그것에 대한 '사소한' 의문으로서 스스로 응답하게 한다.[22]

춤을 추면서 푀르스터가 무대화하는 "기억 저편의 파편"은 무대의 시간을 여러 층으로 분산시킨다. 우선적으로 이 춤을 추는 동기는 바우슈의 무대에서 작동했던 과거의 동기와 중복된다. 「콘탁트호프」라는 과거 작품의 시간. 한 작품을 기준으로 하는 대과거와 당시의 현재가 무대에 오른다. 무대는 작품 외부의 역사적 맥락에 대한 미장아빔이 되는 셈이다. 바우슈의 방법론을 통해 벨은 작품의 내용과 형식이 서로를 반영하는 구조를 만든 것이다. 이중 거울 같은 자기 반영의 입체적인 메아리는 무용이란 무엇인가에 대한 수행적인 발상으로서 '무용'을 발생시킨다.

그것은 무용의 역사이자 동시에 한 무용수의 삶의 단상이다. 이 간단한 춤은 「콘탁트호프」의 인용 혹은 발췌임을 넘어 개인의 삶을 함축하는 통찰의 이미지가 된다. 춤은 시간을 관통하고 역사를 횡단해 '지금'과 '그때'의 간극을 순간으로 압축한다. 동시에 간극을 드러낸다. 푀르스터의 춤이 '감동적'이라면, 과거의 실체가 무대에 올라오기 때문이 아니라 올라오지 않기 때문이다. 시어터의 '지금'은 불가능을 전제로 발생한다. 아니, 불가능을 발생시킨다. '그곳'과 '여기'에 공존하는 불가능한 현존감. 불가능한 공존 자체의 현현. 역사의 발생이자 지금의 소멸.

　　벨이 전람하는 이 다중적 정체성은 오늘날 '다큐멘터리 연극' 등으로 일컬어지는 실제 인물의 무대가 중요한 이유에 대한 결정적 단서를 제공한다. 벨의 작품이 중요한 까닭은, 실재와 재현을 동일시하기 때문이 아니라, 그 동일시에 대한 의문을 제기하기 때문이다. 무대라는 공간의 존재론적 조건에 대한 질문. 이는 물론 실재라는 개념의 허구성, 그리고 그 실질적인 효험에 관한 것이기도 하다.

　　"세상은 전부 무대이며, 모든 사람들은 배우일 뿐이다."

　　즉, 무대에 대한 질문은 곧 세상에 대한 질문이다. 시어터는 허구의 현실성, 현실의 허구성을 들추어내고 뒤트는 헤테로토피아다.

　　정은영, 「(오프)스테이지」(2012)

사춘기부터 여성 국극의 '삼마이(三枚)' 역할에[23] 평생 충실했던 배우 조영숙은 한국전쟁과 겹친 소녀 시절의 입문 과정

부터 국극이 쇠퇴한 오늘날에 이르는 자신의 배우 인생을 말로 풀어낸다.

그는 무대에 등장하면서부터 관객에게 친근하게 말을 걸듯 이야기를 펼친다. 자신의 느낌을 그대로 전달하기도 하고, 관객을 '여러분'이라 직접 호명하며 사적인 대화로 전달 내용을 포장하기도 한다. 익살과 재치로 관객의 흥을 이끄는 '재담'의 형식은 배우를 친밀하게 느끼는 심리 효과를 일으킨다. 실제 저자와 내레이터의 간극을 좁히고, 실제 관객과 호명되는 청자를 일치시키는 인상을 준다. 제목이 지시하는 '무대 밖 공간(off-stage)'은 무대 안의 현실이 된다. 내부와 외부의 간극은 모호해진다. 무대의 '복제'는 '현실'과 일체감을 이룬다. 실로 배우 조영숙은 '제 물'을 만난 것이다.

탁자에 널브러져 있는 어린 시절 사진들, 그리고 이들을 바라보며 감회에 젖는 실제 인물로서 '주인공'의 모습은 무대가 밖의 삶과 구분되지 않는 연장된 현실임을 상기시킨다. 그가 말하듯, 국극의 전성기에 젊은 배우의 삶은 말 그대로 무대의 연장이었다. 국극단의 엄격한 단체 생활은 그로 하여금 완숙한 남성 연기를 위한 노력을 일상에서도 계속하게 했다. 어차피 늘 연습이 연속되었기 때문에 '본연'의 모습으로 생활하는 시간은 많이 주어지지도 않았으며, 길지 않은 '평상시'에도 그는 남성의 옷이나 말투를 취하곤 했다. 외양은 성질을 지배했다. 무대에서 애정을 표현할 때 가슴이 뛰는 것도 예삿일이었다. 연극은 곧 삶을 지배하는 현실이었다.

현실과 무대의 모호한 양가성을 증폭하는 것은 평생 무대에서 굳어진 과장된 매너리즘이다. 조영숙의 발화는 일상적인 대화이기에는 다분히 작위적이지만, 늘 무대의 연장으

　　　　　　　　미래 예술

로 일상을 지냈던 배우에게 어디까지가 작위적인 발화이고 어디부터가 '본연'의 말인지 구분하기란 쉽지 않다. 무의미하다고 해야 할까. 이를테면, 옛 사진을 바라보며 감회에 찬 탄식을 내뱉는 그의 모습은 연기와 현실 속에서 진동한다. 그것은 '밖'의 현실을 무대로 불러들이는 도구임을 넘어 무대가 어떻게 삶을 재편하는지 보여주는 장치로서 작동한다. 그의 말대로, 일상은 무대의 연속이다. 삶이 무대의 '복제'다. '시어터'는 '밖'의 존재감을 '괄호' 안에서 현현시키는 장치다.

조영숙은 이제는 허리가 굽어진 할머니가 되었지만 연기에 대한 열정만은 여전하다고 말한다. 무대에 서면 굽은 허리가 조금 펴지기도 한다며, 펴진 허리를 관객에게 똑똑히 보여주기도 한다. 실제로 허리가 평상시보다 곧은지 그 여부는 '진위' 문제가 아니라, 무대 '밖'과 '안'의 진동이 어떻게 '시어터'의 결을 가시화하는가의 문제다.

옥인 콜렉티브, 「서울 데카당스」(2013)

사진관을 운영하는 박정근은 트위터를 통해 북한의 선전물을 인용, 반포했다는 이유로 1년 넘는 재판을 거쳐 2013년 국가보안법 위반으로 구속되었다. 「서울 데카당스」는 그가 2심을 위해 작성한 항소장 내용을 더욱 설득력 있게 전달하려고 연극배우 임한창에게 연기를 지도받는 과정을 담는다.

박정근은 1심에서 북한의 선전물들을 단지 농담의 소재로 삼았다고 주장했으나, "북한의 주의, 주장에 동조하는 글을 팔로워들에게 반포하는 등등의 행위를 했으므로 국가보안법 위반"이라는 판결을 받았다.

실재

"장군님, 빼빼로 주세요."

법정은 코미디에 가까웠다. 검사가 박정근을 고발하며 진중하게 낭독한 11월 11일의 트위터 글귀는 청중의 폭소를 터뜨렸다. 박정근 본인도 웃음을 참느라 얼굴이 일그러졌다. 법정에서도 심각하게 받아들여지지 않는 웃음거리가 국가보안법 위반이라니. 어떻게 하면 억울함과 어이없음을 담아 법정에서 항변할 수 있을까?

"존경하는 재판장님..."

본인이 작성한 항소장은 읽는 것 자체가 고역이다. 임한창은 그 이유가 말과 마음이 동떨어져 있기 때문이라고 한다. 흔히 말하는 '진정성'이 없다. "반공 교육을 받고 자란 세대도 아닌" 박정근에게는 북한 선전물을 농담의 소재로 삼는 것이 왜 문제인지 기가 막힐 뿐이다. 그런 상황에서 항변을 해야 하는 것조차 부조리하다. '연기 지도'는 말의 내용에 실린 심리적 동기를 '깨우치는' 과정으로 진행된다.

"내가 [연기하는] 그 사람이 실제로 되어야 해요. 백 프로 믿어야 그게 가능해지거든요. 일반적으로 쓰지 않는 글귀마저도 본인이 각성을 시켜놓아야 해요. [...] 머리 안에다가, 가슴 안에다가 [말을] 집어넣어봐요. 실제로 '존경하는 재판장님'이라고 쓰면서 들어가야 실제로 말이 훨씬 편해요."

임한창은 20세기 연기론의 핵심을 요약해준다. 박정근이 그 방법론을 적용해야 하는 곳은 연극 무대가 아니라 재판장이다. 현실의 장이다. 임한창은 박정근이 '사회적 배우'가 되도록 도와준다.

"지금 결의에 차 있어요?"

"좀 그래요, 솔직히."

미래 예술

두 사람은 매우 심각하다. 「서울 데카당스」의 대화는 지극히 '사실적'이다. 허구를 만들기 위한 사실. 아니, 허구를 현실로 주입하기. 허구로 진실을 만드는 연습.

카뮈의 말대로, 허구는 진실을 말하기 위한 방법론이다. 연극이 현실의 복제라면, 현실은 연극의 복제다. 무한한 복제. 삶이 곧 시어터다.

"연기는 연기를 하는 게 아니라 그냥 하는 거예요."

2 '실재'로의 난입

극장은 관객의 신체를 지운다. 극장 안에서 신체는 스스로를 지우기 위해 존재한다. '연극'의 탄생을 위해 지워진다. 등이 가렵거나, 몸이 무겁고, 코가 간지러운 관객은 실패한 관객이다. 관객 실격. '작품'은 신체의 죽음을 위해 탄생한다.

'작품'은 본질적으로 유아론적 무관심 속에서 태동한다. 작품 외부의 실재에 대한 철저한 무관심. 관객의 신체는 그 '외부'에서 표류하는 불확실한 부유체. 작품은 이러한 태생적 비밀을 부정하고 은폐한다. 관객은 은폐를 위한 공모에 가담해 '작품'을 성립시키고 '예술적 체험'을 얻는다.

관객의 자기 망각에 힘입어, 극장은 스스로를 지운다. '작품'이 시작되면 프로시니엄 외부의 모든 실재는 지워져야 한다. '어둠'이라는 지각 현상은 건축을 지우고 환영을 부추긴다. 롤랑 바르트가 말하는 "농염한 거리 두기", 즉 '스토리'의 환영적 현실에서 이탈해 빛과 그 속의 먼지, 스피커의 음감 속으로 유영하는 것은[24] '작품'의 관점에서는 굴욕이다. '작품'의 완성도는 극장을 얼마나 잘 지울 수 있는지에 따라 판단된다고 해도 과언이 아니다. '연극'은 극장을 지우는 매체다. 자신의 물리적 기반을 지우는 매체다.

'체험'을 재고하는 가장 손쉬운 경로가 극장이라는 장치에서 벗어나는 것으로 시작하는 까닭은 그만큼 그 장치의 위력이 강력하기 때문이다. '시어터'에 대한 질문을 극장 밖에서, 극장 밖으로 던지는 것은 극장에 대한 재고이기도 하다. 세상에 던져진 상태에서 출발하기. 그것은 곧 감각의 기본 조건에 대한 재고다. 감각을 재발굴하는 경로다.

결국 연극을 극장 밖으로, 삶과 역사의 장소로 축출하는 것이 중요한 이유는 (무대처럼) 공간을 구획하며, (조명처럼) 시선을 유도하고, (시나리오를 쓰듯) 역사를 다시 쓰며, (연기처럼) 신체를 기표화하는 연극적 장치들은 극장 밖의 사회 공간에도 산재해 있음을 '몸소' 인지하고, 그것들로부터 권력 기제의 것이 아닌 '신체'와 '체험'을 회복하는 것이 중요하기 때문이다. 역사는 신체에서 출발한다.[25]

세상에 대한 민족지학은 '시어터'에 대한 민족지학이다. '시어터'의 '발생시킴'에 대한 탐색.

미셸 드 세르토가 말하는 '공간'으로서의 세상을 복원하기.[26] 즉, 구획화되고 영역화된 '장소'에 신체적으로 개입해 그 즉각적 맥락을 재구성하기. 현실을 재발견하고 감각을 재구성하기. 시어터 밖의 시어터.

그 물성적 현존은 발생과 동시에 쇠퇴한다. 현전의 가능성은 늘 재현의 진부함과 맞물린다. 김남수가 표현하듯, 무대 너머로 확장된 '시어터'는 "'이미 아님'과 '아직 아님' 사이에서 하나의 즐거운 미지로서 우리 눈앞에 있다".[27] 즐거움을 위한 미지. 미지를 위한 즐거움.

리미니 프로토콜, 「카르고 소피아」(2007, 다음 장 사진)

이 작품의 시발점은 유럽을 관통하는 화물 트럭의 대다수가 불가리아인들에 의해 운전된다는 사실이다. 리미니 프로토

© Rimini Protokoll

미래 예술

콜은 화물 트럭을 개조해 관객 마흔다섯 명이 앉을 수 있는 객석을 화물칸 내부에 만들어놓고, '움직이는 극장'을 제작해 운행했다. 이 트럭의 운전은 물론 실제 불가리아 운전기사 두 명이 맡는다. 정해진 약속 장소에서 관객을 태운 트럭은 어디론가 떠난다. 창문이 차단되었기에 관객은 트럭이 어디로 가고 있는지 알 수 없다. 운전기사들은 운전석에서 자신들을 소개한다. 불가리아 출신으로서 어떻게 트럭 운전을 시작했는지, 어떤 임무를 맡고 어떤 짐들을 운반하며 돈은 얼마나 받는지 등의 이야기들이 자연스레 이어지면서 관객에게는 일련의 의문이 떠오른다. 불가리아인들이 대거 운송업에 종사하게 된 상황은 유럽의 어떤 경제구조와 정치 상황 때문에 나타난 것인지, 이들의 관점에서 보는 유럽의 시장경제는 얼마나 불균형한 것인지 등이다. 결국 트럭 여행은 유럽의 자본주의에 대한 거시적인 관점을 만들어가는 과정이 된다.

이윽고 닫혀 있던 창문이 열리면, 관객의 눈앞에 도시 근교의 물류 창고가 펼쳐진다. 통상 소비자에게는 노출될 일이 없는 경제구조의 인프라다. 운전기사들이 넋두리처럼 흘리던 이야기들은 더 이상 관객과 직접 관계없는 국지적인 것이 아니라, 본인들의 삶에 깊숙하게 개입된 거대 구조의 단상으로 다가온다. 이방인으로만 여겨지던 불가리아의 운전기사들은 경제적으로 자신들과 긴밀히 얽힌 노동자로 다시 읽힌다.

빌리 도르너, 「도시 표류」(2010)[28]

신체는 어떻게 주변 환경과 물리적으로 타협하는가? 이동을 하거나 자리를 잡을 때마다 주변 환경에 대처해야 하는 필요성이 신체에 어떤 요구를 부과하는가?

안무가 빌리 도르너의 출발점은 일상에서 누구나 행해야 하는 작은 상호작용들이다. 이러한 탐구를 위해 진행한 워크숍에서 도르너는 작은 방 안에 최대한의 무용수들이 들어가도록 하는 간단한 과제를 진행했다. 방 안에 이미 배치되어 있는 책상, 의자, 책장 등의 가구들은 신체가 특정한 방식으로 유연성을 발휘하도록 유도했다. 가구의 모양에 따라 무용수들은 신체를 구부리고, 접고, 밀착하는 타협 방식을 고안해야 했다. 이로 인해 도출된 자세들은 「도시 표류」의 발상적 근원이자 구체적인 동작이 된다.

가구들이 갖는 행동 유도성(affordance)은 통상적 기능성에 국한되지 않는다.[29] 도르너의 무용수들에게 의자는 앉기 위한 도구가 아니며, 책상은 반드시 네 다리로 지탱되지도 않는다. 무용수 각자는 새로운 형태의 상호작용을 위해 신체를 재해석해야 한다. 이는 사물에 대한 재해석이기도 하다. '형태'는 일상 사물의 비일상적 행동 유도성에 의해 구성된다.

사물과의 상호작용은 도시 건축구조와의 상호작용으로 확장된다. 한 작은 거리에서 시작되는 과정은 점차 방대한 영역으로 확대되고, 퍼포머들은 건물 외벽의 좁은 틈, 간판 밑, 전봇대와 벽 사이, 난간 등 구획화된 도시의 작은 잉여 공간에 스스로를 배치한다. 신체는 자신의 굴곡과 유연성을 최대한으로 운용할 필요성에 조용히 합의한다. 그러면서 공간을

미래 예술

지배하는 거대한 조직의 결을 드러낸다. 몸의 구조와 그 한계에 대한 해부학적 탐구는 도시학과 중첩된다. 도시 일상에서 기능성을 갖지 않는 모호한 구석들은 관객의 지각 영역에서 새롭게 해석된다. 그 형국은 신체와 도시 모두를 언캐니하게 만든다.

어떤 면에서는 매우 정치적이기도 한 이런 물리적 타협은 결국 개인이 어떻게 구획된 영역 안에서 자신의 위치를 확보할 수 있는가에 대한 은유가 되기도 한다. 하지만 도르너가 강조하듯, 신체가 놓인 도시 풍경은 존재에 대한 사유를 옮긴 상징적 '형상'이 아니라, 지극히 물성적인 차원에 머무는 존재 자체로서의 '현상'이다.

'신체성'은 관객에게 전염된다. 관객은 장소와 물리적으로 상호 작용하는 퍼포머들을 발굴하고 관찰하고 재해석하는 능동적 주체로 변신한다. 그 변신은 신체적이다. 심지어는 빠르게 이동하는 다수의 퍼포머들을 좇기 위해 뛰기도 하고 숨을 헐떡거리기도 한다. 유기적인 타협은 표준화, 획일화된 도시 환경으로부터 즉물적인 '신체'를 회복시켜준다.

그러한 현상학적 의지에 이름을 붙일 수 있다면, '안무'다. 도르너에게 '안무'는 상황과의 지속적인 타협이다. '실재'는 그 부수적 효과다.

블라스트 시어리, 「울리케와 에이먼의 순응」(2009)

미술관에서 이동전화기를 받아들고 거리에 나서면 비밀스런 '접선'이 무선으로 이루어진다. 전화 저편의 알지 못하는 누군가가 경로를 정해주고 이동을 지시한다. 나는 그저 거리에서

실재

전화기를 귀에 댄 채 걷고 있는 무수한 사람들과 구분되지 않는 평범한 시민처럼 보일 뿐이겠지만, 목소리의 은밀함은, 그것이 상기시키는 혁명에 대한 굳은 신념과 대의를 위한 자기희생의 비장한 각오는, 군중에게서 나를 소외시킨다. 나는 거사를 위해 일상에 침입한 자유의 투사다.

영국 창작 집단 '블라스트 시어리'의 「울리케와 에이먼의 순응」을 제대로 '감상'하기 위해서는 이런 연극적 동일시가 필수적이다. 각기 RAF(적군단)와 IRA(아일랜드공화국군)의 일원이었던 '울리케 마인호프'와 '에이먼 콜린스' 중 한 명을 선택하면, 그 인물은 관객 자신이 맡는 역할이 된다. 출발점에서 이동전화기와 약도를 받아들고 길을 나서는 순간,[30] 거리에서 혼자만의 연극 놀이는 시작된다.

전화가 걸려오고, 전화 저편의 목소리는 관객이 선택한 인물에게 내리는 지령을 전달한다. 전화를 끊고 정해준 장소에 도착하면 다시 전화가 오고, 다음 목적지를 향하도록 지시받는다. (관객의 위치에 따라 전화를 거는 시기를 정확하게 맞추기 위해 위성을 활용한 위치 추적 소프트웨어가 이동전화기에 설치되었다.)

관객은 역사 속의 실제 인물이 되어 정해진 궤도를 따라 도시를 걷는다. 전화 속 녹음된 목소리는 관객의 역할을 '당신'이라 지칭하며 그의 인생 이야기를 들려준다. 그리고 '거사'를 위한 비밀스런 '접선'을 위해 마음의 준비를 하게 한다. (호명되어지고 그 사람의 인생 이야기를 듣는 '봉합'의 과정을 순탄하게 하기 위해 관객은 내레이터의 딱딱함과 어색함을 묵인해야 한다.) 동일시의 대상으로 제시되는 두 실존 인물이 자신의 믿음에 '몸을 바친' 것에 상응하기 위해 내

미래 예술

가 선택한 역할을 충실히 짊어진다면 지나친 몰입이긴 하겠지만 말이다.

　관객은 실제 인물에 관한 내러티브를 재구성하는 과정을 걷는 행위로 체화하며 공감각적인 관람을 자신만의 호흡으로 진행하게 된다. 연극적 동화는 신체적 행위로 강화되고, 이에 따라 허구와 현실의 충돌과 융화는 감각의 영역에서 이루어진다. 관객이 획득하는 감각은 허구/과거를 몰아내고 실재/도시와 결탁한다. 브레히트적인 거리 두기가 (말 그대로 '거리'에서) 이루어지는 셈이다. 30여 분의 여정 끝에 도착하는 '목적지'에서 심문하는 '전시 안내원/심문자'가 역할 놀이를 집요하게 고집하더라도, 역사적 타자의 이야기는 여전히 멀기만 하다.

　사실, 이 작품의 주제는 과거가 아니라 현재다. '그곳'이 아니라 '여기'다. 전화 내레이션을 통한 최소한의 '연극'적 장치와 서소문로 일대의 '실재'는 먼 간극을 형성한다. 이 프로젝트가 서울에서 개작되었을 때는 기존의 역사적 맥락을 서울의 거리에 주입했기에 진정한 장소 특정 작업으로서의 즉물적 역사 쓰기는 이루어지지 않았고, 서울과 무관한 내러티브는 도리어 장소의 역사성과 충돌하며 허구와 현실의 충돌 낙차를 더욱 크게 만들었다. 그 극단적 간극의 에너지로 인해, 현전하는 장소는 생경해진다. '던킨도너츠'가 주변의 배재공원이나 덕수궁과 같은 역사적 지명들과 공유하는 좌표에서 허술하게나마 역동적인 민족지학적 의미를 은근슬쩍 획득하는 것은 이런 생경함 덕이다. 결국 울리케와 에이먼이 호소하는 '혁명'은 우리 자신의 존재감에 대한 각성에 대한 은유이기도 하다. 혹은 혁명의 불가능에 대한 순응.

이 작품에서 장소는 곧 이야기가 된다. 단순히 이야기의 배경에 머무는 것이 아니라, 장소 자체가 작품의 실체가 된다. 미셸 드 세르토의 말대로 모든 이야기가 장소를 서술하는 방식이며 공간적인 구문으로 이루어진 구조라면,[31] 그러니까 곧 공간의 '은유'라면, 블라스트 시어리의 이야기만큼 이에 대해 직설적일 수는 없다. 이야기는 구획된 역사적 '적절함'을 유기적인 상호작용으로, 혹은 세르토의 구분을 따르자면, '장소(place)'를 '공간(space)'으로 전환하는 제의다 (전자가 구체적 지점들의 병렬이라면, 후자는 복합적 의미들의 중첩이다). 세르토가 밝히듯, 그리고 블라스트 시어리가 보여주듯, '장소'를 '공간'으로 전환하는 매개는 인간의 신체적 개입이다.

'장소'가 허구성을 획득하며 일상과 분리되는 생경함을 동반하게 되는 것은 '울리케'나 '에이먼'이라는 역사에서 탈구된 인물들에 대한 봉합이 이루어지는 순간이 아니라, 도리어 그 봉합의 느슨한 허구성이 필연적으로 드러날 때다. '실재'라는 허구. 시어터는 허상과 실재의 간극을 진동시키는 장치다.

임민욱, 「S.O.S.―채택된 불일치」(2009)

서울의 재개발 계획에 차분히 저항하기 위해 임민욱이 관객을 초대하는 곳은 한강 유람선이다. 이 '장소 특정' 퍼포먼스의 특정한 장소는 관객의 지형적인 위치가 변하는 '불특정한' 장소다. 시선과 사유의 장치로서의 장소.

배가 선착장을 떠나면서 공연은 시작된다. 실제로 평상

시 이 유람선을 운행하는 선장은 지난 19년 동안 엮인 유람선 과의 인연을 이야기한다. 서로 얽힌 두 역사는 한강의 거대 서 사를 이룬다. 그것은 곧 서울 역사의 일부이기도 하다. 서술자 가 된 항해사는 무심한 강물에 풍성한 해석의 단서들을 내뿜 으며 시간 속을 항해한다. 관객 앞에 펼쳐지는 장소는 일상에 서 탈구되어 역사의 살아 있는 현장으로 재편성된다.

장영규가 작곡하거나 선곡한 음악은 유람객을 시간의 미로 속으로 끌어들인다. 이는 과거를 지시하는 최면이 아 니라, 오늘을 역사로 재인식하는 제의다. '유람객'이 된 '관 객'의 온몸을 감싸는 것은 역사적 장소로서의 한강이다. 강 변의 풍경과 바람, 뱃고동 소리와 선장의 고즈넉한 입담은 감 각적인 총체극으로 다가오며, '지금'의 결을 직조한다. 역사 는 흐르는 강처럼 진행형이다. 역사와 연극의 간극은 에로틱 하게 출렁거린다.

유람선은 '테아트론'이 되고, 강과 강가의 정경은 '시노 그래피'가 된다. 거대한 무대적 장치는 한강 재개발이라는 현 실적 정황을 배경으로 불러들인다. 유람선은 '한강 르네상스' 계획이 진행되는 강변으로 이동하고, 유람객은 자연과 역사 가 동시에 변하는 현장에 대한 목격자가 된다. 말 없는 증인들 은 곧 이 역사의 주인공이기도 하다. 물론 이 입체적 무대에도 제4의 벽은 솟아오른다. 강의 방대함 속에 갇혀 더불어 흘러 가는 유람선 위에서 '목격자'의 시선은 '방관자'로서의 수동 성에 갇히고 만다. '발전'이라는 이데올로기의 과격한 권력이 집도되는 현장에서 유람객이 취할 수 있는 행동은 별로 없다. 정치적 수동성은 선택이 아니라 강요이며, 연극적 구성이기 도 하다. 이는 동시에 현실 직시를 위한 매개이기도 하다. 강

너머 보이는 현실은 머나먼 현실이 아니라, 각자 책임져야 할 각자의 현실이다. 이 강은 망각의 강이 아니라 일상을 구성하는, 일상 속으로 다시 들어올, 한강이다.

연극은 환영과 현실의 양면성을 작동시키는 장치다. 그것이 현실을 변화시키는, 혹은 부정하는, 어떠한 힘으로 전환될 수 있는지는 각자의 몫이다. 연극은 진동의 장이다.

임민욱은 이 작품을 위한 영감으로 허먼 멜빌의 단편 「필경사 바틀비」(1853) 속 주인공의 태도를 제시한다.

"차라리 하지 않으렵니다(I would prefer not to)."

이 완곡하고 수동적인 거부에는 강한 부정이 확보하지 못하는 근원적 부정의 의지가 들어 있다. 임민욱은, 이 수동적인 부정문만을 되풀이하는 바틀비 앞에서 결국 분노 끝에 무기력해지고 마는 상관의 모습으로부터 알레고리를 도출한다. 임민욱은 말한다.

> 거부가 하나의 발언이 되는 것까지를 거부하는
> 거부이다. [바틀비]의 거부는 근본적이다. 강하게
> 억압에 대응하는 순간 이미 결과가 정해져 있는
> 익숙한 게임의 틀 안으로 들어가버리게 되는 노회한
> 메커니즘의 유혹을 물리침은 물론 그 메커니즘을
> 무력화시키기까지 한다.[32]

바틀비가 적극적으로 구현하는 "최소한의 존재감"은 O, X로 나뉘는 모든 반응들을 궁극적으로 포섭하고, 나아가 적극성과 소극성의 이분법적 분리를 집행하는 보이지 않는 권력 장치에 오작동의 여지를 야기하는 반장치적 개입이다. 부조리

미래 예술

와 모순에 대한 처세의 전술이자, '처세'라는 목적을 소거하는 비전술이다. "불화의 해소 불가능성을 실천"하는 불화의 구현이다.[33] 모순적 제도보다 더 모순적인 개입은 수동적인 위치에 첨예한 정치성을 부여한다.

결국 한강 위의 "근본적인 거부"는 부조리한 권력적 메커니즘의 물질적 현현 앞에서 '방관자'로서의 수동성을 우연한 능동성으로 전환하는 방법론이 된다. '비(非)반응'은 메타 반응으로서의 초월적 권능을 넘본다. 김남수의 표현대로, 유람은 "'시선'의 조망이 조망 자체로 인해 '저항'이자 '실천'이자 '선언'이 되는" 과정이다. 유람선의 공간적 제약은 그 유연한 이동성과 전방위적인 시선을 통해 극복되며 예리한 대체적 정치성을 한강 위에 설정하게 된다.

김남수가 바라보듯, 역사의 장으로의 유람은 시선의 여러 층위들로 구성된다.

> 유람선의 바깥에는 끊임없이 주변을 돌고 있는 또 하나의 '시선'이 유람선의 '시선'이 도그마로 변할 수 있는 위험을 성찰하게 하면서 동시에 '시선' 자체의 공격성을 섬뜩하게 드러냈다. 이는 규범을 결정하는 공론이 더 이상 작동하지 않는 포스트모던 시대에도 여전히 근대적인 개발 공학만이 난무하며 한강 혹은 자연을 파괴하는 타입의 실용주의적 자본주의의 천국을 소극적으로(!) 타격하는 행위였다.[34]

모든 전복적 행위들을 무화하는 강력한 메커니즘에 대한 '최소한'의 "소극적 타격"은 마지막으로 가능한 저항의 방식일

실재

까. 임민욱 본인이 말하는 "기존 헤게모니에 반대하는 영구적 갱신"으로서의 예술 행위.[35]

잔잔한 강물만큼이나 고요한 소극성의 파장은 불현듯 발생하는 연극적 돌발 상황에 의해 정점에 달한다. 어느 순간 선장은 예고도 없이 강 한가운데에서 실내등을 모두 소등한다. 강을 비추던 서치라이트도 눈을 감는다. 음악도 멈춘다. 민방위 훈련을 방불케 하는 의도적 소등은 (분단이라는 현실의) 역사적 시간 속에 중첩되어 도사리는 그 어떤 이면의 공백을 모색한다. 연극이나 영화의 암전에 의한 인식의 상징적 멸몰을 넘어 또 다른 감각의 세계를 개방한다. 무언가의 응집된 현현이 소리와 공기를 통해 '시어터' 안으로 난입한다. 그것은 강의 현현이자 밤의 현현이다. 고함치지 않는 조용한 주체가 맞을 수 있는, 벌거벗은 감각이다. 그것은 역사의 장치를 다시 보기 위한 장치로서 작동한다. 현실에 다시 눈뜨기 위한 역설. 현실을 깨우기 위한 역설.

서현석, 「헤테로토피아」 (2010)

을지로, 해묵은 분위기의 다방. 손님으로 입장해 쌍화차를 받아 든 관객은 이미 「헤테로토피아」라는 작품 속에 들어와 있다. 물론 (연극 무대에나 놓임 직한) 가짜 쌍화차다. '마담'이 "손님을 찾습니다"라는 푯말로 시선을 끈다. 역시 연출된 예스런 광경이다. 과거의 단상들이 미끼가 되어 현실을 상상적 세계로 이끈다. 같은 장소를 공유하는 중첩된 세계. 허구와 실재가 교접하고 기억과 상상이 맞물리는 영역. 들뢰즈와 과

타리가 말하는 '가상'의 세계. 그리로 들어가는 지름길은 내적인 상상이다.

"눈을 편안히 감고 숨을 깊이 들이마십니다. [...] 이제 여행을 떠납니다. 내면을 비추는 거울을 찾기 위한 시간 여행입니다."

종업원이 건네주는 워크맨으로 혼자 듣는 "나를 찾는 명상 기행" 카세트테이프는 관객을 스스로의 '내면'으로 안내한다. 실제 거리로 나서는 것은 그런 허구적인 설정 속에서다.

관객의 홋홋한 여정은 입정동의 좁고 낡은 골목길을 따라 이어진다. 일요일 오후 골목은 평소의 분주함을 잊은 채 서먹한 정적을 머금는다. 골목에 즐비하게 들어선 철공소들은 대부분 셔터를 내리고 있고, 빈 거리에는 가끔씩 아득한 기계음이 차분하게 메아리친다. 인기척 없는 골목은 시간의 층을 온전하게 간직하고 있다. 손으로 쓴 간판과 철물 쓰레기, 열을 지어 빨간 배를 드러낸 채 건조되고 있는 목장갑 등 입정동의 풍경은 연극 밖에서도 이미 낯설다. 「헤테로토피아」는 주어진 구도시의 생경함을 재발굴하는 여정이다.

생경화를 이끄는 것은 관객의 청각을 지배하는 작은 구시대 테크놀로지, 소니 카세트 워크맨이다. 워크맨은 녹음 버튼이 눌린 채 주변의 작은 소리를 민감하게 증폭하고, 이에 의존하는 관객의 감각도 덩달아 예민해진다. 모노 이어폰은 음원의 방향에 의존하는 공간감을 교란한다. 지나가는 쌀자전거에서 흘러나오는 뽕짝 리듬은 일상의 평범함을 넘어 감각에 대한 거친 공격으로 다가온다. 그것은 극도로 섬세해진 지각적 현실이자 동시에 기계로 매개된 현실이다. 카세트가 돌

실재

아가는 기계음까지 위태롭게 감각에 개입한다. 이 모든 기계적 작동은 관객의 신체 행위로 지속된다.

"걷기는 확인하고, 의심하고, 시험해보고, 위반하고, 존중하면서, 영역을 '발화한다'."[36] 미셸 드 세르토의 말대로, 걷기는 스스로의 감각을 '쓰는' 과정이다. 이 명제는 카세트의 녹음 기능으로 인해 아예 직설이 된다. 관객의 여정은 카세트에 그대로 기록된다.

감각이 생경해지는 것은 역설적이게도 장치 내부에서다. 연극적 장치는 감각과 실재의 조우를 가만두지 않는다. 수수께끼처럼 상호명만 적힌 명함을 내미는 중년 여인, 여관 앞에서 담배를 문 채 멍하니 앉아 있는 기모노 차림 소녀, 텅 빈 창문의 흩날리는 커튼, 어디선가 소박하게 흘러나오는 쇼팽의 야상곡, 온통 흰 천으로 덮인 사무실, 텅 빈 다방에서 이탈로 칼비노의 『보이지 않는 도시들』을 점자책으로 읽는 시각장애인... 허구는 늘 날것의 현현에 개입해 있다. '실재'는 직접 체험되기보다 그 역으로 인해 역설되는 잉여적인 것이다.

폐쇄된 목욕탕 앞에 앉아 있는 세 노인이 지나가는 관객을 뚫어지게 바라본다. 어떤 은밀한 내부에 침입한 스파이를 노려보듯. 관객은 "세상에 내던져졌다"(하이데거)기보다는 장치 안으로 흘러들어왔다. 이방인으로서의 관객은 스스로에게도 낯설다.

신체감각은 장치 속에서 작동하는 자신을 발굴하는 매개가 된다. 장치는 감각을 운용하고, 감각은 장치로 인해 작동한다. 감각과 장치는 서로 교류하고 공존하며 반영한다. 메를로퐁티의 말대로 "'지각'은 대상에 대한 총체적인 경험을 포함한다"면,[37] 그것은 또한 장치에 대한 자각을 내포한다. 시

어터가 뭔가를 생경화할 수 있다면, 그것은 현실이 아니라 장치일 것이다.

푸코가 말하는 '헤테로토피아'가 그러하듯,[38] 「헤테로토피아」는 감각의 장치다. 일관된 이성의 질서를 지탱하는 합리적 체계가 아니라 비균질적 단상들의 조합이다. 모더니즘의 이상적 합리성을 총체적으로 뒤흔드는 위반의 사유 공간이다. 그 속에서 작동하는 감각은 스스로를 탈구시킨다. 그것이 헤테로토피아의 이율배반적인 작동 방식이다.

「헤테로토피아」에서 관객의 표류는 문학적, 정치적 의미의 응집으로 구축되지 않는다. 일상으로 가장한 사소한 해프닝들은 총체적인 의미를 형성하지 못하고 파편으로 남는다. 「헤테로토피아」는 감각을 현상의 생경함으로 양도함과 동시에 그 진정성을 스스로 위배하는 자기 배반의 영역이다. 스스로 실패하는 장치.

그것이 가까스로 떠올리는 바가 있다면, 버려진 모더니즘의 이상에 대한 어렴풋한 공적 기억이다. 김남수가 햄릿의 입장에 서서 말하는 "시간의 빗장이 벗겨져 있다"는 명제는 역사적 의미,[39] 그리고 의미를 생성하는 체계의 탈구를 가리키는 말이기도 하다. 물론 탈구된 시간은 연대기적 결을 벗어난 시간이자 동시에 연극의 시간이기도 한 양면적 시간이다.

미로 같은 골목길을 지나 큰길로 나온 관객의 눈앞에 문득 이 퍼포먼스의 주인공이 모습을 드러낸다. 세운상가다. 허름하고도 거대한 위용이 비릿하게 일상을 점유하고 있다. 실패한 모더니즘의 상징. 상가는 실패한 연극적 장치의 근원인 양, 표상인 양, 표류하는 감각을 끌어들인다. 자석처럼. 블랙홀처럼.

실재

검은 양복 차림의 안내원이 건네주는 또 하나의 카세트 테이프에서 흘러나오는 김수근의 (연출된) 인터뷰는 그가 "서울이라는 거대한 바다 위에 뜬 배"라고 일컬은 메가스트럭처에 대한 건축가로서의 야심과 애정을 전달한다. 모더니즘 건축의 선구자였던 김수근의 첫 대형 프로젝트이자 국내 최초의 주상복합건물이기도 했던 세운상가는 건설 단계에서 애초의 의도 및 디자인과는 멀어져버리고 결국은 건축가에게도 버림받게 됐다.

남은 여정은 잠시 동안의 마차 여행을 거쳐 세운상가 내부로 이어진다. 김수근의 의도대로라면 종로에서 퇴계로까지 이어져야 했을 3층의 보도 데크는 오늘날 도청 장치와 카메라 감식 장치를 파는 작은 가게들의 황량한 군집으로 추락해 있다. '김수근 건축연구소'로 여겨지는 방 안에는 말을 배우지 못한 구관조가 새장 속에 방치되어 있다. 원래는 정원이어야 할 옥상에는 군사정권의 상징인 군악대가 연주되지 않는 악기들을 옆에 두고 방만하게 권태 속에 빠져 있다. '실재'는 모더니즘의 크고 작은 제안들과 그 이상의 결격이 혼종적으로 방치된 혼재향이다. 실패는 실재의 존립 방식이다.

미래 예술

3 수행적 현실(performative reality)

'드라마'의 어원은 오늘날의 무수한 '드라마'가 강박적으로 지우려는 것을 나타낸다.

'행동하다.'

'드로메논(δρώμενον)'이라는 그리스어는 드라마의 기능이 오늘날처럼 이런저런 세속적 이야기를 '모사'하는 것 이상의 의미를 지닌다. 이는 단지 허구적 인물의 허구적 내면을 허구적으로 표출하는 표상이 아니다. 엘리너 푹스가 말하듯, 이는 근대적 의미에서 '주체'를 근거로 '연출'되는 몸짓과 구분되어야 한다.[40] 배우 자신의 내면을 '뚫는' 무언가(피터 브룩)는 아니다. 배우와 인물이 '혼연일체'된다는 믿음은 '개인성'이 도래한 이후의 신화다.

세계의 현상을 무대라는 특정한 장소로 끌어들이는 제의적 절차가 '행동'이다. 세상과 무대를 연결하는 역동적 과정이다. '연기'라는 낭만주의 시대의 산물이 그를 위한 유일한 방법론이 될 리 만무하다.

기호 작용의 층위와 공동체적 현실의 차원이 다원적이 되어가는 오늘날, 세상과 무대를 연결하는 방식 역시 다양한 새로운 방법론을 필요로 한다. 무대가 세계의 분신이라면, 세계 역시 무대와 그에 상응하는 관계를 역으로 맺을 수밖에 없다. 무대의 고유한 '원형'이 아니라, 무대를 촉진하는 창발적 원천. 무대를 포용하는 유기적인 힘. '행동'의 장.

'수행성(performativity)'이라는 개념은 현실과의 상호작용으로서 '행동'의 가장 능동적인 방식을 가리킨다. 재현의 대상으로서 현실을 평면화하는 대신 현실이 작동하는

실재

방식에 개입하기. 변혁을 '이야기'하기보다 실질적인 변화의 조건들을 생성하기.

그 개념적 근원은 물론 J. L. 오스틴의 언어학이다.[41] 그가 말한 '수행 언어'란 주어진 상황을 묘사하는 데 그치는 재현적 기능에 멈추지 않는, '행동'으로서의 언어다.

"나는 (결혼을) 맹세합니다."

"이 배를 '퀸엘리자베스호'라 명명하노라."

"나는 나의 시계를 동생에게 유증한다."

"내일 비가 온다는 데 6펜스를 건다."

수행 언어는 말로 매듭지어지지 않고 현실에 특정한 효과를 창출한다. 그런 면에서 "계약적(contractual)" 혹은 "선언적(declaratory)"이다.[42] 말의 내용은 곧 계약이자 집행 효력을 지닌다. 김남수가 정리하듯, "명령적(imperative), 개시적(emergent), 발효적(operative)인" 언행일치다.[43]

'행동하기'로서의 창작은 현실이 작동하는 방식에 대해 비판적 거리 두기를 형성하면서도 그것이 '거리'로서 작용하지 않고 현실 안에서 작용하도록 한다. 현실에 대한 모사, 기록, 재현으로서의 창작이 아닌, 현실의 적극적 창출. 실재는 수행적 행동의 결과이자 과정이다. "세계는 곧 무대다." 은유가 아닌 직설로서의 무대. 직설로서의 세계.

김지선, 「스탁스 3. 이주민 이주」(2011)

김지선은 '범아시아국제회의(Pan-Asiatic International Conference, PAIC)'의 창립자이자 유일한 회원이다. 김지

선에 따르면, PAIC는 2010년에 서울을 거점으로 출범해 국제적인 "신흥 언론 집단"으로 성장했다.

PAIC의 미션은 사건을 보도하는 것보다는 사건에 개입하는 쪽에 가깝다. 김지선은 PAIC가 발급한 기자증으로 기자회견, 컨퍼런스 등에 참여하며 견고한 자본주의 체제의 작은 균열들을 드러내왔다. 가장 잘 알려진 활동 사례로는, 오세훈 시장 후보의 유세장이나 G20 회의장에 말없이 나타난 일이다. '헐'이라 큼직하게 쓰인 티셔츠를 입고서. 현장에서는 아무런 발언을 하지 않고 이의적 의도도 드러내지 않았지만, '헐'이라는 한 글자는 과감한 공격성을 과묵하게 집행한다. 그 과격함에 대해서는 현장에 있던 그 누구도 눈치채지 못할 수도 있지만, YTN이나 BBC 등의 뉴스 화면 배경에 우연처럼 포착된 그의 모습에서 뒤늦게나마 그 황당한 불화의 함의를 읽어내기는 어렵지 않다.

새로운 회원을 영입하기 위한 PAIC의 노력은 세밀하다. 포스트잇보다 작은 크기의 회원 모집 광고를 H&M에 진열된 옷 주머니 속에 몰래 남겨두었던 것이다. 김지선이 세계화의 거대한 현장 속에 쑤셔 넣은 개입의 물적 흔적은 종이쪽지 무게밖에 안 나가지만, 그것이 발설하는 거대 질서의 허름함은 가히 엄엄하다.

그가 고안한 모든 언론 장치는 '가짜' 혹은 '사기'라 치부할 수도 있다 하더라도, 그로 인해 창출되는 효과는 그 어떤 언론 활동보다 '실재'적이다. 우연히 옷을 구입한 후 쪽지를 보고 가입 의사를 밝혀온 사람들이 실제로 있으니 말이다. 그들은 손톱만 한 광고를 보고 스파이가 된 영화 '거북이는 의

외로 빨리 헤엄친다」속 주인공처럼 조용한 비밀 활동에 공모하겠다고 자처한다.

「스탁스 3. 이주민 이주」는 회원 가입 신청자 다섯 명을 실제로 면접하는 과정을 다룬다. 서강대 메리홀 소극장의 분장실은 면접장이 되었고, 이곳에서 카메라가 무대로 전송하는 영상 이미지는 관객을 면접에 간접적으로 입회시킨다. 허구는 눈덩이처럼 부풀어 현실이 되었다.

이렇게 섣불리 말할 수도 없다. 면접자 다섯 명 중 두 명은 김지선이 "행여 관객이 너무 재미없어 할까 봐" 미리 심어놓은 배우니까.

헐. 현실과 허구의 비빔은 밑도 끝도 없다. (풀어 헤쳐진) 연극/사회 장치의 본모습이 이러하다는 듯.

김황, 「모두를 위한 피자」(2011)

비평 디자인을 공부한 김황이 이 야심 찬 프로젝트에서 실행한 '디자인'적 의도의 핵심은 유통에 있다. 북한 주민의 문화생활을 '디자인'하기.

그는 북한에 최초로 (고위 간부들만 갈 수 있는) '피짜' 레스토랑이 문을 열었다는 뉴스를 접하고, 평범한 북한 사람 누구나 집에서 '피짜'를 만들어 먹을 수 있도록 하는 도우미 동영상을 제작했다. 북한의 시장에서 쉽게 구입할 수 있는 재료와 도구를 조사해 이것들로 피자를 만들 수 있도록 한 것이다. 이 동영상은 DVD 500장에 담겨 "합법은 아니지만, 불법이라고도 할 수 없는" 경로를 통해 북한에 배포되었다. 중국을 거점으로 하는 한국 드라마 유통 경로로. (이러한 행위를

　　　　　　　　　　　　　미래 예술

짧게나마 중요하게 다루기 위해서라도 이 책에 '디자인이란 무엇인가?'라는 챕터를 추가해야 할 판이다.)

"피짜 만드는 법" 외에도 DVD에는 북한 사람들이 쉽게 행하기 힘든 일들에 관한 가이드 동영상이 담겨 있었다. "해외여행 갈 때 가방 싸는 법"과 "놀새가 되는 법,"[44] "크리스마스 즐기는 법"이다.

이 프로젝트의 한 과정인 '공연' 『모두를 위한 피자』는 주인공 다섯 명이 무대에서 편지를 낭독하는 내용으로 이루어진다. 영상 시리즈의 두 주인공과 현재 남한에서 살고 있는 탈북자 세 명이 낭독하는 편지는 모두 실제 내용으로, 북한 출신 사람들이 가족에게서 받은 편지에 피짜 동영상에 대한 '팬 레터' 두세 통이 섞인다.

거대하고 복잡한 남북 관계의 물밑에서 이루어진 작은 소통들은 평면적인 무대 언어로 각색될 것을 저항하며 진행형인 '역사'를 지시한다. '무대'로 들어온 역사는 허구와의 좁은 틈을 더불어 소환한다. 역사라는 내러티브를 어떻게 수용할 것인가의 문제는, 내러티브가 어떻게 역사가 되는가의 문제로 흥미롭게 역전된다. 이러한 전환은 수많은 질문들을 양산한다.

남한의 문화적 우월함을 은근히 조장하면서 북한의 생활 방식에 대한 조소적 뉘앙스를 심은 것은 아닌가? 북한에서 편지를 보낸 사람들의 실명을 공개하는 것이 적절한가?

작가와의 대화에서 쏟아지는 질문들은 북한에 대한 서로 다른 관점들을 표방하고, 이에 연루되는 윤리적, 정치적, 수사적 문제들이 결코 단순하지 않음을 드러낸다. 하지만 한 가지 확실한 것은, 각자가 가진 "북한 문제"에 대한, 그를 구

축하기 위해 의존하는 정보와 관점에 대한 의문을 품을 수밖에 없다는 점이다.

그러니까, 이 작품의 진정한 '수행성'은 북한에 DVD를 유통한 행위보다 그에 대한 관객의 다양한 반응에서 찾을 수 있다. 김황의 시도에 대해 언론과 일반인들이 찬사나 염려를 보내는 근거들은 저마다 다 다르다. 극보수 신문의 찬사 이유가 진보적 신문의 비판 논리가 되지도 않는다. 남북 관계에 대한 각자의 정치적 입장이 어떤 것이건 간에, 김황의 제스처는 그 원천에 대해 질문하게 만든다. 이 모든 담론적 과정을 곧 '역사'라 부를 수 있을 것이다.

임민욱, 「불의 절벽 2」(2011)[45]

분단이라는 정치적 분란과 냉전 시대의 냉혹한 이념으로 이루어진 역사의 미시적 차원에는 정서가 깊이 개입되어 있다. 부조리한 역사의 폭력성은, 한 사람이 떠안기에는 지나치게 거대하다는 점에 있다. 부조리란, 언론에 외면당하고 대중에게 소외되는, 언어적 질서로 구획되어질 수 없는 것이다. 이에 의해 희생양은 '침묵'이라는 형벌을 이중으로 부과당한다. 거대 담론 속에서 개인은 그 정체성을 상실하게 되면서 자신의 위치에 놓인다. 역사는 공백으로 이루어져 있다. 역사의 담화는 공백으로 성립된다.

1979년. 삼척 가족 간첩단 사건. 김태룡은 고문 끝에 '간첩'으로 몰려 무기징역을 선고받았다. 19년의 실형을 치른 후 석방되었지만, 자신을 옥죄었던 '말 못 할' 고통은 '과거'로 지나가지 않았다.

「불의 절벽 2」는 그가 자신의 처지를 처음으로 토로하는 장이다. 무대 위에서.

　불행은 자신뿐 아니라 가족과 지인들에게까지 번졌기에 더욱 감당하기 힘들다. 정신적 충격은 지금도 계속되고 있는 '현재'의 일이다. 기억을 말로 꺼내는 것조차 또 하나의 외상이다. 정신 치료사가 곁에서 도와주어야 가까스로 가슴의 깊은 멍에가 말로 풀려나온다. 다큐멘터리 영화 「쇼아」(1985)에서 침묵과 언어가 맞물리는 결 속에 상처의 심연에서 기억을 끌어올리는 홀로코스트의 생존자처럼, 김태룡은 시간의 미궁 속으로 스스로 뛰어든다. 역설적이게도, 그 불가능한 시간 여행은 관객이 목도하는 현장에서, '지금'의 파열로 풀어진다. 역설적이게도, 진실의 직면은 연극이라는 인위적인 장 속에서 무대화된다. 그 이중적인 현실의 층위는 지극히 실재적이고도 마법적인 숭고함으로 나타난다. 발화가 치유의 단초가 되는 것은 그러한 모순적인 이중성 속에서다. 역사는 현재형이다. 연극이 그러하듯.

　그의 고통을 세상에서 처음으로 접하는 사람들에는 객석에 앉은 그의 여동생도 포함된다. 오빠의 한 맺힌 인생을 비로소 제대로 파악하게 된 것이다. 가족과도 소통하지 못할 정도로 비극의 골은 깊었다.

　임민욱은 김태룡의 목소리를 (한스페터 리처가 말하는) '메아리'가 아닌 역사의 생생한 '현장음'으로서 경청케 한다. 역사는 레디메이드들의 혼재향이 아니라 진지한 삶의 투쟁장이다. 진실과 정의를 논리로 삼는 치열한 실재적 서사, 아니 서사적 실재다. 연극적 장치에 빙의하는 것은 이 즉각적 현실로서의 역사다.

죽는 날까지 하늘을 우러러 / 한 점 부끄럼이 없기를, / 잎새에 이는 바람에도 / 나는 괴로워했다. // 별을 노래하는 마음으로 / 모든 죽어가는 것을 사랑해야지. / 그리고 나한테 주어진 길을 / 걸어가야겠다. // 오늘 밤에도 별이 바람에 스치운다.

극장에 입장할 때 모두에게 주어졌던 윤동주의 「서시」가 찍힌 종이는 김태룡이 감옥에서 익힌 기술로 직접 조판한 것이었음이 밝혀진다. 공연 이전의 시간으로 소급되는 종이는 선물이 되어 관객의 손에 남는다. 이는 잃어버린 19년의 '시적인' 응집이기도 하다.

말은 사물을 새롭게 정의한다. 선물은 사회적 관계를 회복하는 제의적 매개가 된다. 물론 '시어터'의 내부에서 작동하는 관계 회복이며, 그 마력은 스스로의 내재성을 초월해 역사적 현실을 재발명함에 있다.

임민욱은 선물에 화답이라도 하듯, 객석 옆쪽의 장비 반입구를 열어젖힌다. '무대 밖 현실'의 차가운 공기가 극장 안으로 쓰나미처럼 몰아닥친다. 극장은 갑작스레 역사적 현실 속으로 '던져진다'. 그 던져짐에는 예고도 전조도 없다. 김태룡이 30여 년 전 당했던 불행처럼 급작스럽다. 거기엔 과거에 국군기무사령부 수송대 부지였던 국립극단 건물(백성희장민호극장)이 버티고 서 있다. 그 앞에서 시간 여행처럼, 반복되는 악몽처럼, 폭력의 역사가 '재연'된다. 어둠 속에서 누군가가 두 '잠바 차림'의 남자에게 이끌려 자동차에 태워지고 자동차는 시야에서 사라진다. 그게 전부다. 아무런 흔적도 담

미래 예술

론도 없다. '사라짐'은 곧 불행의 논리였다. 부재의 폭력은 텅 빈 어둠 속에서 짙게 도사린다. 이 공허한 스펙터클을 풀어 헤쳐졌던 연극적 장치를 재구축한다. 재연은 '허구'의 옷을 걸치고 있다. 악몽은 연출된 것이고, 국가권력의 가해행위는 배우가 연기하고 있음이 역력하다. 이는 '연극'을 넘어서기 위한 역설의 제의다. 김태룡은 이를 위한 장치이자 제사장이다. 이는 기억과 현실을 꿰매는 봉합술이기도 하다. 아니, 봉합의 불가능을 소환하는 제의다.

연극적 재연은 개인의 외상적 기억을 소환하는 치유의 방법론이다. 부조리한 역사에 대한 말 없는 시위이기도 하다. 역사의 자국이기도 한 건물에 과거를 빙의시키기 위한 연극적 주술이다. 예술이 군사정권의 흔적을 지우는 도구를 자처하는 최근 현상에 대한 이의 제기다. 김태룡의 발화는 사적인 치유이면서 오늘의 부조리에 대한 공공의 처세술이기도 한 것이다.

김태룡 개인에게, 그의 가족 및 관객에게, '시어터'는 기적적인 소통의 장이 된다. '역사'라는 무대에서 '배우'로 살아가는 우리는 그런 기적을 갈망하고 있는 건가. 사회적 관계의 재구성. 배우의 허울을 벗고 역사적 실체로서의 정체성을 재획득하는 과정. 주체의 재구성.

임민욱이 말하듯, 이 연극적 굿의 중요성은 '시어터'가 무대의 예술적 체험으로 머무는 것이 아니라, 한 사람의 삶에 끼치는 실질적 영향으로 확장됨에 있다. 연극이 지닌 '치유 기능'은 김태룡에게 직설이 된다. 진정한 '연극적 체험'의 주체는 관객이 아니라 김태룡이다. 이는 역사의 '희생자'에서 '경

험의 주체'로 변신하는 과정이다. 시어터는 희생자로서의 발화 주체의 사회적 정체성을 균열시켜 또 다른 창발적 주체성을 재창출하는 제의적 장치다.

임민욱, 「내비게이션 아이디」(2014, 사진→)[46]

유골을 실은 컨테이너 트럭 두 대가 고속도로를 달린다. 뒤따르는 버스에는 1950년 발생한 두 학살 사건의 유족이 타고 있다. 이른바 '경산 코발트 광산 사건'과 '진주 민간인 학살 사건'. 국민보도연맹원과 기결 상태로 복역 중이던 정치범이나 농민들이 재판도 없이 집단 사살된 사건이다. (유가족이 추정하기에는) 경남 진주에서 1천여 명, 경북 경산에서 3천 5백여 명이 희생되었다. 혐의는 인민군 부역.

유족 30여 명의 눈은 모두 검은 천으로 가려져 있다. 인질처럼. 처형 직전의 사형수처럼. 버스 안을 비추는 카메라, 그리고 트럭을 따르는 헬리콥터가 산 자와 죽은 자들이 엮인 속도의 궤적을 이미지로 송출한다. 영상이 상영되는 곳은 전시 시작을 앞둔 광주비엔날레 전시관. 짧지 않은 여정의 최종 도착지이기도 하다. 장례 행렬은 역사의 소환이기 이전에 '미디어 이벤트'인 셈이다. 공중의 메타시선과 가려진 미시적 시선 사이 어딘가에 역사의 궤적이 있을까.

이 여정은 어쩌면 소통의 철저한 불가능만을 소통하고 있을지 모른다. 시선의 공백만을 곱씹고 있을지 모른다. 우리가 상상할 수 있는 유일한 역사적 진실은 검은 암흑뿐일지도 모른다. 역사는 암흑이라는 이미지의 태생적 기반을 어둡게

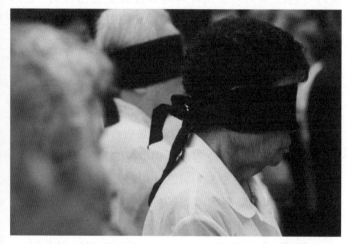

© 임민욱

실재

비추는 빛일까. 미디어 이미지와 유보된 치유 사이 어딘가에 '공적 기억'이 숨 쉬고 있을까.

임민욱은 역사적 사건이 '이미지'로 박제되지 않고 살아 나도록 응급조치를 취한다. 아니, 이미 '이미지'로 평면화된 역사를 현실 속으로 다시 끌어오려 한다. 유골은 이러한 제의 적 절차를 위한 매개다. 상징의 세계를 역사적 현실로 이동시 키기 위한 촉매다. 과거에 대한 확고한 물증이자 상징, 그 잔 재이자 현전. 바니타스 회화 속의 상징도, 뻔뻔한 다이아몬드 조형물도 아닌, 절대적 물성. 하지만 미디어의 시선에 포획되 지 않는 이면이자 타자.

'죽음'이라는 것은 인간이 인식할 수는 있지만 경험할 수는 없는 사건입니다. 오늘날 자본주의 시대의 '죽음' 은 생산적인 삶을 위해 배제되고 있습니다. 자본주의 체제에서 삶과 죽음 간에는 아무런 교환이 일어나지 않습니다. 저는 보드리야르가 제기했듯이 '죽음'은 죽은 사람이나 몸에 일어나는 사건이 아니고 일종의 "사회적 관계의 형식"이라고 생각합니다. 그러니까 산 사람들이 그 '죽음'과 맺는 어떤 관계의 형식이자, 살아 있는 사람들 사이의 관계라는 겁니다.[47]

검은 시선으로 가릴 수 없는, 아니 검은 시선으로만 볼 수 있 는 모순적 진실이라고 해야 할까. 유골이 드러내는 '그것'은 재연도 재현도 아닌, 수행적 현실이다. 선언과도 같은, 제의 와도 같은, 미세한 질감과 둔탁한 양감을 가진, 시공간적 현현. 선험적 관념이 아닌, 생경한 현존. '역사'. 타자로서의.

미래 예술

역사는 쓰기라는 행위를 통해서만 성립된다. 역사를 기록하는 행위는 그 자체로서 역사의 일부일 수밖에 없다. 이것이 '수행 언어'의 자명한 원리다. 모든 '쓰기'는 '하기'다. 본연적으로.

타자로서의 역사에는 목적이 없다. 아무도 왜 이 행렬을 왜 해야 하는지 설명하지 않는다. 침묵은 질문을 만드는 강력한 장치. 어쩌면 죽은 자에 대한 '윤리'나 '도의'와 같은 사회 담론의 도구들로는 촉발될 수 없는 질문들. 침묵은 역사다. 역사를 만드는 역설적 방법론이다.

죽은 자들의 기억을 어떻게 헤아릴 수 있을까? 산 자들의 감각은 어떻게? 어떻게 하면 역사를 통계가 아닌 '감각'으로, 이미지가 아닌 '감각' 자체로 이해할 수 있을까? 미디어 이미지가 현실을 관통하는 제의로 작동할 수 있을까? 고통을 치유하기 위한 고행이 될 수 있을까? 어떻게? "고통을 치유한다"는 것은 무엇일까? 이 질문들은 유효한 것일까?

어쩌면 임민욱이 수행적으로 쓰고자 하는 것은 역사뿐 아니라 역사를 써야 하는 절박함 자체일지도 모른다.

['내비게이션 아이디,는] 역사 속의 개인의 경험과 기억을 다룬 것이지 사건이나 현상을 그 자체로 '재현' 했거나, 역사로 바라보는 게 아닙니다. 제가 정작 그 속에서 갈망하는 것은 모순에 대한 직시입니다. 범주와 잠재적인 것에 대한 자각을 통해 양가적 관점을 갖는 게 필요했다고 할까요. 무대와 관객, 무대 위의 과거와 현재, 이걸 바라보는 사람들의 과거와 현재를 동시에 보고자 한 겁니다. 어떻게 포개져 있고 연결되어

있는가. 물론 우리가 역사를 시간의 흐름이나 개념으로 파악합니다만, 저는 이런 면에서 역사 그 자체보다는 개인과 공동체의 감각을 말하고 싶었습니다. 어떻게 역사의 현상을 다시 나타낼 수 있겠습니까?[48]

광주비엔날레 전시관 앞마당. 택배처럼 유골이 배달된다. 미술에 대한 청구서처럼. 미술이 짊어져야 할 숙제처럼. 일침처럼.

버스에서 내리는 유족들을 맞이하는, 역사의 또 다른 실증적 실체들. 오월어머니집 회원들이다. 부당한 죽음이 또 다른 죽음과 만나며 삶의 시공간을 가로지른다. 30년이라는 간극을 좁히는 만남, 아니, 간극을 드러내는 만남.

여전히 눈이 가려진 유가족들의 불안한 발길은 타인들의 부축에 이끌려 전시관 내부로 향한다. 생생한 역사적 현실은 미술관이라는 제도적 장치 속으로 입성한다. 애초부터 이 역사 쓰기는 장치 속에서 작동하고 있었다. 여정의 타성은 계속되는 질문들로 전환된다.

미술은 이미지를 역사로 되돌릴 수 있을까? 미술은 역사를 현실로 들여놓을 수 있을까? 미술은 역사에 대해 어떤 책무가 있는 걸까? 그 책무는 얼마나 유효한 것일까, 역사 속에서?

임민욱은 말한다. 비엔날레를 취재하는 기자들이 이 작품으로 인해 '경산 코발트 광산 사건'과 '진주 민간인 학살 사건'에 다시 관심의 시선을 돌리기는 했으나, 극히 잠시 동안이었다. 그로써 과거사가 새로운 국면에 들지는 않았다. 미디어가 역사를 망각의 심연 밖으로 끌어내주지는 않는다. 망각

과 싸우는 일이 미디어의 역할은 아닌 것이다. 더 이상. 우리는 미디어가 침묵의 소용돌이 속으로 과거사를 방치하는 솜씨를 다시 목격한다. 반복되는 것은 역사가 아니라 망각이다.

그렇다면 망각과 싸우는 것은 미술의 역할일까? 미디어가 방관하는 역사를 미술이 살피리라 기대할 수 있을까? 미디어와 싸우는 일이 미술의 역할일까?

과연 미술이 감각과 사유를 재발명할 수 있는가? 부조리로부터 밀폐된 순수한 저항과 전복이 오늘날 과연 가능할 수 있는가?

역사의 현현은 육하원칙으로 설명되는 사건이나 '진상규명', '보상', '치유' 등의 사회적 담론으로 파악되는 역사가 아닌, 보다 사적이고 파생적인 사유의 현현으로서 역사라고 할 수 있을 것이다. 개인과 국가가 만나는 비가시적인 장. '관계' 맺는 방식 자체와 새롭게 관계 맺기. 사유로서의 역사. 공동체로서의 사유. 재매개된 역사. 재매개로서의 역사.

역사가 역사 그 자체로 무슨 의미가 있겠습니까. 역사는 고정되어 있지 않으며 지속적이고 반복적으로 지금의 시간 속에서 호출되어 왔습니다. 결국 이런 전반적인 과정에 개입해 있는 사람들의 이해에 따라 역사와 재현의 관계가 설정된다고 봅니다.[49]

한스페터 리처, 「웃는 소를 기다리며」(2011)[50]

원서동의 한 작고 허름한 가옥은 북한에서 간첩 활동을 벌이다 행방불명된 '박잉란'이 실제 살았던 장소다. 지금은 박물

관이 된 이곳에서 한스페터 리처는 방문객들을 안내하는 도슨트 역할을 맡는다.

박물관에 전시된 물건들은 실제 박물관의 진열품이 그러하듯, 일관된 맥락이나 의미를 유보하며 여기저기 널브러져 있다. 수수께끼로 가득한 인물 '박잉란'이 남겼다는 잡동사니는 그의 독특한 취향과 생활을 대변한다.

총천연색 조명과 디스코 볼, 빈소년합창단 음반, (백남준과 존 케이지를 연상시키는) 잘린 넥타이, 박정희 액자, 1950~60년대 잡지의 여성 사진들, 다이모, 태극당 밤빵, 브람스 피자 포장 상자, 알랭 들롱 사진, 미르체아 엘리아데의 책 등.

리처가 '메아리'라 부르는 이 시간의 단상들은 과거의 거대한 의미 조직에서 밀려난 온갖 사소한 파편이다. 역사적 현실의 조직에서 탈구된 찌꺼기들. '무용성'의 쓸모없는 '증거'들. 「웃는 소를 기다리며」는 이런 허접한 '메아리'들의 입체적인 콜라주다. 「저자의 죽음」에서 바르트가 말하는 "메아리들의 짜임새"로서의 텍스트의 유기적 극단이다. 극단적 유기다. 유쾌하고도 의뭉스러운, 망각의 아카이브.

이 '메아리'들은 서로 겹치고 충돌하고 삭제한다. 또 다른 메아리를 파생하기도 한다. 특히 '소'를 모티브로 삼는 것들에는 전시를 관통하는 맥락이 어렴풋이 피어오른다. 그 중에서도, 수행자가 깨달음에 이름을 목동이 소를 찾는 과정에 빗대어 묘사한 「십우도(十牛圖)」는 작품의 제목에 담긴 선문답 같은 수수께끼를 작동시킨다. 허름한 벽지를 나란히 장식하고 있는 액자 열 개가 다른 곳들에 흩어져 있는 '소'의 흔적들을 탐색하도록 지시한다. 잘린 소머리를 전시한 백남준의

전시 도록, 음악과 함께 율동하는 소 인형, 소와 함께 찍힌 버스터 키턴의 사진, 웃는 젖소 얼굴 로고가 인쇄된 '벨큐브' 치즈, 젖소가 그려진 발목 양말, 소의 긴 눈썹을 연상시키는 부착용 속눈썹 등.

기가 막히다. 빈약한 수수께끼의 단서들은 암호처럼 비밀 메시지를 조직하는 듯하지만, 단서들이 누적되면서 그 조직망은 도리어 허망하게 흩어진다. '웃음'처럼.

'전시'와 '퍼포먼스'의 경계에서 진동하는 이 작품은 '박물관'이라는 제도적 장치의 관습에 따라 전람/안내된다. 마르셀 브로타스의 「현대미술관, 독수리부」(1968~72)가 '독수리'라는 모티브를 중심으로 구시대의 온갖 레디메이드들을 나열해놓고 미술이라는 제도적 장치의 '분류'에 대한 집착에 예리한 냉소의 펀치를 날렸다면, 리처의 황당한 레디메이드 컬렉션은 그러한 관습에 하나의 거대한 음모론까지 능란하게 부여해 미술과 역사학의 불편한 관계를 폭로한다. 이리하여 박물관을 자처하는 원서동의 한 허름한 단칸집은 과잉된 역사적 의미를 부여받으며 상상적 과거를 구질구질 불러들인다.

리처가 개별적인 사물들로 구축하는 썰렁한 거대 담론의 짜임새는 자동기술법(automatism)처럼 허술하다. 도대체, '박잉란'이라니! 이 상상의 한국인에 관한 무심하고 한심한 허구는 무한한 상상 궤도를 질주하며 한국의 진중한 근대사를 횡단하지만, 역사의 실존적 의미를 파악할 것을 겸허/단호하게 거부한다. 이 뻔뻔할 정도로 뻔한 실패의 하수구 속에서는 도리어 역사의 무게와 언어의 껍데기를 넘어선 무언가의 묵언적 질서에 대한 계약적 동의가 음모된다. 감동

이나 역사의식, 교훈 따위는 허하지 않는 이 허한 동의는 자기 파괴 미술(auto-destructive art)처럼 스스로의 제안을 서서히 무효화하며 언어의 막강한 권력을 유령으로 만들어버리고 만다. 역사는 신체를 배반한다. 주체는 '주차장'에 방치된 휴지 상태의 잉여다.

리처의 광대 같은 제스처가 브로타스식 재전유(détournement)에 머물지 않고 언어와 비언어의 오묘한 접점으로 유연하고도 화려하게 넘어가버리는 것은, 이러한 자가적인 자기 폐기 장치가, 끊임없이 진중함을 거부하는 자기부정이, 지극히 '연극적'으로 포장되어 있기 때문이다. 그렇기에 도리어 역사와 허상의 접점은 점점 더 복잡한 미로로 꼬여버린다. 그의 거짓말은 미술만큼 화려하고 공허하다. 미술의 세련미에 범접할 수 없을 만큼 비리고 구리다. 그러면서도 통렬한 무언가가 펀치 라인처럼 경쾌한 뒷맛을 남긴다. 이 맛은, "미술은 고등 사기"라는 (백남준의) 고등한 폭탄선언마저도 고루한 위선으로 만들어버리는, 그리고 그를 논하는 이 글도 사기꾼의 언사로 전락시키는, 고등 사기의 허허함의 진한 맛이다. 그것은 능청스런 자기 조소의 신랄한 신맛이기도 하다.

박잉란의 묘한 정신세계는 「십우도」에서 가장 오묘해진다. '박잉란'의 정체는 소만큼이나 모호하다. 소가 없어지고 수행자만 남는 일곱 번째 그림 '망우존인(忘牛存人)'에서처럼, 우리가 찾던 대상은 의뭉스런 메아리의 중첩 속에서 교묘하게 자취를 흐린다. (박잉란이 즐겨 먹었던 것으로 추정되며) 옆에 전시된 벨큐브 치즈의 젖소 얼굴 로고는 '웃는 소'를 향한 탐색의 최종적 단서인 양 상쾌한 미소를 발산하고 있지만, '종결'의 가능성이 이미 소각된 탐색에서 그 청량함은 냉

미래 예술

랭하기만 하다. 도리어 탐구 자체에 대한 무미한 조소이자 무감한 초탈이려나. 끝까지 나타나지 않는 '고도'의 존재론적 부재와 하염없는 기다림의 묵중한 부조리는 조각 치즈 따위의 무디고 물렁한 포장지로 대체되었다. 나타나지 않음을 작위적으로 설정해놓고 부재를 맴돌며 떠는 호들갑의 수고를 '웃는 소'는 너그러움으로 무마한다. 브로타스의 독수리들이 박제된 표상 속에서 작게나마 예술을 질타하는 포식자의 날카로움을 지녔다면, 리처의 소들은 그 어떤 존재의 이유든 철저히 외면한 채 태연하고도 태만하게 늘어져 있다. 뻔뻔함에 가까운 너그러움. 방만함의 충만.

허구적인 자기기만의 미로 속에서는 큐레이터/아티스트/도슨트/컬렉터/내레이터/극작가/광대 리처의 '진정한' 정체조차 묘연해진다. '박물관' 안에는 장치만 남고 주체의 자리는 텅 빈 채 방치되어 있다. 롤랑 바르트가 선언한 '저자의 죽음'은 그에게 비밀스런 비애가 아니라 유희를 위한 유쾌한 공터다. 그것은 허구로서의 개인을 관통하는 어떤 잉여로서 정처 없이 시간을 맴돈다. 역사적인 공백. 공백으로서의 역사.

사람과 소, 집이 일체화됨을 하나의 원으로 형상화한 「십우도」의 여덟 번째 단계 '인우구망(人牛俱忘)'은 '박잉란'을 찾는 여정의 허탈한 잔상이 되어 우리를 관대하게 바라본다. 주관과 객관의 구분이 무화된 담론적 공백은 '관객'의 것이기도 하다.

결국 '박잉란'이라는 기표는 호기심을 촉발하고 서사를 이끌지만 정작 관객의 인식 이면으로 사라지는 맥거핀으로서 작동한다. 슬라보이 지제크가 말하듯, 맥거핀은 라캉이 말한 '타대상', 즉 상징계의 균열이다.[51] 그 궤적은 '인우구망'의

원처럼 텅 비어 있다. 맥거핀이 이끄는 서사는 부재로 성립되는 미로다. 이 허름한 맥거핀이 인도하는 것은 의사 기억 너머 절대적 시간의 질감이다. 망각으로 성립되는 기억. 어쩌면 허구를 통해서만 도달할 수 있을 진실. '시어터'의 진실.

8 '관객'이란 무엇인가?

"실재의 모임."

한스티스 레만이 삼은 '시어터'의 초석이자 궁극. 근원적이고도 최종적인 핵심. 그것은 '공동체'의 행위로서 '시어터'를 재고하는 움직임이다. 그 자체로서 '공동체'를 추구하는 탐구적 움직임.

공연 예술에 대한 (모더니즘적) 성찰은 무대나 미장센과 같은 체험의 '대상'에서 벗어나 이를 함유하는 현상학적인 총체로 확장될 수밖에 없다. '공동체'는 이러한 총체를 사유하기 위한 첨예한 개념적 도구다. 레만의 표현을 빌리자면, 공유된 목적에 따라 "주어진 공간에서 집단적으로 호흡되는 공기를 공유하는 것".[1] '관객'에 대한 자기비판이 '공동체'로서 이루어질 때 '시어터'가 지향했던 핵심적인 주제들로의 횡단이 가능해진다. '시어터'는 고대부터 언제나 공동체였다. 르네 폴레슈 연출의 「현혹의 사회적 맥락이여, 당신의 눈동자에 건배!」(514쪽)에서 배우 파비안 힌리히스는 외친다.

사람들은 극장에서 공동체를 찾았지요. 고대는
신과의 관계에 대해, 근대는 세계와의 관계, 그리고
현대는 인간관계에 대한 소통과 상상 속에서 공동체를
찾았습니다. 그런데 인간관계라는 건 의미의 부재와
관련이 있습니다. '함께'라는 것의 다른 형식에 대해
이야기를 나눠보는 건 어떨까요? "비공동체적
공동체와 함께"라는 건 어때요?[2]

'공동체'로서의 시어터가 누리는 '집단적인 것'은 무엇일까? 무엇이 공유되는 걸까? '공유(common)'란 무엇일까? 공동체에 관한 어떤 담론을 '공유'할 수 있는 걸까?

'공동체'라는 단어는 함정을 내포한다. 개념 자체가 거대한 구멍이랄까. '함께한다'는 것을 정의로 삼아 그 실체적 차이를 재고해야 할 필요성을 삭제한다. 공유하지 않는다면 공동체가 아니라는 논리로.

문제는 오늘날의 공동체가 이 언어적 의미에서 어긋나는 양태로 변화해왔다는 점이다. 신자유주의가 국제경제 질서를 재편성하고 노동과 소비의 형태를 변화시킴에 따라 개인과 개인, 개인과 집단의 상호작용 방식이 달라졌다. 집단 행위와 개인의 체험을 지탱하는 감각은 자본주의의 거대한 논리에 의해 분화되었으며, '공유'의 의미와 작용 역시 이에 따라 재구성되었다. 개인적 체험과 공동체적 교류의 형태가 변화했다. 개인이라는 것이 달라졌다. 공동체라는 것이 달라졌다. 장뤼크 낭시가 지적하듯, '공동체'는 이제 근대적 상상으로 지탱될 수 있는 단일한 이상이 아니다.[3] 공동체를 재고하기 위한 새로운 관점과 개념적 도구들이 필요하다.

오늘날 '공동체'는 단순한 단일체가 아니다. 공동체를 사유하고 담론으로서 '공유'하는 방식 역시 많은 부담을 동반한다. 특히 창작과 공동체의 관계는 더욱 미묘해졌다. 예술을 통한 사회의 변혁을 목적으로 설정했던 아방가르드가 예술적 형식에 대한 (환원주의적) 집중과 사회적 행동주의로 분화되는 20세기 모더니즘의 역사를 겪어오는 동안, '예술' 속에서 '공동체'는 길을 잃었다. 1920년대 프롤레타리아 예술과 1930년대 뉴딜 아트, 1950년대 상황주의, 1960년대 저

항 예술에 이르기까지, 20세기 예술의 '사회적 장르'만 하더라도 근대적 이상으로서의 '공동체'를 구현함에 거리낌 없었다. 자기만족적인 형식적 실험을 배제하고 삶으로 회귀하려는 행동주의는 '공동체'의 견고하고 숭고한 단일함으로 지탱되었다. 그리고 행동주의의 행동적 타당함은 1990년대 관계 미학의 막연한 이상, 그리고 2000년대 국제적인 '붐'으로 일어난 '커뮤니티 아트'로 계승되었다. '공동체'는 '커뮤니티 아트'로 인해 뜨거운 키워드로 폭발했다. 커뮤니티 아트는 '공동체'라는 키워드로 세계를 바라봤고, 예술을 바라봤다. 아니 재편했다. '커뮤니티 아트'로 인해 '커뮤니티'가 갱생될 수 있다는 듯. 문제는 지속성을 가진 '커뮤니티'라는 개념이 작동하지 않았다는 데 있다. 20세기의 근대적 이상으로서의 '공동체'의 핵심은 갱생될 수 없음에 있다. 정작 '커뮤니티 아트'에서 실종되는 것은 '공동체'에 대한 자기비판이다.

　　농경 사회의 노동 공동체이건, 루소가 제안하는 소농 공동체이건, 공산주의의 공동소유 공동체이건, 저항 문화의 자생적 코뮌이건, 부정확한 근대의 모델이 '구성원'들 간의 직접적인 소통과 교류를 미화한다. 여기서 '커뮤니티'란, '구성원'들 간의 친화적인 유대 관계가 일상적인 삶 속에서 자연스럽게 구현되어 있고, 이를 통해 인권 친화적인 노동환경이 형성되어 있으며, 그를 기반으로 하는 경제적 순환이 유대 관계를 창의적으로 결속할 수 있다는, 유토피아적인 유대 관계의 총체다. 여기에 상호 보완관계 속에서 인간의 창의성이 진취적으로 발현되어 있다는 기대감이 가미되어, '예술 행위'의 원대한 목적의식을 '공유'라는 미덕으로 구현할 수 있다는 실천적 이상이 '커뮤니티 아트'의 윤리적 타당성을 지탱

한다. 과거에 존재했고 지금은 상실의 위기에 처했으나 예술적 구원을 통해 회복될 수도 있는 그 무언가가 커뮤니티 아트의 지평에 모호하게 아른거리곤 한다. '예술적 공동성'을 공유된 삶 속에서 실현한다는 이상. 미학과 정치와 윤리를 통괄하는 행동주의.

행동주의의 원동력은 노동과 창작, 공공과 개인, 정치와 미학, 삶과 예술의 경계를 무화함에 있다. 그 미덕은 자폐적 함정이 되어 '무한한 지평' 속에 도사린다. 관계 미학을 설명하는 니콜라 부리오의 '사회적 관계'에 대한 고민이 모호하고 부정확한 마르크스주의적 환상으로 어렴풋이 무마되듯,[4] 커뮤니티 아트 역시 '공동체'에 대한 개념적 부정확성에서 자유롭지 못하다. 구체적인 재고를 동반하지 않는 '커뮤니티'는 일종의 이상적 환상으로 슬며시 '아트'라는 명칭 속에 숨곤 한다. '커뮤니티 아트'는 '커뮤니티'의 부족함과 '아트'의 부적절함을 서로 은폐하게 하는 자기 번식적인 개념이 되어버린 걸까. '호러 영화'의 '호러'라든가, '로맨틱 코미디'의 '로맨스'와 다름없이, '커뮤니티 아트'의 '커뮤니티'는 '장르'적 특징으로서 어렴풋한 수식어가 된 건 아닐까. 묵인된 부정확성에 의존하는 유령 기표.

결국, 혁명이 일어나지 않는 세계화된 환경에서 '공동체'란 무엇이란 말인가? 공동체를 말하는 중요성은 구체적으로 무엇이란 말인가?

공연 행정가 오세형이 "회고적인 환상"이라고 비판하는 커뮤니티 아트의 근시안적 태도는 경제적, 문화적 환경의 변화를 배제한 일차원적인 상호작용으로 획일화된 것이다. 오세형은 말한다.

미래 예술

[커뮤니티 아트의] 작가들은 보통 예측 가능하고, 주목받기 용이하고, 정체성이 어느 정도 부여된 공동체를 선택하는 경우가 많다. 그러나 [...] 안양 [APAP]의 예나 최근에 많이 거론되는 재래시장 프로젝트 같은 사례도 이곳이 해석, 가치, 물적 실천으로 구성된 자율적인 구조체라기보다는 후기 자본주의에 특유한 이동성 증가, 대중문화와 국가가 의식적으로 수행하는 정체성 생산 행위에 종속적으로 조응하는 경향이 뚜렷하다. 사실상 현대의 공동체는 전 지구적 시장경제나 국가의 이데올로기에 더 종속적이고 그네들의 자율적인 문맥 생산에는 무능력한 경우가 많다. 주민들이 활기찬 옛 모습을 되찾거나 현 상태만이라도 보존할 수 있으리라고 가정하는 작가의 태도는 결국 승인된 정체성을 표상하기 쉽게 된다. 향수적인 역사주의나 지역 관광산업의 상품화라는 제도적 욕구와 타협하기 쉽다는 경고는 예술가의 결점이 아니라 사실상 작업의 조건이다.[5]

2000년대 미술에 일어난 '공동체'의 폭발은 '공동체'의 이중적인 위기를 자초한 셈이다. 이미 상실된 무언가를 회복하려 하면서 환경의 변화를 고려하고 이에 따라 새로운 공동체 담론을 창출할 기회를 폐제시켜버린 것이다. 어쩌면 오늘날 맞는 공동체의 이중적 위기는 곧 예술의 위기와 직접적으로 연관된다. 『커뮤니티 아트』에서 파스칼 길렌과 소니아 라버트

는 커뮤니티 아트의 문제가 예술 전체의 문제를 핵심적으로 드러냄을 통찰한다.

> 아티스트들의 새로운 세대는 정말로 이전 세대와 같은 진정성과 순수함을 갖고 있는가? 혹은 지금 우리는 더 스마트하고 전략적이거나 어쩌면 좀 더 기회주의적인 사례를 다루고 있는 것인가? 커뮤니티 아트의 리바이벌은 단지 진행 중인 신자유주의화와 복지국가 해체의 그릇된 부작용이거나, 혹은 커뮤니티가 이제 고도의 개인화와 끝없는 유연성에 대한 강력한 대안을 제공해주는가? 예술은 언제나 픽션으로 남을 것인가 혹은 그것은 실제로 사회적 변화를 낳을 수 있는가?[6]

오늘날 필요한 것은 공동체라는 행동 영역에 일종의 부동적인 순수함을 다시 부여하는 일이 아니라, '공동체'를 새롭게 사유하는 일이다. 필요한 것은 새로운 공동체가 아니라, 새로운 관점과 태도다.

'공동체'의 불가능함에 대해 장뤼크 낭시가 조르주 바타유를 인용하듯, "진실을 말하자면, 우리는 우리가 결여하는 것으로 인해 고통받을 수 있다".[7] 공동체를 향한 여정은 이 고통을 말하는 것에서 시작되어야 한다. 낭시는 19~20세기 서구 사상에서 '공동체'라는 개념이 암묵적으로 언제나 핵심적인 주제가 되어왔음을 강조하며, 오늘날 '공동체'를 재고하기 위해서는 구시대의 공동체에 대한 이상이 좌절을 맞게 되었음을 직시함에서 출발해야 한다고 강조한다. 그 극명한 절망은 '공산주의'의 이상이 '전체주의' 이념과 동일시되면서 가

시화된 실질적인 붕괴다. 더 이상 유효하지 않은 '공동체 의식'을 어떻게 재발명할 수 있는가 하는 문제는 그리 간단하지 않다. 일방적인 의무감에 의해 묵인되는 타인에 대한 존중을 회복하고 그러면서도 새로운 형태의 의무를 규정하는, 오늘날의 유효한 '공동체' 개념은 무엇이 될 수 있을까?

이러한 문제의식은 '실재'로서의 '모임'이 이미 주어지는 '시어터'에서 운명적인 것이다. 공동체의 문제는 곧 '시어터'의 문제다. 공연 예술이 이미 공동체적이기 때문이다. 이미 공동체적이기도 하지만, 아직 공동체적이지 않기 때문이다. '관객'에 대한 비판적 사유는 불가피하다. 실존하는 '공동체'에 대한 은유이자, 샘플이자, 대체적 모델로서의 관객.

다시 말하면, 공동체에 대한 질문을 '공유'하는 방식으로서 우리는 사회조직 내에 이미 구성되어 있는 '공동체'의 여러 양상을 관찰하고 재고해야만 한다. '관객'은 공동체에 대한 인식을 시험하고 적용하고 확장할 수 있는 가장 중요한 형식의 '공동체'다. 그런 의미에서 모든 공연은 이미 '커뮤니티 아트'다. '커뮤니티'에 관한 성찰이 없는 한 '커뮤니티 아트'에서 반복되는 근시안적 한계마저도 반복된다.

'시어터'란 무엇일까?

이 질문은 결국 '공동체'란 무엇인가라는 질문과 연동될 수밖에 없다. 이 말은 모더니즘의 발상적 궤적이 이제 (환원적 의미에서의) '매체'의 내부에서 탈구되어 밖에서부터의 관점으로 작동되어야 함을 의미한다.

시어터는 무엇일까? 무엇이었고 지금 그것은 무엇을 의미할까? 그 차이는 어떤 가능성을 지시할까? '관객'이라는 '실재의 모임'은 어떤 창의적인 '공동체'의 모델이 될 수 있을

까? '공동체'에 대한 사유는 왜 '시어터'의 변화를 요구하는 걸까? 어떻게 요구할까? '시어터'는 '공동체'에 대한 사유를 어떻게 변화시킬 수 있는가? '공동체'는 어떻게 '시어터'라는 역동성을 통해 진화할 수 있을까?

관객이라는 집단은 예술 체험이라는 '공유된' 목적의식으로 특정한 장소에 체화된다는 독특한 특징을 갖는다. 그러면서도 보들레르가 말하는 '군중(foules)'으로서의 익명성과 임의성으로 성립된다. 관객은 명료한 주체의 자리들을 상정하지 않는, 라캉주의자들이 말하는 간주체적인 역학으로서의 잠정적 집단이다. 정치적 목적성으로 규정되지 않는 '다수(multitude)'다. 그렇기 때문에 그 정치성을 재고할 여지를 남긴다. 정치적으로 읽어야 할 필요성을 야기한다. 정서적 동질성으로 단일화되는 관객, 19세기 낭만주의 유산으로서의 '객석 특정적' 단일체가 오늘날 여전히 유효할 수는 없다.
　　"[극장이라는] 자리에 모인 관객들을 단일한 집단이라고 규정하고 약속할 수 있는가?"[8] 레만과의 대담에서 르네 폴레슈가 던지는 이 질문은, '관객'이라는 집단에 대해 연출가가 일률적인 반응을 기대하는 것이 근본적으로 오류임을 지적하기 위함이다. "한 공간에 함께 모여 유대하고, 가까워지고 하는 것"은 연출가가 기대해서도 전제해서도 안 된다는 것이다. 폴레슈가 말하듯, 「로미오와 줄리엣」을 보고 모든 사람이 감명받거나 사랑에 대해 생각하게 되리라는 생각은 오만이자 착각이다. 이성애를 전제로 하는 이 이야기에 대해 동성애 성향을 가진 관객이 같은 감정을 가지리라 판단하지 말라는 것, 즉 관객의 사유 체계와 가치관에 대해 획일적인 선입

　　　　　　　　　미래 예술

관을 갖는 안일함에서 벗어나야 한다는 것이다. 관객은 동질적 가치관을 내려 받는 지적 공동체가 아니다.

자크 랑시에르는 '국민(peuple)'이라는 개념이 국가를 지탱하기 위한 환영적 위상을 획득했다고 말한다. 국민은 그 어떤 실체적인 존립을 일컫지 못하고 수사적인 도구로 활용될 뿐이다. 개인이 '국민'이라는 주체의 자리에 봉합되어 단일한 주권체로서의 정체성이 성립되는 것은 근대국가의 전체주의적 신화다.

랑시에르의 이러한 논거는 '관객'이라는 실체에 어떤 관점과 태도를 가질 수 있는가의 문제에도 중요한 단초가 된다. '국민'에 대한 랑시에르의 탈구적 관점에 상응하는 관점으로 '관객'을 볼 필요가 있다.

> [관객이란] 공동체이기에 앞서 단일의 개인으로
> 존재하는 사람들입니다. 어떤 정해진 분위기 속에서, 또
> 연극 관객이라는 공동체의 긍정적인 느낌 속에서 다
> 같이 헤엄치고 있는 사람들이 아니고요.[9]

한스티스 레만이 말하듯, 관객의 정체성은 군중이라는 맥락 안에서 개인성으로 발현된다. 관객은 "공동체를 상실한 이들의 공동체"다.[10] 즉, 오늘날 공동체의 부재에 대한 대체적인 모델로서 관객을 재고할 필요성이 존재한다는 것이다. 이 말은 목적의식을 공유하고 그로써 성립된 '단일 공동체'로서 관객을 바라보는 관점에 전환을 가해야 하는 필요성을 인식함이다.

새로운 발상으로서의 공동체를 향한 쉽지 않은 탐색의

과정에서 낭시가 가장 첨예하게 경계하는 것 역시 단일한 실체로서 '공동체'를 규정하거나 구성하는 태도다. 이는 '전체주의'의 망령이 여전히 위협적이라는 방증이다. 낭시가 제안하는 요긴한 '공동체 의식'의 출발점은 단일한 목적의식이나 실질적 기반에 종속되는 단일체로서 공동체를 설정하지 않는 것이다.

낭시가 말하는 '공유 속에 존재함(being in common)'은 특정한 집단 행위나 성찬식으로 이상적 혹은 실질적 장소를 점유하는 것이 아니다. 공유되는 것이 있다면, '정체성의 결핍'이다. "무한한 정체성의 무한한 결핍"이야말로 '공동체'를 성립시킨다.[11] 공동체가 "하나의 영토나 사상, 조상, 또는 지도자에 따라 단일체로 규정"되는 경우, 이러한 가능성을 사멸한다. "'함께 존재(being-together)'할 수 있는 가능성은 '함께함의 존재(being of togetherness)', 즉 소속감에 종속된 존재로 전락한다."[12] 공동체는 구성원들의 차이를 융합하는 일원적 결과물로 완성될 수 없는 성질의 것이다. 오히려 기존의 '사회적 관계'가 풀어 헤쳐질 때, 사회적 관계를 지탱하는 규범과 금기와 제도가 붕괴될 때, '공동체'는 표출되기 시작한다(부리오가 '사회적 관계'를 새롭게 창출하는 것을 지향하는 것과는 다른 태도다). 즉, "공동체는 각 자아(ego)들을 단일 자아(Ego)나 높은 차원의 '우리(We)'로 융화하는 성찬식(communion)이 아니다. 그것은 타자들의 공동체다".[13] 타자로서의 공동체.

낭시에 따르면, 오늘날의 공동체가 (회복되어야만 하는) 무언가를 잃었다는 인식은 잘못된 것이다. 상실은 공동체를 붕괴하는 위협이 아니라, 공동체를 성립시키는 조건이

미래 예술

다. 즉, 공동체가 무언가를 '상실했다'고 말할 수 있는 유일한 근거는 그 상실 자체가 공동체를 성립시키는 조건이라는 점이다. 공동체는 분명 무언가를 잃었다. 낭시가 말하는 공동체의 핵심은 상실된 '무언가'에 있는 것이 아니라 '잃었다'는 것 자체에 있다. (낭시에게 영향을 받았음을 밝히는) 레만이 말하는 "공동체를 상실한 사람들의 공동체"로서의 '관객'은 '상실'을 구성적 조건으로 삼는 잉여적 파열이다. 이에 따르면, 관객은 결핍으로 성립된다. 결핍이 있기 때문에 '공동체'로서 발현한다. 즉, 한 장소에 하나의 목적으로 모여 있어서 공동체인 게 아니라, 그 어떤 것을 상실한 상태에서 상실 자체를 구현하는 발현체이기에 공동체다. 공동체는 단일한 이념이나 의식에 의한 결집이 '불가능'함을 밝히는 실체로서 구성되어야 한다(낭시의 언어는 공산주의의 실패와 그에 따른 외상이 오늘날 공동체의 담론에 내재되어야 함을 수행적으로 표출하는 셈이기도 하다).

공동체는 규범과 금기에 의해 전제되는 사회적 정체성이 해체될 때 발생하는 가변적이고 유동적인 파열이다. 낭시는 자가적이고 독립적인 존립 형태를 '내재성'이라는 개념으로 설명한다. 이론적으로 완벽함을 전제하는 '내재성'이라는 개념은 필연적으로 '불완전함'을 드러낼 수밖에 없다. 그것이 내재성의 역설적 진실이다. 개인은 스스로 주체성을 획득하지 못하고 또 다른 개인과의 관계를 통해 설정된다는 의미에서 '내재성'을 완전하게 구현할 수 없다. 이는 단지 '사회적 존재'로서 인간을 '설정'해 전제할 수 있는 사실이 아니라 '내재성'의 본연적 불가능함으로 인해 나타나는 절대적 효과다. 공동체의 경우 내재성의 불가능함은 그 구현이 전체주의로 변

질되었던 역사적 실례가 보여준다. 개인의 '내재성'이 불가능함이 드러날 때, 그리고 집단적인 전체성의 '내재성'이 불가능함이 드러날 때 공동체가 표출된다. 아니, 이 두 가지의 불가능함을 드러내는 것이 '공동체'다. 즉, 공동체는 개인과 전체주의의 총체적 '실패', 즉 형이상학적인 불완전함이기도 하고 실질적인 것일 수도 있는 완전한 '불가능함'으로 인해 발현되는 과정적인 것이다. 그 '표출(exposition)' 자체가 공동체다. 낭시가 표출하듯, "공동체는 전제될 수 없다. 표출될 (exposed) 뿐이다".[14]

낭시가 설명하는 '공동체'란 결국 이미 전제되거나 선재하는 일련의 현상을 '관찰'하는 묘사 언어의 대상이 아니다. 공동체는 언어적 '표출' 및 그를 위한 발상과 불과분의 관계를 맺는다. 즉, 공동체는 수행적 사유에 의해 표출되는 어떤 것이다. 이는 공동체를 발현하는 데 사유(theoria)가 결정적 과정으로 작동함을 말한다. 유보적이고 유기체적인 전환. 낭시의 글 역시 그러한 수행적 전환을 위한 장치다.

낭시의 수행적인 표출이 함의하는 바는 '실재의 모임'이라는 '공동체'를 '표출'하는 중요한 도구가 된다. '관객'은 사회적 집단으로서의 제한된 정체성을 확보할 수 없다. 독립된 '개인'으로서의, 즉 관객의 '내재성'이 불가능함이 드러날 때 낭시가 말하는 '공동체'는 나타나기 시작한다. 공동체는 관객의 내재성을 불가능하게 만드는 수행적이고 능동적인 힘이다. 그 발현은 유보적이다. 관객은 유보적이고 유기체적인 전환이다. 무대 밖으로 확장된 공연 장소를 지시하며 김남수가 말하는 "'이미 아님'과 '아직 아님' 사이의 즐거운 미지"라는 표현은 공동체에도 적용된다.[15]

　　　　　　　　　　　　　미래 예술

공동체는 행동주의로 접근되거나 구현될 수 있는 고정된 실체가 아니다. 행동주의로 사회적 관계의 '내재성'이 수호되거나 회복될 수는 없다. 이러한 불가능을 인식하면서부터 공동체는 다시 태어날 수 있다. 시어터는 그 인식의 형태다. 시어터는 스스로의 '내재성'을 확보할 수 없을 때 공동체로서 다시 태어난다.

무대가 '거울'일 수 있다면, 그것은 라캉의 거울처럼 이상적인 단일함 이면의 미숙함을 묵언적으로 함유한다.

질문으로서의 시어터. 시어터로서의 질문.

'관객'은 규정되지 않고, '질문'되어야 한다. 규정이 완료되는 순간, 무대는 거울이 아닌 서커스로 전락한다.

'자기비판'은 오늘날 '실재의 모임'이 스스로 취할 생존의 원리다. 불가능함을 직면하는 수행적 전환이다. '관객'은 개인과 전체적 집단의 붕괴로 설정할 수 있는 불가능함이다. 이는 가변적이고 역동적인 담론적 과정이다. '공동체'라고 하는 불확정적 과정.

1 일시적 일원 공동체

"공연 도중 휴대전화 벨 소리나 진동이 울리면 공연이 즉각 중단됩니다."[16]

　　윤한솔 연출의 「이야기의 방식, 노래의 방식ー데모 버전」 (2014)이 진행되는 동안, 무대의 벽에는 의미가 명백한 공지문이 큼직한 글씨로 게시되어 있다. 관람 예의를 지켜달라는 의례적인 안내에 그치지 않는 확고한 공고는 아예 작품의 일부로 남아 무대를 점유하고 있다. 정말로 객석에서 벨이나 진동이 울린다면 공연은 중단될까? 게시문은 헛말이 아니었다. 열흘 동안 이뤄진 공연 중 하루, 시작 20분 만에 경고되었던 상황이 발생했다. 객석에서 누군가의 전화기가 울렸고, 공연은 그 순간 바로 중단되었다.

　　이 공연을 보기 위해 극장을 메운 익명의 타자들은 한 명도 예외 없이 동질성을 공유하게 되었다. 새삼스럽지 않은 사실이지만, 극장의 시공간은 단일한 무언가를 개개인에게 일률적으로 부과하고 있었던 것이다. 각자의 감각과 이성을 작동시키는 획일적이고 일방적인 규칙. 동의에 의한, 동의를 초과하는, 공동의 '운명'이랄까. 공연을 중단시킨 전화기 진동벨은 이러한 동질성에 대한 웨이크업 콜인 셈이다. 하나의 동질적인 목적을 위해 한 장소에 운집한 타인들의 집단. 이 공유된 목적의식은 어디까지 유효한 걸까?

　　아니, 공유되기는 한 걸까? 우리는 극장 안에 입장하는 것만으로 서로에 대한, 집단으로서의 자신에 대한, 계약적 책무 관계를 암묵적으로 맺는 것일까? 그 책무는 무엇을 근거로 유효해지는 걸까? 그 일방적인 권력의 부당함에 저항할

권리는 있는 걸까? '관객'이란 무엇을 통해, 무엇을 위해 성립되는 집단일까? 그것은 자가적이고 자율적인 민주 공동체인가?

아쿠마노시루시('악마의 징표'), 「운반 프로젝트」, (2011, 다음 장 사진)

백남준아트센터에서 이루어진 이 장소 특정 퍼포먼스는 지극히 단순한 목표에 의해 추진된다. 커다란 조형물을 건물 외부에서 내부로 이동하는 것이다.

2001년부터 이사 회사에서 일해온 이 집단의 리더 기구치 노리유키는 평소 생계를 위해 했던 일을 작품에서도 똑같이 하는 셈이다. (생업을 위한 시간이 점점 줄어들고 있기는 하다.) 즉, 큰 물건을 좁은 구역으로 통과시키기 위해 전략적으로 성찰한다. 다른 점이 있다면, 이 특별한 운반을 위해 조형물을 특수 제작했다는 것.

백남준아트센터에서 사용된 운반물은 'ㄱ'자 모양으로 된 10여 미터 길이의 오브제다. 현관과 좁은 복도, 계단 등을 지나기 위해서는 길고 짧은 두 개의 변을 어느 순서로 어떻게 통과시켜야 할지 철저히 준비하고 정확히 실행해야 했다. 미리 미니어처 모델을 만들어 모든 구간에서 진입할 수 있는지 시뮬레이션까지 해봤다.

한 시간에 걸친 운반에는 일본에서 온 '단원' 세 명(기구치, 건축가 이시카와 다쿠마, 목수 가와모토 요스케) 외에 관객도 저절로 동원된다. 물론 누가 참여하고 어떤 순간에 참여의 의무를 느끼거나 어떤 동기로 참여하게 되는가는 즉흥

© Akumanoshirushi

미래 예술

적으로 이 퍼포먼스 작품의 내용이 된다. 짐을 옮겨본 사람이라면 한번쯤 해보았음 직한 고민은 관객이 공유하는 집단적 과정으로 이행된다. 이로써 관객은 드라마투르그이자 배우가 된다.

"과연 이렇게 회전시키면 이 계단을 내려갈 수 있을까? 그다음에 나타나는 복도에서 걸리지 않을까?"

결국 이 수고스런 작품은 하나의 단순한 목표를 설정해 장소에 대한 재해석과 일시적 공동체의 재구성을 유도한다. 관객과 퍼포머, 현실과 무대, 사유와 행위의 간극은 모호해진다. 그리고 '적극적 참여자'와 '소극적 방관자'로 형성되는 스펙트럼을 재편성한다. 직접 참여한다고 해서 더 '공동체'적이고 멀찌감치 바라보고만 있다고 해서 더 '개인적'이라고 할 수는 없다. 손은 얹되 이동의 방향에 능동적으로 개입하지는 않는 '소극적 참여자'와 머릿속으로 스스로에게 해결의 방식들을 제안하는 '적극적 방관자'를 포함해, '참여'의 양상과 방식은 신체적인 능동성만으로 나뉘지는 않는다. 머물기도 하고 떠나기도 하고 새로 도착하기도 하고 다시 오기도 하는 여러 관객의 시간적 차이 역시 이 일시적 모임의 유동성을 강화한다. '소통'은 하나의 가능성으로서 아른거린다. 즉, 이 목표 지향적인 이벤트는 각 개인의 내재성을 초과하는 잉여적인 것을 발산한다.

'목적의 달성'은 도리어 이러한 공동체의 표출 가능성을 종식한다. '공동체'는 지속적으로 유보되는 가능성들이다. 완성되지 않는 사회적 가능성. 'ㄱ'자 오브제는 그 불가능성을 상징하는 표상이다.

"오늘 밤 우리는 여러분의 입장료를 '위해' 공연(play for your money)하는 게 아니라 여러분의 입장료를 '가지고' 하겠습니다(play with your money)."

주식을 다루는 이 연극에서 콘덱이 주식을 '다루는' 방법은 실제로 주식에 투자하는 것이다. 투자 자금은 관객이 지불한 관람료다. 「죽은 고양이 반등」은 관람료로 사들인 주식의 주가가 변화하는 추이를 두 시간여 동안 지켜보는 연극이다.

'죽은 고양이 반등'이란, 폭락하는 주가가 (죽은 고양이가 높은 곳에서 추락한 후 튀어 오르는 만큼이나) 경미하게 상승하는 상황을 일컫는 주식시장의 전문용어로, 주식 전문가들인 공연자들은 이러한 상황을 '재현'하는 대신 실제 상황을 통해 직접 '수행'한다.

공연이 시작되면 콘덱과 퍼포머들은 입장료를 합산하고, 어떤 종목에 투자할 것인지 관객과 상의한다. 공연이 진행되는 시간에 개장한 온라인 주식 사이트를 찾아 (이를테면 한국에서 공연할 때 저녁 시간에 개장한 영국의 주식시장에서) 클릭 몇 번으로 간단히 주식을 사들인다. 퍼포머들은 어떤 종목이 전망이 좋은지 나름대로의 예측과 직관을 동원한다. 관객은 자신의 돈이 연루되는 일이므로 얼마든지 손을 들고 의사 결정에 참여할 수 있다. 입장료 외에 추가로 돈을 투자할 수도 있다. 물론 위험 부담은 당사자의 몫이다.

공연이 진행되는 두 시간 동안 생기는 이익이나 손실이 큰 액수일 수는 없겠지만, 그래프의 선이 조금이라도 내려가거나 올라갈 때마다 이를 지켜보는 관객의 시선은 예민해진

다. 두 시간 동안의 감정 변화는 투자한 주식의 주가 변동에 좌우된다. 관객의 문화적 성향과 주가의 상승 폭에 따라 반응의 폭은 다소 차이가 나긴 하지만, 객석은 오프라인 시장 못지않은 부산함으로 술렁거리기도 하고, 운동경기장을 방불케 하는 환호성과 탄식으로 가득 차기도 한다. 돈 외에 감정도 투자된 셈이다. 아니, 돈으로 희로애락을 구입했다.[17]

심리학자 글렌 윌슨의 말대로, 일반적으로 연극의 체험은 관객이라는 유동적인 공동체에 대한 소속감을 기반으로 형성된다.[18] 관객 개인의 정서적 체험은 다른 관객의 반응에 좌우될 수 있다는 얘기다. 일종의 '사회적 순응 효과(social conformity effect)'가 발생하는 것.

어쩌면 콘덱은 관객을 하나의 소공동체로 결속시키고 사회적 순응 효과를 창출할 수 있는 가장 확실한 연출법을 개발한 셈이다. 주가의 변화는 극적 구조의 또 다른 이름이 된다. 그래프의 선은 극적 긴장감의 고조를 나타내는 선이 된다. 무대에는 햄릿의 비극적인 몰락 대신 주가의 얄미운 폭락이, 혹은 사랑의 결실 대신 경제적 이익이 발생한다. 영웅의 비장한 존재론적 독백은 주가를 주시하는 경제인의 차가운 판단이 대신한다. 입장료를 낸 모든 이들은 어쨌거나 공동의 이익에 대한 기대감을 교감하는 공동체로 재편성된다. 탐욕과 두려움, 기대와 절망, 회오와 뿌듯함 등 만감의 전염은 거의 즉각적이다. 이 작품의 공동 작업자이자 매니저인 크리스티아네 퀼의 말대로, "금융은 곧 언어다(Finance is a language)".[19]

금융이라는 언어에는 윤리도, 정치적 책임감도 따르지 않는다. 금전적 이익만 가져다준다면 말이다. 실제로 콘덱은

(의도적으로) 아프리카를 착취하는 광업회사나 무기 제조사 등 정치적으로, 윤리적으로 문제의 여지가 있는 회사들을 선택한다. 투자 대상에 대한 비판 의식이 객석에 잠재하더라도, 집단 분위기에 매몰된다. 금융을 매개로 하는 사회적 순응 효과는 그만큼 강력하다. 결국 콘덱은 자본주의의 작동 방식에 대한 문제의식이 먼 추상적 담론이 아니라 클릭 몇 번으로 이루어지는 작은 행위에서 출발함을 상기시킨다. 거대한 정치적, 윤리적 책임감이 작은 이익에 잠식되는 것은 순식간이다. 그만큼 콘덱이 무대로 불러들이는 자본주의 체계의 헤게모니는 거대하고 막강하다.

　　하지만 이 공동체의 궁극적 정체성은 관객의 금전적, 정서적 공감에 멈추지 않는다. 텔레비전 오락 프로그램의 세트에 가까운, 지극히 드라마적이지 않은 무대는 관객의 투자를 보도하는 직접적인 정보처리의 장이자 자본주의의 원리를 설명하는 교육의 장이 된다. ('계몽'은 공동체를 스스로 성립시키고 자각시키는 가장 고결하고도 즉각적인 동기가 아닌가.)

　　인터넷 중개 사이트를 통해 구매된 주식은 공연이 지속되는 동안 그날의 상황에 따라 오르기도 하고 내리기도 한다. 짧은 시간 안에 발생하는 손익은 관객 개인에게는 지극히 미세한 금액이다. 하지만 공연자들은 주식시장이 어떤 원리와 영향에 따라 작동하는지 관객에게 설명하면서 작은 차이가 거시적으로 의미하는 바를 알려준다. 이를 통해 자본주의가 어떠한 방식으로 운영, 유지되는지에 대한 비평적 태도를 공유한다. 그동안 주식에 무지했던 관객이었더라도, 자본주의에 대한 그의 '이익 관계'는 더 이상 묵인될 수 없다. 관객과 자

　　　　　　　　　　　미래 예술

본주의와의 결탁은 주식 투자라는 매우 구체적인 형태를 통해 '무대화'된다. 자본주의에 대해 어떠한 태도를 다져야 할지, 관객은 미루던 숙제를 피하기 힘들다. 무대는 현실의 장이 되고, 현실은 작품이 묘사하는 대상이 아니라 관객에 의해 변화하는 작품의 일부가 된다.

결국 연극적 몰입의 실체는 무엇인가? 자본주의 문화에서 예술 관람은 소비라는 경제활동과 어떤 차이를 갖는가? 생산과 소비의 구조 안에서 예술적 감흥은 '돈'으로 환산될 수 있는 것인가?

자본주의의 장치는 그 기반을 누설하는 무대의 장치로 환원된다. 자본주의에 대한 비평적 사유는 연극적 형식에 대한 진지한 성찰과 동일시된다.

투자에 대해 발생한 이익은 공연이 끝난 후 관객에게 환원된다. 무대의 현실은 일상적 현실로 전환(혹은 환전)된다. 그 매개가 돈이다.

이 작품의 '관객'은 자신의 돈이 어떻게 사용되고 어떤 금전적 효과를 창출하는지 그 과정에 참여해 동질성을 획득하지만, 이러한 작위적 조건을 극복해 좀 더 진보적인 실체로서 재구성될 수 있는 근거가 있다면, 나아가 자본주의에 대한 비판적 성찰을 공유한다는 사실에 있다. 하나의 연극적 소통을 매개로.

콘덱은 공연이 끝날 때까지 1퍼센트의 이익을 내는 것을 목표로 삼곤 하지만, 물론 이 작품의 궁극적인 목적이 퇴장하는 관객의 손에 주어지는 동전 몇 푼으로 완전하게 환산되지는 않는다. 아리스토텔레스의 미적 정서가 경제적 동물의 본능적 물욕으로 전환되었음을 깨닫는 순간, 무대 위의 '극적

상황'에 대한 태도는 반전을 맞는다. 금전적 이익에 휘둘리지 않는 냉철한 거리 두기는 역설적이게도 금전적 이익이 미세할 때 발생한다. 이는 오늘날 연극적 체험의 배후에서 작동하는 막강한 논리에 대한 거리 두기로까지 확대된다. 형식에 대한 거리감은 곧 자본주의 체계에 대한 질문들로 '환전'된다.

연극은 자본주의에서 자유로울 수 있는가? 정서는 이기적 욕심과 분리될 수 있는가? 재현의 이데올로기는 신자유주의의 거대한 네트워크 속에서 얼마나 순수할 수 있는가?

리미니 프로토콜, 「도이칠란트 2」(2002)

신문광고를 보고 신청한 본(Bonn) 시민 237명이 각기 맡는 '역할'은 실제 국회의원 한 명이다. 본의 시어터할레에서 진행된 이 '연극'에서 그들이 맡은 임무는, 베를린의 의사당에서 실제 국회 본회의가 열리는 동안 이어폰을 통해 실시간으로 그들에게 전달되는 해당 의원의 발언을 그대로 자신의 입으로 옮기는 것. 국회가 계속되는 동안 연극은 마치 평행 세계처럼 지속된다. 아침 아홉 시부터 새벽 한 시까지 국회가 진행되는 동안 모든 연설과 토론은 본의 극장에서 대역들에 의해 그대로 '복제'된다.

의원 역할을 자처한 참여자의 동기는 다양하다. 존경하거나 정치적 견해에 동조하기 때문일 수도 있고 생각이나 행동을 조롱하려는 의도도 있다. 단순히 생김새가 비슷하다는 이유도 포함된다. 어떤 이들은 보이지 않는 몸짓을 창의적으로 가미하기도 한다. 의원이 '국민을 대표한다'면, 이들은 의원을 대표함에 충실하다. 이들의 대역 역할은 실제 정치가들

미래 예술

에게 달갑지 않기도 하다. 원래 의사당이 베를린으로 이전된 이후 2년 동안 비어 있던 본의 의사당 건물에서 열리기로 되어 있던 이 모사 국회가 개회 직전 다른 건물로 장소를 옮겨야 했던 이유도 참여자들의 동기와는 상관없이 정치가들에 대한 모욕으로 보인다는 의사당 관계자의 판단 때문이었다.[20]

교육과 복지에 관한 안건들부터 통행료 인상 문제나 비어가든을 개방하는 문제에 이르기까지, 다양한 주제들이 이 그림자 국회에서 다루어지고 결정된다. 참여자들은 대부분의 시간 동안 자리에서 기다려야 하지만, 기다림 역시 역할의 중요한 일부다. 하루 동안의 의원 체험은 견실하고 집요하다. 연극은 곧 삶의 '복제'라는 아르토의 말에 대한 충실한 재현이자 과잉된 패러디라 할까. 실제 상황은 재현을 넘어선 '다른 공간'에 실존하지만 관객의 인식 지평에서 신기루처럼 묘연하게 아른거린다.

복제되는 것에는 박수 소리도 포함된다. 다만 실제 국회에서 박수가 보수당과 진보당 중 어느 쪽에서 나왔는지 확인할 수 없으므로 연설 내용에 따라 참여자들이 즉흥적으로 결정해야 한다. 연설하지 않고 가만히 앉아 있는 와중에도 그들은 '정치적'인 셈이다.

베를린에서의 실제 국회가 그러하듯, 2층석은 의원으로 참여하지 않는 '일반인'들이 참관할 수 있도록 개방된다. 하루 동안 자유로이 드나들며 국정에 기웃거리는 청중은 알게 모르게 베를린 국회의 청중에 대한 복제가 되는 셈이다.

복제는 실재에 대해 모호하고 불안정적인 지시 상태를 유지한다. 훈련 과정도 없고 리허설도 없는 상태에서 듣기와 말하기에 동시에 집중하기가 호락호락하지 않기 때문이

다. 결국 많은 모사 연설이 부자연스럽고 딱딱한 전달에 머물곤 한다. 어쩌면 이러한 불완전함이야말로 이 '정치적 연극'의 게스투스(Gestus)로서 작동한다. 발화의 불안정한 떨림은 정치적 견해가 소통되는 과정에 대한 비판적 거리감을 형성한다. 전달되는 내용에 몰입하는 대신 그 맥락과 의도에 대한 성찰이 동반된다. '복제' 국회는 '연극'과 국회를 비교하면서 국정이 이루어지는 과정을 생경화하고, '실재의 모임'으로서 국회의 연극적 기반을 환기시킨다.

정치는 연극인 걸까. 분명 국회가 연극적 이벤트임은 틀림없다. 그리고 연극 역시 정치적 이벤트다. 언어와 공간에 대한 해석의 방식을 지속적으로 재조정해가는 관계의 변화로서.

디르크 플라이슈만, 「부동산」(2007)

전시 오프닝에 참석하기 위해 아트스페이스 풀을 찾은 관객은 「부동산」에 참석하기 위한 단서 하나를 굳게 잠긴 문에 붙은 지도에서 찾는다. 지도는 미술관에서 멀지 않은 곳에 있는 PC방으로 가는 길을 알려준다. PC방에 도착한 관객은 컴퓨터 하나를 지정받고 그를 통해 가상현실 게임인 '세컨드 라이프(Second Life)'에 등록, 입장하게 된다. 자신의 아바타를 만들고 의상과 장신구로 치장하고 나면, 지금 컴퓨터를 사용하고 있는 PC방과 똑같은 구조와 모양을 갖춘 가상의 방으로 입장하게 된다. 현실 공간의 '복제(double)'에, 스스로의 '복제'로서 존재하게 된다.

가상 PC방 안의 가상 컴퓨터 모니터에는 그곳에서 나와

미래 예술

대안 공간 풀로 가는 방법이 공지된다. 가상 PC방 안의 모든 관객 아바타들은 그곳을 나와 '다시' 풀로 간다. 플라이슈만에게, 작품을 작동시키는 기반으로서의 '여정'은 사물의 가치를 이전하는 물리적인 방식이 된다.[21] 장소와 장소를 연결하는 행위가 어떻게 세계화된 환경에서 자본주의의 가치를 전환하고 확산하는지에 대한 질문은 즉각적이고도 실질적인 형태로 구현된다.

아바타들이 거리로 나와 안내에 따라 이동하면, 역시 실제 미술관과 똑같은 모양과 구조로 된 가상의 대안 공간 풀이 그들을 맞는다. 이곳에 입장하면 실제 오프닝에 흡사한 장치와 상황이 전개된다. 음료와 다과가 있고, 익명의 '관객'들이 모여 이야기를 나눈다. 물론 그 순간에도 실제 전시장은 텅 비어 있다.

가상 미술관에서는 실제 미술관에서 좀처럼 발생하지 않는 현상이 벌어진다. 익명의 관객 사이의 상호작용이다. 처음 만나는 그들은 인사를 하거나 이야기를 나누며, 실제 전시 오프닝과는 다분히 다른 '공동체'를 형성한다.

한스티스 레만의 말을 변형한다면, 가상적 모임은 "공동체를 상실한 '오프닝 참석자들'의 공동체"가 되는 셈이다. 이를 지탱해주기 위해 실제 PC방 안에서의 '실재의 모임'이 우선된다는 사실은 '실재'의 목적과 동기에 대한 성찰을 동반한다. 냉소이자 유희로서의 성찰.

김지선, 「웰-스틸링」(2012, 사진→)

'제품 설명회'로 둔갑한 공연에 참석하게 된 관객 50여 명은 한 얼토당토않은 발명품을 접하게 된다. 입는 사람을 '투명 인간'으로 만드는 티셔츠다. 관객은 실생활에서의 활용을 위한 임상 실험에 참여하게 된다. 실험의 장은 서울 한복판이다. 티셔츠 앞에는 '투명 인간', 뒤에는 '못 본 척해줘'라는 문구가 적혀 있다.

관객은 종로의 한 돈가스 식당을 나와 종각을 지나 광화문까지 이동한다. 물론 무모한 언어적 지시 작용으로 물리적 특질이 구현될 리 만무하다. '투명 인간' 티셔츠는 도리어 투명하지 않은 군중의 존재감을 떠들썩하게 전람하는 모순적 기능을 수행한다. '투명하다'는 어이없는 연극적 설정의 함정은 그 뻔뻔한 연극성이 벗겨질 때 어떤 실재적 상황이 발생하는가에 있다. 관객이 민망함을 무릅쓰고 유아적인 놀이에 기꺼이 동참하는 이유는 그 때문이 아닌가. 모의 과학 실험이 실질적인 사회적 효과를 발생시키는 것은 순식간이다. 참여자 수십 명이 하나의 셔츠를 입듯 거대한 천을 뒤집어쓰고 거리를 행보한 리지아 파페의 「약수(約數)」(1968)가 공공장소 속 집단의 가시성을 극대화한 것과 흡사하게, 김지선은 집단의 정체성에 극단적인 가시성을 부여한다. 다만, 그것을 부정하는 거짓 수사를 통해.

이는 익명의 군중에게서 분리된 집단적 타자성으로 나타난다. 「촉매 III」(1970)에서 에이드리언 파이퍼가 홀로 도시를 활보할 때 입은 "칠 주의(wet paint)"라 쓰인 티셔츠가 군중의 접촉을 밀어내면서 익명의 타자성을 가시화했다

© 김지선

면, '투명 인간' 티셔츠는 타자성의 작위성을 가시화한다. 이들이 딱히 왜 거리의 타자가 되어야 하는지는 알 수 없다. 그럼에도 타자성은 그 어떤 집회보다도 강력하다.

김지선이 「스탁스 3. 이주민 이주」(458쪽) 프로젝트에서 활용한 '헐' 티셔츠가 그러하듯, 여기에는 명료한 정치적 목적의식에 대한 거부감이 녹아 있다. 이 '작위적인 타자들의 공동체'가 전복적일 수 있다면, '정치적'이기 때문이 아니라, 전혀 그렇지 않기 때문이다. 아무런 정치적 동기나 목적의식 없이 서울 한복판에서 집단으로서 행진하는 것 자체가 위협적이다. 그들은 떼를 지어 광화문 광장에 도착하지만, 그 어떤 구호도 외치지 않고 피켓도 들지 않는다. 그저 공공장소를 점하고 있을 뿐이다. 이 정체불명의 집단 행위를 통제해야 하는 공권력의 입장에서는 이 행진의 목적이 '정체불명'이기 때문에 더욱 도발적이다. 이 의뭉스런 익명 집단의 정치성은 현장에서 그들을 바라보는 시선에 의해 즉각적으로 발생한다. 이들이 행진하는 장소 자체가 이미 이들에게 정치성을 부여할 뿐 아니라, 공공장소에서 노출된 유아적인 슬로건이 기묘한 전복의 묘를 일으킨다. 똑같은 티셔츠 한 장을 입은 것만으로 이들은 이미 정치적 집단이 된다. 경찰이 어떤 이유로든 그들을 제지한다면 그들의 잠재된 정치성은 비로소 거리에 발산될 것이다. 아무런 정치적 의도가 없는 정치성. '투명'한 정치성.

정치적 행위와 비정치적 행위의 경계는 어디에 있는가? 정치성을 띠지 않는 행위가 어떠한 공간적, 사회적 맥락에 따라 정치성을 갖게 되는가?

이 익명 집단을 '하나'로 성립시키는 일률적인 조건이 있

미래 예술

다면, 스스로에 대한 질문이다. '실재의 모임'으로서의 이 모임은 무엇이 실재인지, 어디까지가 실재이고, 그것은 어디서 시작하는지에 대한 의문으로 성립되는 모임이다. 그 존립 기반은 자기기만이다. '보이지 않음'을 가시화하는 연극적 기만.

안나 리스폴리, 「집에 가고 싶어」(2013)

「집에 가고 싶어」는 한 건물에 거주하는 주민들이 참여하는 공동 작업이다. 한국 버전에서는 광주 전남대학교 기숙사 건물 방 200여 개에 거주하는 대학생 600여 명이 퍼포머로 등장한다. 이들이 행하는 퍼포먼스는, 원격으로 전달되는 리스폴리의 지시에 따라 각자의 방에서 정확한 순서와 리듬으로 형광등을 켰다 끄는 것이다. 이는 물론 건물 밖의 관객을 위한 행위다. 전남대 관현악단 학생들이 베토벤의 「운명교향곡」을 연주하는 20여 분 동안 일률적으로 점멸하는 불빛은 "집에 가고 싶어"라는 노래 가사를 모스부호로 전환한다. 참여하지 않는 주민의 방을 제외한 모든 창문들은 오케스트라 음악에 맞추어 매스게임 같은 빛의 패턴을 이룬다. 시각언어는 청각 언어의 정서를 도색해 구체시로 표출한다. '집'에서 멀리 떨어져 사는 이들의 심정을 불빛으로 밝히듯.

하나의 정치적 이념에 의해 통제되는 전체사회가 아니라 개인의 자유의지에 따르는 시민사회에서 이러한 공동체적 행위는 어떤 의미를 갖는가?

리스폴리가 의도하는 이 프로젝트의 무게중심은 빛의 스펙터클이 아니라, 이를 연출하기 위해 이루어지는 소통의 과정에 있다. '학적'과 '건물'로 규정된 이 일시적 공동체는 사

회적 위치의 상승을 위해 학문에 투자하는 개인적 동기로 구획된 특정 집단이다. 의지를 모아 일률적인 행동으로 연극적 볼거리를 만드는 것에는 대부분 관심이 없다. 「집에 가고 싶어」의 작업에서 가장 큰 부분은 그 취지를 설명하고 일련의 태도와 행동상의 변화를 위해 설득하는 과정이었다. 이는 곧 하나의 건축물로 규정되는 '공동체'의 범위가 어떻게 규정되어 있으며, 그 한계가 어떻게, 얼마나 재설정될 수 있는지 가늠하는 실질적이고 구체적인 과정이기도 했다. 그리고 그러한 질문과 성찰의 주체는 아티스트가 아니라 건물의 거주자 각자다. 이들이 공동체 의식을 갖게 되는 경위는 집단행동을 하기 위해 동의하고 다 같이 실행에 옮기는 것에 있다기보다, 각자 나름의 가치관과 태도로 '공동체'에 관한 하나의 질문을 개인적 영역에서 소화하는 데 있다.

리스폴리는 이 작업을 진행하는 과정에서 '이상적인 미래'가 무엇인지 물었을 때 한 학생에게서 돌아온 대답을 회상한다. "삼성에서 종일 일하고 집에 돌아와 따뜻함과 나른함을 느끼는 것"이라는 대답.[22] 같은 학생은 삼성 갤럭시 스마트폰으로 리스폴리에게 스마일 이모티콘을 보내기도 했다. 기숙사 건물은 사회적 욕망과 가치관이 어우러진 헤테로토피아다. 일련의 소통 과정으로서의 '퍼포먼스'에 의해 모더니즘의 유산인 콘크리트 그리드는 삶의 양식을 획일화하는 장치이자 공유 가능성을 머금는 공동체의 단상으로 재해석된다. 그것은 삶의 방식을 획일화하는 집단 거주와 사회적 가치를 재고하는 진취적 공동체 사이 어디선가 진동하는 것일까?

미래 예술

나는 새로운 형태의 공동체를 불손한 미시 정치적 도구, 혹은 가변적인 제안들로 풍성해지게 될 정신적 풍경과 같은, 포용과 차이의 자연의 법칙에 위배되는 생태 체계로서 생각하고 싶다. 인간 활동의 약호를 표준화하는 대신, 집단의 충돌적인 상상을 즐기기 위해서 기꺼이 자원을 공유하면서까지 즉각적으로 대안적인 사회형태를 만들 잠재력을 향해 열려 있는 도구. 언제나 만들어지고 해체되는 과정의 공동체. 즉, 뭔가 진행 중인 사건 속에 우리를 배치하는 것.²³

리스폴리가 그리는 공동체란 삶에 대한 획일적인 태도와 생각을 공유하며 장소로 국한되는 폐쇄적 집단이 아니다. 지속적인 변화의 가능성을 내포하는, 불특정하면서도 비정형적인 유기체다. 「집에 가고 싶어」는 이러한 변화를 구현하는 프로젝트가 아니라 이에 대한 사유의 필요성을 공유하는 프로젝트다. 형광등 따위를 껐다 켜는 행위로 변혁의 가능성이 도래할 리 만무하다. 그의 시도에서 공동체를 설정하는 것은 일률적인 집단 행위에 의한 '일체감'이 아니라, 그에 대한 질문을 체화하는 과정이다. '공동체'가 무엇인지 질문하며 성립되는 공동체. 즉, '재매개'된 공동체. '시어터'는 공동체를 재매개하는 과정이자, 그 주체다.

틴크 탱크, 「구리거울을 통해, 어렴풋이」 (2012)

구리거울의 문화적, 종교적 의미를 중앙아시아 유목 문화의 맥락에서 성찰하는 '강연/공연' 「구리거울을 통해, 어렴풋이」

관객 **509**

는 메시지의 전달을 위해 재현 체계에 의존하지 않는다. 외부 세계에 대한 환영적 '분신'을 제공하는 대신, '실재의 모임'으로서의 연극 관객에 대한 자기 성찰을 제안한다. 모임의 실재성을 환기시키는 팅크 탱크의 방법론은 '역설'이다.

국립극단 소극장 판에서 시작되는 이 공연을 관람하기 위해 입장하는 모든 관객에게 워크맨이 배포되고, 준비된 카세트테이프를 재생해 이어폰을 통해 '걷는 사람(워크맨)'의 '내면'을 청취하도록 안내된다. 배우들 역시 관객과 함께 행동한다. 하나의 통일된 행동으로 객석과 무대에 존재하는 모든 구성원이 공유할 수 있는 감각의 영역에 입장할 것을 제안하는 셈이다. 무대의 배우들은 관객이 이어폰을 통해 홀로 듣는 내용에 상응하는 행위나 제스처를 전람한다. 관객은 이어폰을 통해 배우들과의 소통을 이어나가지만, 실상 무대는 적막이 점령하고 있다.

'함께 나누는' 연극의 기호적 응집력은 그 스스로에 대한 질문으로 인해 위배되기 시작한다. 워크맨의 기계적 특성상 관객이 의존하는 재생속도가 모두 일치할 수는 없다. (모두 안내에 따라 일제히 재생을 실행한다 하더라도) 버튼을 누르는 시기에는 차이가 발생할 수밖에 없고, 설사 재생이 똑같이 시작한다 하더라도 재생속도는 기계마다 약간씩 달라진다. 미세한 차이는 누적되어, 연극이 10분 이상 진행되고 나서는, 무대 위의 시각적 내용과 관객이 홀로 각자 취하는 청각적 내용이 시간적으로 일치하기란 거의 불가능해진다. 더구나 소리와 무대 간 '일치성'의 기준이 되는 표준 속도란 존재하지 않는다. 서로 소통하거나 확인할 수 없는 상황에서 모두가 각자만의 감각 영역에 갇혀 있는 셈이다. 자신이 어느 정

미래 예술

도 '일치된' 소리를 듣고 있는지 확인할 수도 없다. 워크맨에서 들리는 박수 소리는 무대 위에서 배우가 치는 박수와 일치하지도 않고, 배우들마다 (자신의 워크맨에 맞춰) 박수를 치는 시기도 각양각색이다. 어느덧 '객석'이 제공하는 공통된 목적의식과 유대감은 고립감과 불확실성으로 대체되어 있다. 무대가 표출하는 세계는 일관된 질서를 갖고 있는 듯하지만, 실제로는 파편화된 기호들의 무작위적인 총체일 뿐이다. '연극'은 일관된 정서와 소통을 발산하는 권위적 발신자의 위상에서 이탈해 불확정적이고 가변적인 감각 조합으로서 표류한다. '소통'은 신기루처럼 멀어진다.

　집단의 유대감과 개인의 소외감은 연극의 '무대'가 극장 밖으로 옮겨진 후 더 극단적으로 양분된다. 구리거울을 통해 세상에 대한 '관점의 이동'을 실행해야 할 필요성을 피력하는 배우들은 '관점 이동'을 상징적으로 추진하기 위한 불가피한 방법으로 극장 밖으로 이동할 것을 제안한다. 사마르칸트에서 관광 가이드를 한 적이 있다고 자기를 소개한 바 있던 우즈베키스탄 출신 배우 브라노바 페루자는 가이드를 자처하며 거리로 관객 무리를 안내한다. 국립극단 외부의 차도는 서해가 되고, 횡단보도는 항로, 서울역 뒤편의 길은 중국, 그리고 기찻길을 가로질러 구 서울역의 대합실로 넘어가는 다리는 '실크로드'가 된다. 관객은 한국을 떠나 실크로드를 따라 우즈베키스탄의 알포미시 신화에 나오는 '거울호수(오이나콜)'에 가는 여정을 '연극적'으로 손수 재현한다. 그 여정은 깃발을 들고 가이드 역할을 하며 대열에서 이탈하지 않도록 안내에 집중하는 브라노바에 의해 진행된다. 누가 뭐래도 이들은 거울호수를 공통의 목적지로 삼아 실크로드를 '함께' 건

너는, 응집력과 자의식을 갖춘 동질적 집단이다. 더구나 그들의 얼굴에는 (보르헤스의 단편 「거울과 가면」을 인용하는) 가면이 착용되어 있기 때문에, 단일 집단으로서의 획일적 정체성은 거리에서 시각적으로도 명료해진다.

물론 이러한 유대감은 연극적 환영이다. 모두는 여전히 이어폰을 착용한 채 워크맨에서 재생되는 소리로 청각을 점령당한 상태에 있다. 관객의 이동에 맞춰 제공되는 각종 음향 효과들, 이를테면 바다, 사막, 초원, 비바람 등의 소리는 관객이 맞는 거리의 시각적, 촉각적 실재와 극명하게 충돌한다. 관객의 파편화된 감각을 하나의 총체로 통합하는 게슈탈트의 장치는 붕괴되어 있다. 모든 감각이 집약되어 총체적이고 균질적인 현실을 구성하는 이상행복감적 세계관은 여전히 주어지지 않는다. 세계는 감각으로 통일되어 있지 않고, 끊임없이 가변적이고 불안정한 '이동'만이 계속할 뿐이다. 감각적 고립과 소통의 부재는 집단 내 구성원을 소외된 상태에 방치한다. '실재의 모임'은 작위적인 상상과 억측에 의해 가까스로 유추될 수도 있는 연극적 허구다. 연극이 성립시킬 수 있는 공동체 의식의 실체에 관한 역설로서의 질문.

워크맨 속 이름 없는 내레이터는 묻는다. 그 질문은 관객 스스로를 향한다.

"'우리'라고 하는 건, 어떤 모임인가? 관객이란, 어떤 공동체인가? 같은 목적을 공유했고, 같이 웃거나 울기도 했던, 그 기이한 모임은 도대체 무엇이었나? 그 근원은, 나에게 중요한 것인가?"

2 모임의 '실재'

'시어터'는 본질적으로 다원적이다. 연극적 체험이란 다층적인 기억과 의미들이 무한한 조합의 가능성으로 펼쳐지는 유기적인 과정이다. '동질적인 체험'이란 있을 수 없다. '관람'이란 각자의 삶과 관점에 의한 무대와의 창의적 교감이다. '하나되기'의 신화는 자본주의 체제의 권력에 동조한다. 너무나 당연한 사실 같지만, 관객을 하나의 동종 공동체로 통합하려는 의지는 어디서든 나타난다.

한스티스 레만은 말한다.

> 주지해야 할 것은 관객의 참여가 단순히 다른 사람의 경험에 동참함을 지칭하는 게 아니라는 겁니다.
> 즉, 관객 한 명 한 명을 독립적인 개체로 바라보고 접근해야지, 관객에게 단일한 집단으로 집결할 것을 요구해서는 안 됩니다.[24]

레만에게 시어터는 '불화'의 가능성을 실질적으로 구현할 수 있는 열린 장이다. 집단주의 권력에서 자유로운 공동체를 실험할 수 있는 '실재의 모임'. 기존 체제에 의해 설정된 감각, 행동, 인지의 기준들에 균열을 가하는 정치적 과정이자 정치적 장. 즉, '시어터'의 매체적 조건이자 장치적 작동 원리는 랑시에르가 말하는 '불화'에 근접한다. '공유된 체험'을 직조하는 관계들의 다각적인 총체와 그것이 집행하는 권력에서 '체험'과 '감각'을 재생하기.

'관객성'을 성립시키는 개체 한 명 한 명이 모두 다를 뿐

아니라, 관객 개개인에게도 '체험'이란 다각적이고 유동적인 개별화 과정으로 발생한다. 체험은 곧 변화다. 관객은 획일화된 지배적 체제에 의해 고정되는 '주체'가 아닌, 무한한 변형의 가능성을 작동시키는 다원체다.

'실재의 모임'이 전제하는 '실재'란, 꾸준히 임박하는 불가능의 잠정적 현현이다. 하나의 완성체로 완료되면서 소각되어 버리는, 변형의 무한한 가능성. 변혁의 가능성.

르네 폴레슈, 「현혹의 사회적 맥락이여, 당신의 눈동자에 건배!」(2010)

연극은 우리 진지한 삶의 그림자가 아닙니다. 이것은 상호 능동성의 연극이 아닙니다. 겉보기엔 그런 것 같지요. 좌석이나 이런저런 시설 때문에. 그러나 이건 저 혐오스런 사교의 예술형식이 아닙니다. 이 연극은 모든 사람을 위한 것도 아닙니다. 그건 분명합니다. 지금 여기서 말하고 있는 백인 남성 이성애자는 자기의 입장을 말하고 있습니다. 개나 바퀴벌레나 다른 잡다한 것이 아닌 오직 그의 입장입니다.

객석을 점유한 개인의 집단이 단일 공동체로서 소통한다는 발상은 르네 폴레슈에게 망상/현혹(delusion)이다. 오늘날 이상적인 공동체가 발생할 수 있다는 생각 자체가 망상이다. 시어터는 그런 망상을 직시하고 폐기할 수 있는 하나의 출발점이다. 즉, (낭시가 논하는) '공동체'의 시발점이다.

'진정한' 연극적 소통이란 무엇인가? 장뤼크 낭시의 공

미래 예술

동체에 대한 논거를 상당 부분 압축하고 있는 「현혹의 사회적 맥락이여, 당신의 눈동자에 건배!」에서 폴레슈는 우선적으로 '복제'로서의 연극을 철저히 배제한다. 허구적인 상황을 재현해 이로써 관객을 집중하게 하고 정서적인 동요를 일으키는 것은 기만이다. 무대에 홀로 선 파비안 힌리히스는 관객에게 직접 말을 걸며 '연극론'을 펼친다. 메타연극으로서 이 작품은 거울을 통해 스스로를 직면할 것을 '관객'에게 요구한다.

그러나 직접 대화하고, 심지어 배우가 객석에 다가가 신체를 접촉한들 '상호작용'이 발생한다고 말할 수 있을까? 낭시가 말하듯, 육체조차도 인간의 영역에서 떠나 있다.[25]

도대체 여기 이건 뭡니까? 정치는 어디로 간 거죠?
사람들이 정치와 종교는 뒤로 물러났다고 말한다면
그것은 당신에게서도 물러난 겁니다. 그러니까 마치
그것들이 아직 있는 것처럼 행동할 필요가 없어요.
그런데 현실적 정치 경험들은 어디에 있나요? 중간에
아무것도 없이 과거와 미래를 연결하려는 건 퇴행적
자기기만이 아닌가요? 예를 들어 시위자들이나 자동차
방화를 하는 호기심 많은 청소년들처럼요. 그들의
육체는 여기 없습니다. 그것과 함께 정치성도 함께 모인
이런 공간에서 사라졌습니다.

힌리히스에 따르면, 물리적으로 장소를 공유하고 신체적인 교감을 이루고 실천적 삶을 사는 것만으로 공동체를 구성할 수 있는 시대는 1970년대를 기점으로 지나갔다. 행동주의의

이상은 더 이상 존립할 수 없다. 그보다는 더 본연적인 것부터 재고하지 않으면 안 된다. 낭시가 말하듯, 그것은 실패에 대한 냉철한 비판적 사유를 기반으로 삼아야 한다. 진정한 연극 소통은 '소통'이 무엇인지 고민하는 데서 시작된다.

> 이 공간에는 우리가 알던 것과는 다른 소통 방식이 있는 것 같군요. 여기서는 나눌 수 없는 것에 기반하여 소통하는군요. 우리가 여기서 함께 나누는 것은 사실은 공유할 수 없는 것입니다. 그런데 우리는 그 사실을 깨닫지 못하죠. 이것이 바로 현혹적 연관 관계입니다.

힌리히스는 낭시가 말하는 바를 반영하며 불가능함에서 공동체의 단초를 찾는다. 개인의 내재성의 불가능, 특정한 사회적 계약관계로 결속되는 단일한 공동체의 내재성의 불가능이다. 환영적 연극만이 '망상'일 뿐 아니라, '내재적 실체'가 본질적으로 망상이다. 그 망상이 드러난다는 것은 더 이상 내재성을 고집하지 않고 (내재성을 상실한) 개인의 외부를 인식함이다. 그것이 곧 '공동체'가 가능해지는 영역이다.

> 우리의 영혼은 외부에 있습니다. 우리 안에서 뭔가 부글부글 끓어오른다는 소리 따윈 집어치워요! 우리는 그걸 우리 자신이라고 여기지요. 안만 따뜻하게 만드는 러시아 사모바르의 수프 따위도 집어치워요. 내부에는 아무것도 없습니다. 우리는 우리 육체가 스스로와 맺은 외부 관계입니다. 그것이 우리입니다.

폴레슈에게 오늘날은 단선적인 혈기 충만이나 즉각적인 영감으로 삶을 바꾸고자 하는 노력보다는 자신의 동기에 대한 냉철한 거리 두기가 더 필요한 시점이다. 프로파간다로 다수를 합의에 이르게 하는 전체주의적 움직임은 그 동기가 정치적으로 진취적이다 하더라도 본연적으로 내재성의 불가능함을 거스르는 행위다. 낭시의 사유가 그러하듯, 폴레슈와 힌리히스가 설정하는 '공동체'는 '설정'을 배제하는 데서 출발한다. 실질적인 대안을 행동으로 구현하는 것보다 시급한 문제는 실패의 논리를 통찰하고 사유 방식을 변화시키는 것이다.

힌리히스가 열정적으로 내뱉는 선동적 언어조차도 기만이다. 그의 행위는 스스로의 내재성을 함몰시킨다. 공동체의, 선동적 언술의, 연극의 기만을 직시하라는 이 작품의 메시지는 극명하기 이를 데 없지만, 사실 제목부터가 할리우드의 환영에 의거한다. 「카사블랑카」(1942)에서 험프리 보가트가 자신의 애인을 안전한 곳으로 도피시키기 위해 이별을 종용하며 내뱉는 마지막 대사 "Here's looking at you, kid."는 자아의 독립을 축복하는 말처럼 들리지만, 실버스크린의 그러한 제스처 자체가 기만이자 현혹이다. 폴레슈와 힌리히스의 공동체는 문제에 대한 해답이나 혜안이 아니라, 문제를 본질로부터 인지하고 사유의 방식에 변화를 가하는 일련의 힘이다. 이를 공유하기 위한 노력이다. 이에 명료히 규정되는 정의나 규범이나 가치는 없다. 공동체는 내재성의 허구(망상)를 극복하는 외부적인 관점이다.

이 객석도 역시 가짜 공동체의 전시일 뿐입니다.
이 얼마나 끔찍한 공동체의 형태입니까! 이 무슨

혐오스런 사교의 예술형식이란 말입니까! 서로 의미를 공유한다고 믿고 사회란 걸 의미 공동체로 파악하고, 있지도 않는 의미를 끊임없이 전달하는 것을 소통이라고 간주하다니! 그냥저냥 굴러가는 다른 공동체가 있단 말입니다!

로헤 베르나트, 「공공 영역」(2008, 사진→)

야외 공연장에 도착해 티켓을 수령하는 관객에게 무선 헤드폰이 하나씩 주어진다. 준비된 내용은 헤드폰을 통해 전파되는 질문이 전부다. 나머지는 관객이 수행해준다. 광장에 모인 관객은 원격 질문에 따라 행동하도록 유도된다.

"오늘 신문을 읽었으면 앞으로 네 걸음 걸으시오."

"아이가 있는 사람들은 왼쪽에, 없는 사람들은 오른쪽에 모이시오."

"아직도 공연을 보고 충격을 받길 기대한다면, 볼에 손을 갖다 대시오."

"마켓에서 물건을 훔친 적이 있으면 앞으로 오시오."

"파트너와의 성행위를 피하기 위해 잠자는 척을 한 적이 있으면, 두 손을 뒤통수에 모으시오."

"초대권으로 입장했다면 스태프 쪽으로 모이시오."

"서울에서 태어났으면 오렌지 재킷을 받아 입으시오."

"목발을 사용한 적이 있다면, 스태프에게서 담요를 받아 가시오."

"소백산맥 이남에서 태어났으면 무기를 드는 것처럼 손을 앞으로 뻗으시오."

미래 예술

© Cristina Fontsare

"지금까지 질문에 대해 거짓으로 대답한 적이 있으면 앞으로 걸으시오."

관객 자신의 출신 배경, 기호, 취미, 견해, 심리 상태, 경험 등에 대한 갖가지 사소한 질문들이 이어진다. 논리적 연관성 없이 무작위적으로 나열된다. 그 '사소함'은 행동 유도를 더욱 유연하게 만든다. 개인의 반응은 군무에 가까운 패턴으로 뭉쳐진다. 질문이 던져질 때마다 소집단이 형성된다.

이 관객 참여 퍼포먼스에서 결국 관객이 떠맡는 것은 배우의 역할이다. "참여는 관객을 연기에 개입하게 한다"는 질 지라르의 말은[26] 직설이 된다. 공연 장소는 통상적 연극의 "관객과 배우가 동시에 공존하는 장소"가 아니라,[27] 관객이 배우'로서' 동시에 존재하는 영역이 된다. 잠재된 (일상 속의) '사회적 배우'는 행동을 통해 (작품 속의) '연기'하는 배우로 거듭난다. 연극 무대가 일반적으로 외부의 현실을 반영하는 대체적 표상으로 기능한다면, 「공공 영역」의 무대 역시 사회의 구성에 대한 하나의 소우주가 되는 셈이다.

사회적 배우이자 무대의 배우로서 관객은 자신의 대답에 의해 새롭게 규정되는 공간을 점유한다. 여러 사람들이 함께 점유해 그 공간의 '공공성'을 확보하려 한다. 장소(place)를 취하는(take) 행위가 발생하는(take place) 것은 물리적 행위이자 정치적 태도이기도 하다. 허구적 공간(무대)과 일상적 공간(광장)의 경계가 허물어지면서 하나의 통합적이고도 변증법적인 영역이 파생된다. 곧 '공공 영역'이다.

하지만 공공 영역에서의 정치성은 온전히 현현될 수 있을까? '공공'의 것을 물리적으로 점유하는(inhabit) 것이 소유하는(own) 것이기도 할까? '공공'의 '영역'에 대해 개

인은 어떤 권리를 가질 수 있을까? 그 권리는 어디부터 어디까지일까?[28]

이러한 일련의 질문은 어디까지나 '시어터' 안에서 작동한다. 외부 세계에 대한 '복제'로서의 작위적 현실 속에서 이 질문들은 상징성과 현실성을 동시에 갖는다. 무대 밖을 향해 투사(project)되면서도 관객 스스로를 향해 내사(introject)되기도 한다.

이 유기적 집단이란 무엇일까? '관객'은 또 다른 어떤 실질적 형태의 공동체로 변신할 수 있는 걸까? 그러한 재구성의 가능성을 촉발하는 조건은 무엇인가?

원격 질문이 헤드폰을 통해 수령될 때마다 새로운 '공동체'의 가능성은 미세하게 꿈틀댄다. 개별적 이동은 순간적으로 영역을 점령하는 '집단'의 정체성을 새롭게 제조하는 듯하다. 익명의 목소리가 수행적인 이유는 듣는 이들의 관계를 변형하기 때문이다. 하지만 개방된 가능성이 폐제되는 순간은 역설적이게도 바로 완성의 순간이다. '소집단'의 완성이 이루어짐과 동시에 '공동체'의 열린 가능성은 즉각적으로 소각된다. 영역으로 구획된 집단에는 그 어떤 정치적 역동성도 내재하지 않기 때문이다. 잇단 질문은 무언가를 촉발하기 위해 끊임없이 이 폐쇄된 집단에 자극을 가하고 해체의 권력을 집행한다.

'공공성'의 모순은, 관객 집단이 (질문에 대한 대답으로) '공공성'을 획득함과 동시에 그에 대한 '샘플'로 평면화된다는 점에 있다. 즉각적인 구획 짓기는 사회조직을 문화적 취향의 차이로 나타낸 피에르 부르디외의 사회 분포도의 유기적인 버전처럼 나타난다. 생각과 취향을 가진 개체는 한 특정 영

역을 점유하고 이를 구획함과 동시에 통계학적 정보로 전락한다. '배우'의 정체성은 개성이 아니라 '분포'에 있는 셈이다. 각 질문은 개체와 집단, 개성과 분포, 선택과 패턴의 양가적 가능성을 동시에 실행하는 장치다. 질문에 의해 파생되는 '공공 영역'은 집단으로서의 관객의 정체성에 지속적으로 진동을 가한다. 이러한 진동은 '시어터'의 특질이기도 하다.

개방과 폐쇄, 생성과 소멸의 끊임없는 반복은 작용과 반작용의 순환을 이루며 무언가의 가능성을 총체적으로 실행해가는 듯하다. 물론 온전하지 않은 가능성이다. 공동체의 '완성'은 도래하지 않는다. '공동체'란, 그 역설적이고 유기적인 개방과 폐쇄의 순환 속에서 발생하는 불완전한 '가능성'의 벡터다. 질문의 궁극적인 기능은 이러한 벡터를 신체를 통해 순환시키는 데 있다. 즉, 「공공 영역」은 관객의 재해석을 물리적으로 타진하는 이벤트다. 관객에 의한, 관객의 재해석. 자기 성찰이 신체를 매개로 공유될 때 발생하는 것은 '공공'의 것이다.

글렌 윌슨의 말대로 연극의 체험이 관객이라는 유동적인 공동체에 대한 소속감과 사회적 순응 효과를 기반으로 형성되는 것이라면,[29] 이는 바로 「공공 영역」에서 끊임없이 거부되는 바이기도 하다. 공동체 의식이 형성과 동시에 해제되면서 사회적 순응의 가능성은 신기루처럼 멀어져간다. 형성이 된다 하더라도, 그것이야말로 연극적인 허구성에 기반한다는 사실은 누구에게나 역력하다. 관객의 자기 해석은 이러한 허구적인 틀을 제조하고 반추하는 과정이다. 이러한 반추의 가능성, 탈구된 관점이야말로 '공공 영역'이라 할 수 있다. 공공적이지도 않고 영역적이지도 않은 공공 영역.

미래 예술

김홍석, 「Post 1945」(2008)

지금 이곳[미술관]에는 의도적으로 창녀가 초대되었습니다. 그녀는 오늘 있는 미술 전시 개막 행사에 3시간 참석하는 조건으로 한화 60만 원을 작가로부터 지급받습니다. 이 순간 여러분 사이를 유유히 걸어 다니며 전시를 관람하고 있는 이 창녀가 누구인지 찾아낸 분은 작가로부터 그녀를 찾은 대가로 120만 원을 지급받게 됩니다. 창녀를 찾아봅시다.

김홍석이 개인전 『밖으로 들어가기』의 '전시 개막 행사'로 진행한 「Post 1945」는 안내문에 적힌 수행 언어로 촉발된다.

하나의 조건을 간단하게 설명하는 이 문구의 효과는 단순하면서도 다층적이다. 예측 가능한 즉각적인 결과는 일종의 역할 놀이다. 그 수행적 위력은 잠재적으로 순식간에 현장에 모인 관객 간의 사회적 관계를 재편성하는 데 있다. 누군가 지명된 인물을 식별하는 과정은 이 특정한 노동 유형에 관한 공유된 스테레오타입을 암묵적으로 활성화하는 것으로서 이루어진다. 성별에서 시작되는 감지/감시의 기준은 연령, 복장, 얼굴 치장, 행동 유형 등에 대한 식별을 획일화한다. 한 '인물'에 대한 상상과 해독이 이루어진다는 점에서 이러한 과정은 다분히 '연극적'이다. 문제는 이러한 절차에 사회적 이데올로기가 개입된다는 점이다.

사회의 공권력은 곧 '감각적인 것(the sensible)'을 조직하고 통제함에 있다. 「Post 1945」의 안내 문구는 랑시에

르가 '경찰력'으로 표현하는 제도적 권력의 집행을 재전유한다. 로절린드 크라우스가 밝히듯, 재전유(détournement)의 미학은 자본주의의 권력으로부터 미술이 더 이상 밀폐된 순수함을 고수할 수 없음을 인지하면서 설득력을 확보한다. 주변 환경이 온통 하나의 일률적인 원리로 작동되는 와중에 그로부터 완전히 격리된 독립적 사유 공간을 설정한다는 것 자체가 모순이라는 얘기다. 김홍석의 재전유는 자본주의 사회가 어떻게 인간의 감각을 재구성하고 그를 기반으로 '사회적 관계'를 재편성하는지 가시화한다.

물론 이로 인한 일시적 공동체의 형성/변질에는 단순히 보이지 않는 권력을 '가시화'함을 넘어서는 복합적인 효과, 보다 무형적이고 비가시적인 효과를 동반한다. 수행 언어의 기능이 폭력적임은 분명하다. 프리츠 랑 감독의 「M」(1931)에서 정의감에 불타며 아동 연쇄살인범을 물색하는 시민 방범대처럼 무명의 군중은 하나의 동질적인 목적의식으로 모의 연대감을 형성하며, 그것은 가시화되는 집단 폭력의 주체로 변질된다. 아니, 「Post 1945」가 야기하는 공포는 이 영화에서와 같은 집단행동의 가시적인 현현이 아니라, 그것의 불편한 잠재됨에 있다. 언어의 폭력적 '수행성'은 다분히 개념적이다. 현장의 군중심리가 실질적으로 적극적인 한 사람의 물색을 위한 집단행동으로 이어지는 것이 아니라, 그러한 상황의 도래 가능성 자체가 각 개인에게 이중적인 부담으로 부과된다.

김홍석이 집행하는 '연극적 조건'이란, 이러한 요구에 대해 관객 각자가 어떻게 대응해야 하는지, 이러한 부당한 요구와 어떤 식으로 타협해야 하는지, 혹은 타협하지 말아야 하는

미래 예술

지 결정해야 하는 상황이다. 이러한 연극적 상황은 다양한 효과로 가시화된다. 혹은 억압되고 묵인된다. '일시적 공동체'에 적용되는 일률적인 정서나 동기는 존재하지 않는다. 김홍석의 수행 언어의 가장 최종적인 효과는 일시적 공동체 내부에서 '불화'를 생성함에 있다. 아니, '불화' 자체로서 성립되는 일시적 공동체의 생성 조건을 제공함에 있다.

즉 김홍석의 재전유는 건설적이고 창의적인 '공동체'적 관계에 대한 섣부른 희망을 재고하고 의심한다. 관계 미학이 자본주의의 균열을 상상하고 이상화했다면, 「Post 1945」는 그러한 가능성에 냉철한 거리감을 둔다. 크라우스가 피력했듯, 오늘날의 자본주의 체제 안에 기생하면서 그 편재적인 권력에서 벗어날 수 있음을 감히 전제하는 것은 "형이상학적 오류"다.[30] 김홍석의 수행적 재전유는 이러한 형이상학적 오류를 경계한다. 차라리 관계 미학의 분홍빛 몽상에 대한 비판적 조소에 가깝다. 니콜라 부리오가 꿈꾸는 일방적이고 단선적인 '관계'의 형성이 얼마나 치명적으로 환상적인가를 밝히는 메타-관계 미학, 혹은 카운터-관계 미학이랄까.

전시 개막 행사에서 작가가 직접 만든 음식을 나누는 농경적 제의나 작품과 관객이, 혹은 관객과 관객이 자본을 형성하지 않는 범위에서 교감하는 것만으로 새로운 형태의 '공동체'가 생겨난다는 발상은 사치이자 종속이다. 자본주의의 권력으로 인해 상실된 공동체는 이 같은 단편적인 이벤트로 회복되지 않는다. 자본주의의 전제에서 일시적으로 벗어나 능동적인 태도를 보일 때 공동체가 회복될 수 있다는 전제야말로 자본주의가 만든 효과이자 환상이 아닌가.

김홍석의 메타비평은 오늘날 공동체의 문제가 감각의

분화로부터 야기되며, 때문에 관계를 재설정하는 시도는 결국 감각을 재구성하는 데서 시작되어야 함을 피력한다. 그리고 그러한 '창의적' 과정은 절대 간단한 창작 행위로 쉬이 이루어지는 것이 아님을, 자본주의에 대한 저항은 더 이상 그에 대한 비판적 태도와 행동만으로 성사될 수 없다는 사실을 인지한다.

「Post 1945」에 나타나는 '불화'의 스펙트럼은 다양하고도 총체적이다. 이 지명 놀이에 아예 참여할 것을 거부하는 태도에서, 실제로 지정된 슬래를 지명해 게임의 승자가 되는 경우, 그리고 갤러리의 장소성을 넘어 이 퍼포먼스에 대한 비판적 의견을 피력하는 경우까지, 의식과 무의식, 행동과 잠재 심리, 현장의 참여자와 비평적 관찰자의 다각적인 궤적에 걸쳐 입체적으로 나타난다. 이러한 다차원적 불화 자체가 오늘날 '실재의 모임'이 구현할 수 있는 새로운 '공동체 의식'은 아닐까? 하나의 장소나 모임 안에서 실질적인 역할과 맥락의 변화를 진행하는 것이야말로 오늘날 '연극'이 할 수 있는 일이 아닐까?

> 기존 관객들이 극을 가만히 '읽는' 역할이었다면, 이제 관객들은 극에 직접적으로 관여해 함께 질문하고, 스스로에게 질문을 던지고, 이 공연 속에서 자신의 위치에 대해 성찰하는 역할을 수행해야 합니다. 관객들은 예측하지 못했던, 또 예측할 수 없는 소통의 상황에 참여할 것을 요구받습니다. 오늘날 이와 같은 변화는 기정사실화되고 있습니다. 다른 형태의 연극이 거의 전무하기 때문입니다.[31]

미래 예술

한스티스 레만이 이야기하는 '연극'의 새로운 가능성은 하나의 작위적인 설정 안에서 실재적 변화가 발생할 수 있다는 점에 있다.

실제로 이 과격한 게임은 인턴으로 일하는 젊은 (여성) 직원이 '창녀'를 '제대로' 지목하며 종료되었고, 120만 원이라는 대가와 더불어 '승자'에게 주어진 것은 "왠지 모르게 미안한 마음"이었다.[32] 울음을 터뜨린 '승자'는 죄책감으로 일그러졌다. 연극적 역할 놀이가 실질적인 정서적 효과로 전가되는 과정과 역학은 기묘하다. 제4의 벽의 진정한 붕괴는 관객의 배우성과 배우의 관객성을 일깨우는 것이다.

실제 성 노동에 종사하는 여성이 현장에 와 있다는 사실은 이 잔혹한 '게임'의 진정성을 확보하기 위한 '진정성'을 입증하기 위한 알리바이처럼 작동하지만, 실은 이로써 성립되는 '진정성'이란 지극히 연극적인 '진정성'이다. '내면'의 깊이로부터 끌어올리는 정서적 동기가 아니라, 언어적 수행성으로 성립되는 일련의 '연극적'인 조건이다. 작위적이면서도 제의적이고, 심리적이면서도 실재적인 조건.

실제 '창녀'가 없어도 실행될 수 있는 이 연극 놀이에 '창녀'가 실제로 참여하는 것은, 이러한 양가성을 작동시키기 위함이다. 연극과 현실이 병존하는 '실재'라는 영역을 교란하고 재편성하기 위해서다.

공동체의 오염과 변질은 '연극적'이다. '공동체'라는 것 자체가 연극적이다. '실재의 모임'으로서의 연극이란, 현실과 허구의 경계를 교란하는 모든 집단 행위다.

어쩌면 이 부당하고 폭력적인 연극 놀이에서, 자본주의라는 체제 안에서, 우리가 취할 수 있는 가장 현명한 역할이

있다면, 이는 어떠한 가치 기준이 어떠한 과정을 통해 그 사회적 권력을 획득하는가를 비평적으로 관찰하는 데서 출발할 것이다. 사회적 호명에 대한 거부부터 예술의 기능과 작가의 윤리 의식에 대한 비판적 태도에 이르기까지 다양하게 나타나는 '사회적 관계'에 대한 비평적 사유. 연극과 실재의 간극에서 발생할 수 있는 모든 입체적인 가능성에 대한 촉을 키우는 일.

김홍석이라는 '작가'가 맡은 역할은 이러한 가능성들을 위해 스스로를 격하하는 조커의 역할이다. 무지할 뿐 아니라 미천함을 자처하는 스승이랄까.

로헤 베르나트, 「투표는 진행 중입니다」(2012)

"초대권으로 입장한 사람들은 권리를 제한할까요?"
"이곳을 우리의 영토로 선언할까요?"
"질서유지를 위한 규칙이 필요할까요?"
"교복 폐지에 반대합니까?"
"일본과의 관계를 개선하기 위해서라면 독도를 포기할 의사가 있습니까?"

극장에 입장한 관객은 민주적인 의사 결정에 참여해야 한다. 연극적 계약은 극장을 국가로, 관객을 국민으로 설정한다. 공연은 의회로서 진행된다. 모두는 참여 정치의 일원으로서 투표권을 갖는다. 수많은 안건들이 스크린에 하나의 질문으로 제시되고, 각 의원/관객은 모든 질문들에 대한 자신의 결정을 리모트컨트롤에 입력한다. 입력된 모두의 의사는 스크린에 색상으로 표시된다.

의제는 정치적 가치관부터 시시한 취향에 이르기까지 다양한 영역을 횡단한다. 각자는 반드시 답을 해야 하는 책임을 떠안는다. 답을 선택하지 않을 경우 의사권이 박탈된다. 공연에 늦게 입장하거나, 고장 난 리모트컨트롤을 받는 경우 투표권은 갖지 못한다. 이 폐쇄적인 공동체의 '외국인'이 된다.

개인의 결정은 때로는 극장 안에서 발생하는 상황에 영향을 끼친다.

"극장 안에서 눈이 내리는 것을 보고 싶으세요?"

눈이 내리는 것을 보고 싶다는 사람이 많은 경우, 천장에서는 눈이 내린다. 연극적인 눈이다. 설정도 연극이고, 결과도 연극이다. 하지만 관객의 결정만은 실질적이다. 실재는 연극적인 조건 내에서 생성되고 작동한다. 그 실재는 다수의 원칙을 집행하는 '민주적' 논리 자체다. 눈이 내릴 것을 반대한 경우에도 어쩔 수 없이 가짜 눈이 내리는 가증스런 광경을 지켜보고 있어야만 한다.

이 의뭉스런 '민주 절차'에 대한 불화의 소리가 객석 여기저기서 피어난다. 공론화되지 않는 불화. 자신의 결정이 반영되지 않는 데 대한 스트레스를 넘어, 질문의 불합리함에 대한 비판, 혹은 결정하는 것 자체의 무의미함이나 안건 자체의 소모적인 쓸모없음에 대한 이의도 섞인다. 아닌 게 아니라 질문들은 갈수록 정밀한 사유와 논의를 배제하고 국민-관객의 의견을 부당하게 평면화한다.

결과의 집행 역시 때로는 다분히 폭력적이다. 그 과정은 사소한 안건에 대해서도 해당된다. 이를테면, 비틀스의 폴 매카트니와 존 레넌 중 누가 천재인지 묻는 질문은 나머지 두 멤버를 안일하게 배제한다. 비틀스에 관심조차 없거나 누군지

도 모르는 사람도 이 단 두 사람 중에서 '천재'를 골라야 한다. '공론'은 소수의 의견을 무시하는 것이 아니라 소수의 의견이 무엇인지를 설정하면서 유지된다.

"결정을 하지 않기 위해 돈을 내시겠습니까?"

의회가 무르익으면 결정권이 야기할 피로감을 질문으로 반영한다. 불만의 담론은 불만을 증폭하면서도 사회적 통제의 힘으로 작동한다. 이 맹목적 정치적 장치는 그에 대한 불만을 무마하기만 하고 불만을 변화의 절차로 이끄는 힘을 갖지 않는다.

'민주적' 원칙은 서서히 무의미한 허울로 쇠락한다. 합의와 불만으로 작동되는 이 의사 결정 장치는 이에 참여하는 '공동체'의 균질성을 강화하는 대신 불화적 균열을 점증시킨다. 관객은 정치적 실체로 응집되지 않는다. 관객이 '공동체'라면, 공동체를 성립시키는 원리는 불화다. '합의'는 곧 폭력의 다른 이름이 된다. 보이지 않는 권력의 폭력. 저항은 가시화되더라도 공동체가 저항하는 대상은 유기적인 모호함을 유지한다. 보이지 않는 힘은 보이지 않기 때문에 공동체를 유지해간다.

불화의 여지는 휴식 시간 이후 진행되는 공연의 2부에서 좀 더 복잡한 관계로 나타난다. 보이지 않는 힘은 관객을 모두 재배치한다. 1부에서 답한 결과가 비슷한 성향을 띠는 두 사람이 짝을 이루며 객석을 새롭게 배정받는다. 의결권이 절반으로 통합된 상태에서 의회는 계속된다. 이번에는 두 사람이 상의해 하나의 리모트컨트롤로 하나의 답에 합의해야 한다. 의사 결정권이 조금 복잡해진다. 아무리 일부 비슷한 의견을 표했다 하더라도, 리모트컨트롤을 공유해야 하는 장치

미래 예술

적 설정은 소모적인 불화를 야기할 수밖에 없다. 충분히 논의할 시간도 주어지지 않는다. 아예 논의를 포기하고 상대에게 모든 결정을 맡기는 소극성부터 리모트컨트롤을 장악하고 마음대로 상대의 의견을 대변하는 적극성에 이르기까지, '협의'의 양상은 다양하게 펼쳐진다.

이 작품에서 시어터는 불합리한 불화의 장이다. 아니, 이 작품은 시어터의 불합리한 권력을 가시화한다. 이는 균질적인 공동체적 체험을 위태롭게 한다. 불화를 민주적 에너지로 승화시키는 가능성을 일축시킨다. 불화가 창조적 힘으로 전환되는 순간 또 하나의 보이지 않는 권력으로 탈바꿈하기 때문일까? 불화의 진정한 불가능성은 지극히 폐쇄적인 소모성과 불가능에 대한 지극히 윤리적인 합리주의 사이에서 진동한다.

'시어터'가 더 이상 일률적인 정서적 반응으로 '예술적 체험'을 획일화하는 권력적 장치로 작동하지 않는 것은 이 때문이다. 물론 이러한 '불화의 장치'로부터 무엇을 얻어 가는가 역시 관객 각자에게 다르게 나타날 수밖에 없다. 이 시어터가 불화의 장치라고 못 박아 말하는 이 글이야말로 어떤 관객에게는 불화의 가능성을 일축하는 불합리한 권력적 장치가 될 수 있다. 그것, 불화를 말할 수 없는 그 딜레마야말로, 이 불합리한 시어터가 말하는 시어터의 불합리함이다.

3 개별화, 혹은 '공동체'의 단초

두 사람이 같이 한 풍경을 바라본다. 나는 무언가를 감지한다. 옆에 선 동료는 아직 그것을 보지 못했다. 나는 내가 가진 언어 도구를 활용해 내가 본 이 무언가를 동료에게 알린다.

　인간의 경험과 지식을 성립시키는 과정으로서 지각은 어떻게 기능할까? 세계를 이해하는 데 지각이 어떤 역할을 하는지 설명하기 위해 모리스 메를로퐁티가 설정하는 상황은 두 개체 간의 소통을 야기한다.

> 두 개의 서로 고립된 세계가 존재하고, 두 사람을 한데 모아주는 중재 역할을 하는 언어가 있다. [...] [나만이 지각하는] 이 무언가는 모든 지적 존재를 위한 진실로서 자신을 내세우지 않고, 내가 서 있는 바로 이곳에 선 모든 주체에 대한 현실로서만 자신을 내세운다.[33]

언어적 메시지로 둘의 경험을 동일화하려는 것은 "둘로 나누어지지 않은 누군가"가 있음을 상정하고 신뢰하는 일이다. 이러한 '간주체적 존재(intersubjective being)'의 새로운 영역에 동의하게 되면 정보는 '객관화'된다. 만약 언어 소통을 통해 내 동료가 나만이 볼 수 있던 그 무언가를 비로소 인지하게 되었다 한다면, 나는 이 '간주체적 존재'를 안정적으로 동일시할 수 있는 것일까? 두 사람은 같은 세계를 '공유'한다고 볼 수 있을까? '소통'은 환영일까?

　도리어 내가 동일시하는 이 또 다른 '누군가'는 내 주체

성의 심연에 도사리는 또 하나의 '나'로서 다가온다. 그것은 내가 감지하는 세계 속에 존재하는 타자가 인지하는 '나'의 모습이다. 내가 나의 신체를 통해 하나의 대상을 통합적인 단일체로서 인지한다면, 같은 논리로 나의 세계에 존재하는 타자는 자신만이 감지하는 세계와 더불어 자신을 나의 세계에서 "뜯어간다". 나의 세계는 타자와 공존되는 것이 아니다. '간주체적 존재'의 새로운 차원만이 있을 뿐이다. 나는 나의 세계 속에 존재하는 타자와 공존하지 않는다.

> 지각적 진실이라고 할 수 있는 것을 지적 수준에서도 그러하다고 일반화할 수 있을까? 우리의 모든 경험, 모든 지식이 같은 근본적 구조와 전환의 같은 통합, 혹은 우리가 지각 경험에서 발견한 같은 지평들을 통한다고 일반화하여 말할 수 있을까?[34]

20세기 서구 철학에서 '주체'와 '타자'의 관계에 관해 가장 유기적인 모델을 제안하는 메를로퐁티에게, '타자'는 이해할 수 없는 절대적 이질성의 표상도 아니고, 그렇다고 주체의 영역에 길들여진 친화적 존재도 아니다. 타자는 주체의 영역에 침입해 있고, 주체가 단일한 실체가 아님을 방증하는 실증적 실체다.

개체는 고립되어 있다. 개인의 고립을 모더니즘의 맥락에서 이야기하기는 쉽다. 하지만 그러한 비평적 태도는 모더니즘의 문제를 직시하는 능동적 방법론으로서 한계를 직면한다. 고립이라는 개념에 고립되는 것은 창의적으로 사회관계를 재편성하는 출발점이 될 수 없다. 문제는 개인을 자기

독립적, 자기 성립적인 것으로 설정할 수 없음을 인식하는 일이다. 고립은 내재성이 성립될 수 없음을 밝히기 위한 역설이 될 수 있다.

제롬 벨이 말하는 시어터의 핵심은 고립의 역설이다. 그것은 "시어터의 힘이자 목적"이다.

> 홀로 있기는 필수적이다. 관객은 극장에서 홀로다. 극장은 다수 속에서 홀로일 수 있는 장소다. 동반자가 있더라도 대화가 금지되니 홀로이자 함께다. [...] 체험을 공유하지만, 공연이 끝나고 나면 작품의 의미에 대해 생각이 같지 않음을 깨닫게 된다. 모두 각자의 고유성을, 주체성을 갖게 된다. 아무도 동질감을 느끼지 않을 것이라니, 차이가 영원히 우리를 갈라놓을 것이라니, 절망스럽다. 얼마나 비극적인가! 이것이 시어터의, 예술의, 터무니없는 대가다. 고립, 고독, 개체로서의 절대적인 단일성의 대가. 이 얼마나 모순적인가. 우리를 가르는 만남, 혹은 우리를 한데 묶는 고립감. 우리를 한데 묶기 위해서 갈라놓는 것이 극장의 힘이자 목적이다.[35]

개인의 내재성이 불가능해질 때 새로운 개별화의 가능성이 지평에서 아른거리기 시작한다. 이는 '공동체'라는 말로 인식할 수 있게 된다. 아니, 그 가능성이 공동체를 새로운 개별화의 방법론으로 재편성할 수 있게 된다.

팀 에철스가 말하듯, 공동체로서 '관객'의 사회적 가능성은 결속으로 확인되는 것이 아니라 해체의 가능성으로 인

해 촉발된다. 이는 '극장'이라는 장치 안에 체험을 종속시키는 대신, 종속적인 체험에 종말을 가하는 행위다. 와해는 곧 새로운 편성의 가능성이다.

> 퍼포먼스는 우리를 모으고 일시적 공동체를 조직하면서도, 그와 동시에 그것이 소집하는 공동체에 이의를 제기하고 심지어 압박과 균열을 가한다. 그 분열과 모순적 에너지를 주시하고 증폭시킨다. [...] 퍼포먼스는 불균형을 만든다. 오직 미래만을 표출하고 미래에만 발생할 수 있는, 잠재력과 공명으로서의 일련의 효과들.[36]

> 마리아노 펜소티, 「가끔은 널 볼 수 있는 것 같아」 (2012, 다음 장 사진)

용산역 대합실에서 진행되는 이 작품의 한국 버전에서 작가 네 명(김연수 소설가, 강정 시인, 하어영 기자, 싱어송라이터 소규모 아카시아 밴드)은 용산역의 분주한 대합실에서 컴퓨터 자판을 열심히 두드리며 '극작'에 몰두하고 있다. 그들이 즉흥적으로 구성하는 이야기는 모니터에 실시간으로 전송되어 원하면 누구나 읽을 수 있게 된다. 이들이 소재로 삼는 대상은 관객도 볼 수 있는 주위 사람들과 상황들. '극작'과 '공연'은 시간적으로, 그리고 공간적으로 일치한다. 이 장소에 잠시 머무는 사람들에 대한 정밀 묘사에 그들에 대한 작가들의 자유로운 문학적 상상이 뒤섞이고, 관객은 주변의 아무 곳에서든 모니터에 나타나는 내용을 읽어 '관람'을 행한다.

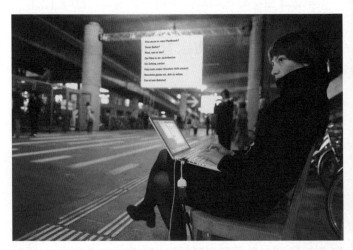

© Tanja Dorendorf / T+T Fotografie

"낡은 살색 단화를 신은 중년의 여인은 지난밤 잠을 못 잔 탓에 극심한 피로를 느낀다. 빨리 기차를 타고 잠을 잤으면 좋겠다고 생각하나, 아직 출발까지는 두 시간이나 기다려야 한다. 신발 속의 간지러움이 더 참지 못할 정도로 심해졌으나, 신발을 벗는 것이 귀찮아 조금 더 기다려보기로 한다."

마리아노 펜소티에게, 현실은 특정한 관점에서 비롯된 특정한 언어로 각색된다. 그리고 언어는 현실로 역류해 현실을 바라보고 해석하는 척도로서 작동한다.

우리는 허구로 구성된다. 우리는 이야기들을 만들며
살아간다. 우리는 자신을 자기 스스로에게 만들어주며,
회고할 때마다 과거를 변형한다. 우리는 또한 허구가
우리에게 가르치는 방식대로 살아간다. 우리는 책과
영화와 텔레비전이 만들어낸 것이다.[37]

'등장인물'의 간단한 인상착의나 신체적 특징이 묘사되면서, '관객'의 시선은 (아무것도 모르고 앉아 있는) '실제 인물'에 집중된다. 관객에게 흥미롭게 다가오는 것은 실제 모습과 문학적/언어적 재현의 간극이다. 텍스트가 이어지는 모니터는 평범한 풍경과 인물들에 기묘한 문학적 긴장감을 부여하며 일상을 재발견하는 단초들을 제공한다. 즉, 이 '작품'의 등장 인물들은 작가들에 의해 지명되고 묘사되는 특정한 사람들에 국한되지 않고, 잠정적으로 주변을 지나거나 머무는 모든 사람들을 포함한다. 심지어 글을 쓰고 있는 작가, 현장에서 대기 중인 스태프까지. 작가의 글쓰기 행위는 '작품'의 경계를 끊임없이 재수정한다. 언어에 의해 작품화되는 것들과 그렇

지 않은 것들의 간극은 수시로 좁혀지고 넓혀진다. '작품'을 성립시키는 조건들은 정해져 있지만 실질적으로 관객의 연극적 체험 속으로 수용되는 디테일들은 넓은 범위에 걸쳐 확대되어 있다. 그 영역에는 관객 스스로도 포함된다. '작가'에 의해 포착되어 작품 속 인물로 묘사되건 되지 않건.

펜소티는 말한다.

> 도시의 공간들은 지나가기 위한 장소들이기도 하지만, 정체성이 만들어지는 장소들이기도 하다. 매일매일 우리는 같은 행동을 반복하며 타인들을 위해 우리 자신의 삶을 안무한다. 그들 역시 우리를 위해 연기한다. 우리는 머릿속에서 상영되는 상상적 영화의 주인공들이다.[38]

여기서 펜소티가 말하는 '정체성'이란, 탄탄한 존재론적 기반 위에 다져지는 근본주의적인 사회적 위치가 아니라, 관계의 망 속에서 파생되는 유기체적인 것이다. 현실은 상상과 해석으로 끊임없이 재설정된다. 그 속에서 정체성의 생성과 소멸이 수시로 발생한다. 대합실은 그러한 순환이 극대화되는 극단적인 공간이다. 인류학자 마르크 오제가 말하는 '비장소(non-lieu)', 즉 '슈퍼모더니티'의 획일적 역학이 정점에 이르러 도리어 유보되고 마는, 공허한 소실점이다.[39] 사회적 정체성이 잠정적으로 소각되는 망각의 공간. 오제가 말하듯, "비장소에서 고유한 정체성이나 사회적 관계는 발생하지 않는다. 오직 은둔과 유사성만이 있을 뿐".[40] 여기에서는 '관객'이라는 공동체적 정체성마저도 망실된다. '배우'가 유령

미래 예술

처럼 배회하기 시작하는 것은 정체성의 유기로 인해 사회적 관계에 균열이 생기기 때문이다. "상상적 영화"는 균열을 무마하는 미완의 봉합 장치다. 그 이면에는 언제든지 고립된 타자들의 장이 도사린다.

"상상적 영화"의 '관객/배우'는 시시각각 수정되고 재편성된다. 작품과 아무런 상관없이 이곳에 머무는 방관자들과 관람을 위해 이곳에 온 '관객'의 구분은 끊임없이 무화된다. 방관자가 관람자가 되기도 하고, 관람자가 집중을 잃고 작가의 관찰의 망에 포착되기도 한다. '관람'의 영역은 질적으로, 양적으로 언제나 가변적이다. '관객'은 격렬하게 진동하는 유기체다. 집단으로서의 '관객'은 존재하지 않는다. 무성한 다수만이 존재와 부재의 궤적을 이동(transit)할 뿐이다. 일시적(transitory) 공동체는 규범이나 사상을 포용하지 않음으로 성립되는 진동체다. 이곳에 머무는 것은, 이 작품의 '관객'이 되는 것은, 그러한 진동적 위치에 스스로를 '봉합'하는 역설적 행위다.

작가와 관객, 그리고 수많은 익명의 '인물'들이 만드는 집단에 적합한 이름이 있다면, '공동체'가 아니라 '군중'이다. 에드거 앨런 포가 직시한 대로, 군중의 역학은 고립이다. 군중은 의미 소통이 불가능한 가운데 존립하는 몰이해의 영역이다.[41] 기차역 대합실에 모인 '일시적 공동체'는 이동(transit)의 궤적들이 교차하는 지점에서 발생하는 가변적(transformative) 공동체이며, 이는 고립의 작동을 최적화한다. 글을 쓰는 사람 네 명도 서로 아무 관계를 맺지 않으며 각자의 영역에 고립되어 있거니와, (관람하기 위해 일부러 이 장소를 방문했거나 지나던 길에 우연히, 혹은 비자발적

으로 관람하게 되는) 관객과 (어떤 상황이 벌어지고 있는지 아무것도 눈치채지 못하는) 행인 역시 서로 평행한 세계에 방치되어 있다. 모니터의 텍스트와 실제 광경이 하나의 '일치된 세계'를 발생시키는 그 순간에조차, 그 순간에는 특히나, 언어와 실재는 서로 빗나간다. 소통과 모임은 서로를 존속시키지 않는다. 교감의 희미한 가능성은 궁극적으로 고립의 절대성을 직시하기 위한 미끼다. 이는 세계화된 현실의 모습이다.

펜소티의 '시어터'는 이러한 고립의 절대성에 대한 입체적인 조감도처럼 발생한다. 근대성의 극단에 대한 비평적 거리 두기이자, 그에 구속된 스스로를 향한 거울.

리미니 프로토콜, 「콜 커타」(2005)

홀로인 관객은 정해진 방 안으로 안내되어 입장한다. 그리 '연극적'이지 않은 평범한 사무실. 아무도 없다. 잠시 동안의 고독한 적막을 깨는 전화벨. 전화 건너편의 친절한 목소리는 자기를 소개한다. 그는 콜카타에서 전화를 걸고 있다.

관객과 배우는 그렇게 만난다. 홀연한 만남. 한 시간 동안의 소통. 둘은 전화를 통해 이런저런 이야기를 나누며 서로를 알아간다. 간단한 장치들이 분위기를 부드럽게 해준다. 친절한 배우는 USB로 연결된 커피포트로 물을 끓여 차를 대접해주기도 하고, (스태프에 의해 미리 서랍 속에 준비되었을) 과자를 선물하기도 한다. 오손도손 말들이 쌓이며 서로의 성격, 직업, 취미 등에 대한 정보도 축적된다.

콜카타의 파트너는 자신이 텔레마케터임을 밝힌다. '데스콘(Descon Limited)'이라는 텔레마케팅 회사의 직원이

미래 예술

다. 전화로 상대의 환심을 사는 것이 그의 직업이다. 그렇다면 대화의 어디까지가 그의 사적인 영역이고, 어디부터가 그의 노동일까? 관객이 앉아 있는 책상 위에는 '데스콘'의 로고가 찍힌 메모지가 놓여 있다.

그는 출근길에 찍은 사진을 팩스로 보내주기도 한다. 조금이나마 친숙해지면, 각자가 상상하는 상대의 모습을 그려보자고 제안한다. 자신이 상상해본 관객의 얼굴을 팩스로 전송해준다. 이런저런 행위로 '인물'의 윤곽이 잡힌다.

원격으로 전달되는 상대의 친밀감이 커질수록 더욱 역력해지는 사실은 두 사람이 같은 공간에 존재하지 않는다는 점이다. 배우의 현존감은 "어느 곳에 앉아 있건 마치 바로 옆에 앉아 있는 것처럼 느껴지는" 것이라는 조지프 체이킨의 말이 극단적으로 멀면서도 가깝게 느껴진다. 실로 퍼포머가 제안하는 대화 주제나 행위는 자신의 부재를 메우고 존재감을 확대하는 것들이다. 역설적이게도, 대체적인 것들이 누적될수록 공백은 커진다. '현존감'은 부재가 만들어내는 부수적이고 잉여적인 효과다. '시어터'의 기반인 '여기'의 본연적인 역설.

퍼포머와 관객이 일대일로 통화하면서 이루어지는 이 작품의 발상은 유럽에서 받게 되는 엄청난 양의 마케팅 전화가 콜카타에서 걸려온다는 사실에서 비롯됐다.[42] 이는 인디아에 인건비가 저렴하면서도 영어 소통이 가능한 인력이 풍부하기 때문이다. 물론 저렴한 인터넷 전화로 인해 가능해진 새로운 국제적 현상이다. 백남준아트센터에서 공연된 이 작품의 한국 버전은 인디아와의 시간 차이를 고려해 늦은 저녁에 이루어졌다.

관객과 배우 사이에 이루어지는 60분간의 통화 내용은 주로 각자의 삶에 대한 사적인 대화로 이루어진다. 배우는 관객이 마음의 문을 열도록 소박하고도 진솔한 대화를 이끈다. 콜카타의 배우는 평소에는 생계를 위해 유럽 각지로 전화를 건다고 말하며,[43] 작업 환경에 관한 세부적인 내용 등을 전한다. 그의 취미와 관심사, 생각, 꿈 등이 대화 속으로 들어오기도 한다. 상대의 자세한 자기 진술은 듣는 사람의 진솔함을 이끌어내는 힘이 된다. 어쩌면 평소에는 생각하지 못했던 삶의 일부를 나누기에 가까운 사람보다 얼굴도 알지 못하는 머나먼 나라의 타인이 더 긴밀한 대화 상대가 될 수도 있다. 공연이 끝나고 나면 배우의 이메일 주소가 주어져 대화를 계속할 가능성이 남겨지기도 한다. '실재의 모임'으로서 '연극'은 곧 삶의 직접적이고 세부적인 소통으로 발생한다. (실제로 독일에는 이 공연을 통해 배우와 인연을 맺어 결혼을 하게 된 관객도 있다.)

아니, 과연 그럴까? 배우와 관객 간에 발생하는 '진정성'은 한 국제기업의 허울을 극복하는 '사회적 관계'의 모델이 될 수 있을까? '연극'으로 성립되는 유대 관계는 어느 정도까지 자기 극복의 지평을 열 수 있을까? 세계화된 국제적 현실에서 '시어터'는 인간적 소통의 국지적 통로를 생성할 수 있을까? 어떻게? 전화 통화는 진실 게임과 심리 상담 사이에서 진동한다.

「콜 커타」에서 발생하는 '시어터'는, 실재와 허구가 중첩되고, 진정성과 작위성이 서로의 내부에 침투하는, 혼재적 현실이다. 지극히 사적인 영역은 기업 현실의 이중적 내면이기

도 하다. 그 혼재향에서 무엇을 얻고 잃는가는 관객 각자의 역량이자 책임에 따른다. 중층의 현실은 세계화된 환경 속에서 일상을 향유하고 예술을 상상하는 것만큼이나 혼란스럽다.

박민희, 「가곡실격: 방5ᄃ」(2014, 다음 장 사진)

방 다섯 칸. 퍼포머 여섯 명(박민희, 안이호, 윤재원, 이기쁨, 이재은, 장보람).

텅 빈 사무 건물의 4층에서 이루어진 '작품'은 관객의 이동으로 성립된다. 공간 배치는 가곡의 시간적 구성을 해석한 형태다. 방 다섯 칸은 각기 '초장 열기', '관찰', '이야기', '절정', '정리'로 분절된다. 첫째 방에 입장하기 전의 복도, 그리고 마지막 방을 나온 후 머무르는 외부의 비상계단은 여음을 추스르고 아우르는 인트로와 아웃트로로 기능한다. 이로써 관객은 모두 일곱 곳에 머물게 된다. 각 방의 이벤트는 종료를 알리는 벨 소리가 들릴 때까지 4분 동안 진행된다.

방 배치는 가곡의 시간적 구성을 공간화한 것이다. 관객은 여창 가곡 한바탕의 구조 속 노래 순서를 몸의 이동으로 체현한다. '장'은 '방'으로 구분된다. '전통'에 가해지는 입체적인 상상력은 새로운 창출을 위한 파괴다. '실격'.

여음 구경
초장 열기
2장 관찰
3장 이야기

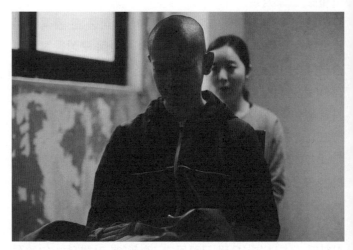

사진 제공: 페스티벌 봄

미래 예술

방에는 관객을 위한 의자 하나씩. 4분 동안의 '관람'을 위한 홀로만의 객석이다. 퍼포머는 방에 따라 관객의 바로 앞, 옆, 혹은 뒤에 앉아 있다. 팔을 뻗으면 닿을 거리. 소리의 울림이 의자를 통해 몸으로 전해질 정도로 밀접하다. 에드워드 홀이 말하는 '개체거리'는 입체적인 공감각을 개방한다.[44] 공연 예술에서 당연하게 여겨지는 공공성은 사적인 교감으로 대체된다. 눈빛과 호흡, 표정, 체온... 그 지극히 물성적인 현존은 가곡의 본연적인 즐거움으로서 생경화된다.

첫째 방/장의 '초장'에서 관객은 벽을 향해 바짝 앉고, 가수는 관객의 바로 뒤에 앉아서 음을 '다스린다'. 곡조가 빠른 '삭대엽' 계열의 노래(초수대엽 혹은 이수대엽)다. 노래는 가슴에 와닿기에 앞서 뒤통수에 와닿는다. 가수나 노래에 대한 부수적인 시각 정보가 차단되니 노래는 "더 잘 들린다". 궁금증 역시 감각의 집중을 돕는다. 통상적으로 '다스름'이 행위자의 조율을 위한 것이라면, 박민희가 이 장면에서 제공하는 '다스름'은 관람자의 조율, 듣기 위한 조율이다. 관객이 자기 자신만의 체험을 만들어갈 준비를 하는 것이다. '행위'는 두 사람 간에 공유된다.

두 번째 방/장의 의자 배치는 관객이 가수 쪽을 향하되 시선이 어긋나도록 한다. (아브라모비치의 「아티스트가 여기 있다」에서와 같은) 부담스러운 마주침보다는 부드러운

'관조'. 소리의 실체는 마주하되, 그 부자연스러움은 간단한 어긋남으로 희석된다.

세 번째 방/장의 객석은 안락한 소파다. 편안히 앉아서 '완전한 바라봄'을 즐길 수 있도록. 여기서 들리는 소리는 시조시의 중장에 해당하는 기능을 취한다. 즉 초장에서 띄운 운이 자세한 이야기로 펼쳐진다. 여기서 박민희는 판소리에서 시조에 근접하는 순간들을 차용, '아니리'와 시창이 결합된 가창을 들려준다. 박민희와 안이호가 함께 쓴 가사는 서서히 의식을 잃고 잠에 빠져 드는 상황을 세밀하게 묘사한다.

우리네가 한번 살아보겠다고 이 세상사 구석구석을
휘젓고 다닐 적에 [...] 이 노곤함이라는 놈이 머리털에
눌어붙어 총기를 흐리고 눈꺼풀에 눌어붙어 추욱
늘어지고 허리에 둘러붙어 꾸부정해지고 엉덩이에
갖다 붙어 천근만근이 되고 무릎에 휘감겨 휘청휘청
하다 보면, 종국에는 발가락 손가락 겨드랑이 귓구멍
콧구멍 할 거 없이 그냥 빈틈없이 올라서서는 [...]
살아도 산 것이 아니요 죽어도 죽은 것이 아닌 바로 요
요상한 놈이 바로 잠이라는 놈이렸다.

관람자의 의식이 무르익을 때 도리어 관람되는 것이 의식을 잃어가는 과정을 묘사하는 이 역설적 구조는 작품에 대한 생경감을 꾸준히 갱생한다.

작품의 '절정'은 네 번째 방/장에 이르러 느닷없는 상황으로 역설된다. 침묵. 나란히 앉은 두 행위자는 아무 소리도 내지 않는다. 소리가 난무하는 와중의 적막. 이는 "가곡의

미래 예술

4장에서 흔히 만나는 무중력 상태의 긴 음" 혹은 시조 종장 첫머리의 난데없는 전환에 대한 박민희의 주관적인 해석이다.[45] 두 명의 행위는 난데없는 적막을 더욱 난데없게 만드는 상황을 연출한다. 한 행위자가 눈을 계속 깜빡거리는 와중, 또 다른 행위자는 인지할 수 없을 정도의 느린 속도로 몸의 방향을 바꾼다. 빠른 찰나와 느린 시간의 중첩. 시간은 상대적인 층위들로 형성된다.

물론 온전한 침묵은 불가능하다. 어떤 방에서든 옆방의 소리들이 덩달아 들린다. 소리의 여러 층위들로 만들어지는 헤테로포니(heterophony)는 선형적인 시간을 재편성한다. 소리의 크기는 공간의 원근을 느끼도록 할 뿐 아니라, 시간에 대한 원근감을 제안하기도 한다. 공간의 원근은 소리의 크기에 따라 시간의 원근으로 전환된다. 이미 들어갔던 방의 소리는 마치 플래시백(flashback)처럼 시간의 주름을 만든다. 먼 방의 먼 소리는 대과거가 된다. 이제 곧 들어가게 될 방의 소리는 '플래시포워드(flashforward)'가 되어 임박할 시간에 대한 기대를 중첩시킨다. 헤테로포니는 혼재시, 즉 헤테로크로니아로 입체화된다. 옆방으로부터의 헤테로포니는 또한 내가 아닌 타자의 현재형의 체험이기도 하다. 나의 탈구된 시간은 타자의 현재와 겹친다. 타자화된 시간. 이는 바꾸어 말하면 타자의 시간을 자신의 반추로 삼는 것이기도 하다. 주체와 시간은 고정되지 않는다. 그 탈구의 구조가 가곡이랄까.

다섯 째 방/장은 1, 2, 3장의 변주이자, 시조 종장의 뒷부분에 해당된다. 박민희가 관객의 방향과 반대가 되도록 바로 옆에 앉아 직접 노래를 부른다. 관객의 귀 바로 옆에서 소리를 낸다. 단순한 하나의 음정이 '평탄하게' 늘어진다. 아주

작은 소리로. 언제나 여창 가곡 한바탕을 마무리하는 '태평가'에 대한 박민희의 해석이다. "그러거나 저러거나..." 그에게 풍파가 다 지나간 후의 평상심은 "자신으로 돌아가기"다.[46] 평탄한 한 가지 상태.

헤테로포니의 뒤풀이는 비상계단에서 이루어진다. 인트로로 들었던 모든 방들의 헤테로포니가 이번에는 뒤바뀐 원근감으로 재구성된다. 시간과 공간은 그 규정된 맥락에서 탈구되어 입체적인 주름을 만든다. 30분도 안 되는 공연 시간은 기억의 주름으로 인해 깊어진다. 동시에 안과 밖의 경계에서 문래동이라는 특정 장소와의 생경한 재상봉이 이루어진다. 주변에 가까이 있는 사창가와 대형 교회의 십자가, 백화점 불빛 등의 아른한 존재감이 건물 안에서부터의 헤테로포니에 헤테로토피아로서 건물의 맥락을 부여한다.

박민희가 말하듯, 가곡은 시간에 국한된 노래가 아니라 지형에 국한된 노래다. "시간이 지형을 타고 지나가면서 발생하는 지형 안의 굴곡과 변화와 멈춤"이 노래다.[47] 시간이 타고 지나가는 것. 안착하지 않는 것. 그가 가곡을 한 명 앞에서 불러야 하는 이유는 간단명료하다. 가곡을 제대로 들려줄 수 있는 최선의 방법이기 때문이다.[48] 그에게 가곡은 단지 '감상'을 위한 청각 신호가 아니다. 가곡의 가장 중요한 특징은 내면으로의 집중이다. 보통 "평생 홀로 방 안에 머물면서 특별할 것이 없는 집 안에서의 일상을 다룬 여성의 시조들이 그러하듯", 가곡은 방 안에서의 내면적인 관찰과 집중을 작동시킨다.[49] 부르는 사람에게나, 듣는 사람에게나, 노래는 몸속으로 지나가는 생동감이다. 이는 집단으로서의 먼 관객을 위한 무대 공연에서는 절대 현현하지 않는 것이다. 노래가 내면으로

들어오는 것을 느끼기. 소리를 '사물'로서 느끼기. 다양한 감각으로 느끼기. 감각 자체를 새롭게 깨우기.

일대일의 사적 교감은 물론 관객의 성향에 따라 달라진다. 부끄러운 사람, 몸을 사리는 사람, 가만히 있지 못하고 계속 움직이는 사람, 적극적으로 눈을 마주치는 사람, 눈을 감고 음미하는 사람, 눈물을 흘리는 사람... 다양한 관객은 노래 부르는 사람의 즐거움 역시 다양하게 만든다.[50] 결국 홀로 부르기라는 행위의 즐거움은 '관람'의 영역으로 넘어간 공연 예술을 재고하는 단초가 된다.

그 와중에 옆방에서 들리는 소리는 시공간적인 원근감과 이를 접하는 홀로만의 소실점을 제안함과 동시에, 다른 관객의 존재감을 메아리처럼 알린다. '공동체'의 어렴풋한 가능성은 조수간만처럼 원근감을 달리하며 의식을 오간다. 「방 5♪」라는 암호 같은 작품의 부제가 공고히 하듯, 관객이 체험하는 구체적인 대상은 가곡의 물성뿐 아니라, 기계처럼 작동하는 시공간의 장치이다. 이는 순차적인 관계를 발생시키면서도 궁극적인 순환 구조를 형성한다. 감각과 인식의 순환. 그 장치 안에서 '군중'과 '개체'는 서로 독립된 영역들이 아니라 서로의 영역에 중첩되는 개념들이다. 그 둘 간의 역학이 곧 '시어터'다.

페르난도 루비오, 「내 곁에 있는 모든 것」(2015, 다음 장 사진)

공공장소에 덩그러니 놓인 하얀 침대. 배우가 누워 있다. 같은 침대 위, 바로 옆자리가 관객의 자리다. 「내 곁에 있는 모

미래 예술

든 것」에서 배우와 관객은 일대일로 침상에서 만난다. "한 이불 아래" 같이 눕기. 공공장소에서 타인과 행할 수 있는 가장 친밀한 행위일까.

신체적 친밀감은 배우의 말로 인해 심리적으로도 깊어진다. "당신은 혼자 남겨진 순간이 있었어요. 아주 어렸었고, 잠에서 깨보니 엄마와 아빠는 없었어요. 아무도 없었어요. [...] 소리 지르는 것이 아무런 의미가 없을 거라고 처음으로 깨달았죠."

배우의 말은 10분 동안의 만남에 둘이 공유할 만한 의사 기억을 부여한다. 연극적 환영으로 성립되는 기억. 이는 '홀로됨'의 기억을 소환하는 제의적 수행이기도 하다. 둘은 홀로됨의 (의사) 기억을 공유하며 가까워진다. 가까워지는 과정에 공모한다. "편안히 숨을 쉬어보세요. 휴식을 취하고 냄새를 맡고 눈을 감아보세요. 조용히 있어보세요."

둘 간의 거리가 좁아질수록 홀로만의 존재감 역시 커진다. 침대는 친밀함과 고립 사이의 넓은 간극 속에서 표류한다. 혼자만의 존재감에 집중하면 역설적으로 도시라는 주변의 맥락이 다시 커진다. 군중 속의 자아.

거리의 온갖 소음, 익명의 목소리들, 전존하는 시선... 주변 환경은 친밀함을 방해하는 노이즈가 아니라, 친밀감의 함수이자 이면이다. 보들레르가 군중 속의 외로움을 노래했다면, 루비오는 외로움 속의 군중을 역설한다. 침대 속에서 생겨나는 생경함 역시 지극히 일상적인 환경에서 자유롭지 못하다. 물론 침대 속에 고립된 생경함은 역으로 진부한 일상을 갱생할 잠재력을 내포하기도 한다.

동시에 공연이 진행되고 있는 이웃의 다른 침대들[51] 역

시 관객 각자의 "친밀한 교감"의 고유성에 기꺼이 침입한다. 여러 침대들은 컨베이어 벨트처럼 '사적 체험'을 대량 생산하고 있다. 루비오는 그 모습을 감추지 않고 빤히 드러낸다. 도리어 전경화한다. 고립된 정서적 몰입은 꾸준한 거리 두기로 균형감을 이룬다. 정서는 장치 속에서 작동한다. 장치 속에서만 작동한다. 시어터는 장치와 개체의 관계 발생이다. 가장 은밀한 꿈은 가장 피상적인 재현의 표피에서 표류한다.

"좋은 꿈, 아름다운 꿈, 평온한 꿈을 꾸고, 기쁜 마음으로 당신의 주위에서 도망가려는 목소리에 귀 기울여보세요. 공기를 마시고, 모든 것을 어루만져보세요. 당신 안에 있는 모든 것. 당신 곁에 있는 모든 것."

나오며 ——　　미래로서의 예술

오늘날 '미래'를 질문하는 것은 어떤 의미일까? 모더니즘의 가능성들을 되새겨서 어떤 '미래'를 구상할 수 있을까? 구상된 '미래'는 오늘날 얼마나 유효할 수 있을까?

'미래의 연극', '미래의 무용'을 구상하던 모더니즘의 선각자들이 '미래'의 모델을 찾는 여정을 서구 문명의 외곽을 향해 진행했던 것은 우연이 아니다. 이사도라 덩컨이 복원하는 고대 제의, 앙토냉 아르토가 이상화하는 멕시코의 타라우마라는 서구가 상실한 그 무언가, 즉 서구 문명의 잉여였다. 알 수 없는 맥거핀이자 도달할 수 없는 타대상.

혁신의 단초를 문명 밖에서 찾은 것은 선형적인 역사관에 의한 퇴행의 의지에서 비롯된 바는 아니었다. 그들이 대과거의 '순수하고 단순한 발생'을 되돌리려 했다고 보는 해석은 부당하다. 차라리 타성에서 벗어나 어떤 자력을 형성하기 위함이었다고 해야 할까. 알랭 바디우의 단어를 빌리자면, '공백(void)'을 발생시키기. 지식 체계에서 추방되거나 망각되거나 제외되거나 삭제되는 것. 지식 체계에 발생하는, 발생할 수밖에 없는, 논리의 결격.[1] 질서의 경계를 드러내는 균열. 필연이자 본질.

그들이 '미래'라는 묵직한 이상을 어떤 '균열'로서 상상한 것은, 예술이 허상으로 머물지 않고 현실에 변혁을 가할 수 있다는 믿음 때문이었다. 아방가르드의 목적의식이 살아 있었기 때문이었다. 모더니즘의 진화론적 모델에서 이탈하기. 외곽을 사유하기. 외곽에서 사유하기.

그들은 신념의 시대에 살고 있었다. 임박한 '도래'에 대한 신념.

미래로서의 예술

미래는 결정되지 않는다. 끊임없이 유보되는 어떤 발생이다.

그럼에도 미래는 임박한다.

미래와 예술의 수사는 그 불가능한 임박의 수행이다.

다시 바디우의 언어를 빌리자면, '공백'에서 발생하는 파격.[2] '발생(événement)'.

'이벤트' 혹은 '사건'으로 번역되는 통상적인 개념에 바디우는 파열을 가한다. 기존의 지식 체계로 예견되거나 상정되는 것이 아니라, 지식 체계를 교란하는 파열. 우연하고도 막연한 도래.

그 현현이 의미하는 바를 이해하기란 불가능하다. 그 '근원'은 현재 지식의 내부에 존재하지 않는다. 과거와 철저히 단절된 것이 '발생'이다. 아니, 그것이 발생하면서 시간적 연속성의 허구성이 새삼 드러난다. '지식'의 틀 안에서는 '쓸모'도 없고 '의미'도 없는 것. '원인'이 없기에, '사건'은 절대적으로 '불가능'하다. '발생 불가능함'이 곧 '사건'이다.

그럼에도 그것은 '발생했다'. 불가능한 것이 발생했다. 그것이 '발생'의 파격이자 딜레마다. 사후에 가까스로 추리할 수 있는 '원인'이 있다 한들, 그것은 상상적 이미지일 뿐. 그 '실체'는 도리어 멀어진다. 아니, 멀어질 '실체'란 것이 없다. 사건의 발생은 인과관계에 따르는 시공간의 개념을 붕괴한다. '사건'이 뭔가를 드러낼 수 있다면, 논리의 절대적 결핍뿐. 몰이해의 파열. 지식의 파멸. 그럼에도 '사건'은 발생한다. 모순적 순환의 논리로서. 철학적 난제로서.

장뤼크 낭시가 '사건'에서 근대 철학의 근원적인 난제를 보는 것은 '본질'이라는 본질적 논제에 대한 회의 때문이다.[3] 헤겔

미래 예술

은 하나의 사건이 일어날 때 발생한 것의 "순수하고 단순한 특질"이 발현된 것이라고 말했다. 낭시는 의문한다. 그것을 과연 이미 상정된 고정불변의 '본질'로 해석할 수 있을까. 과연 선험적이거나 개념적인 '본질'이란 게 있을 수 있을까. 미지의 사건이 발생하면서 나타내는 바를 그 원인적 본질로 파악한다는 것 자체가 시대착오적 자가당착이 아닌가. 이는 곧 '존재'의 문제이기도 하다. 선험적 개념으로서의 존재가 아닌, 존재 자체로서의 존재를 어떻게 사유할 수 있을 것인가.

낭시는 결정론적 오류의 함정에서 헤겔의 논의를 구출하기 위해 다른 해석을 제안한다. 사건의 발생이 무언가를 '드러낸다면', 그 '무언가'란, 상정도 예견도 되지 않은 '아무것도 아닌 것'일 수밖에 없다는 것이다. 발생하지 않았다면 드러나지 않았을 것. 즉, 기존의 지식 체계에는 존재하지 않던 새로운 발현. 기존 언어로 규정할 수 없는 것. 그것이 바로 "순수하고 단순한" 것이 아닌가. 순수하고 단순한 의미에서. 그렇지 않다면 근대 철학은 죽은 언어일 수밖에 없다. 지식의 외곽을 사유할 수 없다면, 어떻게 사유가 '발생'할 수 있겠는가.

낭시가 명백히 사유하듯, '사건'은 곧 '사유'다. 사고(accident)도 아니고 술어(predicate)도 아니며, 새로운 존재도 아니고 이미 상정된 존재도 아닌, 존재 자체. 존재의 절대적 존재성. 여기. 지금.

산출 가능한 시간의 연속에 이미 놓인 것이 아니라, 놓일 수 없는 그것. 연속성으로부터의 파열. "상정된 그 어떤 것도 수용하지 않으며, 특히 상정이라는 것 자체를 받아들이지 않는 파열."[4] 근대적 사유의 산물이자 단절. '텅 빈 시간'. 사건의

미래로서의 예술 557

발생으로 말미암아 소급되어 드러나는 텅 빔. 낭시는 그 현현을 '창조'라고 부른다.

우리가 덩컨이나 아르토를 통해 모더니즘의 모델로서 서구 문명 '이전'의 '공백'을 상상할 수 있다면, 이는 문명 '이전'의 전례들이 일련의 고정된 가능성을 지녔기 때문이 아니다. '미래 예술'의 '순수하고 단순한 발생'은 이미 언어로 상정된 것이 아니다. 이는 모더니즘의 발생에 따라 생성된 '사유'다. "예술이란 무엇인가?"라는 질문들이 촉발되어 발생한 '공백'이다. 모더니즘의 산물이자 단절. '텅 빈 시간'.

그것이 '미래 예술'의 '역사'다. '미래'에 가하는 '예술'적 해석이자 행위. '창조'.

'시어터'는 '역사'의 역동성을 구현하는 장치다. 그 상징이자 발생. 만들어진 것의 예정된 도래가 아닌, 고정된 '본질'의 역학이 아닌, 미지의 발생. 시어터의 매체적 역동성으로 말미암아 발생하는 역동성. 역사의 역학. 미래의 예술.

팀 에철스는 말한다.

> 모든 이벤트(사건)는 결국 잉여를 만든다. 소환되고, (관객 앞에서 물화되고) 방치되고, 해결되지 않는 에너지 매트릭스. 이런 유형의 발생된 잉여는 미결로 남는 특정한 의문처럼 구체적일 수도 있지만, 잡히지 않거나 제대로 표명되지 않는 전환, 언제나 불완전하고 완결까지는 아니더라도 언제나 연결을 추구하는 일련의 충동들에 가깝다.[5]

미래 예술

에철스는 시어터의 세 가지 시제를 말한다. (제작 과정으로 형성되는) 과거성(pastness), (관객과의 조우로 현현하는) 현재성(presentness), 그리고 (작품의 효과가 발생하는) 미래지향적 차원. 미래지향적인 세 번째 벡터는 완전한 '미래형'이 아니다. 에철스는 이를 "약속 같은 힘(promissory force)"이라 일컫는다. 임박하지만 필연적일 수는 없는 것. '도래형'이라 해야 할까. 의도되지도 않고 연출될 수도 없는, 불가능한 잠재력. 미장센 밖의 불온하고도 깜찍한 것. "상정된 그 어떤 것도 수용하지 않으며, 특히 상정이라는 것 자체를 받아들이지 않는 파열."

하지만 이는 영원히 불가능한 지평선에서 아른거리지만은 않는다. 불가능한 것은 발생하고 만다. 결국.

'미래'는 과거에 존재하지 않았던 어떤 현현이다. 불가능했음에도 가능해진 것. 가능해질 것.

시어터는 기록을 거부하고 기억을 말소한다. 그렇기에 소멸의 임박한 가능성을 향해 항상 열려 있다. '발생'은 그를 위한 제의이자 과정이다. 잉여적 발산.

그것이 발생할 때 우리는 정작 시어터의 밖에 나와 있다. 작품은 끝났고, 극장 문은 닫혔다. '사건'은 오로지 소급해 말할 수밖에 없을지 모른다. 발생하고 나서야 현재에 밀어닥치는, 텅 빈 시간의 발작. 시어터는 '본연적으로' 불확정적이다. 불완전하고 비정형적이다.

이 책이 나올 무렵 여기서 말하는 '미래'가 과거형으로 읽히는 것처럼. 어쩌면 '미래'는 과거형으로만 말할 수 있는 것일지 모르는 것처럼.

그렇기 때문에 시어터는 시어터 밖의 현실로 그 파장을

파생할 수 있다. '작품' 밖으로. '극장' 밖으로. '미래'로. 시어터는 시어터 안에서 '완성'되지 않는다. 진부한 단어들을 다시 조합해본다면, "파격을 발생시킨다".

장뤼크 낭시가 말하는 '엑스터시'랄까. 주체의 경계를 드러내는 균열. 소유되거나 규정되지 않는 비-의식. 주체도 무의식도 아닌, 타자로서의 자의식.[6]

시어터로 인해 '공동체'가 발생할 수 있다면 이 때문이다. 낭시가 말하듯, '엑스터시'는 공동체의 촉발을 위한 제의다. 탈구된 것들의 공동체. 중심적 주체가 지배하는 군주 국가로부터의, 그 구성적 원칙으로부터의, 총체적 이탈. 일원적 '결속'의 원리를 해체하고 이로써 잉여적 의식체의 가능성을 개방하기, 개발하기. 타자들의 비공식적인 모임. '실재'의 모임. 지금. 여기.

시어터(theatre)는 사유(theoria)다. 미래에 대한, 미래로부터의, 미래의 사유.

시어터/사유는 결정되지 않는다. 끊임없이 유보되는 어떤 발생. 이 책의 장황함마저도 미끄러트리는.

미래 예술

들어가며―'미래'의 고고학

1 앙토냉 아르토, 「잔혹연극론」,
『잔혹연극론』, 박형섭 옮김(서울:
현대미학사, 1994), 124.

2 Isadora Duncan, 「The Dance
of the Future」, 『What Is
Dance?: Readings in Theory
and Criticism』(Oxford:
Oxford University Press,
1983), 262.

1 무대의 모더니즘, 혹은 '미래'의
잔상

1 이 부분은 다음에 발표된 초본을
수정, 보완한 것이다. 서현석, 「실재,
혹은 매체의 확장: 미술과 공연
예술의 경계에서」, 『웹진 아르코』
203호(2012).

2 Catherine Wood, 「Art Meets
Theatre: The Middle Zone」,
『The World as a Stage』,
exhibition catalogue
(London: Tate, 2008), 18~25.

3 위의 글, 18.

4 Michael Fried, 「Art and
Objecthood」, 『Minimal Art:
A Critical Anthology』(New
York: Dutton, 1968), 139~42.

5 Benjamin H. D. Buchloh,
「Memory Lessons and Historic
Tableau: James Coleman's
Archeology of Spectacle」,
『Neo Avant-Garde and Culture
Industry: Essays on European

and American Art from 1955
to 1975』(Cambridge: MIT
Press, 2000), 142.

6 한스티스 레만·르네 폴레슈,
「비디오 대담: 한스티스 레만 &
르네 폴레슈」, 『옵.신』 2호(2012),
217.

7 "The time is out of joint. O,
cursed spite, / That ever I was
born to set it right!" William
Shakespeare, 「The Tragedy of
Hamlet, Prince of Denmark」,
『William Shakespeare: The
Complete Works』(Oxford:
Clarendon, 1988), 663.

8 클레멘트 그린버그, 「모더니즘
회화」, 『예술과 문화』, 조주연
옮김(부산: 경성대학교 출판부,
2004), 344.

9 Buchloh, 앞의 글, 153. 부흐로는
1960년대에 '연극성'이 강한 작품
성향으로 미학적 오브제에 대해
비판적 태도를 취한 제임스 콜먼에
중요성을 부여한다.

10 Rosalind Krauss, 『A Voyage
on the North Sea: Art in the
Age of the Post-Medium
Condition』(New York:
Thames and Hudson, 2000).
2017년 출간된 한국어판은 이
책의 부제를 '포스트-매체 조건
시대의 미술'로 번역했지만, 이
책에서는 '탈매체'라는 개념을

지속적으로 사용하고 있어서 이대로 표기한다.

11 Hans-Thies Lehmann, 『Post-dramatic Theatre』 (Abingdon: Routledge, 2006), 94.

12 위의 책, 16~17.

13 Marshall Cohen, 「Primitivism, Modernism, and Dance Theory」, 『What Is Dance?』, 161.

14 Lehmann, 앞의 책, 94. 레만은 타 영역의 화두들이 공연으로 영입된 경위의 하나로, 다른 예술 영역에서 작업하던 작가들이 공연에 진출한 현상을 지적한다.

15 Lehmann, 앞의 책, 17.

16 핼 포스터, 『실재의 귀환』, 이영욱·조주연·최연희 옮김 (부산: 경성대학교 출판부, 2003), 304.

17 Sally Banes, 『Terpsichore in Sneakers: Post-Modern Dance』 (Hanover: Wesleyan University Press / University Press of New England, 1987).

18 Krauss, 앞의 책.

19 장루이 보드리, 테레사 데 라루레티스, 스티븐 히스 등 1970~80년대에 영화의 '장치'에 대해 논했던 영화 이론가들은 크라우스가 말하는 기계적인 과정 ('appareil')에 덧붙여 더 포괄적인 층위에서 작동하는 사회적, 정치적, 제도적 장치 ('dispositif')의 이데올로기적 작용에 논거의 초점을 맞춘다. 거의 한 세대가 지나, 크라우스는 위의 저서에서 '장치'의 의미와 기능을 영화 이론의 정치화된 담론에서 보다 원론적인 모더니즘의 역사적 맥락으로 환원시킨다. 이에 관해서는 다음 글에서 자세하게 논하였다. 서현석, 「망명된 매체 | 망명된 주체: 『Exilée』와 '장치'에 관한 단상들」, 『옵.신』 1호(2011), 107~18.

20 크라우스는 탈매체적 조건으로의 전환을 이룬 '매체'로서 비디오 아트를 말한다. 1960년대 중반부터 이미 '텔레비전'으로부터 매체적 특징을 취한 비디오야말로 아방가르드 영화의 촉각적인 기반과 결별하는 열린 형태의 장치라는 것이다.

21 피터 브룩, 『빈 공간』, 김선 옮김 (서울: 청하, 1989), 11.

22 Lehmann, 앞의 책, 17.

23 포스터, 앞의 책, 184.

2 연극이란 무엇인가?

1 브룩, 앞의 책, 11.

2 예지 그로토프스키, 「연극의 신약성서」, 『가난한 연극―예지 그로토프스키의 실험연극론』, 고승길 옮김 (서울: 교보문고, 1987), 41.

3 스즈키 다다시, 『스즈키 연극론: 연극이란 무엇인가』, 김의경 옮김 (서울: 현대미학사, 1993), 55.

4 콘스탄틴 스타니슬랍스키, 『액터스 북』, 김동규 옮김 (서울: 예니, 2001), XX.

5 이 작품은 2010년 6월 17일~

미래 예술

20일 LG아트센터에서 공연되었다.

6 브룩, 앞의 책, 169.

7 콘스탄틴 스타니슬랍스키, 『배우 수업』, 신겸수 옮김(서울: 예니, 2001), 65.

8 스타니슬랍스키, 『액터스 북』, 195.

9 Jerzy Grotowski, 「Statement of Principles」, 『The Twen-tieth-Century Performance Reader』 (London: Routledge, 2002), 188.

10 위의 글, 192.

11 브룩, 앞의 책, 170.

12 위의 책, 169.

13 Elinor Fuchs, 『The Death of Character: Perspectives on Theater after Modernism』 (Bloomington: Indiana University Press, 1996), 21~35.

14 Friedrich Schleiermacher, 「Monologen」, 위의 책, 25에서 재인용.

15 Roland Barthes, 「Cy Twombly: Works on Paper」, 『The Responsibility of Forms: Critical Essays on Music, Art, and Representation』 (Berkeley: University of California Press, 1985), 160.

16 Michael David Szekely, 「Gesture, Pulsion, Grain: Barthes' Musical Semiology」, 『Contemporary Aesthetics』 4 (2006). http://www.

contempaesthetics.org/newvolume/pages/article.php?articleID=409.

17 롤랑 바르트, 「저자의 죽음」, 『텍스트의 즐거움』, 김희영 옮김(서울: 동문선, 2002), 32.

18 위의 책, 30.

19 위의 책, 35.

20 Krauss, 앞의 책, 32.

21 A. J. Chapman and H. C. Foot, 『Humor and Laughter: Theory, Research and Applications』 (Chichester: John Wiley, 1976).

22 서현석, 안토니아 베어 인터뷰, 백남준아트센터, 2008년 11월 8일.

23 기호학자 찰스 샌더스 퍼스는 기호의 유형을 자연적인 인과관계에 의해 기표와 기의의 관계가 맺어지는 지표, 외형적 유사성에 의한 도상(icon), 사회적 관습에 의한 상징 (symbol)으로 나눈다. Charles Sanders Peirce, 「Logic as Semiotic: The Theory of Signs」, 『The Philosophical Writings of Peirce』 (New York: Dover, 1955), 98~119.

24 Mikhail Bakhtin, 『Problems of Dostoevsky's Poetics』 (Minneapolis: University of Minnesota Press, 1984), 133.

25 문지윤, 「안토니아 베어 인터뷰」, 『백남준의 귀환』, 백남준아트센터 총체미디어연구소 엮음(용인: 백남준아트센터, 2009), 535.

26 위의 글.

27 Mikhail Bakhtin, 『Rabelais and His World』 (Bloomington: Indiana University Press, 1984), 38.

28 문지윤, 앞의 글, 534.

29 Bakhtin, 『Rabelais and His World』, 12.

30 문지윤, 앞의 글, 535.

31 Paul Ekman, Robert W. Levenson and Wallace Friesen, 「Autonomous Nervous System Activity Distinguishes among Emotions」, 『Science』, new series 221, no. 1208 (1983), 1208~10.

32 주자네 슐리허, 『탄츠테아터—무용 연극』, 박균 옮김(서울: 범우사, 2006), 169에서 재인용.

33 마나베 다이토, 작가와의 대화, 백남준아트센터, 2010년 11월 6일.

34 하이메 콘데살라사르, 「빌어먹을 관객들, 부드럽게 날 욕보여줘」, 『백남준의 귀환』, 539.

35 Bakhtin, 『Rabelais and His World』, 12.

36 보들레르의 시 「자신을 해하는 자」(L'Héautontimorouménos) 마지막 줄은 에드거 앨런 포의 「악령 들린 궁전」(The Haunted Palace, 1839) 중 "큰 소리로 웃지만, 더는 미소 짓지 않네(to laugh—but smile no more)"라는 문구를 직접 인용한 것이다. Charles Baudelaire, 「Heauton Timoroumenos」, 『Les Fleurs du Mal』 (Boston: Godine, 1987), 79~80.

37 콘데살라사르, 앞의 글, 539.

38 양정웅 연출, 「페르귄트」, LG 아트센터, 2009년 5월 9일~16일.

39 개별 동작들을 정확한 순서대로 '연주'할 수 있도록, 그리핀과 설리번은 퍼포머들이 동작들을 세 개나 여섯 개씩 묶어 기억하게 한다. 서현석, 숀 그리핀 인터뷰, 동숭동 테이크아웃드로잉, 2010년 4월 11일.

40 극 중 안드로이드에서 낭송되는 이 시는 다니카와 슌타로의 「사요나라」이다.

41 앙토냉 아르토, 「감성 운동」, 『잔혹연극론』, 202.

42 Marcus Steinweg, 「Philosophy of Responsibility」, 『Le Journal des Laboratories: 2003–2006』, English version, special issue (Paris: Les Laboratories d'Aubervilliers, 2007), 49. 이 글은 저자가 도쿠멘타 11에서 2002년 9월 11일 한 강연을 발전시켜 게재한 것이다.

43 Guillaume Désanges, 「Cries and Whispers」, 『Le Journal des Laboratories』, 158.

44 박준상, 『빈 중심: 예술과 타자에 대하여』(서울: 그린비, 2008), 80.

45 조지프 체이킨, 『배우의 현존』, 윤영선 옮김(서울: 현대미학사, 1995), 32.

46 아르토, 앞의 글, 194.

47 아르토, 「잔혹연극―첫 번째
 선언문」, 『잔혹연극론』, 144.

48 Elizabeth S. Belfiore, 『Tragic
 Pleasures: Aristotle on Plot
 and Emotion』 (Princeton:
 Princeton University Press,
 1992).

49 Fuchs, 앞의 책.

50 위의 책, 91에서 재인용.

51 Kyoko Iwaki, 『Tokyo Theatre
 Today: Conversations with
 Eight Emerging Theatre
 Artists』 (London: Hublet
 Pyblishing, 2011), 109.

52 위의 책, 86에서 재인용.

53 위의 책, 87.

54 위의 책, 15.

55 위의 책, 96.

56 위의 책, 10.

57 위의 책, 91.

58 이와키 교코와의 인터뷰에서
 오카다가 언급한 책은 '연극
 입문'이라는 제목으로 한국에서
 번역, 출간되었다. 히라타 오리자,
 『연극 입문―희곡, 어떻게 쓸
 것인가』, 고정은 옮김 (서울:
 동문선, 2005).

59 Iwaki, 앞의 책, 93~94.

60 Roland Barthes, 「Leaving the
 Movie Theater」, 『The Rustle
 of Language』 (Berkeley:
 California University Press,
 1986), 349.

61 김남수, 「타자를 대하는 몸짓들의
 교차로」, 『판』 1호 (2007), 49.

62 Roland Barthes, 『Empire of
 Signs』 (New York: Hill and
 Wang, 1982), 91.

63 위의 책, 89~91.

64 위의 책, 55.

65 위의 책.

66 Lehmann, 앞의 책.

67 아리스토텔레스, 『시학』, 천병희
 옮김 (서울: 문예출판사, 2002),
 31. 아리스토텔레스는 그 기원이
 아테나이인이 아닌 메가라에
 정착한 도리스인들에게서
 비롯되었다는 주장을 소개한다.

68 Lehmann, 앞의 책, 37.

69 라삐율, 「베르톨트 브레히트,
 하이너 뮐러: 문제가 없는 곳에
 카오스를 던져라!」, 『판』 3호
 (2008), 81.

70 Tim Etchells, 「When the
 Actor Plays Dead No One's
 Fooled for a Moment」,
 『Spectacular』 DVD liner note,
 2008.

71 위의 글.

72 Günter Berghaus, 『Avant-
 Garde Performance: Live
 Events and Electronic
 Technologies』 (Houndmills:
 Palgrave MacMillan, 2005),
 160에서 재인용.

73 위의 책.

74 로빈 아서·클레어 마셜, 작가와의
 대화, 아르코예술극장 대극장,
 2009년 4월 1일.

75 한국에서 공연될 때에는 이리나
 뮐러가 퍼포머로 출연했다. 그리고
 철 이른 체리 대신 딸기가
 사용되었다.

76 『인형 예술의 재발견』, 김청자 편역 (서울: 대원사, 1989), 71.

77 위의 책, 69. 여기서 김청자가 '혼'으로 번역하는 개념의 원어는 'vis motrix'로, 찰스 허턴에 따르면, 라틴어인 'vis'는 '힘'을, 'motrix'는 '움직일 수 있는 것'을 의미한다. 라이프니츠 학파는 움직이고 있는 물체의 힘을 일컫기 위해 이 개념을 사용하였고, 뉴턴의 관점과는 달리, 움직이지 않는 것에는 힘이 존재하지 않는다고 보았다. Charles Hutton, 『A Philosophical and Mathematical Dictionary』 II (London: Hamilton, 1815), 568. 칸트는 이를 반박하며 모든 물체에 본질적인 힘이 존재한다고 주장한 바 있다.

78 블로뉴는 돈이 들지 않는 연극을 만들 방법을 고민하다가 인형을 직접 제작하기로 하였다. 김성희, 마레이스 블로뉴 인터뷰, 동숭동 테이크아웃드로잉, 2010년 4월 15일.

79 『인형 예술의 재발견』, 78에서 재인용.

80 Nicholas Ridout, 「Make-Believe: Societas Raffaello Sanzio Do Theatre」, 『Contemporary Theatres in Europe: A Critical Companion』 (London: Routledge, 2006), 178에서 재인용.

81 위의 글에서 재인용.

82 위의 글, 181에서 재인용.

83 위의 글, 178에서 재인용.

84 플라톤, 『국가』, 박종현 옮김 (파주: 서광사, 1997).

85 아리스토텔레스, 『시학』.

86 Michael Davis, 『The Poetry of Philosophy: On Aristotle's Poetics』 (South Bend: St. Augustine's Press, 1992).

87 Jacques Derrida, 「Différance」, 『Margins of Philosophy』 (Chicago: University of Chicago Press, 1982).

88 Daniel Larlham, 「The Meaning in Mimesis: Philosophy, Aesthetics, Acting Theory」, doctoral dissertation, Columbia University, 2012.

89 테오도어 아도르노·막스 호르크하이머, 『계몽의 변증법: 철학의 단상』, 김유동 옮김(서울: 문학과지성사, 2001).

90 위의 책, 280.

91 이 글은 다음의 글 일부분을 수정, 보완한 것이다. 서현석, 「연극에 축복을」, 『2015 개관 페스티벌 리뷰』(광주: 국립아시아문화전당, 2016), 120~27.

92 히라타 오리자·성기웅, 「신모험왕」, 두산아트센터 스페이스111, 2015년 7월 16일~26일.

93 사실 한국인 배우 이윤재가 말하는 내용은 대개 오카다 자신의 어린 시절에 관한 것들이다. 전작들에서 오카다는 본인의 사적인 이야기를 풀어내는 일을 늘 불편해했다. 그는 언어적 차이로 인해 오히려 배우가 스스로를 손쉽게 투사하게

된다고 말한다. 서현석, 오카다
도시키 인터뷰, 국립아시아
문화전당, 2016년 9월 20일.

94 이 작품은 2013년 3월 22일~
27일 두산아트센터 스페이스
111에서 공연되었다.

95 오카다 도시키, 「현재지」,
두산아트센터 스페이스111,
2013년 3월 22일~27일.

3 춤이란 무엇인가?

1 André Levinson, 「The Spirit
of the Classical Dance」,
『André Levinson on Dance:
Writings from Paris in the
Twenties』 (Hanover:
Wesleyan University Press /
University Press of New
England, 1991), 42~48.

2 John Martin, 「Characteristics
of the Modern Dance」, 『The
Twentieth-Century Perfor-
mance Reader』 (London and
New York: Routledge, 2002),
255~63.

3 Levinson, 「The Idea of the
Dance: From Aristotle to
Mallarmé」, 『What Is Dance?』,
47~55. 레빈슨은 러시아
발레에서 '형식'의 개념을
가져온다.

4 마틴, 『무용 입문』, 36.

5 Sally Banes, 「An Open Field:
Yvonne Rainer as Dance
Theorist」, 『Yvonne Rainer:
Radical Juxtapositions 1961–
2002』 (Philadelphia:

University of the Arts, 2003),
21~40.

6 Sally Banes, 『Terpsichore in
Sneakers: Post-modern
Dance』.

7 노리코시 다카오, 『컨템포러리
댄스 가이드』, 최병주 옮김 (서울:
북쇼컴퍼니, 2005), 154.

8 Isadora Duncan, 「Richard
Wagner」, 『What Is Dance?』,
266.

9 마이클 헉슬리, 「유럽 초기 모던
댄스」, 『무용사 연구』, 조승미·
김정수·황규자 옮김 (서울: 금광,
2001), 209.

10 Banes, 위의 책.

11 베인스는 이에 대한 예로서,
트와일라 타프의 작품 성향을
언급한다.

12 Yvonne Rainer, 「A Quasi
Survey of Some 'Minimalist'
Tendencies in the Quantita-
tively Minimal Dance Activity
Midst the Plethora, or an
Analysis of Trio A」, 『What Is
Dance?』, 331.

13 안은미, 「도시가 춤춘다」,
『스펙타큘러 팔팔댄쓰』 팸플릿
(서울: 두산아트센터, 2014), 14.

14 제르멘 프뤼도모, 『무용의 역사』,
양선희 옮김 (서울: 삼신각, 1990).

15 존 마틴, 『무용 입문』, 장정윤 옮김
(서울: 교학연구사, 1994).

16 프뤼도모, 앞의 책, 15.

17 주자네 슐리허, 『탄츠테아터—
무용 연극』, 박균 옮김 (서울:
범우사, 2006), 169에서 재인용.

18 아냐 피터슨 로이스, 『춤의 인류학』, 김매자 옮김 (서울: 미리내, 1993), 17.

19 그레이엄 맥피, 『무용의 철학적 이해』, 김현숙 옮김 (서울: 철학과 현실사, 2009).

20 슐리허, 앞의 책, 169에서 재인용.

21 Francis Sparshott, 「Why Philosophy Neglects the Dance」, 『What Is Dance?』, 94~102.

22 국내 무용학계에서는 '무용 (舞踊)'이라는 용어의 기원을 일본인 영문학자 스보우치 소요로 파악한다. 이 용어가 국내에서 최초로 사용된 시기로는 여러 기록들이 언급되는 와중에 1914년 『매일신보』의 기사가 유력해 보인다.

23 권윤방·최청자·김경신·손경순· 도정님, 『무용학개론』 (서울: 대한미디어, 2003), 14.

24 André Lepecki, 「Introduction: Dance as a Portrait of Contemporaneity」, 『Dance: Documents in Contemporary Art』 (London: Whitechapel Gallery / Cambridge, MA: MIT Press, 2012), 14에서 재인용.

25 Martin, 앞의 글, 261.

26 윌리엄 포사이스, 「안무적 사물」, 유연희 옮김, 『옵.신』 1호 (2011), 64.

27 슐리허, 앞의 책, 169에서 재인용.

28 같은 곳에서 재인용.

29 Rosalind Krauss, 「Video: The Aesthetics of Narcissism」, 『Video Culture: A Critical Investigation』 (Rochester: Visual Studies Workshop Press, 1999), 179~91.

30 허명진, 「'빈 중심'의 안무에 대하여」, 『판』 6호 (2012), 15.

31 보리스 샤르마츠, 「무제」 (Untitled), 서강대 메리홀 대극장, 2015년 4월 13일.

32 프뤼도모, 앞의 책, 17.

33 슐리허, 앞의 책, 169에서 재인용.

34 같은 곳에서 재인용.

35 한국 공연에서는 대니얼 리너핸과 살카 아르달 로센그렌(Salka Ardal Rosengren)이 출연했다.

36 Jacques Rancière, 『The Emancipated Spectator』 (London: Verso, 2009).

37 Boris Charmatz, 「Dépense」, 『The Time We Share: Reflecting on and through Performing Arts, One Introduction, Three Acts, and Two Intermezzos』 (Brussels: Mercatorfonds and Kunstenfestivaldesarts, 2015), 151.

38 Slavoj Žižek, 『The Sublime Object of Ideology』 (London: Verso, 1989), 59.

39 크리스티앙 리조, 「100% 폴리에스테르」 보도자료.

40 Jean-Luc Nancy, 『Corpus』 (New York: Fordham University Press, 2008), 67.

41 Christian Rizzo, 「In Conversation with Pascale Weber」,

미래 예술

『Dance: Documents in Contemporary Art』, 138~39.

42 André Lepecki, 『Exhausting Dance: Performance and the Politics of Movement』(New York: Routledge, 2006), 60에서 재인용.

43 위의 책.

44 Roland Barthes, 「From Work to Text」, 『Image-Music-Text』(New York: Hill and Wang, 1978), 157.

45 보야나 스베이지, 「장치를 안무하기: 자비에 르 루아」, 유henhui 옮김, 『옵.신』 1호, 103.

46 Helmut Ploebst, 『No Wind No Word: New Choreography in the Society of the Spectacle』(München: Kieser, 2001).

47 위의 책, 57에서 재인용.

48 위의 책, 202에서 재인용.

49 위의 책, 201에서 재인용.

50 Gilles Deleuze and Félix Guattari, 『A Thousand Plateaus: Capitalism and Schizophrenia』(Minneapolis: University of Minnesota Press, 1987), 239.

51 김성희, 그자비에 르 루아 인터뷰, 아비뇽 페스티벌 센터, 2011년 7월 22일.

52 포사이스, 「안무적 사물」, 64.

53 위의 글.

54 위의 글.

55 김해주, 「기호_놀이_움직임:

퍼포먼스의 비상구」, 페스티벌 봄 2009 뉴스레터, 19.

56 이 작품에는 통상 4천여 개의 풍선이 사용되지만, 한국에서는 그 개수를 늘렸다. 서주연, 「윌리엄 포사이스 인터뷰」, 스프링웨이브 2007 뉴스레터, 3.

57 김성희, 윌리엄 포사이스와의 이메일 인터뷰, 2007년 4월.

58 포사이스, 「안무적 사물」, 65.

59 서주연, 앞의 글, 3.

60 허명진, 「전통적 무용의 진화, 6천여 개 풍선의 환상적인 체험」, 스프링웨이브 2007 뉴스레터, 3.

61 가라타니 고진, 『일본 근대문학의 기원』, 박유하 옮김(서울: 도서출판 b, 2010).

62 위의 책, 36.

63 Gerald Siegmund, 「The Space of Memory: William Forsythe's Ballets」, 『William Forsythe and the Practice of Choreography』(London: Routledge, 2011), 136~37에서 재인용.

64 Vincent Dupont, 「Plongée」, Kunstenfestivaldesarts leaflet (2009), 14에서 재인용.

65 Maurice Merleau-Ponty, 『The Primacy of Perception and Other Essays on Phenomenological Psychology, the Philosophy of Art, History and Politics』(Evanston: Northwestern University Press, 1964), 34.

66 라이문트 호게, 「몬순」 프로젝트

워크숍, 백남준아트센터, 2009년
10월 10일.

67 위의 출처.

68 포스터, 앞의 책, 253.

69 호게, 앞의 출처.

70 Steven Spier, 「Choreographic
Thinking and Amateur
Bodies」, 『William Forsythe
and the Practice of
Choreography』. 139~50.

71 위의 글, 143에서 재인용.

72 한국 공연에서는 알레시오
실베스트린이 출연했다.

4 몸이란 무엇인가?

1 Barthes, 『Empire of Signs』,
58~59.

2 Nancy, 『Corpus』, 7.

3 위의 책, 67.

4 위의 책, 5.

5 Lepecki, 『Exhausting Dance』,
58에서 재인용.

6 Jacques Rancière, 『The
Future of the Image』
(London: Verso, 2007).

7 Nancy, 『Corpus』.

8 Ploebst, 앞의 책, 167에서
재인용.

9 라이문트 호게 워크숍. 호게는
안무가로 활동하기 전에
파솔리니의 영화에 대한 글을 다수
발표한 바 있다. 파솔리니의
표현은 길들여진 동작을
되풀이하지 않고 낯선 동작을
신체에 부여하기 위한 한스
크레스니크 방법론의 원천이기도
했으며, 이는 피나 바우슈를 통해
호게에게 전수되면서 새로운
의미를 생성해냈다.

10 Dominic Johnson, 「The Poised
Disturbances of Raimund
Hoghe」, 『Dance Theatre
Journal』 21, no. 2 (2005), 36~
40.

11 김남수, 앞의 글, 49.

12 Johnson, 앞의 글, 37에서 재인용.

13 위의 글, 204.

14 Ploebst, 앞의 책, 202에서
재인용.

15 Rancière, 『The Future of the
Image』, 16.

16 Jean Newlove·John Dalby,
『움직임·표현·기하학』, 신상미
옮김 (서울: 대한미디어, 2004).

17 위의 책, 34.

18 Lepecki, 『Exhausting
Dance』, 1.

19 Merleau-Ponty, 앞의 책, 164.

20 김남수, 「타자를 대하는 몸짓들의
교차로」, 48~49.

21 '근성'을 의미하는 '곤조'라는
단어는, 거침없는 독설과 끈질긴
파헤침으로 파란을 일으켰던
1970년대 미국의 '곤조 저널리즘'
을 유래로 한다.

22 실제로 서로에 대한 '친숙함'은
이들의 집단 행위에 대한 절대적
조건이다. 서ور석, 쓰카하라 유야
인터뷰, 고베, 2014년 2월 16일.

23 위의 출처.

24 Barthes, 『Empire of Signs』,
103.

25 Ploebst, 앞의 책, 167에서
재인용.

26 위의 책.

27 위의 책.

28 문지윤, 「아니 비지에 & 프랑크 아페르테 인터뷰」, 『백남준의 귀환』, 471.

29 이는 다음의 글을 수정, 보완한 것이다. 서현석, 「●몸에 난 구멍, ●몸이 낸 구멍」, 『옵.신』 1호, 100~101.

30 체이킨, 앞의 책, 32.

31 에드워드 홀은 대인거리의 변화에 따라 태도와 행동에 영향을 주는 현상에 주시해, 밀접거리, 개체거리, 사회거리, 공공거리의 네 단계에 따라 변화가 나타난다고 주장했다. 그에 따르면, 영어권 문화에서 '밀접하다'고 느끼는 거리는 애무, 격투, 위안, 보호가 이루어지는 15~45센티미터의 거리다. 통상적으로 극장은 '공공거리'에 의한 관람 행위를 조성한다. 에드워드 홀, 『보이지 않는 차원』, 김광문·박종평 옮김 (서울: 세진사, 1991).

32 Lepecki, 『Exhausting Dance』, 46.

33 Avery Gordon, 『Ghostly Matters: Haunting and the Sociological Imagination』 (Minneapolis: University of Minnesota Press, 1997), 3.

34 Roland Barthes, 『Camera Lucida: Reflections on Photography』 (New York: Hill and Wang, 1981), 85.

35 아브라모비치는 "연극은 절대적 적"임을 외쳤지만, 니컬러스 리다우트는 그의 작품이 재현을 기반으로 하는 연극에 뿌리박혀 있음을 간파한다. Ridout, 「Make-Believe」, 177. 순수 미술과 초기 퍼포먼스 아트에 깊이 투자된 '연극적' 기질에 대해 가장 냉철한 냉소를 보냈던 아티스트는 비토 어컨치다.

36 Deleuze and Guattari, 앞의 책, 264.

37 위의 책, 261.

38 Rancière, 『The Future of the Image』, 7.

39 Deleuze and Guattari, 앞의 책, 263.

40 마르틴 하이데거, 『존재와 시간』, 전양범 옮김 (서울: 동서문화사, 2015).

41 Žižek, 앞의 책, 159.

42 Lepecki, 『Exhausting Dance』, 60에서 재인용.

43 Jérôme Bel, 「I Am the (W) Hole between Their Two Apartments」, 『Ballet International / Tanz Actuell Yearbook』 (1999), 36.

44 바르트, 「저자의 죽음」, 30.

45 Christian Metz, 『The Imaginary Signifier: Psychoanalysis and the Cinema』 (Bloomington: Indiana University Press, 1982).

46 서현석, 마시모 푸를란 인터뷰, 상암월드컵경기장, 2010년 5월 8일.

47 위의 출처. 보통 한 회의 공연을

위해 푸룰란은 한 달 동안 체력 훈련을 한다.

48 Rancière, 『The Emancipated Spectator』, 7.

49 Deleuze and Guattari, 앞의 책, 262.

50 Peter Laudenbach, "Nothing Is More Beautiful Than an Empty Stage: An Interview with Heiner Goebbels," 『Tip Berlin』, October 4~17, 2007.

51 Marie-Pierre Genecand, 「A Spectator for Pianos, Robot, and Trees」, 『Le Temps』, September 18, 2007.

52 바흐의 「이탈리아 협주곡」은 괴벨스가 14세에 처음으로 피아니스트로 인정받을 때 연주했던 곡이기도 하다. 그러한 면에서 이 장면은 자전적 성격을 갖는다. Laudenbach, 앞의 글.

53 Claus Spahn, 「Heiner Goebbels and His Sound Installation "Stifter's Dinge" at the Berliner Festival Speilzeit Europa」, 『Die Zeit』, October 11, 2007.

54 Sabine Haupt, 「When Heiner Goebbels Puts Music into the Picture」, 『NZZ』, September 20, 2007.

55 Ridout, 「Make-Believe」, 178에서 재인용.

56 Romeo Castellucci, 「'The Theatre Is Not Our Home': A Conversation about Space, Stage and Audience」, Claudia Castellucci, Romeo Castellucci, Chiara Guidi, Joe Kelleher and Nicholas Ridout, 『The Theatre of Societas Raffaello Sanzio』 (Oxon: Routledge, 2007), 204.

57 Joe Kelleher and Nicholas Ridout, 「Introduction: The Spectators and the Archive」, 『The Theatre of Societas Raffaello Sanzio』, 15에서 재인용. 카스텔루치는 특히 비극의 어원적 근원으로서 염소를 무대에 올린 바 있다.

58 이 프로젝트는 카스텔루치의 작품을 관람한 그리스 출신의 지휘자 쿠렌티스의 발상과 제안에서 시작되었다. 쿠렌티스가 지휘한 곡에 맞춰 무대가 연출되었고, 오직 쿠렌티스의 버전만이 공연에 사용될 수 있다. 김성희, 로메오 카스텔루치 인터뷰, 뒤스부르크 게블레스할레 (Gebläsehalle), 2014년 8월 16일.

59 '기계 비평가' 이영준은 이 작품에 활용된 기계가 크게 세 가지임을 간파한다. 이영준, 「봄의 제전, 기계의 폭동」, 『2015 개관 페스티벌 리뷰』, 57.

60 Nancy, 『Corpus』, 67.

61 Jacques Rancière, 『The Politics of Aesthetics』 (London: Continuum, 2004).

62 위의 책.

63 위의 책, 13.

64 Ploebst, 앞의 책, 118에서
 재인용.
65 Barthes, 『Empire of Signs』,
 83.

5 언어란 무엇인가?
1 아르토, 「잔혹연극―첫 번째
 선언문」, 132.
2 위의 글, 132.
3 「비디오 대담: 한스티스 레만 &
 르네 폴레슈」, 217.
4 Lepecki, 『Exhausting Dance』,
 52.
5 Andy Warhol, 『The
 Philosophy of Andy Warhol
 (From A to B and Back Again)』
 (San Diego: Harvest/HBJ,
 1975), 77.
6 Žižek, 앞의 책, 159.
7 앙토냉 아르토, 「동양 연극과 서양
 연극」, 『잔혹연극론』, 104.
8 아르토, 「잔혹연극―첫 번째
 선언문」, 138.
9 Julia Kristeva, 『The Revolu-
 tion in Poetic Language』
 (New York: Columbia
 University, 1984), 86~88.
10 허명진, 「난해한 사건 연속 탐욕의
 삶 들춰낸 부조리극」, 『경기일보』,
 2008년 11월 21일.
11 Žižek, 앞의 책, 159.
12 Glenn Wilson, 『The Psychol-
 ogy of Performing Arts』
 (London: Croom Helm, 1985).
13 허명진, 「난해한 사건 연속 탐욕의
 삶 들춰낸 부조리극」.
14 조리스 라코스트, 작가와의 대화,

국립아시아문화전당 예술극장
증극장, 2015년 7월 5일.
15 한국 공연에서는 다섯 명의
 퍼포머가 출연했다.
16 가라타니 고진, 앞의 책.
17 Joris Lacoste, 「Minus One/
 Drugs/Translation/Love」,
 『Le Journal des Laboratories:
 2003-2006』, 135.
18 위의 글, 136.
19 아르토, 「잔혹연극―두 번째
 선언문」, 『잔혹연극론』, 180.
20 Cohen, 앞의 글.
21 앙토냉 아르토, 「발리 연극에
 관해서」, 『잔혹연극론』, 89.
22 아르토, 「잔혹연극―두 번째
 선언문」, 181.
23 브룩, 앞의 책, 73.
24 같은 곳.
25 프랑코 토넬리, 『잔혹성의 미학:
 앙토냉 아르토의 잔혹연극의
 미학적 접근』, 박형섭 옮김(서울:
 동문선, 2001), 48.
26 크리스토퍼 이네스, 『아방가르드
 연극의 흐름: 1892~1992』,
 김미혜 옮김(서울: 현대미학사,
 1997), 106.
27 문지윤, 「로메오 카스텔루치와의
 인터뷰」, 『백남준의 귀환』, 465.
28 로메오 카스텔루치, 「작가의 글」,
 『백남준의 귀환』, 464.

6 극장이란 무엇인가?
1 최정우, 「극장: 역설의 시공간」,
 『연극』 1호(2011), 19.
2 같은 곳.
3 서현석, 「'다른' 극장들, 혹은

연극에 대한 헤테로토피아적 상상」, 『연극』 5호(2013), 41.

4 질 지라르, 『연극이란 무엇인가』, 윤학노 옮김(서울: 고려원, 1988), 11~12.

5 같은 곳.

6 Lehmann, 앞의 책, 17.

7 위의 책.

8 Jean-Luc Nancy, 『Being Singular Plural』(Stanford: Stanford University Press, 2000).

9 최정우, 앞의 글, 14.

10 케이트 매킨토시, 「경청」(All Ears), 서강대 메리홀 소극장, 2014년 3월 29일~30일.

11 아르토, 「잔혹연극—첫 번째 선언문」, 141.

12 같은 곳. 이러한 관객 배치는 국내에서도 남화연, 정금형, 김성환 등의 퍼포먼스에서 활용된 바 있다.

13 보야나 바우에르, 「'시노그래피'로 돌아가기: 공간 디자이너 나디아 로로와의 대화」, 유연희 옮김, 『옵.신』 1호, 131.

14 Jacques Derrida, 「Theatre: Acts and Representations」, 『Antonin Artaud: A Critical Reader』(London: Routledge, 2004), 40.

15 Hans-Thies Lehmann, 「Theory in Theatre?: Observations on an Old Question」, 『Rimini Protokoll: Experts of Everyday. The Theatre of Rimini Protokoll』(Berlin: Alexander Verlag Berlin, 2008), 153~54.

16 Jacques Lacan, 「Anamorphosis」, 『The Seminars of Jacques Lacan, Book XI: The Four Fundamental Concepts of Psychoanalysis』(New York: W. W. Norton, 1981), 89.

17 Jonathan Crary, 『Techniques of the Observer: On Vision and Modernity in the Nineteenth Century』(Cambridge: MIT Press, 1992).

18 가스통 바슐라르, 『공간의 시학』, 곽광수 옮김(서울: 동문선, 2003).

19 샤르마츠, 「작가 노트: '아-타-앙-시-옹'」, 『백남준의 귀환』, 502.

20 프랑스어로 '아탕시옹(attention)'은 영어와 마찬가지로 '주의, 조심' 등을 의미한다.

21 파놉티콘(panopticon): 효율적인 감시와 통제를 위해 1791년 영국 철학자 제러미 벤덤이 고안한 원형 감옥.

22 Lacan, 앞의 글, 89.

23 Pieter T'Jonck, 「The Maximalist in Brice Leroux」, Kunstenfestivaldesarts leaflet (2009), 14.

24 '라바노테이션(Labanotation)'이라고도 하는 라반의 무보 체계는 1928년 출간한 『라반의 키네토그라피』(Kinetographie Laban)를 통해 체계화한 것으로, 동작의 방향, 동작을 행하는 신체

부위, 동작의 높이, 동작 소요 시간 등을 표기할 수 있다.

25 T'Jonck, 앞의 글, 15.

26 위의 글, 16.

27 영국의 의사이며, 『동의어 사전』(Thesaurus)의 저자이기도 하다.

28 잭 C. 엘리스, 『세계 영화사』, 변재란 옮김(서울: 이론과 실천, 1988), 22에서 재인용.

29 바우에르, 앞의 글.

30 Crary, 앞의 책.

31 미셸 푸코, 「다른 공간들」, 『헤테로토피아』, 이상길 옮김(서울: 문학과지성사, 2014).

32 위의 글, 56.

33 같은 곳.

34 위의 글, 58.

35 이상길, 「이토록 낯선 공간들: 푸코의 '헤테로토피아'에 관하여」, 『F』 8호(2012), 14.

36 위의 글, 19.

37 Lacoste, 앞의 글, 137.

38 Jean-Louis Baudry, 「Ideological Effects of the Basic Cinematographic Apparatus」, 『Narrative, Apparatus, Ideology: A Film Theory Reader』(New York: Columbia University Press, 1986), 286~98.

39 Michel Foucault, 「The Confession of the Flesh」, 『Power/Knowledge: Selected Interviews and Other Writings, 1972-1977』(New York: Pantheon, 1980), 194.

40 이 글은 다음의 글 일부분을 수정, 보완한 것이다. 서현석, 「페스티벌 봄: 극장, 역사, 신체의 삼각관계, 혹은 공연 예술의 장치론」, 『연극』 1호(2011), 115~25.

41 자기 호명은 벨의 작품에서 늘 위태롭기 그지없다.

42 A. K. Volinsky, 「The Vertical: The Fundamental Principle of Classical Dance」, 『What Is Dance?』, 255~57.

43 링컨 커스틴은 개인성을 추구하는 '모던 댄스'와 대비하며 집단성을 발레의 특징으로 꼽는다. Lincoln Kirstein, 「Classical Ballet: Aria of the Aerial」, 『What Is Dance?』, 239.

44 로드리고 가르시아, 「맥도날드의 광대, 로널드 이야기」(La historia de Ronald, el payaso de McDonald's), 서강대 메리홀 대극장, 2005년 9월 23일~25일.

45 Jérôme Bel, 「Disabled Theatre」, Kunstenfestivaldesarts leaflet, 2012.

46 이 글은 다음의 글 일부분을 수정, 보완한 것이다. 서현석, 「양아치전」, 『아트인컬처』 2011년 1월 호, 174~75.

47 서현석, 양아치 인터뷰, 이태원동 코코브루니, 2010년 12월 31일.

48 마쓰오 바쇼, 『일본 하이쿠 선집』, 오석윤 옮김(서울: 책세상, 2006), 9.

49 체험단은 경기문화재단의 신화학자 정재서, 공연 기획자 오세형, 전 한국문화예술교육진흥원장 이대영, 한국사학자 마일란 히트매넥으로 구성되었다.

50 비토 어컨치, 「퍼포먼스 테스트」 (Performance Test). Emanu-El Midtown YM-YWHA, 1969년 12월.

51 Augusto Boal, 「The Theatre as Discourse」, 『The Twentieth-Century Performance Reader』, 96.

52 포스터, 앞의 책, 253에서 재인용.

53 Ploebst, 앞의 책, 206.

54 위의 책에서 재인용.

55 그자비에 르 루아, 작가와의 대화, 서강대 메리홀, 2010년 3월 30일.

56 Jacques Derrida, 『Margins of Philosophy』 (Chicago: University of Chicago Press, 1986), 316.

57 그자비에 르 루아, '공감각으로서의 신체와 무대' 워크숍, 계원예술대학교, 2010년 3월 26일.

7 실재란 무엇인가?

1 「All the world's a stage / And all the men and women merely players." William Shakespeare, 「As You Like It」, 『William Shakespeare: The Complete Works』, 638.

2 포스터는 미니멀리즘의 핵심적 정의로서, 완성된 오브제로서의 독립된 작품, 즉 형식미나 조형미를 가진 미학적 대상이 아닌, 주변의 공간적 맥락이 작품의 한 부분 혹은 연장이 되는 성향을 강조한다.

3 앙드레 브르통·트리스탕 차라, 「Excursions & visites Dada: 1ère visite」, 『옵.신』 4호(2016), 85에서 재인용.

4 포스터, 앞의 책.

5 에드윈 윌슨, 『연극의 이해』, 채윤미 옮김(서울: 예니, 1998), 11에서 재인용.

6 Gerald Siegmund, 「The Art of Memory: Fiction as Seduction into Reality」, 『Rimini Protokoll: Experts of Everyday』, 188.

7 John Grierson, 「First Principles of Documentary」, 『Grierson on Documentary』 (New York: Praeger, 1971), 147.

8 서현석, 「슈테판 카에기 인터뷰」 1부, 국립아시아문화전당 예술극장 『웹고래』(2015), http://webwhale.asianartstheatre.kr/blog/2015/03/14/interview-with-stefan-kaegi/.

9 Jacques Lacan, 『The Language of the Self: The Function of Language in Psychoanalysis』 (Baltimore: Johns Hopkins University Press, 1997), 120.

10 그로토프스키, 「연극의 신약성서」.

11 서현석, 「슈테판 카에기 인터뷰」 1부.

12 서현석, 「슈테판 카에기 인터뷰」 2부, 국립아시아문화전당 예술극장 『웹고래』(2015), http://webwhale.

미래 예술

asianartstheatre.kr/blog/
2015/04/19/interview-
with-stefan-kaegi-part2/.

13 김성희, 안은미 인터뷰, 이태원동
천상, 2010년 11월 30일.

14 김남수·박성혜·허명진, 「안은미의
춤: 예술과 인류학의 조우」, 『판』
5호(2011), 56.

15 서현석, 안은미컴퍼니 인터뷰,
서빙고동 안은미컴퍼니 연습실,
2011년 1월 20일.

16 Rancière, 『The Future of the
Image』.

17 프랙티컬(practical): 소도구,
세트, 조명 중 배우에 의해 실제로
사용되는 것을 일컫는 말.

18 Wayne C. Booth, 『The Rhet-
oric of Fiction』(Chicago:
University of Chicago Press,
1983), 74~75.

19 Seymour Chatman, 『Coming
to Terms: The Rhetoric of
Narrative in Fiction and Film』
(Ithaca: Cornell University
Press, 1990), 75~76.

20 서현석, 「스스로를 향해 카메라를
든 사람들: 자전적 다큐멘터리에
나타나는 주체와 사실에 관하여」,
『한국언론학보』 50권 6호(2006),
115~42.

21 라비 므루에, 작가와의 대화, 한국
예술종합학교 예술극장, 2008년
3월 23일.

22 슐리허, 앞의 책, 169에서 재인용.

23 조영숙이 공연 중 설명하듯,
'삼마이'는 연출가와 극작가를
명시한 희곡의 '첫 면'과 주역

배우를 명시한 '둘째 면'에 이어
보조역을 알리는 '셋째 면'을
지시하면서 생겨난 말이다.
『춘향전』에서는 방자와 월매
역할이 '삼마이'다.

24 Barthes, 「Leaving the Movie
Theater」, 349.

25 서현석, 「페스티벌 봄: 극장, 역사,
신체의 삼각관계, 혹은 공연
예술의 장치론」, 120.

26 Michel de Certeau, 『The
Practice of Everyday Life』
(Berkeley: University of
California Press, 1984).

27 김남수, 「직접적이며 위험적인
극장 또는 유동적인 극장」, 『연극』
1호(2011), 23.

28 이 글은 다음의 글 일부분을 수정,
보완한 것이다. 서현석, 「페스티벌
봄: 극장, 역사, 신체의 삼각관계,
혹은 공연 예술의 장치론」, 115~
25.

29 '행동 유도성'은 심리학자 제임스 J.
깁슨이 제안한 개념으로, 환경에
내재하는 행동의 모든 가능성들을
일컫는다. James J. Gibson,
『The Ecological Approach to
Visual Perception』(Boston:
Houghton Mifflin, 1979).

30 서울 공연에서는 서울시립미술관
로비가 출발점이 되었다.

31 De Certeau, 앞의 책.

32 임민욱, 「내 안의 바틀비」,
페스티벌 봄 2009 뉴스레터, 9.

33 같은 곳.

34 김남수, 「한강의 '만보' 그리고
'정치적인 것'의 충격: 임민욱

'S.O.S.', 『한국연극』 2009년 5월 호, 75.

35 임민욱, 「삶으로서의 (불)가능한 예술: 김진숙 85호 크레인 퍼포먼스」, 『판』 5호(2011), 74.

36 De Certeau, 앞의 책, 99.

37 Merleau-Ponty, 앞의 책, 34.

38 푸코, 앞의 글.

39 김남수, 「서현석展」, 『아트인컬처』 2010년 12월 호, 180.

40 Fuchs, 앞의 책.

41 J. L. Austin, 『How to Do Things with Words』(New York: Oxford University Press, 1962).

42 위의 책, 7.

43 김남수, 「퍼포머티비티와 퍼포머티브」, 페스티벌 봄 2009 뉴스레터, 10.

44 '놀새'는 '노는 것을 좋아하는 사람'을 일컫는 북한어이다.

45 이 글은 다음의 글 일부분을 수정, 보완한 것이다. 서현석, 「페스티벌 봄: 극장, 역사, 신체의 삼각관계, 혹은 공연 예술의 장치론」.

46 이 글은 다음의 글 일부분을 수정, 보완한 것이다. 서현석, 「천사와 폐허: 임민욱의 '내비게이션 아이디'에 대한 사적인 단상들」, 『F』 17호(2015), 40~56.

47 서현석, 임민욱과의 이메일 인터뷰. 2015년 6월.

48 위의 출처.

49 위의 출처.

50 이 글은 다음의 글 일부분을 수정, 보완한 것이다. 서현석, 「페스티벌 봄: 극장, 역사, 신체의 삼각관계, 혹은 공연 예술의 장치론」.

51 Slavoj Žižek, 『Everything You Wanted to Know about Lacan (But Were Afraid to Ask Hitckcock)』(London: Verso, 1992), 8.

8 관객이란 무엇인가?

1 Lehmann, 『Postdramatic Theatre』, 17.

2 르네 폴레슈, 「현혹의 사회적 맥락이여, 당신의 눈동자에 건배!」 (Here's Looking at You, Social Context of Delusion!), 2011년 3월 22일~23일, 서강대 메리홀 대극장.

3 Nancy, 『The Inoperative Community』.

4 이에 관해 참조할 논문은 다음과 같다. Anthony Downey, 「Toward a Politics of (Relational) Aesthetics」, 『Third Text』 21, issue 3 (2007), 267~75.

5 오세형, 「벌거벗은 예술의 만연, 커뮤니티 아트」, 『판』 5호(2011), 7.

6 파스칼 길렌·소니아 라버트, 「'예술과 공동성: 안토니오 네그리와의 대화' 중에서」, 허명진 발췌 옮김, 『판』 5호(2011), 9에서 재인용.

7 Nancy, 『The Inoperative Community』, 18.

8 「비디오 대담: 한스티스 레만 & 르네 폴레슈」, 200.

9 위의 글, 209.

10 같은 곳.

11 Nancy, 『The Inoperative Community』, xxxix.

12 위의 책, xxxviii.

13 위의 책, 15.

14 위의 책, xxxix.

15 김남수, 「직접적이며 위협적인 극장 또는 유동적인 극장」, 23.

16 윤한솔, 「이야기의 방식 노래의 방식―데모 버전」, 혜화동 1번지, 2014년 3월 20일~30일.

17 관람료를 주식 투자에 활용하는 발칙한 발상은 이 작품의 극작가이자 연출가인 콘덱이 직접 주식시장에서 겪은 체험에서 비롯된 것이다. 자신이 구매한 주식의 가격 변화에 극도로 민감하게 되어, 신경을 곤두세우고 5분마다 인터넷 사이트에 공지되는 주가의 변화를 지켜보았던 경험 말이다. 김성희, 크리스 콘덱·크리스티아네 퀼 인터뷰, 소격동 갤러리 박, 2009년 12월 1일.

18 Wilson, 앞의 책.

19 김성희, 크리스 콘덱· 크리스티아네 퀼 인터뷰.

20 슈테판 카에기, 아티스트 토크, 2014년 2월 25일, 예술가의 집.

21 서현석, 디르크 플라이슈만 인터뷰, 소격동 국제갤러리, 2012년 11월 4일.

22 Anna Rispoli, 「In Media Res」, 『The Time We Share』, 240.

23 위의 글, 241.

24 「비디오 대담: 한스티스 레만 & 르네 폴레슈」, 209.

25 Nancy, 『Corpus』.

26 질 지라르·레알 우엘레·클로드 리고, 『연극의 세계』, 박혜경 옮김 (서울: 열린시선, 2008), 12.

27 스즈키 다다시, 『스즈키 연극론』, 55.

28 이러한 일련의 질문들은 원론적인 것이기도 하지만, 내란 이후 줄곧 불안정했던 스페인의 정치적 현실에 대한 통찰이 깔려 있기도 하다. 서현석, 로헤 베르나트 인터뷰, 동숭동 테이크아웃드로잉, 2010년 4월 18일.

29 Wilson, 앞의 책.

30 Krauss, 『A Voyage on the North Sea』.

31 「비디오 대담: 한스티스 레만 & 르네 폴레슈」, 208~209.

32 「'혹시 여기 적힌 창녀분?' [...] '내가 그렇게 보이나?'」, 『오마이뉴스』, 2008년 5월 2일, http://www.ohmynews.com/ NWS_Web/view/at_pg. aspx?CNTN_ CD=A0000891384.

33 Merleau-Ponty, 앞의 책, 17.

34 위의 책, 19.

35 Jérôme Bel, untitled, 『The Time We Share』, 14.

36 Tim Etchells, 「The Future of Performance」, 『The Time We Share』, 360.

37 Mariano Pensotti, 「We Are Made of Fictions」, 『The Time We Share』, 50.

38 위의 글, 51.

39 Marc Augé, 『Non-Places: Introduction to Anthropology of Supermodernity』 (London: Verso, 2008).

40 위의 책, 103.

41 Edgar Allan Poe, 「The Man of the Crowd」, 『The Complete Tales of Edgar Allan Poe』 (New York: Barnes and Noble, 1999), 216~22.

42 김성희, 슈테판 카에기 인터뷰, 베를린 하우극장, 2007년 6월 10일.

43 '데스콘'은 실제 존재하는 회사이나, 배우들은 이 회사의 정직원들은 아니다. 위의 출처.

44 홀, 앞의 책.

45 서현석, 박민희 인터뷰, 연희동 매뉴팩트, 2015년 7월 14일.

46 위의 출처.

47 위의 출처.

48 위의 출처.

49 위의 출처.

50 위의 출처.

51 한국 공연에서는 침대 일곱 채가 사용되었다.

나오며―미래로서의 예술

1 Alain Badiou, 『Ethics: An Essay on the Understanding of Evil』 (London: Verso, 2001).

2 Alain Badiou, 「Being by Numbers: Interview by Lauren Sedofsky」, 『Art Forum』 33, no. 2 (1994).

3 Nancy, 『Being Singular Plural』.

4 위의 책, 170~71.

5 Etchells, 「The Future of Performance」, 359~60.

6 Nancy, 『Inoperative Community』.

미래 예술

작가 목록

괴벨스, 하이너
Heiner Goebbels
1952년 독일 노이슈타트안데어
바인슈트라세 출생. 사회학과 음악을
전공한 후 1982년 아방가르드 록그룹
'캐시버(Cassiber)'를 조직해 10년간
활동했고, 1980년대 중반부터
오페라와 연극의 간극에서 음악극을
작곡하고 연출해왔다. 하이너 뮐러
(Heiner Müller), 거트루드 스타인
(Gertrude Stein), 폴 발레리(Paul
Valéry) 등의 텍스트를 기반으로
오페라, 오케스트라, 앙상블, 설치 등
다양한 영역을 횡단하고 있다.
— 방한 공연: 「하시리가키」(2007),
 「그 집에 갔지만 들어가지 않았다」
 (2011).

김보용
1986년 대전 출생. 계원예술
대학교에서 퍼포먼스를 공부한 후
극장을 재구성하고 관객의 감각을
재편성하는 작업을 시작했다. 스케일
변화를 통해 '보는 행위'를 시적으로
재고한 「텔레-워크」에 이어, 관객이
스마트폰으로 각자의 공간에서
체험하는 「ARS 가설 극장」에서는
허구와 현실의 간극을 교란해 정서의
조건적 기반에 의문을 제기했다.
2014년에는 이미지의 다각적인
이면을 횡단하는 잡지 『삐끗』을 공동
창간했다.

— 「텔레-워크」(376쪽) 국내 공연:
 국립현대미술관, 2013년 4월 3일,
 19일.

김윤진
1970년 서울 출생. 이화여자
대학교에서 무용을 전공한 후 무용
심리학으로 박사 학위를 받았다.
'리을 무용단'에서 무용수로
활동하다가 2002년부터 본격적으로
안무 작업을 시작했고, 2005년
'김윤진무용단'을 창단했다. 기생, 무희,
선녀 등 전통 무용의 기반에 내재하는
여성상을 주제로 삼아 무대와 신체에
대한 대화 속 단상들을 안무에
녹여왔다. 2013년부터는 시민들이
참여하는 서울댄스프로젝트의 기획
감독을 맡아왔다.
— 「구룡동 판타지: 신화 재건
 프로젝트」(378쪽) 국내 공연:
 문래예술공장 박스씨어터,
 2011년 3월 27일~28일.

김지선
1985년 서울 출생. 계원예술
대학교에서 시각예술을 전공한 후
네덜란드의 왕립시각예술아카데미
레지던시 프로그램에 참여했다.
2010년부터 세계화된 환경의
제도화된 행사나 구획화된 공간에
이의를 제기하는 열린 형태의 수행적
행위를 발전시켜왔다. 서울시장 선거
유세 현장이나 G20 회의장 주변,
광화문 광장 등 정치적인 상징성이

강한 현장에 미묘히 개입하거나 컴퓨터 게임의 가상공간 안에서 혁명의 (불)가능성을 진지하게 사색하는 등, 현실과 상상을 오가며 냉소적인 유희와 비평적 예리함이 서로를 위태롭게 만드는 작품 세계를 펼치고 있다.
— 「스탁스 3. 이주민 이주」(458쪽) 국내 공연: 서강대학교 메리홀 소극장, 2011년 4월 6일~7일.
— 「웰-스틸링」(504쪽) 국내 공연: 광화문과 시청 일대, 2012년 4월 6일~7일.

김홍석

1964년 서울 출생. 서울대학교 조소과를 졸업하고 독일 뒤셀도르프 예술아카데미에서 공부했다. 조소, 영상, 스케치, 퍼포먼스 등을 횡단하는 다양한 작품들은 유희와 비평, 집단 창작과 자기비판을 아우르며 한국 사회와 미술의 제도적 기반을 향한 냉소 섞인 메타담론을 제안한다. 노동부터 전시 및 평론에 이르는 예술 행위의 다층적인 절차가 작품의 중요한 구성 요소로 침범해 미술의 경제적, 정치적, 윤리적 조건 및 작가의 권능에 대한 비평적 관점으로 작용한다. 김홍석은 또한 소통의 층위를 거치며 변조되는 의미의 변화에 주목하면서 공동 작업으로 참여하는 사람들과의 관계 자체를 작품의 기반으로 전경화하기도 한다. 2006년부터는 첸샤오슝(陳劭雄), 오자와 쓰요시(小沢剛)와 함께 '시징맨'으로서 가상의 도시 시징(西京)을 상상하며 아시아의 정체성에 대한 질문을 부조리한 익살로 대체하고 있다.

— 「Post 1945」(523쪽) 국내 전시: 국제갤러리, 2006년 4월 17일~5월 19일.
— 「사람 객관적」(363쪽) 국내 전시: 아트선재센터, 2011년 4월 9일~5월 1일.

김황

1980년 순천 출생. 홍익대학교에서 금속 조형 디자인을 공부하고 런던 영국왕립예술학교에서 디자인으로 석사 학위를 받은 후, 디자인의 기능과 방식에 비평적 질문을 던지며 예술과 문화가 유통되고 사유되는 방식을 새롭게 '디자인'하고 있다. 소통의 한계가 발생하는 장치 속에서 실질적인 소통의 작은 가능성을 모색한다.
— 「모두를 위한 피자」(460쪽) 국내 공연: 서강대학교 메리홀 소극장, 2011년 4월 10일~11일.

노경애

1971년 부산 출생. 2003년 네덜란드 유럽무용개발센터를 졸업하고 2005년 벨기에에서 'vzw CABRA'를 창단했다. 2010년 한국에서 단체 '엣 (ett)'을 결성한 후 비전문적인 무용수들과 협업해 신체 동작의 기본적인 원리를 충실하게 탐구하는 안무 작품을 발표해왔다.
— 「MARS II」(152쪽) 국내 공연: 국립극단 백성희장민호극장, 2013년 4월 1일~2일.

미래 예술

도르너, 빌리
Willi Dorner
1959년 오스트리아 바덴 출생.
오스트리아 댄스테라피 소사이어티,
뉴욕 에릭 호킨스 스튜디오 등에서
무용을 공부하고 무용수로 활동하다가
1999년 '빌리 도르너 컴퍼니'를
창단했다. 현상학의 영향을 받아
공간을 다양한 신체 감각으로 지각하는
가능성을 작품에 적용해 일상에 대한
관점의 변화를 모색한다.
— 「도시 표류」(444쪽) 국내 공연:
　　지하철 홍대입구역 일대, 2011년
　　4월 9일~10일.

뒤퐁, 뱅상
Vincent Dupont
1964년 프랑스 불로뉴 빌랑쿠르 출생.
배우로 활동하던 중 2001년 안무를
시작해 오늘날 여러 매체들로
재구성되는 행위와 감각의 근원을
탐색해왔다. 여러 매체들 간의 대화를
촉진하는 그의 연출작은 감각과 공간의
상호작용에 집중하되 특히 목소리, 빛,
몸짓 등의 물성에 대한 인식에 연극의
공간적, 건축적 장치가 개입되는
방식을 질문하고 이를 변형시켜 동시대
감각에 대한 사색을 유도한다.
— 「외침(미니어처)」(69쪽) 국내
　　공연: 백남준아트센터, 2008년
　　11월 1일~2일.

라 리보트
La Ribot
본명 마리아 리보트(Maria Ribot).
1962년 스페인 마드리드 출생. 프랑스,
독일, 미국을 돌아다니며 고전발레와
현대무용을 공부한 후 1985년
마드리드로 돌아와 무용단 '보카나다
댄스'를 창단하며 안무 활동을
시작했다. 1991년 무용단 '12톤의
깃털'을 창단했고, 이후 갤러리 기반의
라이브 아트와 현대무용을 연결하기
위한 노력을 펼쳐왔다.
— 「웃음 구멍」(57쪽) 국내 공연:
　　백남준아트센터, 2008년 11월
　　8일.

라코스트, 조리스
Joris Lacoste
1973년 프랑스 랑공 출생.
1990년대에 극작가로 활동하다가
2000년대부터 학술적 연구를
기반으로 시 낭송, 학술 대회, 음악 등의
형식을 배합하는 연출 방식을 개발해
왔다. 2004년에는 퍼포먼스 비평, 이론,
창작을 위한 리서치 컬렉티브 'W'를
창설하였고, 2007년에는 언어와
창작의 상호작용을 모색하는 컬렉티브
공간 '레 라보라투아르 도베르빌리에
(Les Laboratoires d'Auber-
villiers)'의 디렉터를 맡으면서
퍼포먼스, 인류학, 시, 아카이빙을
접합하는 장기 프로젝트 「말들의
백과사전」을 시작했다.
— 「말들의 백과사전—모음곡 2번」
　　(302쪽) 국내 공연: 국립
　　아시아문화전당 예술극장,
　　2015년 7월 4일~5일.

렌츠, 아르코
Arco Renz
1971년 독일 브레멘 출생. 베를린
자유대학교와 파리 소르본대학교에서

연극과 영화를 전공하고 벨기에 PARTS에서 무용을 공부했다. 1997년부터 로버트 윌슨(Robert Wilson)의 안무가로 활동했으며, 2000년에는 '코발트 워크스(Kobalt Works)'를 창단해 무용의 문화적인 차이를 탐구하는 학제 간 협업을 해왔다. 아시아와 유럽 무용수들의 교류를 기반으로 『몬순』시리즈를 진행하고 있다.

— 방한 공연: 『Think Me Thickness』(2002), 『States』(2003), 『헤로인』(2005), 『파』(2009), 『동』(2015).

루비오, 페르난도
Fernando Rubio

1975년 부에노스아이레스 출생. 메트로폴리탄 드라마스쿨에서 연극을 공부하고 '인티모테아트로이티네란테(Intimoteatroitinerante)'를 창단해 극작가, 연출가, 배우로 활동하고 있다. 일상적인 공간에서 환상과 역사를 혼합해 연극의 경계를 질문한다. 『모두 가까이』(Todo Cerca, 2005), 『추상적 어린이들을 위한 마비된 세계의 시멘트 보트』(Un barco de cemento en un mundo paralítico para niños abstractos, 2006) 등의 저서를 출간했다.

— 『내 곁에 있는 모든 것』(549쪽) 국내 공연: 국립아시아문화전당 예술극장, 2015년 6월 14일~19일, 24일.

르 루아, 그자비에
Xavier Le Roy

1963년 프랑스 쥐비지쉬르오르주 출생. 몽펠리에대학교에서 분자 생물학으로 박사 학위를 받은 후 1991년부터 무용수 겸 안무가로 활동해왔다. 제롬 벨(Jérôme Bel)과 더불어 무용에 대한 근원적인 질문들을 던지며 무대 장치의 가장 기본적인 조건으로 신체에 대한 관객의 인식을 재고하고 재편성해왔다. 창작 주체로서의 안무가라는 위치에 대한 급진적인 반문부터 관람 행위에 대한 문제 제기에 이르기까지, 사유와 신체의 입체적인 상호 자극을 모색해왔다.

— 『미완성 자아』(195쪽) 국내 공연: 문예진흥원 예술극장 대극장, 2004년 4월 27일.
— 『봄의 제전』(389쪽) 국내 공연: 서강대학교 메리홀 소극장, 2010년 3월 30일.
— 『또 다른 상황의 산물』(359쪽) 국내 공연: 국립극단 백성희장민호극장, 2011년 4월 1일~2일.

르로, 브리스
Brice Leroux

1974년 프랑스 클레르몽페랑 출생. 리옹 국립고등음악원, 머스 커닝엄 스튜디오 등에서 현대무용을 공부한 후 벨기에의 아너 테레사 더케이르스마커르(Anne Teresa De Keersmaeker)가 이끄는 '로사스(Rosas)' 무용단에서 무용수로 활동했다. 안무 작업을 시작하면서

미래 예술

파리8대학교에서 음악학과 음악 인류학을 공부했고, 브뤼셀을 중심으로 활동하고 있다. 동작을 최소화해 신체와 인식의 복합적인 관계를 관객의 체험 영역으로 전경화한다.

리너핸, 대니얼
Daniel Linehan
1982년 미국 워싱턴주 올림피아 출생. 워싱턴주립대학교에서 무용을 전공하고 2004년 뉴욕에서 첫 안무작을 발표했다. 2008년부터 벨기에의 PARTS에서 공부했고, 이후 브뤼셀을 기반으로 활동하면서 무용과 다른 형식의 다양한 상호작용을 타진하며 무용의 경계에 대해 경쾌하게 질문해왔다. 2015년부터는 본인이 창단한 '히아투스(Hiatus)'를 기반으로 활동하고 있다.
— 『그것이 다가 아니다』(158쪽),
　　『셋을 위한 몽타주』(170쪽) 국내
　　공연: 국립극단 소극장 판,
　　2012년 3월 27일~28일.

리미니 프로토콜
Rimini Protokoll
독일 출신 헬가르트 하우크(Helgard Haug)와 다니엘 베첼(Daniel Wetzel), 스위스 출신 슈테판 카에기 (Stefan Kaegi)로 이루어진 극단. 기센의 응용공연예술과학학교에서 한스티스 레만(Hans-Thies Lehmann)의 지도를 받은 후, 2001년부터 세 사람 간의 유기적이고도 개방적인 상호작용을 기반으로 집단 창작을 해왔다. 독일 사람들에게 이국적인 휴양지로 알려진 이탈리아의 지명('리미니')에 막연한 정치성('프로토콜')을 부여하는 유희적인 이름처럼 이들은 일상적 현실의 역사성과 정치성을 탐구해왔다. 작품의 발상과 연출 자체를 (연기 훈련을 받지 않은) 다양한 사람들과의 대화에서 이끌어내고 실재와 작위성의 긴장을 무대에서 중층화하는 방법론을 개발해 활용하고 있다.
— 『콜 커타』(540쪽) 국내 공연:
　　백남준아트센터, 2008년 10월
　　8일~11월 30일.
— 『카를 마르크스: 자본론 제1권』
　　(411쪽) 국내 공연: 아르코
　　예술극장 대극장, 2009년 3월
　　27일~28일.
— 『100% 광주』(123쪽) 국내 초연:
　　광주문화예술회관 대극장,
　　2014년 4월 19일~20일.

리스폴리, 안나
Anna Rispoli
1974년 이탈리아 볼로냐 출생. 인간과 도시의 관계를 주제로 삼아 현실을 기반으로 내러티브의 요소를 구축한다. 모든 프로젝트는 해당 프로젝트가 진행되는 장소의 시민들이 참여해 이루어지며, 지역에서 구전되는 이야기, 공동체들 간의 관계, 재개발, 개인적 열망 등의 모티브가 개입된다. 시민의 예술 참여와 공동체에 대한 이상과 환상에 질문을 던지며 공공성을 구축하는 대체적인 방법론을 모색하기도 한다.
— 『집에 가고 싶어』(507쪽) 국내
　　공연: 전남대학교 생활관, 2013년
　　12월 6일.

리조, 크리스티앙
Christian Rizzo
1965년 프랑스 칸 출생. 록 가수 겸 패션 디자이너로 활동하다가 니스의 빌라아르송에서 미술을 공부했다. 1996년 '어소시에이션 프라질 (Association Fragile)'을 창단한 후 주로 안무가들과 협업하면서 의상, 무대 디자인, 음향 등의 작업을 해왔다.
— 「100% 폴리에스테르」(181쪽) 국내 공연: LIG아트홀 L Space, 2007년 5월 9일~19일.

리처, 한스페터
Hans-Peter Litscher
1955년 스위스 출생. 자크르코크 연극학교를 나온 후 뱅센대학교에서 질 들뢰즈(Gilles Deleuze)의 지도를 받았다. 1983년에 연극을 연출하기 시작해, 뒤샹의 영향을 받아 허구와 실재를 혼용하며 작가의 권위에 대한 냉소로 미술의 영역을 교란하는 작품을 만들어왔다. 컬렉터로서 수집한 사진, 삽화, 음악, 골동품 등 과거의 단상들에 위트 넘치는 상상을 혼합하면서 역사를 인식하는 방식과 창작의 과정을 동시에 희화한다.
— 「웃는 소를 기다리며」(471쪽) 국내 공연: 서울시 종로구 원서동 4-61, 2011년 3월 25일~4월 2일.

마나베 다이토
眞鍋大度, Daito Manabe
1976년 일본 도쿄 출생. 도쿄 대학교에서 수학을 전공하고 국제정보 과학예술 아카데미에서 프로그래머 및 시스템 엔지니어로 공부했다. 미디어 아티스트이자 사운드 디자이너, DJ와 VJ, 해커 등으로 다양하게 활동하고 있으며, 미디어 그룹 '앵커스 랩 (4nchor5 la6)'과 '리조매틱 (Rhizomatic)'의 주축 멤버이기도 하다.
— 「얼굴 전기 자극」(53쪽) 국내 공연: 백남준아트센터, 2010년 11월 5일~6일.

마이어켈러, 에바
Eva Meyer-Keller
1972년 독일 프라이부르크 출생. 베를린과 런던에서 사진과 시각예술을 공부한 뒤 암스테르담 뉴댄스 디벨롭먼트스쿨에서 무용을 전공했다. 제롬 벨, 케이트 매킨토시(Kate McIntosh), 벨기에 현대무용단 '레 발레 세드라베(Les Ballet C de la B)' 등의 작품에 퍼포머로 참여했고, 공연과 조형미술의 경계에서 주변의 일상적인 사물의 디테일에 집착적으로 집중하는 작업을 해왔다.
— 「데스 이즈 서튼」(95쪽) 국내 공연: LIG아트홀 L Space, 2009년 4월 8일~9일.

무라카와 다쿠야
村川拓也, Takuya Murakawa
1982년 교토 출생. 교토대학교를 졸업하고 다큐멘터리를 만들다가 2011년부터 현실에 입각한 연극 작품을 연출하고 있다. 현실에 직접적으로 접근하는 다큐멘터리 방식을 연극에 적용해, 실제 인물의 실제 상황을 무대화하고 관객의 입체적인 개입과 교감을 유도해 현실

미래 예술

참여와 연극 관람의 다층적인 접점을 모색한다.
— 방한 공연: 『에버렛 고스트 라인즈』 (2015).

므루에, 라비
Rabih Mroué
1967년 레바논 베이루트 출생. 레바논 대학교에서 연극을 공부하고 1990년부터 극작, 연출, 연기를 통괄하는 방법론을 추구해왔다. 레바논 위성방송국 편집장으로 활동하면서 내전에 관련된 방대한 기록 자료들을 수집해 활용하기 시작했고, 견고한 리서치를 기반으로 미디어와 역사를 인식하는 방식에 대해 총체적인 문제를 제기했다. 레바논의 특수한 상황에서 국제적인 정치 문제에 대한 보편적인 문제의식을 이끌어내고, 역사의 허구성에 대한 비판과 사적인 기억이 어우러지는 대체적인 역사관을 무대에서 모색해왔다. 이러한 문제 의식은 연극의 작위적 기반에 대한 비판적 질문과 연동되어 작품의 구성을 심화한다.
— 「담배 끊게 해줘」(428쪽) 국내 공연: 한국예술종합학교 예술극장, 2008년 3월 22일~23일.
— 기타 방한 공연: 「술라이만 실종 사건」(2004), 「구름을 타고」 (2015).

박민희
1983년 경기 출생. 전통 가곡, 가사, 시조를 노래한다. 오늘날 전통음악을 한다는 것이 무엇인지, 그 의미와 방법론에 대한 고민과 수행을 작품의 출발점이자 목적의식으로 삼는다. 무대화된 공연에 안주하지 않고 전통 음악의 음악적 구조부터 공연 방식 및 사회적 의미에 이르는 실질적이고 미학적인 문제들을 작품의 구성 조건으로 적용해, 노래하는 행위와 듣는 행위의 장치적 맥락을 재편성한다.
— 「가곡실격: 방5↻」(543쪽) 국내 공연: 커먼센터, 2014년 4월 19일~21일.

베르나트, 로헤
Roger Bernat
1968년 스페인 바르셀로나 출생. 바르셀로나 연극학교에서 연극을 전공했다. 1997년 토마스 아라가이 (Tomàs Aragay)와 함께 '헤네랄 엘렉트리카(General Eléctrica)'를 창단했고, 2008년부터는 관객의 행위 자체를 작품의 구성적 기반으로 삼는 형식을 개발해왔다. 재현 연극의 연출 방식에서 벗어나 혼란으로 얼룩진 스페인 근대사를 배경으로 사회적 분열의 원리와 원인을 통찰하고 민주주의의 의미와 가능성을 연극적으로 타진하는 방법론을 개척하고 있다. 협업해왔던 극작가이자 영화감독 이그나시 두아르트(Ignasi Duarte)와 연극 이론서 『공공에게』 (Querido Público)를 편저하기도 했다.
— 「공공 영역」(518쪽) 국내 공연: 아르코미술관 앞 마로니에공원, 2010년 4월 17일~18일.
— 「투표는 진행 중입니다」(528쪽) 국내 공연: 문래예술공장, 2014년 3월 14일~16일.

베를린
Berlin
벨기에 아티스트 바르트 발러(Bart
Baele), 이브 드그리스(Yves
Degryse), 카롤린 로슈리츠
(Caroline Rochlitz)가 만든 창작
집단. 2003년부터 예루살렘,
이칼루이트, 보난자, 모스크바 등 특정
도시의 과거와 현재를 다루는 연작
프로젝트 「홀로세」(Holocene)를
진행했다. '현재의 지질시대'를 뜻하는
제목의 이 프로젝트에서 베를린은 시민
인터뷰를 출발점으로 삼아 정치적,
경제적 지각변동에 따르는 각 도시의
변화를 미시적으로 바라본다. 영상
설치와 무대연출을 다양하게 배합하는
방법론은 '공백의 공포'를 의미하는
제목의 또 다른 연작 프로젝트 「호러
바쿠이」(Horror Vacui)로 이어졌다.
이들은 무대장치에 변화를 주면서
역사를 새롭게 인식하는 방식을
제안한다.
— 「태그피시」(262쪽) 국내 공연:
　　국립극단 백성희장민호극장,
　　2011년 3월 29일~30일.
— 기타 방한 공연: 「보난자」(2008).

베어, 안토니아
Antonia Baehr
1970년 베를린 출생. 베를린
예술대학교에서 영화와 미디어 아트를
공부한 후 시카고예술대학교에서
퍼포먼스를 전공해 석사 학위를 받았다.
발리 엑스포트(Valie Export)와 린
힉슨(Lin Hixson)의 지도를 발판으로
2000년부터 일상 속의 연극적 구성을
탐구하는 작품을 만들고 있다. 멸종된
동물들을 다룬 퍼포먼스 「동물도감」
(Abecedarium Bestiarium,
2013)의 연장으로 동명의 책을
출간하기도 했다.
— 「웃음」(47쪽) 국내 공연: 백남준
　　아트센터, 2008년 11월 9일.

벨, 제롬
Jérôme Bel
1964년 프랑스 남부 출생. 피나
바우슈(Pina Bausch)와 아너 테레사
더케이르스마커의 작품을 보고
무용을 하기로 결심, 프랑스 앙제 국립
안무센터에 진학한 후 1985년부터
1991년까지 여러 안무가들을 거치며
무용수로 활동했다. 바르트, 들뢰즈와
과타리 등의 글을 토대로 무용에 대한
재고의 시간을 가진 다음, 1994년부터
무용의 본질을 질문하는 작품을
발표하기 시작했다. 짜여진 동작을
전람하는 대신 춤을 추는 행위 자체에
대한 성찰에서 출발해 춤을 추는
근원적인 동기를 끊임없이 질문하고
안무가의 권능을 재고하는 태도를
탐구적이고 대화적인 연출론으로
발전시켰다. '농당스(non-danse)'로
설명되곤 하는 그의 작품들은 무대를
기반으로 발생하는 신체적 존재감,
관객의 감각과 인식, 언어의 개입,
나아가 무대 밖의 제도적 장치에
이르는 무용의 다층적인 작동 방식을
창작의 재료이자 작품의 구성으로
삼는다.
— 「쇼는 계속되어야 한다」(387쪽)
　　국내 공연: 문예진흥원 예술극장
　　대극장, 2005년 5월 27일.

　　　　　　　　　　　　미래 예술

— 「PK와 나」(192쪽) 국내 공연:
 예술의전당 자유소극장, 2007년
 5월 4일~5일.
— 「베로니크 두아노」(361쪽) 영상
 국내 상영: 필름포럼, 2010년 4월
 3일~4일.
— 「루츠 푀르스터」(433쪽) 국내
 공연: 남산예술센터, 2010년
 4월 8일~9일.
— 「세드리크 앙드리외」(410쪽) 국내
 공연: 아르코예술극장, 2012년
 3월 31일.
— 「장애 극장」(119쪽) 국내 공연:
 서강대학교 메리홀 대극장,
 2013년 4월 6일~7일.

불로뉴, 마레이스
Marijs Boulogne
1978년 벨기에 하셀트 출생. 브뤼셀
RITS예술대학교에서 연극 연출을
전공한 뒤 플라멩코, 마임, 광대극 등을
자유롭게 공부했다. 1999년부터 극작,
연출, 연기를 겸하며 자수, 크로셰 등
전통적으로 여성의 것으로 여겨져온
도구를 활용해 시대마다 다른 모습으로
변화해온 여성해방의 방법론을 재고해
왔다. 2002년 마나 데포(Manah
Depauw)와 함께 '부엘렌스 파울리나
(Buelens Paulina)'를 결성했고,
2015년부터 합창단 '이크 제그 아디우
(Ik Zeg Adieu)'의 단원으로
노래하고 있다.
— 「해부학 수업」(99쪽) 국내 공연:
 아르코예술극장 소극장, 2010년
 4월 13일~14일.

블라스트 시어리
Blast Theory
맷 애덤스(Matt Adams), 주 로파르
(Ju Row-Farr), 닉 탠더바니티(Nick
Tandavanitj)로 이루어진 영국의
창작 집단. 1991년 첫 작품을 발표한
후 인터넷, 퍼포먼스, 디지털 방송,
휴대폰, 게임 등 다양한 테크놀로지를
사용해 관객과 상호 작용하는 방식을
지향해왔다. 관객이 체험하는 즉각적인
현실에 연극적인 설정을 개입시켜
정치적, 역사적 상황에 대한 상상과
재해석의 여지를 제안한다.
— 「울리케와 에이먼의 순응」(445쪽)
 국내 공연: 서울시립미술관,
 2010년 9월 4일~12일.

블랑코, 크리스티나
Cristina Blanco
1977년 스페인 마드리드 출생.
마드리드 와실연극학교에서 움직임
연극을 전공했고, 호아킨
오스트로프스키(Joaquin
Ostrovsky), 로드리고 가르시아
(Rodrigo García)의 작품에
출연하면서 퍼포머로 활동하기
시작했다. 2002년 '데피에테아트로
(Depieteatro)'를 공동으로 창단했고,
이후 밴드 엘러먼츠(Elements), 창작
집단 엘 클럽(El Club)에 참여했다.
자유로운 연상에서 비롯된 열린
형식으로 일상에 대한 일반적인
인식론을 교란한다.
— 「네모-화살표-달리는 사람」
 (203쪽) 국내 공연: LIG아트홀
 L Space, 2009년 4월 6일~7일.

비지에, 아니·프랑크 아페르테
Annie Vigier & Franck
Apertet

아니 비지에는 1965년, 프랑크
아페르테는 1966년에 프랑스에서
출생했다. 1994년 '레 장 뒤테르팡
(Les Gens d'Uterpan)'을 창단한 후
무대를 벗어나 미술관, 객석, 도시
공간에 개입해 무용 및 라이브 아트의
인식론적, 제도적, 경제적 조건들에
대해 질문해왔다. 춤을 추는 행위를
넘어 창작과 소통의 다각적인 차원들에
대한 비평적 사유를 안무의 일부로
포용한다.
— 방한 공연: 「X-이벤트 2」(2008).

샤르마츠, 보리스
Boris Charmatz

1973년 프랑스 샹베리 출생. 파리
오페라학교에서 무용을 공부하고
무용수로 활동하다가 1992년
'어소시에이션 에드나(Association
Edna)'를 공동 창단했다. 무용이
공연되고 인식되는 심리적, 공간적
조건에 대한 탐구를 기반으로
개념적이면서도 무용수의 신체에
충실한 방법론들을 개발해왔다.
2009년부터 렌 및 브르타뉴 국립
안무센터의 디렉터를 맡으면서
미술관의 개념으로 무용을 재정립하는
시도들을 본격화해, 공연의 무형적이고
한시적인 특징을 아카이빙의
유형적이고 지속적인 기반에 접목해
무용에 대한 동시대적 관점을 이끌어
왔다. 2011년에는 아비뇽페스티벌
주빈 작가로 선정되어 형식적 실험의
규모와 깊이를 확장했다.

— 「아-타-앙-시-옹」(336쪽) 국내
공연: 백남준아트센터, 2008년
10월 8일~9일.
— 「무제」(164쪽) 국내 공연:
서강대학교 메리홀 대극장,
2015년 4월 13일.
— 기타 방한 공연: 「에아트르
엘레비지옹」(2008), 「온몸으로」
(2015).

서영란

1984년 출생. 이화여자대학교에서
무용과 의류직물학을 공부하고
2011년 한국예술종합학교
무용원에서 전문사 과정을 밟으면서
춤의 기원을 찾아 고대 신앙을
탐사하기 시작했다. 조형적인 동작과
형식을 배제하고 동시대 삶의 희미한
신화적 기원을 추적하는 인류학적
리서치 기반의 프로젝트를 진행해왔다.
— 「나의 신앙을 고백합니다」(176쪽)
국내 공연: 국립극단 소극장 판,
2012년 3월 31일~4월 1일.

서현석

1965년 서울 출생. 미국 시카고
예술대학교에서 비디오아트로 석사
학위를, 노스웨스턴대학교에서 영화
이론으로 박사 학위를 받은 후, 비디오
아트, 다큐멘터리, 실험 영화에 관해
저술하는 한편 모더니즘의 궤적을
탐구하는 영상 작품을 만들고 있다.
2010년부터 공적인 공간에서 사적인
탐색을 하거나 퍼포머와 일대일로
사적인 대화를 나누며 연극의 경계를
재조정하는 퍼포먼스 작품들을
연출하고 있다.

미래 예술

— 「팻쇼: 영혼의 삼겹살, 혹은 지옥에
 모자라는 한 걸음」(298쪽) 국내
 공연: 아르코시티대극장, 2009년
 4월 2일~3일.
— 「ㅣㅣㅣㅣㅁ」(332쪽) 국내 공연:
 아르코예술극장 대극장, 2010년
 3월 29일~30일.
— 「헤테로토피아」(452쪽) 국내
 초연: 지하철 을지로3가역 일대,
 2010년 10월 31일, 11월 7일,
 14일.

설리번, 캐서린·숀 그리핀
Catherine Sullivan &
Sean Griffin
고등학교 및 캘리포니아 아트
인스티튜트 동창인 두 사람은 단순한
동작을 순환적으로 반복하는 신체
안무법을 공동 개발해 「D-패턴」
(2004), 「치헌던스」(2005), 「욕구의
삼각형」(2007) 등 작품에 적용해왔다.
아트센터 칼리지 오브 디자인에서
마이크 켈리(Mike Kelley)의 지도를
받은 설리번은 영화 장면을 무대에서
재연하는 초기 작품부터 연극의
재현성에 의문을 던져왔다. 작곡가인
그리핀은 '오페라 포베라(Opera
Povera)'를 이끌고 있다.
— 「영매」(61쪽) 국내 공연:
 정보소극장, 2010년 4월 9일~
 18일.

쉬쉬팝
She She Pop
독일 기센대학교 응용연극학과
학생들이 재학 당시인 1998년 창단한
단체. 베를린을 기반으로 활동하고
있다. 구성원들의 자전적인 이야기들을
집단 창작에 반영하면서 발화와 소통의
사회적 조건들을 탐구하고, 종종
프로시니엄의 보호막에서 벗어나
공연의 공공성을 극대화하기도 한다.
— 「유서」(418쪽) 국내 공연:
 서강대학교 메리홀 대극장,
 2012년 4월 13일~14일.
— 기타 방한 공연: 「서랍」(2015).

시걸, 티노
Tino Sehgal
1976년 영국 런던 출생. 베를린
훔볼트대학교와 에센 폴크방예술
대학교에서 정치경제학과 무용을
공부했다. 제롬 벨, 그자비에 르 루아와
더불어 무용수로 활동하다가
2000년부터 간단한 언어와 행위를
재료로 삼아 미술관에 개입해왔다.
기 드보르(Guy Debord)에게
영향받아, 관객이 작품 및 일상과
능동적으로 상호 작용하도록 유도하는
'구성된 상황(constructed
situation)'을 만든다.
— 「무제」(164쪽) 국내 공연:
 서강대학교 메리홀 대극장,
 2015년 4월 13일.
— 기타 방한 공연: 「무언가를
 보여주기 대신에 브루스와 댄을
 춤추거나 다른 짓을 하시오」
 (2008), 「이것은 새롭다」(2010),
 「이것이 프로파간다이다」(2012).

아쿠마노시루시
惡魔のしゐし, Akumanoshirushi
기구치 노리유키(危口統之)가
2008년 창설한 퍼포먼스 그룹.

기구치는 1975년 일본 구라시키에서 태어났고, 건축학을 전공하며 요코하마대학교에 다니는 동안 동아리에서 연극 활동을 시작했다. 2005년 갤러리에서 공연한 작품 제목 '아쿠마노시루시(악마의 징표)'가 단체의 이름이 되었다. 이들의 작품은 관객이 퍼포머와 함께 완성한다. 일례로 「100명 학살」에서는 자원한 관객 100명이 무대 위에서 아무런 극적 설정 없이 사무라이가 휘두르는 칼에 의해 연속으로 '죽음'을 당하는 상황이 축제처럼 펼쳐진다.

— 「운반 프로젝트」(493쪽) 국내 초연: 백남준아트센터, 2011년 8월 6일.

안은미

1962년 영주 출생. 이화여자대학교 무용학과에서 학사 및 석사 과정을 마쳤고, 뉴욕대학교에서 석사 학위를 받은 후 '마사 클라크(Martha Clark) 무용단'에서 무용수로 활동했다. 「달」과 「무덤」 연작을 시작으로 타성과 규범에 저항하고 질문을 던지는 대범하고 도발적인 태도를 보여주었다. 2000년 대구시립무용단 예술 감독을 맡아 「하늘 고추」 「안은미의 춘향」 등 한국적 모티브를 화려한 색채로 물들이는 대규모 군무 스타일을 발전시켰고, 이후 '안은미컴퍼니'를 이끌면서 본인이 만든 형식과 태도를 끊임없이 물으며 스스로의 지평을 넓혀왔다. 2010년부터는 무대를 벗어나 공동체적인 관계를 창출하는 방법론으로서 춤의 가능성을 넓히고 있다.

— 「조상님께 바치는 댄스」(413쪽) 국내 공연: 두산아트센터 연강홀, 2011년 2월 18일~20일.
— 「사심 없는 댄쓰」(416쪽) 국내 공연: 두산아트센터 연강홀, 2012년 2월 24일~26일.

양아치

1970년 부산 출생. 연세대학교 커뮤니케이션대학원에서 미디어 아트를 공부했다. 2004년부터 가상적인 내러티브와 정치적 현실을 배합하고 충돌시키는 다양한 매체로 활동을 펼쳐왔고, 인터넷과 감시 카메라에 의해 재구획되는 공적 공간의 역학을 작업의 재료로 삼아 현실에 대한 예술적 개입의 가능성과 한계를 탐구하기도 했다.

— 「밝은 비둘기 현숙 씨, 사옥정」(374쪽) 국내 공연: 문래예술공장, 2010년 12월 4일~5일.

여행자

1997년 연출가 양정웅이 창단한 극단이다. 「햄릿」 등 서구의 고전적인 원작에 한국적인 색채와 몸짓을 가미하는 연출 방식을 추구했고, 캐서린 설리번, 손 그리핀과의 공동 작업을 통해 동시대 예술의 실험적인 진취성을 연극에 부여했다.

— 「영매」(61쪽) 국내 공연: 정보소극장, 2010년 4월 9일~18일.

오카다 도시키
岡田利規, Toshiki Okada
1973년 일본 요코하마 출생. 게이오
기주쿠대학교에서 경영학을 전공하던
중 영화에 대한 열정을 안고 뛰어든
연극 동아리 활동이 인연이 되어
극작과 연출을 시작하게 되었다.
1997년, 무용수 데즈카 나츠코
(手塚夏子)와 극단을 만들면서
'selfish'라는 영어 단어를 유아적으로
발음한 '체루핏추(chelfitsch)'라고
이름 붙였다. 언어와 움직임이
어긋나는 반복적 안무로 현 세대의
공허함을 비추는 작품 스타일을
구축했고, 2011년 후쿠시마 사태를
기점으로 허구적 상황을 사실적으로
재현하는 가능성으로 관심을 전환했다.

— 「3월의 닷새」(76쪽) 국내 공연:
 백남준아트센터, 2008년 12월
 13일~14일.

— 「핫페퍼, 에어컨, 그리고 고별사」
 (315쪽) 국내 공연: 국립극단
 백성희장민호극장, 2011년 3월
 24일~26일.

— 「야구에 축복을」(126쪽) 국내
 공연: 국립아시아문화전당
 예술극장, 2015년 9월 19일~
 20일.

— 기타 방한 공연: 「현위치」(2013),
 「지면과 바닥」(2014).

옥인 콜렉티브
이정민(1971년 서울 출생), 김화용
(1979년 인천 출생), 진시우(1975년
서울 출생)가 만든 창작 집단. 2009년,
철거를 앞두고 있던 종로구 옥인
아파트에서 진행한 첫 프로젝트를

기점으로 함께 작업했다. 거침없고
끊임없는 도시의 재개발 속에서 역사에
대한 사색과 국가권력에 대한 이의
제기를 위한 틈을 창출해 예술과 삶의
관계를 재고하고 재편성했다.

— 「서울 데카당스」(437쪽) 국내 첫
 전시: 토탈미술관, 2013년 5월
 2일~6월 30일.

올리브, 케이티
Caty Olive
파리 국립고등장식미술학교에서 무대
디자인을 공부했다. 2000년부터
크리스티앙 리조와 함께 작업해왔고,
다양한 공연, 건축, 전시 프로젝트를
진행하면서 열린 공간에서 빛의
움직임을 활용해왔다.

— 「100% 폴리에스테르」(181쪽)
 국내 공연: LIG아트홀 L Space,
 2007년 5월 9일~19일.

우메다 데츠야
梅田哲也, Tetsuya Umeda
1980년 일본 구마모토 출생.
2000년부터 일상적인 습득물을
활용해 활동해왔다. 주로 작품을
공연하고 전시할 장소의 주변에서 폐품
등 다양한 재료를 직접 수집한 후
일련의 정교한 물리적 인과관계를
구축해 소리를 발생시킨다.

— 「대합실」(114쪽) 국내 공연:
 국립극단 소극장 판, 2012년 4월
 4일~5일.

— 기타 방한 공연: 「0회초 / 0회말」
 (2014)

이영준

1961년 서울 출생. 서울대학교에서 미학으로 석사 학위를 받고 뉴욕주립대학교 빙엄턴대학원에서 사진 이론으로 박사 학위를 받았다. 근대적 산물로서 기계가 갖는 유물론적 존재론을 사유하는 '기계 비평가'로 활동한다. 사진 작업, 전시 기획, 저작을 통해 사회와 역사 속에서 작동하는 다양한 기계적 장치들에 대한 비평적이고도 시적인 감각을 펼쳐왔다.
— 「조용한 글쓰기」(317쪽) 국내 공연: 아르코예술극장 소극장, 2010년 4월 6일~7일.

임민욱

1968년 대전 출생. 한국에서 서양화를 공부하다가 파리1대학교와 국립고등조형예술학교에서 조형예술을 전공했다. 불합리한 이데올로기 분쟁, 군사정권의 제도적 폭력, 도시 재개발 등 한국의 근대화 과정에서 발생한 부조리와 국가 폭력에 대해 신중하게 문제를 제기해왔다. 다양한 매체에 대한 탐구는 2000년대 중반부터 영상과 퍼포먼스의 접점에 대한 모색으로 이어졌다. 각 작품은 구체적인 역사적 문제를 다루면서, 문제를 제기하는 방식 자체에 대한 성찰을 제안하기도 한다.
— 「S.O.S.—채택된 불일치」(448쪽) 국내 공연: 한강 유람선상, 2009년 3월 29일~30일.
— 「불의 절벽 2」(462쪽) 국내 공연: 국립극단 백성희장민호극장, 2011년 4월 5일~6일.

— 「내비게이션 아이디」(466쪽) 국내 공연: 광주비엔날레광장, 2014년 9월 3일.

장현준

1982년 서울 출생. 한국예술종합학교 미술원에서 조형을 전공한 뒤 무용원에 진학하면서 신체의 즉각적 작용에 초점을 맞춘 작품들을 발표해왔다. 조형적인 볼거리로서의 무용을 배제하고 안무의 근원으로 신체에 집중하는 방법론을 탐구하되, 특히 주변이나 다른 신체에 대한 신체적 반응에 집중해 공연 예술의 성립 조건들을 초기화하고 재구성하는 시도들을 펼치고 있다.
— 「극장 발생」(156쪽) 국내 공연: 국립극단 백성희장민호극장, 2012년 4월 14일~15일.

정금형

1980년 서울 출생. 호서대학교에서 연극영화를 전공하며 인형극에 대한 관심을 심화해 한국예술종합학교 무용원에서 신체성에 대한 탐구로 확장했다. '금으로 만든 인형'으로서의 신체를 자가적으로 연출해, 스스로 인형/기계가 되고 인형/기계에 생명력을 부여하며 인간 신체가 어떻게 다른 영역과의 상호작용을 통해 확장될 수 있는지 탐구한다.
— 「7가지 방법」(66쪽) 국내 공연: LIG아트홀, 2009년 4월 8일~9일.

정서영

1964년 서울 출생. 서울대학교에서 조소를 전공해 학사와 석사 학위를

미래 예술

받은 후 독일 슈투트가르트 미술대학교에서 연구 과정을 밟았다. 「자전거의 빛」 「괴물의 지도, 15분」 「사과 vs. 바나나」 「큰 것, 작은 것, 넓적한 것의 속도」 등 다매체 작품 및 전시를 통해 서사와 시공간에 대한 추상적인 묵상의 가능성을 제안해왔다. 구체적인 사건이나 공간을 비켜나 언어와 대상 사이의 공백과 긴장을 서사의 조건으로 발생시켜 매체의 표면을 초월하는 감각의 개입을 유도한다.

— 「Mr.Kim과 Mr.Lee의 모험」 (347쪽) 국내 공연: LIG아트홀, 2010년 4월 22일~24일.

정은영
1974년 인천 출생. 이화여자 대학교에서 서양화를 전공한 후, 영국 리즈대학교에서 석사 학위를, 이화 여자대학교 조형예술학부에서 박사 학위를 받았다. 리즈대학교에서 진행한 시각예술에서의 여성주의에 관한 연구를 기반으로 한국의 여성 국극, 일본의 「다카라즈카(宝塚)」 극단 등 동아시아 연극 형식을 통해 젠더의 정치적, 사회적 기반에 질문을 던지고 있다.

— 「(오프)스테이지」 (435쪽) 국내 초연: 문화역서울 284, 2012년 11월 16일.
— 「마스터클래스」 (116쪽) 국내 초연: 문화역서울 284, 2012년 12월 9일.

조전환
1968년 고창 출생. 1994년부터 전업 목수로 집을 만들었으며, 2005년 안양공공예술프로젝트 설치 감독으로 일했고, 2016년 코너아트 스페이스에서 개인전 「집과 집 사이」를 여는 등 활동 영역을 확장해왔다. 한옥 건축에 관한 특허를 두 개 출원했다.

— 「ㅣㅣㅣㅣㅁ」 (332쪽) 국내 공연: 아르코예술극장 대극장, 2010년 3월 29일~30일.

카스텔루치, 로메오 /
소치에타스 라파엘로 산치오
Romeo Castellucci /
Sociètas Raffaello Sanzio
1960년 이탈리아 체세나 출생. 10대였던 1979년, 여동생인 클라우디아 카스텔루치(Claudia Castellucci), 그리고 또 다른 남매인 키아라 주디(Chiara Giudi), 파올로 주디(Paolo Giudi)와 더불어 기존의 정형화된 연극에 대한 반감을 기반으로 작업하기 시작했고, 1981년 '소치에타스 라파엘로 산치오'라는 이름 아래 극작, 연출, 세트 디자인을 총괄하는 제작 체계를 갖췄다. 로메오 카스텔루치는 볼로냐예술학교에서 회화와 세트 디자인을 전공하면서 회화의 조형성을 무대에 적용하기 시작했고, 그 철학적 원천으로서, 클라우디아 카스텔루치와 키아라 주디는 통상적인 비극 연출에서 탈피해 연극을 소리와 시각적 자극으로 발생하는 감각의 총체적 격발로 인식해야 함을 피력해왔다. 동물과 자동기계, 신체장애를 겪는 배우나

어린이들의 존재감이 조명, 세트, 음향, 의상의 조형성과 유기적으로 작용하는 소치에타스 라파엘로 산치오의 무대는 정신과 물질적 세계의 상호작용에 대한 심층적인 질문을 작동시킨다. 중동과 유럽의 신화 및 고전을 파격적으로 재해석하는 초기의 연작에 이어 2002년부터는 유럽공동체의 지원을 받아 「내악골 비극」(Tragedia Endogonidia) 시리즈에 착수해 2년 동안 유럽 도시 열 곳을 배경으로 인간의 정신과 연극이 갖는 상관관계를 탐구해왔다. 2008년에는 아비뇽 페스티벌 주빈 작가로 선정되면서 단테의 「신곡」에서 영감을 받은 3부작을 선보이며 종교의 근원에 대한 동시대적인 사유를 제안했다.

켄트리지, 윌리엄
William Kentridge
1955년 남아프리카공화국 요하네스버그 출생. 어린 시절 그림을 그리다가 비트바테르스란트 대학교에서 정치학과 아프리카학을 전공하고 요하네스버그 예술재단에서 조형미술을, 파리의 자크르코크 연극학교에서 마임과 연극을 공부했다. 1975년부터 연극 및 텔레비전 시리즈를 연출하다가 1989년부터는 스톱모션 기법으로 석탄 드로잉에 움직임을 부여하는 애니메이션 작품들을 만들었다. 석탄을 지우고 수정하는 과정을 흔적으로 남기는 그의 애니메이션 기법은 남아프리카의 혼란스런 역사에 사적인 기억과 상상을 중첩시키며 매체의 물성과 정치적 현실을 동시에 반추했다. 2000년대에는 멜리에스, 베르토프 등 영화사의 선각적인 인물들을 작품 소재로 불러들이면서 그들의 영화적 기법을 응용해 시간과 공간에 대한 철학적 묵상을 전시와 공연으로 펼쳤다.

콘덱, 크리스
Chris Kondek
1962년 미국 보스턴 출생. 1980년대 중반부터 뉴욕에서 활동했고, 1989년부터는 '우스터 그룹 (Wooster Group)'의 영상 디렉터로서 다양한 연극적 소통을 실험해왔다. 2001년부터 베를린에서 여러 아티스트와 협업했고, 2003년부터 자신의 작업을 연출했다.

— 「죽은 고양이 반등」(496쪽) 국내
　공연: 서강대학교 메리홀 대극장,
　2010년 3월 31일~4월 1일.

콘택트 곤조
contact Gonzo

2006년 오사카에서 쓰카하라 유야
(塚原悠也)와 가키오 마사루
(垣尾優)가 시작한 창작 집단으로,
부토의 미학, 물리학의 원리, 러시아
무술 시스테마의 호흡법을 적용해
감정을 철저히 배제한 물리적 행위로서
과격한 즉흥 접촉 방법론을 발전시켰다.
쓰카하라는 간세이가쿠인대학교에서
사진을 공부하다가 히지카타 다츠미
(土方巽)의 공연 기록 영상을 보고
무용으로 전공을 바꾸고, 야마시타 잔
(山下残)의 작품에 무용수로 참여하고
있던 가키오와 워크숍을 시작했다.
즉흥 접촉과 곤조 저널리즘의 주관성을
개념적으로 배합한 콘택트 곤조는
폭력성에 내재하는 다층적인 심리적,
윤리적 결을 드러내며 안무에 대한
근원적인 질문에 접근한다.
— 「콘택트 곤조」(239쪽) 국내 초연:
　서울역, 2008년 11월 2일.

팅크 탱크
Tink Tank

중앙아시아에서 구리거울의 흔적을
추적하기 위해 2011년 만들어진
프로젝트 모임으로, 김남수와 서현석이
참여했다. 'think tank'에서 'h'가 빠진
이름에 나타나듯, 팅크 탱크는
인문학의 학술적 정확성이 결여된
상상적 방법론을 발생시킨다.

— 「구리거울을 통해, 어렴풋이」
　(509쪽) 국내 공연: 국립극단
　소극장 판, 2012년 4월 14일~
　15일.

페르동크, 크리스
Kris Verdonck

1972년 벨기에 안트베르펜 출생.
조형미술과 건축, 연극을 공부한 후,
2010년 '어 투 도그스 컴퍼니(A Two
Dogs Company)'를 창단했다. 전쟁,
환경오염, 생태계 변화 등 생존의
위태로운 조건에 대한 은유로서 허구적
상황을 연출해왔다. 벨기에 정부가
위협적인 외래종으로 규정한 각종
동식물로 실내 정원을 만든 「외래종」
(Exote)이 제기하듯, 그의 작품에서
인간은 가해자이자 피해자로서의
위치에서 진동하며 평범함 속의 낯선
위협을 감당해야 한다.
— 「박스」(339쪽) 국내 공연:
　지엔아트스페이스, 2008년 10월
　8일~2009년 2월 5일.
— 기타 방한 공연/전시: 「듀엣」
　(2008), 「인」(2008)

펜소티, 마리아노
Mariano Pensotti

1973년 아르헨티나 부에노스아이레스
출생. 영화, 조형예술, 연극을 공부한 후,
도시 공간에서 허구와 현실의 긴장
관계를 발생시키거나 관찰하는
작품들을 만들고 있다. 현실이 상상을
성립시키고, 오인이나 재해석이 실제
상황을 변형시키는 등, 매체에
국한되지 않는 그의 작품은 인식과

감각의 복합적인 층위들을 입체적으로
중첩하고 교란시킨다.
— 「가끔은 널 볼 수 있는 것 같아」
　　(535쪽) 국내 공연: 코레일
　　용산역 대합실, 2012년 3월
　　29일~4월 2일.

포르말리니
Формальный театр
1990년 안드레이 모구치(Андрей
Могучий)가 창단한 극단. 모구치는
1963년 상트페테르부르크에서
태어나 상트페테르부르크 우주항공
대학교를 졸업하고 연출을 시작했다.
러시아의 고전적인 연출법을
탐구하면서도 공간과 언어의
비전통적인 구성을 통한 심리적 영향을
모색해왔고, 특히 그로토프스키의 신체
연출론에 영향을 받아 비언어적이고
시각적인 연출로 공감각적 체험을
유도한다. 2013년부터 볼쇼이드라마
극장 예술 감독을 맡고 있다.
— 「광대들의 학교」(296쪽) 국내
　　공연: 서강대학교 메리홀 대극장,
　　2005년 10월 1일~3일.
— 기타 방한 공연: 「개와 늑대 사이」
　　(2006).

포사이스, 윌리엄
William Forsythe
1949년 미국 뉴욕 출생. 잭슨빌대학교,
조프리 발레단, 미국발레학교 등에서
발레를 공부했다. 1974년에
슈투트가르트 발레단에 입단해
무용수로 활동하다가 1976년 첫
안무작을 발표하면서 안무가로
주목받았고, 1984년부터 2004년까지
프랑크푸르트 발레단을 이끌면서
발레를 근원적이고 총체적으로
혁신하면서도 그 핵심적인 정체성을
견고히 재구축했다고 평가받았다.
프랑크푸르트 발레단 총감독 20년
임기가 끝난 후에는 자신의 무용단
'포사이스 컴퍼니(The Forsythe
Company)'를 조직해, 신체의
조형성에 대한 의지를 배제하고
움직임의 동기와 방법을 초기화하고
안무 개념을 전면적으로 재검토해
공간과 물질로 사유 영역을 확장했다.
물질 세계와 추상적 사유를 융합하는
발상적 파격을 추진력으로 삼아 무용의
방법론적 확장을 위한 철학적 발상을
꾸준히 심화해 예술의 외연을
개념적으로 넓혀왔다.
— 「흩어진 군중」(206쪽) 국내 전시:
　　로댕갤러리, 2007년 5월 4일~
　　5일.
— 「추상의 도시」(216쪽) 국내 전시:
　　백남준아트센터, 2008년 10월
　　8일~2009년 2월 5일.
— 「덧셈의 역원」(219쪽) 국내 공연:
　　아르코미술관, 2010년 3월
　　27일~28일.
— 「헤테로토피아」(348쪽) 국내
　　공연: 성남아트센터 오페라하우스,
　　2013년 4월 10일~14일.

포스드 엔터테인먼트
Forced Entertainment
1984년 창단된 영국 극단. 예술 감독
팀 에철스(Tim Etchells), 디자이너
리처드 로든(Richard Lowdon), 배우
로빈 아서(Robin Arthur), 클레어
마셜(Claire Marshall), 캐시 네이든

미래 예술

(Cathy Naden), 테리 오코너(Terry O'Connor)로 이루어져 있다. 희곡을 기반으로 하는 연출가 중심의 위계적인 방법론을 폐기하고, 개념과 형식부터 구체적인 방법론에 이르기까지 연극의 작동 방식을 총체적으로 혁신했다. 연극의 근원적 조건들에 대한 탐구와 동시대 정신에 대한 냉철한 질문이 단원들 간의 오랜 집중 토론과 유기적인 협력으로 이어지면서 작품으로 탄생되고, 존재론적 고뇌에 지적 위트와 자조적 냉소가 배합되며 감각과 지성이 교류하는 독특한 무대를 만들어낸다.

팀 에첼스는 사진작가 휴고 글렌디닝(Hugo Glendinning)과 함께 극장에 인류학적으로 접근하는 사진 시리즈 「빈 무대」를 진행하고 있으며, 간결하고 냉담한 슬로건이 농담처럼 번득이는 「네온」 시리즈를 다양한 맥락에서 전람하고 있다. 문학, 조형미술, 사진 등 여러 영역을 횡단하며 사유와 매체의 미묘한 상호작용을 이끌면서 건조한 외양 속에서 풍성한 교감을 발생시킨다. 저서 『엔드랜드 스토리스』(Endland Stories), 『꿈 사전』(The Dream Dictionary), 『어떤 파편들』(Certain Fragments), 소설 『부서진 세계』(The Broken World) 등을 출간했다.
— 「스펙타큘라」(90쪽) 국내 공연: 아르코예술극장 대극장, 2009년 3월 31일~4월 1일.
— 기타 방한 공연: 「퀴즐라!」(2008), 「밤이 낮이 된다는 것」(2015), 「더티 워크」(2015), 「마지막 탐험」(2015).

폴레슈, 르네
René Pollesch
1962년 독일 도르하임 출생. 기센의 응용공연예술과학학교에서 한스티스 레만의 지도를 받았다. 미학과 정치의 상관관계에 대한 문제의식을 바탕으로 자본주의에 대한 비판을 연극 형식에 대한 고찰과 연동해 연출해왔다. 희곡 기반의 정형화된 연출과 연기를 파기하고 대화와 담론으로 이어지는 무대 소통을 추구하면서도, 혁신의 가능성과 한계에 대한 자기비판의 층위를 유지한다. 영화, 라디오, 오페라 등으로 활동 영역을 넓혀왔다.
— 「현혹의 사회적 맥락이여, 당신의 눈동자에 건배!」(514쪽) 국내 공연: 대학로예술극장 대극장, 2012년 3월 23일.

푸를란, 마시모
Massimo Furlan
1965년 스위스 로잔 출생. 로잔 예술학교에서 회화를 공부한 후 무대 세트 디자이너로 공연 예술에 입문했다. 1987년부터 사적인 기억 속의 사소하고 평범한 순간으로부터 시대적인 상징성을 불러일으키는 작품을 연출해왔다. 특히 2003년 발표한 「23번」(Numéro 23)의 여러 버전은 과거를 재현하면서 발생하는 재현 체계의 부정확성과 균열을 사색의 단서로 삼아 감각과 시간에 대한 총체적인 질문을 제기한다.
— 「우리는 한 팀」(265쪽) 국내 공연: 서울월드컵경기장, 2010년 5월 8일.

플라이슈만, 디르크
Dirk Fleischmann

1974년 독일 슈바인푸르트 출생.
프랑크푸르트현대미술학교에서
공부한 후 프랑크푸르트와 서울을
기반으로 활동하고 있다. 자본에
잠식된 사회 및 예술 생태계에 대한
질문을 기반으로 자본주의의 경제적
원리를 구체적인 작가적 전략으로
그대로 적용해, 실제로 생산부터 소비,
이윤 창출에 이르는 자본주의의 작동
방식에 따라 '작품'을 만든다.
2014년부터 'RAT 스쿨 오브 ART'를
이끌며 독립적인 사유와 창작 활동을
위한 예술 교육에 힘쓰고 있다.
— 「부동산」(502쪽) 국내 전시:
아트스페이스 풀, 2007년 2월
23일~3월 20일.

피에를로, 필리프
Philippe Pierlot

1958년 벨기에 리에주 출생. 비올라다
감바 연주자이자 지휘자이다. 1980년
바이올리니스트 프랑수아 페르난데즈
(François Fernandez), 건반악기
연주자 베르나르 포크룰(Bernard
Focroulle)과 함께 앙상블
'리체르카르 콘소트(Ricercar
Consort)'를 결성해 주로 사장된
음악을 복원하고 해석하는 작업에
집중해왔다.
— 「클라우디오 몬테베르디:
율리시스의 귀환」(85쪽) 국내
공연: 국립아시아문화전당
예술극장, 2016년 5월 28일~
29일.

핸드스프링 퍼핏 컴퍼니
Handspring Puppet Company

1981년 남아프리카공화국
케이프타운에서 에이드리언 콜러
(Adrian Kohler)와 배질 존스(Basil
Jones)가 창단한 인형극단. 호흡, 피로,
노화 등 인간의 미세한 생명력을 목각
인형에 섬세하게 부여하는 연출 방식을
개발해왔다. 1990년대부터 윌리엄
켄트리지와 협업하고 있다.
— 「클라우디오 몬테베르디:
율리시스의 귀환」(85쪽) 국내
공연: 국립아시아문화전당
예술극장, 2016년 5월 28일~
29일.

호게, 라이문트
Raimund Hoghe

1949년 독일 부퍼탈 출생. 주간지
기자로 활동하다가 1980년 피나
바우슈의 작품에 드라마투르그로
참여하면서 공연 예술을 접했다.
1989년에 첫 연출작을 발표하고,
1994년 첫 솔로 작품을 통해 퍼포머로
활동하기 시작해 신체와 공간에 대한
인식의 변화 가능성을 작품의 기반으로
삼아왔다. 나치즘부터 전후의 자각에
이르는 독일 내 역사관의 변화를
미시적인 '초상'의 형식으로 추적하는
평생의 방법론은 안무뿐 아니라
텔레비전, 라디오, 책 등으로도
이어졌다.
— 「조르주 망델가(街) 36번지」
(80쪽) 국내 공연: 예술의전당
자유소극장, 2007년 5월 11일~
12일.

호라
Theater HORA
1993년 마이클 엘버(Michael Elber)가 스위스 취리히에서 창단한 극단. 극단의 이름은 첫 공연 작품이었던 「모모」의 극 중 인물인 호라 박사에서 유래했다. 학습 장애를 겪는 사람들의 예술적 능력을 향상시키려는 목적 아래 다양한 안무가, 연출가와 협업해왔다.
— 「장애 극장」(119쪽) 국내 공연: 서강대학교 메리홀 대극장, 2013년 4월 6~7일.

후지와라, 사이먼
Simon Fujiwara
1982년 영국 런던 출생. 케임브리지 대학교에서 건축을 공부한 후 프랑크푸르트현대미술학교에서 석사 학위를 받았다. 일본 및 유럽, 아프리카를 오가던 성장기를 배경으로 기억과 정체성에 대한 탐구를 영상, 설치, 퍼포먼스, 회화 등 다양한 매체로 풀어왔다. 특정한 실제 사건을 기억하고 기록하는 행위에 허구 및 사적인 상상의 여지를 개입해 자전적인 층위와 정치적인 함의를 중첩시키곤 한다.
— 「재회를 위한 리허설(도예의 아버지와 더불어)」(101쪽) 국내 공연: 아트선재센터, 2013년 2월 2일~3월 24일.

히라타 오리자
平田オリザ, Oriza Hirata
1962년 일본 도쿄 출생으로, 국제 기독교대학교에서 인문학을 공부했다. 1983년 '세넨단(青年団)'을 창단하면서 데라야마 슈지(寺山修司), 기시다 구니오(岸田國士), 미시마 유키오(三島由紀夫) 등 전(前)세대 예술인들이 제기했던 일본어 활용 방식에 대한 문제를 탐구하기 시작했다. 첫 연출작인 「서울 시민」(1989)을 기점으로 구현한 '현대 구어 연극'은 일상적 말투의 대사 연기, 동시다발적인 대화, 침묵 등 삶과의 간극을 좁히는 연출 방식으로 이루어진다. 발화 외에 다른 사소한 행위로 배우의 연기를 분산시켜 의식의 층위를 다층화하는 연출법은 오카다 도시키 등에 영향을 끼쳤다. 오사카 대학교 교수로 재임하면서 무대의 연출론을 커뮤니케이션 디자인과 로봇공학에 적용시키는 연구를 진행했고, 「I, Worker」(2008) 등의 작품에서는 로봇을 무대에 올려 연극적 소통의 조건을 탐구한다.
— 「사요나라」(63쪽) 국내 공연: 국립극단 백성희장민호극장, 2013년 4월 4일~5일.
— 기타 방한 공연: 「서울 시민」 (1993), 「도쿄 노트」(1999), 「강 건너 저편에」(이병훈 공동 연출, 2002), 「혁명 일기」(2012), 「서울 노트」(2012), 「모험왕」(2015), 「신모험왕」(성기웅 공동 연출, 2015).

찾아보기

미래 예술

찾아보기

미래 예술

미래 예술

서현석

서현석은 근대성의 맥락에서 공간과
연극성의 관계를 다루는 작품과 연구를
진행하고 있다. 「헤테로토피아」(서울,
2010~11), 「영혼 매춘」(서울, 2011),
「매정하게도 가을바람」(요코하마,
2013), 「From the Sea」(도쿄,
2014) 등의 장소 특정 퍼포먼스,
「Derivation」(2012), 「잃어버린 항해」
(2012~), 「하나의 꿈」(2014),
「Zoom out / Zone out」(2013~14)
등의 영상 작품을 만들었다. 다원 예술
잡지 『옵.신』을 공동 출간하고 있으며,
저서로는 『괴물 아버지 프로이트:
황금박쥐 / 요괴인간』 등이 있다. 현재
연세대학교 커뮤니케이션대학원에서
가르치고 있다.

김성희

김성희는 기획자로서 다양한 예술
형식과 관점을 소개, 제작해왔다.
2007년 다원 예술 축제 '페스티벌
봄'을 창설해 2013년까지 초대 감독을
맡았고, 국제현대무용제(Modafe,
2002~5), 백남준아트센터 개막 축제
스테이션 2(2008), 국립아시아
문화전당 예술극장 초대 예술 감독
(2013~16)을 역임했다. 동시대
예술의 국제적인 플랫폼을 구축하고
아시아 동시대 예술에 관한 담론을
창출하기 위해 노력하고 있다. 다원
예술 잡지 『옵.신』을 공동 출간하고
있으며, 계원예술대학교에서 가르치고
있다.

미래 예술

서현석, 김성희 지음

초판 1쇄 발행 2016년 11월 25일
초판 2쇄 발행 2021년 6월 30일
발행 작업실유령
편집 김뉘연
디자인 슬기와 민
제작 세걸음

스펙터 프레스
16224
경기도 수원시 영통구 대학로 109, 202호
specterpress.com

워크룸 프레스
03043
서울시 종로구 자하문로16길 4, 2층
workroompress.kr

문의
T. 02-6013-3246
F. 02-725-3248
workroom-specter.com
info@workroom-specter.com

ISBN 978-89-94207-76-6 03600

값 18,000원